1등급을 위한 **플러스 기본서**

더 ^{THE} 개념
블랙라벨

확률과 통계

KB199328

Tomorrow
better than today

더 개념 블랙라벨 확률과 통계

저자	이문호	하나고등학교				

검토한 선생님	김성은	블랙박스수학과학전문학원	어수강	하나고	정재호	온풀이수학학원
	강희윤	휘문고	이원제	현대고		

검토한 선배님	김지산	서울대 의학과	박민주	서울대 수학교육과	박재석	서울대 의예과

기획 · 검토에 도움을 주신 선생님

고병옥	옥쌤수학과학	김효석	쓰담수학학원대구용산점	송진혁	탑클래스수학학원	장아름	구미정원학원
구정모	구미금오고	나혜림	평촌퍼스트수학학원	송태원	더나은수학	장종민	열정수학
권승회	양정고	남연주	수학의연주	신동범	멘토시스템학원	전무빈	원프로교육학원
권오철	파스칼수학원	류수진	강의하는아이들대치본원	안재영	안박사수학학원	정민호	J.STEADY수학
권지영	수학더채움학원	문재웅	성북메가스터디	양귀제	양선생수학전문학원	정승민	대송중
김경진	경진수학학원	박기석	천지명장학원	양형준	대들보수학원	정원경	봉동해법수학
김나리	이투스수학학원수원영통점	박나리	수원카이스트수학과학학원	어성웅	어쌤수학학원	정인혁	수학과통하다
김민정	김민정수학	박동민	울산동지수학과학전문학원	오정민	갈루아수학	정태규	가우스수학전문학원
김바른	판다교육	박동훈	안산에스엠수학	원관섭	원쌤수학	정혜진	판다교육학원
김병국	문태고	박미애	목동스콜라수학학원	유인영	마산중앙고	정효석	서초최상위에듀학원
김병철	진해CL학숙	박미옥	목포폴리아학원	유현수	익산수학당	정희정	정쌤수학
김봉조	퍼스트클래스수학전문학원	박상준	엠코드교육대입몬스터	윤혜지	톡수학	조미옥	영재수학
김상한	UNK수학전문학원	박선우	풍동더매쓰수학학원	이근열	매스마스터수학전문학원	조병훈	조병훈꿈을담는수학
김선정	다산수공감학원	박성웅	와이즈만영재학원	이수진	안산청춘날다학원	조용남	조선생수학전문학원
김성문	창평고	박소영	수학의아침	이옥열	구포해오름단과학원	지정경	분당가인아카데미
김세진	일정수학전문학원	박신태	멘사박신태수학학원	이재광	생존학원	채수경	미래와창조학원
김수영	봉덕김쌤수학	박유건	닥터박수학학원	이재호	다원교육목동관	최다혜	싹수학학원
김수진	광주영재사관학원	박제욱	도치수학	이정민	수학의자신감	최용주	피크에듀학원
김엘리	혜윰수학	박주영	광명고	이정승	미지수학학원	최용희	대치이강학원
김영숙	다산더원수학학원	박준범	충주고	이정희	MNM팬덤학원	최원석	명사특강학원
김윤호	종로학원하늘교육동춘학원	박준현	G1230수학학원	이종문	이종문수학	최정현	더쎈수학학원
김은지	해남구교학원	박찬근	중앙예달학교	이종용	이백수합	최진철	부평하이스트학원
김정연	스카이영수학원	박현주	SSM수학	이종환	이꼼수학	최현수	대치케이투수학학원
김종민	하이퍼수학	박현철	시그마식수학학원	이준호	정구은수학학원	추민지	닥터박수학학원
김주희	매쓰프라임수학학원	배근영	탑클래스수학학원	이진영	루트수학	하윤석	거제정금학원
김지윤	광교오드수학	배운덕	배움수학학원	이진원	목동몬스터수학학원	한도경	U2M수학학원인창캠퍼스
김지현	뿌리와샘	배진문	수학의달인광주양산학원	이태구	서강수학학원	한병희	플라즈마학원
김지현	파스칼대덕학원	배태익	스카마아카데미수학교실	이태형	가토수학과학학원침산	한지희	이음수학
김진규	서울바움수학	백재용	대구남산고	이학선	전주청림학원	함영호	함영호이과전문수학클럽
김진완	성일올림학원	백지현	열린문수학	이한조	수성구Dr.MS수학과학	함정훈	압구정함수학
김진형	늘푸른수학학원	서용준	화정와이즈만영재교육	이희경	씀수학	함주호	함쌤수학
김태영	김포태영수학학원	서유니	우방수학	임상혁	임상혁대치카이스쿨	허은지	허은지수학교실
김태학	평택드림에듀학원	서정택	카이로스학원	임샘이나	목포제일중	홍준우	셜대수학
김하나	강서염창강의하는아이들학원	서한서	필즈수학학원	장성호	수학에미친사람들TS송파관	황가영	JEA학원
김한빛	한빛수학학원	손광일	송원고	장세완	장선생수학학원	황혜현	현선생수학

초판3쇄 2021년 4월 12일　**펴낸이** 신원근　**펴낸곳** ㈜진학사 블랙라벨본부　**기획편집** 윤하나 유효정 김혜성　**디자인** 이지영　**마케팅** 조양원 박세라

주소 서울시 종로구 경희궁길 34　**학습 문의** booksupport@jinhak.com　**영업 문의** 02 734 7999　**팩스** 02 722 2537　**출판 등록** 제300-2001-202호

● 잘못 만들어진 책은 구입처에서 교환해 드립니다.　● 이 책에 실린 모든 내용에 대한 권리는 ㈜진학사에 있으므로 무단으로 전재하거나, 복제, 배포할 수 없습니다.

www.jinhak.com

이 책의 동영상 강의 사이트　🎬 강남구청 인터넷수능방송

더 THE 개념
블랙라벨

BLACKLABEL

확률과 통계

If you only do what you can do,

you'll never be more than you are now.

You don't even know who you are.

집필
방향

사고력을 키워주는
확장된 개념 수록

스스로 학습 가능한
자세한 설명

교육과정에서 다루는
모든 내용 수록

학습내용의
체계적 정리

시험에 대비 가능한
최신 기출문제 수록

**이 책을
펴내면서**

'어떻게 하면 수학을 잘 할 수 있을까?'

이 말은 초등학교 시절부터 지금까지 뇌리에 각인된 말 중에 하나로 지난 20여 년간 제자들에게 끊임없이 듣고 대답해야 했던 질문입니다.

문제를 많이 풀면 수학을 잘 하게 될까요? 수학을 단순히 문제 풀이로만 접근했다가는 사고력을 요하는 문제 앞에서 많은 좌절을 경험하게 됩니다. 개념을 탄탄하게 쌓지 않은 채 문제 풀이에만 집중한다면 작은 파도에도 쉽게 휩쓸리는 모래성을 쌓는 것과 같습니다.

수학은 '개념'에 기반을 둔 학문입니다. 따라서 수학을 잘 하기 위해서는 '개념'이 탄탄해야 합니다. 또한, 더 높은 수준의 수학적 사고력을 키우기 위해서는 통합개념과 심화개념을 알아야 합니다.

더 개념 블랙라벨은 수학의 개념, 원리, 법칙을 이해하고 기능을 습득할 수 있는 기본개념과 더불어 통합개념, 심화개념을 담아 개념 학습을 할 수 있도록 하였습니다. 또한, 개념을 문제에 활용할 수 있는 능력을 기르도록 구성하였습니다. 따라서 개념이 약한 학생도, 개념을 숙지하고 있는 학생도 개념을 다시 한 번 확인하고 다음 단계로 넘어가길 권합니다.

2015개정교육과정의 연구원으로서 교육과정을 설계하고, 세 번째 교과서를 집필하면서 고등수학에 무엇을 담아야 할까 진지하게 고민하였습니다. 이 고민을 함께한 교수님과 선생님들의 의지를 이 책에 담고자 하였습니다. 이 책을 통해 여러분의 얼굴에 수학에 대한 열정과 배움에서 얻어지는 기쁨이 가득하기를 간절히 바랍니다.

끝으로 이 책이 세상의 빛을 볼 수 있도록 도와주신 진학사 대표님, 좋은 책을 만들기 위한 일념으로 애쓴 편집부 직원들, 부족한 책의 완성도를 높이기 위해 꼼꼼히 검토한 동료 선생님들, 그리고 바쁜 학사일정 중에도 기꺼이 자신의 일처럼 검토에 참여한 제자들에게 깊은 감사의 마음을 전합니다.

이 문 조

이 책의
구성과 특장

개념 학습

① 개념 정리 | 각 단원을 소주제로 분류하여 꼭 알아야 할 주요 내용 및 공식을 정리하였습니다.

② 개념 설명 | 개념 정리 내용을 예시와 설명, 증명 등을 통해 개념을 명확하게 이해할 수 있도록 하였습니다. 추가적으로 알아두면 좋은 Tip을 링크하여 알찬 학습을 할 수 있도록 하였습니다.

③ 한 걸음 더 | 교육 과정에서 다루지는 않지만 실전 문제 해결에 필요한 확장된 개념 및 고난도 개념, 개념에 대한 증명 등을 제시하여 수학적 사고력을 높일 수 있도록 하였습니다.

유형 학습

① 필수유형 및 심화유형 | 필수유형에는 앞에서 배운 개념을 문제에 적용시킬 수 있도록 꼭 알아야 하는 문제 및 최신 기출 경향을 반영한 문제를 엄선하였습니다. 심화유형에는 필수유형보다 수준 높은 응용문제 또는 여러 개념들의 통합문제를 수록하여 실력 향상을 기대할 수 있습니다.

② guide | 유형 해결을 위한 핵심원리 및 기본법칙 등을 정리하였습니다.
solution | guide에서 제시한 방법을 기반으로 한 유형의 구체적인 해결 방법을 제시하였습니다.

③ 유형연습 | 필수유형 및 심화유형에서 학습한 내용을 연습할 수 있는 유사한 문제 및 유형 확장 문제를 실어 반복 학습할 수 있도록 하였습니다.

개념 마무리

각 단원에서 학습한 내용을 기본 문제부터 실생활, 통합 활용문제까지 수록하여 마무리 학습을 할 수 있도록 하였습니다.

❶ 기본 문제 | 각 단원의 내용을 제대로 학습하였는지 점검하여 그 단원의 개념을 완벽하게 이해할 수 있도록 하였습니다.

❷ 실력 문제 | 기본 문제보다 높은 수준의 문제 또는 통합형 문제를 제공하여 사고력을 키우고, 실력을 향상시킬 수 있도록 하였습니다.

정답 풀이

❶ 자세한 풀이 | 풀이 과정을 자세하게 제공하여 풀이를 보는 것만으로도 문제 해결 방안이 바로 이해될 수 있도록 하였습니다.

❷ 다른풀이 | 교과 과정을 뛰어넘어 더 쉽고, 빠르게 풀 수 있는 다른 풀이를 제공하여 다양한 사고를 할 수 있도록 돕고, 실전에서 더 높은 점수를 받을 수 있도록 하였습니다.

❸ 문제 풀이 특강 | 보충설명, 풀이첨삭, 오답피하기 등을 제공하여 문제 풀이에 도움이 되도록 하였습니다.

Ⅲ 통계

Shoot for the moon.

Even if you miss,

you will land among the stars.

달을 향해 쏴라.

빗나가도 별이 될테니.

... 레스 브라운(Les Brown)

I

경우의 수

 개 01 념

순열

1. 순열

서로 다른 n개에서 r $(0<r\leq n)$개를 택하여 일렬로 나열하는 것을 n개에서 r개를
택하는 **순열**이라 하고, 이 순열의 수를 기호로

$$_n\mathrm{P}_r$$

와 같이 나타낸다.

$$_n\mathrm{P}_r$$
서로 다른 ⌐ ⌐ 택하는
것의 개수 것의 개수

2. 순열의 수

(1) $_n\mathrm{P}_r=\overbrace{n(n-1)(n-2)\cdots(n-r+1)}^{r개}$ (단, $0<r\leq n$)

(2) $_n\mathrm{P}_r=\dfrac{n!}{(n-r)!}$ (단, $0\leq r\leq n$)

(3) $_n\mathrm{P}_n=n!$, $0!=1$, $_n\mathrm{P}_0=1$

3. 순열의 수의 성질

(1) $_n\mathrm{P}_r=n\times{}_{n-1}\mathrm{P}_{r-1}$ (단, $1\leq r\leq n$)

(2) $_n\mathrm{P}_r={}_{n-1}\mathrm{P}_r+r\times{}_{n-1}\mathrm{P}_{r-1}$ (단, $1\leq r\leq n-1$)

수학(하) 순열에서 **순서를 고려하여 나열**하는 순열의 수를 구하는 방법을 배
└ 수학(하) p.203 **개념 03**
웠다.

특히, 순열은 이 단원을 공부하는 데 기본이 되므로 다시 한번 정리하여 보자.

예를 들어, **6**개의 문자 a, b, c, d, e, f 중에서 **서로 다른 4**개를 택하
여 일렬로 나열하는 경우의 수는 다음과 같다.

$$_6\mathrm{P}_4=\underbrace{6\times5\times4\times3}_{4개}=360 \text{ Ⓐ}$$

Ⓐ !을 이용하여 계산할 수도 있다.

$$_6\mathrm{P}_4=\dfrac{6!}{(6-4)!}=\dfrac{6!}{2!}$$

$$=\dfrac{6\times5\times4\times3\times2\times1}{2\times1}=360$$

확인 7개의 숫자 1, 2, 3, 4, 5, 6, 7 중에서 서로 다른 2개를 택하여 만
들 수 있는 두 자리 자연수의 집합을 A, 6개의 숫자 1, 2, 3, 4, 8,
9 중에서 서로 다른 2개를 택하여 만들 수 있는 두 자리 자연수의 집
합을 B라 할 때, $n(A\cup B)$의 값을 구하시오.

 풀이 집합 A는 서로 다른 7개의 숫자 중에서 2개를 택하여 일렬로 나열하면 되므로
 $n(A)={}_7\mathrm{P}_2=7\times6=42$
 집합 B는 서로 다른 6개의 숫자 중에서 2개를 택하여 일렬로 나열하면 되므로
 $n(B)={}_6\mathrm{P}_2=6\times5=30$
 집합 $A\cap B$는 4개의 자연수 1, 2, 3, 4 중에서 2개를 택하여 일렬로 나열
 하면 되므로
 $n(A\cap B)={}_4\mathrm{P}_2=4\times3=12$
 $\therefore n(A\cup B)=42+30-12=60 \text{ Ⓑ}$

Ⓑ 합집합과 원소의 개수
$n(A\cup B)$
$=n(A)+n(B)-n(A\cap B)$
(단, $A\cap B=\varnothing$이면
$n(A\cup B)=n(A)+n(B)$)

개념 02 원순열

1. 원순열
서로 다른 것을 원형으로 배열하는 순열을 **원순열**이라 한다.

2. 원순열의 수
서로 다른 n개를 원형으로 배열하는 원순열의 수는 다음과 같다.

$$\frac{n!}{n} = (n-1)!$$

(참고) 원순열에서 회전하여 일치하는 것은 모두 같은 것으로 생각한다.

원순열의 수에 대한 이해 Ⓐ

서로 다른 것을 원형으로 배열하는 경우의 수에 대하여 알아보자.

세 개의 문자 A, B, C를 일렬로 나열하는 경우는

 ABC, CAB, BCA, ACB, CBA, BAC

의 6가지이다. 이 중 ABC, CAB, BCA를 원형으로 배열할 때, 아래와 같은 경우는 서로 다른 것처럼 보이지만 위치를 생각하지 않고 순서만을 생각하면 모두 같은 배열이다. Ⓑ

따라서 서로 다른 세 개의 문자를 일렬로 나열하는 방법의 수는

 $_3P_3 = 3!$

이지만 이를 원형으로 배열하면 같은 것이 3가지씩 있으므로 서로 다른 세 개의 문자를 원형으로 배열하는 방법의 수는 다음과 같이 계산할 수 있다.

$$\frac{3!}{3} = \frac{3 \times 2 \times 1}{3} = 2! = 2$$

이와 같이 서로 다른 것을 원형으로 배열하는 순열을 **원순열**이라 한다.

일반적으로 서로 다른 n개를 일렬로 나열한 것을 원형으로 배열하면 같은 배열이 n가지씩 있으므로 서로 다른 n개를 원형으로 배열하는 원순열의 수는 다음과 같다.

$$\frac{n!}{n} = (n-1)! \quad ⓒ$$

(확인) 5명의 가족이 원탁에 둘러앉는 경우의 수를 구하시오.

 풀이 $(5-1)! = 4! = 24$

Ⓐ 원형의 탁자에 둘러앉을 때, 의자 사이의 간격이 모두 일정하면 원순열의 수를 이용하여 경우의 수를 구할 수 있다.

Ⓑ 같은 방법으로 ACB, CBA, BAC도 모두 같은 배열이다.

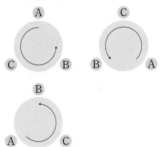

ⓒ 서로 다른 n개를 원형으로 배열하는 원순열의 수는 n개 중에서 어느 특정한 하나를 고정하고 나머지 $(n-1)$개를 일렬로 배열하는 경우의 수 $(n-1)!$로 생각할 수도 있다.

Ⓓ 서로 다른 n개에서 r개를 택하여 원형으로 배열하는 경우의 수는

 $\dfrac{_nP_r}{r}$ (단, $0 < r \leq n$)

원형이 아닌 도형으로 배열하는 순열

(1) 서로 다른 n개를 한 변에 m개씩 정다각형 모양의 도형에 배열하는 경우의 수
⇒ $(n-1)! \times m$ (단, $n=mk$, $k \geq 3$인 자연수)
(2) 다각형 모양의 탁자에 둘러앉는 방법의 수
① (원순열의 수) × (회전시켰을 때 서로 다른 경우의 수)
② (순열의 수) ÷ (회전시켰을 때 서로 같은 경우의 수)

1. 정다각형 모양의 탁자에 둘러앉는 방법의 수 Ⓐ Ⓑ ← 회전하여 일치하는 것은 같은 것으로 본다.

오른쪽 그림과 같은 정삼각형 모양의 탁자에 6명의 학생
A, B, C, D, E, F가 둘러앉는 방법의 수를 구해 보자.

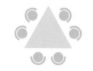

[방법 1] (원순열의 수) × (회전시켰을 때 서로 다른 경우의 수)

6명의 학생 A, B, C, D, E, F가 원탁에 둘러앉는 한 가지 경우에 대하여
다음 그림과 같이 정삼각형 모양의 탁자에 둘러앉도록 배열했다고 하자.

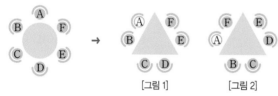

[그림 1]　　　　[그림 2]

원탁에 둘러앉는 각 경우에 대하여 기준이 되는 Ⓐ의 위치에 따라 위의 그림
과 같이 서로 다른 경우가 2가지씩 생긴다. Ⓒ

따라서 6명이 주어진 모양의 탁자에 둘러앉는 방법의 수는

$(6-1)! \times 2 = 240$

일반적으로 n명이 정다각형 모양의 탁자에 둘러앉는 방법의 수는 다음과 같다.

$\underbrace{(n-1)!}_{\text{원순열의 수}} \times$ (특정한 한 명이 탁자의 한 변에 앉는 경우의 수) Ⓓ

[방법 2] (순열의 수) ÷ (회전시켰을 때 서로 같은 경우의 수)

6명의 학생 A, B, C, D, E, F가 이 순서대로 정삼각형 모양의 탁자에 둘
러앉을 때, 다음 그림의 3가지 경우는 회전시켰을 때 서로 일치한다.

Ⓐ 원순열과 마찬가지로 한 변에 둘러앉을 때,
의자 사이의 간격은 모두 일정해야 한다.

Ⓑ **개념03**의 (1)을 이용하면
$n=6$, $m=2$이므로 구하는 경우의 수는
$(6-1)! \times 2 = 240$

Ⓒ [그림 2]에서 A, B, C, D, E, F를 시
계 반대 방향으로 한 칸씩 회전시키면 다음
그림과 같이 [그림 1]과 같은 배열이 되므로
서로 다른 배열은 모두 2가지이다.

Ⓓ 정 n각형 모양의 탁자의 한 변에 한 명씩 앉
는 방법의 수는 서로 다른 n개를 원형으로
배열하는 원순열의 수와 같다.

○△○ ○ ⇒ $(3-1)!$

○□○ ⇒ $(4-1)!$

○⬠○ ⇒ $(5-1)!$

따라서 6명의 학생을 일렬로 나열하는 방법의 수는 6!이고, 이를 정삼각형으로 배열하면 회전시켰을 때 같은 배열이 3가지씩 있으므로 6명이 정삼각형 모양의 탁자에 둘러앉는 방법의 수는

$$6! \div 3 = 240$$

(확인1) 오른쪽 그림과 같은 정사각형 모양의 탁자에 8명이 둘러앉는 경우의 수를 구하시오.
(단, 회전하여 일치하는 것은 같은 것으로 본다.) (E)

풀이 8명이 원형으로 둘러앉는 경우의 수는 $(8-1)! = 7! = 5040$
이때, 원형으로 둘러앉는 한 가지 경우에 대하여 2가지의 서로 다른 경우가 존재하므로 구하는 경우의 수는 $5040 \times 2 = 10080$

(E) 다른풀이
8명을 일렬로 나열하는 경우의 수는
8!
이를 정사각형으로 배열하면 같은 것이 4가지씩 있으므로 구하는 경우의 수는
$$\frac{8!}{4} = 10080$$

2. 직사각형 모양의 탁자에 둘러앉는 방법의 수 ← 회전하여 일치하는 것은 같은 것으로 본다.

오른쪽 그림과 같은 직사각형 모양의 탁자에 6명의 학생 A, B, C, D, E, F가 둘러앉는 방법의 수를 구해 보자.

[방법 1] (원순열의 수) × (회전시켰을 때 서로 다른 경우의 수)

6명의 학생 A, B, C, D, E, F가 원탁에 둘러앉는 한 가지 경우에 대하여 다음 그림과 같이 직사각형 모양의 탁자에 둘러앉도록 배열했다고 하자.

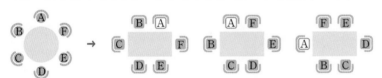

원탁에 둘러앉는 각 경우에 대하여 기준이 되는 A의 위치에 따라 위의 그림과 같이 서로 다른 경우가 3가지씩 생긴다.
따라서 6명이 주어진 모양의 탁자에 둘러앉는 방법의 수는

$$(6-1)! \times 3 = 360$$

[방법 2] (순열의 수) ÷ (회전시켰을 때 서로 같은 경우의 수)

6명의 학생 A, B, C, D, E, F가 이 순서대로 직사각형 모양의 탁자에 둘러앉을 때, 다음 그림의 2가지의 경우는 회전시켰을 때 서로 일치한다.

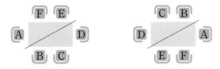

따라서 6명의 학생을 일렬로 나열하는 방법의 수는 6!이고, 이를 직사각형으로 배열하면 같은 배열이 2가지씩 있으므로 6명이 직사각형 모양의 탁자에 둘러앉는 방법의 수는

$$6! \div 2 = 360$$

3. 규칙성이 나타나지 않는 경우 ─ 회전하여 일치하는 것은 같은 것으로 본다.

오른쪽 그림과 같은 정삼각형 모양의 탁자에 5명의 학생 A, B, C, D, E가 둘러앉는 방법의 수를 구해 보자.

[방법 1] (원순열의 수) × (회전시켰을 때 서로 다른 경우의 수)

5명의 학생 A, B, C, D, E가 원탁에 둘러앉는 한 가지 경우에 대하여 기준이 되는 Ⓐ의 위치에 따라 서로 다른 경우가 5가지씩 생긴다. **Ⓕ**

따라서 5명이 주어진 모양의 탁자에 둘러앉는 경우의 수는

$$(5-1)! \times 5 = 5! = 120$$

[방법 2] (순열의 수) ÷ (회전시켰을 때 서로 같은 경우의 수)

주어진 모양의 탁자는 회전하여 일치하는 것이 나올 수 없으므로 구하는 경우의 수는

$$5! \div 1 = 120$$

따라서 구하는 경우의 수는 5명을 일렬로 세우는 순열의 수와 같다.

또한, 회전하여 대칭이 아닌 도형 모양의 탁자에 둘러앉는 방법의 수도 일렬로 세우는 순열의 수와 같다.

예를 들어, 오른쪽 그림과 같은 반원 모양의 탁자에 5명 이 둘러앉는 방법의 수는 회전하여 서로 다른 경우가 5가지씩 생기므로 5명을 일렬로 세우는 순열의 수 5! = 120과 같다.

(확인2) 다음 물음에 답하시오. (단, 회전하여 일치하는 것은 같은 것으로 본다.)

(1) 오른쪽 그림과 같은 직사각형 모양의 탁자에 8명이 둘러앉는 경우의 수를 구하시오.

(2) 오른쪽 그림과 같은 직사각형 모양의 탁자에 7명이 둘러앉는 경우의 수를 구하시오.

풀이 (1) 8명이 원형으로 둘러앉는 경우의 수는
$$(8-1)! = 7! = 5040$$
이때, 원형으로 둘러앉는 한 가지 경우에 대하여 4가지의 서로 다른 경우가 존재하므로 **Ⓖ** 구하는 경우의 수는
$$5040 \times 4 = 20160$$

(2) 7명이 원형으로 둘러앉는 경우의 수는
$$(7-1)! = 6! = 720$$
이때, 원형으로 둘러앉는 한 가지 경우에 대하여 7가지의 서로 다른 경우가 존재하므로 구하는 경우의 수는
$$6! \times 7 = 720 \times 7 = 5040$$

Ⓕ 기준이 되는 Ⓐ의 위치에 따라 다음 그림과 같이 5가지의 서로 다른 경우가 존재한다.

Ⓖ 기준이 되는 ①의 위치에 따라 다음 그림과 같이 4가지의 서로 다른 경우가 존재한다.

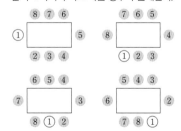

한걸음 더 ✎

4. 정다면체 색칠하기 ← 회전하여 일치하는 것은 같은 것으로 본다.

(1) 정사면체의 각 면을 서로 다른 4가지 색으로 칠하기 Ⓗ

 (ⅰ) 한 면을 1가지 색으로 칠해 밑면으로 놓는다.

 (ⅱ) 나머지 세 면을 남은 3가지 색으로 칠한다. ← 원순열의 수

 (ⅰ), (ⅱ)에서 $\underline{1} \times (3-1)! = 2$ ┌ 한 면을 1가지 색으로 칠하는 경우의 수는 4이고,
 └ 네 면 모두 밑면이 될 수 있으므로 4로 나눈다.

(2) 정육면체의 각 면을 서로 다른 6가지 색으로 칠하기 Ⓘ

 (ⅰ) 한 면을 1가지 색으로 칠해 밑면으로 놓는다.

 (ⅱ) 밑면과 마주보는 면을 나머지 5가지 색 중에서 1가지 색을 택하여 칠한다.

 (ⅲ) 나머지 네 면을 남은 4가지 색으로 칠한다. ← 원순열의 수

 (ⅰ), (ⅱ), (ⅲ)에서 $1 \times {}_5C_1 \times (4-1)! = 30$

(3) 정팔면체의 각 면을 서로 다른 8가지 색으로 칠하기 Ⓙ

 (ⅰ) 한 면을 1가지 색으로 칠해 밑면으로 놓는다.

 (ⅱ) (ⅰ)에서 색칠한 면과 평행한 면을 나머지 7가지 색 중에서 1가지 색을 택하여 칠한다.

 (ⅲ) (ⅰ)에서 색칠한 면과 모서리를 공유하는 세 면을 나머지 6가지 색 중에서 3가지 색을 택하여 칠한다. ← 원순열의 수

 (ⅳ) 나머지 세 면을 남은 3가지 색으로 칠한다.

 (ⅰ)~(ⅳ)에서 $1 \times {}_7C_1 \times {}_6C_3 \times (3-1)! \times 3! = 1680$

한편, 정n면체를 서로 다른 n가지 색으로 색칠하는 방법의 수는 다음 공식을 이용하여 구할 수도 있다.

$$\frac{(n-1)!}{(\text{한 면을 이루는 모서리의 개수})}$$

이 공식을 이용하여 위의 (1), (2), (3)을 확인해 보자.

(1) 정사면체를 서로 다른 4가지 색을 모두 이용하여 칠하는 방법의 수는

$$\frac{(4-1)!}{3} = 2$$

(2) 정육면체를 서로 다른 6가지 색을 모두 이용하여 칠하는 방법의 수는

$$\frac{(6-1)!}{4} = 30$$

(3) 정팔면체를 서로 다른 8가지 색을 모두 이용하여 칠하는 방법의 수는 Ⓚ

$$\frac{(8-1)!}{3} = 1680$$

Ⓗ **다른풀이**

서로 다른 4가지의 색으로 정사면체의 모든 면을 칠하는 방법의 수는 4!

특정한 색이 칠해진 한 면을 정하는 방법은 4가지가 있고, 이 면을 기준으로 회전시키면 서로 같은 것이 3가지씩 있다.

따라서 구하는 방법의 수는

$$\frac{4!}{4 \times 3} = 2$$

Ⓘ **다른풀이**

서로 다른 6가지의 색으로 정육면체의 모든 면을 칠하는 방법의 수는 6!

특정한 색이 칠해진 한 면을 정하는 방법은 6가지가 있고, 이 면을 기준으로 회전시키면 서로 같은 것이 4가지씩 있다.

따라서 구하는 방법의 수는

$$\frac{6!}{6 \times 4} = 30$$

Ⓙ **다른풀이**

서로 다른 8가지의 색으로 정팔면체의 모든 면을 칠하는 방법의 수는 8!

특정한 색이 칠해진 한 면을 정하는 방법은 8가지가 있고 이 면을 기준으로 회전시키면 서로 같은 것이 3가지씩 있다.

따라서 구하는 방법의 수는

$$\frac{8!}{8 \times 3} = 1680$$

Ⓚ **다른풀이**

정팔면체의 각 면에 1부터 8까지의 자연수를 하나씩 적을 때, 한 수를 한 면에 고정한 후 나머지 7개의 수를 차례대로 각 면에 적는 방법의 수는 7!

이때, 다음 그림과 같이 먼저 고정한 면을 기준으로 회전시키면 서로 같은 경우가 3가지씩 생긴다.

따라서 구하는 방법의 수는

$$\frac{7!}{3} = 1680$$

오른쪽 그림과 같이 6개의 의자가 일정한 간격으로 놓여 있는 원탁에 1학년 학생 1명, 2학년 학생 2명, 3학년 학생 3명이 둘러앉으려고 할 때, 다음을 구하시오.

(단, 회전하여 일치하는 것은 같은 것으로 본다.)

(1) 2학년 학생들이 마주 보고 앉는 경우의 수

(2) 2학년 학생끼리 이웃하게 앉는 경우의 수

(3) 3학년 학생끼리 이웃하지 않도록 앉는 경우의 수

guide 서로 다른 n개를 원형으로 배열하는 경우의 수 $\Rightarrow \dfrac{n!}{n}=(n-1)!$

solution

(1) 2학년 학생 한 명의 자리가 결정되면 다른 학생의 자리는 마주 보는 자리로 고정되므로 구하는 경우의 수는 5명이 원탁에 둘러앉는 경우의 수와 같다.
따라서 구하는 경우의 수는 $(5-1)!=4!=\mathbf{24}$

(2) 2학년 학생 2명을 한 사람으로 생각하여 5명이 원탁에 둘러앉는 경우의 수는 $(5-1)!=4!=24$
이때, 각 경우에 대하여 2학년 학생 2명이 자리를 바꾸는 경우의 수는 $2!=2$
따라서 구하는 경우의 수는 $24\times2=\mathbf{48}$

(3) 1학년, 2학년 학생 3명이 원탁에 둘러앉는 경우의 수는 $(3-1)!=2!=2$
1학년, 2학년 학생 사이사이의 3개의 자리에 3학년 학생 3명이 앉는 경우의 수는
$_3\mathrm{P}_3=3!=6$
따라서 구하는 경우의 수는 $2\times6=\mathbf{12}$

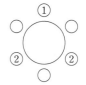

정답 및 해설 pp.002~003

유형 연습

01-1 오른쪽 그림과 같이 7개의 의자가 일정한 간격으로 놓여 있는 원탁에 남학생 3명, 여학생 4명이 둘러앉으려고 할 때, 다음을 구하시오.

(단, 회전하여 일치하는 것은 같은 것으로 본다.)

(1) 남학생끼리 이웃하게 앉는 경우의 수

(2) 남학생끼리 이웃하지 않도록 앉는 경우의 수

01-2 오른쪽 그림과 같이 A, B를 포함한 남자 6명은 바깥쪽에 원형으로 일정한 간격으로 서고, C, D를 포함한 여자 6명은 안쪽에 원형으로 일정한 간격으로 서서 남녀가 짝을 이루려고 한다. A와 B는 이웃하지 않고, A, B는 각각 반드시 C, D 중 한 사람과 짝을 이루는 경우의 수를 구하시오.

(단, 회전하여 일치하는 것은 같은 것으로 본다.)

오른쪽 그림과 같은 정사각형 모양의 탁자에 남학생 4명, 여학생 4명이 앉으려고 할 때, 다음을 구하시오. (단, 회전하여 일치하는 것은 같은 것으로 본다.)

(1) 각 변에 남학생과 여학생이 한 쌍씩 이웃하여 앉는 경우의 수

(2) 각 변에 남학생과 여학생이 이웃하지 않도록 앉는 경우의 수

guide 다각형 모양의 탁자에 둘러앉는 방법의 수 ⇨ (원순열의 수) × (회전시켰을 때 서로 다른 경우의 수)

solution

(1) 남학생 4명, 여학생 4명이 네 쌍의 짝을 이루는 경우의 수는 $4!=24$

한 쌍을 한 사람으로 생각하여 4명을 네 변에 앉히는 경우의 수는 $\underline{(4-1)!=3!=6}_{\text{원순열의 수}}$

이때, 각 쌍의 남녀가 서로 자리를 바꾸는 경우의 수는 각각 2!이므로 구하는 경우의 수는

$24 \times 6 \times 2! \times 2! \times 2! \times 2! = \mathbf{2304}$

(2) 각 변에 남학생과 여학생이 이웃하지 않도록 앉으려면 각 변에 같은 성별끼리 앉아야 한다.

남학생 4명을 A, B, C, D라 할 때 2명, 2명으로 나누는 경우의 수는

$\{(A, B), (C, D)\}$, $\{(A, C), (B, D)\}$, $\{(A, D), (B, C)\}$의 3

같은 방법으로 여학생 4명을 2명, 2명으로 나누는 경우의 수는 3

한 쌍을 한 사람으로 생각하여 4명을 네 변에 앉히는 경우의 수는 $\underline{(4-1)!=3!=6}_{\text{원순열의 수}}$

이때, 각 쌍이 서로 자리를 바꾸는 경우의 수는 각각 2!이므로 구하는 경우의 수는

$3 \times 3 \times 6 \times 2! \times 2! \times 2! \times 2! = \mathbf{864}$

유형
연습

정답 및 해설 p.003

02-1 1학년 학생 2명, 2학년 학생 2명, 3학년 학생 2명이 오른쪽 그림과 같은 정삼각형 모양의 탁자에 앉아서 토론을 하려고 할 때, 각 변에 같은 학년끼리 이웃하여 앉는 경우의 수를 구하시오.

(단, 회전하여 일치하는 것은 같은 것으로 본다.)

02-2 오른쪽 그림과 같은 정삼각형 모양의 탁자에 9명이 앉으려고 한다. A, B를 포함한 9명이 앉는 경우의 수를 a라 하고 A, B가 정삼각형의 한 변에 이웃하여 9명이 앉는 경우의 수를 b라 할 때, $\dfrac{a}{b}$의 값을 구하시오.

(단, 회전하여 일치하는 것은 같은 것으로 본다.)

발전

02-3 오른쪽 그림과 같은 정사각형 모양의 탁자에 4개 학급의 반장과 부반장이 각각 1명씩, 총 8명이 앉으려고 한다. 각 변에 서로 다른 학급의 반장과 부반장이 앉는 경우의 수를 구하시오.

(단, 회전하여 일치하는 것은 같은 것으로 본다.)

그림과 같이 서로 접하고 크기가 같은 원 3개와 이 세 원의 중심을 꼭짓점으로 하는 정삼각형이 있다. 원의 내부 또는 정삼각형의 내부에 만들어지는 7개의 영역에 서로 다른 7가지 색을 모두 사용하여 색칠하려고 한다. 한 영역에 한 가지 색만을 칠할 때, 색칠한 결과로 나올 수 있는 경우의 수를 구하시오. (단, 회전하여 일치하는 것은 같은 것으로 본다.) [평가원]

guide
평면도형을 색칠하는 경우의 수는 다음의 순서로 구한다.
(i) 기준이 되는 영역에 색칠하는 경우의 수를 구한다.
(ii) 원순열을 이용하여 나머지 영역에 색칠하는 경우의 수를 구한다.
(iii) (i), (ii)에서 구한 경우의 수를 서로 곱한다.

solution
오른쪽 그림과 같이 7개의 영역을 각각 a, b, c, d, e, f, g라 하자.
가운데 영역 a에 색을 칠하는 경우의 수는 $_7C_1 = 7$
남은 6가지 색 중에서 3가지 색을 택하여 영역 b, c, d에
칠하는 경우의 수는
$_6C_3 \times (3-1)! = 20 \times 2 = 40$
나머지 3가지 색을 영역 e, f, g에 칠하는 경우의 수는 $3! = 6$
따라서 구하는 경우의 수는 $7 \times 40 \times 6 = \mathbf{1680}$

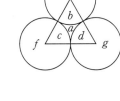

다른풀이
7개의 영역에 7가지 색을 칠하는 경우의 수는 $7!$

이때, 각 경우에 대하여 회전하여 서로 같은 경우가 3가지씩 생기므로 구하는 경우의 수는 $\dfrac{7!}{3} = 1680$

정답 및 해설 pp.003~004

유형
연습

03-1 오른쪽 그림과 같이 중심이 같은 두 원의 내부를 삼등분한 도형이 있다. 도형의 내부에 만들어지는 6개의 영역에 서로 다른 8가지 색 중에서 6가지 색을 택하여 6가지 색을 모두 사용하여 칠하려고 한다. 한 영역에 한 가지 색만을 칠할 때, 색칠한 결과로 나올 수 있는 경우의 수를 구하시오.
(단, 회전하여 일치하는 것은 같은 것으로 본다.)

03-2 오른쪽 그림과 같이 원에 내접하는 정삼각형을 그리고, 이 정삼각형에 내접하는 원의 중심과 접점을 연결하여 그린 도형이 있다. 큰 원의 내부에 만들어진 9개의 영역에 서로 다른 9가지 색을 모두 사용하여 칠하려고 한다. 한 영역에 한 가지 색만을 칠할 때, 색칠한 결과로 나올 수 있는 경우의 수를 n이라 하자. $\dfrac{n}{6!}$ 의 값을 구하시오. (단, 회전하여 일치하는 것은 같은 것으로 본다.)

오른쪽 그림과 같은 정사각뿔에 서로 다른 5가지 색을 모두 사용하여 칠하는 경우의 수를 구하시오. (단, 한 면에는 한 가지 색만 칠하고, 회전하여 일치하는 것은 같은 것으로 본다.)

guide 입체도형을 색칠하는 경우의 수는 다음의 순서로 구한다.
 (i) 기준이 되는 한 면을 색칠하는 경우의 수를 구한다.
 (ii) 원순열 등을 이용하여 나머지 면에 색칠하는 경우의 수를 구한다.
 (iii) (i), (ii)에서 구한 경우의 수를 서로 곱한다.

solution 정사각뿔의 밑면에 색을 칠하는 경우의 수는
 $_5C_1=5$
 나머지 4가지 색을 밑면을 제외한 4개의 옆면에 칠하는 경우의 수는
 $(4-1)!=3!=6$
 따라서 구하는 경우의 수는
 $5\times6=\mathbf{30}$

정답 및 해설 pp.004~005

유형
연습

04-1 오른쪽 그림과 같은 정오각뿔에 서로 다른 6가지 색을 모두 사용하여 칠하는 경우의 수를 구하시오. (단, 한 면에는 한 가지 색만 칠하고, 회전하여 일치하는 것은 같은 것으로 본다.)

04-2 오른쪽 그림과 같이 가로의 길이, 세로의 길이, 높이가 서로 다른 직육면체가 있다. 서로 다른 6가지 색을 모두 사용하여 이 직육면체를 칠하는 경우의 수를 구하시오. (단, 한 면에는 한 가지 색만 칠하고, 회전하여 일치하는 것은 같은 것으로 본다.)

04-3 오른쪽 그림과 같이 밑면의 반지름의 길이가 1이고 높이가 2인 원기둥과 한 모서리의 길이가 4인 정육면체가 있다. 원기둥은 그 밑면의 중심이 정육면체의 한 면의 대각선의 교점 위에 놓이도록 정육면체 위에 세워져 있을 때, 이 입체도형에서 바닥에 놓인 정육면체의 한 면을 제외한 7개의 면에 서로 다른 7가지 색을 모두 사용하여 칠하는 경우의 수를 구하시오.

 (단, 한 면에는 한 가지 색만 칠하고, 회전하여 일치하는 것은 같은 것으로 본다.)

개념 04 중복순열

1. 중복순열

서로 다른 n개에서 중복을 허용하여 r개를 택하여 일렬로 나열하는 순열을 **중복순열**이라 하고, 이 중복순열의 수를 기호로

$$_n\Pi_r$$

와 같이 나타낸다.

$$_n\Pi_r$$
서로 다른 ┘ └ 택하는
것의 개수 것의 개수

2. 중복순열의 수

서로 다른 n개에서 r개를 택하는 중복순열의 수는 다음과 같다.

$$_n\Pi_r=\underbrace{n\times n\times\cdots\times n}_{r개}=n^r$$

참고 $_n\mathrm{P}_r$에서는 $r\leq n$이어야 하지만 $_n\Pi_r$에서는 중복하여 택할 수 있으므로 $n<r$인 경우도 있다.

1. 중복순열의 수에 대한 이해 🅐 🅑

순열은 서로 다른 n개에서 **서로 다른 r개를 택하여** 일렬로 나열하는 것이고, 중복순열은 서로 다른 n개에서 **중복을 허용하여 r개를 택하여** 일렬로 나열하는 것이다.

예를 들어, 4개의 숫자 1, 2, 3, 4 중에서 서로 다른 3개의 숫자를 뽑아 세 자리 자연수를 만드는 경우의 수는 $_4\mathrm{P}_3=4\times3\times2=24$이지만 **중복을 허용**하여 3개를 뽑아 세 자리 자연수를 만드는 경우의 수는 백의 자리, 십의 자리, 일의 자리에 올 수 있는 숫자가 각각 4가지이므로 $4\times4\times4=4^3=64$이다. 🅒

일반적으로 서로 다른 n개에서 중복을 허용하여 r개를 택하여 일렬로 나열할 때, 첫 번째, 두 번째, 세 번째, \cdots, r번째에 올 수 있는 경우는 각각 n가지씩이다.

첫 번째	두 번째	세 번째	\cdots	r번째
↑	↑	↑		↑
n가지	n가지	n가지		n가지

따라서 곱의 법칙에 의하여 다음이 성립한다.

$$_n\Pi_r=\underbrace{n\times n\times n\times\cdots\times n}_{r개}=n^r$$

확인1 6개의 숫자 0, 1, 2, 3, 4, 5 중에서 중복을 허용하여 만들 수 있는 세 자리 자연수의 개수를 구하시오.

풀이 백의 자리에 올 수 있는 숫자는 0을 제외한 5개이다.
각 경우에 대하여 십의 자리, 일의 자리에는 0, 1, 2, 3, 4, 5 중에서 중복을 허용하여 2개를 택하여 나열하면 되므로 그 경우의 수는 $_6\Pi_2=6^2=36$
따라서 구하는 세 자리 자연수의 개수는 $5\times36=180$

🅐 $_n\Pi_r$의 Π는 '곱'을 뜻하는 Product의 첫 글자 P에 해당하는 그리스 문자로 '파이(pi)'라 읽는다.

🅑 순열과 중복순열
서로 다른 n개에서 r개를 택할 때
(1) 순서를 생각하고, 중복을 허용하지 않는다.
⇨ 순열의 수 $_n\mathrm{P}_r$
(2) 순서를 생각하고, 중복을 허용한다.
⇨ 중복순열의 수 $_n\Pi_r$

🅒
백의 자리	십의 자리	일의 자리
↑	↑	↑
4가지	4가지	4가지

확인2 5개의 숫자 0, 1, 2, 3, 4 중에서 중복을 허용하여 만든 네 자리 자연수 중에서 홀수의 개수를 구하시오.

 풀이 천의 자리에 올 수 있는 숫자는 0을 제외한 4개이고,
 일의 자리에 올 수 있는 숫자는 1, 3의 2개이다.
 각 경우에 대하여 백의 자리, 십의 자리에는 0, 1, 2, 3, 4 중에서 중복을 허용하여 2개를 택하여 나열하면 되므로 그 경우의 수는 $_5\Pi_2 = 5^2 = 25$
 따라서 구하는 홀수의 개수는
 $4 \times 2 \times 25 = 200$

2. 함수의 개수 구하기 ⓓ ⓔ

수학(하)에서 순열을 이용하여 함수의 개수를 구하는 방법을 다루었다. 이제 중복순열의 수를 이용하여 함수의 개수를 구해 보자.
 └ 수학(하) p.217 **gu1de**

두 집합 $X = \{1, 2, 3\}$, $Y = \{4, 5, 6, 7\}$에 대하여 함수 $f : X \longrightarrow Y$의 개수를 구해 보자.

집합 X의 원소 1에 대응할 수 있는 집합 Y의 원소는 4, 5, 6, 7의 4개,
집합 X의 원소 2에 대응할 수 있는 집합 Y의 원소는 4, 5, 6, 7의 4개,
집합 X의 원소 3에 대응할 수 있는 집합 Y의 원소는 4, 5, 6, 7의 4개
이므로 구하는 함수의 개수는 $4 \times 4 \times 4 = 4^3 = {}_4\Pi_3$이다.

일반적으로 두 집합 $X = \{x_1, x_2, \cdots, x_r\}$, $Y = \{y_1, y_2, \cdots, y_n\}$에 대하여 함수 $f : X \longrightarrow Y$는 집합 X의 원소 x_1, x_2, \cdots, x_r에 각각 집합 Y의 원소 y_1, y_2, \cdots, y_n의 n가지씩 대응시키면 된다.
따라서 구하는 함수의 개수는 서로 다른 n개에서 중복을 허용하여 r개를 택하는 중복순열의 수와 같으므로

 $_n\Pi_r$

이다.

확인3 두 집합 $X = \{1, 2, 3\}$, $Y = \{a, b, c, d, e\}$에 대하여 다음을 구하시오.

 (1) 집합 X에서 Y로의 함수 f의 개수

 (2) 집합 X에서 Y로의 함수 f 중에서 $f(2) = c$인 함수의 개수

 풀이 (1) 집합 X에서 Y로의 함수는 집합 Y의 5개의 원소 a, b, c, d, e 중에서 중복을 허용하여 3개를 뽑아 집합 X의 원소 1, 2, 3에 대응시키면 된다.
 따라서 구하는 함수의 개수는 서로 다른 5개에서 중복을 허용하여 3개를 택하는 중복순열의 수와 같으므로 $_5\Pi_3 = 5^3 = 125$
 (2) $f(2) = c$이므로 먼저 집합 Y의 원소 c를 집합 X의 원소 2에 대응시킨 후, 집합 Y의 5개의 원소 a, b, c, d, e 중에서 중복을 허용하여 2개를 뽑아 집합 X의 나머지 원소 1, 3에 대응시키면 된다.
 따라서 구하는 함수의 개수는 서로 다른 5개에서 중복을 허용하여 2개를 택하는 중복순열의 수와 같으므로 $_5\Pi_2 = 5^2 = 25$

ⓓ **함수의 정의**
 두 집합 X, Y에 대하여 집합 X의 각 원소에 집합 Y의 원소가 오직 하나씩 대응할 때, 이 대응을 X에서 Y로의 함수라 한다. 이 함수를 f라 할 때, 기호로
 $f : X \longrightarrow Y$
 와 같이 나타낸다.

ⓔ **여러 가지 함수의 개수**
 두 집합 X, Y의 원소의 개수가 각각 r, n일 때
 (1) X에서 Y로의 함수의 개수
 \Rightarrow $_n\Pi_r$
 (2) $r \leq n$일 때, $x_i \neq x_j$이면 $f(x_i) \neq f(x_j)$인 함수(일대일함수)의 개수
 \Rightarrow $_n P_r$
 (3) $r \leq n$일 때, $x_i < x_j$이면 $f(x_i) < f(x_j)$인 함수(일대일함수, 증가함수)의 개수
 \Rightarrow $_n C_r$
 (4) $n = r$일 때, 일대일대응의 개수
 \Rightarrow $n!$
 (5) 상수함수의 개수
 \Rightarrow n

개념 05 같은 것이 있는 순열

n개 중에서 서로 같은 것이 각각 p개, q개, \cdots, r개씩 있을 때, n개를 일렬로 나열하는 경우의 수는 다음과 같다.

$$\frac{n!}{p!q!\cdots r!} \quad (\text{단, } p+q+\cdots+r=n)$$

1. 같은 것이 있는 순열에 대한 이해

5개의 문자 a, a, a, b, b를 일렬로 나열하는 경우의 수를 구해 보자.

3개의 a를 a_1, a_2, a_3이라 하고, 2개의 b를 b_1, b_2라 하면 5개의 문자 a_1, a_2, a_3, b_1, b_2를 일렬로 나열하는 경우의 수는

$$_5P_5 = 5!$$

이다.

이때, a_1, a_2, a_3의 순서를 바꾼 3!가지의 순열은 번호의 구분이 없다면 a, a, a를 나타내므로 모두 같은 배열이 된다. 같은 방법으로 b_1, b_2의 순서를 바꾼 2!가지의 순열은 번호의 구분이 없다면 b, b를 나타내므로 모두 같은 배열이 된다. 즉, 5!가지 중에서 다음과 같이 $3! \times 2!$가지의 순열은 번호의 구분이 없다면 모두 $a\,a\,a\,b\,b$와 같다.

$$
\begin{array}{ccc}
\begin{array}{l}
(a_1\ a_2\ a_3) \\
(a_1\ a_3\ a_2) \\
(a_2\ a_1\ a_3) \\
(a_2\ a_3\ a_1) \\
(a_3\ a_1\ a_2) \\
(a_3\ a_2\ a_1)
\end{array}
&
\begin{array}{l}
(b_1\ b_2) \\
(b_2\ b_1)
\end{array}
&
\begin{array}{ll}
(a_1\ a_2\ a_3\ b_1\ b_2) & (a_1\ a_2\ a_3\ b_2\ b_1) \\
(a_1\ a_3\ a_2\ b_1\ b_2) & (a_1\ a_3\ a_2\ b_2\ b_1) \\
(a_2\ a_1\ a_3\ b_1\ b_2) & (a_2\ a_1\ a_3\ b_2\ b_1) \\
(a_2\ a_3\ a_1\ b_1\ b_2) & (a_2\ a_3\ a_1\ b_2\ b_1) \\
(a_3\ a_1\ a_2\ b_1\ b_2) & (a_3\ a_1\ a_2\ b_2\ b_1) \\
(a_3\ a_2\ a_1\ b_1\ b_2) & (a_3\ a_2\ a_1\ b_2\ b_1)
\end{array}
\\
3! & \times\ 2! & 3! \times 2!
\end{array}
\quad \rightarrow \quad a\,a\,a\,b\,b
$$

이와 같이 5개의 문자 a, a, a, b, b를 일렬로 나열하는 경우의 수는 다음과 같다. **Ⓐ**

$$\underset{\substack{a\text{의}\\ \text{개수}}}{\frac{5!}{3!}} \underset{\substack{b\text{의}\\ \text{개수}}}{\frac{}{2!}} = 10 \ \text{Ⓑ}$$

일반적으로 n개 중에서 서로 같은 것이 각각 p개, q개, \cdots, r개씩 있을 때, n개를 일렬로 나열하는 경우의 수는 다음과 같다.

$$\frac{n!}{p!q!\cdots r!} \quad (\text{단, } p+q+\cdots+r=n)$$

Ⓐ a, a, a, b, b를 일렬로 나열하는 순열의 수는 서로 다른 5개 중에서 3개를 택하는 조합의 수와 같다.
다음과 같이 5개의 상자에 a, a, a, b, b를 넣는 방법의 수는 a를 넣을 세 개를 정한 후 나머지 두 개에 b를 넣으면 된다.

| a | b | a | a | b |

즉, 서로 다른 5개의 상자 중에서 3개의 상자를 정하는 방법의 수는 $_5C_3$이고, 이렇게 정한 세 곳에 a를 넣는 방법의 수는 1이다. 마지막으로 나머지 2개의 상자에 b를 넣는 방법의 수는 1이므로 구하는 경우의 수는

$$_5C_3 \times 1 \times 1 = 10$$

이다.

Ⓑ 3개의 a와 2개의 b를 일렬로 나열하는 모든 경우는 다음의 10가지이다.
$aaabb$, $aabab$, $aabba$, $abaab$, $ababa$, $abbaa$, $baaab$, $baaba$, $babaa$, $bbaaa$

확인1 success에 있는 7개의 문자를 일렬로 나열할 때, 다음을 구하시오.

(1) 모든 문자를 나열하는 경우의 수

(2) 양 끝에 모음이 오도록 나열하는 경우의 수

풀이 (1) 7개의 문자 중 같은 문자인 s가 3개, c가 2개 있으므로 구하는 경우의 수는

$$\frac{7!}{3!2!}=420$$

(2) 모음은 u, e이므로 양 끝에 u, e를 고정하고 중간에 s, s, s, c, c를 일렬로 나열하면 된다.

양 끝에 u, e를 고정하는 경우의 수는 2

중간에 s, s, s, c, c를 일렬로 나열하는 경우의 수는

$$\frac{5!}{3!2!}=10$$

따라서 구하는 경우의 수는

$$2\times10=20$$

한걸음 더➕

2. 평면도형에서 최단 거리로 가는 경우의 수

오른쪽 그림과 같이 직사각형 모양의 도로망이 있다. A지점에서 B지점까지 최단 거리로 가는 경우의 수를 구해 보자.

[방법 1] 같은 것이 있는 순열의 수를 이용하는 방법

주어진 도로망의 A지점에서 B지점까지 최단 거리로 가려면 오른쪽으로 4칸, 위쪽으로 3칸을 이동해야 한다.

이때, 오른쪽으로 1칸 이동하는 것을 a, 위쪽으로 1칸 이동하는 것을 b라 하면 A지점에서 B지점까지 최단 거리로 가는 경우의 수는 7개의 문자 a, a, a, a, b, b, b를 일렬로 나열하는 경우의 수와 같다. **ⓒ**

따라서 구하는 경우의 수는

$$\frac{7!}{4!3!}=35$$

일반적으로 오른쪽 그림과 같이 직사각형 모양의 도로망의 가로가 a칸, 세로가 b칸일 때, A지점에서 B지점까지 최단 거리로 가는 경우의 수는

$$\frac{(a+b)!}{a!b!}$$

이다.

ⓒ $abbaaab$를 도로망에 나타내면 다음 그림과 같다.

[방법 2] 합의 법칙을 이용하는 방법

오른쪽 그림과 같은 도로망의 A지점에서 X지점까지 최단 거리로 가는 경우의 수를 m, A지점에서 Y지점까지 최단 거리로 가는 경우의 수를 n이라 하자. 이때, A지점부터 P지점까지 최단 거리로 가는 경우는 다음과 같이 두 가지이다.

(ⅰ) A → X → P

(ⅱ) A → Y → P

(ⅰ), (ⅱ)는 동시에 일어날 수 없으므로 합의 법칙에 의하여 A지점에서 P지점까지 최단 거리로 가는 경우의 수는 $m+n$이다.

이와 같은 방법을 이용하여 p.023에서 주어진 도로망의 A지점에서 B지점까지 최단 거리로 가는 경우의 수를 구하면 35이다.

(확인2) 오른쪽 그림과 같은 직사각형 모양의 도로망이 있다. 다음 물음에 답하시오. ⓓ

(1) A지점에서 B지점까지 최단 거리로 가는 경우의 수

(2) A지점에서 P지점을 거쳐 B지점까지 최단 거리로 가는 경우의 수

풀이 오른쪽으로 한 칸 가는 것을 a, 위쪽으로 한 칸 가는 것을 b라 하자.

(1) A지점에서 B지점까지 최단 거리로 가는 경우의 수는 9개의 문자 a, a, a, a, a, b, b, b, b를 일렬로 나열하는 경우의 수와 같으므로

$$\frac{9!}{5!\,4!}=126$$

(2) (ⅰ) A지점에서 P지점까지 최단 거리로 가는 경우의 수는 4개의 문자 a, a, b, b를 일렬로 나열하는 경우의 수와 같으므로

$$\frac{4!}{2!\,2!}=6$$

(ⅱ) P지점에서 B지점까지 최단 거리로 가는 경우의 수는 5개의 문자 a, a, a, b, b를 일렬로 나열하는 경우의 수와 같으므로

$$\frac{5!}{3!\,2!}=10$$

(ⅰ), (ⅱ)에서 구하는 경우의 수는

$6\times10=60$

ⓓ 다른풀이

합의 법칙을 이용하여 구하면 다음과 같다.

(1)

따라서 구하는 경우의 수는 126이다.

(2) (ⅰ) A지점에서 P지점까지 최단 거리로 가는 경우의 수는 6이다.

(ⅱ) P지점에서 B지점까지 최단 거리로 가는 경우의 수는 10이다.

(ⅰ), (ⅱ)에서 구하는 경우의 수는

$6\times10=60$

다음을 구하시오.

(1) 서로 다른 종류의 인형 4개를 3명에게 남김없이 나누어 주는 경우의 수

(단, 인형을 받지 못하는 사람이 있을 수 있다.)

(2) 네 문자 a, b, c, d 중에서 중복을 허용하여 6개를 택하여 일렬로 나열할 때, 첫 번째 자리와 마지막 자리의 문자가 서로 다른 경우의 수

guide 서로 다른 n개에서 중복을 허용하여 r개를 택하는 중복순열의 수 $\Rightarrow {}_n\Pi_r = n^r$

solution (1) 서로 다른 4개의 인형을 3명에게 남김없이 나누어 주는 경우의 수는 서로 다른 3개에서 중복을 허용하여 4개를 택하는 중복순열의 수와 같으므로

$${}_3\Pi_4 = 3^4 = \mathbf{81}$$

(2) 첫 번째 자리에 들어갈 문자를 고르는 경우의 수는 ${}_4C_1 = 4$

마지막 자리에 들어갈 문자를 고르는 경우의 수는 첫 번째 자리에 들어간 문자를 사용할 수 없으므로 $4 - 1 = 3$

이때, 첫 번째 문자와 마지막 자리의 문자를 제외한 나머지 문자를 나열하는 경우의 수는 서로 다른 4개에서 중복을 허용하여 4개를 택하는 중복순열의 수와 같으므로 ${}_4\Pi_4 = 4^4 = 256$

따라서 구하는 경우의 수는

$$4 \times 3 \times 256 = \mathbf{3072}$$

다른풀이

(2) 네 문자 a, b, c, d 중에서 중복을 허용하여 6개를 택하여 일렬로 나열하는 경우의 수는 서로 다른 4개에서 중복을 허용하여 6개를 택하는 중복순열의 수와 같으므로 ${}_4\Pi_6 = 4^6$

이때, 첫 번째 자리와 마지막 자리에 같은 문자를 배열하는 경우의 수는 4

나머지 문자를 나열하는 경우의 수는 서로 다른 4개에서 중복을 허용하여 4개를 택하는 중복순열의 수와 같으므로 ${}_4\Pi_4 = 4^4$

따라서 구하는 경우의 수는

$$4^6 - 4 \times 4^4 = 4^5 \times (4 - 1) = 1024 \times 3 = 3072$$

정답 및 해설 pp.005~006

05-1 다음을 구하시오.

(1) 서로 다른 연필 5개를 2명에게 남김없이 나누어 줄 때, 2명 모두에게 적어도 1개씩 나누어 주는 경우의 수

(2) 세 문자 C, A, R 중에서 중복을 허용하여 5개를 택하여 일렬로 나열할 때, C가 반드시 포함되는 경우의 수

05-2 세 문자 a, b, c 중에서 중복을 허락하여 4개를 택해 일렬로 나열할 때, 문자 a가 두 번 이상 나오는 경우의 수를 구하시오. [평가원]

5개의 숫자 1, 2, 3, 4, 5 중에서 중복을 허용하여 네 자리 자연수를 만들 때, 다음을 구하시오.

(1) 5의 배수의 개수

(2) 천의 자리의 수와 일의 자리의 수의 합이 홀수인 자연수의 개수

(3) 숫자 1이 한 개 이상 포함되는 자연수의 개수

guide
(1) $1, 2, 3, \cdots, n \, (1 \le n \le 9)$의 n개의 숫자에서 중복을 허용하여 만들 수 있는 m자리 자연수의 개수 $\Rightarrow {}_n\Pi_m$

(2) $0, 1, 2, 3, \cdots, n \, (1 \le n \le 9)$의 $(n+1)$개의 숫자에서 중복을 허용하여 만들 수 있는 m자리 자연수의 개수
$\Rightarrow n \times {}_{n+1}\Pi_{m-1}$

solution
(1) 5의 배수가 되려면 일의 자리에 올 수 있는 숫자는 5의 1개이다.

천의 자리, 백의 자리, 십의 자리에는 5개의 숫자에서 중복을 허용하여 3개를 택하여 나열하면 되므로 그 경우의 수는 ${}_5\Pi_3 = 5^3 = 125$

따라서 구하는 네 자리 자연수의 개수는 $1 \times 125 = \mathbf{125}$

(2) 천의 자리의 수와 일의 자리의 수의 합이 홀수가 되는 경우는 다음과 같다.

천의 자리에 홀수, 일의 자리에 짝수가 오는 경우의 수는 ${}_3C_1 \times {}_2C_1 = 6$

천의 자리에 짝수, 일의 자리에 홀수가 오는 경우의 수는 ${}_2C_1 \times {}_3C_1 = 6$

이때, 백의 자리, 십의 자리에는 5개의 숫자에서 중복을 허용하여 2개를 택하여 나열하면 되므로 그 경우의 수는 ${}_5\Pi_2 = 5^2 = 25$

따라서 구하는 네 자리 자연수의 개수는 $(6+6) \times 25 = \mathbf{300}$

(3) 5개의 숫자 1, 2, 3, 4, 5 중에서 중복을 허용하여 만들 수 있는 네 자리 자연수의 개수는 서로 다른 5개에서 중복을 허용하여 4개를 택하는 중복순열의 수와 같으므로 ${}_5\Pi_4 = 5^4 = 625$

이때, 숫자 1이 포함되지 않는 경우의 수는 2, 3, 4, 5의 4개에서 중복을 허용하여 4개를 택하는 중복순열의 수와 같으므로 ${}_4\Pi_4 = 4^4 = 256$

따라서 숫자 1이 한 개 이상 포함되는 네 자리 자연수의 개수는 $625 - 256 = \mathbf{369}$

정답 및 해설 pp.006~007

유형연습

06-1 5개의 숫자 0, 1, 2, 3, 4 중에서 중복을 허용하여 네 자리 자연수를 만들 때, 다음을 구하시오. (단, 0은 짝수로 보지 않는다.)

(1) 4의 배수의 개수

(2) 백의 자리의 수와 십의 자리의 수의 합이 짝수인 자연수의 개수

(3) 숫자 0이 한 개 이상 포함되는 자연수의 개수

06-2 0부터 7까지의 정수 중에서 중복을 허용하여 만든 자연수를 크기가 작은 것부터 순서대로 나열할 때, 5300은 몇 번째 수인지 구하시오.

두 집합 $X=\{1,\ 2,\ 3,\ 4\}$, $Y=\{1,\ 2,\ 3,\ 4,\ 5\}$에 대하여 다음을 구하시오.

(1) X에서 Y로의 함수 f 중에서 집합 X의 원소 x에 대하여 $x+f(x)$의 값이 짝수인 함수의 개수

(2) X에서 Y로의 함수 f 중에서 $f(1)+f(3)$의 값이 짝수인 함수의 개수

guide 두 집합 X, Y의 원소의 개수가 각각 m, n일 때, X에서 Y로의 함수의 개수 $\Rightarrow {}_n\Pi_m=n^m$

solution (1) (홀수)+(홀수)=(짝수), (짝수)+(짝수)=(짝수)이므로

(i) 집합 Y의 원소 1, 3, 5를 집합 X의 원소 1, 3에 대응시키는 경우의 수는 ${}_3\Pi_2=3^2=9$

(ii) 집합 Y의 원소 2, 4를 집합 X의 원소 2, 4에 대응시키는 경우의 수는 ${}_2\Pi_2=2^2=4$

(i), (ii)에서 구하는 함수의 개수는

$9\times4=\mathbf{36}$

(2) $f(1)+f(3)$의 값이 짝수이려면 $f(1)$, $f(3)$의 값이 모두 홀수이거나 모두 짝수이어야 한다.

$f(1)$, $f(3)$의 값이 모두 홀수인 경우의 수는 집합 Y의 원소 1, 3, 5의 3개에서 중복을 허용하여 2개를 택하는 중복순열의 수와 같으므로 ${}_3\Pi_2=3^2=9$

$f(1)$, $f(3)$의 값이 모두 짝수인 경우의 수는 집합 Y의 원소 2, 4의 2개에서 중복을 허용하여 2개를 택하는 중복순열의 수와 같으므로 ${}_2\Pi_2=2^2=4$

집합 Y의 원소 1, 2, 3, 4, 5의 5개에서 중복을 허용하여 2개를 뽑아 집합 X의 남은 원소 2, 4에 대응시키는 경우의 수는 ${}_5\Pi_2=5^2=25$

따라서 구하는 함수의 개수는

$(9+4)\times25=\mathbf{325}$

정답 및 해설 pp.007~008

유형연습

07-1 두 집합 $X=\{1,\ 2,\ 3\}$, $Y=\{1,\ 2,\ 3,\ 4,\ 5\}$에 대하여 다음을 구하시오.

(1) 함수 $f:X\longrightarrow Y$ 중에서 집합 X의 원소 x에 대하여 $x+f(x)$의 값이 홀수인 함수의 개수

(2) 함수 $f:X\longrightarrow Y$ 중에서 $f(1)f(2)$의 값은 짝수, $f(2)f(3)$의 값은 홀수인 함수의 개수

07-2 집합 $X=\{1,\ 2,\ 3,\ 4,\ 5,\ 6\}$에 대하여 다음 조건을 만족시키는 함수 $f:X\longrightarrow X$의 개수를 구하시오.

(가) $f(3)$의 값은 홀수이고, $f(4)$의 값은 짝수이다.

(나) $x<3$이면 $f(x)<f(3)$

(다) $x>4$이면 $f(x)>f(4)$

7개의 문자 a, a, a, b, b, c, d를 일렬로 나열할 때, 다음을 구하시오.

(1) 양 끝에 a가 오도록 나열하는 경우의 수

(2) b끼리 이웃하도록 나열하는 경우의 수

(3) c가 d보다 앞에 오도록 나열하는 경우의 수

..

guide n개 중에서 서로 같은 것이 각각 p개, q개, \cdots, r개씩 있는 순열의 수 $\Rightarrow \dfrac{n!}{p!q!\cdots r!}$ (단, $p+q+\cdots+r=n$)

solution (1) $a\square\square\square\square a$와 같이 양 끝에 a를 고정하고 가운데 나머지 문자 a, b, b, c, d를 일렬로 나열하면 되므
 로 구하는 경우의 수는

 $$\dfrac{5!}{2!}=60$$

 (2) 두 개의 b를 하나의 문자 B로 생각하고 a, a, a, B, c, d를 일렬로 나열하면 되므로 구하는 경우의 수는

 $$\dfrac{6!}{3!}=120$$

 (3) c와 d의 순서가 정해져 있으므로 c, d 모두 x로 생각하여 a, a, a, b, b, x, x를 일렬로 나열한 후,
 첫 번째 x는 c, 두 번째 x는 d로 바꾸어서 생각하면 된다.
 따라서 구하는 경우의 수는

 $$\dfrac{7!}{3!2!2!}=210$$

정답 및 해설 pp.008~009

08-1 8개의 문자 t, h, e, l, a, b, e, l을 일렬로 나열할 때, 다음을 구하시오.

 (1) 양 끝에 l이 오도록 나열하는 경우의 수

 (2) e끼리 이웃하도록 나열하는 경우의 수

 (3) b가 h보다 앞에 오도록 나열하는 경우의 수

08-2 오른쪽 그림과 같이 한 변의 길이가 1인 정육각형 ABCDEF의 둘레
 를 따라 시계 방향 또는 시계 반대 방향으로 1회에 1만큼씩 움직이는
 점 P가 있다. 꼭짓점 A의 위치에 있는 점 P가 9회 이동하여 꼭짓점
 D까지 이동하는 경우의 수를 구하시오.

 (단, 이동 과정에서 지나는 꼭짓점의 순서가 다르면 다른 경우로 본다.)

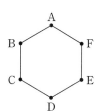

3개의 숫자 1, 2, 3 중에서 중복을 허용하여 4개를 택해 네 자리 자연수를 만들 때, 다음을 구하시오.

(1) 숫자 1이 한 번만 들어가는 자연수의 개수 (2) 각 자리의 숫자의 합이 8인 자연수의 개수

solution

(1) (ⅰ) $1, \square, \square, \square$ 꼴로 택할 때,

\square에 들어갈 숫자를 택하는 경우의 수는 $_2C_1 = 2$ ⌐ 2, 2, 2 또는 3, 3, 3

$1, \square, \square, \square$를 일렬로 나열하는 경우의 수는 $\dfrac{4!}{3!} = 4$이므로 구하는 자연수의 개수는 $2 \times 4 = 8$

(ⅱ) $1, \square, \square, \triangle$ 꼴로 택할 때,

\square, \triangle에 들어갈 숫자를 택하는 경우의 수는 $_2P_2 = 2! = 2$ ⌐ 2, 2, 3 또는 3, 3, 2

$1, \square, \square, \triangle$를 일렬로 나열하는 경우의 수는 $\dfrac{4!}{2!} = 12$이므로 구하는 자연수의 개수는 $2 \times 12 = 24$

(ⅰ), (ⅱ)에서 구하는 자연수의 개수는 $8 + 24 = \mathbf{32}$

(2) 각 자리의 숫자의 합이 8이 되는 경우는 다음과 같이 3가지로 나눌 수 있다.

(ⅰ) 1, 1, 3, 3을 택할 때,

1, 1, 3, 3을 일렬로 나열하는 경우의 수는 $\dfrac{4!}{2!2!} = 6$

(ⅱ) 1, 2, 2, 3을 택할 때,

1, 2, 2, 3을 일렬로 나열하는 경우의 수는 $\dfrac{4!}{2!} = 12$

(ⅲ) 2, 2, 2, 2를 택할 때,

2, 2, 2, 2를 일렬로 나열하는 경우의 수는 1

(ⅰ), (ⅱ), (ⅲ)에서 구하는 자연수의 개수는 $6 + 12 + 1 = \mathbf{19}$

정답 및 해설 pp.009~011

09-1 4개의 숫자 1, 2, 3, 4 중에서 중복을 허용하여 5개를 택해 다섯 자리 자연수를 만들 때, 다음을 구하시오.

(1) 숫자 1이 두 번만 들어가는 자연수의 개수

(2) 각 자리의 숫자의 합이 11인 자연수의 개수

발전

09-2 숫자 1, 2, 3, 4, 5, 6 중에서 중복을 허락하여 다섯 개를 다음 조건을 만족시키도록 선택한 후, 일렬로 나열하여 만들 수 있는 모든 다섯 자리 자연수의 개수를 구하시오. [수능]

⑺ 각각의 홀수는 선택하지 않거나 한 번만 선택한다.

⑻ 각각의 짝수는 선택하지 않거나 두 번만 선택한다.

오른쪽 그림과 같이 연결된 도로망이 있을 때, 다음을 구하시오.

(1) A지점에서 B지점까지 최단 거리로 가는 경우의 수

(2) A지점에서 두 지점 P와 Q를 모두 거치지 않고 B지점까지 최단 거리로 가는 경우의 수

. .

guide A지점에서 B지점까지 갈 때 반드시 지나야 하는 교차점을 찾은 후, 같은 것이 있는 순열을 이용한다.

solution (1) 오른쪽 그림과 같이 두 지점 R, S를 잡자. A지점에서 B지점까지 최단 거리
로 가려면 P, R, S 중 한 지점을 지나야 한다.

 (ⅰ) A → R → B로 가는 경우의 수는 $\dfrac{4!}{2!2!} \times \dfrac{5!}{4!} = 30$

 (ⅱ) A → P → B로 가는 경우의 수는 $\dfrac{4!}{3!} \times \dfrac{5!}{3!2!} = 40$

 (ⅲ) A → S → B로 가는 경우의 수는 $1 \times \left(\underline{\dfrac{5!}{2!3!} - 1} \right) = 9$ ── S지점에서 B지점까지 도로망이 연결되어 있다고 가정하고
계산한 후, 연결되지 않은 경로의 수만큼 뺀다.

 (ⅰ), (ⅱ), (ⅲ)에서 최단 거리로 가는 경우의 수는 $30 + 40 + 9 = \mathbf{79}$

 (2) A → P → B로 가는 경우의 수는 40 (\because (1)의 (ⅱ))

 A → Q → B로 가는 경우의 수는 $\dfrac{6!}{4!2!} \times \dfrac{3!}{2!} = 45$

 A → P → Q → B로 가는 경우의 수는 $\dfrac{4!}{3!} \times 2! \times \dfrac{3!}{2!} = 24$

 따라서 구하는 경우의 수는 $\underbrace{79}_{\text{A} \to \text{B로 가는 경우의 수}} - (40 + 45 - 24) = \mathbf{18}$

정답 및 해설 pp.011~012

10-1 오른쪽 그림과 같이 연결된 도로망이 있을 때, 다음을 구하시오.

 (1) A지점에서 B지점까지 최단 거리로 가는 경우의 수

 (2) A지점에서 P지점을 거쳐 B지점까지 최단 거리로 가는 경우의 수

 (3) A지점에서 두 지점 P와 Q를 모두 거치지 않고 B지점까지 최단 거리로 가는 경우의 수

10-2 가영이는 오른쪽 그림과 같은 모양의 도로를 따라 A지점에서 출발하여 약속 장소인 B지점까지 최단 거리로 가는 도중, 도로 PQ 위에서 약속 장소가 C지점으로 변경되었다는 연락을 받고 C지점을 향하여 도로를 따라 최단 거리로 이동하였다. 가영이가 A지점에서 출발하여 C지점까지 최단 거리로 가는 경우의 수를 구하시오.

(단, 연락 받은 위치가 달라도 이동 경로가 같으면 동일한 경우로 본다.)

길이가 모두 같은 막대를 오른쪽 그림과 같이 연결하여 만든 입체 조형물이 있다. A지점에서 출발하여 막대를 따라 B지점까지 최단 거리로 가는 경우의 수를 구하시오. (단, 막대의 두께는 무시한다.)

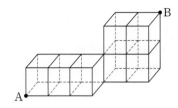

solution

A지점에서 B지점까지 최단 거리로 가려면 오른쪽 그림과 같이 두 지점 P, Q를 잡을 때, P, Q 중 한 지점을 지나야 한다.

가로 방향으로 한 칸 이동하는 것을 a, 세로 방향으로 한 칸 이동하는 것을 b, 높이 방향으로 한 칸 이동하는 것을 c라 하자.

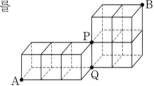

(ⅰ) P지점을 지날 때,

A → P로 가는 경우의 수는 5개의 문자 a, a, a, b, c를 일렬로 나열하는 경우의 수와 같으므로 $\dfrac{5!}{3!}=20$

P → B로 가는 경우의 수는 4개의 문자 a, a, b, c를 일렬로 나열하는 경우의 수와 같으므로 $\dfrac{4!}{2!}=12$

즉, 이 경우의 수는 $20 \times 12 = 240$

(ⅱ) Q지점을 지날 때,

A → Q로 가는 경우의 수는 4개의 문자 a, a, a, b를 일렬로 나열하는 경우의 수와 같으므로 $\dfrac{4!}{3!}=4$

Q → B로 가는 경우의 수는 5개의 문자 a, a, b, c, c를 일렬로 나열하는 경우의 수와 같으므로 $\dfrac{5!}{2!2!}=30$

즉, 이 경우의 수는 $4 \times 30 = 120$

(ⅲ) P, Q지점을 모두 지날 때,

A → Q → P → B로 가는 경우의 수는 $\dfrac{4!}{3!} \times 1 \times \dfrac{4!}{2!} = 48$

(ⅰ), (ⅱ), (ⅲ)에서 구하는 경우의 수는 $240 + 120 - 48 = \mathbf{312}$

정답 및 해설 pp.012~013

11-1 길이가 모두 같은 막대를 오른쪽 그림과 같이 연결하여 입체 조형물을 만들었다. A지점에서 출발하여 막대를 따라 B지점까지 최단 거리로 가는 경우의 수를 구하시오.
(단, 막대의 두께는 무시한다.)

11-2 길이가 모두 같은 막대를 오른쪽 그림과 같이 연결하여 입체 조형물을 만들었다. A지점에서 출발하여 막대를 따라 B지점까지 최단 거리로 가는 경우의 수를 구하시오.
(단, 막대의 두께는 무시한다.)

01 대학생 3명과 고등학생 6명이 원탁에 둘러앉으려 한다. 각각의 대학생 사이에는 1명 이상의 고등학생이 앉고 각각의 대학생 사이에 앉은 고등학생의 수는 모두 다르다고 할 때, 9명의 학생이 원탁에 모두 앉는 경우의 수는? (단, 회전하여 일치하는 것은 같은 것으로 본다.)

① 6480 ② 7020 ③ 7560
④ 8100 ⑤ 8640

02 어른 4명과 A, B, C를 포함한 아이 5명이 원탁에 둘러앉으려 한다. 아이 5명은 모두 이웃하여 앉을 때, A, B, C 중 어느 두 명도 이웃하지 않도록 앉는 경우의 수를 구하시오.

(단, 회전하여 일치하는 것은 같은 것으로 본다.)

03 오른쪽 그림과 같이 5등분한 그릇이 있다. 1부터 10까지의 자연수가 하나씩 적힌 공 중에서 5개를 택해 5개의 영역에 각각 하나씩 놓을 때, 홀수가 적힌 공끼리는 이웃한 영역에 있지 않도록 놓는 경우의 수는 $n \times 4!$이다. 자연수 n의 값을 구하시오.

(단, 회전하여 일치하는 것은 같은 것으로 본다.)

04 오른쪽 그림과 같이 직사각형 모양의 탁자에 6개의 의자가 놓여 있다. 이 의자에 A, B를 포함한 6명이 앉을 때, A와 B가 마주 보고 앉는 경우의 수를 구하시오.

(단, 회전하여 일치하는 것은 같은 것으로 본다.)

05 그림과 같이 합동인 정삼각형 2개와 합동인 등변사다리꼴 6개로 이루어진 팔면체가 있다. 팔면체의 각 면에는 한 가지의 색을 칠한다고 할 때, 서로 다른 8개의 색을 모두 사용하여 팔면체의 각 면을 칠하는 경우의 수는? (단, 팔면체를 회전시켰을 때 색의 배열이 일치하면 같은 경우로 생각한다.)

[교육청]

① 6520 ② 6620 ③ 6720
④ 6820 ⑤ 6920

06 정육면체의 각 면에 1, 2, 3, 4, 5, 6의 숫자를 써서 주사위를 만들려고 한다. 1, 2, 3을 쓴 면이 모두 이웃하도록 만드는 경우의 수가 a이고, 1, 2를 쓴 면이 이웃하도록 만드는 경우의 수가 b일 때, $a+b$의 값을 구하시오. (단, 한 면에는 한 개의 숫자만 쓰고, 회전하여 일치하는 것은 같은 것으로 본다.)

07 오른쪽 그림과 같이 한 변의 길이가 1인 정사각형의 대각선의 교점을 중심으로 하는 원을 그려 정사각형의 내부를 8개의 영역으로 나눈 도형이 있다. 1부터 8까지의 자연수가 하나씩 적힌 카드를 8개의 영역에 각각 한 장씩 놓으려고 한다. 4개의 사분원의 영역에 놓인 카드에 적힌 수의 합이 12 이하이고, 빗변의 길이가 1인 직각삼각형의 내부에 놓인 두 장의 카드에 적힌 수의 합이 13 이하가 되도록 카드를 놓는 경우의 수를 구하시오.

(단, 회전하여 일치하는 것은 같은 것으로 본다.)

08 모양과 크기가 같은 3개의 상자에 흰 탁구공 6개와 서로 다른 종류의 탁구채 5개를 나누어 담으려고 한다. 이때, 각 상자에 담긴 흰 탁구공의 개수가 서로 다른 경우의 수는? (단, 같은 색의 탁구공은 구별하지 않고, 빈 상자가 있을 수 있다.)

① 3^4 ② 3^5 ③ 3^6
④ 3^7 ⑤ 3^8

09 1부터 6까지의 자연수 중에서 일부를 사용하여 네 자리 자연수를 만들려고 한다. 6개의 숫자 중에서 짝수만 중복하여 사용할 수 있다고 할 때, 만들 수 있는 자연수의 개수를 구하시오.

10 7개의 숫자 1, 2, 3, …, 7과 2개의 기호 #, *를 사용하여 태블릿 PC의 비밀번호 5자리를 다음 규칙에 따라 만들려고 한다. 만들 수 있는 서로 다른 비밀번호의 개수를 구하시오.

(가) 숫자는 중복해서 사용할 수 없고, 기호는 중복해서 사용할 수 있다.
(나) 양 끝 자리에는 합이 8이 되는 두 숫자만을 사용할 수 있다.

11 세 수 0, 1, 2 중에서 중복을 허락하여 다섯 개의 수를 택해 다음 조건을 만족시키도록 일렬로 배열하여 자연수를 만든다.

(가) 다섯 자리의 자연수가 되도록 배열한다.
(나) 1끼리는 서로 이웃하지 않도록 배열한다.

예를 들어 20200, 12201은 조건을 만족시키는 자연수이고 11020은 조건을 만족시키지 않는 자연수이다. 만들 수 있는 모든 자연수의 개수는? [교육청]

① 88 ② 92 ③ 96
④ 100 ⑤ 104

12 두 집합 $X=\{1, 2, 3, 4, 5\}$, $Y=\{1, 2, 3, 4\}$에 대하여 다음 조건을 만족시키는 함수 $f: X \longrightarrow Y$의 개수를 구하시오.

(가) $f(1) \neq f(2)$
(나) $f(a)=3$, $f(b)=4$인 집합 X의 두 원소 a, b의 개수는 각각 1이다.

13 다섯 개의 숫자 0, 1, 2, 3, 4 중에서 중복을 허용하여 만들 수 있는 세 자리 자연수의 총합을 a, 두 자리 자연수의 총합을 b라 할 때, $a+b$의 값은?

① 27140 ② 27340 ③ 27540
④ 27740 ⑤ 27940

16 여섯 개의 숫자 1, 2, 2, 2, 3, 4를 일렬로 나열하여 만든 여섯 자리 자연수의 집합을 A라 할 때, 집합 $X=\left\{\left[\dfrac{x}{100}\right]\middle| x\in A\right\}$의 원소의 개수는?

(단, $[x]$는 x보다 크지 않은 최대의 정수이다.)

① 60 ② 64 ③ 68
④ 72 ⑤ 76

14 8분 음표의 길이는 4분 음표의 길이의 절반과 같고 $\dfrac{3}{4}$박자는 4분음을 한 박으로 하여 한 마디가 세 박으로 구성된다. 예를 들어 한 마디는 4분 음표(♩) 또는 8분 음표(♪)만을 사용하여 ♩♩♩ 또는 ♪♪♪♩와 같이 구성할 수 있다. 4분 음표 또는 8분 음표만 사용하여 $\dfrac{3}{4}$박자의 한 마디를 구성하는 경우의 수를 구하시오.

17 오른쪽 그림과 같이 직사각형 모양의 도로망이 있다. 이 도로망을 따라 A지점에서 출발하여 C지점 또는 D지점을 거쳐서 B지점까지 최단 거리로 가는 경우의 수를 구하시오.

(단, 한 번 지나간 길은 다시 지나갈 수 없다.)

서술형

15 학생 A는 네 과목 국어, 영어, 수학, 과학에 대한 공부 계획서를 작성하려고 한다. 5일 동안 매일 한 과목씩 공부하고 각 과목의 하루 공부 시간은 다음과 같이 정하였다.

과목	국어	영어	수학	과학
시간	1시간	2시간	3시간	4시간

5일 동안 전체 공부 시간의 합이 12시간이 되도록 작성할 수 있는 공부 계획서의 개수를 구하시오.

(단, 수학은 반드시 하루 이상 공부한다.)

18 길이가 모두 같은 막대를 오른쪽 그림과 같이 연결하여 만든 입체 조형물이 있다. A지점에서 출발하여 막대를 따라 B지점까지 최단 거리로 가는 경우의 수를 구하시오.

(단, 막대의 두께는 무시한다.)

19 오른쪽 그림은 한 변의
길이가 1인 정육면체에 빨간색,
파란색, 노란색, 초록색 중 각각
하나를 택하여 6개의 면에 같은
색을 칠한 것이다. 이 네 개의 정

육면체를 면과 면이 맞닿도록 입체도형을 만든 후 위에서
내려다 볼 때, 나타날 수 있는 서로 다른 경우의 수를 구하
시오. (단, 회전하여 모양과 색깔이 일치하는 경우는 같은
것으로 본다.)

20 [그림 1]과 같이 5개의 스티커 A, B, C, D, E
는 각각 흰색 또는 회색으로 칠해진 4개의 정사각형으로
이루어져 있다. 이 5개의 스티커를 모두 사용하여 [그림 2]
의 20개의 정사각형으로 이루어진 ✜ 모양의 판에 빈틈
없이 붙여 문양을 만들려고 한다. [그림 3]은 스티커 D를
✜ 모양의 판의 중앙에 붙여 만든 문양의 한 예이다.

[그림 1] [그림 2] [그림 3]

5개의 스티커를 모두 사용하여 만들 수 있는 서로 다른 문
양의 개수를 구하시오. (단, ✜ 모양의 판을 회전하여
일치하는 것은 같은 것으로 본다.)

21 집합 $X=\{1, 2, 3, 4, 5\}$에 대하여 다음 조건
을 만족시키는 함수 $f: X \longrightarrow X$의 개수를 구하시오.

> (가) $(f \circ f)(5)=5$
> (나) 함수 f의 치역의 원소의 개수는 2 이하이다.

22 1부터 9까지의 자연수가 하나씩 적혀 있는 9개의
공이 주머니에 들어 있다. 이 주머니에서 공을 한 개씩 모
두 꺼낼 때, i번째 $(i=1, 2, \cdots, 9)$ 꺼낸 공에 적혀 있는
수를 a_i라 하자. $1<p<q<9$인 두 자연수 p, q에 대하
여 a_i가 다음 조건을 만족시킨다.

> (가) $1 \leq i < p$이면 $a_i < a_{i+1}$이다.
> (나) $p \leq i < q$이면 $a_i > a_{i+1}$이다.
> (다) $q \leq i < 9$이면 $a_i < a_{i+1}$이다.

$a_1=2$, $a_p=8$인 모든 경우의 수를 구하시오.
(단, 꺼낸 공은 다시 넣지 않는다.) [교육청]

23 집합 $S=\{1, 2, 3, 4, 5, 6, 7, 8, 9\}$에 대하
여 공집합이 아닌 세 부분집합 A, B, C가 다음 조건을
만족시킬 때, 집합 A, B, C를 정하는 경우의 수를 구하
시오. (단, $S \neq B$)

> (가) $A \cup B \cup C=S$
> (나) $A \subset B$, $A \cap C=\varnothing$
> (다) $(A^C \cup B^C) \cap C^C=\{1, 3, 5, 7, 9\}$

틀을
깨는
생각

Man is
what he believes.

사람은 스스로 믿는 대로 된다.

... 안톤 체홉(Anton Chekhov)

I

경우의 수

개념 01 조합의 수

1. 조합

서로 다른 n개에서 순서를 생각하지 않고 $r\,(0<r\leq n)$개를 택하는 것을 n개에서 r개를 택하는 **조합**이라 하고, 이 조합의 수를 기호로

$$_n\mathrm{C}_r$$

와 같이 나타낸다.

$_n\mathrm{C}_r$
서로 다른 ↑ ↑ 택하는
것의 개수 것의 개수

2. 조합의 수

(1) $_n\mathrm{C}_n=1$, $_n\mathrm{C}_0=1$, $_n\mathrm{C}_1=n$

(2) $_n\mathrm{C}_r=\dfrac{_n\mathrm{P}_r}{r!}=\dfrac{n!}{r!(n-r)!}$ (단, $0\leq r\leq n$)

3. 조합의 수의 성질

(1) $_n\mathrm{C}_r=_n\mathrm{C}_{n-r}$ (단, $0\leq r\leq n$)

(2) $_n\mathrm{C}_r=_{n-1}\mathrm{C}_{r-1}+_{n-1}\mathrm{C}_r$ (단, $1\leq r\leq n-1$)

수학(하) 조합에서 조합은 **순서를 생각하지 않고** 택하는 경우의 수로 배웠다. Ⓐ 특히, 조합은 이 단원을 공부하는 데 기본이 되므로 다시 한번 정리하여 보자.

예를 들어, 6개의 숫자 1, 2, 3, 4, 5, 6 중에서 순서를 생각하지 않고 서로 다른 4개를 택하는 경우의 수는

$$_6\mathrm{C}_4$$

와 같이 나타내고, 다음과 같이 계산할 수 있다.

$$_6\mathrm{C}_4=\frac{_6\mathrm{P}_4}{4!}=\frac{6!}{4!(6-4)!}=\frac{6!}{4!2!}=\frac{6\times5\times4\times3}{4\times3\times2\times1}=15$$

이때, 조합의 수의 성질에 의하여 $_6\mathrm{C}_4=_6\mathrm{C}_2$로 계산할 수도 있다.

Ⓐ 3개의 문자 a, b, c 중에서 2개를 택하는 경우에 대하여
(1) 순서를 생각하는 순열에서는 ab, ba를 서로 다른 것으로 생각하여 2가지 경우로 본다.
(2) 순서를 생각하지 않는 조합에서는 ab, ba를 서로 같은 것으로 생각하여 1가지 경우로 본다.

(확인) 평면 위의 서로 다른 10개의 점에 대하여 어느 세 점도 일직선 위에 있지 않을 때, 다음을 구하시오.

(1) 2개의 점을 지나는 직선의 개수

(2) 3개의 점을 꼭짓점으로 하는 삼각형의 개수

풀이 (1) 10개의 점 중에서 2개를 택하는 경우의 수와 같으므로

$$_{10}\mathrm{C}_2=\frac{10\times9}{2\times1}=45$$

(2) 10개의 점 중에서 3개를 택하는 경우의 수와 같으므로

$$_{10}\mathrm{C}_3=\frac{10\times9\times8}{3\times2\times1}=120$$

개 념 02 중복조합

1. 중복조합

서로 다른 n개에서 중복을 허용하여 r개를 택하는 조합을 **중복조합**이라 하고, 이 중복조합의 수를 기호로

$$_n\mathrm{H}_r \ \text{Ⓐ}$$

와 같이 나타낸다.

$$_n\mathrm{H}_r$$
서로 다른 └┘ └┘ 택하는
것의 개수 것의 개수

2. 중복조합의 수

서로 다른 n개에서 r개를 택하는 중복조합의 수는 다음과 같다.

$$_n\mathrm{H}_r={}_{n+r-1}\mathrm{C}_r$$

참고 $_n\mathrm{C}_r$에서는 $0 \le r \le n$이어야 하지만 $_n\mathrm{H}_r$에서는 중복하여 택할 수 있으므로 $r > n$일 수도 있다.

1. 중복조합의 수에 대한 이해 Ⓑ

중복순열과 마찬가지로 조합에서도 서로 다른 n개에서 **중복을 허용**하여 r개를 택하는 경우가 있는데, 이러한 조합을 알아보자.

❸개의 문자 a, b, c 중에서 중복을 허용하여 ❹개를 택하는 경우는

$aaaa$, $aaab$, $aaac$, $aabb$, $aabc$,

$aacc$, $abbb$, $abbc$, $abcc$, $accc$,

$bbbb$, $bbbc$, $bbcc$, $bccc$, $cccc$

의 15가지이고, 이 경우의 수를 $_3\mathrm{H}_4$로 나타낸다.

이때, 위의 각 경우에서 문자를 4개의 ●로 나타내고, 서로 다른 문자 사이의 경계를 2개의 ▮로 나타내면 다음과 같이 나타낼 수 있다.

ⓐⓐⓐⓐ▮▮ ⓐⓐⓐ▮ⓑ▮ ⓐⓐⓐ▮▮ⓒ ⓐⓐ▮ⓑⓑ▮ ⓐⓐ▮ⓑ▮ⓒ

ⓐⓐ▮▮ⓒⓒ ⓐ▮ⓑⓑⓑ▮ ⓐ▮ⓑⓑ▮ⓒ ⓐ▮ⓑ▮ⓒⓒ ⓐ▮▮ⓒⓒⓒ

▮ⓑⓑⓑⓑ▮ ▮ⓑⓑⓑ▮ⓒ ▮ⓑⓑ▮ⓒⓒ ▮ⓑ▮ⓒⓒⓒ ▮▮ⓒⓒⓒⓒ

즉, 3개의 문자 a, b, c 중에서 중복을 허용하여 4개를 택하는 경우의 수는 4개의 ●와 2개의 ▮를 일렬로 나열하는 경우의 수와 같고, 이것은 6개의 자리 중에서 ●를 놓을 4개의 자리를 택하는 조합의 수와 같으므로 Ⓒ

$$_3\mathrm{H}_4={}_{4+(3-1)}\mathrm{C}_4={}_6\mathrm{C}_4$$

와 같다.

(2개 아래: $=(3-1)$ / 6개 아래: $=4+(3-1)$)

일반적으로 중복조합의 수 $_n\mathrm{H}_r$는 r개의 ●와 $(n-1)$개의 ▮를 일렬로 나열하는 같은 것이 있는 순열의 수와 같으므로 다음이 성립한다.

p.022 개념 OS

$$_n\mathrm{H}_r=\frac{\{r+(n-1)\}!}{r!\,(n-1)!}={}_{r+(n-1)}\mathrm{C}_r={}_{n+r-1}\mathrm{C}_r$$

Ⓐ $_n\mathrm{H}_r$의 H는 '동종의'를 뜻하는 Homogeneous의 첫 글자이다.

Ⓑ 서로 다른 n개에서 r개를 택할 때, 중복을 허용하고 순서를 생각하지 않으면 중복조합의 수로 계산한다. 이때, $_n\mathrm{P}_r={}_n\mathrm{C}_r \times r!$이지만 $_n\Pi_r \ne {}_n\mathrm{H}_r \times r!$임에 주의하자.

Ⓒ 4개의 ●와 2개의 ▮를 일렬로 나열하는 경우의 수는 같은 것이 있는 순열의 수이므로

$$\frac{6!}{4!\,2!}=15$$

이고, 이것은 조합의 수 $_6\mathrm{C}_4$와 같다.

확인 다음을 구하시오.

 (1) 5개의 문자 A, B, C, D, E 중에서 중복을 허용하여 3개를 택하는 경우의 수

 (2) 2개의 숫자 1, 2 중에서 중복을 허용하여 10개를 택하는 경우의 수

 풀이 (1) 서로 다른 5개에서 중복을 허용하여 3개를 택하는 중복조합의 수와 같으므로

$$_5H_3 = {}_{5+3-1}C_3 = {}_7C_3 = \frac{7 \times 6 \times 5}{3 \times 2 \times 1} = 35$$

 (2) 서로 다른 2개에서 중복을 허용하여 10개를 택하는 중복조합의 수와 같으므로

$$_2H_{10} = {}_{2+10-1}C_{10} = {}_{11}C_{10} = {}_{11}C_1 = 11$$

한걸음 더⁺

2. 순서쌍을 이용하여 중복조합의 수 구하기

3개의 숫자 1, 2, 3 중에서 중복을 허용하여 4개를 택하는 경우는 다음과 같이 순서쌍으로 나타낼 수 있다.

(1, 1, 1, 1), (1, 1, 1, 2), (1, 1, 1, 3), (1, 1, 2, 2), (1, 1, 2, 3),
(1, 1, 3, 3), (1, 2, 2, 2), (1, 2, 2, 3), (1, 2, 3, 3), (1, 3, 3, 3),
(2, 2, 2, 2), (2, 2, 2, 3), (2, 2, 3, 3), (2, 3, 3, 3), (3, 3, 3, 3)

이때, 위의 각 순서쌍의 첫 번째, 두 번째, 세 번째, 네 번째 수에 각각

0, 1, 2, 3을 더하여 나타내면 다음과 같다. **ⓓ**

(1, 2, 3, 4), (1, 2, 3, 5), (1, 2, 3, 6), (1, 2, 4, 5), (1, 2, 4, 6),
(1, 2, 5, 6), (1, 3, 4, 5), (1, 3, 4, 6), (1, 3, 5, 6), (1, 4, 5, 6),
(2, 3, 4, 5), (2, 3, 4, 6), (2, 3, 5, 6), (2, 4, 5, 6), (3, 4, 5, 6)

> **ⓓ** (1, 1, 1, 1) ⟶ (1, 2, 3, 4),
> (1, 1, 1, 2) ⟶ (1, 2, 3, 5),
> (1, 1, 1, 3) ⟶ (1, 2, 3, 6), …
> 과 같은 일대일대응으로 생각할 수 있다.

이 순서쌍의 개수는 6개의 숫자 1, 2, 3, 4, 5, 6 중에서 서로 다른 4개의 숫자를 택하는 경우의 수와 같고, 이것을 조합의 수로 나타내면

 └ 중복을 허용하지 않는다.

$$_3H_4 = {}_{3+(4-1)}C_4 = {}_6C_4$$

3. 순열, 중복순열, 조합, 중복조합의 비교

3개의 문자 a, b, c 중에서 2개를 택하는 경우의 수에 대하여

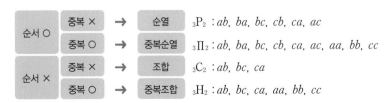

순서 ○	중복 ×	→	순열	$_3P_2 : ab, ba, bc, cb, ca, ac$
	중복 ○	→	중복순열	$_3\Pi_2 : ab, ba, bc, cb, ca, ac, aa, bb, cc$
순서 ×	중복 ×	→	조합	$_3C_2 : ab, bc, ca$
	중복 ○	→	중복조합	$_3H_2 : ab, bc, ca, aa, bb, cc$

1. 다항식의 전개식의 항의 개수

$(x_1+x_2+x_3+\cdots+x_n)^r$ $(n,\ r$는 자연수)의 전개식에서 서로 다른 항의 개수는 $_n\mathrm{H}_r$이다.

2. 방정식의 해의 개수

방정식 $x_1+x_2+x_3+\cdots+x_n=r$ $(n,\ r$는 자연수)에서

(1) 음이 아닌 정수인 해의 개수 \Rightarrow $_n\mathrm{H}_r=\ _{n+r-1}\mathrm{C}_r$ ← 서로 다른 n개에서 r개를 택하는 중복조합의 수

(2) 양의 정수인 해의 개수 　　 \Rightarrow $_n\mathrm{H}_{r-n}=\ _{r-1}\mathrm{C}_{r-n}=\ _{r-1}\mathrm{C}_{n-1}$ (단, $n\le r$) ← 서로 다른 n개에서 $(r-n)$개를 택하는 중복조합의 수

1. 다항식의 전개식의 항의 개수에 대한 이해

다항식 $(x+y+z)^2$을 전개하면

$$(x+y+z)^2=x^2+y^2+z^2+2xy+2yz+2zx$$

이므로 6개의 이차항 $x^2,\ y^2,\ z^2,\ xy,\ yz,\ zx$ Ⓐ가 생긴다.

이때, x^2은 두 개의 인수 $x+y+z,\ x+y+z$ 중 한 개에서 x를 택하고, 나머지 한 개에서도 x를 택하여 곱한 경우이다.

같은 방법으로 yz는 두 개의 인수 $x+y+z,\ x+y+z$ 중 한 개에서 y를 택하고, 나머지 한 개에서 z를 택하여 곱한 경우이다.

따라서 다항식 $(x+y+z)^2$의 전개식에서 서로 다른 항의 개수는 3개의 문자 $x,\ y,\ z$ 중에서 중복을 허용하여 2개를 택하는 중복조합의 수와 같으므로

$$_3\mathrm{H}_2=\ _{3+2-1}\mathrm{C}_2=\ _4\mathrm{C}_2=6$$

> Ⓐ **전개식의 항의 개수**
> $x^2=x\times x$
> $y^2=y\times y$
> $z^2=z\times z$
> $xy=x\times y=y\times x$
> $yz=y\times z=z\times y$
> $zx=z\times x=x\times z$

일반적으로 다항식 $(x_1+x_2+x_3+\cdots+x_n)^r$을 전개하여 동류항끼리 정리하면 각 항은 $x_1^{p_1}x_2^{p_2}x_3^{p_3}\cdots x_n^{p_n}$ $(p_1+p_2+p_3+\cdots+p_n=r)$ 꼴의 서로 다른 r차식으로 나타난다. 즉,

$$(x_1+x_2+x_3+\cdots+x_n)^r$$
$$=\underbrace{(x_1+x_2+\cdots+x_n)}_{❶}\underbrace{(x_1+x_2+\cdots+x_n)}_{❷}\underbrace{(x_1+x_2+\cdots+x_n)}_{❸}$$
$$\cdots\underbrace{(x_1+x_2+\cdots+x_n)}_{⒭}$$

이므로 다항식 $(x_1+x_2+x_3+\cdots+x_n)^r$의 전개식은 r개의 인수 ❶, ❷, ❸, \cdots, ⒭에서 각각 $x_1,\ x_2,\ x_3,\ \cdots,\ x_n$ 중 하나씩을 택하여 곱한 항을 모두 더한 것과 같다.

따라서 다항식 $(x_1+x_2+x_3+\cdots+x_n)^r$의 전개식에서 서로 다른 항의 개수는 ⓝ개의 문자 $x_1,\ x_2,\ x_3,\ \cdots,\ x_n$ 중에서 중복을 허용하여 ⒭개를 택하는 중복조합의 수와 같으므로

$$_n\mathrm{H}_r$$

(확인1) 다음 다항식의 전개식에서 서로 다른 항의 개수를 구하시오.

\quad (1) $(x+y+z)^8$ $\qquad\qquad$ (2) $(a+b+c+d)^2$

풀이 \quad (1) 3개의 문자 x, y, z 중에서 중복을 허용하여 8개를 택하는 중복조합의 수
$\qquad\quad$ 와 같으므로 $_3H_8 = {}_{3+8-1}C_8 = {}_{10}C_8 = {}_{10}C_2 = 45$

\qquad (2) 4개의 문자 a, b, c, d 중에서 중복을 허용하여 2개를 택하는 중복조합
$\qquad\quad$ 의 수와 같으므로 $_4H_2 = {}_{4+2-1}C_2 = {}_5C_2 = 10$

2. 방정식의 해의 개수에 대한 이해

방정식 $x+y=5$의 **음이 아닌 정수인 해**의 개수를 중복조합의 수를 이용하여
구해 보자.

방정식 $x+y=5$의 음이 아닌 정수인 해를 순서쌍 (x, y)로 나타내면

$\qquad (0, 5), (1, 4), (2, 3), (3, 2), (4, 1), (5, 0)$

의 6개이다.

이 중에서 순서쌍 $(3, 2)$를 x를 3개, y를 2개 택한 것으로 생각하여 $xxxyy$
에 대응시키면 위의 6개의 순서쌍은 다음과 같이 나타낼 수 있다.

$\qquad (0, 5) \longrightarrow yyyyy, \quad (1, 4) \longrightarrow xyyyy, \quad (2, 3) \longrightarrow xxyyy,$

$\qquad (3, 2) \longrightarrow xxxyy, \quad (4, 1) \longrightarrow xxxxy, \quad (5, 0) \longrightarrow xxxxx$

이때, \longrightarrow 의 오른쪽의 문자는 2개의 문자 x, y 중에서 중복을 허용하여
5개를 택하는 중복조합과 같다.

따라서 방정식 $x+y=5$의 음이 아닌 정수인 해의 개수는

$\qquad _2H_5 = {}_{2+5-1}C_5 = {}_6C_5 = {}_6C_1 = 6$ **Ⓑ**

위의 방법을 활용하여 방정식 $x+y=5$의 **양의 정수인 해**의 개수를 구해 보
자. **Ⓒ**

x, y가 모두 양의 정수이므로 **Ⓓ**

$\qquad x = x' + 1, \; y = y' + 1 \;(x', y'$은 음이 아닌 정수$)$

이라 하면 $x+y=5$에서

$\qquad (x'+1) + (y'+1) = 5 \qquad \therefore \; x' + y' = 3$

따라서 구하는 양의 정수인 해의 개수는 방정식 $x' + y' = 3$의 음이 아닌 정수
인 해의 개수와 같으므로

$\qquad \underset{=5-2}{_2H_3} = {}_{2+3-1}C_3 = {}_4C_3 = {}_4C_1 = 4$

일반적으로 방정식 $x_1 + x_2 + x_3 + \cdots + x_n = r\;(n, r$는 자연수$)$에 대하여 다
음이 성립한다.

$\boxed{\begin{array}{ll} (1) \;\text{음이 아닌 정수인 해의 개수} \;\rightarrow\; _nH_r \\[2mm] (2) \;\text{양의 정수인 해의 개수} \qquad\rightarrow\; _nH_{r-n} \;(\text{단}, \; n \leq r) \end{array}}$

Ⓑ 다항식 $(a+b)^5$을 전개하여 동류항끼리 정리하면 각 항은 $a^x b^y \;(x+y=5)$ 꼴이다. 이때, x, y는 방정식 $x+y=5$의 음이 아닌 정수인 해이므로 다항식의 전개식의 항의 개수를 구하는 방법으로 문제를 풀 수도 있다.

Ⓒ $x \geq 1$, $y \geq 1$이므로 x, y를 적어도 1개씩 택해야 한다.

Ⓓ 방정식에서 양의 정수인 해에 대한 조건이 있으면 '음이 아닌 정수인 해'에 대한 조건이 되도록 문자를 치환하여 해결한다.

(확인2) 방정식 $x+y+z=7$에 대하여 다음을 구하시오.

(1) x, y, z가 모두 음이 아닌 정수인 해의 개수

(2) x, y, z가 모두 양의 정수인 해의 개수

풀이 (1) 서로 다른 3개에서 중복을 허용하여 7개를 택하는 중복조합의 수와 같으므로

$$_3H_7 = {}_{3+7-1}C_7 = {}_9C_7 = {}_9C_2 = 36$$

(2) $x \geq 1$, $y \geq 1$, $z \geq 1$이므로

$x = x'+1$, $y = y'+1$, $z = z'+1$ (x', y', z'은 음이 아닌 정수)

이라 하면 $x+y+z=7$에서

$(x'+1)+(y'+1)+(z'+1)=7$

$\therefore x'+y'+z'=4$

즉, 구하는 해의 개수는 서로 다른 3개에서 중복을 허용하여 4개를 택하는 중복조합의 수와 같으므로

$$_3H_4 = {}_{3+4-1}C_4 = {}_6C_4 = {}_6C_2 = 15$$

3. 여러 가지 중복조합의 수의 활용

(1) 무기명으로 투표하는 경우의 수 **E**

3명의 후보 A, B, C가 출마한 선거에서 5명의 유권자가 투표할 때, 무기명으로 투표하는 경우의 수를 중복조합의 수를 이용하여 구해 보자.

(단, 기권이나 무효표는 없다.)

후보자 A, B, C의 득표수를 각각 x, y, z라 할 때, 표를 얻지 못한 후보가 나올 수 있다고 가정하면 무기명으로 투표하는 경우의 수는 방정식 $x+y+z=5$의 음이 아닌 정수인 해의 개수와 같다.

따라서 구하는 경우의 수는

$$_3H_5 = {}_{3+5-1}C_5 = {}_7C_5 = {}_7C_2 = 21$$

일반적으로 **n명의 후보에게 r명의 유권자가 무기명으로 투표하는 경우의 수**는 n명의 후보의 득표수를 각각 x_1, x_2, x_3, \cdots, x_n이라 할 때,

'방정식 $x_1+x_2+x_3+\cdots+x_n=r$의 음이 아닌 정수인 해의 개수'

와 같으므로

$$_nH_r$$

(2) 같은 종류의 물건을 여러 명에게 나누어 주는 경우의 수

같은 종류의 사탕 8개를 3명의 학생에게 나누어 주는 경우의 수를 중복조합의 수를 이용하여 구해 보자. (단, 사탕을 받지 못하는 학생이 있을 수 있다.) **F**

3명의 학생이 받는 사탕의 수를 각각 x, y, z라 하면 사탕의 개수의 합은 8이므로 구하는 경우의 수는 방정식 $x+y+z=8$의 음이 아닌 정수인 해의 개수와 같다. 즉, 서로 다른 3개에서 중복을 허용하여 8개를 택하는 중복조합의 수와 같으므로 구하는 경우의 수는

$$_3H_8 = {}_{3+8-1}C_8 = {}_{10}C_8 = {}_{10}C_2 = 45$$

E 무기명 투표는 투표용지에 자신의 이름을 쓰지 않는 방법으로, 순서를 정할 수 없어 득표수만을 계산하는 방식이다.

F 중복순열과 중복조합의 비교

(1) 서로 다른 종류의 사탕 8개를 3명의 학생에게 나누어 주는 경우의 수

$$_3\Pi_8 = 3^8$$

(2) 같은 종류의 사탕 8개를 3명의 학생에게 나누어 주는 경우의 수

$$_3H_8 = {}_{3+8-1}C_8 = {}_{10}C_2$$

(확인3) 6명의 학생들로 이루어진 소모임에서 3명의 후보 A, B, C에게 투표를 할 때, 다음을 구하시오. (단, 기권이나 무효표는 없다.) **G**

(1) 6명의 학생들이 기명으로 투표하는 경우의 수

(2) 6명의 학생들이 무기명으로 투표하는 경우의 수

풀이 (1) 구분이 되는 6장의 투표용지에 후보 A, B, C를 적는 경우의 수와 같다. 즉, 구하는 경우의 수는 서로 다른 3개에서 중복을 허용하여 6개를 택하는 중복순열의 수와 같으므로
$$_3\Pi_6 = 3^6 = 729$$

(2) 구분이 되지 않는 6장의 투표용지에 후보 A, B, C를 적는 경우의 수와 같다. 즉, 구하는 경우의 수는 서로 다른 3개에서 중복을 허용하여 6개를 택하는 중복조합의 수와 같으므로
$$_3H_6 = {}_{3+6-1}C_6 = {}_8C_6 = {}_8C_2 = 28$$

(확인4) 같은 종류의 탁구공 7개를 4명의 학생에게 나누어 줄 때, 다음을 구하시오.

(1) 탁구공을 받지 못하는 학생이 있을 수 있는 경우의 수

(2) 탁구공을 받지 못하는 학생이 없는 경우의 수

풀이 (1) 서로 다른 4개에서 중복을 허용하여 7개를 택하는 중복조합의 수와 같으므로
$$_4H_7 = {}_{4+7-1}C_7 = {}_{10}C_7 = {}_{10}C_3 = 120$$

(2) 탁구공 7개를 4명에게 나누어 줄 때, 탁구공을 받지 못하는 학생이 없으려면 4명에게 각각 탁구공을 한 개씩 미리 나누어 준 후, 나머지 3개를 4명에게 중복을 허용하여 나누어 주면 된다. 따라서 구하는 경우의 수는 서로 다른 4개에서 중복을 허용하여 3개를 택하는 중복조합의 수와 같으므로
$$_4H_3 = {}_{4+3-1}C_3 = {}_6C_3 = 20$$

G 기명 투표를 하는 경우의 수는 중복순열의 수를, 무기명 투표를 하는 경우의 수는 중복조합의 수를 이용한다.

개념 **04** 함수의 개수

> 집합 $X = \{x_1, x_2, x_3, \cdots, x_r\}$에서 집합 $Y = \{y_1, y_2, y_3, \cdots, y_n\}$으로의 함수 f 중에서 임의의 두 원소 $x_1 \in X$, $x_2 \in X$에 대하여 $x_1 < x_2$이면 $f(x_1) \leq f(x_2)$ 를 만족시키는 함수 f의 개수는 $_nH_r$이다.

1. 함수의 개수를 중복조합의 수로 구하는 방법에 대한 이해

정의역의 원소가 클수록 대응하는 공역의 원소가 크거나 같은 함수의 개수는 중복조합의 수를 이용하여 구할 수 있다.

집합 $X=\{1,\ 2\}$에서 집합 $Y=\{3,\ 4,\ 5\}$로의 함수 f에 대하여
$f(1)\leq f(2)$를 만족시키는 함수의 개수를 구해 보자.

집합 Y의 원소 3, 4, 5 중에서 2개를 순서에 상관없이 중복을 허용하여 뽑은 후, 크기가 작거나 같은 것부터 차례대로 $f(1)$, $f(2)$에 대응시키면 된다.
따라서 주어진 조건을 만족시키는 함수의 개수는 집합 Y의 원소 3개 중에서 중복을 허용하여 2개를 택하는 중복조합의 수와 같으므로

$$_3\mathrm{H}_2 = {}_{3+2-1}\mathrm{C}_2 = {}_4\mathrm{C}_2 = 6 \quad ⓐ ⓑ$$

일반적으로 함수 $f:X \longrightarrow Y$에 대하여 $n(X)=r$, $n(Y)=n$이고
$x_1 \in X$, $x_2 \in X$일 때,

$x_1 < x_2$이면 $f(x_1) \leq f(x_2)$

를 만족시키는 함수 f의 개수는 집합 Y의 원소 n개 중에서 중복을 허용하여 r개를 택하는 중복조합의 수와 같으므로

$$_n\mathrm{H}_r$$

2. 여러 가지 함수의 개수

함수 $f:X \longrightarrow Y$에 대하여 $n(X)=r$, $n(Y)=n$이고 $x_1 \in X$, $x_2 \in X$
일 때, 함수 f의 개수는 다음과 같다.

> (1) 일대일함수의 개수 ➡ $_n\mathrm{P}_r$ (단, $n \geq r$)
> (2) 함수의 개수 ➡ $_n\Pi_r$
> (3) $x_1 < x_2$이면 $f(x_1) < f(x_2)$인 함수의 개수 ➡ $_n\mathrm{C}_r$ (단, $n \geq r$)
> (4) $x_1 < x_2$이면 $f(x_1) \leq f(x_2)$인 함수의 개수 ➡ $_n\mathrm{H}_r$

(확인) 두 집합 $X=\{1,\ 2,\ 3\}$, $Y=\{1,\ 2,\ 3,\ 4,\ 5\}$에 대하여 $x_1 \in X$, $x_2 \in X$일 때, 다음을 구하시오.

(1) $x_1 < x_2$이면 $f(x_1) < f(x_2)$인 함수 $f:X \longrightarrow Y$의 개수

(2) $x_1 < x_2$이면 $f(x_1) \geq f(x_2)$인 함수 $f:X \longrightarrow Y$의 개수

풀이 (1) 주어진 조건을 만족시키려면 공역의 원소 1, 2, 3, 4, 5 중에서 3개를 택한 후, 작은 수부터 차례대로 정의역의 원소 1, 2, 3에 대응시키면 된다.
즉, 함수 f의 개수는 서로 다른 5개에서 3개를 택하는 조합의 수와 같으므로
$$_5\mathrm{C}_3 = {}_5\mathrm{C}_2 = 10$$

(2) 주어진 조건을 만족시키려면 공역의 원소 1, 2, 3, 4, 5 중에서 중복을 허용하여 3개를 택한 후, 큰 수부터 차례대로 정의역의 원소 1, 2, 3에 대응시키면 된다.
즉, 함수 f의 개수는 서로 다른 5개에서 중복을 허용하여 3개를 택하는 중복조합의 수와 같으므로
$$_5\mathrm{H}_3 = {}_{5+3-1}\mathrm{C}_3 = {}_7\mathrm{C}_3 = 35$$

ⓐ $f(1)$, $f(2)$의 순서쌍 $(f(1),\ f(2))$로 나타내면
$(3,\ 3)$, $(3,\ 4)$, $(3,\ 5)$,
$(4,\ 4)$, $(4,\ 5)$, $(5,\ 5)$
의 6가지이다.

ⓑ 다른풀이
$3 \leq f(1) \leq f(2) \leq 5$에서
$3 \leq f(1) < f(2)+1 \leq 6$
위의 식을 만족시키는 순서쌍
$(f(1),\ f(2)+1)$의 개수는 4개의 숫자 3, 4, 5, 6 중에서 서로 다른 2개를 택하는 조합의 수와 같으므로
$$_4\mathrm{C}_2 = 6$$

크기와 모양이 같은 검은 구슬 5개와 흰 구슬 2개를 서로 다른 세 상자에 나누어 넣는 경우의 수를 구하시오.

(단, 비어 있는 상자가 있을 수 있다.)

guide

다음은 모두 중복조합의 수 $_n\mathrm{H}_r={_{n+r-1}}\mathrm{C}_r$와 같다.

(1) 같은 종류의 구슬 r개를 서로 다른 n개의 상자에 남김없이 나누어 넣는 경우의 수

(2) 서로 다른 n개의 상자 중에서 중복을 허용하여 r개를 택하는 경우의 수

(3) n명의 후보자에게 r명의 유권자가 무기명으로 투표하는 경우의 수

solution

검은 구슬 5개를 서로 다른 3개의 상자에 나누어 넣는 경우의 수는 서로 다른 3개에서 중복을 허용하여 5개를 택하는 중복조합의 수와 같으므로

$_3\mathrm{H}_5={_{3+5-1}}\mathrm{C}_5={_7}\mathrm{C}_5={_7}\mathrm{C}_2=21$

흰 구슬 2개를 서로 다른 3개의 상자에 나누어 넣는 경우의 수는 서로 다른 3개에서 중복을 허용하여 2개를 택하는 중복조합의 수와 같으므로

$_3\mathrm{H}_2={_{3+2-1}}\mathrm{C}_2={_4}\mathrm{C}_2=6$

따라서 구하는 경우의 수는

$21\times6=\mathbf{126}$

정답 및 해설 pp.025~026

01-1 같은 종류의 우유 3병, 같은 종류의 주스 5병을 4명에게 남김없이 나누어 주는 경우의 수를 구하시오. (단, 1병도 받지 못하는 사람이 있을 수 있다.)

01-2 회원이 16명인 어느 동아리 회장 선거에 A를 포함한 4명이 출마하였다. 이들 각각이 무기명으로 후보자 한 명을 적어낼 때, A가 5표를 득표하는 경우의 수를 구하시오.

(단, 기권이나 무효표는 없다.)

발전
01-3 사과, 배, 귤 세 종류의 과일이 각각 2개씩 있다. 이 6개의 과일 중 4개를 선택하여 2명의 학생에게 남김없이 나누어 주는 경우의 수를 구하시오. (단, 같은 종류의 과일은 서로 구별하지 않고, 과일을 한 개도 받지 못하는 학생은 없다.) [교육청]

다음 다항식의 전개식에서 서로 다른 항의 개수를 구하시오.

(1) $(a+b+c)^4(x+y)^3$
(2) $(2a-3b)^4(p-2q+3r)^2(x-y+z-w)$

guide

다항식 $(x_1+x_2+x_3+\cdots+x_n)^r$ (n, r는 자연수)의 전개식에서 서로 다른 항의 개수 $\Rightarrow {}_n\mathrm{H}_r={}_{n+r-1}\mathrm{C}_r$

solution

(1) $(a+b+c)^4$의 전개식에서 서로 다른 항의 개수는 서로 다른 3개에서 중복을 허용하여 4개를 택하는 중복조합의 수와 같으므로

$${}_3\mathrm{H}_4={}_{3+4-1}\mathrm{C}_4={}_6\mathrm{C}_4={}_6\mathrm{C}_2=15$$

$(x+y)^3$의 전개식에서 서로 다른 항의 개수는 서로 다른 2개에서 중복을 허용하여 3개를 택하는 중복조합의 수와 같으므로

$${}_2\mathrm{H}_3={}_{2+3-1}\mathrm{C}_3={}_4\mathrm{C}_3={}_4\mathrm{C}_1=4$$

따라서 구하는 서로 다른 항의 개수는

$$15\times4=\textbf{60}$$

(2) $(2a-3b)^4$의 전개식에서 서로 다른 항의 개수는 서로 다른 2개에서 중복을 허용하여 4개를 택하는 중복조합의 수와 같으므로

$${}_2\mathrm{H}_4={}_{2+4-1}\mathrm{C}_4={}_5\mathrm{C}_4={}_5\mathrm{C}_1=5$$

$(p-2q+3r)^2$의 전개식에서 서로 다른 항의 개수는 서로 다른 3개에서 중복을 허용하여 2개를 택하는 중복조합의 수와 같으므로

$${}_3\mathrm{H}_2={}_{3+2-1}\mathrm{C}_2={}_4\mathrm{C}_2=6$$

한편, $x-y+z-w$의 서로 다른 항의 개수는 4이다.

따라서 구하는 서로 다른 항의 개수는

$$5\times6\times4=\textbf{120}$$

정답 및 해설 pp.026~027

02-1 다음 다항식의 전개식에서 서로 다른 항의 개수를 구하시오.

(1) $(x-y-z)^2(a+2b)^3$
(2) $(x+y)^4(p+q+r)^3(a+b+c+d)^2$

02-2 $(x+y+z+w)^n$의 전개식에서 서로 다른 항의 개수가 165일 때, 자연수 n의 값을 구하시오.

02-3 $(a+b+c+d)^9$의 전개식에서 문자 d가 포함되지 않는 서로 다른 항의 개수를 p, 문자 d의 차수가 4 이상인 서로 다른 항의 개수를 q라 할 때, $q-p$의 값을 구하시오.

다음을 구하시오.

(1) 방정식 $x+y+z=49$를 만족시키는 홀수인 자연수 x, y, z의 순서쌍 (x, y, z)의 개수

(2) 부등식 $x+y+z\leq3$을 만족시키는 음이 아닌 정수 x, y, z의 순서쌍 (x, y, z)의 개수

guide 방정식 $x_1+x_2+x_3+\cdots+x_n=r$ (n, r는 자연수)에서

(1) 음이 아닌 정수인 해의 개수 $\Rightarrow {}_nH_r$ (2) 양의 정수인 해의 개수 $\Rightarrow {}_nH_{r-n}$ (단, $n\leq r$)

solution (1) $x=2x'+1$, $y=2y'+1$, $z=2z'+1$ (x', y', z'은 음이 아닌 정수)이라 하면 $x+y+z=49$에서
$2(x'+y'+z')+3=49$, $2(x'+y'+z')=46$ \therefore $x'+y'+z'=23$
방정식 $x'+y'+z'=23$을 만족시키는 음이 아닌 정수 x', y', z'의 순서쌍 (x', y', z')의 개수는 서로 다른 3개에서 중복을 허용하여 23개를 택하는 중복조합의 수와 같으므로
$${}_3H_{23}={}_{3+23-1}C_{23}={}_{25}C_{23}={}_{25}C_2=\mathbf{300}$$

(2) x, y, z가 음이 아닌 정수이므로 $x+y+z=0$ 또는 $x+y+z=1$ 또는 $x+y+z=2$ 또는 $x+y+z=3$

(i) $x+y+z=0$일 때, 음이 아닌 정수 x, y, z의 순서쌍 (x, y, z)의 개수는 $(0, 0, 0)$의 1이다.

(ii) $x+y+z=1$일 때, 음이 아닌 정수 x, y, z의 순서쌍 (x, y, z)의 개수는
$${}_3H_1={}_{3+1-1}C_1={}_3C_1=3$$ ← 서로 다른 3개에서 중복을 허용하여 1개를 택하는 중복조합의 수

(iii) $x+y+z=2$일 때, 음이 아닌 정수 x, y, z의 순서쌍 (x, y, z)의 개수는
$${}_3H_2={}_{3+2-1}C_2={}_4C_2=6$$ ← 서로 다른 3개에서 중복을 허용하여 2개를 택하는 중복조합의 수

(iv) $x+y+z=3$일 때, 음이 아닌 정수 x, y, z의 순서쌍 (x, y, z)의 개수는
$${}_3H_3={}_{3+3-1}C_3={}_5C_3={}_5C_2=10$$ ← 서로 다른 3개에서 중복을 허용하여 3개를 택하는 중복조합의 수

(i)~(iv)에서 구하는 순서쌍 (x, y, z)의 개수는 $1+3+6+10=\mathbf{20}$

정답 및 해설 pp.027~029

유형
연습

03-1 다음을 구하시오.

(1) 방정식 $x+y+z=24$를 만족시키는 짝수인 자연수 x, y, z의 순서쌍 (x, y, z)의 개수

(2) 부등식 $x+y+z+w\leq7$을 만족시키는 자연수 x, y, z, w의 순서쌍 (x, y, z, w)의 개수

03-2 방정식 $3x+3y+2z=18$을 만족시키는 음이 아닌 정수 x, y, z의 순서쌍 (x, y, z)의 개수를 구하시오.

발전

03-3 다음 조건을 만족시키는 자연수 a, b, c의 순서쌍 (a, b, c)의 개수를 구하시오.

⟮가⟯ a, b는 짝수이고 c는 홀수이다. ⟮나⟯ $a \times b \times c = 6^7$

$y \geq 2$, $z \leq 3$인 자연수 x, y, z에 대하여 방정식 $x+y+z=10$을 만족시키는 순서쌍 (x, y, z)의 개수를 구하시오.

guide 정수인 해의 값의 범위가 주어진 경우 치환을 이용하여 해가 음이 아닌 정수인 방정식을 세워 해결한다.

solution $x \geq 1$, $y \geq 2$이므로 $x=x'+1$, $y=y'+2$ (x', y'은 음이 아닌 정수)라 하면

$x+y+z=10$에서 $(x'+1)+(y'+2)+z=10$

$\therefore x'+y'+z=7$ ……㉠

이때, $z \leq 3$인 자연수이므로 z의 값에 따라 다음과 같이 경우를 나눌 수 있다.

(ⅰ) $z=1$일 때, ㉠에서 $x'+y'=6$

 방정식 $x'+y'=6$을 만족시키는 음이 아닌 정수 x', y'의 순서쌍 (x', y')의 개수는 서로 다른 2개에서 중복을 허용하여 6개를 택하는 중복조합의 수와 같으므로 $_2H_6 = {}_{2+6-1}C_6 = {}_7C_6 = {}_7C_1 = 7$

(ⅱ) $z=2$일 때, ㉠에서 $x'+y'=5$

 방정식 $x'+y'=5$를 만족시키는 음이 아닌 정수 x', y'의 순서쌍 (x', y')의 개수는 서로 다른 2개에서 중복을 허용하여 5개를 택하는 중복조합의 수와 같으므로 $_2H_5 = {}_{2+5-1}C_5 = {}_6C_5 = {}_6C_1 = 6$

(ⅲ) $z=3$일 때, ㉠에서 $x'+y'=4$

 방정식 $x'+y'=4$를 만족시키는 음이 아닌 정수 x', y'의 순서쌍 (x', y')의 개수는 서로 다른 2개에서 중복을 허용하여 4개를 택하는 중복조합의 수와 같으므로 $_2H_4 = {}_{2+4-1}C_4 = {}_5C_4 = {}_5C_1 = 5$

(ⅰ), (ⅱ), (ⅲ)에서 구하는 순서쌍 (x, y, z)의 개수는 $7+6+5=$ **18**

정답 및 해설 pp.029~030

04-1 방정식 $x+y+2z=8$을 만족시키는 자연수 x, y, z의 순서쌍 (x, y, z)의 개수를 구하시오.

04-2 각 자리의 수가 0이 아닌 네 자리 자연수 중 각 자리의 수의 합이 13인 자연수의 개수를 구하시오.

04-3 다음 조건을 만족시키는 음이 아닌 정수 a, b, c, d의 순서쌍 (a, b, c, d)의 개수를 구하시오.

> ㈎ $a+b+c-2d=7$ ㈏ $d \leq 2$이고 $c \geq d+1$이다.

같은 종류의 공 5개를 서로 다른 3개의 상자에 나누어 넣으려고 한다. 각 상자 안의 공이 모두 3개 이하가 되도록 넣는 방법의 수를 구하시오. (단, 빈 상자가 있을 수 있다.)

guide

같은 종류의 물건을 서로 다른 상자에 나누어 넣을 때
(1) 빈 상자가 있을 수 있을 때 ⇨ 중복조합의 수를 이용한다.
(2) 빈 상자가 없을 때 ⇨ 각 상자에 한 개씩 나누어 준 후 중복조합의 수를 이용한다.

solution

각 상자에 넣는 공의 개수를 x, y, z라 하면 $x+y+z=5$ (x, y, z는 음이 아닌 정수)
방정식 $x+y+z=5$를 만족시키는 음이 아닌 정수 x, y, z의 순서쌍 (x, y, z)의 개수는 서로 다른 3개에서 중복을 허용하여 5개를 택하는 중복조합의 수와 같으므로 ${}_3H_5={}_{3+5-1}C_5={}_7C_5={}_7C_2=21$
이때, 각 상자에 넣는 공의 개수의 최댓값은 3이므로 $x\leq3$, $y\leq3$, $z\leq3$
즉, x, y, z 중에서 어느 하나라도 4 이상인 경우는 제외시켜야 한다.
x가 4 이상인 경우의 음이 아닌 정수 x, y, z의 순서쌍 (x, y, z)는 $(4, 1, 0)$, $(4, 0, 1)$, $(5, 0, 0)$의 3개 이고 y 또는 z가 4 이상인 경우도 마찬가지이므로 경우의 수는 $3\times3=9$
따라서 구하는 방법의 수는 $21-9=$**12**

다른풀이

같은 종류의 공 5개를 3 이하의 개수로 서로 다른 3개의 상자에 나누어 넣는 경우는 다음과 같다.
(3개, 1개, 1개) ⇨ $\dfrac{3!}{2!}=3$, (3개, 2개, 0개) ⇨ $3!=6$, (2개, 2개, 1개) ⇨ $\dfrac{3!}{2!}=3$
따라서 구하는 방법의 수는 $3+6+3=12$

정답 및 해설 pp.030~032

유형 연습

05-1 같은 종류의 사탕 7개를 서로 다른 3개의 주머니에 나누어 넣으려고 한다. 각 주머니 안의 사탕이 모두 4개 이하가 되도록 넣는 방법의 수를 구하시오. (단, 빈 주머니가 있을 수 있다.)

05-2 같은 종류의 볼펜 2자루와 같은 종류의 샤프 4자루를 비어 있는 서로 다른 세 필통에 남김없이 나누어 넣을 때, 빈 필통이 생기지 않도록 넣는 경우의 수를 구하시오.

발전

05-3 세 명의 학생 A, B, C에게 같은 종류의 연필 7자루와 같은 종류의 지우개 4개를 다음 규칙에 따라 남김없이 나누어 주는 경우의 수를 구하시오.

> ⑺ 학생 A가 받는 연필의 개수는 2 이상이다.
> ⑻ 학생 B가 받는 지우개의 개수는 1 이상이다.
> ⑼ 학생 C가 받는 연필과 지우개의 개수의 합은 2 이상이다.

집합 $X=\{1,\ 2,\ 3,\ 4,\ 5\}$에 대하여 다음 조건을 만족시키는 함수 $f:X\longrightarrow X$의 개수를 구하시오.

> (가) $f(1)<f(2)$ (나) $f(3)\leq f(4)\leq f(5)$

guide

(1) $x_1<x_2$이면 $f(x_1)<f(x_2)$인 함수 f의 개수 ⇨ 조합의 수를 이용한다.

(2) $x_1<x_2$이면 $f(x_1)\leq f(x_2)$인 함수 f의 개수 ⇨ 중복조합의 수를 이용한다.

solution

조건 (가)에서 $f(1)<f(2)$인 함숫값 $f(1)$, $f(2)$의 순서쌍 $(f(1),\ f(2))$의 개수는 공역 X의 서로 다른 5개의 원소에서 2개를 택하는 조합의 수와 같으므로 $_5C_2=10$

조건 (나)에서 $f(3)\leq f(4)\leq f(5)$인 함숫값 $f(3)$, $f(4)$, $f(5)$의 순서쌍 $(f(3),\ f(4),\ f(5))$의 개수는 공역 X의 서로 다른 5개의 원소에서 중복을 허용하여 3개를 택하는 중복조합의 수와 같으므로

$_5H_3=_{5+3-1}C_3=_7C_3=35$

따라서 조건을 만족시키는 함수 f의 개수는 $10\times35=$**350**

정답 및 해설 pp.032~033

06-1 집합 $X=\{1,\ 2,\ 3,\ 4,\ 5,\ 6\}$에 대하여 $f(2)f(3)=4$, $f(4)\leq f(5)\leq f(6)$을 만족시키는 함수 $f:X\longrightarrow X$의 개수를 구하시오.

06-2 집합 $X=\{1,\ 2,\ 3,\ 4,\ 5,\ 6,\ 7,\ 8,\ 9\}$에 대하여 다음 조건을 만족시키는 함수 $f:X\longrightarrow X$의 개수를 구하시오.

> (가) $a\in X$에 대하여 a가 홀수이면 $af(a)$는 짝수이다.
> (나) $b\in X$에 대하여 b가 짝수이면 $b+f(b)$는 짝수이다.
> (다) $f(1)+f(2)=8$
> (라) 집합 X의 임의의 두 원소 x_1, x_2에 대하여 $3\leq x_1<x_2$이면 $f(x_1)\leq f(x_2)$이다.

발전

06-3 집합 $X=\{1,\ 2,\ 3,\ 4,\ 5,\ 6\}$에 대하여 다음 조건을 만족시키는 함수 $f:X\longrightarrow X$의 개수를 구하시오.

> (가) $f(1)+f(4)=8$
> (나) 집합 X의 임의의 세 원소 x_1, x_2, x_3에 대하여
> $x_1<x_2\leq4$이면 $f(x_1)\geq f(x_2)$이고, $x_3>4$이면 $f(x_3)\leq f(4)$이다.

$1 \leq a \leq b < c < d \leq 6$을 만족시키는 자연수 a, b, c, d의 순서쌍 (a, b, c, d)의 개수를 구하시오.

guide 두 정수 m, n에 대하여 다음을 만족시키는 정수 a, b, c, d의 순서쌍 (a, b, c, d)의 개수

(1) $m < a < b < c < d < n \Rightarrow {}_{n-m-1}C_4$ (2) $m \leq a \leq b \leq c \leq d \leq n \Rightarrow {}_{n-m+1}H_4$

solution $1 \leq a \leq b < c < d \leq 6$에서 c의 최솟값은 2이고 최댓값은 5이므로 c의 값에 따라 다음과 같이 경우를 나눌 수 있다.

(i) $c=2$일 때, $1 \leq a \leq b < 2 < d \leq 6$에서 a, b를 정하는 경우의 수는 $a=1$, $b=1$의 1이다.

이때, d가 가능한 값은 3, 4, 5, 6의 4가지이므로 이 경우의 순서쌍의 개수는 $1 \times 4 = 4$

(ii) $c=3$일 때, $1 \leq a \leq b < 3 < d \leq 6$에서 a, b를 정하는 경우의 수는 2개의 숫자 1, 2 중에서 중복을 허용하여 2개를 택하는 중복조합의 수와 같으므로 ${}_2H_2 = {}_{2+2-1}C_2 = {}_3C_2 = {}_3C_1 = 3$

이때, d가 가능한 값은 4, 5, 6의 3가지이므로 이 경우의 순서쌍의 개수는 $3 \times 3 = 9$

(iii) $c=4$일 때, $1 \leq a \leq b < 4 < d \leq 6$에서 a, b를 정하는 경우의 수는 3개의 숫자 1, 2, 3 중에서 중복을 허용하여 2개를 택하는 중복조합의 수와 같으므로 ${}_3H_2 = {}_{3+2-1}C_2 = {}_4C_2 = 6$

이때, d가 가능한 값은 5, 6의 2가지이므로 이 경우의 순서쌍의 개수는 $6 \times 2 = 12$

(iv) $c=5$일 때, $1 \leq a \leq b < 5 < d \leq 6$에서 a, b를 정하는 경우의 수는 4개의 숫자 1, 2, 3, 4 중에서 중복을 허용하여 2개를 택하는 중복조합의 수와 같으므로 ${}_4H_2 = {}_{4+2-1}C_2 = {}_5C_2 = 10$

이때, d가 가능한 값은 6의 1가지이므로 이 경우의 순서쌍의 개수는 $10 \times 1 = 10$

(i)~(iv)에서 구하는 순서쌍 (a, b, c, d)의 개수는 $4+9+12+10=\textbf{35}$

정답 및 해설 pp.033~034

유형
연습

07-1 $3 \leq a < b \leq c < d \leq e \leq 7$을 만족시키는 자연수 a, b, c, d, e의 순서쌍 (a, b, c, d, e)의 개수를 구하시오.

07-2 다음 조건을 만족시키는 자연수 a, b, c, d, e의 순서쌍 (a, b, c, d, e)의 개수를 구하시오.

 (가) $a \times b \times c \times d \times e$는 홀수이다. (나) $a < b < 8 \leq c \leq d \leq e < 16$

07-3 다음 조건을 만족시키는 음이 아닌 정수 x_1, x_2, x_3의 순서쌍 (x_1, x_2, x_3)의 개수를 구하시오.

 (가) $n=1$, 2일 때, $x_{n+1} - x_n \geq n+1$ (나) $x_3 \leq 14$

개념 **05** 이항정리

1. 이항정리

자연수 n에 대하여 $(a+b)^n$의 전개식은

$$(a+b)^n = {}_nC_0 a^n + {}_nC_1 a^{n-1}b + \cdots + {}_nC_r a^{n-r}b^r + \cdots + {}_nC_n b^n \ \text{Ⓐ}$$

으로 나타낼 수 있고, 이것을 **이항정리**라 한다.

이때, ${}_nC_r a^{n-r}b^r$을 $(a+b)^n$의 전개식의 **일반항**이라 한다.

참고 $a^0 = 1$, $b^0 = 1$ $(a \neq 0,\ b \neq 0)$로 정한다.

2. 이항계수

$(a+b)^n$ (n은 자연수)의 전개식에서 각 항의 계수 ${}_nC_0$, ${}_nC_1$, \cdots, ${}_nC_r$, \cdots, ${}_nC_n$을 **이항계수**라 한다.

참고 (1) ${}_nC_r = {}_nC_{n-r}$이므로 $(a+b)^n$의 전개식에서 $a^{n-r}b^r$의 계수와 $a^r b^{n-r}$의 계수는 서로 같다.

(2) $(a+b)^n$의 전개식을 내림차순으로 정리했을 때 각 항의 계수는 좌우 대칭을 이룬다.

1. 이항정리에 대한 이해

다항식 $(a+b)^n$의 전개식을 조합의 수를 이용하여 나타내는 방법에 대하여 알아보자. 다항식 $(a+b)^3$을 전개하면 다음과 같다.

$$(a+b)^3 = (a+b)(a+b)(a+b) = a^3 + 3a^2b + 3ab^2 + b^3$$

이 전개식은 3개의 인수 $(a+b)$ 중에서 각각 a 또는 b를 하나씩 택하여 곱한 항을 모두 더한 것이므로 각 항의 계수는 다음과 같이 구할 수 있다. Ⓑ

(i) a^3의 계수는 3개의 인수 $(a+b)$에서 b는 택하지 않고, 모두 a를 택하는 경우의 수와 같으므로

$$\underset{= {}_3C_3}{{}_3C_0 = 1}$$

(ii) a^2b의 계수는 3개의 인수 $(a+b)$ 중 1개에서 b를 택하고, 나머지 2개에서 a를 택하는 경우의 수와 같으므로

$$\underset{= {}_3C_2}{{}_3C_1 = 3}$$

(iii) ab^2의 계수는 3개의 인수 $(a+b)$ 중 2개에서 b를 택하고, 나머지 1개에서 a를 택하는 경우의 수와 같으므로

$$\underset{= {}_3C_1}{{}_3C_2 = 3}$$

(iv) b^3의 계수는 3개의 인수 $(a+b)$에서 모두 b를 택하고, a는 택하지 않는 경우의 수와 같으므로

$$\underset{= {}_3C_0}{{}_3C_3 = 1}$$

(i)~(iv)에서 $(a+b)^3$의 전개식을 조합의 수를 이용하여 나타내면 다음과 같다.

$$(a+b)^3 = {}_3C_0 a^3 + {}_3C_1 a^2b + {}_3C_2 ab^2 + {}_3C_3 b^3 \ \text{Ⓒ}$$

Ⓐ 이항정리는 다항식 $(a+b)^n$의 전개식이므로 각 항은 모두 n차식이고, 서로 다른 항의 개수는

$${}_2H_n = {}_{2+n-1}C_n = {}_{n+1}C_n = {}_{n+1}C_1$$
$$= n+1$$

Ⓑ $(a+b)^3$의 전개

(i) $(a+b)(a+b)(a+b)$
$\Rightarrow {}_3C_0 a^3 = a^3$

(ii) $(a+b)(a+b)(a+b)$
$(a+b)(a+b)(a+b)$
$(a+b)(a+b)(a+b)$
$\Rightarrow {}_3C_1 a^2b = 3a^2b$

(iii) $(a+b)(a+b)(a+b)$
$(a+b)(a+b)(a+b)$
$(a+b)(a+b)(a+b)$
$\Rightarrow {}_3C_2 ab^2 = 3ab^2$

(iv) $(a+b)(a+b)(a+b)$
$\Rightarrow {}_3C_3 b^3 = b^3$

Ⓒ ${}_nC_r = {}_nC_{n-r}$이므로
$(a+b)^3$
$= {}_3C_3 a^3 + {}_3C_2 a^2b + {}_3C_1 ab^2 + {}_3C_0 b^3$

일반적으로 자연수 n에 대하여 $(a+b)^n$의 전개식은 n개의 인수 $(a+b)$ 중에서 각각 a 또는 b를 하나씩 택하여 곱한 항을 모두 더한 것이다.

따라서 $(a+b)^n$의 전개식에서 $a^{n-r}b^r$은 n개의 인수 $(a+b)$ 중 r개에서 b를 택하고, 나머지 $(n-r)$개에서 a를 택하여 곱한 것이므로 $a^{n-r}b^r$의 계수는 서로 다른 n개에서 r개를 택하는 조합의 수인 $_nC_r$와 같다. **Ⓓ**

$$(a+b)^n = \underbrace{(a+b)\cdots(a+b)}_{(n-r)\text{개의 } a}\underbrace{(a+b)\cdots(a+b)}_{r\text{개의 } b} \rightarrow \underbrace{_nC_r a^{n-r}b^r}_{\text{일반항}} \text{ Ⓔ}$$

따라서 $(a+b)^n$의 전개식을 조합의 수를 이용하여 나타내면 다음과 같다.

$$(a+b)^n = \underbrace{_nC_0 a^n + {_nC_1}a^{n-1}b + \cdots + {_nC_r}a^{n-r}b^r + \cdots + {_nC_n}b^n}_{(n+1)\text{개}}$$

Ⓓ $(a+b)^n$의 전개식에서 $a^{n-r}b^r$은 a가 $(n-r)$개, b가 r개 곱해진 것으로 그 경우의 수는 n개 중에서 같은 것이 각각 $(n-r)$개, r개씩 있을 때 n개를 일렬로 나열하는 순열의 수와 같다.
따라서 $a^{n-r}b^r$의 계수는
$$\frac{n!}{(n-r)!\,r!} = {_nC_r}$$

Ⓔ 이항정리를 이용하면 $(a+b)^{100}$과 같이 지수가 큰 거듭제곱식을 전개할 수 있다. 특히, 이항정리의 일반항을 이용하면 원하는 항의 계수만을 구할 수 있다.

(확인1) $(a+b)^5$의 전개식에서 다음 항의 계수를 구하시오.

(1) a^3b^2 (2) ab^4

풀이 $(a+b)^5$의 전개식의 일반항은 $_5C_r a^{5-r}b^r$
 (1) a^3b^2항은 $r=2$일 때이므로 a^3b^2의 계수는
 $_5C_2 = 10$
 (2) ab^4항은 $r=4$일 때이므로 ab^4의 계수는
 $_5C_4 = {_5C_1} = 5$

(확인2) 다음을 구하시오.

(1) $(a+2b)^5$의 전개식에서 a^2b^3의 계수

(2) $(x-y)^6$의 전개식에서 x^2y^4의 계수 **Ⓕ**

(3) $(1+2x)^{10}$의 전개식에서 x^2의 계수

(4) $\left(x+\dfrac{1}{x}\right)^4$의 전개식에서 상수항 **Ⓖ**

Ⓕ $(x-y)^6 = \{x+(-y)\}^6$으로 놓고 이항정리를 이용한다.

Ⓖ $\dfrac{1}{x} = x^{-1}$

풀이 (1) $(a+2b)^5$의 전개식의 일반항은 $_5C_r a^{5-r}(2b)^r = {_5C_r}2^r a^{5-r}b^r$
 a^2b^3항은 $r=3$일 때이므로 a^2b^3의 계수는
 $_5C_3 \times 2^3 = {_5C_2} \times 2^3 = 10 \times 8 = 80$
 (2) $(x-y)^6$의 전개식의 일반항은 $_6C_r x^{6-r}(-y)^r = {_6C_r}(-1)^r x^{6-r}y^r$
 x^2y^4항은 $r=4$일 때이므로 x^2y^4의 계수는
 $_6C_4 \times (-1)^4 = {_6C_2} \times (-1)^4 = 15 \times 1 = 15$
 (3) $(1+2x)^{10}$의 전개식의 일반항은 $_{10}C_r 1^{10-r}(2x)^r = {_{10}C_r}2^r x^r$
 x^2항은 $r=2$일 때이므로 x^2의 계수는
 $_{10}C_2 \times 2^2 = 45 \times 4 = 180$
 (4) $\left(x+\dfrac{1}{x}\right)^4$의 전개식의 일반항은 $_4C_r x^{4-r}\left(\dfrac{1}{x}\right)^r = {_4C_r}x^{4-2r}$
 상수항은 $r=2$일 때이므로 상수항은
 $_4C_2 = 6$

한걸음 더✏️

2. 다항정리 (교육과정 外)

항이 3개 이상인 식의 거듭제곱을 전개하는 방법을 다항정리라 한다.

자연수 n에 대하여 $(a+b+c)^n$의 전개식의 일반항은 다음과 같다.

$$\frac{n!}{p!q!r!}a^p b^q c^r \ (\text{단}, \ p+q+r=n, \ p\geq 0, \ q\geq 0, \ r\geq 0)$$

[증명]

$(a+b+c)^n=\{a+(b+c)\}^n$ 꼴로 바꾸어 이항정리를 이용하자.

$\{a+(b+c)\}^n$의 전개식에서 a^p을 포함하는 항은

$${}_n\mathrm{C}_p a^p (b+c)^{n-p} \ \textbf{H}$$

$(b+c)^{n-p}$의 전개식에서 b^q을 포함하는 항은

$${}_{n-p}\mathrm{C}_q b^q c^{n-p-q} \ \textbf{I}$$

이때, $n-p-q=r$, 즉 $p+q+r=n$이므로 다항식 $(a+b+c)^n$의 전개식에서 $a^p b^q c^r$의 계수는 다음과 같다.

$${}_n\mathrm{C}_p \times {}_{n-p}\mathrm{C}_q = \frac{n!}{p!(n-p)!} \times \frac{(n-p)!}{q!(n-p-q)!} = \frac{n!}{p!q!r!} \ \textbf{J}$$

예를 들어, $(x+y+z)^6$의 전개식에서 $x^3 y z^2$의 계수를 구해 보자.

$(x+y+z)^6$의 전개식의 일반항은

$$\frac{6!}{p!q!r!}x^p y^q z^r \ (\text{단}, \ p+q+r=6, \ p\geq 0, \ q\geq 0, \ r\geq 0)$$

$x^3 y z^2$항은 $p=3$, $q=1$, $r=2$일 때이므로 $x^3 y z^2$의 계수는

$$\frac{6!}{3!1!2!}=60$$

확인3 $(2a-b+c)^6$의 전개식에서 다음 항의 계수를 구하시오.

(1) $a^3 b^2 c$ (2) $a^2 b^4$

풀이 $(2a-b+c)^6$의 전개식의 일반항은

$$\frac{6!}{p!q!r!}(2a)^p(-b)^q c^r = \frac{6!}{p!q!r!}2^p(-1)^q a^p b^q c^r$$
$$(\text{단}, \ p+q+r=6, \ p\geq 0, \ q\geq 0, \ r\geq 0)$$

(1) $a^3 b^2 c$항은 $p=3$, $q=2$, $r=1$일 때이므로 $a^3 b^2 c$의 계수는

$$\frac{6!}{3!2!1!} \times 2^3 \times (-1)^2 = 60 \times 8 \times 1 = 480$$

(2) $a^2 b^4$항은 $p=2$, $q=4$, $r=0$일 때이므로 $a^2 b^4$의 계수는

$$\frac{6!}{2!4!0!} \times 2^2 \times (-1)^4 = 15 \times 4 \times 1 = 60$$

H n개의 $\{a+(b+c)\}$ 중 p개에서 a를 택하고 나머지 $(n-p)$개에서 $(b+c)$를 택하여 곱하면 $a^p(b+c)^{n-p}$이므로 이 항의 계수는 ${}_n\mathrm{C}_p$이다.

I $(n-p)$개의 $(b+c)$ 중 q개에서 b를 택하고 나머지 $(n-p-q)$개에서 c를 택하여 곱하면 $b^q c^{n-p-q}$이므로 이 항의 계수는 ${}_{n-p}\mathrm{C}_q$이다.

J $(a+b+c)^n$의 전개식에서 $a^p b^q c^r$ $(p+q+r=n)$항은 a가 p개, b가 q개, c가 r개 곱해진 것으로 그 경우의 수는 n개 중에서 같은 것이 p개, q개, r개씩 있을 때 n개를 일렬로 나열하는 순열의 수와 같으므로 $a^p b^q c^r$의 계수는 $\frac{n!}{p!q!r!}$이다.

파스칼의 삼각형

자연수 n에 대하여 $(a+b)^n$의 전개식에서 이항계수를 다음과 같이 배열하고 가장 위쪽에 자연수 1을 놓아 삼각형 모양으로 나타낸 것을 **파스칼의 삼각형**이라 한다.

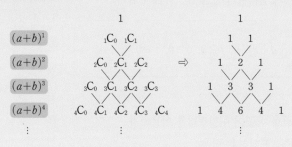

1. 파스칼의 삼각형에 대한 이해

자연수 n에 대하여 다항식 $(a+b)^n$의 전개식은 다음과 같다.

$n=1$일 때, $(a+b)^1 = 1\,a + 1\,b$

$n=2$일 때, $(a+b)^2 = 1\,a^2 + 2\,ab + 1\,b^2$

$n=3$일 때, $(a+b)^3 = 1\,a^3 + 3\,a^2b + 3\,ab^2 + 1\,b^3$

$n=4$일 때, $(a+b)^4 = 1\,a^4 + 4\,a^3b + 6\,a^2b^2 + 4\,ab^3 + 1\,b^4$

\vdots

이때, 파스칼의 삼각형을 이용하면 이항계수를 직접 구하지 않아도 $(a+b)^n$의 전개식을 쉽게 구할 수 있다.

파스칼의 삼각형은 다음과 같은 방법으로 만들 수 있다.

(i) 첫 행에 1을 적는다.

(ii) 각 행의 양 끝에 1을 적는다.

(iii) 각 행의 이웃하는 두 수의 합을 다음 행의 두 수 사이에 적는다.

파스칼의 삼각형에서 다음과 같은 조합의 성질을 확인할 수 있다.

> (1) 각 행에 있는 양 끝의 수는 모두 1이다. ➡ $_nC_0 = {_nC_n} = 1$
>
> (2) 각 행에 있는 수의 배열은 좌우 대칭이다. ➡ $_nC_r = {_nC_{n-r}}$
>
> (3) 각 행에 있는 이웃하는 두 수의 합은 그 다음 행에서 두 수의 사이에 있는 수와 같다. Ⓐ
> ➡ $_{n-1}C_{r-1} + {_{n-1}C_r} = {_nC_r}$

Ⓐ
$$_{n-1}C_{r-1} \quad {_{n-1}C_r}$$
$$_nC_r$$

2. 파스칼의 삼각형에서 찾을 수 있는 규칙

파스칼의 삼각형의 양 끝의 1에서 시작하여 대각선 방향으로 수들을 더하면 아래 행의 안쪽 하키 스틱 모양에 있는 수가 된다. 이와 같은 패턴의 모양이 마치 하키 스틱처럼 보인다고 하여 '하키 스틱 패턴'이라 한다. **B** **C**

예 (1) $1+3+6$

$$=_2C_0+_3C_1+_4C_2$$
$$=_3C_0+_3C_1+_4C_2$$
$$=_4C_1+_4C_2$$
$$=_5C_2=10$$

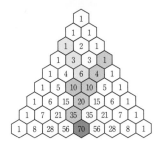

(2) $1+4+10+20+35$

$$=_3C_3+_4C_3+_5C_3+_6C_3+_7C_3$$
$$=_4C_4+_4C_3+_5C_3+_6C_3+_7C_3$$
$$=_5C_4+_5C_3+_6C_3+_7C_3$$
$$=_6C_4+_6C_3+_7C_3$$
$$=_7C_4+_7C_3$$
$$=_8C_4=70$$

확인 파스칼의 삼각형을 이용하여 $_2C_2+_3C_2+_4C_2+_5C_2$의 값을 구하시오. **D**

풀이 $_2C_2+_3C_2+_4C_2+_5C_2=_3C_3+_3C_2+_4C_2+_5C_2$
$$=_4C_3+_4C_2+_5C_2$$
$$=_5C_3+_5C_2$$
$$=_6C_3=20$$

B 이것을 조합의 수로 나타내면 다음과 같다.
(1) $_nC_0+_{n+1}C_1+_{n+2}C_2+\cdots+_{n+m}C_m$
$$=_{n+m+1}C_m$$
(2) $_nC_n+_{n+1}C_n+_{n+2}C_n+\cdots+_{n+m}C_n$
$$=_{n+m+1}C_{n+1}$$

C 하키 스틱 패턴을 이용할 때에는 반드시 바깥쪽의 1, 즉 $_nC_0$ 또는 $_nC_n$부터 시작해야 한다.

D 다른풀이
파스칼의 삼각형에서 확인하면 다음 그림과 같다.

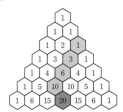

개념 07 이항계수의 성질

이항정리를 이용하여 다항식 $(1+x)^n$을 전개하면
$$(1+x)^n=_nC_0+_nC_1x+_nC_2x^2+\cdots+_nC_nx^n$$
이고, 이것을 이용하여 다음과 같은 이항계수의 성질을 얻을 수 있다.

(1) $_nC_0+_nC_1+_nC_2+\cdots+_nC_n=2^n$

(2) $_nC_0-_nC_1+_nC_2-\cdots+(-1)^n{_nC_n}=0$

(3) ① $_nC_0+_nC_2+_nC_4+\cdots+_nC_{n-1}=_nC_1+_nC_3+_nC_5+\cdots+_nC_n=2^{n-1}$ (단, n은 1보다 큰 홀수)

　② $_nC_0+_nC_2+_nC_4+\cdots+_nC_n=_nC_1+_nC_3+_nC_5+\cdots+_nC_{n-1}=2^{n-1}$ (단, n은 짝수)

1. 이항계수의 성질에 대한 이해

이항정리를 이용하여 $(1+x)^n$을 전개하면 다음과 같다.

$$(1+x)^n = {}_nC_0 + {}_nC_1 x + {}_nC_2 x^2 + \cdots + {}_nC_n x^n \qquad \cdots\cdots(*)$$

이것을 이용하여 이항계수의 성질을 증명해 보자.

(1) $(*)$의 양변에 $x=1$을 대입하면

$$2^n = {}_nC_0 + {}_nC_1 + {}_nC_2 + \cdots + {}_nC_n \;ⓐ \qquad \cdots\cdots㉠$$

(2) $(*)$의 양변에 $x=-1$을 대입하면

$$0 = {}_nC_0 - {}_nC_1 + {}_nC_2 - \cdots + (-1)^n {}_nC_n \qquad \cdots\cdots㉡$$

(3) ① n이 1보다 큰 홀수일 때, ㉠+㉡을 하면

$$2^n = 2({}_nC_0 + {}_nC_2 + {}_nC_4 + \cdots + {}_nC_{n-1})$$

$$\therefore\; 2^{n-1} = {}_nC_0 + {}_nC_2 + {}_nC_4 + \cdots + {}_nC_{n-1}$$

㉠에서

$$2^n = ({}_nC_0 + {}_nC_2 + \cdots + {}_nC_{n-1}) + ({}_nC_1 + {}_nC_3 + \cdots + {}_nC_n)$$이므로

$$2^n = 2^{n-1} + ({}_nC_1 + {}_nC_3 + \cdots + {}_nC_n)$$

$${}_nC_1 + {}_nC_3 + \cdots + {}_nC_n = 2^n - 2^{n-1} = 2^{n-1}(2-1) = 2^{n-1}$$

$$\therefore\; {}_nC_0 + {}_nC_2 + {}_nC_4 + \cdots + {}_nC_{n-1} = {}_nC_1 + {}_nC_3 + {}_nC_5 + \cdots + {}_nC_n = 2^{n-1}$$

② n이 짝수일 때, ㉠+㉡을 하면

$$2^n = 2({}_nC_0 + {}_nC_2 + {}_nC_4 + \cdots + {}_nC_n)$$

$$\therefore\; 2^{n-1} = {}_nC_0 + {}_nC_2 + {}_nC_4 + \cdots + {}_nC_n$$

①과 같은 방법으로 ㉠에서

$$2^n = ({}_nC_0 + {}_nC_2 + \cdots + {}_nC_n) + ({}_nC_1 + {}_nC_3 + \cdots + {}_nC_{n-1})$$이므로

$${}_nC_0 + {}_nC_2 + {}_nC_4 + \cdots + {}_nC_n = {}_nC_1 + {}_nC_3 + {}_nC_5 + \cdots + {}_nC_{n-1} = 2^{n-1}$$

(확인1) 다음 식의 값을 구하시오.

(1) ${}_5C_0 + {}_5C_1 + {}_5C_2 + {}_5C_3 + {}_5C_4 + {}_5C_5$

(2) ${}_{10}C_0 - {}_{10}C_1 + {}_{10}C_2 - \cdots + {}_{10}C_{10}$

(3) ${}_9C_0 + {}_9C_2 + {}_9C_4 + {}_9C_6 + {}_9C_8$

(4) ${}_9C_0 + {}_9C_1 + {}_9C_2 + {}_9C_3 + {}_9C_4$

풀이 (1) ${}_nC_0 + {}_nC_1 + {}_nC_2 + \cdots + {}_nC_n = 2^n$이므로

$${}_5C_0 + {}_5C_1 + {}_5C_2 + {}_5C_3 + {}_5C_4 + {}_5C_5 = 2^5 = 32$$

(2) ${}_nC_0 - {}_nC_1 + {}_nC_2 - \cdots + (-1)^n {}_nC_n = 0$이므로

$${}_{10}C_0 - {}_{10}C_1 + {}_{10}C_2 - \cdots + {}_{10}C_{10} = 0$$

(3) n이 1보다 큰 홀수일 때, ${}_nC_0 + {}_nC_2 + {}_nC_4 + \cdots + {}_nC_{n-1} = 2^{n-1}$이므로

$${}_9C_0 + {}_9C_2 + {}_9C_4 + {}_9C_6 + {}_9C_8 = 2^8 = 256$$

(4) ${}_9C_0 + {}_9C_1 + {}_9C_2 + {}_9C_3 + {}_9C_4 = \dfrac{1}{2}({}_9C_0 + {}_9C_1 + {}_9C_2 + \cdots + {}_9C_9)$ ⓑ

이때, ${}_9C_0 + {}_9C_1 + {}_9C_2 + \cdots + {}_9C_9 = 2^9$이므로

$${}_9C_0 + {}_9C_1 + {}_9C_2 + {}_9C_3 + {}_9C_4 = \dfrac{1}{2} \times 2^9 = 2^8 = 256$$

ⓐ ${}_nC_r = {}_nC_{n-r}$이므로

n이 홀수일 때,

$${}_nC_0 + {}_nC_1 + \cdots + {}_nC_{\frac{n-1}{2}}$$
$$\qquad + {}_nC_{\frac{n+1}{2}} + \cdots + {}_nC_{n-1} + {}_nC_n$$
$$= 2\left({}_nC_0 + {}_nC_1 + \cdots + {}_nC_{\frac{n-1}{2}}\right)$$
$$= 2^n$$
$$\therefore\; {}_nC_0 + {}_nC_1 + \cdots + {}_nC_{\frac{n-1}{2}} = 2^{n-1}$$

ⓑ ${}_9C_0 = {}_9C_9,\; {}_9C_1 = {}_9C_8,\; {}_9C_2 = {}_9C_7,$
${}_9C_3 = {}_9C_6,\; {}_9C_4 = {}_9C_5$이므로

$${}_9C_0 + {}_9C_1 + {}_9C_2 + {}_9C_3 + {}_9C_4$$
$$= {}_9C_9 + {}_9C_8 + {}_9C_7 + {}_9C_6 + {}_9C_5$$
$$= \dfrac{1}{2}({}_9C_0 + {}_9C_1 + {}_9C_2 + \cdots + {}_9C_9)$$

한걸음 더 ✏

2. $(1+x)^{2n}$의 전개식의 x^n의 계수의 이용

$(1+x)^n(1+x)^n=(1+x)^{2n}$이므로 이항계수를 이용하면 다음이 성립한다.

$$({}_n\mathrm{C}_0)^2+({}_n\mathrm{C}_1)^2+({}_n\mathrm{C}_2)^2+\cdots+({}_n\mathrm{C}_n)^2={}_{2n}\mathrm{C}_n$$

[증명]

(ⅰ) $(1+x)^n(1+x)^n$의 전개식에서 x^n의 계수 구하기

$(1+x)^n$의 전개식의 일반항은 ${}_n\mathrm{C}_r x^r$이므로 x^r의 계수는 ${}_n\mathrm{C}_r$이다.

같은 방법으로 $(1+x)^n(1+x)^n$의 전개식의 일반항은

$${}_n\mathrm{C}_r \times {}_n\mathrm{C}_s \times x^{r+s}\ (\text{단},\ 0\le r\le n,\ 0\le s\le n)\ ⓒ$$

이때, x^n항은 $r+s=n$, 즉 $s=n-r$일 때이므로 x^n의 계수는

$${}_n\mathrm{C}_0 \times {}_n\mathrm{C}_n + {}_n\mathrm{C}_1 \times {}_n\mathrm{C}_{n-1} + {}_n\mathrm{C}_2 \times {}_n\mathrm{C}_{n-2} + \cdots + {}_n\mathrm{C}_n \times {}_n\mathrm{C}_0$$
$$={}_n\mathrm{C}_0 \times {}_n\mathrm{C}_0 + {}_n\mathrm{C}_1 \times {}_n\mathrm{C}_1 + {}_n\mathrm{C}_2 \times {}_n\mathrm{C}_2 + \cdots + {}_n\mathrm{C}_n \times {}_n\mathrm{C}_n$$
$$=({}_n\mathrm{C}_0)^2+({}_n\mathrm{C}_1)^2+({}_n\mathrm{C}_2)^2+\cdots+({}_n\mathrm{C}_n)^2$$

(ⅱ) $(1+x)^{2n}$의 전개식의 일반항은 ${}_{2n}\mathrm{C}_r x^r$이므로 x^n의 계수는

$${}_{2n}\mathrm{C}_n$$

따라서 $(1+x)^n(1+x)^n=(1+x)^{2n}$이므로 다음이 성립한다.

$$({}_n\mathrm{C}_0)^2+({}_n\mathrm{C}_1)^2+({}_n\mathrm{C}_2)^2+\cdots+({}_n\mathrm{C}_n)^2={}_{2n}\mathrm{C}_n$$

ⓒ $k\le r,\ k\le s$일 때, 다음이 성립한다.
$$(1+x)^n=(1+x)^r(1+x)^s$$
$$(n=r+s)$$
에서
$${}_n\mathrm{C}_k=\sum_{m=0}^{k}({}_r\mathrm{C}_m \times {}_{n-r}\mathrm{C}_{k-m})$$

확인2 등식 $({}_{10}\mathrm{C}_0)^2+({}_{10}\mathrm{C}_1)^2+({}_{10}\mathrm{C}_2)^2+\cdots+({}_{10}\mathrm{C}_{10})^2={}_{20}\mathrm{C}_{10}$이 성립함을 증명하시오.

풀이 $(1+x)^{10}(1+x)^{10}=(1+x)^{10}(x+1)^{10}$이고
$(1+x)^{10}={}_{10}\mathrm{C}_0+{}_{10}\mathrm{C}_1 x+{}_{10}\mathrm{C}_2 x^2+\cdots+{}_{10}\mathrm{C}_{10}x^{10}$
$(x+1)^{10}={}_{10}\mathrm{C}_0 x^{10}+{}_{10}\mathrm{C}_1 x^9+{}_{10}\mathrm{C}_2 x^8+\cdots+{}_{10}\mathrm{C}_{10}$
이므로 $(1+x)^{10}(1+x)^{10}=(1+x)^{10}(x+1)^{10}$에서 x^{10}의 계수는 다음과 같다.
${}_{10}\mathrm{C}_0 \times {}_{10}\mathrm{C}_0 + {}_{10}\mathrm{C}_1 \times {}_{10}\mathrm{C}_1 + {}_{10}\mathrm{C}_2 \times {}_{10}\mathrm{C}_2 + \cdots + {}_{10}\mathrm{C}_{10} \times {}_{10}\mathrm{C}_{10}$
$=({}_{10}\mathrm{C}_0)^2+({}_{10}\mathrm{C}_1)^2+({}_{10}\mathrm{C}_2)^2+\cdots+({}_{10}\mathrm{C}_{10})^2$
이때, $(1+x)^{10}(1+x)^{10}=(1+x)^{20}$이고 $(1+x)^{20}$의 전개식에서 x^{10}의 계수는 ${}_{20}\mathrm{C}_{10}$이다.
$\therefore ({}_{10}\mathrm{C}_0)^2+({}_{10}\mathrm{C}_1)^2+({}_{10}\mathrm{C}_2)^2+\cdots+({}_{10}\mathrm{C}_{10})^2={}_{20}\mathrm{C}_{10}$

다음을 구하시오.

(1) $(1+x)+(1+2x)^2+(1+3x)^3+(1+4x)^4$의 전개식에서 x^2의 계수

(2) $\left(2x^2+\dfrac{1}{x}\right)^7$의 전개식에서 x^2의 계수

guide $(a+b)^n$의 전개식의 일반항 $\Rightarrow {}_nC_r a^{n-r}b^r$

solution
(1) $(1+x)+(1+2x)^2+(1+3x)^3+(1+4x)^4$의 전개식에서 x^2의 계수는
$(1+2x)^2$, $(1+3x)^3$, $(1+4x)^4$의 각각의 전개식의 x^2의 계수를 더하면 된다.
$(1+2x)^2$의 전개식의 일반항은 ${}_2C_{r_1}1^{2-r_1}(2x)^{r_1}={}_2C_{r_1}2^{r_1}x^{r_1}$이므로 $\underset{r_1=2일\,때이므로}{x^2의\ 계수는}$ ${}_2C_2\times 2^2$
$(1+3x)^3$의 전개식의 일반항은 ${}_3C_{r_2}1^{3-r_2}(3x)^{r_2}={}_3C_{r_2}3^{r_2}x^{r_2}$이므로 $\underset{r_2=2일\,때이므로}{x^2의\ 계수는}$ ${}_3C_2\times 3^2$
$(1+4x)^4$의 전개식의 일반항은 ${}_4C_{r_3}1^{4-r_3}(4x)^{r_3}={}_4C_{r_3}4^{r_3}x^{r_3}$이므로 $\underset{r_3=2일\,때이므로}{x^2의\ 계수는}$ ${}_4C_2\times 4^2$
따라서 구하는 x^2의 계수는
${}_2C_2\times 2^2+{}_3C_2\times 3^2+{}_4C_2\times 4^2=4+27+96=\mathbf{127}$

(2) $\left(2x^2+\dfrac{1}{x}\right)^7$의 전개식의 일반항은

$${}_7C_r(2x^2)^{7-r}\left(\dfrac{1}{x}\right)^r={}_7C_r 2^{7-r}x^{14-3r} \qquad \cdots\cdots \text{㉠}$$

x^2의 계수는 $14-3r=2$일 때이므로

$3r=12 \qquad \therefore r=4$

이것을 다시 ㉠에 대입하면 x^2의 계수는

$${}_7C_4\times 2^3={}_7C_3\times 2^3=\dfrac{7\times 6\times 5}{3\times 2\times 1}\times 8=35\times 8=\mathbf{280}$$

정답 및 해설 pp.035~036

 유형
연습

08-1 다음을 구하시오.
(1) $(1-x)+(2-x)^2+(3-x)^3+(4-x)^4+(5-x)^5$의 전개식에서 x^3의 계수
(2) $\left(3x+\dfrac{1}{x^3}\right)^6$의 전개식에서 $\dfrac{1}{x^{10}}$의 계수
(3) $(2x-1)+(2x-1)^2+(2x-1)^3+(2x-1)^4$의 전개식에서 x^2의 계수

08-2 $(5+2x)^4$의 전개식에서 x^3의 계수가 $(1-kx)^5$의 전개식에서 x^2의 계수의 4배일 때, 양수 k의 값을 구하시오.

08-3 $\left(x^2-\dfrac{4}{x^3}-\dfrac{1}{2}y^2\right)^5$의 전개식에서 상수항을 구하시오.

$(x^2+ax)(x+2)^4$의 전개식에서 x^3의 계수가 -40일 때, 상수 a의 값을 구하시오.

guide $(a+b)^p(c+d)^q$의 전개식의 일반항은 각각의 전개식의 일반항의 곱이다.

$\Rightarrow {}_pC_ra^{p-r}b^r \times {}_qC_sc^{q-s}d^s$

solution $(x+2)^4$의 전개식의 일반항은

${}_4C_rx^{4-r}2^r$ ······㉠

이때, $(x^2+ax)(x+2)^4$의 전개식에서 x^3항이 나오는 경우는 다음과 같이 2가지가 있다.

(ⅰ) $(x^2$항$)\times(㉠$의 x항$)$

㉠의 x항은 $4-r=1$일 때이므로 $r=3$

$r=3$을 다시 ㉠에 대입하면 x^3의 계수는

${}_4C_3 \times 2^3 = {}_4C_1 \times 2^3 = 4 \times 8 = 32$

(ⅱ) $(ax$항$)\times(㉠$의 x^2항$)$

㉠의 x^2항은 $4-r=2$일 때이므로 $r=2$

$r=2$를 다시 ㉠에 대입하면 x^3의 계수는

$a \times {}_4C_2 \times 2^2 = a \times 6 \times 4 = 24a$

(ⅰ), (ⅱ)에서 x^3의 계수는 $32+24a$이므로

$32+24a=-40$에서 $24a=-72$

$\therefore a=-3$

정답 및 해설 p.036

09-1 $\left(x^2+\dfrac{3}{x}\right)\left(2x+\dfrac{a}{x^2}\right)^4$의 전개식에서 x^3의 계수가 -16일 때, 상수 a의 값을 구하시오.

09-2 $(1+x)^m(2+x^2)^5$의 전개식에서 x^2의 계수가 176일 때, 자연수 m의 값을 구하시오.

발전
09-3 $(1+x+x^2)^2\left(x^5-\dfrac{2}{x}\right)^5$의 전개식에서 x^2의 계수를 구하시오.

다음 물음에 답하시오.

(1) $1000 < {}_n\mathrm{C}_1 + {}_n\mathrm{C}_2 + {}_n\mathrm{C}_3 + \cdots + {}_n\mathrm{C}_n < 2000$을 만족시키는 자연수 n의 값을 구하시오.

(2) $\log_2({}_{100}\mathrm{C}_0 + {}_{100}\mathrm{C}_2 + {}_{100}\mathrm{C}_4 + \cdots + {}_{100}\mathrm{C}_{100})$의 값을 구하시오.

(3) ${}_1\mathrm{C}_0 + {}_2\mathrm{C}_1 + {}_3\mathrm{C}_2 + \cdots + {}_n\mathrm{C}_{n-1} > 55$가 되도록 하는 자연수 n의 최솟값을 구하시오.

..

guide 이항계수의 성질

(1) ${}_n\mathrm{C}_0 + {}_n\mathrm{C}_1 + {}_n\mathrm{C}_2 + \cdots + {}_n\mathrm{C}_n = 2^n$ (2) ${}_n\mathrm{C}_0 - {}_n\mathrm{C}_1 + {}_n\mathrm{C}_2 - \cdots + (-1)^n{}_n\mathrm{C}_n = 0$

(3) ${}_n\mathrm{C}_0 + {}_n\mathrm{C}_2 + {}_n\mathrm{C}_4 + \cdots = {}_n\mathrm{C}_1 + {}_n\mathrm{C}_3 + {}_n\mathrm{C}_5 + \cdots = 2^{n-1}$

solution

(1) ${}_n\mathrm{C}_1 + {}_n\mathrm{C}_2 + {}_n\mathrm{C}_3 + \cdots + {}_n\mathrm{C}_n = 2^n - 1$이므로 ← ${}_n\mathrm{C}_0 + {}_n\mathrm{C}_1 + {}_n\mathrm{C}_2 + \cdots + {}_n\mathrm{C}_n = 2^n$, ${}_n\mathrm{C}_0 = 1$

 $1000 < 2^n - 1 < 2000$, $1001 < 2^n < 2001$

 이때, $2^{10} = 1024$, $2^{11} = 2048$이므로 $n = \mathbf{10}$

(2) ${}_{100}\mathrm{C}_0 + {}_{100}\mathrm{C}_2 + {}_{100}\mathrm{C}_4 + \cdots + {}_{100}\mathrm{C}_{100} = 2^{100-1} = 2^{99}$이므로

 $\log_2({}_{100}\mathrm{C}_0 + {}_{100}\mathrm{C}_2 + {}_{100}\mathrm{C}_4 + \cdots + {}_{100}\mathrm{C}_{100}) = \log_2 2^{99} = \mathbf{99}$ ← $\log_a a^b = b$

(3) $\underset{={}_2\mathrm{C}_0}{{}_1\mathrm{C}_0} + {}_2\mathrm{C}_1 + {}_3\mathrm{C}_2 + \cdots + {}_n\mathrm{C}_{n-1} = \underset{={}_3\mathrm{C}_1}{({}_2\mathrm{C}_0 + {}_2\mathrm{C}_1)} + {}_3\mathrm{C}_2 + \cdots + {}_n\mathrm{C}_{n-1}$

 $= \underset{={}_4\mathrm{C}_2}{({}_3\mathrm{C}_1 + {}_3\mathrm{C}_2)} + {}_4\mathrm{C}_3 + \cdots + {}_n\mathrm{C}_{n-1}$

 $= ({}_4\mathrm{C}_2 + {}_4\mathrm{C}_3) + {}_5\mathrm{C}_4 + \cdots + {}_n\mathrm{C}_{n-1}$

 \vdots

 $= {}_{n+1}\mathrm{C}_{n-1} = {}_{n+1}\mathrm{C}_2$

 즉, ${}_{n+1}\mathrm{C}_2 = \dfrac{(n+1)n}{2} > 55$에서 $n(n+1) > 110$

 $n^2 + n - 110 > 0$, $(n+11)(n-10) > 0$ $\therefore n > 10$ $(\because n > 0)$

 따라서 자연수 n의 최솟값은 **11**이다.

정답 및 해설 p.037

 유형 연습

10-1 다음 물음에 답하시오.

 (1) $2000 < {}_n\mathrm{C}_1 + {}_n\mathrm{C}_2 + {}_n\mathrm{C}_3 + \cdots + {}_n\mathrm{C}_n < 3000$을 만족시키는 자연수 n의 값을 구하시오.

 (2) $\log_4({}_{99}\mathrm{C}_1 + {}_{99}\mathrm{C}_3 + {}_{99}\mathrm{C}_5 + \cdots + {}_{99}\mathrm{C}_{99})$의 값을 구하시오.

 (3) ${}_3\mathrm{C}_2 + {}_4\mathrm{C}_2 + {}_5\mathrm{C}_2 + \cdots + {}_n\mathrm{C}_2 < 100$이 되도록 하는 자연수 n의 최댓값을 구하시오.

10-2 $f(n) = {}_n\mathrm{C}_0 - \dfrac{3}{4}{}_n\mathrm{C}_1 + \left(\dfrac{3}{4}\right)^2 {}_n\mathrm{C}_2 - \cdots + (-1)^n \left(\dfrac{3}{4}\right)^n {}_n\mathrm{C}_n$일 때, $\dfrac{1}{f(5)}$의 값을 구하시오.

10-3 집합 $A = \{x_1,\ x_2,\ x_3,\ \cdots,\ x_n\}$에 대하여 집합 A의 공집합이 아닌 부분집합 중에서 원소의 개수가 짝수인 부분집합의 개수가 400이 넘도록 하는 자연수 n의 최솟값을 구하시오.

연필 7자루와 볼펜 4자루를 다음 조건을 만족시키도록 여학생 3명과 남학생 2명에게 남김없이 나누어 주는 경우의 수를 구하시오. (단, 연필끼리는 서로 구별하지 않고, 볼펜끼리도 서로 구별하지 않는다.) [평가원]

⑺ 여학생이 각각 받는 연필의 개수는 서로 같고, 남학생이 각각 받는 볼펜의 개수도 서로 같다.
⑻ 여학생은 연필을 1자루 이상 받고, 볼펜을 받지 못하는 여학생이 있을 수 있다.
⑼ 남학생은 볼펜을 1자루 이상 받고, 연필을 받지 못하는 남학생이 있을 수 있다.

STEP **1** **문항분석**

세 조건을 모두 만족시키는 중복조합의 수를 구할 수 있는지를 묻는 문항이다.

STEP **2** **핵심개념**

1. 같은 종류의 물건을 서로 다른 사람에게 나누어 주는 경우는 **중복조합**을 이용하여 계산한다.

2. 서로 다른 n개에서 r개를 택하는 중복조합의 수는

$$_n\mathrm{H}_r = {}_{n+r-1}\mathrm{C}_r$$

3. 같은 종류의 물건 A와 같은 종류의 물건 B를 남김없이 나누어 주는 경우에는 동시에 일어나는 경우의 수를 구하는 것이므로 곱의 법칙을 이용한다.

STEP **3** **모범풀이**

조건에 의하여 네 가지 경우로 나눌 수 있다.

(i) 여학생은 연필 1자루씩 받고, 남학생은 볼펜 1자루씩 받는 경우

남은 연필 4자루를 남학생 2명에게 나눠주는 방법의 수는 $_2\mathrm{H}_4 = {}_5\mathrm{C}_4 = 5$,

남은 볼펜 2자루를 여학생 3명에게 나눠주는 방법의 수는 $_3\mathrm{H}_2 = {}_4\mathrm{C}_2 = 6$

이므로 곱의 법칙에 의하여 $5 \times 6 = 30$(가지)

(ii) 여학생은 연필 1자루씩 받고, 남학생은 볼펜 2자루씩 받는 경우

남은 연필 4자루를 남학생 2명에게 나눠주는 방법의 수는 $_2\mathrm{H}_4 = {}_5\mathrm{C}_4 = 5$(가지)

(iii) 여학생은 연필 2자루씩 받고, 남학생은 볼펜 1자루씩 받는 경우

남은 연필 1자루를 남학생 2명에게 나눠주는 방법의 수는 $_2\mathrm{H}_1 = {}_2\mathrm{C}_1 = 2$,

남은 볼펜 2자루를 여학생 3명에게 나눠주는 방법의 수는 $_3\mathrm{H}_2 = {}_4\mathrm{C}_2 = 6$

이므로 곱의 법칙에 의하여 $2 \times 6 = 12$(가지)

(iv) 여학생은 연필 2자루씩 받고, 남학생은 볼펜 2자루씩 받는 경우

남은 연필 1자루를 남학생 2명에게 나눠주는 방법의 수는 $_2\mathrm{H}_1 = {}_2\mathrm{C}_1 = 2$(가지)

(i)~(iv)에서 구하는 경우의 수는

$30 + 5 + 12 + 2 = 49$

01 네 개의 자연수 1, 2, 6, 12 중에서 중복을 허용하여 세 개를 택할 때, 택한 세 자연수의 곱이 10 이상이 되는 경우의 수를 구하시오.

02 같은 종류의 빵 3개와 같은 종류의 음료수 5개를 서로 다른 주머니 3개에 남김없이 나누어 넣을 때, 빈 주머니가 생기지 않도록 넣는 경우의 수를 구하시오.

서술형

03 다음 조건을 만족시키는 자연수 a, b, c의 순서쌍 (a, b, c)의 개수를 구하시오.

> (가) $a \times b \times c$는 짝수이다.
> (나) $2 \leq a \leq b + 2 \leq c \leq 15$

04 세 정수 a, b, c에 대하여
$$2 \leq |a| \leq |b| \leq |c| + 2 \leq 5$$
를 만족시키는 순서쌍 (a, b, c)의 개수를 구하시오.

05 음이 아닌 정수 a, b, c와 자연수 x, y에 대하여 $(a+b+c)(x+y)=15$를 만족시키는 a, b, c, x, y의 순서쌍 (a, b, c, x, y)의 개수는?

① 122 ② 124 ③ 126
④ 128 ⑤ 130

06 $(x+y+a)^3 + (x+y+b)^3$의 전개식에서 서로 다른 항의 개수를 구하시오.

07 $(a+b-c+d)^6$의 전개식에서 a, b를 모두 포함하고 계수가 음수인 서로 다른 항의 개수를 구하시오.

08 한 개의 주사위를 세 번 던져 나오는 눈의 수를 차례대로 x, y, z라 할 때, 방정식 $x+y+z=10$을 만족시키는 자연수 x, y, z의 순서쌍 (x, y, z)의 개수를 구하시오.

09 $(a+b+c+d+e)^{10}$의 전개식에서 a, b를 모두 포함하고 d, e 중 적어도 하나는 포함하지 않는 서로 다른 항의 개수는?

① 210 ② 235 ③ 260

④ 285 ⑤ 310

10 청포도 맛 사탕, 자두 맛 사탕, 우유 맛 사탕, 박하 맛 사탕의 네 종류의 사탕 중에서 8개를 선택하려 한다. 청포도 맛 사탕은 2개 이하를 선택하고, 자두 맛 사탕, 우유 맛 사탕, 박하 맛 사탕은 각각 1개 이상을 선택하는 경우의 수를 구하시오.

(단, 각 종류의 사탕은 8개 이상씩 있다.)

11 $a \times b \times c \times d = 2^5 \times 3^5$을 만족시키는 2 이상의 자연수 a, b, c, d의 순서쌍 (a, b, c, d) 중에서 $a+b+c+d$가 짝수인 순서쌍의 개수를 구하시오.

12 두 집합 $X=\{x \,|\, x$는 18 이하의 소수$\}$, $Y=\{y \,|\, y$는 10 이하의 홀수$\}$에 대하여 다음 조건을 만족시키는 함수 $f : X \longrightarrow Y$의 개수를 구하시오.

(개) 함수 f의 치역의 원소의 개수는 3이다.
(내) 집합 X의 임의의 두 원소 x_1, x_2에 대하여
$x_1 < x_2$이면 $f(x_1) \leq f(x_2)$이다.

13 전체집합 $U=\{x\,|\,x$는 6 이하의 자연수$\}$의 두 부분집합 $A=\{1,\ 3,\ 5\}$, $B=\{2,\ 4,\ 6\}$에 대하여 다음 조건을 만족시키는 함수 $f:U\longrightarrow U$의 개수를 구하시오. [교육청]

(가) $x_1\in A$, $x_2\in A$인 모든 x_1, x_2에 대하여 $x_1<x_2$이면 $f(x_1)\geq f(x_2)$이다.

(나) $x_1\in B$, $x_2\in B$인 모든 x_1, x_2에 대하여 $x_1<x_2$이면 $f(x_1)<f(x_2)$이다.

(다) $x_1\in A$, $x_2\in B$인 모든 x_1, x_2에 대하여 $x_1<x_2$이면 $f(x_1)<f(x_2)$이다.

14 4 이상의 자연수 n에 대하여 다항식 $(1+x^2)^n$의 전개식에서 x^8의 계수를 a_n이라 할 때, $a_4+a_5+a_6+a_7+a_8+a_9$의 값을 구하시오.

15 22^5의 백의 자리의 수, 십의 자리의 수, 일의 자리의 수를 각각 a, b, c라 할 때, $a+b+c$의 값을 구하시오.

16 $_8C_0\times{}_{12}C_4+{}_8C_1\times{}_{12}C_5+{}_8C_2\times{}_{12}C_6$
$$+\cdots+{}_8C_8\times{}_{12}C_{12}$$
$$={}_nC_r$$
가 성립하도록 하는 20 이하의 자연수 n, r에 대하여 $n+r$의 값을 구하시오. (단, $n\geq 2r$)

17 다음 두 조건을 모두 만족시키는 집합 $S=\{x\,|\,x$는 144의 약수$\}$의 부분집합 A의 개수는?

(가) $\{2,\ 4,\ 9\}\cap A=\{2,\ 4\}$

(나) 집합 A의 원소의 개수는 5 이상이다.

① 4013 ② 4017 ③ 4021
④ 4025 ⑤ 4029

18 $(1+x)+(1+x)^2+(1+x)^3+\cdots+(1+x)^{10}$의 전개식에서 x^n의 계수를 $f(n)$이라 할 때, $f(n)>f(n+1)$이 되도록 하는 자연수 n의 최솟값을 구하시오.

19 다음은 부등식

$$\sum_{k=1}^{n}\{2k\times({}_n\mathrm{C}_k)^2\}\geq 10\times{}_{2n}\mathrm{C}_{n+1}$$

을 만족시키는 자연수 n의 최솟값을 구하는 과정이다.

$(1+x)^{2n}$의 전개식에서 x^n의 계수는 □(가)□ 이다.

$(1+x)^n(1+x)^n$의 전개식에서 x^n의 계수는

$$\sum_{k=0}^{n}({}_n\mathrm{C}_k\times{}_n\mathrm{C}_{n-k})=\sum_{k=0}^{n}({}_n\mathrm{C}_k)^2$$

이다. 그러므로

$$\sum_{k=1}^{n}\{2k\times({}_n\mathrm{C}_k)^2\}$$

$$=\sum_{k=1}^{n}\{k\times({}_n\mathrm{C}_k)^2\}+\sum_{k=1}^{n}\{k\times({}_n\mathrm{C}_{n-k})^2\}$$

$$=\{({}_n\mathrm{C}_1)^2+2\times({}_n\mathrm{C}_2)^2+\cdots+n\times({}_n\mathrm{C}_n)^2\}$$

$$\quad+\{({}_n\mathrm{C}_{n-1})^2+2\times({}_n\mathrm{C}_{n-2})^2+\cdots+n\times({}_n\mathrm{C}_0)^2\}$$

$$=\boxed{(나)}\times\{({}_n\mathrm{C}_0)^2+({}_n\mathrm{C}_1)^2+\cdots+({}_n\mathrm{C}_n)^2\}$$

$$=\boxed{(나)}\times\boxed{(가)}$$

이다.

따라서 부등식 $\sum_{k=1}^{n}\{2k\times({}_n\mathrm{C}_k)^2\}\geq 10\times{}_{2n}\mathrm{C}_{n+1}$을 만족

시키는 자연수 n의 최솟값은 □(다)□ 이다.

위의 (가), (나)에 알맞은 식을 각각 $f(n)$, $g(n)$이라 하고,
(다)에 알맞은 수를 p라 할 때, $f(3)+g(3)+p$의 값은?

[교육청]

① 32 ② 34 ③ 36
④ 38 ⑤ 40

20 오늘부터 31^7일째 되는 날이 수요일일 때, 33^7일
째 되는 날은 무슨 요일인지 구하시오.

21 자연수 a와 2 이상의 자연수 n에 대하여 다항식
$4(x+a)^n$의 전개식에서 x^{n-1}의 계수와 다항식
$(x-1)(x+a)^n$의 전개식에서 x^{n-1}의 계수가 같을 때,
an의 최댓값과 최솟값의 합을 구하시오.

22 좌표평면 위에서 다음 조건을 만족시키는 서로
다른 두 점 $\mathrm{A}(x_1,\ y_1)$, $\mathrm{B}(x_2,\ y_2)$를 정하는 경우의
수를 구하시오.

(가) $x_i\geq 1$, $y_i\leq 4$인 자연수이다. (단, $i=1,\ 2$)
(나) $x_1+y_1+x_2+y_2=18$

23 $a+b+c+d=16$을 만족시키는 자연수
$a,\ b,\ c,\ d$가 있다. 좌표평면 위의 서로 다른 두 점
$(a,\ b),\ (c,\ d)$가 직선 $y=3x$ 위에 있지 않을 때, 자연수
$a,\ b,\ c,\ d$의 순서쌍 $(a,\ b,\ c,\ d)$의 개수를 구하시오.

Our patience will achieve
more than our force.

힘보다는 인내심으로 더 많은 일을 이룰 수 있다.

... 에드먼드 버크(Edmund Burke)

II

확률

개념 01 시행과 사건

1. **시행**: 동일한 조건에서 반복할 수 있고 그 결과가 우연에 의하여 결정되는 실험이나 관찰
2. **표본공간**: 어떤 시행에서 일어날 수 있는 모든 결과의 집합
3. **사건**: 표본공간의 부분집합
4. **근원사건**: 한 개의 원소로 이루어진 사건
5. **전사건**: 어떤 시행에서 반드시 일어나는 사건으로 표본공간 자신의 집합
6. **공사건**: 어떤 시행에서 절대로 일어나지 않는 사건

참고) 표본공간은 공집합이 아닌 경우만 생각한다.

시행과 사건의 용어에 대한 이해

주사위나 동전을 던지는 것과 같이 동일한 조건에서 여러 번 반복할 수 있고 그 결과가 우연에 의하여 결정되는 실험이나 관찰을 **시행**이라 한다.

예를 들어, 한 개의 주사위를 던지는 것은 시행이고, 이 시행에서 일어날 수 있는 모든 가능한 경우는 1, 2, 3, 4, 5, 6의 눈이 나오는 것이므로 표본공간 S는 Ⓐ

$$S = \{1, 2, 3, 4, 5, 6\}$$

또한, 이 시행에서 짝수의 눈이 나오는 사건을 A라 하면

$$A = \{2, 4, 6\}$$

이때, 사건 A는 '2의 눈이 나오는 사건', '4의 눈이 나오는 사건', '6의 눈이 나오는 사건'으로 나눌 수 있지만 '2의 눈이 나오는 사건'은 더 이상 나눌 수 없다. 이와 같이 어떤 시행에서 더 이상 나눌 수 없는 기본이 되는 사건으로 표본공간의 부분집합 중에서 한 개의 원소로 이루어진 사건을 **근원사건**이라 한다.

따라서 한 개의 주사위를 던지는 시행에서 근원사건은 다음과 같다. Ⓑ

$$\{1\}, \{2\}, \{3\}, \{4\}, \{5\}, \{6\}$$

이 시행에서 6 이하의 자연수의 눈이 나오는 사건은 반드시 일어나는 사건이므로 **전사건**, 6보다 큰 수의 눈이 나오는 사건은 절대로 일어나지 않는 사건이므로 **공사건**이다. Ⓒ

Ⓐ 표본공간의 S는 Sample space의 첫 글자이다.

Ⓑ 예를 들어, 서로 다른 두 개의 동전을 던지는 시행에서 동전의 앞면을 H, 뒷면을 T로 나타낼 때, 표본공간과 근원사건은 다음과 같다.
(1) 표본공간
$\{HH, HT, TH, TT\}$
(2) 근원사건
$\{HH\}, \{HT\}, \{TH\}, \{TT\}$

Ⓒ 공사건은 공집합과 같이 ∅로 나타낸다.

확인) 1부터 5까지의 자연수가 각각 하나씩 적힌 5개의 공이 들어 있는 주머니에서 임의로 한 개의 공을 꺼낼 때, 다음을 구하시오.

(1) 근원사건
(2) 4와 서로소인 수가 적힌 공이 나오는 사건

풀이 (1) $\{1\}, \{2\}, \{3\}, \{4\}, \{5\}$
(2) $\{1, 3, 5\}$

개념 02 여러 가지 사건

표본공간 S의 두 사건 A, B에 대하여 다음과 같이 정의한다.

1. 합사건: A 또는 B가 일어나는 사건을 A와 B의 **합사건**이라 하고, 기호로 $A \cup B$와 같이 나타낸다.

2. 곱사건: A와 B가 동시에 일어나는 사건을 A와 B의 **곱사건**이라 하고, 기호로 $A \cap B$와 같이 나타낸다.

3. 배반사건: A와 B가 동시에 일어나지 않을 때, 즉 $A \cap B = \varnothing$일 때, A와 B는 서로 **배반사건**이라 한다.

4. 여사건: A가 일어나지 않는 사건을 A의 **여사건**이라 하고, 기호로 A^C와 같이 나타낸다.

> (참고) (1) $A \cap A^C = \varnothing$이므로 사건 A와 그 여사건 A^C는 서로 배반사건이다.
> (2) 공사건은 모든 사건과 서로 배반사건이다.
> (3) 두 사건 A, B가 서로 배반사건이면 $A \subset B^C$, $B \subset A^C$

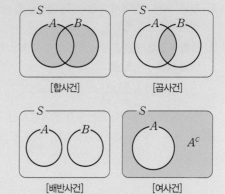

[합사건] [곱사건]
[배반사건] [여사건]

여러 가지 사건에 대한 이해

한 개의 주사위를 던지는 시행에서 짝수의 눈이 나오는 사건을 A, 5의 배수의 눈이 나오는 사건을 B, 소수의 눈이 나오는 사건을 C라 하면

$$A = \{2, 4, 6\}, \quad B = \{5\}, \quad C = \{2, 3, 5\}$$

(1) 짝수 또는 5의 배수의 눈이 나오는 사건은 A와 B의 합사건이므로
$$A \cup B = \{2, 4, 5, 6\}$$

(2) 짝수인 동시에 소수의 눈이 나오는 사건은 A와 C의 곱사건이므로
$$A \cap C = \{2\}$$

(3) $A \cap B = \varnothing$이므로 A와 B는 서로 배반사건이다.

(4) B의 여사건은 $B^C = \{1, 2, 3, 4, 6\}$이다.

> **(확인)** 1부터 10까지의 자연수가 각각 하나씩 적힌 10개의 공이 들어 있는 주머니에서 임의로 한 개의 공을 꺼내려고 한다. 공에 적힌 수가 2의 배수인 사건을 A, 3의 배수인 사건을 B, 5의 배수인 사건을 C라 할 때, 다음을 구하시오.
>
> (1) $A \cup B$ (2) $A \cap C$ (3) $B \cap C$
>
> (4) $(A \cup C)^C$ (5) 사건 B^C와 배반인 사건의 개수
>
> **풀이** $A = \{2, 4, 6, 8, 10\}$, $B = \{3, 6, 9\}$, $C = \{5, 10\}$이므로
> (1) $A \cup B = \{2, 3, 4, 6, 8, 9, 10\}$
> (2) $A \cap C = \{10\}$ (3) $B \cap C = \varnothing$
> (4) $A \cup C = \{2, 4, 5, 6, 8, 10\}$에서 $(A \cup C)^C = \{1, 3, 7, 9\}$
> (5) 사건 B^C의 여사건은 $B = \{3, 6, 9\}$이고, 사건 B^C와 배반인 사건은 여사건 B의 부분집합이므로 구하는 사건의 개수는 $2^3 = 8$

ⓐ 배반사건과 여사건의 관계

표본공간 S의 두 사건 A, B에 대하여 B가 A의 여사건일 때, 즉 $B = A^C$이면 $A \cap B = A \cap A^C = \varnothing$이므로 A와 B는 서로 배반사건이다.

이때, 그 역은 성립하지 않는다.

> 사건 B가 사건 A의 여사건이다. $B = A^C$ ⟷ 두 사건 A, B가 서로 배반사건이다. $A \cap B = \varnothing$

예를 들어, $S = \{1, 2, 3, 4, 5\}$, $A = \{2, 3, 4\}$, $B = \{5\}$라 하면 $A \cap B = \varnothing$이므로 두 사건 A, B는 서로 배반사건이지만 사건 B가 사건 A의 여사건은 아니다.

ⓑ 사건 A와 그 여사건 A^C는 서로 배반사건이므로 사건 A와 배반인 사건을 X라 하면
$$X \subset A^C$$
즉, 사건 A와 배반인 사건 X의 개수는 여사건 A^C의 부분집합의 개수와 같다.

ⓒ 사건 A^C의 여사건은 사건 A이다.

개념 03 수학적 확률

1. **확률**: 어떤 시행에서 사건 A가 일어날 가능성을 수로 나타낸 것을 사건 A가 일어날 확률이라 하고, 기호로 $P(A)$와 같이 나타낸다. Ⓐ

2. **수학적 확률**: 표본공간이 S인 어떤 시행에서 각 근원사건이 일어날 가능성이 모두 같은 정도로 기대될 때, 사건 A가 일어날 확률 $P(A)$를

$$P(A) = \frac{n(A)}{n(S)}$$

로 정의하고, 이것을 표본공간 S에서 사건 A가 일어날 **수학적 확률**이라 한다.

(참고) 수학적 확률은 표본공간이 공집합이 아닌 유한집합인 경우에서만 생각한다.

1. 수학적 확률에 대한 이해

한 개의 주사위를 던지는 시행에서 1부터 6까지의 눈이 각각 나올 확률은 $\frac{1}{6}$ 이라 가정한다. 이것은 주사위가 정육면체이고, 각 면에 1, 2, 3, 4, 5, 6의 눈이 각각 하나씩 적혀 있어 각각의 눈의 수가 나올 가능성이 같기 때문이다. 이와 같이 **각 근원사건이 일어날 가능성이 모두 같은 정도로 기대될 때**, 어떤 사건에 포함되는 근원사건의 개수를 이용하여 수학적 확률을 구한다.

이것을 정리하면 사건 A가 일어날 확률 $P(A)$는 다음과 같다.

$$P(A) = \frac{(\text{사건 } A\text{에 포함된 근원사건의 개수})}{(\text{근원사건의 총 개수})} = \frac{n(A)}{n(S)} \; Ⓑ$$

(근원사건의 총 개수 밑에 작게) 모든 경우의 수

예를 들어, 서로 다른 두 개의 동전을 동시에 던지는 시행에서 동전의 앞면을 H, 뒷면을 T로 나타낼 때, 모두 앞면이 나올 확률을 구해 보자.

표본공간을 S라 하면 $S = \{HH, HT, TH, TT\}$

모두 앞면이 나오는 사건을 A라 하면 $A = \{HH\}$

따라서 구하는 확률은

$$P(A) = \frac{n(A)}{n(S)} = \frac{1}{4}$$

(확인1) 한 개의 주사위를 두 번 던질 때, 다음을 구하시오.

(1) 나온 두 눈의 수의 합이 5일 확률

(2) 서로 같은 눈이 나올 확률

풀이 한 개의 주사위를 두 번 던질 때, 나올 수 있는 모든 경우의 수는 $6 \times 6 = 36$

(1) 나온 두 눈의 수의 합이 5가 되는 경우는 $(1, 4), (2, 3), (3, 2), (4, 1)$ 의 4가지이므로 구하는 확률은 $\frac{4}{36} = \frac{1}{9}$

(2) 서로 같은 눈이 나오는 경우는 $(1, 1), (2, 2), (3, 3), (4, 4), (5, 5),$ $(6, 6)$의 6가지이므로 구하는 확률은 $\frac{6}{36} = \frac{1}{6}$

Ⓐ $P(A)$의 P는 확률을 뜻하는 Probability의 첫 글자이다.

Ⓑ $n(S)$는 표본공간 S에 속하는 근원사건의 개수이고, $n(A)$는 사건 A에 속하는 근원사건의 개수이다.

2. 수학적 확률에서 근원사건에 대한 이해

검은 공 3개와 흰 공 2개가 들어 있는 주머니에서 2개의 공을 동시에 꺼낼 때, 검은 공이 2개 나오는 사건 A의 확률을 구해 보자.

구하는 확률은 전체 5개의 공에서 2개의 공을 꺼내는 경우의 수에 대하여 검은 공 3개에서 2개의 공을 꺼내는 경우의 수의 비를 구하는 것과 같으므로

$$P(A) = \frac{n(A)}{n(S)} = \frac{_3C_2}{_5C_2} = \frac{3}{10}$$

이때, 표본공간 S의 각 근원사건이 일어날 가능성이 모두 같은 정도로 기대되어야 하므로 근원사건의 총 개수는 서로 다른 5개의 공에서 서로 다른 2개의 공을 동시에 택하는 경우의 수로 구해야 한다.

즉, 3개의 검은 공을 B_1, B_2, B_3, 2개의 흰 공을 W_1, W_2라 하고 2개의 공을 동시에 꺼낼 때 나오는 공을 순서쌍으로 나타내면 표본공간 S는

$$S = \{(B_1, B_2), (B_1, B_3), (B_2, B_3), (B_1, W_1), (B_1, W_2),$$
$$(B_2, W_1), (B_2, W_2), (B_3, W_1), (B_3, W_2), (W_1, W_2)\}$$

$$\therefore n(S) = {}_5C_2 = 10$$

같은 방법으로 3개의 검은 공 B_1, B_2, B_3에서 2개의 공을 동시에 꺼내는 사건 A는

$$A = \{(B_1, B_2), (B_1, B_3), (B_2, B_3)\}$$

$$\therefore n(A) = {}_3C_2 = 3$$

이와 같이 각 근원사건이 일어날 가능성이 모두 같은 정도로 기대된다는 것은 주머니 속에 들어 있는 5개의 공을 모두 다른 것으로 생각한다는 뜻이다. **ⓒ**

> **ⓒ** 앞으로 특별한 언급이 없으면 어떤 시행에서 각 근원사건이 일어날 가능성은 모두 같은 정도로 기대된다고 생각한다.

확인2 6개의 숫자 1, 2, 2, 4, 4, 4가 각각 하나씩 적힌 6장의 카드가 들어 있는 주머니에서 임의로 2장의 카드를 동시에 꺼낼 때, 다음을 구하시오.

(1) 2장의 카드에 적힌 수가 서로 같을 확률

(2) 2장의 카드에 적힌 수의 합이 홀수일 확률

풀이 6장의 카드에서 2장의 카드를 꺼내는 경우의 수는 $_6C_2 = \frac{6 \times 5}{2 \times 1} = 15$

(1) 2장의 카드에 적힌 수가 서로 같으려면 숫자 2가 적힌 카드 2장에서 2장을 꺼내거나 숫자 4가 적힌 카드 3장에서 2장을 꺼내야 한다.
즉, 카드에 적힌 수가 같은 경우의 수는 $_2C_2 + {}_3C_2 = 1 + 3 = 4$
따라서 구하는 확률은 $\frac{4}{15}$

(2) 2장의 카드에 적힌 수의 합이 홀수이려면 짝수와 홀수가 적힌 카드를 각각 한 장씩 꺼내야 한다.
즉, 1이 적힌 카드 한 장과 짝수가 적힌 5장의 카드에서 한 장을 꺼내면 되므로 카드에 적힌 수의 합이 홀수인 경우의 수는 5이다.
따라서 구하는 확률은 $\frac{5}{15} = \frac{1}{3}$

통계적 확률

같은 시행을 n번 반복할 때, 사건 A가 일어난 횟수를 r_n이라 하면 시행 횟수 n이 한없이 커짐에 따라 상대도수 $\dfrac{r_n}{n}$이 일정한 값 p에 가까워지는데, 이 값 p를 사건 A의 **통계적 확률**이라 한다.

(참고) 시행 횟수를 충분히 크게 하면 통계적 확률은 수학적 확률에 가까워진다.

1. 통계적 확률에 대한 이해

수학적 확률은 어떤 시행에서 각 근원사건이 일어날 가능성이 모두 같은 정도로 기대된다는 가정 아래에 정의하였다.

그러나 자연 현상이나 사회 현상에는 각 근원사건이 일어날 가능성이 같지 않은 경우들이 많다. 이런 경우에는 많은 자료를 수집하여 조사하거나 같은 실험을 여러 번 반복하여 구한 상대도수를 통해 그 사건이 일어날 확률을 예상할 수 있다. Ⓐ Ⓑ

다음은 동전 한 개를 던진 횟수에 따라 동전의 앞면이 나오는 상대도수를 계산하여 그래프로 나타낸 것이다. 동전을 던지는 횟수를 늘리면 상대도수가 일정한 값 0.5에 가까워짐을 알 수 있다.

일반적으로 같은 시행을 n번 반복할 때, 사건 A가 일어난 횟수를 r_n이라 하면 시행 횟수 n이 한없이 커짐에 따라 상대도수 $\dfrac{r_n}{n}$이 일정한 값 p에 가까워진다고 알려져 있다. Ⓒ

이때, p를 사건 A의 **통계적 확률**이라 한다. 실제로 시행 횟수 n을 한없이 크게 할 수 없으므로 n이 충분히 클 때의 상대도수 $\dfrac{r_n}{n}$을 통계적 확률 p로 생각한다.

(확인1) 어떤 제약 회사에서 개발한 신약을 A 바이러스 환자 1000명에게 투여하였더니 945명이 완치되었다고 한다. 이 약을 A 바이러스 환자 B에게 투여할 때, 환자 B가 완치될 확률을 구하시오.

풀이 $\dfrac{945}{1000}=0.945$

Ⓐ 예를 들어, 일기 예보에서 비가 올 가능성, 공장에서 불량품이 생산될 확률, 어떤 축구 선수가 페널티 킥을 성공할 확률 등은 고려해야 할 요소가 복잡하게 얽혀 있기 때문에 수학적 확률로 구할 수 없다.
이때에는 과거의 경험과 통계 자료를 바탕으로 확률을 추측할 수 있으며, 이와 같은 의미에서 '통계적 확률'을 '경험적 확률'이라 부르기도 한다.

Ⓑ 상대도수
도수의 총합에 대한 각 계급의 도수의 비율
$$(상대도수) = \dfrac{(그 계급의 도수)}{(도수의 총합)}$$

Ⓒ **수학Ⅱ**에서 다루는 '극한'을 이용하여 나타내면
$$\lim_{n \to \infty} \dfrac{r_n}{n} = p$$

2. 기하적 확률에 대한 이해 (교육과정 外)

연속적인 변량을 크기로 갖는 표본공간의 영역 S에서 각각의 점을 택할 가능성이 같은 정도로 기대될 때, 영역 S에 포함되어 있는 영역 A에 대하여 영역 S에서 임의로 택한 점이 영역 A에 포함될 확률 $P(A)$는 다음과 같다.

$$P(A) = \frac{(영역\ A의\ 크기)}{(영역\ S의\ 크기)}$$

이와 같이 정의된 확률을 **기하적 확률**이라 한다.

예를 들어, 오른쪽 그림과 같이 한 변의 길이가 10인 정사각형 ABCD를 4등분하여 만든 4개의 정사각형으로 이루어진 과녁에 화살을 쏠 때, 화살을 정사각형 AEFG의 내부에 맞힐 확률을 구해 보자. (단, 화살은 반드시 과녁을 맞히고 과녁의 모든 점에 맞을 확률은 같다.)

표본공간은 화살이 꽂힐 수 있는 모든 점이므로 정사각형 ABCD의 내부에 있는 모든 점의 집합을 표본공간 S, 화살을 정사각형 AEFG의 내부에 맞히는 사건을 A라 하면 A는 정사각형 AEFG의 내부에 있는 모든 점의 집합이다.

이때, 수학적 확률을 이용하여 확률을 구하려면 $n(S)$와 $n(A)$를 각각 구해야 하는데 두 집합 S, A는 모두 무수히 많은(셀 수 없는) 근원사건으로 이루어져 있으므로 원소의 개수를 셀 수 없다.

따라서 $n(S)$와 $n(A)$의 값 대신 각각의 집합이 나타내는 영역의 넓이를 이용하면 구하는 확률 $P(A)$는

$$P(A) = \frac{(정사각형\ AEFG의\ 넓이)}{(정사각형\ ABCD의\ 넓이)} = \frac{25}{100} = \frac{1}{4}$$

이와 같이 길이➊, 넓이, 시간 등 근원사건의 개수가 무수히 많아서(셀 수 없는) 그 수를 측정하기 불가능할 때 기하적 확률을 이용한다.

➊ 기하적 확률의 길이에의 활용

위의 그림과 같은 선분 AD 위의 임의의 점이 선분 BC 위에 있을 확률은

$$\frac{(선분\ BC의\ 길이)}{(선분\ AD의\ 길이)} = \frac{4}{12} = \frac{1}{3}$$

(확인2) 오른쪽 그림과 같이 작은 원부터 반지름의 길이가 각각 1, 3, 5이고 중심이 같은 세 원으로 이루어진 과녁에 화살을 쏠 때, 화살을 색칠한 부분에 맞힐 확률을 구하시오. (단, 화살은 반드시 과녁을 맞히고 과녁의 모든 점에 맞을 확률은 같다.)

풀이　작은 원부터 넓이가 각각 π, 9π, 25π이므로 색칠한 부분의 넓이는 $\underset{=9\pi-\pi}{8\pi}$

　　따라서 화살을 색칠한 부분에 맞힐 확률은 $\dfrac{8\pi}{25\pi} = \dfrac{8}{25}$

확률의 기본 성질

표본공간이 S인 어떤 시행에서 확률의 기본 성질은 다음과 같다. **Ⓐ**
(1) 임의의 사건 A에 대하여 $\qquad 0 \le P(A) \le 1$
(2) 반드시 일어나는 사건 S에 대하여 $\qquad P(S) = 1$
(3) 절대로 일어나지 않는 사건 \varnothing에 대하여 $P(\varnothing) = 0$

확률의 기본 성질에 대한 이해

어떤 시행에서 표본공간 S의 각 근원사건이 일어날 가능성이 모두 같은 정도로 기대될 때, 성립하는 확률의 기본 성질에 대하여 알아보자.

(1) 표본공간 S의 임의의 사건 A에 대하여 $\varnothing \subset A \subset S$에서

$$0 \le n(A) \le n(S)$$

이므로 이 부등식의 각 변을 $n(S)$로 나누면

$$0 \le \frac{n(A)}{n(S)} \le 1 \qquad \therefore\ 0 \le P(A) \le 1 \ \text{Ⓑ}$$

(2) 반드시 일어나는 사건, 즉 표본공간 S에 대하여
 전사건

$$P(S) = \frac{n(S)}{n(S)} = 1$$

(3) 절대로 일어나지 않는 사건, 즉 공사건 \varnothing에 대하여

$$P(\varnothing) = \frac{n(\varnothing)}{n(S)} = 0$$

Ⓐ 통계적 확률, 기하적 확률에서도 확률의 기본 성질이 성립한다.

Ⓑ '확률은 0부터 1까지의 값으로 나타난다.'는 것을 수학적으로 확인한 셈이다.

확인 1, 3, 5, 7이 각각 하나씩 적힌 네 장의 카드를 일렬로 나열하여 네 자리 자연수를 만들 때, 다음을 구하시오.

(1) 5의 배수일 확률 **Ⓒ**

(2) 홀수일 확률

(3) 짝수일 확률

Ⓒ 5의 배수가 되려면 일의 자리의 숫자가 0 또는 5이어야 한다.

풀이 (1) 4장의 카드를 일렬로 나열하는 경우의 수는 $4! = 24$
5의 배수이려면 일의 자리의 숫자가 5이어야 한다.
일의 자리에 5가 적힌 카드를 놓고 천의 자리, 백의 자리, 십의 자리에 나머지 3장의 카드를 일렬로 나열해야 하므로 그 경우의 수는
$3! = 6$
따라서 구하는 확률은 $\dfrac{6}{24} = \dfrac{1}{4}$

(2) 홀수인 사건은 반드시 일어나는 사건이므로
(홀수일 확률) $= 1$

(3) 짝수인 사건은 절대로 일어나지 않는 사건이므로
(짝수일 확률) $= 0$

한 개의 주사위를 던지는 시행에서 4의 약수의 눈이 나오는 사건을 A, n 이하의 눈이 나오는 사건을 B_n이라 할 때, 두 사건 A^C, B_n이 서로 배반사건이 되도록 하는 모든 자연수 n의 값의 합을 구하시오. (단, $n \leq 6$)

guide

1 두 사건 A, B에 대하여 $A \cap B = \varnothing$일 때, 사건 A와 B는 서로 배반사건이라 한다.

2 사건 A와 그 여사건 A^C의 부분집합은 서로 배반사건이다.

solution

한 개의 주사위를 던지는 시행에서 표본공간을 S라 하면 $S = \{1, 2, 3, 4, 5, 6\}$

4의 약수의 눈이 나오는 사건이 A이므로 $A = \{1, 2, 4\}$

n 이하의 눈이 나오는 사건이 B_n이므로 $B_n = \{1, 2, 3, \cdots, n\}$

이때, 사건 A의 여사건은 $A^C = \{3, 5, 6\}$

두 사건 A^C, B_n이 서로 배반사건이 되려면 $\underset{B_n \subset A}{A^C \cap B_n = \varnothing}$이어야 하므로 $n = 1$ 또는 $n = 2$

따라서 모든 자연수 n의 값의 합은 $1 + 2 = \mathbf{3}$

정답 및 해설 pp.050~051

01-1 표본공간 $S = \{1, 2, 3, 4, 5, 6, 7\}$의 부분집합인 두 사건 A, B_n이

$A = \{x \,|\, x$는 6의 약수$\}$, $B_n = \{x \,|\, x$는 n의 약수$\}$ (n은 7 이하의 자연수)

일 때, 두 사건 A^C, B_n이 서로 배반사건이 되도록 하는 모든 자연수 n의 값의 곱을 구하시오.

01-2 1, 2, 3, 4, 5의 자연수가 각각 하나씩 적힌 5장의 카드가 들어 있는 주머니에서 한 장씩 두 번 꺼내 나온 카드에 적힌 숫자를 차례로 a, b라 하자. 두 수 a, b가 부등식 $2 < a + b < 5$를 만족시키는 사건을 A, 등식 $ab = n + 1$을 만족시키는 사건을 B_n이라 할 때, 두 사건 A, B_n이 서로 배반사건이 되도록 하는 10 이하의 자연수 n의 값의 합을 구하시오.

(단, 꺼낸 카드는 다시 넣지 않는다.)

발전
01-3 표본공간 $S = \{1, 2, 3, 4, 5, 6, 7, 8, 9\}$의 부분집합인 세 사건 A, B, C에 대하여

$A = \{1, 2, 4, 8\}$, $B = \{3, 5, 7\}$, $n(C) = 4$

이다. 두 사건 A, C가 서로 배반사건이고, 두 사건 B, C^C가 서로 배반사건일 때, 사건 C의 모든 원소의 합의 최댓값을 M, 최솟값을 m이라 하자. $M + m$의 값을 구하시오.

7개의 숫자 1, 2, 3, 4, 5, 6, 7을 모두 사용하여 일곱 자리 자연수를 만들 때, 다음을 구하시오.

(1) 일의 자리의 숫자가 짝수일 확률

(2) 홀수와 짝수가 번갈아 나올 확률

(3) 맨 앞자리의 숫자와 맨 뒷자리의 숫자의 차가 4일 확률

guide　　일렬로 나열하거나 원형으로 배열하는 경우, 주어진 조건에 맞게 순열이나 원순열을 이용하여 확률을 계산한다.

solution　　7개의 숫자를 일렬로 나열하는 경우의 수는 7!

(1) 짝수는 2, 4, 6의 3개이므로 일의 자리에 들어갈 짝수를 택하는 경우의 수는

$$_3C_1 = 3$$

나머지 6개의 숫자를 일렬로 나열하는 경우의 수는 6!

따라서 구하는 확률은 $\dfrac{3 \times 6!}{7!} = \dfrac{3}{7}$

(2) 홀수는 1, 3, 5, 7의 4개이므로 홀수를 나열하는 경우의 수는 4!

홀수 사이사이에 2, 4, 6의 3개의 짝수를 나열하는 경우의 수는 3!

따라서 구하는 확률은 $\dfrac{4! \times 3!}{7!} = \dfrac{1}{35}$

(3) 차가 4인 두 수의 순서쌍은 $(1, 5), (2, 6), (3, 7), (5, 1), (6, 2), (7, 3)$의 6개

나머지 5개의 숫자를 일렬로 나열하는 경우의 수는 5!

따라서 구하는 확률은 $\dfrac{6 \times 5!}{7!} = \dfrac{1}{7}$

정답 및 해설 pp.051~052

유형연습

02-1 6개의 숫자 1, 2, 3, 4, 5, 6 중에서 5개를 택하여 다섯 자리 자연수를 만들 때, 다음을 구하시오.

(1) 일의 자리의 숫자가 홀수일 확률

(2) 맨 앞자리의 숫자와 맨 뒷자리의 숫자가 모두 짝수일 확률

(3) 두 개 이상의 홀수끼리 이웃할 확률

02-2 오른쪽 그림과 같은 원형의 탁자에 남학생 2명, 여학생 3명, 선생님 3명의 총 8명이 원형으로 둘러앉을 때, 남학생들이 서로 마주 보고 앉게 될 확률을 구하시오.

02-3 5개의 숫자 0, 1, 2, 3, 4에서 중복을 허용하여 만들 수 있는 네 자리 자연수 중에서 하나를 택할 때, 그 수가 0을 오직 하나만 포함할 확률을 구하시오.

1, 2, 3, 4, 5, 6, 7의 자연수가 각각 하나씩 적힌 7장의 카드 중에서 임의로 4장의 카드를 동시에 뽑을 때, 다음을 구하시오.

(1) 카드에 적힌 네 수의 합이 짝수가 될 확률 (2) 가장 큰 수가 홀수일 확률

guide 순서를 생각하지 않고 카드를 꺼내거나 물건을 택하는 경우, 주어진 조건에 맞게 조합을 이용하여 확률을 계산한다.

solution 7장의 카드 중에서 임의로 4장의 카드를 뽑는 경우의 수는 $_7C_4 = _7C_3 = 35$

(1) 카드 4장에 적힌 네 수의 합이 짝수가 되는 경우는 다음과 같이 나눌 수 있다.

 (i) 카드 4장에 적힌 수가 모두 홀수일 때,

 1, 3, 5, 7이 적힌 4장의 카드를 뽑는 경우의 수는 1

 (ii) 짝수와 홀수가 적힌 카드가 각각 2장씩 있을 때,

 짝수 2, 4, 6이 적힌 3장의 카드에서 2장을 뽑는 경우의 수는 $_3C_2 = _3C_1 = 3$

 홀수 1, 3, 5, 7이 적힌 4장의 카드에서 2장을 뽑는 경우의 수는 $_4C_2 = 6$

 즉, 이 경우의 수는 $3 \times 6 = 18$

 (i), (ii)에서 카드에 적힌 네 수의 합이 짝수가 되는 경우의 수는 $1 + 18 = 19$

 따라서 구하는 확률은 $\dfrac{19}{35}$

(2) 카드 4장에 적힌 수 중 가장 큰 수가 홀수인 경우는 다음과 같이 나눌 수 있다.

 (i) 카드 4장에 적힌 수 중 가장 큰 수가 7일 때,

 7이 적힌 카드를 뽑고, 1, 2, 3, 4, 5, 6이 적힌 6장의 카드에서 3장을 뽑는 경우의 수는

 $1 \times _6C_3 = 20$

 (ii) 카드 4장에 적힌 수 중 가장 큰 수가 5일 때,

 5가 적힌 카드를 뽑고, 1, 2, 3, 4가 적힌 4장의 카드에서 3장을 뽑는 경우의 수는

 $1 \times _4C_3 = 1 \times _4C_1 = 4$

 (i), (ii)에서 가장 큰 수가 홀수인 경우의 수는 $20 + 4 = 24$

 따라서 구하는 확률은 $\dfrac{24}{35}$

정답 및 해설 pp.052~053

03-1 2가 적힌 공 2개, 3이 적힌 공 3개, 4가 적힌 공 4개가 들어 있는 주머니가 있다. 이 주머니에서 임의로 2개의 공을 동시에 꺼낼 때, 다음을 구하시오.

 (1) 공에 적힌 두 수의 곱이 홀수일 확률 (2) 공에 적힌 두 수가 서로 다를 확률

03-2 10장의 카드 중 4장은 앞면이, 나머지 6장은 뒷면이 위로 오도록 책상 위에 놓여 있다. 이 중에서 임의로 4장을 동시에 뒤집어 놓을 때, 뒷면이 보이는 카드가 4장이 될 확률을 구하시오.

한 개의 주사위를 두 번 던질 때, 나오는 눈의 수를 차례대로 a, b라 하자. 이차함수 $f(x)=x^2-6x+8$에 대하여 $f(a)f(b)<0$이 성립할 확률을 구하시오.

guide 표본공간이 S인 어떤 시행에서 각 근원사건이 일어날 가능성이 모두 같은 정도로 기대될 때, 사건 A가 일어날 수학적 확률

$$\Rightarrow \mathrm{P}(A)=\frac{n(A)}{n(S)}$$

solution 한 개의 주사위를 두 번 던질 때, 나올 수 있는 모든 경우의 수는 $6\times6=36$

$f(x)=(x-2)(x-4)$이고 이차함수 $y=f(x)$의 그래프는 오른쪽 그림과
같으므로 $f(a)f(b)<0$인 경우는 다음과 같이 나눌 수 있다.

(i) $f(a)>0$, $f(b)<0$일 때,

 가능한 a의 값은 1, 5, 6의 3개이고, 가능한 b의 값은 3의 1개이므로 경우의 수는

 $3\times1=3$

(ii) $f(a)<0$, $f(b)>0$일 때,

 가능한 a의 값은 3의 1개이고, 가능한 b의 값은 1, 5, 6의 3개이므로 경우의 수는

 $1\times3=3$

(i), (ii)에서 $f(a)f(b)<0$을 만족시키는 경우의 수는 $3+3=6$

따라서 구하는 확률은 $\dfrac{6}{36}=\dfrac{\mathbf{1}}{\mathbf{6}}$

정답 및 해설 pp.053~054

04-1 한 개의 주사위를 두 번 던질 때, 나오는 눈의 수를 차례대로 a, b라 하자. 이차방정식
 $3x^2+ax+b=0$이 실근을 가질 확률을 구하시오.

04-2 서로 다른 두 개의 주사위를 동시에 던져서 나온 눈의 수를 각각 a, b라 할 때, 직선 $y=x+a$
 와 원 $x^2+y^2=b$가 만날 확률을 구하시오.

발전

04-3 집합 $A=\{1,\ 2,\ 3,\ 4\}$의 부분집합 중에서 임의로 서로 다른 두 집합을 동시에 택할 때, 두
 집합의 합집합이 집합 A가 될 확률을 구하시오.

빨간 구슬, 흰 구슬이 합쳐서 15개가 들어 있는 주머니에서 2개를 꺼내 보고 다시 넣는 일을 여러 번 반복하였더니 5회에 1번 꼴로 2개 모두 빨간 구슬이었다. 이 주머니에는 몇 개의 빨간 구슬이 들어 있다고 볼 수 있는지 구하시오.

guide

1 같은 시행을 여러 번 반복하여 조사한 자료에 대한 확률은 통계적 확률을 이용한다.

2 같은 시행을 n번 반복하였을 때, 시행 횟수 n이 충분히 크고 사건 A가 일어난 횟수가 r이면

사건 A가 일어날 확률은 $\dfrac{r}{n}$이다.

solution

15개의 구슬에서 2개를 꺼내는 경우의 수는 $_{15}C_2$

주머니 속에 들어 있는 빨간 구슬의 개수를 n이라 하면 꺼낸 2개의 구슬이 모두 빨간 구슬일 확률은

$$\frac{_{n}C_2}{_{15}C_2}=\frac{n(n-1)}{15\times14}$$

즉, $\dfrac{n(n-1)}{15\times14}=\dfrac{1}{5}$이므로 $n(n-1)=42$

$n^2-n-42=0,\ (n+6)(n-7)=0$

$\therefore\ n=7\ (\because\ n>0)$

따라서 주머니에 들어 있는 빨간 구슬은 **7**개라고 볼 수 있다.

정답 및 해설 p.054

05-1 10개의 제비가 들어 있는 바구니에서 임의로 2개의 제비를 동시에 꺼내어 당첨 제비인지 확인하고 다시 넣는 시행을 여러 번 반복하였더니 3회에 1번 꼴로 2개 모두 당첨 제비였다. 이때, 이 바구니에서 당첨 제비가 오직 하나만 나올 확률을 구하시오.

05-2 오른쪽 표는 아르바이트를 하는 고등학생 972명을 대상으로 일주일 평균 아르바이트 시간을 조사하여 나타낸 것이다. 아르바이트를 하는 고등학생 중에서 임의로 한 명을 택하였을 때, 이 학생의 일주일 평균 아르바이트 시간이 4시간 이하일 확률을 구하시오.

(단, 소수점 아래 셋째 자리에서 반올림한다.)

아르바이트 시간 (시간)	학생 수 (명)
0초과~2이하	32
2 ~4	253
4 ~6	301
6 ~8	195
8 ~10	191
합계	972

개념 06 확률의 덧셈정리

표본공간 S의 두 사건 A, B에 대하여 A 또는 B가 일어날 확률은
$$P(A \cup B) = P(A) + P(B) - P(A \cap B)$$
특히, 두 사건 A, B가 서로 배반사건이면
$$P(A \cup B) = P(A) + P(B)$$

참고 일반적으로 n개의 사건 A_1, A_2, A_3, \cdots, A_n $(n \geq 2)$이 서로 배반사건이면 다음이 성립한다.
$$P(A_1 \cup A_2 \cup A_3 \cup \cdots \cup A_n) = P(A_1) + P(A_2) + P(A_3) + \cdots + P(A_n)$$

확률의 덧셈정리에 대한 이해

표본공간 S의 두 사건 A, B에 대하여
$$n(A \cup B) = n(A) + n(B) - n(A \cap B) \ \text{Ⓐ}$$
이므로 위 식의 양변을 $n(S)$로 나누면
$$\frac{n(A \cup B)}{n(S)} = \frac{n(A)}{n(S)} + \frac{n(B)}{n(S)} - \frac{n(A \cap B)}{n(S)}$$
$$\therefore \ P(A \cup B) = P(A) + P(B) - P(A \cap B)$$
이때, 두 사건 A, B가 서로 배반사건이면 $P(A \cap B) = 0$이므로 **Ⓑ**
$$P(A \cup B) = P(A) + P(B) \ \text{Ⓒ}$$

한편, 확률의 덧셈정리는 세 사건에 대해서도 성립한다.
표본공간 S의 세 사건 A, B, C에 대하여
$$P(A \cup B \cup C) = P(A) + P(B) + P(C) - P(A \cap B) - P(B \cap C)$$
$$- P(C \cap A) + P(A \cap B \cap C)$$
이때, 세 사건 A, B, C가 서로 배반사건이면 다음이 성립한다.
$$P(A \cup B \cup C) = P(A) + P(B) + P(C) \quad \underset{}{\overset{P(A \cap B) = P(B \cap C) = P(C \cap A) = 0}{}}$$

확인 1부터 12까지의 자연수가 각각 하나씩 적힌 12장의 카드에서 임의로 한 장의 카드를 뽑을 때, 다음을 구하시오.

(1) 카드에 적힌 수가 2의 배수이거나 3의 배수일 확률

(2) 카드에 적힌 수가 5 이하이거나 9 이상일 확률

풀이 (1) 카드에 적힌 수가 2의 배수인 사건을 A, 3의 배수인 사건을 B라 하면 **Ⓓ**
$P(A) = \dfrac{6}{12}$, $P(B) = \dfrac{4}{12}$, $P(A \cap B) = \dfrac{2}{12}$ **Ⓔ** 이므로 구하는 확률은
$$P(A \cup B) = P(A) + P(B) - P(A \cap B) = \frac{6}{12} + \frac{4}{12} - \frac{2}{12} = \frac{2}{3}$$
(2) 카드에 적힌 수가 5 이하인 사건을 C, 9 이상인 사건을 D라 하면
$P(C) = \dfrac{5}{12}$, $P(D) = \dfrac{4}{12}$이므로 구하는 확률은
$$\underset{\text{두 사건 } C, D \text{는 서로 배반사건}}{P(C \cup D) = P(C) + P(D)} = \frac{5}{12} + \frac{4}{12} = \frac{3}{4}$$

Ⓐ 벤다이어그램으로 나타내면 다음 그림과 같다.

Ⓑ 두 사건 A, B가 서로 배반사건이면
$A \cap B = \varnothing \Rightarrow n(A \cap B) = 0$
$\Rightarrow P(A \cap B) = 0$

Ⓒ 벤다이어그램으로 나타내면 다음 그림과 같다.

Ⓓ $A \cap B$는 6의 배수인 사건이다.

Ⓔ 확률은 기약분수로 나타내는 것이 원칙이지만 계산의 편의를 위해서 중간 과정에서 약분하지 않는 경우도 있다.

개 07 여사건의 확률

표본공간 S의 사건 A와 그 여사건 A^C에 대하여

$$P(A^C)=1-P(A)$$

참고 '적어도 ~인 사건', '~ 이상(이하)인 사건', '~가 아닌 사건' 등의 확률을 구할 때, 여사건의 확률을 이용하면 편리하다.

1. 여사건의 확률에 대한 이해

서로 다른 두 개의 주사위를 동시에 던져 나온 눈의 수의 합이 4 이상일 확률을 구해 보자.

서로 다른 두 개의 주사위를 동시에 던져 눈의 수의 합이 n인 사건을 A_n이라 하면 구하는 사건은 A_4, A_5, A_6, \cdots, A_{12}의 9가지이다.

각 사건은 서로 배반사건이므로 확률의 덧셈정리 Ⓐ에 의하여 구하는 확률은

$$P(A_4)+P(A_5)+P(A_6)+\cdots+P(A_{12})$$

이다. 이때,

$$P(A_2)+P(A_3)+P(A_4)+P(A_5)+P(A_6)+\cdots+P(A_{12})=1$$

이므로 구하는 확률은

$$1-\{P(A_2)+P(A_3)\}\begin{smallmatrix}=1-(\text{두 눈의 수의 합이 } 4 \text{ 미만일 확률})\\=1-(\text{두 눈의 수의 합이 } 2 \text{ 또는 3일 확률})\end{smallmatrix}$$

이와 같이 여사건의 확률을 이용하면 그 계산이 편리한 경우가 있다.

일반적으로 표본공간 S의 사건 A와 그 여사건 A^C는 서로 배반사건이므로 확률의 덧셈정리에 의하여

$$P(A\cup A^C)=P(A)+P(A^C)$$

이고, $P(A\cup A^C)=P(S)=1$이므로

$$P(A)+P(A^C)=1, \text{ 즉 } P(A^C)=1-P(A)$$

가 성립한다.

> Ⓐ 두 사건 A, B가 서로 배반사건이면
> $$P(A\cup B)=P(A)+P(B)$$

확인1 서로 다른 세 개의 동전을 동시에 던질 때, 앞면이 적어도 한 번 나올 확률을 구하시오. Ⓑ

풀이 서로 다른 세 개의 동전을 동시에 던질 때, 앞면이 적어도 한 번 나오는 사건을 A라 하면 여사건 A^C는 모두 뒷면이 나오는 사건이므로

$$P(A^C)=\frac{1}{8}$$

따라서 구하는 확률은

$$P(A)=1-P(A^C)=1-\frac{1}{8}=\frac{7}{8}$$

> Ⓑ 다른풀이
> 서로 다른 세 개의 동전을 동시에 던졌을 때, 나올 수 있는 모든 경우의 수는
> $$_2\Pi_3=2^3=8$$
> 서로 다른 세 개의 동전을 던지는 시행에서 동전의 앞면을 H, 뒷면을 T로 나타내면 앞면이 적어도 한 번 나오는 경우의 수는
> HHH, HHT, HTH, THH, HTT, THT, TTH의 7이다.
> 따라서 구하는 확률은 $\frac{7}{8}$이다.

03. 확률의 뜻과 활용 **083**

한걸음 더 ✏

2. 집합의 연산 법칙을 이용한 여사건의 확률

표본공간 S의 두 사건 A, B와 그 각각의 여사건 A^C, B^C를 이용하면 다음이 성립한다.

> (1) $\mathrm{P}(A^C \cap B^C) = 1 - \mathrm{P}(A \cup B)$ ← 사건 A와 사건 B가 모두 일어나지 않을 확률
>
> (2) $\mathrm{P}(A^C \cup B^C) = 1 - \mathrm{P}(A \cap B)$ **C** ← 사건 A 또는 사건 B가 일어나지 않을 확률
>
> (3) $\mathrm{P}(A \cap B^C) = \mathrm{P}(A) - \mathrm{P}(A \cap B)$ ← 사건 A는 일어나고 사건 B는 일어나지 않을 확률

C 두 사건 A, B 중 적어도 어느 한 사건은 일어나지 않을 확률과 같다.

[증명]

(1) 드모르간의 법칙 **D**에 의하여 $A^C \cap B^C = (A \cup B)^C$에서
$$n(A^C \cap B^C) = n((A \cup B)^C) = n(S) - n(A \cup B)$$
이므로 위 식의 양변을 $n(S)$로 나누면
$$\frac{n(A^C \cap B^C)}{n(S)} = \frac{n(S)}{n(S)} - \frac{n(A \cup B)}{n(S)}$$
$$\therefore \mathrm{P}(A^C \cap B^C) = 1 - \mathrm{P}(A \cup B)$$

(2) 드모르간의 법칙에 의하여 $A^C \cup B^C = (A \cap B)^C$에서
$$n(A^C \cup B^C) = n((A \cap B)^C) = n(S) - n(A \cap B)$$
이므로 위 식의 양변을 $n(S)$로 나누면
$$\frac{n(A^C \cup B^C)}{n(S)} = \frac{n(S)}{n(S)} - \frac{n(A \cap B)}{n(S)}$$
$$\therefore \mathrm{P}(A^C \cup B^C) = 1 - \mathrm{P}(A \cap B)$$

(3) $A \cap B^C = A - B = A - (A \cap B)$ **E**에서
$$n(A \cap B^C) = n(A - B) = n(A) - n(A \cap B)$$
이므로 위 식의 양변을 $n(S)$로 나누면
$$\frac{n(A \cap B^C)}{n(S)} = \frac{n(A)}{n(S)} - \frac{n(A \cap B)}{n(S)}$$
$$\therefore \mathrm{P}(A \cap B^C) = \mathrm{P}(A) - \mathrm{P}(A \cap B) \ \mathbf{F}$$

D 드모르간의 법칙
전체집합 U의 두 부분집합 A, B에 대하여
(1) $(A \cup B)^C = A^C \cap B^C$
(2) $(A \cap B)^C = A^C \cup B^C$

E 벤다이어그램으로 나타내면 다음 그림과 같다.

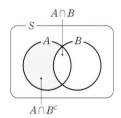

F 다음과 같이 증명할 수도 있다.
$$A = A \cap (B \cup B^C)$$
$$= (A \cap B) \cup (A \cap B^C)$$
$A \cap B$와 $A \cap B^C$는 서로 배반사건이므로
$$\mathrm{P}(A) = \mathrm{P}(A \cap B) + \mathrm{P}(A \cap B^C)$$
$$\therefore \mathrm{P}(A \cap B^C) = \mathrm{P}(A) - \mathrm{P}(A \cap B)$$

확인2 두 사건 A, B에 대하여 $\mathrm{P}(A^C \cup B^C) = \dfrac{4}{5}$, $\mathrm{P}(A \cap B^C) = \dfrac{1}{4}$일 때, 다음을 구하시오.

　　(1) $\mathrm{P}(A \cap B)$의 값　　　　(2) $\mathrm{P}(A^C)$의 값

풀이　(1) $\mathrm{P}(A^C \cup B^C) = \mathrm{P}((A \cap B)^C) = 1 - \mathrm{P}(A \cap B) = \dfrac{4}{5}$
$$\therefore \mathrm{P}(A \cap B) = \frac{1}{5}$$

(2) $\mathrm{P}(A \cap B^C) = \mathrm{P}(A) - \mathrm{P}(A \cap B) = \mathrm{P}(A) - \dfrac{1}{5} = \dfrac{1}{4}$에서
$$\mathrm{P}(A) = \frac{1}{4} + \frac{1}{5} = \frac{9}{20} \quad \therefore \mathrm{P}(A^C) = 1 - \mathrm{P}(A) = 1 - \frac{9}{20} = \frac{11}{20}$$

1부터 100까지의 자연수 중에서 임의로 하나의 수를 택하여 a라 할 때, x에 대한 이차방정식
$(2x-3a)(5x-2a)=0$이 정수인 해를 가질 확률을 구하시오.

guide 배반사건이 아닌 두 사건 A, B에 대하여 A 또는 B가 일어날 확률

\Rightarrow $\mathrm{P}(A\cup B)=\mathrm{P}(A)+\mathrm{P}(B)-\mathrm{P}(A\cap B)$

solution 이차방정식 $(2x-3a)(5x-2a)=0$에서

$x=\dfrac{3a}{2}$ 또는 $x=\dfrac{2a}{5}$

표본공간을 S, $\dfrac{3a}{2}$가 정수인 사건을 A, $\dfrac{2a}{5}$가 정수인 사건을 B라 하면

$S=\{1,\ 2,\ 3,\ \cdots,\ 100\}$, $A=\{a\,|\,a$는 2의 배수$\}$, $B=\{a\,|\,a$는 5의 배수$\}$, $A\cap B=\{a\,|\,a$는 10의 배수$\}$
이므로 각각의 확률은

$\mathrm{P}(A)=\dfrac{50}{100}$, $\mathrm{P}(B)=\dfrac{20}{100}$, $\mathrm{P}(A\cap B)=\dfrac{10}{100}$

이때, 이차방정식 $(2x-3a)(5x-2a)=0$이 정수인 해를 가질 확률은 $\mathrm{P}(A\cup B)$이므로 구하는 확률은
$\mathrm{P}(A\cup B)=\mathrm{P}(A)+\mathrm{P}(B)-\mathrm{P}(A\cap B)$

$=\dfrac{50}{100}+\dfrac{20}{100}-\dfrac{10}{100}=\dfrac{3}{5}$

정답 및 해설 pp.054~055

06-1 1부터 40까지의 자연수가 각각 하나씩 적힌 40장의 카드가 들어 있는 주머니에서 임의로 한 장의 카드를 꺼낼 때, 카드에 적힌 자연수를 a라 하자. x에 대한 이차방정식 $12x^2-7ax+a^2=0$이 정수인 해를 가질 확률을 구하시오.

06-2 두 집합 $X=\{1,\ 3,\ 5\}$, $Y=\{-4,\ -2,\ 0,\ 2,\ 4\}$에 대하여 X에서 Y로의 함수 f를 만들 때, 이 함수가 $f(1)f(3)=0$을 만족시킬 확률을 구하시오.

발전
06-3 두 집합 $X=\{a,\ b,\ c,\ d\}$, $Y=\{1,\ 2,\ 3,\ 4,\ 5,\ 6\}$에 대하여 X에서 Y로의 일대일함수 f를 만들 때, $f(a)<f(b)$이거나 $f(a)<f(c)$일 확률을 구하시오.

서로 다른 두 개의 주사위를 동시에 던질 때, 나오는 두 눈의 수의 합이 4이거나 차가 3일 확률을 구하시오.

guide　　배반사건인 두 사건 A, B에 대하여 A 또는 B가 일어날 확률

$\Rightarrow \mathrm{P}(A \cup B) = \mathrm{P}(A) + \mathrm{P}(B)\ (\because A \cap B = \varnothing)$

solution　　서로 다른 두 개의 주사위를 동시에 던질 때, 나올 수 있는 모든 경우의 수는

$6 \times 6 = 36$

두 눈의 수의 합이 4인 사건을 A, 차가 3인 사건을 B라 하고 나오는 두 눈의 수를 순서쌍으로 나타내면

$A = \{(1,\ 3),\ (2,\ 2),\ (3,\ 1)\}$,

$B = \{(1,\ 4),\ (2,\ 5),\ (3,\ 6),\ (4,\ 1),\ (5,\ 2),\ (6,\ 3)\}$

$\therefore\ \mathrm{P}(A) = \dfrac{3}{36},\ \mathrm{P}(B) = \dfrac{6}{36}$

이때, 두 사건 A, B는 서로 배반사건이므로 구하는 확률은

$\mathrm{P}(A \cup B) = \dfrac{3}{36} + \dfrac{6}{36} = \dfrac{1}{4}$

정답 및 해설 pp.055~056

07-1　　한 개의 주사위를 두 번 던져 나온 눈의 수를 차례대로 a, b라 할 때, $(a-3)(b-5)>0$이 성립할 확률을 구하시오.

07-2　　흰 공 3개와 검은 공 6개가 들어 있는 주머니가 있다. 이 주머니에서 임의로 3개의 공을 동시에 꺼낼 때, 흰 공이 2개 이상 나올 확률을 구하시오.

07-3　　방정식 $a+b+c=6$을 만족시키는 음이 아닌 정수 a, b, c의 모든 순서쌍 $(a,\ b,\ c)$ 중에서 임의로 한 개를 선택할 때, 선택한 순서쌍 $(a,\ b,\ c)$가 $a=2c$ 또는 $c=2b$를 만족시킬 확률을 구하시오.

10개의 제비 중에 당첨 제비가 k개 있다. 이 중에서 임의로 2개의 제비를 동시에 뽑을 때, 적어도 한 개가 당첨 제비일 확률이 $\dfrac{2}{3}$이다. k의 값을 구하시오.

guide　'적어도 ~인', '~ 이상(이하)', '~가 아닌' 사건의 확률은 여사건의 확률을 이용하면 편리하다.

solution　10개의 제비에서 2개를 꺼내는 경우의 수는 $_{10}\mathrm{C}_2$

이 중에서 적어도 1개가 당첨 제비인 사건을 A라 하면 여사건 A^C는 당첨 제비가 하나도 없는 사건이므로

$$\mathrm{P}(A^C)=\dfrac{_{10-k}\mathrm{C}_2}{_{10}\mathrm{C}_2}=\dfrac{(10-k)(9-k)}{10\times 9}$$

이때, $\mathrm{P}(A)=\dfrac{2}{3}$이므로 $\mathrm{P}(A^C)=1-\mathrm{P}(A)=\dfrac{1}{3}$

즉, $\dfrac{(10-k)(9-k)}{10\times 9}=\dfrac{1}{3}$이므로 $(10-k)(9-k)=30$

$k^2-19k+90=30,\ k^2-19k+60=0$

$(k-4)(k-15)=0$

$\therefore k=4\ (\because k\leq 10)$

정답 및 해설 pp.057~058

08-1　1부터 11까지의 자연수가 각각 하나씩 적힌 11장의 카드에서 임의로 2장의 카드를 동시에 꺼낼 때, 카드에 적힌 두 수의 합이 7 이상일 확률을 구하시오.

08-2　오른쪽 그림과 같이 $1\leq a\leq 5$, $1\leq b\leq 3$ (a, b는 자연수)을 만족시키는 좌표평면 위의 점 $(a,\ b)$ 중에서 임의로 서로 다른 두 점을 택할 때, 이 두 점 사이의 거리가 1보다 클 확률을 구하시오.

발전
08-3　방정식 $a+b+c=9$를 만족시키는 음이 아닌 정수 a, b, c의 모든 순서쌍 $(a,\ b,\ c)$ 중에서 임의로 한 개를 선택할 때, 선택한 순서쌍 $(a,\ b,\ c)$가 $a<2$ 또는 $b<2$를 만족시킬 확률은 $\dfrac{q}{p}$이다. $p+q$의 값을 구하시오. (단, p와 q는 서로소인 자연수이다.) [평가원]

다음 물음에 답하시오.

(1) 두 사건 A, B에 대하여 $\mathrm{P}(A)=\dfrac{1}{2}$, $\mathrm{P}(B)=\dfrac{2}{5}$, $\mathrm{P}(A\cup B)=\dfrac{3}{5}$일 때, $\mathrm{P}(A^C\cup B^C)$의 값을 구하시오.

(2) 두 사건 A, B가 서로 배반사건이고 $\mathrm{P}(A\cup B)=3\mathrm{P}(B)=1$일 때, $\mathrm{P}(A)$의 값을 구하시오.

guide 확률의 덧셈정리와 여사건의 확률을 이용하여 확률을 계산한다.

(1) $\mathrm{P}(A\cup B)=\mathrm{P}(A)+\mathrm{P}(B)-\mathrm{P}(A\cap B)$

(2) $\mathrm{P}(A^C)=1-\mathrm{P}(A)$

(3) $\mathrm{P}(A\cap B^C)=\mathrm{P}(A)-\mathrm{P}(A\cap B)$

solution (1) $\mathrm{P}(A\cup B)=\mathrm{P}(A)+\mathrm{P}(B)-\mathrm{P}(A\cap B)$에서

$$\dfrac{3}{5}=\dfrac{1}{2}+\dfrac{2}{5}-\mathrm{P}(A\cap B) \qquad \therefore \ \mathrm{P}(A\cap B)=\dfrac{3}{10}$$

$$\therefore \ \mathrm{P}(A^C\cup B^C)=1-\mathrm{P}(A\cap B)=1-\dfrac{3}{10}=\boldsymbol{\dfrac{7}{10}}$$

(2) 두 사건 A, B가 서로 배반사건이므로 $A\cap B=\varnothing$에서 $\mathrm{P}(A\cap B)=0$

$\mathrm{P}(A\cup B)=3\mathrm{P}(B)=1$에서 $\mathrm{P}(A\cup B)=1$, $\mathrm{P}(B)=\dfrac{1}{3}$

이때, $\mathrm{P}(A\cup B)=\mathrm{P}(A)+\mathrm{P}(B)$이므로

$$1=\mathrm{P}(A)+\dfrac{1}{3} \qquad \therefore \ \mathrm{P}(A)=1-\dfrac{1}{3}=\boldsymbol{\dfrac{2}{3}}$$

정답 및 해설 pp.058~059

유형 연습

09-1 다음 물음에 답하시오.

(1) 두 사건 A, B에 대하여 $\mathrm{P}(A)=\dfrac{3}{4}$, $\mathrm{P}(B)=\dfrac{1}{2}$, $\mathrm{P}(A^C\cup B^C)=\dfrac{2}{3}$일 때, $\mathrm{P}(A\cup B)$의 값을 구하시오.

(2) 표본공간 S의 임의의 두 사건 A, B가 서로 배반사건이고 $\mathrm{P}(A\cup B)=5\mathrm{P}(A)-2\mathrm{P}(B)$, $A\cup B=S$일 때, $\mathrm{P}(B)$의 값을 구하시오.

09-2 두 사건 A, B에 대하여 $\mathrm{P}(A\cap B^C)=\dfrac{1}{3}$, $\mathrm{P}(A^C\cap B)=\dfrac{1}{9}$, $\mathrm{P}(A\cup B)=\dfrac{5}{9}$일 때, $\mathrm{P}(A)+\mathrm{P}(B)$의 값을 구하시오.

09-3 두 사건 A, B에 대하여 A^C, B가 서로 배반사건이고 $\mathrm{P}(B)=\dfrac{1}{4}$, $\mathrm{P}(A\cap B^C)=\dfrac{1}{6}$일 때, $\mathrm{P}(A)$의 값을 구하시오.

정답 및 해설 pp.059~062

01 어느 학급 학생 4명에게 차례대로 1번, 2번, 3번, 4번의 번호를 정하고 1, 2, 3, 4의 숫자가 각각 하나씩 적힌 카드를 한 장씩 나누어 주었다. 이때, 4명 모두가 자신의 번호와 다른 번호가 적힌 카드를 받을 확률을 구하시오.

02 한 개의 주사위를 한 번 던져 나오는 눈의 수를 k라 하자. x축과 두 직선 $y=x+2$, $y=-x+2$로 둘러싸인 도형과 원 $x^2+(y-1)^2=k^2$이 만날 확률을 구하시오.

서술형 →

03 두 집합 $X=\{1, 2, 3, 4\}$, $Y=\{1, 2, 3, 4, 5, 6, 7, 8\}$에 대하여 X에서 Y로의 함수 f를 만들 때, 이 함수가 다음 조건을 만족시킬 확률을 구하시오.

> (가) $f(1)$의 값은 홀수, $f(2)$의 값은 짝수이다.
> (나) $f(1)<f(2)$

04 오른쪽 그림과 같이 원의 둘레를 8등분하는 8개의 점이 있다. 이 중에서 임의로 택한 3개의 점으로 삼각형을 만들 때, 만들어진 삼각형이 이등변삼각형일 확률을 구하시오.

(단, 원은 회전하지 않는다.)

05 오른쪽 그림과 같이 원탁에 일정한 간격으로 배열된 6개의 의자가 있다. 이 의자에 남학생 3명, 여학생 2명이 임의로 앉을 때, 여학생끼리 이웃하여 앉을 확률을 구하시오.

06 주머니에 1, 1, 2, 3, 4의 숫자가 하나씩 적혀 있는 5개의 공이 들어 있다. 이 주머니에서 임의로 4개의 공을 동시에 꺼내어 임의로 일렬로 나열하고, 나열된 순서대로 공에 적혀 있는 수를 a, b, c, d라 할 때, $a\leq b\leq c\leq d$일 확률은? [평가원]

① $\dfrac{1}{15}$ ② $\dfrac{1}{12}$ ③ $\dfrac{1}{9}$

④ $\dfrac{1}{6}$ ⑤ $\dfrac{1}{3}$

07 흰 색 구슬 4개, 파란 색 구슬 3개, 노란 색 구슬 2개를 일렬로 나열할 때, 노란색 구슬 2개는 서로 이웃하지 않으면서 노란색 구슬 사이에 놓이는 다른 색 구슬의 개수가 짝수일 확률을 구하시오.
(단, 같은 색의 구슬끼리는 구별하지 않는다.)

08 총을 n번 쏘아 과녁을 r번 맞혔을 때, $\dfrac{r}{n}$를 성공률이라 한다. 총을 60번 쏘아 성공률이 0.8인 선수가 성공률이 0.9 이상이 되게 하려면 총을 최소 몇 번 더 쏘아야 하는지 구하시오. (단, $n \geq r$)

09 오른쪽 표는 어느 농구 선수의 최근 5번의 경기에 대한 득점 기록이다. 이 선수가 슛을 한 번 던져서 득점할 확률을 구하시오. (단, 자유투는 제외한다.)

	2점 슛	3점 슛
점수 (점)	78	48
성공률 (%)	65	40

10 1, 2, 3, 4의 숫자가 적힌 구슬이 각각 3개씩 모두 12개가 들어 있는 주머니가 있다. 이 주머니에서 임의로 3개의 구슬을 동시에 꺼낼 때, 꺼낸 구슬에 2와 3이 적힌 구슬은 포함되지만 4가 적힌 구슬은 포함되지 않을 확률을 구하시오.

11 표본공간 $S = \{x \,|\, x$는 8 이하의 자연수$\}$에 대하여 각 근원사건이 일어날 확률은 같다. 표본공간 S의 두 사건 A, B가 서로 배반사건일 때, $0 < \mathrm{P}(A^c) \leq \mathrm{P}(B)$가 되도록 두 사건 A, B를 택하는 경우의 수를 구하시오.

12 세 쌍의 부부가 영화를 보러 영화관에 갔다. 이 6명이 그림과 같은 8개의 좌석 중 임의로 1개씩 선택하여 앉을 때, 부부끼리는 같은 열에 이웃하여 앉을 확률은?

[교육청]

① $\dfrac{1}{72}$ ② $\dfrac{1}{70}$ ③ $\dfrac{1}{68}$

④ $\dfrac{1}{66}$ ⑤ $\dfrac{1}{64}$

13 숫자 1이 적힌 빨간색 공과 노란색 공이 각각 4개씩, 숫자 2가 적힌 빨간색 공과 노란색 공이 각각 1개씩 모두 10개의 공이 들어 있는 주머니가 있다. 이 주머니에서 임의로 2개의 공을 동시에 꺼낼 때, 공의 색깔이 같거나 공에 적힌 숫자가 같을 확률은?

① $\dfrac{31}{45}$ ② $\dfrac{11}{15}$ ③ $\dfrac{7}{9}$

④ $\dfrac{37}{45}$ ⑤ $\dfrac{13}{15}$

신유형

14 세 자리 자연수 중에서 임의로 택한 자연수의 백의 자리, 십의 자리, 일의 자리의 수를 각각 a, b, c라 할 때, $a>b$ 또는 $b>c$를 만족시킬 확률을 구하시오.

15 집합 $S=\{1,\ 2,\ 3,\ 4,\ 5,\ 6,\ 7\}$의 부분집합 중에서 임의로 원소가 2개 이상인 집합을 뽑을 때, 이 집합의 모든 원소의 곱이 짝수일 확률을 구하시오.

16 표본공간 S의 임의의 두 사건 A, B에 대하여 〈보기〉에서 옳은 것만을 있는 대로 고른 것은?

— 보기 —

ㄱ. $P(A)+P(A^C)=1$

ㄴ. $P(A\cup B)=1$이면 $B=A^C$

ㄷ. $P(A)+P(B)=1$이면 두 사건 A, B는 서로 배반사건이다.

ㄹ. 두 사건 A, B가 서로 배반사건이면 $0\leq P(A)+P(B)\leq 1$이다.

① ㄱ ② ㄴ, ㄷ ③ ㄱ, ㄹ

④ ㄱ, ㄷ, ㄹ ⑤ ㄱ, ㄴ, ㄷ, ㄹ

17 두 사건 A, B에 대하여
$$P(A^C\cap B)=\frac{1}{4},\ \ \frac{2}{5}\leq P(A^C)\leq\frac{1}{2}$$
일 때, $P(A^C\cap B^C)$의 최댓값을 M, 최솟값을 m이라 하자. $M+m$의 값을 구하시오.

1등급

18 자연수 n에 대하여 7^n의 일의 자리의 숫자를 a_n이라 하자. a_1, a_2, \cdots, a_{20} 중에서 임의로 3개를 동시에 택할 때, 그 합이 10보다 클 확률을 구하시오.

19 어느 콘서트 홀에는 13개의 좌석이 일렬로 있는 구역이 있다. 이 열에 4명의 관객이 어느 누구와도 서로 이웃하지 않게 앉을 확률을 구하시오.

(단, 각 자리에 사람이 앉을 확률은 서로 같다.)

20 다음 그림과 같이 1부터 12까지의 자연수가 적혀 있는 물품보관함이 있다. 4명의 학생에게 각 열에서 한 개씩 서로 다른 4개의 물품보관함을 임의로 배정할 때, 어떤 두 물품보관함도 서로 이웃하지 않을 확률을 구하시오.
(단, 두 물품보관함이 한 면을 공유할 때 서로 이웃한 것으로 본다.)

1열 2열 3열 4열

1	2	3	4
5	6	7	8
9	10	11	12

21 한 개의 주사위를 세 번 던질 때, 나오는 눈의 수의 최댓값을 M, 최솟값을 m이라 하자. 이때, $\dfrac{M}{m} > \dfrac{5}{2}$ 가 성립할 확률을 구하시오.

22 방정식 $a+b+c+d=6$을 만족시키는 음이 아닌 정수 a, b, c, d의 모든 순서쌍 (a, b, c, d) 중에서 임의로 한 개를 선택할 때, 선택한 순서쌍 (a, b, c, d)가 $a \neq 2b$이고 $c \neq 2d$를 만족시킬 확률은 $\dfrac{q}{p}$이다. $p+q$의 값을 구하시오. (단, p와 q는 서로소인 자연수이다.) [교육청]

23 모두 7명이 타고 있는 두 대의 자동차 A, B가 있다. 자동차 A에 타고 있는 4명의 사람이 3명이 타고 있는 자동차 B로 옮겨 타려고 한다. 자동차 B의 운전자는 자리를 바꾸지 않고 나머지 6명은 임의로 앉을 때, 처음부터 자동차 B에 탔던 2명이 모두 처음 좌석이 아닌 다른 좌석에 앉게 될 확률을 구하시오.

(단, 자동차 B의 좌석은 7개이다.)

24 6명의 학생이 가위바위보를 할 때, 한 번의 시행에서 어떤 사람도 이기지 못할 확률은 $\dfrac{q}{p}$이다. $p+q$의 값을 구하시오. (단, p와 q는 서로소인 자연수이다.)

Ⅱ

확률

개념 01 · 조건부확률

조건부확률

(1) 두 사건 A, B에 대하여 확률이 0이 아닌 **사건 A가 일어났다고 가정할 때 사건 B가 일어날 확률을**
사건 A가 일어났을 때 사건 B의 **조건부확률**이라 하고, 기호로
$$P(B|A)$$
와 같이 나타낸다.

(2) 사건 A가 일어났을 때 사건 B의 조건부확률은 다음과 같다.
$$P(B|A) = \frac{P(A \cap B)}{P(A)} \text{ (단, } P(A) > 0)$$

참고 (1) '사건 A가 일어났을 때'라는 가정에서 사건 A는 새로운 표본공간이므로 $P(A) \neq 0$이다.

(2) 일반적으로 $P(B|A) \neq P(A|B)$이다.

1. 조건부확률에 대한 이해 Ⓐ Ⓑ Ⓒ

표본공간이 S인 어떤 시행에서 각 근원사건이 일어날 가능성이 모두 같은 정
도로 기대될 때, 사건 A가 일어났을 때 사건 B의 조건부확률은
$$P(B|A) = \frac{n(A \cap B)}{n(A)} \text{ (단, } n(A) \neq 0)$$
이고, 이 식의 우변의 분자와 분모를 각각 $n(S)$로 나누면
$$P(B|A) = \frac{\dfrac{n(A \cap B)}{n(S)}}{\dfrac{n(A)}{n(S)}} = \frac{P(A \cap B)}{P(A)}$$
이다.

예를 통하여 위 등식이 성립함을 확인해 보자.

오른쪽 표는 직업 체험 행사에 참
가한 어느 고등학교 1, 2학년 학
생 300명을 대상으로 남학생과
여학생의 수를 나타낸 것이다.

학년＼성별	남(A^C)	여(A)	합계
1학년(B^C)	80	60	140
2학년(B)	90	70	160
합계	170	130	300

300명의 학생 중 임의로 뽑은 한
명이 여학생일 때, 그 학생이 2학년일 확률을 구해 보자.

300명의 학생 중 임의로 한 명을 뽑는 사건을 S, 여학생을 뽑는 사건을 A,
2학년 학생을 뽑는 사건을 B라 하자.

임의로 뽑은 한 명이 여학생일 때, 그 학생이 2학년일 확률은
$$P(B|A) = \frac{n(A \cap B)}{n(A)} = \frac{70}{130} = \frac{7}{13} \text{ Ⓓ} \quad \cdots\cdots \text{㉠}$$

Ⓐ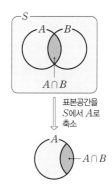

표본공간을
S에서 A로
축소

$A \cap B$

Ⓑ 일반적으로 $P(B|A) \neq P(A|B)$이지만
두 사건 A, B가 서로 배반사건이면
$P(A \cap B) = 0$이므로
$$P(B|A) = P(A|B) = 0$$

Ⓒ 조건부확률 $P(B|A)$는 '사건 A가 일어났
다'는 것을 조건으로 하는 것으로 사건 A,
B가 일어나는 순서를 의미하지는 않는다.

Ⓓ 경우의 수를 구할 수 있을 때 주로 사용한다.

또한, $\mathrm{P}(A)=\dfrac{n(A)}{n(S)}=\dfrac{130}{300}$, $\mathrm{P}(A\cap B)=\dfrac{n(A\cap B)}{n(S)}=\dfrac{70}{300}$이므로

$$\dfrac{\mathrm{P}(A\cap B)}{\mathrm{P}(A)}=\dfrac{\dfrac{70}{300}}{\dfrac{130}{300}}=\dfrac{7}{13} \qquad \cdots\cdots ㉡$$

즉, ㉠=㉡이므로 다음이 성립한다.

$$\mathrm{P}(B|A)=\dfrac{\mathrm{P}(A\cap B)}{\mathrm{P}(A)} \ ⓔ$$

ⓔ $\mathrm{P}(A)$, $\mathrm{P}(A\cap B)$의 값을 구할 수 있을 때 사용한다.

2. P(B)와 P(B|A)의 차이

표본공간 S에 대하여 사건 B는 표본공간 S의 부분집합이므로 $S\cap B=B$ 이다. ⓕ

즉, 사건 B가 일어날 확률 $\mathrm{P}(B)$는

$$\mathrm{P}(B)=\dfrac{n(B)}{n(S)}=\dfrac{n(S\cap B)}{n(S)} \ ⓖ \quad ← \text{표본공간 } S \text{ 중에서 사건 } B \text{의 비율}$$

한편, 표본공간 S의 두 사건 A, B에 대하여 사건 $A\cap B$는 사건 A의 부분집합이다.

따라서 같은 방법으로 사건 A가 일어났을 때 사건 B가 일어날 확률 $\mathrm{P}(B|A)$는
사건 A를 표본공간이라 생각한다.

$$\mathrm{P}(B|A)=\dfrac{n(A\cap B)}{n(A)} \quad ← \text{표본공간 } A \text{ 중에서 사건 } A\cap B \text{의 비율}$$

ⓕ 두 집합 X, Y에 대하여 $X\subset Y$이면
$X\cap Y=X$, $X\cup Y=Y$

ⓖ $\mathrm{P}(B)$, $\mathrm{P}(A\cap B)$, $\mathrm{P}(B|A)$의 비교
(1) $\mathrm{P}(B)=\dfrac{n(B)}{n(S)}=\mathrm{P}(B|S)$

(2) $\mathrm{P}(A\cap B)=\dfrac{n(A\cap B)}{n(S)}$

(3) $\mathrm{P}(B|A)=\dfrac{n(A\cap B)}{n(A)}$

(확인) 오른쪽 표는 어느 탁구 동호회 회원 80명에 대하여 K사에서 출시한 라켓의 구매 여부를 조사하여 나타낸 것이다.

	남성	여성	합계
구매	44	21	65
비구매	6	9	15
합계	50	30	80

이 탁구 동호회 회원 중에서 임의로 선택한 한 명이 남성인 사건을 A, K사에서 출시한 라켓을 구매한 회원인 사건을 B라 할 때, 다음을 구하시오.

(1) $\mathrm{P}(B|A)$의 값 (2) $\mathrm{P}(A|B)$의 값

(3) $\mathrm{P}(B^C|A)$의 값 ⓗ (4) $\mathrm{P}(A^C|B)$의 값

풀이 $n(A)=50$, $n(B)=65$, $n(A\cap B)=44$이므로

(1) $\mathrm{P}(B|A)=\dfrac{n(A\cap B)}{n(A)}=\dfrac{44}{50}=\dfrac{22}{25}$

(2) $\mathrm{P}(A|B)=\dfrac{n(A\cap B)}{n(B)}=\dfrac{44}{65}$

(3) $\mathrm{P}(B^C|A)=1-\mathrm{P}(B|A)=1-\dfrac{n(A\cap B)}{n(A)}=1-\dfrac{22}{25}=\dfrac{3}{25}$ $(\because (1))$

(4) $\mathrm{P}(A^C|B)=1-\mathrm{P}(A|B)=1-\dfrac{n(A\cap B)}{n(B)}=1-\dfrac{44}{65}=\dfrac{21}{65}$ $(\because (2))$

ⓗ $\mathrm{P}(B^C|A)=\dfrac{\mathrm{P}(A\cap B^C)}{\mathrm{P}(A)}$
$=\dfrac{\mathrm{P}(A)-\mathrm{P}(A\cap B)}{\mathrm{P}(A)}$
$=1-\dfrac{\mathrm{P}(A\cap B)}{\mathrm{P}(A)}$
$=1-\mathrm{P}(B|A)$

이것은 사건 A가 일어났을 때 사건 B가 일어나지 않을 확률과 같다.

확률의 곱셈정리

두 사건 A, B에 대하여 두 사건 A, B가 동시에 일어날 확률 $P(A \cap B)$는
(1) $P(A \cap B) = P(A)P(B|A)$ (단, $P(A) > 0$)
(2) $P(A \cap B) = P(B)P(A|B)$ (단, $P(B) > 0$)
이와 같이 두 사건 A, B가 동시에 일어나는 사건 $A \cap B$의 확률을 구하는 방법을 **확률의 곱셈정리**라 한다.

1. 확률의 곱셈정리에 대한 이해

확률의 덧셈정리를 이용하면 두 사건 A, B에 대하여 사건 $A \cap B$의 확률은

$$P(A \cap B) = P(A) + P(B) - P(A \cup B)$$

이다. 이번에는 조건부확률을 이용하여 사건 $A \cap B$의 확률을 구해 보자.
사건 A가 일어났을 때 사건 B의 조건부확률은

$$P(B|A) = \frac{P(A \cap B)}{P(A)} \text{ (단, } P(A) > 0)$$

이고, 이 식의 양변에 $P(A)$를 곱하면

$$P(A \cap B) = P(A)P(B|A) \text{ (단, } P(A) > 0) \text{ Ⓐ}$$

가 성립한다.

Ⓐ 같은 방법으로 $P(A|B)$에 대해서도 다음이 성립한다.
$$P(A \cap B) = P(B)P(A|B)$$
(단, $P(B) > 0$)

예를 들어, 주머니에 흰 공 8개와 검은 공 2개가 들어 있다. 이 주머니에서 A, B 두 사람이 이 순서대로 임의로 공을 한 개씩 꺼낼 때, A, B 두 사람 모두 검은 공을 꺼낼 확률을 구해 보자.
(단, 꺼낸 공은 다시 넣지 않는다.)

A가 검은 공을 꺼내는 사건을 A, B가 검은 공을 꺼내는 사건을 B라 하면 구하는 확률은 $P(A \cap B)$이다.
이때, A가 검은 공을 꺼낼 확률은

$$P(A) = \frac{2}{10} = \frac{1}{5} \text{ ← 10개의 공 중 검은 공은 2개이다.}$$

A가 검은 공을 꺼냈을 때, B도 검은 공을 꺼낼 확률은 나머지 9개의 공 중에서 검은 공 1개를 뽑을 확률과 같으므로

$$P(B|A) = \frac{1}{9} \text{ ← 9개의 공 중 검은 공은 1개이다.}$$

따라서 구하는 확률은 확률의 곱셈정리에 의하여

$$P(A \cap B) = P(A)P(B|A)$$
$$= \frac{1}{5} \times \frac{1}{9} = \frac{1}{45}$$

확인 1부터 100까지의 자연수가 각각 하나씩 적힌 100장의 카드가 들어 있는 상자에서 카드를 한 장씩 두 번 임의로 꺼낼 때, 두 장 모두 4의 배수가 적힌 카드일 확률을 구하시오. (단, 꺼낸 카드는 다시 넣지 않는다.)

풀이 첫 번째에 4의 배수가 적힌 카드를 꺼내는 사건을 A, 두 번째에 4의 배수가 적힌 카드를 꺼내는 사건을 B라 하면 구하는 확률은 $P(A \cap B)$이다.

100장의 카드 중 4의 배수가 적힌 카드는 25장이므로 $P(A) = \dfrac{25}{100} = \dfrac{1}{4}$

첫 번째에 4의 배수가 적힌 카드를 뽑았을 때, 남은 카드는 99장이고 이 중 4의 배수가 적힌 카드는 24장이므로 $P(B|A) = \dfrac{24}{99} = \dfrac{8}{33}$

따라서 구하는 확률은 확률의 곱셈정리에 의하여
$$P(A \cap B) = P(A)P(B|A) = \dfrac{1}{4} \times \dfrac{8}{33} = \dfrac{2}{33}$$

한걸음 더 ✛

2. $B = (A \cap B) \cup (A^c \cap B)$를 이용한 조건부확률

표본공간 S의 두 사건 A, B에 대하여 사건 B가 일어났을 때 사건 A의 조건부확률 $P(A|B)$는 $B = (A \cap B) \cup (A^c \cap B)$를 이용하면 다음과 같다.

$$P(A|B) = \frac{P(A \cap B)}{P(B)} = \frac{P(A \cap B)}{P(A \cap B) + P(A^c \cap B)} \quad \text{ⓑ}$$

ⓑ 두 사건 $A \cap B$, $A^c \cap B$는 서로 배반사건이고, $B = (A \cap B) \cup (A^c \cap B)$이므로 $P(B) = P(A \cap B) + P(A^c \cap B)$

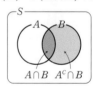

위 등식을 이용하여 다음의 예에서 조건부확률 $P(A|B)$를 구해 보자.

3개의 당첨 제비를 포함하여 10개의 제비가 들어 있는 상자에서 A, B 두 사람이 이 순서대로 제비를 한 개씩 임의로 뽑았다. B가 뽑은 제비가 당첨 제비일 때, A가 뽑은 제비도 당첨 제비일 확률을 구해 보자.

(단, 뽑은 제비는 다시 넣지 않는다.)

A가 당첨 제비를 뽑는 사건을 A, B가 당첨 제비를 뽑는 사건을 B라 하자.

(ⅰ) A가 당첨 제비를 뽑고, B도 당첨 제비를 뽑을 확률은

$$P(A \cap B) = P(A)P(B|A) = \frac{3}{10} \times \frac{2}{9} = \frac{1}{15}$$

(ⅱ) A가 당첨 제비를 뽑지 않고, B가 당첨 제비를 뽑을 확률은

$$P(A^c \cap B) = P(A^c)P(B|A^c) = \frac{7}{10} \times \frac{3}{9} = \frac{7}{30}$$

(ⅰ), (ⅱ)에서 B가 당첨 제비를 뽑을 확률은

$$P(B) = P(A \cap B) + P(A^c \cap B) = \frac{1}{15} + \frac{7}{30} = \frac{3}{10}$$

따라서 구하는 확률은 $P(A|B) = \dfrac{P(A \cap B)}{P(B)} = \dfrac{\frac{1}{15}}{\frac{3}{10}} = \dfrac{2}{9}$

두 사건 A, B에 대하여 $\mathrm{P}(A)=\dfrac{1}{2}$, $\mathrm{P}(B^C)=\dfrac{2}{3}$, $\mathrm{P}(B|A)=\dfrac{1}{6}$일 때, $\mathrm{P}(A^C|B)$의 값을 구하시오.

guide 조건부확률 $\mathrm{P}(B|A)$의 계산 \Rightarrow $\mathrm{P}(B|A)=\dfrac{\mathrm{P}(A\cap B)}{\mathrm{P}(A)}$임을 이용한다.

solution

$$\mathrm{P}(B)=1-\mathrm{P}(B^C)=1-\frac{2}{3}=\frac{1}{3}$$

$$\mathrm{P}(B|A)=\frac{\mathrm{P}(A\cap B)}{\mathrm{P}(A)}$$에서

$$\mathrm{P}(A\cap B)=\mathrm{P}(A)\mathrm{P}(B|A)=\frac{1}{2}\times\frac{1}{6}=\frac{1}{12}$$

한편, $\mathrm{P}(B)=\mathrm{P}(A\cap B)+\mathrm{P}(A^C\cap B)$에서

$$\mathrm{P}(A^C\cap B)=\mathrm{P}(B)-\mathrm{P}(A\cap B)=\frac{1}{3}-\frac{1}{12}=\frac{1}{4}$$

$$\therefore\ \mathrm{P}(A^C|B)=\frac{\mathrm{P}(A^C\cap B)}{\mathrm{P}(B)}=\frac{\dfrac{1}{4}}{\dfrac{1}{3}}=\boldsymbol{\frac{3}{4}}$$

정답 및 해설 pp.071~072

01-1 두 사건 A, B에 대하여 $\mathrm{P}(A)=\dfrac{2}{5}$, $\mathrm{P}(B)=\dfrac{1}{3}$, $\mathrm{P}(A\cap B)=\dfrac{1}{5}$일 때, $\mathrm{P}(B^C|A^C)$의 값을 구하시오.

01-2 두 사건 A, B에 대하여 $\mathrm{P}(A)=\dfrac{2}{3}$, $\mathrm{P}(B|A)=\dfrac{1}{4}$일 때, $\mathrm{P}(B)$의 최댓값을 M, 최솟값을 m이라 하자. $M+m$의 값을 구하시오.

01-3 확률이 0이 아닌 세 사건 A, B, C에 대하여 〈보기〉에서 옳은 것만을 있는 대로 고르시오.

┌─ 보기 ●─────────────────────────────
│ ㄱ. $A\subset B$이면 $\mathrm{P}(B|A)=1$이다.
│ ㄴ. $\mathrm{P}(A)\leq\mathrm{P}(B)$이면 $\mathrm{P}(A|C)\leq\mathrm{P}(B|C)$이다.
│ ㄷ. $A\cup B=D$인 사건 D에 대하여 $\mathrm{P}(A|C)\leq\mathrm{P}(D|C)$이다.
│ ㄹ. $A\cap B=E$인 사건 E에 대하여 $\mathrm{P}(E|C)\leq\mathrm{P}(A|C)$이다.
└──────────────────────────────────

남학생 120명과 여학생 80명에게 소규모 테마형 교육 여행 장소를 정하기 위해 국내와 해외 중에서 하나만 선택하는 설문조사를 하였더니 남학생의 55 %와 여학생의 65 %가 해외를 선택하였다. 이 200명의 학생 중에서 임의로 한 명을 뽑았더니 해외를 선택한 학생이었을 때, 이 학생이 여학생일 확률을 구하시오.

guide 사건 A가 일어났을 때, 사건 B가 일어날 확률 $\Rightarrow \mathrm{P}(B|A)=\dfrac{\mathrm{P}(A\cap B)}{\mathrm{P}(A)}=\dfrac{n(A\cap B)}{n(A)}$ (단, $\mathrm{P}(A)\neq 0,\ n(A)\neq 0$)

solution 임의로 뽑은 한 명이 해외를 선택한 학생인 사건을 A, 여학생인 사건을 B라 하면

$$\mathrm{P}(A)=\frac{120\times 0.55+80\times 0.65}{120+80}=\frac{118}{200},\ \mathrm{P}(A\cap B)=\frac{80\times 0.65}{120+80}=\frac{52}{200}$$

따라서 구하는 확률은 $\mathrm{P}(B|A)=\dfrac{\mathrm{P}(A\cap B)}{\mathrm{P}(A)}=\dfrac{\dfrac{52}{200}}{\dfrac{118}{200}}=\dfrac{\mathbf{26}}{\mathbf{59}}$

다른풀이

설문조사 결과를 표로 나타내면 오른쪽과 같다.

해외를 선택한 학생 118명 중 여학생은 52명이므로

구하는 확률은 $\dfrac{52}{118}=\dfrac{26}{59}$

(단위 : 명)

	남학생	여학생	합계
해외	66 120×0.55	52 80×0.65	118
국내	54	28	82
합계	120	80	200

정답 및 해설 p.072

유형 연습

02-1 어느 직업 체험 행사에 참가한 1학년 학생 120명과 2학년 학생 100명을 대상으로 직업 A와 직업 B의 체험 여부를 조사하였더니 모든 학생은 적어도 한 가지 직업은 체험하였고, 직업 A를 체험한 학생 160명 중 1학년 학생이 45 %, 직업 B를 체험한 학생 150명 중 1학년 학생이 60 %이었다. 두 직업 A와 B를 모두 체험한 학생들 중에서 임의로 한 명을 뽑을 때, 이 학생이 2학년 학생일 확률을 구하시오.

[발전]

02-2 어느 도서관 이용자 300명을 대상으로 각 연령대별, 성별 이용 현황을 조사한 결과는 다음과 같다.

(단위 : 명)

구분	19세 이하	20대	30대	40세 이상	합계
남성	40	a	$60-a$	100	200
여성	35	$45-b$	b	20	100

이 도서관 이용자 300명 중에서 30대가 차지하는 비율은 12 %이다. 이 도서관 이용자 300명 중에서 임의로 선택한 1명이 남성일 때 이 이용자가 20대일 확률과, 이 도서관 이용자 300명 중에서 임의로 선택한 1명이 여성일 때 이 이용자가 30대일 확률이 서로 같다. $a+b$의 값을 구하시오. [평가원]

주머니 A에는 1, 2, 3, 4의 숫자가 각각 하나씩 적힌 네 개의 공이 들어 있고, 주머니 B에는 5, 6, 7, 8, 9의 숫자가 각각 하나씩 적힌 다섯 개의 공이 들어 있다. 주머니 A에서 임의로 한 개의 공을 꺼내 주머니 B에 넣은 후 주머니 B에서 임의로 두 개의 공을 동시에 꺼낼 때, 꺼낸 공에 적힌 두 수의 곱이 홀수일 확률을 구하시오.

guide 두 사건 A, B에 대하여
$$\mathrm{P}(A \cap B) = \mathrm{P}(A)\mathrm{P}(B|A) = \mathrm{P}(B)\mathrm{P}(A|B) \ (\text{단, } \mathrm{P}(A) \neq 0, \ \mathrm{P}(B) \neq 0)$$

solution 주머니 A에서 홀수가 적힌 공을 꺼내는 사건을 A, 주머니 B에서 꺼낸 공에 적힌 두 수의 곱이 홀수인 사건을 B라 하자.

(ⅰ) 주머니 A에서 홀수가 적힌 공을 꺼내어 주머니 B에 넣고, 주머니 B에서 꺼낸 공에 적힌 두 수의 곱이 홀수일 때,
$$\mathrm{P}(A \cap B) = \mathrm{P}(A)\underline{\mathrm{P}(B|A)} \quad \text{┌ 홀수가 적힌 4개의 공과 짝수가 적힌 2개의 공에서}$$
$$\qquad\qquad\qquad\qquad\qquad \text{홀수가 적힌 공 2개를 뽑을 확률}$$
$$= \frac{2}{4} \times \frac{{}_4\mathrm{C}_2}{{}_6\mathrm{C}_2} = \frac{1}{2} \times \frac{6}{15} = \frac{1}{5}$$

(ⅱ) 주머니 A에서 짝수가 적힌 공을 꺼내어 주머니 B에 넣고, 주머니 B에서 꺼낸 공에 적힌 두 수의 곱이 홀수일 때,
$$\mathrm{P}(A^C \cap B) = \mathrm{P}(A^C)\underline{\mathrm{P}(B|A^C)} \quad \text{┌ 홀수가 적힌 3개의 공과 짝수가 적힌 3개의 공에서}$$
$$\qquad\qquad\qquad\qquad\qquad \text{홀수가 적힌 공 2개를 뽑을 확률}$$
$$= \left(1 - \frac{2}{4}\right) \times \frac{{}_3\mathrm{C}_2}{{}_6\mathrm{C}_2} = \frac{1}{2} \times \frac{3}{15} = \frac{1}{10}$$

(ⅰ), (ⅱ)에서 구하는 확률은
$$\mathrm{P}(B) = \mathrm{P}(A \cap B) + \mathrm{P}(A^C \cap B)$$
$$= \frac{1}{5} + \frac{1}{10} = \frac{3}{10}$$

정답 및 해설 pp.072~073

유형 연습

03-1 흰 공 3개와 검은 공 4개가 들어 있는 상자에서 임의로 2개의 공을 동시에 꺼내어 같은 색이면 꺼낸 공 2개와 흰 공 1개를 상자에 넣고, 다른 색이면 꺼낸 공 2개와 검은 공 1개를 상자에 넣는 시행을 한다. 이 시행 후 상자에 들어 있는 8개의 공 중에서 임의로 3개의 공을 꺼낼 때, 모두 흰 공이 나올 확률을 구하시오.

03-2 ♥가 그려진 카드 5장과 ♣가 그려진 카드 n장이 들어 있는 주머니가 있다. 이 주머니에서 A, B 두 사람이 이 순서대로 임의로 한 장씩 카드를 꺼낼 때, A와 B가 꺼낸 카드의 모양이 같을 확률이 $\frac{5}{11}$이다. 자연수 n의 값을 구하시오. (단, 꺼낸 카드는 다시 넣지 않는다.)

어느 회사에서는 A, B 두 기계에서 같은 제품을 생산하고 있다. A 기계에서는 전체의 60 %, B 기계에서는 전체의 40 %를 생산하고 A, B 두 기계에서 불량품이 발생할 확률은 각각 4 %, 3 %라고 알려져 있다. 이 회사 제품 1개를 검사하여 그것이 불량품이었을 때, 이 불량품이 A 기계에서 생산되었을 확률을 구하시오.

guide 사건 B가 일어났을 때 사건 A의 조건부확률 $\Rightarrow \mathrm{P}(A|B) = \dfrac{\mathrm{P}(A \cap B)}{\mathrm{P}(A \cap B) + \mathrm{P}(A^c \cap B)}$

solution A 기계에서 생산된 제품인 사건을 A, B 기계에서 생산된 제품인 사건을 B, 불량품인 사건을 C라 하면

$\mathrm{P}(A \cap C) = \mathrm{P}(A)\mathrm{P}(C|A) = 0.6 \times 0.04 = 0.024$

$\mathrm{P}(B \cap C) = \mathrm{P}(B)\mathrm{P}(C|B) = 0.4 \times 0.03 = 0.012$

이때, 두 사건 $A \cap C$, $B \cap C$는 서로 배반사건이므로

$\mathrm{P}(C) = \mathrm{P}(A \cap C) + \mathrm{P}(B \cap C)$

$\qquad = 0.024 + 0.012 = 0.036$

따라서 구하는 확률은

$\mathrm{P}(A|C) = \dfrac{\mathrm{P}(A \cap C)}{\mathrm{P}(C)} = \dfrac{0.024}{0.036} = \dfrac{2}{3}$

정답 및 해설 pp.073~074

04-1 상자 A에는 검은 공 3개와 흰 공 3개, 상자 B에는 검은 공 2개와 흰 공 3개가 들어 있다. 두 상자 A, B 중 임의로 택한 하나의 상자에서 2개의 공을 동시에 꺼냈더니 모두 검은 공이 나왔을 때, 그 상자에 남은 공이 모두 흰 공일 확률을 구하시오.

04-2 어떤 지역의 국회의원 선거에 갑과 을, 두 명의 후보가 출마했다. 갑과 을의 선거 운동 시작 전 지지율은 각각 40 %, 60 %이었으나 선거 운동 후 을을 지지하던 유권자 중 70 %가 갑에게 투표하여 갑이 55 %의 득표율로 당선되었다. 투표 후 갑에게 투표한 유권자 중 한 명을 선택했을 때, 이 유권자가 선거 운동 시작 전에도 갑을 지지하던 유권자일 확률을 구하시오.

(단, 기권과 무효표는 없다.)

04-3 주머니 A에는 검은 공 4개와 흰 공 3개, 주머니 B에는 검은 공 2개와 흰 공 3개가 들어 있다. 주머니 A에서 임의로 3개의 공을 동시에 꺼내고 주머니 B에서 임의로 2개의 공을 동시에 꺼내어 서로 상대방의 주머니에 넣었다. 공을 서로 교환한 후 두 주머니 A, B에 들어 있는 검은 공과 흰 공의 개수가 각각 같을 때, 검은 공만 서로 교환되었을 확률을 구하시오.

개념 03 사건의 독립과 종속

1. 독립

두 사건 A, B에 대하여 사건 A가 일어나는 것이 사건 B가 일어날 확률에 영향을 주지 않을 때, 즉

$$\mathrm{P}(B \mid A) = \mathrm{P}(B)$$

일 때, 두 사건 A와 B는 서로 **독립**이라 한다.

2. 종속

두 사건 A와 B가 서로 독립이 아닐 때, 두 사건 A와 B는 서로 **종속**이라 한다.

사건의 독립과 종속에 대한 이해 Ⓐ

어떤 사건의 발생 여부가 다른 사건이 일어날 확률에 영향을 주는 경우도 있고, 영향을 주지 않는 경우도 있다.

예를 들어, 3개의 당첨 제비를 포함하여 10개의 제비가 들어 있는 상자에서 제비를 한 개씩 두 번 뽑을 때, 첫 번째에 당첨 제비가 나오는 사건을 A, 두 번째에 당첨 제비가 나오는 사건을 B라 하자.

(i) 첫 번째에 뽑은 제비를 다시 넣고 두 번째 제비를 뽑을 때,

$$\mathrm{P}(B \mid A) = \frac{\mathrm{P}(A \cap B)}{\mathrm{P}(A)} = \frac{\frac{3}{10} \times \frac{3}{10}}{\frac{3}{10}} = \frac{3}{10},$$

$$\mathrm{P}(B \mid A^C) = \frac{\mathrm{P}(A^C \cap B)}{\mathrm{P}(A^C)} = \frac{\frac{7}{10} \times \frac{3}{10}}{\frac{7}{10}} = \frac{3}{10}$$

$$\therefore \mathrm{P}(B \mid A) = \mathrm{P}(B \mid A^C) = \mathrm{P}(B) \ \text{Ⓑ}$$

이처럼 두 번째에 당첨 제비가 나올 확률이 첫 번째에 당첨 제비가 나오는 사건에 영향을 받지 않는 경우 Ⓒ 두 사건 A와 B는 서로 **독립**이라 한다.

(ii) 첫 번째에 뽑은 제비를 다시 넣지 않고 두 번째 제비를 뽑을 때,

$$\mathrm{P}(B \mid A) = \frac{\mathrm{P}(A \cap B)}{\mathrm{P}(A)} = \frac{\frac{3}{10} \times \frac{2}{9}}{\frac{3}{10}} = \frac{2}{9},$$

$$\mathrm{P}(B) = \underset{\substack{\text{첫 번째에 당첨 제비가} \\ \text{나오지 않은 경우}}}{\frac{7}{10} \times \frac{3}{9}} + \underset{\substack{\text{첫 번째에 당첨 제비가} \\ \text{나온 경우}}}{\frac{3}{10} \times \frac{2}{9}} = \frac{3}{10}$$

$$\therefore \mathrm{P}(B \mid A) \neq \mathrm{P}(B)$$

이처럼 두 번째에 당첨 제비가 나올 확률이 첫 번째에 당첨 제비가 나오는 사건에 따라 달라지는 경우 두 사건 A와 B는 서로 **종속**이라 한다.

Ⓐ 서로 독립인 두 사건을 독립사건, 서로 종속인 두 사건을 종속사건이라 한다.

Ⓑ $\mathrm{P}(B)$는 10개의 제비 중 당첨 제비 3개를 택하는 확률이므로

$$\mathrm{P}(B) = \frac{3}{10}$$

Ⓒ '두 사건 A, B가 서로 영향을 받지 않는다.'는 조건부확률에서 사건 A에 의하여 사건 B가 일어날 확률이 변하지 않는 것을 뜻한다.

확인 두 사건 A, B가 서로 독립이고 $P(A)=\dfrac{1}{3}$, $P(B)=\dfrac{5}{6}$일 때, 다음을 구하시오.

(1) $P(B|A)$의 값 (2) $P(A|B)$의 값

풀이 (1) $P(B|A)=P(B)=\dfrac{5}{6}$ (2) $P(A|B)=P(A)=\dfrac{1}{3}$

개념 04 두 사건이 독립일 조건

1. 두 사건 A와 B가 서로 독립이기 위한 필요충분조건 Ⓐ Ⓑ

$$P(A\cap B)=P(A)P(B) \ (\text{단, } P(A)>0, \ P(B)>0)$$

2. 두 사건 A와 B가 서로 독립일 때, A와 B^C, A^C와 B, A^C와 B^C의 관계

두 사건 A와 B가 서로 독립이면
$\quad A$와 B^C, A^C와 B, A^C와 B^C
도 각각 서로 독립이다. (단, $0<P(A)<1$, $0<P(B)<1$)

1. 두 사건이 서로 독립일 조건에 대한 이해

두 사건 A, B에 대하여 $P(A)>0$, $P(B)>0$이고, 두 사건 A와 B가 서로 독립이면 $P(B|A)=P(B)$이므로 확률의 곱셈정리에 의하여

$$P(A\cap B)=P(A)P(B|A)=P(A)P(B)$$

역으로 $P(A)>0$이고, $P(A\cap B)=P(A)P(B)$이면

$$P(B|A)=\frac{P(A\cap B)}{P(A)}=\frac{P(A)P(B)}{P(A)}=P(B)$$

이므로 두 사건 A와 B는 서로 독립이다.

따라서 두 사건 A, B에 대하여 $P(A\cap B)=P(A)P(B)$는 두 사건 A와 B가 서로 독립이기 위한 필요충분조건이다.

확인1 한 개의 주사위를 던지는 시행에서 짝수의 눈이 나오는 사건을 A, 3 미만의 눈이 나오는 사건을 B, 소수의 눈이 나오는 사건을 C라 하자. 다음 두 사건이 서로 독립인지 종속인지 말하시오.

(1) A와 B (2) A와 C

풀이 $A=\{2,\ 4,\ 6\}$, $B=\{1,\ 2\}$, $C=\{2,\ 3,\ 5\}$, $A\cap B=\{2\}$, $A\cap C=\{2\}$

즉, $P(A)=\dfrac{1}{2}$, $P(B)=\dfrac{1}{3}$, $P(C)=\dfrac{1}{2}$, $P(A\cap B)=\dfrac{1}{6}$, $P(A\cap C)=\dfrac{1}{6}$

(1) $P(A)P(B)=\dfrac{1}{6}=P(A\cap B)$이므로 두 사건 A와 B는 서로 독립이다.

(2) $P(A)P(C)=\dfrac{1}{4}\neq P(A\cap C)$이므로 두 사건 A와 C는 서로 종속이다.

Ⓐ $P(A\cap B)\neq P(A)P(B)$이면 두 사건 A, B는 서로 종속이다.

Ⓑ 두 사건 A, B가 서로 독립인지 종속인지 판별할 때에는 독립과 종속의 정의보다 등식
$$P(A\cap B)=P(A)P(B)$$
를 이용하는 것이 편리하다.

2. 두 사건 A와 B가 서로 독립일 때, A와 B^C, A^C와 B, A^C와 B^C의 관계

확률이 0 또는 1이 아닌 두 사건 A, B에 대하여 다음이 성립한다.

> 두 사건 A와 B가 서로 독립이면
> A와 B^C, A^C와 B, A^C와 B^C
> 도 각각 서로 독립이다. (단, $0<\mathrm{P}(A)<1$, $0<\mathrm{P}(B)<1$)

두 사건 A와 B가 서로 독립이면
$$\mathrm{P}(A\cap B)=\mathrm{P}(A)\mathrm{P}(B) \qquad \cdots\cdots(*)$$
임을 이용하여 위의 성질을 증명해 보자.

(1) 두 사건 A, B^C에 대하여

$$\begin{aligned}\mathrm{P}(A\cap B^C)&=\mathrm{P}(A)-\mathrm{P}(A\cap B) \text{ ⓒ}\\&=\mathrm{P}(A)-\mathrm{P}(A)\mathrm{P}(B) \; (\because (*))\\&=\mathrm{P}(A)\{1-\mathrm{P}(B)\}=\mathrm{P}(A)\mathrm{P}(B^C)\end{aligned}$$

즉, $\mathrm{P}(A\cap B^C)=\mathrm{P}(A)\mathrm{P}(B^C)$이므로 \boldsymbol{A}와 $\boldsymbol{B^C}$는 서로 독립이다.

(2) 두 사건 A^C, B에 대하여

$$\begin{aligned}\mathrm{P}(A^C\cap B)&=\mathrm{P}(B)-\mathrm{P}(A\cap B) \text{ ⓓ}\\&=\mathrm{P}(B)-\mathrm{P}(A)\mathrm{P}(B) \; (\because (*))\\&=\mathrm{P}(B)\{1-\mathrm{P}(A)\}=\mathrm{P}(A^C)\mathrm{P}(B)\end{aligned}$$

즉, $\mathrm{P}(A^C\cap B)=\mathrm{P}(A^C)\mathrm{P}(B)$이므로 $\boldsymbol{A^C}$와 \boldsymbol{B}는 서로 독립이다.

(3) 두 사건 A^C, B^C에 대하여

$$\begin{aligned}\mathrm{P}(A^C\cap B^C)&=\mathrm{P}((A\cup B)^C)=1-\mathrm{P}(A\cup B) \text{ ⓔ}\\&=1-\{\mathrm{P}(A)+\mathrm{P}(B)-\mathrm{P}(A\cap B)\}\\&=1-\mathrm{P}(A)-\mathrm{P}(B)+\mathrm{P}(A)\mathrm{P}(B) \; (\because (*))\\&=1-\mathrm{P}(A)-\mathrm{P}(B)\{1-\mathrm{P}(A)\}\\&=\{1-\mathrm{P}(A)\}\{1-\mathrm{P}(B)\}\\&=\mathrm{P}(A^C)\mathrm{P}(B^C)\end{aligned}$$

즉, $\mathrm{P}(A^C\cap B^C)=\mathrm{P}(A^C)\mathrm{P}(B^C)$이므로 $\boldsymbol{A^C}$와 $\boldsymbol{B^C}$는 서로 독립이다.

(확인2) 두 사건 A, B가 서로 독립이고
$$\mathrm{P}(A)=\frac{2}{5}, \; \mathrm{P}(B|A^C)=\frac{1}{4}$$
일 때, $\mathrm{P}(A\cap B^C)$의 값을 구하시오.

풀이 두 사건 A, B가 서로 독립이면 A^C와 B, A와 B^C도 각각 서로 독립이므로
$$\mathrm{P}(B)=\mathrm{P}(B|A^C)=\frac{1}{4}$$
$$\begin{aligned}\therefore \; \mathrm{P}(A\cap B^C)&=\mathrm{P}(A)\mathrm{P}(B^C)=\mathrm{P}(A)\{1-\mathrm{P}(B)\}\\&=\frac{2}{5}\times\left(1-\frac{1}{4}\right)=\frac{2}{5}\times\frac{3}{4}=\frac{3}{10}\end{aligned}$$

한걸음 더 ✛

3. 배반사건과 독립사건의 관계

$\mathrm{P}(A)>0$, $\mathrm{P}(B)>0$인 두 사건 A, B에 대하여 다음이 성립한다.

(1) A, B가 서로 배반사건이면 A, B는 서로 종속이다. **ⓕ**

(2) A, B가 서로 독립이면 A, B는 서로 배반사건이 아니다. **ⓖ**

위의 성질을 증명해 보자.

(1) A, B가 서로 배반사건이면 $A\cap B=\varnothing$이므로 $\mathrm{P}(A\cap B)=0$

그런데 $\underline{\mathrm{P}(A)\mathrm{P}(B)\neq 0}$이므로 $\mathrm{P}(A\cap B)\neq\mathrm{P}(A)\mathrm{P}(B)$

따라서 두 사건 A, B는 서로 종속이다. $^{\because\ \mathrm{P}(A)>0,\ \mathrm{P}(B)>0}$

(2) A, B가 서로 독립이면 $\mathrm{P}(A\cap B)=\mathrm{P}(A)\mathrm{P}(B)$

따라서 $\underline{\mathrm{P}(A\cap B)\neq 0}$, 즉 $A\cap B\neq\varnothing$이므로 두 사건 A, B는 서로 배반사건이 아니다. $^{\because\ \mathrm{P}(A)>0,\ \mathrm{P}(B)>0}$

A, B가 서로 배반사건이다.	A, B가 서로 독립이다.
$A\cap B=\varnothing$	$\mathrm{P}(B\mid A)=\mathrm{P}(B\mid A^c)=\mathrm{P}(B)$
$\mathrm{P}(A\cap B)=0$	$\mathrm{P}(A\cap B)=\mathrm{P}(A)\mathrm{P}(B)$
$\mathrm{P}(A\cup B)=\mathrm{P}(A)+\mathrm{P}(B)$	$\mathrm{P}(A\cup B)=\mathrm{P}(A)+\mathrm{P}(B)-\mathrm{P}(A)\mathrm{P}(B)$
A, B는 동시에 일어나지 않는다.	A, B는 서로 영향을 주지 않는다.

ⓕ 두 사건 A, B가 서로 배반사건이면 $A\cap B=\varnothing$이므로 두 사건은 동시에 일어나지 않는다. 또한, $A\subset B^c$이고 $B\subset A^c$이므로 한 사건이 일어나면 다른 사건은 일어날 수 없게 된다.
즉, 두 사건은 서로 일어날 확률에 영향을 주므로 두 사건 A, B는 서로 종속이다.

ⓖ 명제 (1)의 대우이다.
즉, 명제가 참이므로 그 대우도 참이다.

(확인3) 표본공간 S의 세 사건 A, B, C에 대하여 A, B가 서로 배반사건일 때, 〈보기〉에서 옳은 것만을 있는 대로 고르시오.

$$(단,\ \mathrm{P}(A)\neq 0,\ \mathrm{P}(B)\neq 0,\ \mathrm{P}(C)\neq 0)$$

● 보기 ●

ㄱ. $\mathrm{P}(B\mid A)=0$

ㄴ. B^c, C가 서로 배반사건이면 A, C는 서로 종속이다.

ㄷ. B, C가 서로 배반사건이면 A, C도 서로 배반사건이다.

풀이 ㄱ. $A\cap B=\varnothing$이므로 $\mathrm{P}(A\cap B)=0$

$\therefore\ \mathrm{P}(B\mid A)=\dfrac{\mathrm{P}(A\cap B)}{\mathrm{P}(A)}=0$ (참)

ㄴ. $A\cap B=\varnothing$, $B^c\cap C=\varnothing$이므로 $C\subset B$ $\quad\therefore\ A\cap C=\varnothing$
즉, 두 사건 A, C가 서로 배반사건이므로 A, C는 서로 종속이다. (참)

ㄷ. (반례) $S=\{1,\ 2,\ 3,\ 4\}$, $A=\{1,\ 2\}$, $B=\{3\}$, $C=\{1,\ 4\}$라 하면
$A\cap B=\varnothing$이므로 두 사건 A, B는 서로 배반사건이다.
또한, $B\cap C=\varnothing$이므로 두 사건 B, C는 서로 배반사건이다.
그러나 $A\cap C=\{1\}$이므로 두 사건 A, C는 서로 배반사건이 아니다.
(거짓)

따라서 옳은 것은 ㄱ, ㄴ이다.

1. 독립시행 Ⓐ Ⓑ

동일한 시행을 반복하는 경우에 각 시행에서 일어나는 사건이 서로 독립일 때, 이 시행을 **독립시행**이라 한다.

<small>각 시행의 결과가 서로 영향을 주지 않는다.</small>

2. 독립시행의 확률

어떤 시행에서 사건 A가 일어날 확률이 $p\,(0<p<1)$일 때, 이 시행을 n회 반복하는 독립시행에서 사건 A가 r회 일어날 확률은 다음과 같다.

$$_n\mathrm{C}_r p^r (1-p)^{n-r} \ (단, \ r=0, \ 1, \ 2, \ \cdots, \ n) \ Ⓒ$$

1. 독립시행에 대한 이해

한 개의 주사위를 2번 던질 때, 첫 번째 시행에서 1의 눈이 나오는 사건을 A, 두 번째 시행에서 1의 눈이 나오는 사건을 B라 하면, 첫 번째 시행, 두 번째 시행에서 모두 1의 눈이 나오는 사건은 $A \cap B$이다. 이때,

$$\mathrm{P}(A)=\mathrm{P}(B)=\frac{1}{6}, \ \mathrm{P}(A \cap B)=\frac{1}{36} 에서 \ \mathrm{P}(A \cap B)=\mathrm{P}(A)\mathrm{P}(B)$$

이므로 두 사건 A, B는 서로 독립이다.

이와 같이 주사위나 동전을 여러 번 던지는 시행은 각 시행이 다른 시행에 영향을 주지 않으므로 **독립시행**이라 할 수 있다.

2. 독립시행의 확률에 대한 이해

예를 들어, 한 개의 주사위를 4번 던질 때, 1의 눈이 2번 나올 확률을 구해 보자.

1의 눈이 나오는 경우를 ○, 1 이외의 눈이 나오는 경우를 ×로 나타내면 한 개의 주사위를 4번 던질 때, 1의 눈이 2번 나오는 경우는 다음 표와 같이 6가지이다.

1회	2회	3회	4회	확률
○	○	×	×	$\frac{1}{6} \times \frac{1}{6} \times \frac{5}{6} \times \frac{5}{6} = \left(\frac{1}{6}\right)^2 \left(\frac{5}{6}\right)^2$
○	×	○	×	$\frac{1}{6} \times \frac{5}{6} \times \frac{1}{6} \times \frac{5}{6} = \left(\frac{1}{6}\right)^2 \left(\frac{5}{6}\right)^2$
○	×	×	○	$\frac{1}{6} \times \frac{5}{6} \times \frac{5}{6} \times \frac{1}{6} = \left(\frac{1}{6}\right)^2 \left(\frac{5}{6}\right)^2$
×	○	○	×	$\frac{5}{6} \times \frac{1}{6} \times \frac{1}{6} \times \frac{5}{6} = \left(\frac{1}{6}\right)^2 \left(\frac{5}{6}\right)^2$
×	○	×	○	$\frac{5}{6} \times \frac{1}{6} \times \frac{5}{6} \times \frac{1}{6} = \left(\frac{1}{6}\right)^2 \left(\frac{5}{6}\right)^2$
×	×	○	○	$\frac{5}{6} \times \frac{5}{6} \times \frac{1}{6} \times \frac{1}{6} = \left(\frac{1}{6}\right)^2 \left(\frac{5}{6}\right)^2$

Ⓐ **독립시행의 예**
동전 던지기, 주사위 던지기, 불량품의 복원추출, …

Ⓑ **독립시행의 특징**
(1) 같은 시행을 여러 번 반복한다.
(2) 각 시행의 결과는 다른 시행의 결과에 아무런 영향을 받지 않는다. 즉, 각 시행에서 어떤 사건이 일어날 확률이 항상 일정하다.

Ⓒ **이항정리의 전개식의 일반항**
$$(a+b)^n = \sum_{r=0}^{n} {_n\mathrm{C}_r} a^r b^{n-r}$$
에서 $a=p$, $b=1-p$를 대입하면
$$\sum_{r=0}^{n} {_n\mathrm{C}_r} p^r (1-p)^{n-r} = 1$$
임을 알 수 있다.

이때, 각 시행은 서로 독립이고

$$\bigcirc\text{가 나올 확률은 } \frac{1}{6}, \times\text{가 나올 확률은 } \frac{5}{6}$$

이므로 각 사건이 일어날 확률은 $\left(\dfrac{1}{6}\right)^2\left(\dfrac{5}{6}\right)^2$이다.

또한, 한 개의 주사위를 4번 던질 때, 1의 눈이 2번 나오는 경우의 수는

$$_4\mathrm{C}_2 = 6(\text{가지}) \ \textcircled{D}$$

이고, 각 사건은 서로 배반사건이므로 E 한 개의 주사위를 4번 던질 때, 1의 눈이 2번 나올 확률은 다음과 같다.

$$\underbrace{\left(\dfrac{1}{6}\right)^2\left(\dfrac{5}{6}\right)^2 + \left(\dfrac{1}{6}\right)^2\left(\dfrac{5}{6}\right)^2 + \cdots + \left(\dfrac{1}{6}\right)^2\left(\dfrac{5}{6}\right)^2}_{_4\mathrm{C}_2 = 6(\text{가지})} = {_4\mathrm{C}_2}\left(\dfrac{1}{6}\right)^2\left(\dfrac{5}{6}\right)^2$$

어떤 독립시행을 n회 반복할 때,

(1) $\mathrm{P}(A) = p$이면 $\mathrm{P}(A^C) = 1-p$

(2) 사건 A가 r회 일어나면 사건 A^C는 $(n-r)$회 일어난다.

따라서 일반적으로 다음이 성립한다.

어떤 시행에서 사건 A가 일어날 확률이 $p \ (0 < p < 1)$일 때, 이 시행을 n회 반복하는 독립시행에서 사건 A가 r회 일어날 확률은

$$_n\mathrm{C}_r\, p^r (1-p)^{n-r} \ (\text{단, } r = 0, \ 1, \ 2, \ \cdots, \ n)$$
F

D 2개의 \bigcirc, 2개의 \times를 일렬로 나열하는 경우의 수로 생각하면
$$\dfrac{4!}{2!\,2!} = {_4\mathrm{C}_2}$$

E 6가지 사건 중에서 어떤 두 사건도 동시에 일어날 수 없으므로 배반사건이다.

F r개의 A, $(n-r)$개의 A^C를 일렬로 나열하는 경우의 수로 생각하면
$$\dfrac{n!}{r!\,(n-r)!} = {_n\mathrm{C}_r}$$

확인1 어느 축구 선수가 승부차기에서 성공할 확률이 $\dfrac{3}{5}$이라 한다. 이 선수가 다섯 번의 승부차기를 할 때, 두 번 성공할 확률을 구하시오.

(단, 이 축구 선수가 승부차기를 하는 사건은 서로 독립이다.)

풀이 승부차기에서 실패할 확률은 $1 - \dfrac{3}{5} = \dfrac{2}{5}$

따라서 구하는 확률은
$$_5\mathrm{C}_2\left(\dfrac{3}{5}\right)^2\left(\dfrac{2}{5}\right)^3 = \dfrac{144}{625}$$

확인2 수직선 위의 원점에 점 P가 있다. 한 개의 동전을 던져서 앞면이 나오면 점 P를 양의 방향으로 2만큼, 뒷면이 나오면 음의 방향으로 1만큼 움직인다. 동전을 세 번 던질 때, 점 P가 원점에 있을 확률을 구하시오.

풀이 앞면이 나오는 횟수를 x, 뒷면이 나오는 횟수를 y라 하면
$x + y = 3$, $2x - y = 0$ $\quad \therefore \ x = 1, \ y = 2$
따라서 구하는 확률은
$$_3\mathrm{C}_1\left(\dfrac{1}{2}\right)^1\left(\dfrac{1}{2}\right)^2 = \dfrac{3}{8}$$

두 사건 A, B가 서로 독립일 때, 다음 물음에 답하시오.

(1) $P(A)=\dfrac{1}{3}$, $P(A\cap B^C)=\dfrac{1}{6}$일 때, $P(B)$의 값을 구하시오.

(2) $P(B^C)=\dfrac{1}{3}$, $P(A|B)=\dfrac{1}{2}$일 때, $P(A)P(B)$의 값을 구하시오.

guide

두 사건 A, B가 서로 독립일 때, 다음이 성립한다.

(1) $P(A\cap B)=P(A)P(B)$ (2) $P(A|B)=P(A)$

solution

(1) 두 사건 A, B가 서로 독립이므로 $P(A\cap B)=P(A)P(B)$

이때, $P(A\cap B^C)=P(A)-P(A\cap B)$이므로

$P(A\cap B^C)=P(A)-P(A)P(B)$

$\dfrac{1}{6}=\dfrac{1}{3}-\dfrac{1}{3}P(B)$, $\dfrac{1}{3}P(B)=\dfrac{1}{6}$

$\therefore \ P(B)=\dfrac{1}{2}$

(2) $P(B)=1-P(B^C)=1-\dfrac{1}{3}=\dfrac{2}{3}$

두 사건 A, B가 서로 독립이므로 $P(A)=P(A|B)=\dfrac{1}{2}$

$\therefore \ P(A)P(B)=\dfrac{1}{2}\times\dfrac{2}{3}=\dfrac{1}{3}$

정답 및 해설 pp.074~075

05-1 두 사건 A, B가 서로 독립일 때, 다음 물음에 답하시오.

(1) $P(A)=\dfrac{1}{6}$, $P(A\cap B^C)+P(A^C\cap B)=\dfrac{1}{3}$일 때, $P(B)$의 값을 구하시오.

(2) $P(A\cup B)=\dfrac{1}{2}$, $P(A|B)=\dfrac{3}{8}$일 때, $P(A\cap B^C)$의 값을 구하시오.

05-2 두 사건 A, B가 서로 독립이고

$$P(A|B)=\dfrac{1}{3}, \ P(A\cap B^C)+P(A^C\cap B)=P(A^C\cap B^C)+\dfrac{1}{5}$$

일 때, $P(A\cup B)$의 값을 구하시오.

발전

05-3 두 사건 A, B가 서로 독립이고

$$P(A|B^C)+P(B^C|A)=\dfrac{3}{4}$$

일 때, $P(A\cup B^C)$의 최솟값을 구하시오. (단, $P(A)>0$, $P(B)>0$)

서로 다른 팀의 공격수인 두 축구 선수 A, B가 한 경기에서 골을 넣거나 도움을 기록할 확률이 각각 $\frac{3}{10}$, $\frac{2}{5}$ 이다. 두 사람이 각각 동시에 출전한 경기에서 적어도 한 사람이 골을 넣거나 도움을 기록할 확률을 구하시오.

(단, 각 선수가 골을 넣거나 도움을 기록하는 사건은 서로 독립이다.)

guide 두 사건 A, B가 서로 독립 \Rightarrow $\mathrm{P}(A \cup B) = \mathrm{P}(A) + \mathrm{P}(B) - \mathrm{P}(A)\mathrm{P}(B)$

solution A, B가 골을 넣거나 도움을 기록하는 사건을 각각 A, B라 하면 $\mathrm{P}(A) = \frac{3}{10}$, $\mathrm{P}(B) = \frac{2}{5}$

이때, 두 사건 A, B는 서로 독립이므로 $\mathrm{P}(A \cap B) = \mathrm{P}(A)\mathrm{P}(B) = \frac{3}{10} \times \frac{2}{5} = \frac{3}{25}$

두 사람 중 적어도 한 사람이 골을 넣거나 도움을 기록하는 사건은 $A \cup B$이므로 구하는 확률은
$$\mathrm{P}(A \cup B) = \mathrm{P}(A) + \mathrm{P}(B) - \mathrm{P}(A \cap B)$$
$$= \frac{3}{10} + \frac{2}{5} - \frac{3}{25} = \boldsymbol{\frac{29}{50}}$$

다른풀이

A, B가 골을 넣거나 도움을 기록하는 사건을 각각 A, B라 하면 둘 다 골을 넣지 못하고 도움도 기록하지 못할 확률은 $\mathrm{P}(A^C \cap B^C)$이므로 구하는 확률은 $1 - \mathrm{P}(A^C \cap B^C)$

이때, 두 사건 A, B가 서로 독립이므로 A^C와 B^C도 서로 독립이다.

$$\mathrm{P}(A^C \cap B^C) = \mathrm{P}(A^C)\mathrm{P}(B^C) = \left(1 - \frac{3}{10}\right)\left(1 - \frac{2}{5}\right) = \frac{21}{50} \qquad \therefore 1 - \mathrm{P}(A^C \cap B^C) = 1 - \frac{21}{50} = \frac{29}{50}$$

정답 및 해설 pp.075~076

유형연습

06-1 두 명의 양궁 선수 A, B가 양궁 경기에 참가하였다. A가 10점에 화살을 쏠 확률이 $\frac{3}{5}$, A 또는 B가 10점에 화살을 쏠 확률이 $\frac{9}{10}$ 일 때, B가 10점에 화살을 쏘지 못할 확률을 구하시오. (단, A, B가 10점에 화살을 쏘는 사건은 서로 독립이다.)

06-2 주머니 A에는 숫자 1, 1, 2, 3, 3이 각각 하나씩 적힌 5개의 공이 들어 있고, 주머니 B에는 숫자 3, 4, 5, 5, 6이 각각 하나씩 적힌 5개의 공이 들어 있다. 두 주머니에서 각각 임의로 한 개의 공을 꺼낼 때, 공에 적힌 두 수의 합이 짝수일 확률은 $\frac{q}{p}$이다. $p+q$의 값을 구하시오. (단, p와 q는 서로소인 자연수이다.)

서로 다른 두 개의 주사위를 동시에 던져 나온 눈의 수의 합이 4 이하이면 동전을 3번 던지고, 나온 눈의 수의 합이 5 이상이면 동전을 2번 던지기로 하였다. 이 시행에서 동전의 앞면이 나온 횟수가 동전의 뒷면이 나온 횟수보다 많을 확률을 구하시오.

guide 어떤 시행에서 사건 A가 일어날 확률이 p일 때, 이 시행을 n회 반복하는 독립시행에서 사건 A가 r회 일어날 확률은
$$_nC_r p^r (1-p)^{n-r} \ (단, \ r=0, \ 1, \ 2, \ \cdots, \ n)$$

solution 서로 다른 두 개의 주사위를 동시에 던질 때, 나올 수 있는 모든 경우의 수는 $6 \times 6 = 36$
이때, 두 눈의 수의 합이 4 이하인 경우는 $(1, \ 1), (1, \ 2), (1, \ 3), (2, \ 1), (2, \ 2), (3, \ 1)$의 6가지이므로
확률은 $\dfrac{6}{36} = \dfrac{1}{6}$이다.

(ⅰ) 두 눈의 수의 합이 4 이하일 때,
동전을 3번 던져 동전의 앞면이 나온 횟수가 뒷면이 나온 횟수보다 많으려면 앞면이 2번, 뒷면이 1번 또는 앞면만 3번 나와야 하므로 이 경우의 확률은
$$\underset{\text{두 눈의 수의 합이 4 이하일 확률}}{\underline{\dfrac{1}{6}}} \times \left\{ _3C_2 \left(\dfrac{1}{2}\right)^2 \left(\dfrac{1}{2}\right)^1 + _3C_3 \left(\dfrac{1}{2}\right)^3 \right\} = \dfrac{1}{6} \times \dfrac{1}{2} = \dfrac{1}{12}$$

(ⅱ) 두 눈의 수의 합이 5 이상일 때,
동전을 2번 던져 동전의 앞면이 나온 횟수가 뒷면이 나온 횟수보다 많으려면 앞면만 2번 나와야 하므로
이 경우의 확률은 $\underset{\text{두 눈의 수의 합이 5 이상일 확률}}{\underline{\dfrac{5}{6}}} \times _2C_2 \left(\dfrac{1}{2}\right)^2 = \dfrac{5}{6} \times \dfrac{1}{4} = \dfrac{5}{24}$

(ⅰ), (ⅱ)에서 두 사건은 서로 배반사건이므로 구하는 확률은 $\dfrac{1}{12} + \dfrac{5}{24} = \dfrac{7}{24}$

정답 및 해설 pp.076~077

유형 연습

07-1 흰 공 2개와 검은 공 3개가 들어 있는 주머니에서 임의로 두 개의 공을 동시에 꺼내어 두 공의 색이 서로 같으면 x축의 양의 방향으로 1만큼, 두 공의 색이 서로 다르면 y축의 양의 방향으로 1만큼 평행이동시키는 시행을 하려 한다. 원점에 있던 점 P가 이 시행을 4회 반복한 후 원 $(x-1)^2 + (y-2)^2 = 4$의 내부에 있을 확률을 구하시오.

[발전]
07-2 오른쪽 그림과 같이 한 변의 길이가 1인 정오각형 ABCDE의 꼭짓점 위의 말을 동전 두 개를 동시에 던져 앞면이 나온 갯수만큼 이동시키는 게임을 하려고 한다. 두 개의 동전을 5회 던졌을 때, 꼭짓점 A에서 출발한 말이 다시 꼭짓점 A에 있을 확률을 구하시오.
(단, 말은 시계 방향으로 이동한다.)

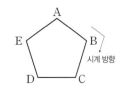

갑과 을이 게임을 하는데 한 번의 게임에서 갑이 을을 이길 확률이 $\frac{1}{3}$ 이다. 3번의 게임을 먼저 이기는 사람이 상금을 모두 갖기로 할 때, 갑이 상금을 모두 가져갈 확률을 구하시오.

(단, 각 게임은 서로 독립이고, 갑과 을이 비기는 경우는 없다.)

solution

(i) 갑이 3번째 게임에서 상금을 가질 때,

갑이 3번 연속으로 이겨야 하므로 $_3C_3 \left(\frac{1}{3}\right)^3 = \frac{1}{27}$

(ii) 갑이 4번째 게임에서 상금을 가질 때,

| | | | 갑 | 에서 3번째 게임까지 갑이 2번, 을이 1번 이기고 마지막 게임에서는 갑이 이겨야 하므로

$_3C_2 \left(\frac{1}{3}\right)^2 \left(\frac{2}{3}\right)^1 \times \frac{1}{3} = \frac{2}{9} \times \frac{1}{3} = \frac{2}{27}$

(iii) 갑이 5번째 게임에서 상금을 가질 때,

| | | | 갑 | 에서 4번째 게임까지 갑이 2번, 을이 2번 이기고 마지막 게임에서는 갑이 이겨야 하므로

$_4C_2 \left(\frac{1}{3}\right)^2 \left(\frac{2}{3}\right)^2 \times \frac{1}{3} = \frac{8}{27} \times \frac{1}{3} = \frac{8}{81}$

(i), (ii), (iii)에서 각 사건은 서로 배반사건이므로 갑이 상금을 모두 가져갈 확률은

$\frac{1}{27} + \frac{2}{27} + \frac{8}{81} = \dfrac{\mathbf{17}}{\mathbf{81}}$

정답 및 해설 pp.077~078

08-1 A, B 두 사람이 쿠폰 2개를 먼저 받으면 이기는 게임을 한다. A는 한 개의 동전을 던져 앞면이 나오면 쿠폰 1개를 받고, B는 한 개의 주사위를 던져 4 이하의 눈이 나오면 쿠폰 1개를 받는다. A, B 순서대로 번갈아가며 게임을 진행할 때, B가 주사위를 세 번 던져서 이길 확률을 구하시오. (단, 쿠폰 2개를 받으면 게임은 종료된다.)

08-2 프로야구 한국시리즈는 7번의 경기 중 4번을 먼저 이기면 우승한다. K팀과 N팀이 한국시리즈에서 만나 5번의 경기만에 우승팀이 결정되었을 때, K팀이 첫 번째 경기에서 이겼을 확률을 구하시오. $\left(\text{단, K팀이 N팀을 이길 확률은 } \frac{3}{5} \text{이고, 비기는 경우는 없다.}\right)$

08-3 갑과 을이 한 개의 주사위를 던져 6의 약수의 눈이 나오면 갑이 1점을 얻고, 그렇지 않으면 을이 2점을 얻는 게임을 하여 10점을 먼저 얻은 사람이 전액의 상금을 받기로 하였다. 갑은 4점, 을은 6점을 얻은 상황에서 게임을 중단해야 했을 때, 갑과 을이 받게 될 상금의 비는 $m : n$이다. $n - m$의 값을 구하시오. (단, m과 n은 서로소인 자연수이다.)

주머니 A에는 1, 2, 3, 4, 5의 숫자가 하나씩 적혀 있는 5개의 공이 들어 있고, 주머니 B에는 1, 1, 2, 2, 2의 숫자가 하나씩 적혀 있는 5개의 공이 들어 있다. 주머니 A에서 공을 임의로 한 개씩 두 번 꺼낼 때, 꺼낸 2개의 공에 적혀 있는 수를 차례로 a_1, a_2라 하고, 주머니 B에서 공을 임의로 한 개씩 두 번 꺼낼 때, 꺼낸 2개의 공에 적혀 있는 수를 차례로 b_1, b_2라 하자. $a_1 \geq 3$일 때, $a_1 b_1 < a_2 b_2$일 확률은 $\dfrac{q}{p}$이다. $p+q$의 값을 구하시오.

(단, 한 번 꺼낸 공은 주머니에 다시 넣지 않으며, p와 q는 서로소인 자연수이다.) [교육청]

STEP 1 문항분석

사건 A에 대한 사건 $A \cap B$가 일어나는 조건부확률을 구할 수 있는지를 묻는 문항이다.

STEP 2 핵심개념

조건부확률

표본공간 S의 두 사건 A, B에 대하여 사건 A가 일어났을 때 사건 B의 조건부확률은 $\mathrm{P}(B|A) = \dfrac{\mathrm{P}(A \cap B)}{\mathrm{P}(A)}$

STEP 3 모범풀이

$a_1 \geq 3$인 사건을 A라 하면 $\mathrm{P}(A) = \dfrac{3}{5}$이고, $a_1 b_1 < a_2 b_2$인 사건을 B라 하면 $\mathrm{P}(A \cap B)$는 a_1의 값에 따라 경우를 나누어 구할 수 있다.

(i) $a_1 = 3$인 경우

$b_1 = 1$일 때, $3 < a_2 b_2$를 만족시키는 순서쌍 (a_2, b_2)는 $(5, 1)$, $(5, 2)$, $(4, 1)$, $(4, 2)$, $(2, 2)$

$b_1 = 2$일 때, $6 < a_2 b_2$를 만족시키는 순서쌍 (a_2, b_2)는 $(5, 2)$, $(4, 2)$

즉, 이 경우의 확률은

$\dfrac{1}{5} \times \dfrac{2}{5} \times \dfrac{1}{4} \times \left(\dfrac{1}{4} + \dfrac{3}{4} + \dfrac{1}{4} + \dfrac{3}{4} + \dfrac{3}{4} \right) + \dfrac{1}{5} \times \dfrac{3}{5} \times \dfrac{1}{4} \times \left(\dfrac{2}{4} + \dfrac{2}{4} \right) = \dfrac{11}{200} + \dfrac{3}{100} = \dfrac{17}{200}$

(ii) $a_1 = 4$인 경우

$b_1 = 1$일 때, $4 < a_2 b_2$를 만족시키는 순서쌍 (a_2, b_2)는 $(5, 1)$, $(5, 2)$, $(3, 2)$

$b_1 = 2$일 때, $8 < a_2 b_2$를 만족시키는 순서쌍 (a_2, b_2)는 $(5, 2)$

즉, 이 경우의 확률은

$\dfrac{1}{5} \times \dfrac{2}{5} \times \dfrac{1}{4} \times \left(\dfrac{1}{4} + \dfrac{3}{4} + \dfrac{3}{4} \right) + \dfrac{1}{5} \times \dfrac{3}{5} \times \dfrac{1}{4} \times \dfrac{2}{4} = \dfrac{7}{200} + \dfrac{3}{200} = \dfrac{1}{20}$

(iii) $a_1 = 5$인 경우

$a_1 b_1 < a_2 b_2$이려면 $b_1 = 1$이어야 하고, $5 < a_2 b_2$를 만족시키는 순서쌍 (a_2, b_2)는 $(4, 2)$, $(3, 2)$이므로

이 경우의 확률은 $\dfrac{1}{5} \times \dfrac{2}{5} \times \dfrac{1}{4} \times \left(\dfrac{3}{4} + \dfrac{3}{4} \right) = \dfrac{3}{100}$

(i), (ii), (iii)에서 $\mathrm{P}(A \cap B) = \dfrac{17}{200} + \dfrac{1}{20} + \dfrac{3}{100} = \dfrac{33}{200}$ $\therefore \mathrm{P}(B|A) = \dfrac{\mathrm{P}(A \cap B)}{\mathrm{P}(A)} = \dfrac{\dfrac{33}{200}}{\dfrac{3}{5}} = \dfrac{11}{40}$

따라서 $p = 40$, $q = 11$이므로 $p + q = 40 + 11 = 51$

01 세 사람 A, B, C가 가위바위보 게임을 한 번 하려고 한다. 오른쪽 표는 세 사람이 게임을 할 때, 가위, 바위, 보를 낼

	A	B	C
가위	$\frac{1}{4}$	$\frac{1}{2}$	$\frac{1}{6}$
바위	$\frac{1}{2}$	$\frac{1}{3}$	$\frac{1}{2}$
보	$\frac{1}{4}$	$\frac{1}{6}$	$\frac{1}{3}$

각각의 확률을 나타낸 것이다. C가 혼자 이겼다고 할 때, C가 '보'를 내었을 확률은 $\frac{q}{p}$이다. $p+q$의 값을 구하시오. (단, p와 q는 서로소인 자연수이다.)

02 표본공간이 S이고, S의 부분집합인 세 사건 A, B, C가 다음 조건을 만족시킨다.

(가) $A \cup B \cup C = S$
(나) A, B, C 중 어느 두 사건도 동시에 일어나지 않는다.
(다) $P(A) = 2P(B) = 4P(C)$

S의 부분집합인 사건 D에 대하여

$$P(D|A) = \frac{1}{10}, \quad P(D|B) = \frac{1}{5}, \quad P(D|C) = \frac{3}{10}$$

일 때, $P(D)$의 값을 구하시오.

03 남학생 수와 여학생 수의 비가 $3:2$인 어느 고등학교에서 일일 스마트폰 사용 시간을 조사하였더니 전체 학생의 80%가 2시간 이상을 사용하고, 나머지 20%는 2시간 미만을 사용하고 있었다. 이 학교의 학생 중에서 임의로 한 명을 택할 때, 이 학생이 스마트폰 사용 시간이 2시간 이상인 여학생일 확률이 $\frac{1}{4}$이다. 이 학교의 학생 중에서 임의로 택한 한 학생의 스마트폰 사용 시간이 2시간 미만일 때, 이 학생이 남학생일 확률을 구하시오.

04 집합 $S = \{a, b, c, d\}$의 공집합이 아닌 모든 부분집합 중에서 임의로 한 개씩 두 개의 부분집합을 차례로 택하려고 한다. 첫 번째로 택한 집합 A와 두 번째로 택한 집합 B에 대하여

$$n(A) \times n(B) = 2 \times n(A \cap B)$$

가 성립할 때, $n(A) = 2$일 확률을 구하시오.
(단, 한 번 택한 집합은 다시 택하지 않는다.)

05 세 장의 카드 A, B, C가 들어 있는 주머니가 있다. 카드 A는 양면에 모두 1이 쓰여 있고, 카드 B는 양면에 모두 2가 쓰여 있고, 카드 C는 한 면에 1, 다른 한 면에 2가 쓰여 있다. 이 주머니에서 1장의 카드를 꺼내 책상 위에 놓았더니 숫자 1이 쓰여 있을 때, 뒷면에 숫자 1이 쓰여 있을 확률은?

① $\frac{1}{6}$ ② $\frac{1}{3}$ ③ $\frac{1}{2}$

④ $\frac{2}{3}$ ⑤ $\frac{5}{6}$

06 다음과 같은 규칙으로 한 개의 주사위를 던지는 게임이 있다.

(규칙 1) 1회에서 4 이상의 눈이 나오면 게임을 중단하고, 그렇지 않으면 다시 던진다.
(규칙 2) 2회에서 3 이상의 눈이 나오면 게임을 중단하고, 그렇지 않으면 다시 던진다.
(규칙 3) 3회에서 주사위를 던지고 게임을 중단한다.

갑이 이 규칙대로 주사위를 던지는 게임을 할 때, 마지막으로 던진 주사위의 눈이 짝수일 확률을 구하시오.

07 친구의 집을 방문할 때마다 5회에 평균 1회의 비율로 휴대 전화를 두고 오는 습관이 있는 진학이는 세 친구 A, B, C의 집을 차례로 방문하고 집으로 돌아왔다. 진학이가 세 친구의 집 중 어딘가에 휴대 전화를 두고 왔을 때, B의 집에 휴대 전화를 두고 왔을 확률은?

① $\dfrac{18}{61}$ ② $\dfrac{20}{61}$ ③ $\dfrac{22}{61}$

④ $\dfrac{24}{61}$ ⑤ $\dfrac{26}{61}$

08 A를 포함한 7명이 테니스 경기를 하기 위해 오른쪽과 같이 대진표를 만들려고 한다. 7명이 대진표의 각 위치에 올 확률은 모두 같고, A가 다른 선수와의 경기에서 이길 확률이 $\dfrac{2}{3}$라고 한다. A가 우승하였을 때, A가 2번의 경기만 치렀을 확률을 구하시오. (단, 비기는 경우는 없다.)

09 흰 공 4개와 검은 공 3개가 들어 있는 주머니에서 갑이 임의로 2개의 공을 동시에 꺼내고, 남아 있는 5개의 공 중에서 을이 임의로 2개의 공을 동시에 꺼낸다. 갑이 꺼낸 검은 공의 개수가 을이 꺼낸 검은 공의 개수보다 많을 때, 을이 꺼낸 공이 모두 흰 공일 확률을 구하시오.

10 어느 락커룸을 이용하는 선수들 중에서 20 %는 A팀, 50 %는 B팀, 30 %는 C팀이다. 락커룸에서 도난 사건이 일어났는데 목격자가 '범인은 A팀 선수'라고 진술하였다. 목격자가 용의자의 팀을 옳게 판단할 확률은 모든 팀에 대해 동일하게 0.9였고, 팀을 잘못 판단하는 경우에는 B팀을 A팀으로, C팀을 A팀으로 판단하였다고 한다. 목격자가 A팀이라고 진술한 범인이 실제로 A팀 선수일 확률을 구하시오.

11 K자동차 중 70 %는 A공장에서 생산하고, 30 %는 B공장에서 생산한다. A, B공장에서 생산한 K자동차가 불량일 확률은 각각 0.01 %, 0.02 %이다. K자동차에서 불량이 발생했을 때, 이 자동차가 A공장에서 생산한 것일 확률을 구하시오.

12 보민이네 학교의 수행평가 점수는 1학기와 2학기의 점수를 합한 것이고, 각 학기의 수행평가 등급이 A, B, C일 때의 점수는 오른쪽 표와 같다. 각 학기의 수행평가에서 보민이가 A, B, C를 받을 확

(단위 : 점)	A	B	C
1학기	55	35	20
2학기	65	50	30

률이 각각 $\dfrac{1}{5}$, $\dfrac{2}{5}$, $\dfrac{2}{5}$일 때, 보민이의 수행평가 점수가 85점일 확률을 구하시오. (단, 각 학기의 수행평가에서 등급을 받는 사건은 서로 독립이다.)

13 신유형

표본공간 $S=\{1,\ 2,\ 3,\ 4,\ 5,\ 6\}$의 두 사건 A, B가 다음 조건을 만족시킨다.

> ㈎ 두 사건 A, B는 서로 독립이다.
> ㈏ $P(A)=\dfrac{2}{3}$, $P(B)=\dfrac{1}{2}$

두 사건 A, B의 순서쌍 $(A,\ B)$의 개수를 구하시오.

14 서술형

표본공간이 S이고, 공사건이 아닌 세 사건 A, B, C가 다음 조건을 만족시킨다.

> ㈎ $S=A\cup B\cup C$
> ㈏ A와 B는 서로 배반사건이고, A와 C는 서로 독립이다.
> ㈐ $P(A\cap C)=\dfrac{1}{4}$

$P(B\cap C^C)$의 최댓값을 구하시오.

15 매일 한 장의 행운권을 지급하는 스마트폰 애플리케이션이 있다. 행운권이 당첨된 날의 다음 날에 행운권이 당첨될 확률은 $\dfrac{1}{4}$이고, 행운권이 당첨되지 않은 날의 다음 날에 행운권이 당첨될 확률은 $\dfrac{3}{5}$이다. 어제 행운권이 당첨되었을 때, 내일 행운권이 당첨되지 않을 확률은?

① $\dfrac{33}{80}$ ② $\dfrac{7}{16}$ ③ $\dfrac{37}{80}$

④ $\dfrac{39}{80}$ ⑤ $\dfrac{41}{80}$

16 어떤 농구 선수의 한 시즌 자유투 성공률이 다음 조건을 만족시킨다.

> ㈎ 첫 번째 자유투에서 성공할 확률은 $75\,\%$이다.
> ㈏ 자유투를 성공한 후 다음 자유투를 성공할 확률은 $80\,\%$이다.
> ㈐ 자유투를 실패한 후 다음 자유투를 실패할 확률은 $40\,\%$이다.

이 선수가 세 번의 자유투를 던질 때, 2점 이상을 얻을 확률을 구하시오.

(단, 한 번의 자유투에서 성공하면 1점을 얻는다.)

17 두 스포츠 선수 A, B가 서로를 이길 확률이 $\dfrac{1}{2}$로 동일한 시합을 하려고 한다. 5번의 시합을 먼저 이기는 사람이 총상금의 $\dfrac{2}{3}$를, 지는 사람은 나머지 $\dfrac{1}{3}$을 받기로 하였다. 현재 A가 $2:0$으로 이기고 있고 날씨로 인해 나머지 시합이 모두 취소되었다고 할 때, A와 B가 나누어 갖게 되는 상금의 비는 $m:n$이다. $m-n$의 값은?

(단, m, n은 서로소인 자연수이다.)

① 62 ② 64 ③ 66
④ 68 ⑤ 70

18 눈의 수가 1인 면에서 눈의 수가 k인 면까지 흰색을 칠하고, 눈의 수가 $(k+1)$인 면에서 눈의 수가 6인 면까지 검은 색으로 칠한 주사위가 있다. 이 주사위를 한 번 던질 때 홀수의 눈이 나오는 사건을 A, 흰 색을 칠한 면이 나오는 사건을 B라 할 때, 두 사건 A와 B가 서로 독립이 되도록 하는 모든 상수 k의 값의 합을 구하시오.
(단, $1 \le k \le 5$)

19 5개의 숫자 1, 2, 3, 4, 5가 각각 하나씩 적힌 크기가 같은 5개의 공이 주머니에 들어 있다. 1개의 공을 꺼내어 적힌 숫자를 기록하고 공을 다시 넣는 시행을 반복한다. 이러한 시행을 n번 하여 기록한 숫자의 합이 짝수일 확률을 p_n($n=2, 3, 4, \cdots$)이라 하면 $p_n = ap_{n-1} + b$가 성립한다. 두 상수 a, b에 대하여 $100(b-a)$의 값을 구하시오.

20 주사위를 한 번 던질 때, 나온 눈의 수에 따라 다음과 같은 규칙으로 좌표평면 위의 점 P를 이동시키는 시행을 하려 한다.

(규칙 1) 주사위의 눈이 3 이하이면 원점을 중심으로 시계 반대 방향으로 60°만큼 회전시킨다.
(규칙 2) 주사위의 눈이 5 이상이면 원점을 중심으로 시계 방향으로 45°만큼 회전시킨다.
(규칙 3) 주사위의 눈이 4이면 움직이지 않는다.

점 P(2, 0)에서 출발한 점 P가 이 시행을 n회 반복한 후의 위치를 점 P_n이라 하자. 직선 P_2P_6이 원점을 지날 때, 점 P가 시계 방향으로 3번 이상 회전했을 확률을 구하시오.

21 그림과 같이 주머니 A에는 1부터 6까지의 자연수가 하나씩 적힌 6장의 카드가 들어 있고 주머니 B와 C에는 1부터 3까지의 자연수가 하나씩 적힌 3장의 카드가 각각 들어 있다. 갑은 주머니 A에서, 을은 주머니 B에서, 병은 주머니 C에서 각자 임의로 1장의 카드를 꺼낸다. 이 시행에서 갑이 꺼낸 카드에 적힌 수가 을이 꺼낸 카드에 적힌 수보다 클 때, 갑이 꺼낸 카드에 적힌 수가 을과 병이 꺼낸 카드에 적힌 수의 합보다 클 확률이 k이다. $100k$의 값을 구하시오. [평가원]

A B C

22 동전을 6번 던지는 시행에서 k번째에 던진 동전이 앞면이 나오면 $X_k=1$, 뒷면이 나오면 $X_k=-1$이라 하고, $S_k = X_1 + X_2 + \cdots + X_k$ ($1 \le k \le 6$)라 하자. $S_6=2$일 때, $S_2=0$일 확률을 구하시오.

23 한 개의 주사위를 10번 던질 때, 나오는 눈의 수를 차례로 $a_1, a_2, a_3, \cdots, a_{10}$이라 하자. a_1, a_2, \cdots, a_{10}이 다음 조건을 만족시킬 때, $a_{10}=6$일 확률을 구하시오.

(가) $a_1 \times a_2 \times a_3 \times \cdots \times a_9 \neq 18$
(나) $a_1 \times a_2 \times a_3 \times \cdots \times a_{10} = 18$

III

통계

개념 01 확률변수와 확률분포

1. 확률변수
어떤 시행에서 표본공간의 각 원소에 하나의 실수가 대응되는 함수를 **확률변수**라 하고,
확률변수 X가 어떤 값 x를 가질 확률을 기호로
$$P(X=x)$$
와 같이 나타낸다.

2. 확률분포
확률변수 X가 갖는 값과 X가 이 값을 가질 확률의 대응 관계를 X의 **확률분포**라 한다.

확률변수에 대한 이해 Ⓐ

한 개의 동전을 두 번 던지는 시행에서 동전의 앞면을 H, 뒷면을 T로 나타낼 때, 표본공간 S는
$$S=\{HH,\ HT,\ TH,\ TT\}$$
이다. 이 시행에서 앞면이 나오는 횟수를 X라 하면 X가 가질 수 있는 값은 0, 1, 2이고, 이 값들은 표본공간 S의 각 원소에 대하여 다음과 같이 대응된다.

$$HH \rightarrow 2,\ HT \rightarrow 1,\ TH \rightarrow 1,\ TT \rightarrow 0$$

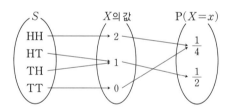

또한, X가 0, 1, 2를 가질 확률이 각각 $\dfrac{1}{4}$, $\dfrac{1}{2}$, $\dfrac{1}{4}$이므로 기호로

$$P(X=0)=\frac{1}{4},\ P(X=1)=\frac{1}{2},\ P(X=2)=\frac{1}{4}\ Ⓑ$$

과 같이 나타내고, 이러한 대응 관계를 **확률분포**라 한다.
이와 같이 확률변수는 **표본공간을 정의역**으로 하고, **실수 전체의 집합을 공역**으로 하는 함수이면서 변수의 역할을 하기 때문에 **확률변수**라 한다.

> **확인** 빨간 공 3개와 파란 공 4개가 들어 있는 주머니에서 임의로 3개의 공을 꺼낼 때, 꺼낸 빨간 공의 개수를 확률변수 X라 하자. 다음을 구하시오.
>
> (1) X가 가질 수 있는 값 (2) $P(X=2)$의 값
>
> 풀이 (1) 0, 1, 2, 3
> (2) $\dfrac{{}_3C_2 \times {}_4C_1}{{}_7C_3}=\dfrac{12}{35}$

Ⓐ 확률변수는 보통 영어 알파벳 X, Y, Z 등으로 나타내고, 확률변수가 가질 수 있는 값은 x, y, z 또는 x_1, x_2, x_3 등으로 나타낸다.

Ⓑ 이 시행에서
$$P(X=\boxed{x})$$
는 X, 즉 동전의 앞면이 나오는 횟수가 \boxed{x}번일 확률 을 의미한다.

이산확률변수의 확률분포

1. 이산확률변수

확률변수 X가 가질 수 있는 값이 유한개이거나 무한히 많더라도 자연수와 같이 셀 수 있을 때, X를 **이산확률변수**라 한다.

_{하나하나 흩어져 있음을 뜻한다.}

2. 확률질량함수

이산확률변수 X가 가질 수 있는 모든 값 x_1, x_2, x_3, \cdots, x_n에 이 값을 가질 확률 p_1, p_2, p_3, \cdots, p_n이 대응되는 관계를 나타내는 함수

$$P(X=x_i)=p_i \ (i=1, \ 2, \ 3, \ \cdots, \ n)$$

를 이산확률변수 X의 **확률질량함수**라 한다.

3. 확률질량함수의 성질

이산확률변수 X의 확률질량함수 $P(X=x_i)=p_i \ (i=1, \ 2, \ 3, \ \cdots, \ n)$에 대하여 다음이 성립한다.

(1) $0 \leq p_i \leq 1$ ← 임의의 사건 A에 대하여 $0 \leq P(A) \leq 1$
(2) $p_1+p_2+p_3+\cdots+p_n=1$ ← 전사건 S에 대하여 $P(S)=1$ 확률의 기본 성질에 의하여 성립한다.
(3) $P(x_i \leq X \leq x_j)=p_i+p_{i+1}+p_{i+2}+\cdots+p_j$ (단, $j=1, \ 2, \ 3, \ \cdots, \ n, \ i \leq j$)

> **참고** (1) 확률변수 X가 a 이상 b 이하의 값을 가질 확률을 $P(a \leq X \leq b)$와 같이 나타낸다.
> (2) $P(X=x_i \ \text{또는} \ X=x_j)=P(X=x_i)+P(X=x_j)=p_i+p_j$ (단, $i \neq j$)

이산확률변수와 확률질량함수에 대한 이해

한 개의 동전을 두 번 던지는 시행에서 앞면이 나
오는 횟수를 X라 하면 확률변수 X가 가질 수 ^{p.118 **개념01** 참고}
있는 값은 0, 1, 2이고 이 값을 가질 확률은 각각
_{유한개}
$\dfrac{1}{4}$, $\dfrac{1}{2}$, $\dfrac{1}{4}$이므로 이 대응 관계인 확률분포를

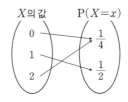

오른쪽과 같이 나타낼 수 있다.

이와 같이 확률변수 X가 가질 수 있는 값이 유한개이거나 자연수와 같이 셀 수 있을 때, X를 **이산확률변수**라 한다.

이때, 이 확률분포를 나타내는 함수를 X의 **확률질량함수**라 하고, 다음과 같이 나타낼 수 있다.

$$P(X=x)=\begin{cases} \dfrac{1}{4} & (x=0, \ 2) \\ \dfrac{1}{2} & (x=1) \end{cases}$$ ⒞

이산확률변수 X의 확률분포를 표와 그래프로 나타내면 각각 다음과 같다.
_{＝확률질량함수}

X	0	1	2	합계
$P(X=x)$	$\dfrac{1}{4}$	$\dfrac{1}{2}$	$\dfrac{1}{4}$	1

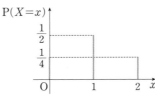

Ⓐ 확률의 기본 성질

표본공간이 S인 어떤 시행에서
(1) 임의의 사건 A에 대하여
$$0 \leq P(A) \leq 1$$
(2) 반드시 일어나는 사건 S에 대하여
$$P(S)=1$$
(3) 절대로 일어나지 않는 사건 \varnothing에 대하여
$$P(\varnothing)=0$$

Ⓑ
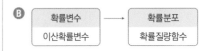

확률변수	→	확률분포
이산확률변수		확률질량함수

Ⓒ 이 시행은 독립시행이므로 확률질량함수를 다음과 같이 나타낼 수 있다.

$$P(X=x)={}_2C_x\left(\dfrac{1}{2}\right)^x\left(\dfrac{1}{2}\right)^{2-x}$$
$$(단, \ x=0, \ 1, \ 2)$$

이때, 앞의 확률분포에서 다음이 성립함을 확인할 수 있다.

(1) $0 \leq P(X=x) \leq 1$ $(x=0, 1, 2)$

(2) $P(X=0)+P(X=1)+P(X=2)=\dfrac{1}{4}+\dfrac{1}{2}+\dfrac{1}{4}=1$

(3) $P(1 \leq X \leq 2)=P(X=1)+P(X=2)=\dfrac{1}{2}+\dfrac{1}{4}=\dfrac{3}{4}$ **D**

D $1 \leq X \leq 2$를 만족시키는 X의 값은 $X=1$, $X=2$이므로 $P(1 \leq X \leq 2)$는 $P(X=1$ 또는 $X=2)$와 같다.

일반적으로 이산확률변수 X의 확률질량함수가
$$P(X=x_i)=p_i \ (i=1, 2, 3, \cdots, n)$$
일 때 X의 확률분포를 표와 그래프로 나타내면 각각 다음과 같다. **E**

E 이산확률변수 X의 값은 자연수처럼 무한히 많을 수도 있지만 여기에서는 유한개인 경우만 다루기로 한다.

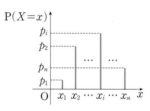

X	x_1	x_2	\cdots	x_i	\cdots	x_n	합계
$P(X=x_i)$	p_1	p_2	\cdots	p_i	\cdots	p_n	1

확인 한 개의 주사위를 두 번 던져서 1의 눈이 나온 횟수를 확률변수 X라 할 때, 다음 물음에 답하시오.

(1) X의 확률질량함수를 구하시오.

(2) X의 확률분포를 표로 나타내시오.

(3) $P(X \geq 1)$의 값을 구하시오.

풀이 (1) 확률변수 X가 가질 수 있는 값은 0, 1, 2이다.

한 개의 주사위를 한 번 던질 때, 1의 눈이 나올 확률은 $\dfrac{1}{6}$, 1 이외의 눈이 나올 확률은 $\dfrac{5}{6}$이므로 X가 0, 1, 2일 때의 확률은 각각

$P(X=0)=\dfrac{5}{6} \times \dfrac{5}{6}=\dfrac{25}{36}$,

$P(X=1)=\dfrac{1}{6} \times \dfrac{5}{6}+\dfrac{5}{6} \times \dfrac{1}{6}=\dfrac{5}{18}$,

$P(X=2)=\dfrac{1}{6} \times \dfrac{1}{6}=\dfrac{1}{36}$

따라서 X의 확률질량함수는 **F**

$$P(X=x)=\begin{cases} \dfrac{25}{36} & (x=0) \\[2mm] \dfrac{5}{18} & (x=1) \\[2mm] \dfrac{1}{36} & (x=2) \end{cases}$$

F 이 시행은 독립시행이므로 확률질량함수를 다음과 같이 나타낼 수 있다.
$$P(X=x)={}_2C_x \left(\dfrac{1}{6}\right)^x \left(\dfrac{5}{6}\right)^{2-x}$$
(단, $x=0, 1, 2$)

(2) X의 확률분포를 표로 나타내면 다음과 같다.

X	0	1	2	합계
$P(X=x)$	$\dfrac{25}{36}$	$\dfrac{5}{18}$	$\dfrac{1}{36}$	1

(3) $P(X \geq 1)=P(X=1)+P(X=2)=\dfrac{5}{18}+\dfrac{1}{36}=\dfrac{11}{36}$

이산확률변수의 기댓값, 분산, 표준편차

1. 이산확률변수의 기댓값(평균)

이산확률변수 X의 확률분포가 오른쪽 표와 같을 때,

$$x_1p_1+x_2p_2+x_3p_3+\cdots+x_np_n$$

을 확률변수 X의 **기댓값** 또는 **평균**이라 하고, 이것을 기호로

$$\mathrm{E}(X)$$

와 같이 나타낸다.

X	x_1	x_2	x_3	\cdots	x_n	합계
$\mathrm{P}(X=x_i)$	p_1	p_2	p_3	\cdots	p_n	1

2. 이산확률변수의 분산과 표준편차

이산확률변수 X의 확률질량함수가 $\mathrm{P}(X=x_i)=p_i \ (i=1,\ 2,\ 3,\ \cdots,\ n)$이고, 기댓값 $\mathrm{E}(X)$를 m이라 할 때, X의 분산과 표준편차는 다음과 같다.

(1) **분산**

$(X-m)^2$의 기댓값

$$\mathrm{E}((X-m)^2)=(x_1-m)^2p_1+(x_2-m)^2p_2+(x_3-m)^2p_3+\cdots+(x_n-m)^2p_n$$

을 확률변수 X의 **분산**이라 하고, 기호로 $\mathrm{V}(X)$와 같이 나타낸다.

(2) **표준편차**

분산 $\mathrm{V}(X)$의 양의 제곱근 $\sqrt{\mathrm{V}(X)}$를 확률변수 X의 **표준편차**라 하고, 기호로 $\sigma(X)$와 같이 나타낸다.

3. 이산확률변수의 분산의 계산

이산확률변수 X의 분산 $\mathrm{V}(X)$에 대하여 다음이 성립한다.

$$\mathrm{V}(X)=\mathrm{E}(X^2)-\{\mathrm{E}(X)\}^2$$

1. 이산확률변수의 기댓값(평균)에 대한 이해

수학에서 사용하는 평균은 주로 산술평균 **B**을 의미하며, 이것은 주어진 자료(변량)의 합을 자료(변량)의 개수로 나눈 값이다.

예를 들어, 한 개의 동전을 세 번 던져 앞면이 나오는 횟수의 평균을 구해 보자. 앞면이 나오는 횟수를 변량, 각 변량이 나오는 경우의 수를 도수라 하면 도수분포표는 다음과 같다. **C**

변량(회)	0	1	2	3	합계
도수	1	3	3	1	8

따라서 한 개의 동전을 세 번 던져 앞면이 나오는 횟수의 평균 m은

$$m=\frac{0\times1+1\times3+2\times3+3\times1}{8}=\frac{3}{2}$$

이고, 이것은 다음과 같이 나타낼 수 있다.

$$m=0\times\frac{1}{8}+1\times\frac{3}{8}+2\times\frac{3}{8}+3\times\frac{1}{8}=\frac{3}{2}$$

A (1) $\mathrm{E}(X)$의 E는 기댓값을 뜻하는 Expectation의 첫 글자이다. 또한, $\mathrm{E}(X)$를 평균을 뜻하는 mean의 첫 글자 m으로 나타내기도 한다.

(2) $\mathrm{V}(X)$의 V는 분산을 뜻하는 Variance의 첫 글자이다.

(3) $\sigma(X)$의 σ는 표준편차를 뜻하는 standard deviation의 첫 글자 s에 해당하는 그리스 문자이고, '시그마'라 읽는다.

B 두 수 a, b의 산술평균
$\Rightarrow \dfrac{a+b}{2}$

C 동전의 앞면을 H, 뒷면을 T라 하면
앞면 0회 \Rightarrow TTT
앞면 1회 \Rightarrow HTT, THT, TTH
앞면 2회 \Rightarrow HHT, HTH, THH
앞면 3회 \Rightarrow HHH

이때, 한 개의 동전을 세 번 던져 앞면이 나오는 횟수를 확률변수 X라 하고 X의 확률분포를 표로 나타내면 다음과 같다. ⓓ

X	0	1	2	3	합계
$P(X=x)$	$\dfrac{1}{8}$	$\dfrac{3}{8}$	$\dfrac{3}{8}$	$\dfrac{1}{8}$	1

즉, 도수분포표에서 구한 평균 m은 확률변수 X의 각 값과 그에 대응하는 확률을 곱하여 더한 것과 같음을 알 수 있다.

일반적으로 이산확률변수 X의 확률질량함수가
$$P(X=x_i)=p_i \ (i=1, \ 2, \ 3, \ \cdots, \ n)$$
일 때, 즉 X의 확률분포를 나타낸 표가

X	x_1	x_2	x_3	\cdots	x_n	합계
$P(X=x_i)$	p_1	p_2	p_3	\cdots	p_n	1

과 같이 주어질 때,
$$x_1p_1+x_2p_2+x_3p_3+\cdots+x_np_n$$
을 확률변수 X의 **기댓값** 또는 **평균**이라 하고, 이것을 기호로
$$\mathrm{E}(X)$$
와 같이 나타낸다.

2. 이산확률변수의 분산과 표준편차에 대한 이해 ⓔ ⓕ

분산은 확률변수가 기댓값으로부터 얼마나 멀리 떨어진 곳에 분포하는지를 나타내는 수로 편차의 제곱의 평균으로 구한다.
즉, 확률변수 X의 평균을 m이라 할 때, 분산 $V(X)$는
$$V(X)=E((X-m)^2)$$
$$=(x_1-m)^2p_1+(x_2-m)^2p_2+(x_3-m)^2p_3+\cdots+(x_n-m)^2p_n$$
과 같이 계산한다.

예를 들어, 한 개의 동전을 세 번 던져서 앞면이 나오는 횟수를 확률변수 X라 할 때, X의 분산을 구해 보자.

확률변수 X의 평균 $m=\dfrac{3}{2}$이므로 $X-m$의 값을 구하여 표로 나타내면 다음과 같다.
$$0\times\frac{1}{8}+1\times\frac{3}{8}+2\times\frac{3}{8}+3\times\frac{1}{8}=\frac{3}{2}$$

X	0	1	2	3	합계
$X-m$	$-\dfrac{3}{2}$	$-\dfrac{1}{2}$	$\dfrac{1}{2}$	$\dfrac{3}{2}$	
$P(X=x)$	$\dfrac{1}{8}$	$\dfrac{3}{8}$	$\dfrac{3}{8}$	$\dfrac{1}{8}$	1

ⓓ p. 121의 도수분포표와 비교해 보자.

변량(회)	0	1	2	3	합계
도수	1	3	3	1	8

ⓔ 자료의 분포 상태를 알아보기 위하여 변량들이 평균을 중심으로 흩어져 있는 정도를 하나의 수치로 나타낸 값을 그 자료의 산포도라 한다. 분산은 산포도의 한 종류이다. 보통 분산이 작으면 자료의 변량이 평균에 모여 있고, 분산이 크면 자료의 변량이 흩어져 있다.

ⓕ 중학교에서 평균, 편차, 분산, 표준편차를 다음과 같이 배웠다.
(1) (평균) $=\dfrac{(변량의 총합)}{(변량의 개수)}$
(2) (편차) $=$ (변량) $-$ 평균
(3) (분산) $=\dfrac{\{(편차)^2의 총합\}}{(변량의 개수)}$
(4) (표준편차) $=\sqrt{(분산)}$

따라서 X의 분산 $V(X)$는

$$V(X)=\left(-\frac{3}{2}\right)^2\times\frac{1}{8}+\left(-\frac{1}{2}\right)^2\times\frac{3}{8}+\left(\frac{1}{2}\right)^2\times\frac{3}{8}+\left(\frac{3}{2}\right)^2\times\frac{1}{8}=\frac{3}{4}$$

이때, 표준편차 $\sigma(X)$는 분산 $V(X)$의 양의 제곱근이므로

$$\sigma(X)=\sqrt{\frac{3}{4}}=\frac{\sqrt{3}}{2}$$

(확인1) 한 개의 주사위를 두 번 던져서 3의 눈이 나오는 횟수를 확률변수 X 라 할 때, X의 평균, 분산, 표준편차를 각각 구하시오. **G**

풀이 확률변수 X가 가질 수 있는 값은 0, 1, 2이므로

$$E(X)=0\times\frac{25}{36}+1\times\frac{5}{18}+2\times\frac{1}{36}=\frac{1}{3}$$

$$V(X)=\left(0-\frac{1}{3}\right)^2\times\frac{25}{36}+\left(1-\frac{1}{3}\right)^2\times\frac{5}{18}+\left(2-\frac{1}{3}\right)^2\times\frac{1}{36}=\frac{5}{18}$$

$$\sigma(X)=\sqrt{\frac{5}{18}}=\frac{\sqrt{10}}{6}$$

3. $V(X)=E(X^2)-\{E(X)\}^2$에 대한 이해 **H** **I**

확률변수 X의 평균이 m일 때, X의 분산을 다음과 같이 구하면 편리하다.

$$V(X)=(x_1-m)^2p_1+(x_2-m)^2p_2+(x_3-m)^2p_3+\cdots+(x_n-m)^2p_n$$

이므로

$$V(X)=(x_1^2-2mx_1+m^2)p_1+(x_2^2-2mx_2+m^2)p_2$$
$$+(x_3^2-2mx_3+m^2)p_3+\cdots+(x_n^2-2mx_n+m^2)p_n$$
$$=(x_1^2p_1+x_2^2p_2+x_3^2p_3+\cdots+x_n^2p_n)$$
$$-2m\underbrace{(x_1p_1+x_2p_2+x_3p_3+\cdots+x_np_n)}_{=m}$$
$$+m^2\underbrace{(p_1+p_2+p_3+\cdots+p_n)}_{=1}$$
$$=(x_1^2p_1+x_2^2p_2+x_3^2p_3+\cdots+x_n^2p_n)-2m^2+m^2\times1$$
$$=(x_1^2p_1+x_2^2p_2+x_3^2p_3+\cdots+x_n^2p_n)-m^2$$
$$=E(X^2)-\{E(X)\}^2 \ \ \leftarrow\text{(제곱의 평균)}-\text{(평균의 제곱)}$$

(확인2) 이산확률변수 X의 확률분포를 나타낸 표가 다음과 같을 때, X의 분산을 $V(X)=E(X^2)-\{E(X)\}^2$을 이용하여 구하시오.

X	1	2	4	8	합계
$P(X=x)$	$\frac{1}{4}$	$\frac{1}{8}$	$\frac{1}{8}$	$\frac{1}{2}$	1

풀이 확률변수 X의 기댓값은

$$E(X)=1\times\frac{1}{4}+2\times\frac{1}{8}+4\times\frac{1}{8}+8\times\frac{1}{2}=5$$

확률변수 X^2의 기댓값은

$$E(X^2)=1^2\times\frac{1}{4}+2^2\times\frac{1}{8}+4^2\times\frac{1}{8}+8^2\times\frac{1}{2}=\frac{139}{4}$$

$$\therefore V(X)=E(X^2)-\{E(X)\}^2=\frac{139}{4}-5^2=\frac{39}{4}$$

G X와 $X-m$의 값을 구하여 표로 나타내면 다음과 같다.

X	0	1	2	합계
$X-m$	$-\frac{1}{3}$	$\frac{2}{3}$	$\frac{5}{3}$	
$P(X=x)$	$\frac{25}{36}$	$\frac{5}{18}$	$\frac{1}{36}$	1

H X^2의 기댓값(평균)의 표현

$$E(X^2)=x_1^2p_1+x_2^2p_2+x_3^2p_3+\cdots+x_n^2p_n$$

I **수학 I**에서 **수열의 합(\sum)**을 학습한 학생들은 확률변수 X의 평균과 분산을 다음과 같이 정리할 수 있다.

(1) $E(X)=\sum\limits_{i=1}^{n}x_ip_i$

(2) $V(X)=\sum\limits_{i=1}^{n}(x_i-m)^2p_i$
$\qquad =\sum\limits_{i=1}^{n}x_i^2p_i-m^2$

확률변수 $aX+b$의 기댓값, 분산, 표준편차

이산확률변수 X와 두 상수 a, b $(a \neq 0)$에 대하여
(1) $\mathrm{E}(aX+b) = a\mathrm{E}(X)+b$　　(2) $\mathrm{V}(aX+b) = a^2\mathrm{V}(X)$　　(3) $\sigma(aX+b) = |a|\sigma(X)$

참고 위의 성질은 연속확률변수에 대해서도 성립한다.

확률변수 $aX+b$의 기댓값, 분산, 표준편차에 대한 이해

이산확률변수 X의 확률분포를 나타낸 표가 다음과 같다고 하자.

X	x_1	x_2	x_3	\cdots	x_n	합계
$\mathrm{P}(X=x_i)$	p_1	p_2	p_3	\cdots	p_n	1

$Y = aX+b$ (a, b는 상수, $a \neq 0$)라 하면 확률변수 Y가 가질 수 있는 값은
ax_1+b, ax_2+b, ax_3+b, \cdots, ax_n+b이고 각 값을 가질 확률 $\mathrm{P}(Y)$는
$$\mathrm{P}(Y=ax_i+b) = \mathrm{P}(X=x_i) = p_i \ (i=1, 2, 3, \cdots, n) \ \text{Ⓐ}$$
이것을 이용하여 확률변수 Y의 확률분포를 표로 나타내면 다음과 같다.

Y	ax_1+b	ax_2+b	ax_3+b	\cdots	ax_n+b	합계
$\mathrm{P}(Y=ax_i+b)$	p_1	p_2	p_3	\cdots	p_n	1

따라서 확률변수 Y의 기댓값과 분산 및 표준편차는 다음과 같다.

(1) $\mathrm{E}(Y) = (ax_1+b)p_1+(ax_2+b)p_2+(ax_3+b)p_3+\cdots+(ax_n+b)p_n$
$\qquad = a(x_1p_1+x_2p_2+x_3p_3+\cdots+x_np_n)+b(\underbrace{p_1+p_2+p_3+\cdots+p_n}_{=1})$
$\qquad = a\mathrm{E}(X)+b$

(2) $\mathrm{E}(X)=m$이라 하면 $\mathrm{E}(Y)=am+b$이므로
$\quad \mathrm{V}(Y) = \{(ax_1+b)-\mathrm{E}(Y)\}^2p_1+\{(ax_2+b)-\mathrm{E}(Y)\}^2p_2$
$\qquad\qquad +\cdots+\{(ax_n+b)-\mathrm{E}(Y)\}^2p_n$
$\qquad = \{(ax_1+b)-(am+b)\}^2p_1+\{(ax_2+b)-(am+b)\}^2p_2$
$\qquad\qquad +\cdots+\{(ax_n+b)-(am+b)\}^2p_n$
$\qquad = a^2\{(x_1-m)^2p_1+(x_2-m)^2p_2+\cdots+(x_n-m)^2p_n\}$
$\qquad = a^2\mathrm{V}(X) \ \text{Ⓑ}$

(3) $\sigma(Y) = \sqrt{\mathrm{V}(Y)} = \sqrt{a^2\mathrm{V}(X)} = |a|\sigma(X)$

확인 확률변수 X에 대하여 $\mathrm{E}(X)=6$, $\mathrm{V}(X)=2$이다. 확률변수
　　$Y = \dfrac{1}{2}X+5$일 때, $\mathrm{E}(Y)$, $\mathrm{V}(Y)$의 값을 각각 구하시오.

　　풀이 $\mathrm{E}(Y) = \mathrm{E}\left(\dfrac{1}{2}X+5\right) = \dfrac{1}{2}\mathrm{E}(X)+5 = \dfrac{1}{2}\times 6+5 = 8$

　　　　　$\mathrm{V}(Y) = \mathrm{V}\left(\dfrac{1}{2}X+5\right) = \left(\dfrac{1}{2}\right)^2\mathrm{V}(X) = \dfrac{1}{4}\times 2 = \dfrac{1}{2}$

Ⓐ $y_i = ax_i+b$라 하면 x_i와 y_i는
일대일대응이 되므로 $X=x_i$일 확률과
$Y=y_i$일 확률이 서로 같다. 즉,
$$\mathrm{P}(Y=y_i) = \mathrm{P}(X=x_i)$$

Ⓑ $\mathrm{V}(X) = \mathrm{E}(X^2)-\{\mathrm{E}(X)\}^2$을 이용하
여 증명하면 다음과 같다.
$\mathrm{V}(Y)$
$= \mathrm{V}(aX+b)$
$= \mathrm{E}\{(aX+b)^2\}-\{\mathrm{E}(aX+b)\}^2$
$= \mathrm{E}(a^2X^2+2abX+b^2)$
$\quad -\{a\mathrm{E}(X)+b\}^2$
$= a^2\mathrm{E}(X^2)+2ab\mathrm{E}(X)+b^2$
$\quad -a^2\{\mathrm{E}(X)\}^2-2ab\mathrm{E}(X)-b^2$
$= a^2(\mathrm{E}(X^2)-\{\mathrm{E}(X)\}^2)$
$= a^2\mathrm{V}(X)$

개념 05 연속확률변수의 확률분포

1. 연속확률변수
확률변수 X가 어떤 범위에 속하는 모든 실수의 값을 가질 때, X를 **연속확률변수**라 한다.

2. 확률밀도함수
$\alpha \leq X \leq \beta$에서 모든 실수의 값을 가질 수 있는 연속확률변수 X에 대하여 $\alpha \leq x \leq \beta$에서 정의된 함수 $f(x)$가 다음 세 가지 성질을 모두 만족시킬 때, 함수 $f(x)$를 확률변수 X의 **확률밀도함수**라 한다.
(1) $f(x) \geq 0$
(2) $y=f(x)$의 그래프와 x축 및 두 직선 $x=\alpha$, $x=\beta$로 둘러싸인 부분의 넓이는 1이다.
(3) $P(a \leq X \leq b)$는 $y=f(x)$의 그래프와 x축 및 두 직선 $x=a$, $x=b$로 둘러싸인 부분의 넓이와 같다. (단, $\alpha \leq a \leq b \leq \beta$)

> 참고 연속확률변수 X에 대하여 $P(X=x)=0$이다.

1. 연속확률변수와 확률밀도함수에 대한 이해 Ⓐ

일반적으로 확률변수 X가 어떤 범위에 속하는 모든 실수의 값을 가질 때, 확률변수 X를 **연속확률변수**라 한다. Ⓑ

다음은 어느 학교 학생 100명의 50 m 달리기 기록에 대한 상대도수의 분포표와 이것을 히스토그램으로 나타낸 것이다. Ⓒ

시간(초)	도수(명)	상대도수
6이상~7미만	15	0.15
7~8	30	0.3
8~9	40	0.4
9~10	10	0.1
10~11	5	0.05
합계	100	1

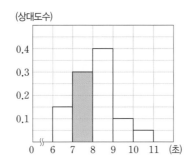

달리기 기록을 확률변수 X라 하면 X는 $6 \leq X < 11$에서 모든 실수의 값을 갖는 연속확률변수이다. 이때, X가 7초 이상 8초 미만일 확률은 $P(7 \leq X < 8)=0.3$이고, 위의 히스토그램에서 색칠한 부분의 넓이와 같다.

또한, 연속확률변수 X에 대하여 세로축의 눈금을 $\dfrac{(상대도수)}{(계급의 크기)}$로 하는 히스토그램으로 나타내고, 이것을 이용하여 도수분포다각형을 그리면 오른쪽 그림과 같다. 이때, 도수분포다각형의 내부의 넓이는 1이다. Ⓓ

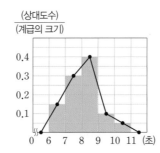

Ⓐ
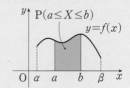

확률변수	→	확률분포
이산확률변수 연속확률변수		확률질량함수 확률밀도함수

Ⓑ 길이, 무게, 온도, 시간 등은 연속확률변수의 예이다.

Ⓒ 상대도수
도수의 총합에 대한 각 계급의 도수의 비율
$$(어떤 계급의 상대도수) = \frac{(그 계급의 도수)}{(도수의 총합)}$$

Ⓓ (히스토그램에서 각 직사각형의 넓이)
$$= (계급의 크기) \times \frac{(상대도수)}{(계급의 크기)}$$
$$= (상대도수)$$
이므로 히스토그램의 넓이의 합은 상대도수의 합과 같은 1이다.
따라서 도수분포다각형의 내부의 넓이도 1이다.

한편, 자료의 수를 늘리고 계급의 크기를 더욱 작게 나누면 히스토그램과 도수분포다각형은 다음 그림과 같이 점점 곡선에 가까워진다.

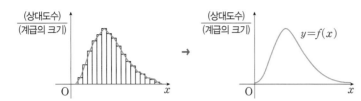

이때, 이 곡선은 항상 x축보다 위에 있고, 이 곡선과 x축으로 둘러싸인 부분의 넓이는 1이다.

또한, 연속확률변수 X가 a 이상 b 이하의 값을 가질 확률 $\mathrm{P}(a \leq X \leq b)$는 이 곡선과 x축 및 두 직선 $x=a$, $x=b$로 둘러싸인 부분의 넓이와 같다.

일반적으로 $\alpha \leq X \leq \beta$에서 모든 실수의 값을 가질 수 있는 연속확률변수 X에 대하여 $\alpha \leq x \leq \beta$에서 정의된 함수 $f(x)$가 다음 세 가지 성질을 만족시킬 때, 함수 $f(x)$를 확률변수 X의 **확률밀도함수**라 한다.

(1) $f(x) \geq 0$

(2) $y=f(x)$의 그래프와 x축 및 두 직선 $x=\alpha$, $x=\beta$로 둘러싸인 부분의 넓이는 1이다.

(3) $\mathrm{P}(a \leq X \leq b)$는 $y=f(x)$의 그래프와 x축 및 두 직선 $x=a$, $x=b$로 둘러싸인 부분의 넓이와 같다. **E**

(단, $\alpha \leq a \leq b \leq \beta$)

연속확률변수 X가 특정한 값을 가질 확률은 0이므로 **F**

$$\mathrm{P}(a \leq X \leq b) = \mathrm{P}(a \leq X < b) + \underbrace{\mathrm{P}(X=b)}_{=0} = \mathrm{P}(a \leq X < b)$$

이고, 같은 방법으로 다음이 성립한다.

$$\mathrm{P}(a \leq X \leq b) = \mathrm{P}(a \leq X < b) = \mathrm{P}(a < X \leq b) = \mathrm{P}(a < X < b)$$

(확인) 연속확률변수 X의 확률밀도함수가 $f(x)=kx \ (0 \leq x \leq 4)$일 때, 다음을 구하시오. (단, k는 상수이다.)

(1) k의 값　　　　　　　(2) $\mathrm{P}(2 \leq X \leq 4)$의 값

풀이 (1) 함수 $f(x)=kx$의 그래프와 x축 및 직선 $x=4$로 둘러싸인 도형의 넓이가 1이므로

$$\frac{1}{2} \times 4 \times 4k = 1, \ 8k = 1 \quad \therefore \ k = \frac{1}{8}$$

(2) (1)에서 $f(x)=\frac{1}{8}x$이고 $\mathrm{P}(2 \leq X \leq 4)$의 값은 오른쪽 그림의 어두운 부분의 넓이와 같으므로

$$\mathrm{P}(2 \leq X \leq 4) = 1 - \frac{1}{2} \times 2 \times \frac{1}{4} = \frac{3}{4}$$

E 이산확률변수는 하나씩 셀 수 있으므로 확률분포를
$$\mathrm{P}(X=x_i)$$
로 표현하지만 연속확률변수는 어떤 범위 안에 속하는 모든 실수의 값을 가지므로 확률분포를
$$\mathrm{P}(a \leq X \leq b)$$
와 같이 표현한다.

F X가 연속확률변수일 때,
$$\mathrm{P}(X=x)=0$$

한걸음 더 ✏

2. 연속확률변수와 적분

수학 Ⅱ <u>곡선과 좌표축 사이의 넓이</u>에서 곡선과 x축 사이의 넓이 **ⓖ**를 구하는
<small>수학 Ⅱ p.220 개념01</small>
방법을 배웠다. 이것을 이용하여 확률밀도함수의 성질을 나타내어 보자.

연속확률변수 X가 a 이상 b 이하의 값을
가질 확률 $P(a \le X \le b)$는 확률밀도함수
$y=f(x)$의 그래프와 x축 및 두 직선 $x=a$,
$x=b$로 둘러싸인 부분의 넓이와 같다. 따라
서 확률밀도함수의 성질을 정적분을 이용하
여 다음과 같이 나타낼 수 있다.

연속확률변수 X가 닫힌구간 $[\alpha,\ \beta]$에 속하는 모든 실수의 값을 가질 때,
닫힌구간 $[\alpha,\ \beta]$에서 연속인 함수 $f(x)$를 X의 확률밀도함수라 하면
<small>$\llcorner_{\alpha \le X \le \beta}$</small>
<small>$\llcorner_{\alpha \le x \le \beta}$</small>

> (1) $\alpha \le x \le \beta$인 모든 x에 대하여
>
> $\quad f(x) \ge 0$
>
> (2) $\displaystyle\int_{\alpha}^{\beta} f(x)\,dx = 1$
>
> (3) $P(a \le X \le b) = \displaystyle\int_{a}^{b} f(x)\,dx$ (단, $\alpha \le a \le b \le \beta$)

p.126의 （확인）을 정적분을 이용하여 풀어 보자.

연속확률변수 X의 확률밀도함수 $f(x)=kx$ $(0 \le x \le 4,\ k$는 상수$)$에 대
하여

(1) $\displaystyle\int_{0}^{4} f(x)\,dx=1$에서 $\displaystyle\int_{0}^{4} kx\,dx=1$이므로

$\quad \left[\dfrac{k}{2}x^2\right]_{0}^{4}=8k=1 \qquad \therefore\ k=\dfrac{1}{8}$

(2) $P(2 \le X \le 4) = \displaystyle\int_{2}^{4} f(x)\,dx = \displaystyle\int_{2}^{4} \dfrac{1}{8}x\,dx$

$\qquad\qquad\qquad = \left[\dfrac{1}{16}x^2\right]_{2}^{4} = \dfrac{1}{16}(4^2-2^2)$

$\qquad\qquad\qquad = \dfrac{3}{4}$



ⓖ 곡선과 x축 사이의 넓이

함수 $f(x)$가 닫힌구간 $[a,\ b]$에서 연속
일 때, 곡선 $y=f(x)$와 x축 및 두 직선
$x=a$, $x=b$로 둘러싸인 도형의 넓이 S
는 다음과 같다.

$$S=\int_{a}^{b} |f(x)|\,dx$$

특히, 닫힌구간 $[a,\ b]$에서 $f(x) \ge 0$이면

$$S=\int_{a}^{b} |f(x)|\,dx=\int_{a}^{b} f(x)\,dx$$



1, 2, 2, 3, 3, 3의 숫자가 각 면에 하나씩 적혀 있는 정육면체를 두 번 던졌을 때, 나오는 수를 각각 a, b라 하자. 확률변수 $X = \dfrac{a+b}{2}$라 할 때, $P(X^2 - 2X \le 0)$의 값을 구하시오.

guide (i) 확률변수 X가 가질 수 있는 값을 구한다.

 (ii) 확률변수 X의 각 값에 대한 확률을 구한다.

solution 확률변수 X가 가질 수 있는 값은 1, $\dfrac{3}{2}$, 2, $\dfrac{5}{2}$, 3이고 각각의 확률을 구하면 다음과 같다.

$$P(X=1) = \frac{1}{6} \times \frac{1}{6} = \frac{1}{36}, \ P\left(X=\frac{3}{2}\right) = \frac{1}{6} \times \frac{2}{6} + \frac{2}{6} \times \frac{1}{6} = \frac{4}{36},$$

$$P(X=2) = \frac{1}{6} \times \frac{3}{6} + \frac{2}{6} \times \frac{2}{6} + \frac{3}{6} \times \frac{1}{6} = \frac{10}{36},$$

$$P\left(X=\frac{5}{2}\right) = \frac{2}{6} \times \frac{3}{6} + \frac{3}{6} \times \frac{2}{6} = \frac{12}{36}, \ P(X=3) = \frac{3}{6} \times \frac{3}{6} = \frac{9}{36}$$

따라서 확률변수 X의 확률분포를 표로 나타내면 오른쪽과 같다.

X	1	$\dfrac{3}{2}$	2	$\dfrac{5}{2}$	3	합계
$P(X=x)$	$\dfrac{1}{36}$	$\dfrac{4}{36}$	$\dfrac{10}{36}$	$\dfrac{12}{36}$	$\dfrac{9}{36}$	1

$$\begin{aligned} \therefore \ P(X^2 - 2X \le 0) &= P(X(X-2) \le 0) \\ &= P(0 \le X \le 2) \\ &= P(X=1) + P\left(X=\frac{3}{2}\right) + P(X=2) \\ &= \frac{1}{36} + \frac{4}{36} + \frac{10}{36} = \mathbf{\frac{5}{12}} \end{aligned}$$

정답 및 해설 pp.089~090

01-1 2, 4, 6, 8의 숫자가 각 면에 하나씩 적혀 있는 정사면체를 한 번 던지는 시행에서 바닥에 닿는 면을 제외한 세 면의 숫자의 합을 확률변수 X라 하자. $P(X^2 - 15X \ge 0)$의 값을 구하시오.

01-2 주사위를 던져 짝수의 눈이 나오면 두 개의 동전을 동시에 던지고 홀수의 눈이 나오면 세 개의 동전을 동시에 던질 때, 앞면이 나오는 동전의 개수를 확률변수 X라 하자. $P(X=1) - P(X=2) + P(X=3)$의 값을 구하시오.

발전

01-3 1부터 4까지의 자연수가 각각 하나씩 적힌 4개의 상자가 있다. 1부터 4까지의 자연수가 각각 하나씩 적힌 4개의 공을 이 4개의 상자에 임의로 하나씩 나누어 넣었을 때, 각 상자의 번호와 같은 번호의 공이 들어간 상자의 개수를 확률변수 X라 하자. $P(X^2 - 3X + 2 = 0)$의 값을 구하시오.

확률변수 X의 확률질량함수가 $P(X=x)=kx^2$ $(x=2,\ 3,\ 4,\ 5)$일 때, 다음을 구하시오.

(1) 상수 k의 값 (2) $P(X^2-6X+8=0)$의 값

guide 확률질량함수에 미정계수가 있을 때, 확률의 총합이 1임을 이용하여 미정계수를 구한다.

solution (1) 확률변수 X의 확률분포를 표로 나타내면 다음과 같다.

X	2	3	4	5	합계
$P(X=x)$	$4k$	$9k$	$16k$	$25k$	1

확률의 총합은 1이므로

$4k+9k+16k+25k=1$에서 $54k=1$

$\therefore k=\dfrac{1}{54}$

(2) $X^2-6X+8=0$에서 $(X-2)(X-4)=0$

$\therefore X=2$ 또는 $X=4$

$\begin{aligned}\therefore P(X^2-6X+8=0)&=P(X=2 \text{ 또는 } X=4)\\&=P(X=2)+P(X=4)\\&=\dfrac{4}{54}+\dfrac{16}{54}=\dfrac{10}{27}\left(\because k=\dfrac{1}{54}\right)\end{aligned}$

정답 및 해설 p.091

02-1 확률변수 X의 확률질량함수가 $P(X=x)=\begin{cases}\dfrac{1}{3}-kx & (x=0,\ 2)\\[2mm]\dfrac{1}{6}x+3k & (x=-1,\ 1)\end{cases}$ 일 때,

다음을 구하시오.

(1) 상수 k의 값 (2) $P(X^2+4X\le0)$의 값

02-2 확률변수 X의 확률질량함수가 $P(X=x)=\dfrac{a}{\sqrt{2x+1}+\sqrt{2x-1}}$ $(x=1,\ 2,\ 3,\ \cdots,\ 24)$

일 때, $P(5\le X\le12)$의 값을 구하시오. (단, a는 상수이다.)

발전

02-3 확률변수 X의 확률질량함수가 $P(X=n)=p_n$ $(n=1,\ 2,\ 3,\ \cdots,\ 8)$이고, 음이 아닌 실수 d에 대하여 $p_{n+2}-p_n=d$ $(n=1,\ 2,\ 3,\ \cdots,\ 6)$를 만족시킨다. p_1+p_8의 값을 구하시오.

확률변수 X의 확률분포를 표로 나타내면 오른쪽과 같다. X의 평균이 2일 때, 다음을 구하시오. (단, a, b는 상수이다.)
(1) ab의 값 (2) $V(X)$의 값

X	1	2	4	합계
$P(X=x)$	$\frac{1}{3}$	a	b	1

guide 이산확률변수 X의 확률질량함수가 $P(X=x_i)=p_i$ $(i=1, 2, 3, \cdots, n)$일 때
 (1) 평균 $E(X)=x_1 p_1 + x_2 p_2 + x_3 p_3 + \cdots + x_n p_n$ (2) 분산 $V(X)=E(X^2)-\{E(X)\}^2$

solution (1) 확률의 총합은 1이므로 $\frac{1}{3}+a+b=1$ $\therefore a+b=\frac{2}{3}$ ······㉠

 $E(X)=2$에서 $1 \times \frac{1}{3}+2 \times a+4 \times b=2$ $\therefore 2a+4b=\frac{5}{3}$ ······㉡

 ㉠, ㉡을 연립하여 풀면 $a=\frac{1}{2}$, $b=\frac{1}{6}$

 $\therefore ab=\frac{1}{2} \times \frac{1}{6}=\boldsymbol{\frac{1}{12}}$

 (2) $E(X^2)=1^2 \times \frac{1}{3}+2^2 \times \frac{1}{2}+4^2 \times \frac{1}{6}=5$

 $\therefore V(X)=E(X^2)-\{E(X)\}^2=5-2^2=\boldsymbol{1}$

X	1	2	4	합계
$P(X=x)$	$\frac{1}{3}$	$\frac{1}{2}$	$\frac{1}{6}$	1

정답 및 해설 pp.091~092

03-1 확률변수 X의 확률분포를 표로 나타내면 오른쪽과 같다. X의 분산이 $\frac{5}{12}$일 때, 다음을 구하시오. (단, a, b는 상수이고 $a>b$이다.)
(1) $(a-b)^2$의 값 (2) $E(X)$의 값

X	-1	0	1	합계
$P(X=x)$	a	$\frac{1}{3}$	b	1

03-2 확률변수 X의 확률분포를 표로 나타내면 오른쪽과 같다. $E(X)$의 최댓값과 최솟값을 각각 M, m이라 할 때, $M+m$의 값을 구하시오. (단, a, b는 상수이다.)

X	1	3	5	7	합계
$P(X=x)$	a	$\frac{1}{6}$	$\frac{1}{3}$	b	1

03-3 확률변수 X의 확률분포를 표로 나타내면 오른쪽과 같다. $V(X)=\frac{5}{4}$일 때, 상수 a, b에 대하여 $a-b$의 값을 구하시오. (단, $a>b$)

X	-1	0	1	2	합계
$P(X=x)$	a	$\frac{1}{4}$	a	$2b$	1

0, 1, 1, 2, 2, 2의 숫자가 각각 하나씩 적힌 6장의 카드가 들어 있는 상자가 있다. 이 상자에서 임의로 2장의 카드를 동시에 꺼낼 때, 꺼낸 2장의 카드에 적힌 수의 합을 확률변수 X라 하자. $\mathrm{V}(X)$의 값을 구하시오.

solution　확률변수 X가 가질 수 있는 값은 1, 2, 3, 4이고 각각의 확률을 구하면 다음과 같다.

$$\mathrm{P}(X=1)=\frac{1\times{}_2\mathrm{C}_1}{{}_6\mathrm{C}_2}=\frac{2}{15},\ \ \mathrm{P}(X=2)=\frac{1\times{}_3\mathrm{C}_1+{}_2\mathrm{C}_2}{{}_6\mathrm{C}_2}=\frac{4}{15},$$

$$\mathrm{P}(X=3)=\frac{{}_2\mathrm{C}_1\times{}_3\mathrm{C}_1}{{}_6\mathrm{C}_2}=\frac{6}{15},\ \ \mathrm{P}(X=4)=\frac{{}_3\mathrm{C}_2}{{}_6\mathrm{C}_2}=\frac{3}{15}$$

즉, 확률변수 X의 확률분포를 표로 나타내면 다음과 같다.

X	1	2	3	4	합계
$\mathrm{P}(X=x)$	$\frac{2}{15}$	$\frac{4}{15}$	$\frac{6}{15}$	$\frac{3}{15}$	1

$$\mathrm{E}(X)=1\times\frac{2}{15}+2\times\frac{4}{15}+3\times\frac{6}{15}+4\times\frac{3}{15}=\frac{8}{3}$$

$$\mathrm{E}(X^2)=1^2\times\frac{2}{15}+2^2\times\frac{4}{15}+3^2\times\frac{6}{15}+4^2\times\frac{3}{15}=8$$

$$\therefore\ \mathrm{V}(X)=\mathrm{E}(X^2)-\{\mathrm{E}(X)\}^2=8-\left(\frac{8}{3}\right)^2=\frac{8}{9}$$

정답 및 해설 p.093

04-1　수직선 위의 원점에 바둑돌이 있다. 주사위를 던져 짝수의 눈이 나오면 양의 방향으로 3만큼, 홀수의 눈이 나오면 음의 방향으로 2만큼 바둑돌을 이동시킨다고 한다. 한 개의 주사위를 세 번 던졌을 때, 바둑돌이 위치한 점의 좌표를 확률변수 X라 하자. X의 평균을 구하시오.

04-2　서로 같은 흰 공 4개와 서로 같은 검은 공 2개가 들어 있는 주머니에서 임의로 공을 한 개씩 모두 꺼낼 때, 꺼낸 순서대로 1부터 6까지의 번호를 부여한다. 4개의 흰 공에 부여된 번호 중 가장 작은 번호를 확률변수 X라 할 때, $15\{\mathrm{E}(X)+\mathrm{E}(X^2)\}$의 값을 구하시오.

(단, 꺼낸 공은 다시 넣지 않는다.)

04-3　A상자에는 사과가 2개, 배가 1개 들어 있고, B상자에는 사과가 3개, 배가 2개 들어 있다. A상자에서 임의로 1개의 과일을 꺼내어 B상자에 넣은 후 B상자에서 임의로 3개의 과일을 꺼낼 때, 꺼낸 3개의 과일 중 배의 개수를 확률변수 X라 하자. $\mathrm{V}(X)$의 값을 구하시오.

이산확률변수 X의 확률질량함수가

$$P(X=x)=\frac{ax+2}{10} \ (x=-1,\ 0,\ 1,\ 2)$$

일 때, 분산 $V(3X+2)$의 값을 구하시오. (단, a는 상수이다.) [수능]

guide　　이산확률변수 X에 대하여 다음이 성립한다. (단, a, b는 상수이다.)

(1) $E(aX+b)=aE(X)+b$　　　(2) $V(aX+b)=a^2V(X)$　　　(3) $\sigma(aX+b)=|a|\sigma(X)$

solution　　확률의 총합은 1이므로 $P(X=-1)+P(X=0)+P(X=1)+P(X=2)=1$에서

$$\frac{-a+2}{10}+\frac{2}{10}+\frac{a+2}{10}+\frac{2a+2}{10}=1, \ \frac{2a+8}{10}=1 \quad \therefore \ a=1$$

즉, 확률변수 X의 확률분포를 표로 나타내면 오른쪽과 같다.

$$E(X)=-1\times\frac{1}{10}+0\times\frac{2}{10}+1\times\frac{3}{10}+2\times\frac{4}{10}=1$$

$$E(X^2)=(-1)^2\times\frac{1}{10}+0^2\times\frac{2}{10}+1^2\times\frac{3}{10}+2^2\times\frac{4}{10}=2$$

X	-1	0	1	2	합계
$P(X=x)$	$\frac{1}{10}$	$\frac{2}{10}$	$\frac{3}{10}$	$\frac{4}{10}$	1

$$\therefore \ V(X)=E(X^2)-\{E(X)\}^2=2-1^2=1$$

$$\therefore \ V(3X+2)=3^2V(X)=9\times1=\mathbf{9}$$

정답 및 해설 p.094

05-1　이산확률변수 X의 확률질량함수가

$$P(X=x)=\frac{ax+2}{6} \ (x=-1,\ 0,\ 2,\ 5)$$

일 때, $V(3X-1)$의 값을 구하시오. (단, a는 상수이다.)

05-2　평균이 10, 분산이 25인 확률변수 X에 대하여 확률변수 $Y=aX+b$의 평균이 9, 분산이 4일 때, ab의 값을 구하시오. (단, a, b는 상수이고 $a>0$이다.)

05-3　5개의 동전을 동시에 던져서 앞면이 나온 동전의 개수와 뒷면이 나온 동전의 개수의 차를 확률변수 X라 할 때, 확률변수 X의 확률분포를 표로 나타내면 오른쪽과 같다. $E\left(\dfrac{4a}{c}X+\dfrac{b}{c}\right)$의 값을 구하시오.

X	1	3	5	합계
$P(X=x)$	a	b	c	1

(단, a, b, c는 상수이다.)

연속확률변수 X의 확률밀도함수 $f(x)$가 $f(x)=k|x-4|$ $(0\le x\le 6)$일 때, $P(1\le x\le 5)$의 값을 구하시오.
(단, k는 상수이다.)

guide　　연속확률변수 X의 확률밀도함수가 $f(x)$ $(a\le x\le \beta)$일 때, 함수 $y=f(x)$의 그래프와 x축 및 두 직선 $x=a$, $x=\beta$로 둘러싸인 도형의 넓이는 1임을 이용한다.

solution　함수 $y=f(x)$의 그래프는 오른쪽 그림과 같다.
함수 $y=f(x)$의 그래프와 x축 및 두 직선 $x=0$, $x=6$으로 둘러싸인
도형의 넓이는 1이므로

$$\frac{1}{2}\times 4\times 4k+\frac{1}{2}\times 2\times 2k=1,\ 10k=1\qquad \therefore\ k=\frac{1}{10}$$

이때, $P(1\le x\le 5)$는 오른쪽 그림의 색칠한 부분의 넓이와 같으므로

$$P(1\le x\le 5)=\frac{1}{2}\times 3\times\frac{3}{10}+\frac{1}{2}\times 1\times\frac{1}{10}=\frac{1}{2}$$

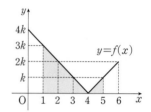

정답 및 해설 pp.094~095

06-1　연속확률변수 X의 확률밀도함수 $f(x)$가 $f(x)=\begin{cases}-\dfrac{1}{4}x+m & (0\le x\le 2)\\[2mm] 4x+m-\dfrac{17}{2} & \left(2\le x\le\dfrac{5}{2}\right)\end{cases}$ 일 때,

상수 m의 값을 구하시오.

06-2　두 자연수 a, b에 대하여 연속확률변수 X가 갖는 값의 범위가 $0\le X\le\dfrac{a}{2}$이고 X의 확률
밀도함수 $f(x)$가 $f(x)=\dfrac{2b}{9}x$일 때, ab의 최솟값을 구하시오.

발전
06-3　연속확률변수 X가 갖는 값의 범위가 $0\le X\le 2$이고, X의 확률밀도함수 $f(x)$가 다음 조
건을 만족시킨다.

> (개) $0\le x<1$일 때, $f(x)=ax+b$　　　　(내) $1\le x\le 2$일 때, $f(x)=f(2-x)$

$P\left(1\le X\le\dfrac{3}{2}\right)=\dfrac{1}{6}$일 때, $0\le x\le 2$에서 $f(x)$의 최댓값을 구하시오.

(단, a, b는 상수이다.)

수학 I 통합

01 1부터 7까지의 자연수가 각각 하나씩 적혀 있는 공 7개가 주머니에 들어 있다. 이 주머니에서 임의로 4개의 공을 동시에 꺼낼 때, 꺼낸 공에 적힌 가장 작은 수를 확률변수 X라 하자. $P(X \geq 2)$의 값을 구하시오.

02 확률변수 X가 가질 수 있는 값이 1, 2, 3, 4, 5, 6이다. X의 값이 3의 배수인 사건을 A라 하고, X의 값이 4 이상인 사건을 B라 하자. 두 사건 A, B가 다음 조건을 만족시킬 때, $P(A^c \cap B)$의 값을 구하시오.

> (가) $P(X=3)=\dfrac{1}{6}$, $P(X=6)=\dfrac{1}{12}$
>
> (나) 두 사건 A, B는 독립이다.

03 오른쪽 그림과 같이 한 변의 길이가 1인 정사각형 6개를 이어 붙여서 가로, 세로의 길이가 각각 3, 2인 직사각형을 만

들었다. 이 그림에서 6개의 정사각형의 각 변을 이용하여 만들 수 있는 직사각형 중에서 임의로 택한 한 개의 직사각형의 넓이를 확률변수 X라 할 때, $P(X^2-X-6 \leq 0)$의 값은?

① $\dfrac{3}{4}$ ② $\dfrac{7}{9}$ ③ $\dfrac{29}{36}$

④ $\dfrac{5}{6}$ ⑤ $\dfrac{31}{36}$

04 양수 k에 대하여 확률변수 X의 확률질량함수가
$$P(X=x)=k \log_4 \frac{x+1}{x} \ (x=1, 2, 3, \cdots, 15)$$
일 때, $P(X \geq 4 \mid X \geq 2)$의 값을 구하시오.
(단, k는 상수이다.)

05 확률변수 X가 가질 수 있는 값이 9 이하의 자연수이고 확률변수 X의 확률질량함수 $P(X=x_i)=p_i$가 다음 조건을 만족시킨다.

> (가) $p_{n+1}=\dfrac{1}{2}p_n$ ($n=5, 6, 7, 8$)
>
> (나) $p_n=p_{9-n}$ ($n=1, 2, 3, 4$)

$P(X^3-9X^2+23X-15=0)=\dfrac{q}{p}$라 할 때, $p+q$의 값을 구하시오. (단, p, q는 서로소인 자연수이다.)

06 확률변수 X의 확률분포를 표로 나타내면 다음과 같다.

X	1	2	3	4	5	합계
$P(X=x)$	$\dfrac{1}{4}$	a	$\dfrac{1}{8}$	b	$\dfrac{1}{8}$	1

$P(1 \leq X \leq 3)=\dfrac{1}{2}$일 때, $V(X)$의 값을 구하시오.
(단, a, b는 상수이다.)

07 확률변수 X가 가질 수 있는 값이 8 이하의 자연수이고 X의 확률질량함수가 자연수 m에 대하여

$$P(X=x)=\begin{cases} a & (x=3m) \\ \dfrac{1}{3}b & (x=3m-1) \\ \dfrac{1}{6}b & (x=3m-2) \end{cases}$$

이다. $E(X)=\dfrac{55}{12}$일 때, 두 상수 a, b에 대하여 $36ab$의 값을 구하시오.

수학Ⅰ통합

08 주머니에 1이 적힌 공이 n개, 2가 적힌 공이 $(n-1)$개, 3이 적힌 공이 $(n-2)$개, …, n이 적힌 공이 1개가 들어 있다. 이 주머니에서 임의로 꺼낸 한 개의 공에 적힌 수를 확률변수 X라 하자. 다음은 $E(X)\geq5$가 되도록 하는 자연수 n의 최솟값을 구하는 과정이다.

n 이하의 자연수 k에 대하여 k가 적힌 공의 개수는 $(n-k+1)$이므로

$$P(X=k)=\frac{2(n-k+1)}{\boxed{(가)}} \ (k=1,\ 2,\ 3,\ \cdots,\ n)$$

확률변수 X의 평균은

$$E(X)=\sum_{k=1}^{n}kP(X=k)$$
$$=\frac{2}{\boxed{(가)}}\times\sum_{k=1}^{n}k(n-k+1)$$
$$=\boxed{(나)}$$

$E(X)\geq5$에서 n의 최솟값은 $\boxed{(다)}$이다.

위의 (가), (나)에 알맞은 식을 각각 $f(n)$, $g(n)$이라 하고, (다)에 알맞은 수를 a라 할 때, $f(7)+g(7)+a$의 값은?

[교육청]

① 72 ② 74 ③ 76
④ 78 ⑤ 80

09 확률변수 X가 가질 수 있는 값이 1, 2, 3, 4이고 $X\leq k\ (k=1,\ 2,\ 3,\ 4)$일 확률이

$$P(X\leq k)=ak^3 \ (a는 상수)$$

이다. 확률변수 X의 기댓값이 m일 때, $16m$의 값을 구하시오.

10 두 이산확률변수 X와 Y가 갖는 값이 각각 1부터 5까지의 자연수이고

$$P(Y=k)=\frac{1}{2}P(X=k)+\frac{1}{10} \ (k=1,\ 2,\ 3,\ 4,\ 5)$$

이다. $E(X)=4$일 때, $E(Y)=a$이다. $8a$의 값을 구하시오. [평가원]

신유형

11 다음과 같이 정의된 세 확률변수 X, Y, Z에 대하여 〈보기〉에서 옳은 것만을 있는 대로 고른 것은?

(가) 확률변수 X는 1 이상 8 이하의 짝수 중 서로 다른 두 수의 평균이다.
(나) 확률변수 Y는 1 이상 16 이하의 4의 배수 중 서로 다른 두 수의 평균이다.
(다) 확률변수 Z는 30 이하의 자연수 중에서 8로 나누어 나머지가 1인 서로 다른 두 수의 평균이다.

• 보기 •

ㄱ. $P(X=5)=\dfrac{1}{6}$
ㄴ. $E(Y)=2E(X)$
ㄷ. $V(Z)=4V(Y)$

① ㄱ ② ㄴ ③ ㄱ, ㄴ
④ ㄴ, ㄷ ⑤ ㄱ, ㄴ, ㄷ

12 서술형 주머니 A에는 숫자 1, 3, 5가 각각 하나씩 적힌 공이 한 개씩 들어 있고, 주머니 B에는 숫자 0, 2, 4가 각각 하나씩 적힌 공이 한 개씩 들어 있다. 두 주머니에서 각각 1개의 공을 임의로 꺼내어 두 공에 적힌 수 중에서 큰 수를 확률변수 X라 하자. $V(9X+3)$의 값을 구하시오.

13 확률변수 X의 평균은 0, 분산은 1이다. 확률변수 $Y=aX+b$에 대하여 $E((Y-2)^2) \le 5$를 만족시키는 자연수 a, b의 순서쌍 (a, b)의 개수는?

① 5　　　　② 6　　　　③ 7
④ 8　　　　⑤ 9

14 오른쪽 그림과 같이 한 모서리의 길이가 2인 정육면체 ABCD-EFGH가 있다. 주머니 속에 A, B, C, D, E, F, G, H 8개의 문자가 각각 하나씩 적힌 카드 8장이 들어 있다. 이 주머니에서 임의로 3개의 카드를 동시에 꺼낼 때, 꺼낸 3개의 문자를 연결하여 만든 삼각형의 넓이를 확률변수 X라 하자. $E\left(\dfrac{7}{2}X - \sqrt{3}\right)$의 값은?

① $3+\sqrt{2}$　　② $3+2\sqrt{2}$　　③ $3+3\sqrt{2}$
④ $6+2\sqrt{2}$　　⑤ $6+3\sqrt{2}$

15 연속확률변수 X가 갖는 값의 범위가 $0 \le X \le 4$이고 확률변수 X에 대하여
$$P(x \le X \le 4) = a(x+4)(4-x) \ (0 \le x \le 4)$$
가 성립할 때, $P(0 \le X \le 2a) = \dfrac{q}{p}$이다. $p+q$의 값을 구하시오.
(단, a는 상수이고, p와 q는 서로소인 자연수이다.)

16 연속확률변수 X가 갖는 값의 범위는 $0 \le X \le 2$이고 X의 확률밀도함수 $y=f(x)$의 그래프는 오른쪽

그림과 같이 두 점 $\left(0, \dfrac{9a}{8}\right)$, $\left(a, \dfrac{9a}{8}\right)$를 이은 선분과 두 점 $\left(a, \dfrac{9a}{8}\right)$, $(2, 0)$을 이은 선분으로 이루어져 있다. $P\left(\dfrac{1}{2} \le X \le 2\right)$의 값을 구하시오. (단, a는 양수이다.)

17 연속확률변수 X가 갖는 값의 범위가 $0 \le X \le 4$이고 X의 확률밀도함수 $f(x)$가 다음 조건을 만족시킨다.

> (가) $f(2-x) = f(2+x)$
> (나) $2 \le x \le 4$인 실수 x에 대하여
> $$P(2 \le X \le x) = a - \dfrac{(4-x)^2}{8}$$

$P(1 \le X \le 3)$의 값을 구하시오. (단, a는 상수이다.)

18 수학 I 통합 그림과 같이 중심이 O, 반지름의 길이가 1이고 중심각의 크기가 $\dfrac{\pi}{2}$인 부채꼴 OAB가 있다. 자연수 n에 대하여 호 AB를 $2n$등분한 각 분점(양 끝점도 포함)을 차례대로 $P_0(=A)$, P_1, P_2, \cdots, P_{2n-1}, $P_{2n}(=B)$라 하자. 다음 물음에 답하시오.

$n=3$일 때, 점 P_1, P_2, P_3, P_4, P_5 중에서 임의로 선택한 한 개의 점을 P라 하자. 부채꼴 OPA의 넓이와 부채꼴 OPB의 넓이의 차를 확률변수 X라 할 때, $E(X)$의 값은? [평가원]

① $\dfrac{\pi}{11}$ ② $\dfrac{\pi}{10}$ ③ $\dfrac{\pi}{9}$

④ $\dfrac{\pi}{8}$ ⑤ $\dfrac{\pi}{7}$

19 흰 공과 검은 공을 합하여 8개의 공이 들어 있는 주머니가 있다. 500원짜리 두 개의 동전을 동시에 던져 앞면이 나오는 개수만큼 주머니에서 공을 꺼내고 이 중 검은 공의 개수를 확률변수 X라 할 때, $P(X=1)=\dfrac{9}{28}$이다. $E(24X+4)$의 값을 구하시오.

20 앞면에 숫자 1, 2, 3, 4, 5가 각각 하나씩 적혀 있는 5장의 카드가 상자에 들어 있다. 이 상자에서 임의로 3장의 카드를 꺼내고, 꺼낸 카드의 뒷면에 임의로 숫자 1, 2, 3을 차례대로 적는다. 이 3장의 카드 중 앞뒤 양면에 서로 다른 숫자가 적혀 있는 카드의 개수를 확률변수 X라 하자. $E(X)$의 값을 구하시오.

21 두 양수 a, b에 대하여 연속확률변수 X가 갖는 값의 범위가 $-a \le X \le a$이고 X의 확률밀도함수 $y=f(x)$의 그래프가 오른쪽 그림과 같다.

$P\left(-\dfrac{1}{2}a \le X \le a-b\right)=\dfrac{19}{32}$일 때, $30a^2$의 값을 구하시오.

22 수학 I 통합 2 이상의 자연수 n에 대하여 확률변수 X의 확률질량함수가

$$P(X=x)=a(x-1) \ (x=1, 2, 3, \cdots, n)$$

일 때, $V(X) \ge 1$이 되도록 하는 자연수 n의 최솟값을 구하시오. (단, a는 상수이다.)

The only people

who never tumble are those

who never mount the high wire.

넘어져 본 적이 없는 사람은

단지 위험을 감수해 본 적이 없는 사람일 뿐이다.

... 오프라 윈프리(Oprah Winfrey)

III

통계

개념 01 이항분포

한 번의 시행에서 사건 A가 일어날 확률이 p로 일정할 때, n번의 독립시행에서 사건 A가 일어나는 횟수를 X라 하면 확률변수 X의 확률질량함수는 다음과 같다.

$$P(X=x) = {}_n\mathrm{C}_x p^x q^{n-x} \ (x=0,\ 1,\ 2,\ \cdots,\ n,\ q=1-p)$$

이와 같은 이산확률변수 X의 확률분포를 **이항분포**라 하고, 기호로 다음과 같이 나타낸다.

$$B(n,\ p) \ Ⓐ$$

$$B(\ \boxed{n}\ ,\ \boxed{p}\)$$
시행 ┘ └ 확률
횟수

이항분포에 대한 이해

한 번의 시행에서 사건 A가 일어날 확률이 p로 일정할 때, 이 시행을 n회 반복하는 독립시행에서 사건 A가 일어나는 횟수를 확률변수 X라 하면 X _{주사위 던지기, 동전 던지기 등} 는 $0,\ 1,\ 2,\ \cdots,\ n$ 중에서 어느 하나의 값을 갖는 이산확률변수가 된다.

따라서 독립시행의 확률에 의하여 확률변수 X의 확률질량함수는

$$P(X=x) = {}_n\mathrm{C}_x p^x q^{n-x} \ (x=0,\ 1,\ 2,\ \cdots,\ n,\ q=1-p) \ Ⓒ$$

이므로 확률변수 X의 확률분포를 표로 나타내면 다음과 같다.

X	0	1	2	\cdots	x	\cdots	n	합계
$P(X=x)$	${}_n\mathrm{C}_0 q^n$	${}_n\mathrm{C}_1 pq^{n-1}$	${}_n\mathrm{C}_2 p^2 q^{n-2}$	\cdots	${}_n\mathrm{C}_x p^x q^{n-x}$	\cdots	${}_n\mathrm{C}_n p^n$	1

위의 표에서 각 확률은 $(q+p)^n$을 이항정리를 이용하여 전개한 식

$$(q+p)^n = {}_n\mathrm{C}_0 q^n + {}_n\mathrm{C}_1 pq^{n-1} + {}_n\mathrm{C}_2 p^2 q^{n-2}$$
$$+ \cdots + {}_n\mathrm{C}_x p^x q^{n-x} + \cdots + {}_n\mathrm{C}_n p^n \ Ⓓ$$

의 우변의 각 항과 같고, $p+q=1$이므로 각 확률을 모두 더한 값이 1이다.

이와 같은 이산확률변수 X의 확률분포를 **이항분포**라 하고, 기호로

$$B(n,\ p)$$

와 같이 나타내며 확률변수 X는 이항분포 $B(n,\ p)$를 따른다고 한다.

예를 들어, 한 개의 주사위를 3회 던져 1의 눈이 나오는 횟수를 확률변수 X라 하자.

X가 가질 수 있는 값은 $0,\ 1,\ 2,\ 3$ 이고, 한 번의 시행에서 1의 눈이 나올 확률은 $\dfrac{1}{6}$이므로 독립시행의 확률에 의하여 X의 확률질량함수는

$$P(X=x) = {}_3\mathrm{C}_x \left(\dfrac{1}{6}\right)^x \left(\dfrac{5}{6}\right)^{3-x} \ (x=0,\ 1,\ 2,\ 3)$$

이다.

Ⓐ $B(n,\ p)$의 B는 이항분포를 뜻하는 영어 Binomial distribution의 첫 글자이다.

Ⓑ 이항분포는 다음 조건을 모두 만족시켜야 한다.
 (1) 각 시행은 서로 독립이다.
 (2) 각 시행의 결과는 두 사건으로 나눌 수 있다.
 (3) 각 시행에서 두 사건의 확률은 각각 p, $1-p$로 일정하다.

Ⓒ ${}_n\mathrm{C}_x$는 n번의 시행에서 사건 A가 x번 일어나는 경우의 수이고 $p^x q^{n-x}$은 각 경우의 확률이다.

Ⓓ $(q+p)^n = \displaystyle\sum_{x=0}^{n} {}_n\mathrm{C}_x p^x q^{n-x}$

이때, 확률변수 X의 확률분포를 표로 나타내면 다음과 같다.

X	0	1	2	3	합계
$P(X=x)$	${}_3C_0\left(\dfrac{5}{6}\right)^3$	${}_3C_1\left(\dfrac{1}{6}\right)\left(\dfrac{5}{6}\right)^2$	${}_3C_2\left(\dfrac{1}{6}\right)^2\left(\dfrac{5}{6}\right)$	${}_3C_3\left(\dfrac{1}{6}\right)^3$	1

따라서 확률변수 X는 이항분포 $B\left(3, \dfrac{1}{6}\right)$을 따른다.

(확인) 완치율이 90%인 백신을 10명의 환자에게 투약했을 때, 완치되는 환자의 수를 확률변수 X라 하자. 다음을 구하시오.

(1) X의 확률질량함수

(2) $P(X=9)=\dfrac{9^b}{10^a}$ 일 때, 자연수 a, b의 값

풀이 (1) 확률변수 X는 이항분포 $B\left(10, \dfrac{9}{10}\right)$를 따르므로 X의 확률질량함수는

$$P(X=x) = {}_{10}C_x\left(\dfrac{9}{10}\right)^x\left(\dfrac{1}{10}\right)^{10-x} \ (x=0, 1, 2, \cdots, 10)$$

(2) $P(X=9) = {}_{10}C_9\left(\dfrac{9}{10}\right)^9\left(\dfrac{1}{10}\right) = \dfrac{9^9}{10^9}$

$\therefore a=9, \ b=9$

개념 02 이항분포의 평균, 분산, 표준편차

확률변수 X가 이항분포 $B(n, p)$를 따를 때, 다음이 성립한다. (단, $q=1-p$)

(1) 평균 : $E(X)=np$

(2) 분산 : $V(X)=npq$

(3) 표준편차 : $\sigma(X)=\sqrt{npq}$

1. 이항분포의 평균, 분산, 표준편차에 대한 이해

확률변수 X가 이항분포 $B(n, p)$를 따를 때, X의 평균과 분산 및 표준편차를 구해 보자.

예를 들어, 확률변수 X가 이항분포 $B(3, p)$를 따를 때 X의 확률질량함수는

$$P(X=x) = {}_3C_x p^x q^{3-x} \ (x=0, 1, 2, 3, \ q=1-p)$$

이므로 X의 확률분포를 표로 나타내면 다음과 같다.

X	0	1	2	3	합계
$P(X=x)$	q^3	$3pq^2$	$3p^2q$	p^3	1

따라서 X의 평균과 분산 및 표준편차는 다음과 같다.

$$E(X)=0\times q^3+1\times 3pq^2+2\times 3p^2q+3\times p^3$$
$$=3p(p+q)^2=3p \quad \leftarrow p+q=1$$
$$V(X)=0^2\times q^3+1^2\times 3pq^2+2^2\times 3p^2q+3^2\times p^3-(3p)^2 \ \text{Ⓐ}$$
$$=3p(q+3p)(q+p)-9p^2=3pq \quad \leftarrow p+q=1$$
$$\sigma(X)=\sqrt{V(X)}=\sqrt{3pq}$$

일반적으로 확률변수 X가 이항분포 $B(n,\ p)$를 따를 때, 확률변수 X의 평균과 분산 및 표준편차는 다음과 같다. (단, $q=1-p$)

<div style="border:1px solid;">

$$E(X)=np, \quad V(X)=npq, \quad \sigma(X)=\sqrt{npq}$$

</div>

Ⓐ $V(X)=E(X^2)-\{E(X)\}^2$

예 확률변수 X가 이항분포 $B\left(180,\ \dfrac{2}{3}\right)$를 따를 때,

$$E(X)=180\times \dfrac{2}{3}=120, \quad V(X)=180\times \dfrac{2}{3}\times \dfrac{1}{3}=40,$$
$$\sigma(X)=\sqrt{V(X)}=\sqrt{40}=2\sqrt{10}$$

확인 확률변수 X가 다음 이항분포를 따를 때, X의 평균, 분산, 표준편차를 구하시오.

(1) $B\left(36,\ \dfrac{1}{3}\right)$ (2) $B\left(250,\ \dfrac{4}{5}\right)$

풀이 (1) $E(X)=36\times \dfrac{1}{3}=12, \quad V(X)=36\times \dfrac{1}{3}\times \dfrac{2}{3}=8,$
$\qquad \sigma(X)=\sqrt{V(X)}=\sqrt{8}=2\sqrt{2}$

(2) $E(X)=250\times \dfrac{4}{5}=200, \quad V(X)=250\times \dfrac{4}{5}\times \dfrac{1}{5}=40,$
$\qquad \sigma(X)=\sqrt{V(X)}=\sqrt{40}=2\sqrt{10}$

2. 큰수의 법칙에 대한 이해 Ⓑ

일반적으로 이항분포 $B(n,\ p)$를 따르는 확률변수 X에 대하여 상대도수 $\dfrac{X}{n}$와 수학적 확률 p 사이에는 다음과 같은 성질이 성립하는데 이것을 큰수의 법칙이라 한다.

Ⓑ 자연 현상이나 사회 현상에서 수학적 확률을 구하기 어려운 경우에는 큰수의 법칙에 의하여 통계적 확률을 대신 사용할 수 있다.

<div style="border:1px solid;">

어떤 시행에서 사건 A가 일어날 수학적 확률이 p이고, n번의 독립시행에서 사건 A가 일어나는 횟수를 X라 할 때, 충분히 작은 양수 h에 대하여 **n의 값이 한없이 커질수록 확률 $P\left(\left|\dfrac{X}{n}-p\right|<h\right)$는 1에 가까워진다.**

</div>

예를 들어, 한 개의 주사위를 n번 던질 때 1의 눈이 나오는 횟수를 X라 하면 확률변수 X는 이항분포 $\mathrm{B}\left(n,\ \dfrac{1}{6}\right)$을 따른다. 이것을 이용하여 시행 횟수 n이 커질수록 상대도수 $\dfrac{X}{n}$가 수학적 확률 $\dfrac{1}{6}$에 가까워짐을 확인해 보자.

확률변수 X의 확률질량함수

$$\mathrm{P}(X=x)={}_n\mathrm{C}_x\left(\dfrac{1}{6}\right)^x\left(\dfrac{5}{6}\right)^{n-x}\ (x=0,\ 1,\ 2,\ \cdots,\ n)$$

에 대하여 $n=10,\ 25,\ 50$일 때의 $\mathrm{P}(X=x)$의 값을 반올림하여 소수점 아래 넷째 자리까지 구한 것을 표로 나타내면 다음과 같다.

오른쪽 표를 이용하여 $n=10,\ 25,\ 50$ 일 때, 상대도수 $\dfrac{X}{n}$와 수학적 확률 $\dfrac{1}{6}$ 의 차가 0.1보다 작을 확률

$\mathrm{P}\left(\left|\dfrac{X}{n}-\dfrac{1}{6}\right|<\underset{\text{충분히 작은 양수 } h}{0.1}\right)$을 구해 보자.

X \ n	10	25	50
0	0.1615	0.0105	0.0001
1	0.3230	0.0524	0.0011
2	0.2907	0.1258	0.0054
3	0.1550	0.1929	0.0172
4	0.0543	0.2122	0.0405
5	0.0130	0.1782	0.0745
6	0.0022	0.1188	0.1118
7	0.0002	0.0645	0.1405
8	0.0000	0.0290	0.1510
9	0.0000	0.0110	0.1410
10	0.0000	0.0035	0.1156
11		0.0010	0.0841
12		0.0002	0.0546
13		0.0000	0.0319

(ⅰ) $n=10$일 때,

$$\mathrm{P}\left(\left|\dfrac{X}{10}-\dfrac{1}{6}\right|<0.1\right)$$
$$=\mathrm{P}(0.66\cdots<X<2.66\cdots)$$
$$=\mathrm{P}(X=1)+\mathrm{P}(X=2)$$
$$=0.6137$$

(ⅱ) $n=25$일 때,

$$\mathrm{P}\left(\left|\dfrac{X}{25}-\dfrac{1}{6}\right|<0.1\right)$$
$$=\mathrm{P}(1.66\cdots<X<6.66\cdots)$$
$$=\mathrm{P}(X=2)+\mathrm{P}(X=3)+\cdots+\mathrm{P}(X=6)$$
$$=0.8279$$

(ⅲ) $n=50$일 때,

$$\mathrm{P}\left(\left|\dfrac{X}{50}-\dfrac{1}{6}\right|<0.1\right)$$
$$=\mathrm{P}(3.33\cdots<X<13.33\cdots)$$
$$=\mathrm{P}(X=4)+\mathrm{P}(X=5)+\cdots+\mathrm{P}(X=13)$$
$$=0.9455$$

(ⅰ), (ⅱ), (ⅲ)에서 시행횟수 \boldsymbol{n}의 값이 커질수록 확률 $\mathrm{P}\left(\left|\dfrac{\boldsymbol{X}}{\boldsymbol{n}}-\dfrac{1}{6}\right|<\boldsymbol{0.1}\right)$은 1에 가까워짐을 알 수 있다. Ⓒ

따라서 시행 횟수가 충분히 클 때, 상대도수는 통계적 확률에 가까워지므로 큰수의 법칙에 의하여 통계적 확률은 수학적 확률에 가까워짐을 알 수 있다.

Ⓒ h에 0.1 대신 0.01, 0.001, \cdots 등 임의의 더 작은 양수의 값을 대입하여도 성립한다.

한걸음 더 ✏️

3. 이항분포의 평균과 분산의 증명

이항분포 $B(n, p)$를 따르는 확률변수 X는 이산확률변수이고 X의 확률질량함수는

$$P(X=x)={}_nC_x p^x q^{n-x} \ (x=0, 1, 2, \cdots, n, \ q=1-p)$$

이므로 $E(X)$는 다음과 같이 구할 수 있다.

$$\begin{aligned}
E(X) &= \sum_{r=0}^{n} r \times P(X=r) \\
&= \sum_{r=0}^{n} r \times {}_nC_r p^r q^{n-r} \\
&= \sum_{r=1}^{n} r \times {}_nC_r p^r q^{n-r} \quad \leftarrow r=0\text{이면 } 0 \times P(X=0)=0 \\
&= \sum_{r=1}^{n} n \times {}_{n-1}C_{r-1} p^r q^{n-r} \ \textbf{D} \\
&= np \sum_{r=1}^{n} {}_{n-1}C_{r-1} p^{r-1} q^{n-r} \\
&= np \sum_{r=1}^{n} {}_{n-1}C_{r-1} p^{r-1} q^{(n-1)-(r-1)} \\
&= np(p+q)^{n-1} \ \textbf{E} \\
&= np \ (\because p+q=1)
\end{aligned}$$

한편, $V(X)=E(X^2)-\{E(X)\}^2$을 이용하여 $V(X)$를 구하면 다음과 같다.

$$\begin{aligned}
V(X) \\
&= E(X^2)-\{E(X)\}^2 \\
&= \sum_{r=0}^{n} r^2 \times {}_nC_r p^r q^{n-r} - (np)^2 \ \textbf{F} \\
&= \sum_{r=0}^{n} (r^2-r+r) {}_nC_r p^r q^{n-r} - n^2 p^2 \\
&= \sum_{r=0}^{n} r(r-1) \times {}_nC_r p^r q^{n-r} + \underbrace{\sum_{r=0}^{n} r \times {}_nC_r p^r q^{n-r}}_{=np} - n^2 p^2 \\
&= \sum_{r=2}^{n} \frac{n!}{(r-2)!(n-r)!} p^r q^{n-r} + np - n^2 p^2 \ \textbf{G} \\
&= n(n-1)p^2 \sum_{r=2}^{n} \frac{(n-2)!}{(r-2)!(n-r)!} p^{r-2} q^{(n-2)-(r-2)} + np - n^2 p^2 \\
&= n(n-1)p^2 \sum_{r=2}^{n} {}_{n-2}C_{r-2} p^{r-2} q^{(n-2)-(r-2)} + np - n^2 p^2 \\
&= n(n-1)p^2 \sum_{r=0}^{n-2} {}_{n-2}C_r p^r q^{(n-2)-r} + np - n^2 p^2 \\
&= n(n-1)p^2 (p+q)^{n-2} + np - n^2 p^2 \\
&= np(1-p) \ (\because p+q=1) \\
&= npq \ (\text{단}, q=1-p)
\end{aligned}$$

D
$$\begin{aligned}
r \times {}_nC_r \\
&= r \times \frac{n!}{r!(n-r)!} \\
&= r \times \frac{n \times (n-1)!}{r \times (r-1)! \times (n-r)!} \\
&= n \times \frac{(n-1)!}{(r-1)! \times (n-r)!} \\
&= n \times \frac{(n-1)!}{(r-1)! \times \{n-1-(r-1)\}!} \\
&= n \times {}_{n-1}C_{r-1}
\end{aligned}$$

E $(p+q)^n = \sum_{r=0}^{n} {}_nC_r p^r q^{n-r}$ 이므로
$$\begin{aligned}
(p+q)^{n-1} \\
&= \sum_{r=0}^{n-1} {}_{n-1}C_r p^r q^{n-1-r} \\
&= \sum_{r=1}^{n} {}_{n-1}C_{r-1} p^{r-1} q^{(n-1)-(r-1)}
\end{aligned}$$

F $E(X^2) = \sum_{r=0}^{n} r^2 \times P(X=r)$

G
$$\begin{aligned}
r(r-1) \times {}_nC_r \\
&= r(r-1) \times \frac{n!}{r!(n-r)!} \\
&= \frac{n!}{(r-2)!(n-r)!}
\end{aligned}$$

자유투 성공률이 $\dfrac{3}{5}$인 어느 농구 선수가 자유투를 n회 $(n \geq 3)$ 던질 때 성공한 자유투 횟수를 확률변수 X라 하자. $4\mathrm{P}(X=2)=\mathrm{P}(X=3)$을 만족시킬 때, 자연수 n의 값을 구하시오. (단, 각 시행은 서로 독립이다.)

guide
독립시행에서의 확률변수를 X라 하면
(1) X는 이항분포 $\mathrm{B}(n,\ p)$를 따른다.
(2) $\mathrm{P}(X=x)={}_n\mathrm{C}_x p^x (1-p)^{n-x}$ (단, $x=0,\ 1,\ 2,\ \cdots,\ n$)

solution
확률변수 X는 이항분포 $\mathrm{B}\left(n,\ \dfrac{3}{5}\right)$을 따르므로 X의 확률질량함수는

$$\mathrm{P}(X=x)={}_n\mathrm{C}_x \left(\dfrac{3}{5}\right)^x \left(\dfrac{2}{5}\right)^{n-x} \ (x=0,\ 1,\ 2,\ \cdots,\ n)$$

$$\therefore\ \mathrm{P}(X=2)={}_n\mathrm{C}_2 \left(\dfrac{3}{5}\right)^2 \left(\dfrac{2}{5}\right)^{n-2},\ \mathrm{P}(X=3)={}_n\mathrm{C}_3 \left(\dfrac{3}{5}\right)^3 \left(\dfrac{2}{5}\right)^{n-3}$$

이때, $4\mathrm{P}(X=2)=\mathrm{P}(X=3)$이므로

$$4 \times \dfrac{n(n-1)}{2} \times \left(\dfrac{3}{5}\right)^2 \left(\dfrac{2}{5}\right)^{n-2} = \dfrac{n(n-1)(n-2)}{6} \times \left(\dfrac{3}{5}\right)^3 \left(\dfrac{2}{5}\right)^{n-3}$$

양변을 $n(n-1) \times \left(\dfrac{3}{5}\right)^2 \left(\dfrac{2}{5}\right)^{n-3}$으로 나누면 $(\because\ n \geq 3)$

$$2 \times \dfrac{2}{5} = \dfrac{n-2}{6} \times \dfrac{3}{5},\ 8=n-2$$

$$\therefore\ n=\mathbf{10}$$

정답 및 해설 pp.106~107

01-1 두 개의 동전을 동시에 던지는 시행을 n회 $(n \geq 4)$ 반복할 때, 2개 모두 앞면이 나오는 횟수를 확률변수 X라 하자. $\mathrm{P}(X=3)=\mathrm{P}(X=4)$를 만족시킬 때, 자연수 n의 값을 구하시오.

01-2 확률변수 X가 이항분포 $\mathrm{B}\left(25,\ \dfrac{1}{5}\right)$을 따를 때, 부등식 $\dfrac{\mathrm{P}(X=n)}{\mathrm{P}(X=n+1)} < 2$를 만족시키는 자연수 n의 최댓값을 구하시오. (단, $n < 25$)

01-3 확률변수 X는 이항분포 $\mathrm{B}(4,\ p)$를 따르고, 확률변수 Y는 $\mathrm{B}(4,\ 1-p)$를 따른다. $\mathrm{P}(X<2)=\mathrm{P}(Y=2)$를 만족시키는 상수 p에 대하여 $(9p-1)^2$의 값을 구하시오.
(단, $0<p<1$)

확률변수 X가 이항분포 $B(n,\ p)$를 따르고 $E(2X)=24$, $V(2X)=36$일 때, 자연수 n의 값을 구하시오.

guide

1 확률변수 X가 이항분포 $B(n,\ p)$를 따를 때
$\Rightarrow E(X)=np,\ V(X)=np(1-p),\ \sigma(X)=\sqrt{np(1-p)}$

2 두 상수 a, b에 대하여
(1) $E(aX+b)=aE(X)+b$ (2) $V(aX+b)=a^2V(X)$ (3) $\sigma(aX+b)=|a|\sigma(X)$

solution

확률변수 X가 이항분포 $B(n,\ p)$를 따르므로
$E(X)=np,\ V(X)=np(1-p)$
$E(2X)=2E(X)=2np=24$에서
$np=12$ ㉠
$$\begin{aligned} V(2X) &= 4V(X) \\ &= 4np(1-p) \\ &= 48(1-p)\ (\because ㉠) \end{aligned}$$
즉, $48(1-p)=36$이므로
$1-p=\dfrac{3}{4}$ $\therefore\ p=\dfrac{1}{4}$
이 값을 ㉠에 대입하여 풀면 $n=\mathbf{48}$

정답 및 해설 pp.107~108

02-1 확률변수 X가 이항분포 $B(n,\ p)$를 따르고 $E(3X)=18$, $E(3X^2)=120$일 때, 자연수 n의 값을 구하시오.

02-2 확률변수 X의 확률질량함수가
$$P(X=k)={}_nC_k\left(\dfrac{1}{2}\right)^n$$
일 때, $\displaystyle\sum_{k=0}^{n}(k-2)^2P(X=k)=69$를 만족시키는 자연수 n의 값을 구하시오.

02-3 확률변수 X가 이항분포 $B\left(100,\ \dfrac{1}{40}\right)$을 따를 때, 함수
$$f(x)=\sum_{k=0}^{100}(x-ak)^2P(X=k)$$
의 최솟값이 39가 되도록 하는 양수 a의 값을 구하시오.

3개의 동전을 동시에 던지는 시행을 320회 반복할 때, 1개는 앞면, 2개는 뒷면이 나오는 횟수를 확률변수 X라 하자. 이때, $\mathrm{E}(X)+\mathrm{V}(X)$의 값을 구하시오.

guide　이항분포를 따르는 확률변수 X의 평균, 분산, 표준편차는 시행횟수 n과 사건이 일어날 확률 p를 구하여 이항분포 $\mathrm{B}(n,\ p)$로 나타낸 후 구한다.

solution　3개의 동전을 동시에 한 번 던질 때, 1개는 앞면, 2개는 뒷면이 나올 확률은

$$_3\mathrm{C}_1\left(\frac{1}{2}\right)\left(\frac{1}{2}\right)^2=\frac{3}{8}$$

즉, 확률변수 X는 이항분포 $\mathrm{B}\left(320,\ \frac{3}{8}\right)$을 따르므로

$$\mathrm{E}(X)=320\times\frac{3}{8}=120$$

$$\mathrm{V}(X)=320\times\frac{3}{8}\times\frac{5}{8}=75$$

$$\therefore\ \mathrm{E}(X)+\mathrm{V}(X)=120+75=\mathbf{195}$$

유형
연습

정답 및 해설 pp.108~109

03-1　이차함수 $y=f(x)$의 그래프는 오른쪽 그림과 같고 $f(0)=f(3)=0$
이다. 한 개의 주사위를 던져 나온 눈의 수 m에 대하여 $f(m)$이 0보
다 큰 사건을 A라 하자. 한 개의 주사위를 15회 던지는 독립시행에서
사건 A가 일어나는 횟수를 확률변수 X라 할 때, $\mathrm{E}(X)$의 값을 구
하시오. [평가원]

03-2　두 주사위 A, B를 동시에 던져 나오는 눈의 수를 각각 a, b라 할 때, 이차방정식
$x^2-ax+b=0$의 두 실근이 모두 자연수가 되는 사건을 N이라 하고 두 주사위 A, B를 동
시에 던지는 시행을 240회 반복할 때, 사건 N이 일어나는 횟수를 확률변수 X라 하자.
이때, $\mathrm{E}(3X+5)$의 값을 구하시오.

03-3　5개의 동전을 동시에 던져 나오는 앞면과 뒷면의 개수를 각각 m, n이라 할 때, $mn<5$를 만
족시키는 사건을 A라 하고 5개의 동전을 던지는 시행을 20회 반복하였을 때, 사건 A가 일
어나는 횟수를 확률변수 X라 하자. 이때, $\mathrm{E}(2X)\times\sigma(4X-1)$의 값을 구하시오.

한 개의 주사위를 던져 6의 약수의 눈이 나오면 3점을 얻고, 그렇지 않으면 1점을 얻는 게임이 있다. 주사위를 36회 던져 얻은 점수를 확률변수 X라 할 때, $\mathrm{E}(X)$의 값을 구하시오.

guide 주어진 조건에 따라 새로운 확률변수를 정의하고 이항분포를 이용하여 평균, 분산 등을 구한다.

solution 주사위를 36번 던져 6의 약수의 눈이 나오는 횟수를 확률변수 Y라 하면 주사위를 한 번 던져 6의 약수의 눈이 나올 확률은 $\dfrac{4}{6}=\dfrac{2}{3}$이므로 Y는 이항분포 $\mathrm{B}\left(36,\ \dfrac{2}{3}\right)$를 따른다.

$\therefore\ \mathrm{E}(Y)=36\times\dfrac{2}{3}=24$ ……㉠

이때, 6의 약수의 눈이 나오지 않는 횟수는 $36-Y$이므로
$X=3Y+36-Y=2Y+36$
$\begin{aligned}\therefore\ \mathrm{E}(X)&=\mathrm{E}(2Y+36)\\&=2\mathrm{E}(Y)+36\\&=2\times24+36\ (\because\ ㉠)=\mathbf{84}\end{aligned}$

정답 및 해설 pp.109~110

04-1 한 개의 동전을 던져 앞면이 나오면 500원을 받고 뒷면이 나오면 100원을 받는 게임을 한다. 이 게임을 10회 반복하여 받은 상금의 액수를 X원이라 할 때, $\mathrm{E}(2X+100)$의 값을 구하시오.

04-2 어느 기업에서는 올해부터 오지선다형 객관식 40문제로 이루어진 새로운 채용 시험을 도입하려 한다. 문항당 정답을 맞히면 5점을 얻고 틀리면 일정한 점수를 감점하려 할 때, 모든 문항의 답을 임의로 고른 응시자의 평균 점수가 8점이 되도록 하기 위해서 틀린 문항당 감점해야 하는 점수를 구하시오.

발전
04-3 100원짜리 동전과 500원짜리 동전을 합쳐서 20개를 동시에 던져 앞면이 나온 동전을 상금으로 받는 게임에서 상금의 기댓값이 3600원이다. 20개의 동전 중에서 100원짜리 동전만 모두 던져서 앞면이 나오는 개수를 확률변수 X라 할 때, $\mathrm{V}(4X)$의 값을 구하시오.

개념 03 정규분포

1. 정규분포

실수 전체의 집합에서 정의된 연속확률변수 X의 확률밀도함수 $f(x)$가 두 상수 m, $\sigma(\sigma>0)$에 대하여

$$f(x)=\frac{1}{\sqrt{2\pi}\,\sigma}e^{-\frac{(x-m)^2}{2\sigma^2}} \quad \text{(단, } e=2.718281\cdots \text{인 무리수이다.)}$$

일 때, X의 확률분포를 **정규분포**라 하고, 이 정규분포를 기호로 다음과 같이 나타낸다.

$$\text{N}(m,\ \sigma^2) \ Ⓐ$$

참고 연속확률변수 X의 평균과 분산은 각각 m, σ^2이다.

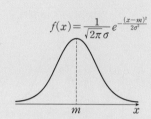

$$\text{N}(\ m,\ \sigma^2\)$$
평균 ⌐ └ 분산

2. 정규분포곡선

정규분포를 따르는 확률변수 X의 확률밀도함수 $f(x)$의 그래프

$$f(x)=\frac{1}{\sqrt{2\pi}\,\sigma}e^{-\frac{(x-m)^2}{2\sigma^2}}$$

3. 정규분포곡선의 성질

정규분포 $\text{N}(m,\ \sigma^2)$을 따르는 확률변수 X의 정규분포곡선은 다음과 같은 성질을 갖는다.

(1) 직선 $x=m$에 대하여 대칭인 종 모양의 곡선이다.
(2) 점근선은 x축이고, 곡선과 x축 사이의 넓이는 1이다.
(3) $x=m$일 때, 최댓값을 갖는다.
(4) σ의 값이 일정할 때, m의 값이 달라지면 대칭축의 위치는 바뀌지만 곡선의 모양은 변하지 않는다.
(5) m의 값이 일정할 때, σ의 값이 클수록 곡선의 가운데 부분의 높이는 낮아지고 양쪽으로 퍼진 모양이 된다.

1. 정규분포에 대한 이해

자연 현상이나 사회 현상에서 비롯된 수많은 결과들은 그 값이 평균에 집중되어 있고 평균에서 멀어질수록 그 도수가 작아지는 현상을 보인다.

예를 들어, 강수량, 키 등을 통해 얻은 자료를 히스토그램과 도수분포다각형으로 나타내면 자료의 수가 많아질수록 오른쪽 그림과 같이 좌우 대칭인 종 모양의 곡선에 가까워지는 경우가 많다.

일반적으로 실수 전체의 집합에서 정의된 연속확률변수 X의 확률밀도함수 $f(x)$가 두 상수 m, $\sigma(\sigma>0)$에 대하여

$$f(x)=\frac{1}{\sqrt{2\pi}\,\sigma}e^{-\frac{(x-m)^2}{2\sigma^2}}$$

$$f(x)=\frac{1}{\sqrt{2\pi}\,\sigma}e^{-\frac{(x-m)^2}{2\sigma^2}}$$

일 때, X의 확률분포를 **정규분포**라 한다.
이때, 함수 $f(x)$의 그래프는 오른쪽 그림과 같고, 이 곡선을 **정규분포곡선**이라 한다. ⒷⒸ
또한, 확률변수 X의 평균은 m, 분산은 σ^2임이 알려져 있다.

Ⓐ $\text{N}(m,\ \sigma^2)$의 N은 정규분포를 뜻하는 Normal distribution의 첫 글자이다.

Ⓑ 정규분포곡선을 그릴 때는 y축을 생략하기도 한다.

Ⓒ 정규분포곡선에서 가로축은 확률변수이고, 세로축은 확률밀도이다.

평균과 분산이 각각 m과 σ^2인 정규분포를 기호로

$$N(m, \sigma^2)$$

으로 나타내고, 확률변수 X는 정규분포 $N(m, \sigma^2)$을 따른다고 한다.

2. 정규분포곡선의 성질에 대한 이해

정규분포 $N(m, \sigma^2)$을 따르는 확률변수 X의 확률밀도함수 $f(x)$의 그래프는 직선 $x=m$에 대하여 대칭이고 x축을 점근선으로 갖는 곡선이다. 다음은 m과 σ의 값에 따라 정규분포곡선을 그린 것이다.

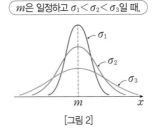

[그림 1]은 표준편차는 같고 평균이 다른 두 정규분포곡선으로, **모양은 같지만 대칭축의 위치가 다르다**는 것을 알 수 있다. ⓓ

[그림 2]는 평균은 같고 표준편차가 다른 세 정규분포곡선으로, **표준편차가 클수록 곡선의 가운데 부분의 높이는 낮아지고 모양은 양쪽으로 퍼진다**는 것을 알 수 있다. ⓔ

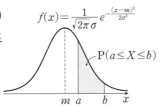

한편, 확률변수 X가 정규분포 $N(m, \sigma^2)$을 따를 때, 확률 $P(a \le X \le b)$는 정규분포 곡선과 x축 및 두 직선 $x=a$, $x=b$로 둘러싸인 도형의 넓이와 같다.

$$f(x) = \frac{1}{\sqrt{2\pi}\,\sigma} e^{-\frac{(x-m)^2}{2\sigma^2}}$$

(확인) 오른쪽 그림에서 곡선 A, B, C는 각각 정규분포를 따르는 세 확률변수 X, Y, Z의 확률밀도함수의

그래프이다. X, Y, Z의 평균을 각각 m_1, m_2, m_3이라 하고, 표준편차를 각각 σ_1, σ_2, σ_3이라 할 때, 다음 세 수의 대소를 비교하시오.

(1) m_1, m_2, m_3 (2) σ_1, σ_2, σ_3

풀이 (1) 두 곡선 A, B의 대칭축은 서로 같고, 곡선 C의 대칭축은 곡선 A, B의 대칭축보다 오른쪽에 위치하므로 $m_1 = m_2 < m_3$

(2) 두 곡선 A, C의 모양이 같으므로 확률변수 X, Z의 표준편차가 같고, 곡선 A는 곡선 B보다 가운데 부분의 높이가 낮아지고 양쪽으로 퍼진 모양이므로 $\sigma_2 < \sigma_1 = \sigma_3$

ⓓ 이것은 σ의 값이 일정할 때 m의 값이 달라지면 평행이동을 이용하여 두 정규분포곡선을 포갤 수 있음을 뜻한다.

ⓔ 정규분포곡선의 가운데 부분의 높이가 높을수록 표준편차 σ가 작은 것이므로 자료가 고르게 분포되었다고 할 수 있다.

ⓕ m은 정규분포곡선의 위치를 결정하고, σ는 정규분포곡선의 모양을 결정한다.

개념 04 표준정규분포

1. 표준정규분포

평균이 0, 분산이 1인 정규분포 $N(0, 1)$을 **표준정규분포**라 한다.
확률변수 Z가 표준정규분포 $N(0, 1)$을 따를 때, Z의 확률밀도함수는

$$f(z) = \frac{1}{\sqrt{2\pi}} e^{-\frac{z^2}{2}} \text{ (단, } z\text{는 모든 실수)}$$

이고, 그 그래프는 오른쪽 그림과 같다.
또한, 임의의 양수 a에 대하여 확률 $P(0 \leq Z \leq a)$는 오른쪽 그림에서 색칠한
도형의 넓이와 같고, 그 값은 표준정규분포표에서 찾을 수 있다.

참고 표준정규분포를 따르는 확률변수는 보통 Z로 나타낸다.

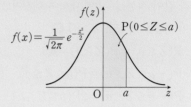

2. 정규분포의 표준화

확률변수 X가 정규분포 $N(m, \sigma^2)$을 따를 때, 다음이 성립한다.

(1) 확률변수 $Z = \dfrac{X-m}{\sigma}$ 은 표준정규분포 $N(0, 1)$을 따른다.

(2) $P(a \leq X \leq b) = P\left(\dfrac{a-m}{\sigma} \leq Z \leq \dfrac{b-m}{\sigma}\right)$ (단, $a < b$)

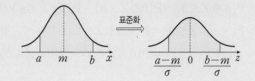

1. 표준정규분포의 확률에 대한 이해

평균이 0, 분산이 1인 정규분포 $N(0, 1)$을 **표준정규분포**라 한다. **Ⓐ**
확률변수 Z가 표준정규분포 $N(0, 1)$을 따를 때, 임의의 양수 a에 대하여

확률 $P(0 \leq Z \leq a)$는 Z의 확률밀도함수 $f(z) = \dfrac{1}{\sqrt{2\pi}} e^{-\frac{z^2}{2}}$ 의 그래프와

z축 및 두 직선 $z=0$, $z=a$로 둘러싸인 도형의 넓이와 같다. **Ⓒ**
하지만 넓이를 구하는 것은 현실적으로 어렵기에 표준정규분포에 대한 넓이
를 미리 구하여 표로 정리한 표준정규분포표를 이용하여 확률을 구한다. **Ⓓ**

예를 들어, 다음 표준정규분포표를 이용하여 $P(0 \leq Z \leq 1.65)$의 값을 구해
보자. 표준정규분포표의 왼쪽에 있는 열에서 1.6을 찾고, 위쪽에 있는 행에서
0.05를 찾아 행과 열이 만나는 지점의 수를 찾는다. 즉,

$$P(0 \leq Z \leq 1.65) = 0.4505$$

Ⓐ 표준정규분포를 영어로 Standard normal distribution이라 한다.

Ⓑ 표준정규분포는 연속확률분포이므로 다음이 성립한다.
$$P(a \leq Z \leq b) = P(a \leq Z < b)$$
$$= P(a < Z \leq b)$$
$$= P(a < Z < b)$$

Ⓒ 확률
$$P(0 \leq Z \leq a) = \int_0^a \frac{1}{\sqrt{2\pi}} e^{-\frac{z^2}{2}} dz$$
는 고등학교 교육과정의 적분법으로는 계산이 불가능하다.

Ⓓ 표준정규분포표는 p.190에서 확인할 수 있다.

z	0.00	0.01		0.05	0.06	0.07
0.0	.0000	.0040		.0199	.0239	.0279
0.1	.0398	.0438		.0596	.0636	.0675
⋮	⋮	⋮		⋮	⋮	⋮
1.5	.4332	.4345		.4394	.4406	.4418
1.6	.4452	.4463		.4505	.4515	.4525
1.7	.4554	.4564		.4599	.4608	.4616

이와 같이 표준정규분포표는 확률 $P(0 \leq Z \leq z)$를 계산하여 표로 만든 것이므로 정규분포를 **표준화**하여 확률을 구할 때에는 $P(0 \leq Z \leq z)$ 꼴을 이용할 수 있도록 식을 변형해야 한다.

한편, 확률밀도함수 $f(z)$의 그래프는 오른쪽 그림과 같이 직선 $z=0$에 대하여 대칭이므로 다음이 성립한다. (단, $a > 0$) **E**

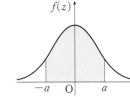

(1) $P(Z \leq 0) = P(Z \geq 0) = 0.5$

(2) $P(-a \leq Z \leq 0) = P(0 \leq Z \leq a)$

(3) $P(-a \leq Z \leq a) = 2P(0 \leq Z \leq a)$

(4) $P(Z \leq a) = P(Z \leq 0) + P(0 \leq Z \leq a) = 0.5 + P(0 \leq Z \leq a)$

(5) $P(Z \geq a) = P(Z \geq 0) - P(0 \leq Z \leq a) = 0.5 - P(0 \leq Z \leq a)$

(6) $P(a \leq Z \leq b) = P(0 \leq Z \leq b) - P(0 \leq Z \leq a)$ (단, $0 < a < b$)

(7) $P(-a \leq Z \leq b) = P(-a \leq Z \leq 0) + P(0 \leq Z \leq b)$
$= P(0 \leq Z \leq a) + P(0 \leq Z \leq b)$ (단, $b > 0$)

E (4)
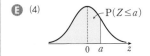

(5)
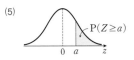

(6)
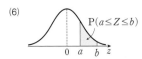

(7)
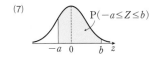

F (1)
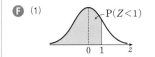

(2)
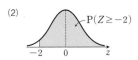

(3)
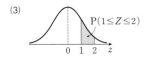

(확인1) 확률변수 Z가 표준정규분포 $N(0, 1)$을 따를 때, 다음 확률을 구하시오. (단, $P(0 \leq Z \leq 1) = 0.3413$, $P(0 \leq Z \leq 2) = 0.4772$) **F**

(1) $P(Z < 1)$의 값 (2) $P(Z \geq -2)$의 값 (3) $P(1 \leq Z \leq 2)$의 값

풀이 (1) $P(Z < 1) = P(Z \leq 0) + P(0 \leq Z \leq 1) = 0.5 + 0.3413 = 0.8413$

(2) $P(Z \geq -2) = P(-2 \leq Z \leq 0) + P(Z \geq 0)$
$= P(0 \leq Z \leq 2) + P(Z \geq 0) = 0.4772 + 0.5 = 0.9772$

(3) $P(1 \leq Z \leq 2) = P(0 \leq Z \leq 2) - P(0 \leq Z \leq 1)$
$= 0.4772 - 0.3413 = 0.1359$

2. 정규분포와 표준정규분포의 관계

정규분포를 따르는 확률변수의 확률은 직접 구하기 어려우므로 주어진 정규분포를 평균이 0, 표준편차가 1이 되도록 변환한 후 표준정규분포표를 이용하여 구한다.

정규분포 $N(m, \sigma^2)$을 따르는 연속확률변수 X에 대하여 $Z = \dfrac{X-m}{\sigma}$이라 할 때, 확률변수 Z의 평균과 분산은 다음과 같다. **G**

$$E(Z) = E\left(\frac{X-m}{\sigma}\right) = \frac{1}{\sigma}\{E(X) - m\} = 0$$

$$V(Z) = V\left(\frac{X-m}{\sigma}\right) = \frac{1}{\sigma^2}V(X) = 1$$

또한, 확률변수 Z도 확률변수 X와 같이 정규분포를 따른다는 사실이 알려져 있으므로 확률변수 Z는 표준정규분포 $N(0, 1)$을 따른다.

이와 같이 정규분포 $N(m, \sigma^2)$을 따르는 확률변수 X를 표준정규분포 $N(0, 1)$을 따르는 확률변수 $Z = \dfrac{X-m}{\sigma}$으로 바꾸는 것을 **표준화**라 한다. **H**

G 두 상수 a, b에 대하여
(1) $E(aX + b) = aE(X) + b$
(2) $V(aX + b) = a^2 V(X)$

H 정규분포의 표준화를 이용하면 분포 상태가 다른 서로 다른 정규분포끼리의 상대적인 비교를 할 때 유용하다.

이때, 다음이 성립한다. (단, $a < b$)

$$\mathrm{P}(a \le X \le b) = \mathrm{P}\left(\frac{a-m}{\sigma} \le \frac{X-m}{\sigma} \le \frac{b-m}{\sigma}\right)$$

$$= \mathrm{P}\left(\frac{a-m}{\sigma} \le Z \le \frac{b-m}{\sigma}\right)$$

예를 들어, 확률변수 X가 정규분포 $\mathrm{N}(50,\ 8^2)$을 따를 때, $\mathrm{P}(50 \le X \le 60)$의 값을 구해 보자. (단, $\mathrm{P}(0 \le Z \le 1.25) = 0.3944$)

확률변수 $Z = \dfrac{X-50}{8}$은 표준정규분포 $\mathrm{N}(0,\ 1)$을 따르므로

$$\mathrm{P}(50 \le X \le 60) = \mathrm{P}\left(\frac{50-50}{8} \le Z \le \frac{60-50}{8}\right)$$

$$= \mathrm{P}(0 \le Z \le 1.25) = 0.3944$$

한편, 표준화를 이용하여 정규분포 $\mathrm{N}(m,\ \sigma^2)$을 따르는 확률변수 X가 평균에서 $k\sigma$ $(k>0)$ 범위 내에 있을 확률을 구할 수 있다.

$\mathrm{P}(m-k\sigma \le X \le m+k\sigma)$ $(k=1,\ 2,\ 3)$을 구하면 다음과 같다.

$$\mathrm{P}(|X-m| \le \sigma) = \mathrm{P}(-1 \le Z \le 1)$$
$$= 0.6826 \leftarrow \text{약 } 68.26\% \;❶$$
$$\mathrm{P}(|X-m| \le 2\sigma) = \mathrm{P}(-2 \le Z \le 2)$$
$$= 0.9544 \leftarrow \text{약 } 95.44\%$$
$$\mathrm{P}(|X-m| \le 3\sigma) = \mathrm{P}(-3 \le Z \le 3)$$
$$= 0.9974 \leftarrow \text{약 } 99.74\%$$

이것은 평균 m과 표준편차 σ에 상관없이 정규분포에서는 확률변수 X의 값이 평균에서 σ, 2σ, 3σ 범위 내에 있을 확률이 각각 0.6826, 0.9544, 0.9974로 일정하다는 것을 알 수 있다.

(확인2) 확률변수 X가 정규분포 $\mathrm{N}(60,\ 5^2)$을 따를 때, 오른쪽 표준정규분포표를 이용하여 다음 확률을 구하시오.

(1) $\mathrm{P}(X \le 65)$의 값

(2) $\mathrm{P}(45 \le X \le 70)$의 값

(3) $\mathrm{P}(X \ge 50)$의 값

z	$\mathrm{P}(0 \le Z \le z)$
1	0.3413
1.5	0.4332
2	0.4772
2.5	0.4938
3	0.4987

풀이 (1) $\mathrm{P}(X \le 65) = \mathrm{P}\left(Z \le \dfrac{65-60}{5}\right) = \mathrm{P}(Z \le 1)$

$\qquad\qquad = \mathrm{P}(Z \le 0) + \mathrm{P}(0 \le Z \le 1) = 0.5 + 0.3413 = 0.8413$

\qquad(2) $\mathrm{P}(45 \le X \le 70) = \mathrm{P}\left(\dfrac{45-60}{5} \le Z \le \dfrac{70-60}{5}\right) = \mathrm{P}(-3 \le Z \le 2)$

$\qquad\qquad = \mathrm{P}(-3 \le Z \le 0) + \mathrm{P}(0 \le Z \le 2)$

$\qquad\qquad = 0.4987 + 0.4772 = 0.9759$

\qquad(3) $\mathrm{P}(X \ge 50) = \mathrm{P}\left(Z \ge \dfrac{50-60}{5}\right) = \mathrm{P}(Z \ge -2)$

$\qquad\qquad = \mathrm{P}(-2 \le Z \le 0) + \mathrm{P}(Z \ge 0) = 0.4772 + 0.5 = 0.9772$

❶ 정규분포에서 특징적인 것은 평균 m과 표준편차 σ에 상관없이 확률
$$\mathrm{P}(m-\sigma \le X \le m+\sigma)$$
가 항상 0.6826으로 일정하다는 것이다.

이항분포와 정규분포의 관계

확률변수 X가 이항분포 $\mathrm{B}(n,\ p)$를 따를 때, n의 값이 충분히 크면
(1) X는 근사적으로 정규분포 $\mathrm{N}(np,\ npq)$를 따른다. (단, $q=1-p$)
(2) 확률변수 $Z=\dfrac{X-np}{\sqrt{npq}}$는 근사적으로 표준정규분포 $\mathrm{N}(0,\ 1)$을 따른다. (단, $q=1-p$)

참고 일반적으로 $np \geq 5$, $nq \geq 5$를 동시에 만족시킬 때, n의 값이 충분이 크다고 한다.

이항분포와 정규분포의 관계에 대한 이해 Ⓐ

예를 들어, 한 개의 주사위를 720번 던져서 1의 눈이 나오는 횟수를 확률변수 X라 할 때, X는 이항분포 $\mathrm{B}\Big(720,\ \dfrac{1}{6}\Big)$을 따르므로 확률질량함수는 다음과 같다.

$$\mathrm{P}(X=x)=_{720}\mathrm{C}_x\Big(\dfrac{1}{6}\Big)^x\Big(\dfrac{5}{6}\Big)^{720-x}\ (x=0,\ 1,\ 2,\ \cdots,\ 720)$$

이때, 확률변수 X가 110번 이상 150번 이하로 나올 확률은

$$\mathrm{P}(110 \leq X \leq 150)=_{720}\mathrm{C}_{110}\Big(\dfrac{1}{6}\Big)^{110}\Big(\dfrac{5}{6}\Big)^{610}+_{720}\mathrm{C}_{111}\Big(\dfrac{1}{6}\Big)^{111}\Big(\dfrac{5}{6}\Big)^{609}$$
$$+\cdots+_{720}\mathrm{C}_{150}\Big(\dfrac{1}{6}\Big)^{150}\Big(\dfrac{5}{6}\Big)^{570}$$

이므로 이 확률은 계산하기 매우 어렵다. Ⓑ
이러한 경우 이항분포와 정규분포의 관계를 이용하여 확률을 근사적으로 구할 수 있다.

이항분포 $\mathrm{B}(n,\ p)$에서 p의 값이 일정할 때 n의 값이 커짐에 따라 확률질량함수의 그래프의 모양이 어떻게 변하는지 알아보자.

오른쪽 그림은 확률변수 X가 이항분포 $\mathrm{B}\Big(n,\ \dfrac{1}{6}\Big)$을 따를 때, 시행 횟수 n이 10, 25, 50일 때의 확률질량함수의 그래프를 나타낸 것이다. Ⓒ
이 그림에서 n의 값이 커질수록 이항분포의 확률질량함수의 그래프가 근사적으로 정규분포곡선에 가까워짐을 알 수 있다. Ⓓ

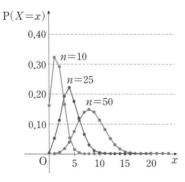

Ⓐ 이항분포는 이산확률변수의 확률분포이고, 정규분포는 연속확률변수의 확률분포이다.

Ⓑ 이항분포 $\mathrm{B}(n,\ p)$는 평균과 분산을 구하기는 매우 쉬우나 특정한 사건이 일어날 확률을 계산하기는 어렵다는 단점이 있다.

Ⓒ 시행횟수가 n일 때, 확률질량함수는 다음과 같다. ← p. 143 참고
$$\mathrm{P}(X=x)=_n\mathrm{C}_x\Big(\dfrac{1}{6}\Big)^x\Big(\dfrac{5}{6}\Big)^{n-x}$$

Ⓓ 실제로 확률변수 X가 이항분포 $\mathrm{B}(n,\ p)$를 따를 때, n이 충분히 크면 X는 근사적으로 평균이 np이고 분산이 npq인 정규분포 $\mathrm{N}(np,\ npq)$를 따른다는 사실이 알려져 있다. (단, $q=1-p$)
즉, n이 충분히 클 때
$$\mathrm{B}(n,\ p) \Rightarrow \mathrm{N}(np,\ npq)$$

이때, X의 평균과 분산을 구하면

$$\mathrm{E}(X)=n\times\frac{1}{6}=\frac{n}{6}, \ \mathrm{V}(X)=n\times\frac{1}{6}\times\frac{5}{6}=\frac{5n}{36}$$

이므로 n이 충분히 크면 X가 근사적으로 정규분포 $\mathrm{N}\!\left(\frac{n}{6}, \ \frac{5n}{36}\right)$을 따름을 알 수 있다.

따라서 확률변수 X를 $Z=\dfrac{X-\dfrac{n}{6}}{\sqrt{\dfrac{5n}{36}}}$으로 표준화하여 확률을 구할 수 있다.

p. 154의 예에서 $\mathrm{P}(110\leq X\leq150)$의 값을 구해 보자.

(단, $\mathrm{P}(0\leq Z\leq1)=0.3413$, $\mathrm{P}(0\leq Z\leq3)=0.4987$)

확률변수 X가 이항분포 $\mathrm{B}\!\left(720, \ \frac{1}{6}\right)$을 따르므로

$$\mathrm{E}(X)=720\times\frac{1}{6}=120, \ \mathrm{V}(X)=720\times\frac{1}{6}\times\frac{5}{6}=10^2$$

이때, 720은 충분히 큰 수이므로 X는 근사적으로 정규분포 $\mathrm{N}(120, \ 10^2)$을 따른다.

따라서 확률변수 $Z=\dfrac{X-120}{10}$은 표준정규분포 $\mathrm{N}(0, \ 1)$을 따르므로

$\mathrm{P}(110\leq X\leq150)$의 값을 정규분포를 이용하여 다음과 같이 구할 수 있다. **E**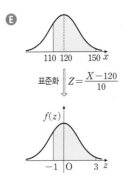

$$
\begin{aligned}
\mathrm{P}(110\leq X\leq150)&=\mathrm{P}\!\left(\frac{110-120}{10}\leq Z\leq\frac{150-120}{10}\right)\\
&=\mathrm{P}(-1\leq Z\leq3)\\
&=\mathrm{P}(-1\leq Z\leq0)+\mathrm{P}(0\leq Z\leq3)\\
&=\mathrm{P}(0\leq Z\leq1)+\mathrm{P}(0\leq Z\leq3)\\
&=0.3413+0.4987=0.84
\end{aligned}
$$

확인 확률변수 X가 이항분포 $\mathrm{B}\!\left(100, \ \frac{1}{2}\right)$을 따를 때 X는 근사적으로 정규분포 $\mathrm{N}(a, \ b)$를 따른다. 이때, $a+b$의 값을 구하시오.

풀이 $\mathrm{E}(X)=100\times\frac{1}{2}=50$, $\mathrm{V}(X)=100\times\frac{1}{2}\times\frac{1}{2}=5^2$

이때, 100은 충분히 큰 수이므로 X는 근사적으로 정규분포 $\mathrm{N}(50, \ 5^2)$을 따른다.

즉, $a=50$, $b=25$이므로 $a+b=75$

확률변수 X가 정규분포 $N(m, \sigma^2)$을 따르고 다음 조건을 만족시킨다.

z	$P(0 \leq Z \leq z)$
0.5	0.1915
1.0	0.3413
1.5	0.4332
2.0	0.4772

> (가) $P(X \geq 64) = P(X \leq 56)$　　　(나) $E(X^2) = 3616$

$P(X \geq 52)$의 값을 오른쪽 표준정규분포표를 이용하여 구하시오.

guide　(1) 정규분포 $N(m, \sigma^2)$을 따르는 확률변수 X의 정규분포곡선은 직선 $x = m$에 대하여 대칭이다.
　　　(2) 정규분포를 따르는 확률변수는 표준화하여 표준정규분포를 이용한다.

solution　정규분포곡선은 직선 $x = m$에 대하여 대칭이고 조건 (가)에서

$P(X \geq 64) = P(X \leq 56)$이므로 $m = \dfrac{64 + 56}{2} = 60$

이때, $\sigma(X)$의 값을 구하면
$\sigma(X) = \underbrace{\sqrt{3616 - 60^2}}_{\sqrt{V(X)} = \sqrt{E(X^2) - \{E(X)\}^2}} = \sqrt{16} = 4$

확률변수 $Z = \dfrac{X - 60}{4}$은 표준정규분포 $N(0, 1)$을 따르므로

$P(X \geq 52) = P\left(Z \geq \dfrac{52 - 60}{4}\right) = P(Z \geq -2)$
　　　　　　$= P(Z \geq 0) + P(0 \leq Z \leq 2) = 0.5 + 0.4772 = \mathbf{0.9772}$

정답 및 해설 p.110

05-1 평균이 m, 표준편차가 σ인 정규분포를 따르는 확률변수 X와 표준정규분포를 따르는 확률변수 Z에 대하여 $P(X \geq 32) = P(Z \geq -1)$, $P(X \leq 18) = P(Z \geq 2)$일 때, $P(39 \leq X \leq 53)$의 값을 오른쪽 표준정규분포표를 이용하여 구하시오.

z	$P(0 \leq Z \leq z)$
0.5	0.1915
1.0	0.3413
1.5	0.4332
2.0	0.4772

발전

05-2 확률변수 X가 평균이 m, 표준편차가 2σ인 정규분포를 따르고 확률변수 Y가 평균이 $m + 2$, 표준편차가 σ인 정규분포를 따를 때, 〈보기〉에서 옳은 것만을 있는 대로 고르시오.

(단, $m > 0$)

> **보기**
>
> ㄱ. $P(X \leq -2) = P\left(Y \geq \dfrac{3}{2}m + 3\right)$
>
> ㄴ. $P(m \leq X \leq m + 2) = \dfrac{1}{2}P(m + 2 \leq Y \leq m + 4)$
>
> ㄷ. 상수 a, b에 대하여 $P(X \geq a) + P(Y \leq b) = 1$일 때, $2b - a = m + 4$

어느 공장에서 생산하는 전기 자동차 배터리의 수명은 평균이 60개월, 표준편차가 2개월인 정규분포를 따른다고 한다. 이 공장에서 생산한 전기 자동차 배터리 중 임의로 1개를 선택할 때, 이 배터리의 수명이 65개월 이상일 확률을 오른쪽 표준정규분포표를 이용하여 구하시오.

z	$P(0 \leq Z \leq z)$
1.0	0.3413
1.5	0.4332
2.0	0.4772
2.5	0.4938

guide

(i) 정규분포 $N(m, \sigma^2)$을 따르는 확률변수 X를 정한다.

(ii) 확률변수 $Z = \dfrac{X-m}{\sigma}$으로 표준화한다.

(iii) 표준정규분포표를 이용하여 확률을 구한다.

solution

배터리의 수명을 X개월이라 하면 확률변수 X는 정규분포 $N(60, 2^2)$을 따르므로

확률변수 $Z = \dfrac{X-60}{2}$은 표준정규분포 $N(0, 1)$을 따른다.

따라서 배터리의 수명이 65개월 이상일 확률은

$$\begin{aligned} P(X \geq 65) &= P\left(Z \geq \frac{65-60}{2}\right) \\ &= P(Z \geq 2.5) \\ &= P(Z \geq 0) - P(0 \leq Z \leq 2.5) \\ &= 0.5 - 0.4938 = \mathbf{0.0062} \end{aligned}$$

정답 및 해설 p.111

06-1 어느 농장에서 생산하는 파인애플의 무게는 평균이 1250 g, 표준편차가 50 g인 정규분포를 따른다고 한다. 이 농장에서 생산하는 파인애플 2500개 중에서 무게가 1325 g 이상인 것의 개수를 오른쪽 표준정규분포표를 이용하여 구하시오.

z	$P(0 \leq Z \leq z)$
0.5	0.19
1.0	0.34
1.5	0.43
2.0	0.48

06-2 어느 공장에서는 두 종류의 타이어 A, B를 생산하고 있다. 타이어 A의 무게는 평균이 m g, 표준편차가 σ g인 정규분포를 따르고 타이어 B의 무게는 평균이 $(m+6)$ g, 표준편차가 2σ g인 정규분포를 따른다고 한다. 타이어 A의 무게가 $(m-3)$ g 이하일 확률이 0.1587일 때, 타이어 B의 무게가 m g 이상 $(m+9)$ g 이하일 확률을 오른쪽 표준정규분포표를 이용하여 구하시오.

z	$P(0 \leq Z \leq z)$
0.5	0.1915
1.0	0.3413
1.5	0.4332
2.0	0.4772

어느 고등학교의 교내 퀴즈대회에 참가한 고1 학생들의 점수는 평균이 250점이고, 표준편차가 10점인 정규분포를 따른다고 한다. 이 학교의 교내 퀴즈대회에서 상위 2 % 안에 들기 위한 최저 점수를 구하시오.

z	$P(0 \leq Z \leq z)$
0.5	0.19
1.0	0.34
1.5	0.43
2.0	0.48

guide 확률변수 X가 정규분포 $N(m, \sigma^2)$을 따를 때, 상위 $k \%$ 이내에 드는 X의 최솟값을 a라 하면

$$P(X \geq a) = P\left(Z \geq \frac{a-m}{\sigma}\right) = \frac{k}{100}$$ 를 만족시키는 a의 값을 구한다.

solution 이 학교 고1 학생들의 퀴즈대회 점수를 X점이라 하면 확률변수 X는 정규분포 $N(250, 10^2)$을 따르므로 확률변수 $Z = \dfrac{X-250}{10}$은 표준정규분포 $N(0, 1)$을 따른다.

상위 2 % 안에 들기 위한 최저 점수를 k점이라 하면 $P(X \geq k) = 0.02$

$$P(X \geq k) = P\left(Z \geq \frac{k-250}{10}\right) = P(Z \geq 0) - P\left(0 \leq Z \leq \frac{k-250}{10}\right) = 0.5 - P\left(0 \leq Z \leq \frac{k-250}{10}\right) = 0.02$$

$$\therefore P\left(0 \leq Z \leq \frac{k-250}{10}\right) = 0.48$$

이때, 주어진 표준정규분포표에서 $P(0 \leq Z \leq 2) = 0.48$이므로

$$\frac{k-250}{10} = 2, \ k - 250 = 20 \qquad \therefore \ k = 270$$

따라서 교내 퀴즈대회에서 상위 2 % 안에 들기 위한 최저 점수는 **270점**이다.

정답 및 해설 pp.111~112

유형
연습

07-1 어느 고등학교의 수학 시험에서 40점 이하의 학생은 재시험을 치르기로 하였다. 학생들의 시험 점수는 평균이 m점이고, 표준편차가 15점인 정규분포를 따른다고 한다. 시험을 마친 학생 중 임의로 선택한 한 학생이 재시험 대상이 될 확률이 0.16이었을 때, 오른쪽 표준정규분포표를 이용하여 m의 값을 구하시오.
(단, 시험은 100점 만점이다.)

z	$P(0 \leq Z \leq z)$
0.5	0.19
1.0	0.34
1.5	0.43
2.0	0.48
2.5	0.49

발전
07-2 어느 대학 수학과 수시모집에 지원한 200명의 학생의 입학 시험 점수는 평균이 70점이고 표준편차가 5점인 정규분포를 따른다고 한다. 시험 점수를 기준으로 상위 a명을 우선 선발하여 최초 합격자로 결정하고, 그 다음 상위 28명을 추가 합격자로 결정하였다. 추가 합격자의 최저 점수가 75점일 때, 최초 합격자의 최저 점수를 구하시오.

z	$P(0 \leq Z \leq z)$
0.5	0.19
1.0	0.34
1.5	0.43
2.0	0.48
2.5	0.49

어느 회사에서 판매하는 스마트폰은 10 %가 1년 이내에 고장이 난다고 한다. 이 회사에서 스마트폰 900개를 판매하였을 때, 1년 이내에 고장나는 스마트폰이 72개 이상일 확률을 오른쪽 표준정규분포표를 이용하여 구하시오.

z	$P(0 \leq Z \leq z)$
0.5	0.1915
1.0	0.3413
1.5	0.4332
2.0	0.4772

guide

확률변수 X가 이항분포 $B(n,\ p)$를 따를 때, n이 충분히 큰 수이면
\Rightarrow X는 근사적으로 정규분포 $N(np,\ np(1-p))$를 따른다.

solution

고장나는 스마트폰의 개수를 X라 하면 확률변수 X는 이항분포 $B\left(900,\ \dfrac{1}{10}\right)$을 따르므로

$$E(X)=900 \times \frac{1}{10}=90,\ \sigma(X)=\sqrt{900 \times \frac{1}{10} \times \frac{9}{10}}=9$$

이때, 900은 충분히 큰 수이므로 X는 근사적으로 정규분포 $N(90,\ 9^2)$을 따른다.

따라서 확률변수 $Z=\dfrac{X-90}{9}$은 표준정규분포 $N(0,\ 1)$을 따르므로 구하는 확률은

$$\begin{aligned}
P(X \geq 72) &= P\left(Z \geq \frac{72-90}{9}\right) \\
&= P(Z \geq -2) \\
&= P(-2 \leq Z \leq 0)+P(Z \geq 0) \\
&= P(0 \leq Z \leq 2)+P(Z \geq 0) \\
&= 0.4772+0.5=\mathbf{0.9772}
\end{aligned}$$

정답 및 해설 p.112

08-1 어느 회사의 직원 1600명이 점심 시간에 구내식당에서 식사할 확률은 90 %이다. 이 회사의 구내식당에서 1464명의 점심 식사를 준비했을 때, 이 식당에 온 직원들이 모두 식사를 할 수 있을 확률을 오른쪽 표준정규분포표를 이용하여 구하시오.

z	$P(0 \leq Z \leq z)$
0.5	0.1915
1.0	0.3413
1.5	0.4332
2.0	0.4772

08-2 검은 공 4개와 흰 공 5개가 들어 있는 상자에서 임의로 3개의 공을 꺼내어 공의 색을 확인한 후 상자에 다시 넣는 시행을 980회 반복할 때, 꺼낸 검은 공의 개수가 2인 횟수를 확률변수 X라 하자. $P(X \leq n) \geq 0.8413$을 만족시키는 자연수 n의 최솟값을 오른쪽 표준정규분포표를 이용하여 구하시오.

z	$P(0 \leq Z \leq z)$
0.5	0.1915
1.0	0.3413
1.5	0.4332
2.0	0.4772

확률변수 X는 정규분포 $N(10, 2^2)$, 확률변수 Y는 정규분포 $N(m, 2^2)$을 따르고, 확률변수 X와 Y의 확률밀도함수는 각각 $f(x)$와 $g(x)$이다. $f(12) \leq g(20)$을 만족시키는 m에 대하여 $P(21 \leq Y \leq 24)$의 최댓값을 오른쪽 표준정규분포표를 이용하여 구한 것은? [수능]

z	$P(0 \leq Z \leq z)$
0.5	0.1915
1.0	0.3413
1.5	0.4332
2.0	0.4772

○ **STEP 1 문항분석**

정규분포를 표준화한 후, 표준정규분포의 성질을 이용하여 확률의 최댓값을 구할 수 있는지를 묻는 문항이다.

○ **STEP 2 핵심개념**

1. 정규분포를 따르는 두 확률변수 X, Y의 표준편차가 서로 같으면 두 확률밀도함수의 그래프의 모양은 같다.
2. 정규분포 $N(m, \sigma^2)$을 따르는 확률변수 X의 정규분포곡선은 직선 $x=m$에 대하여 대칭이고, $x=m$일 때 최댓값을 갖는다.
3. 정규분포의 표준화

 확률변수 X가 정규분포 $N(m, \sigma^2)$을 따를 때, 다음이 성립한다.

 (1) 확률변수 $Z = \dfrac{X-m}{\sigma}$은 표준정규분포 $N(0, 1)$을 따른다.

 (2) $P(a \leq X \leq b) = P\left(\dfrac{a-m}{\sigma} \leq X \leq \dfrac{b-m}{\sigma}\right)$ (단, $a < b$)

○ **STEP 3 모범풀이**

1 정규분포를 따르는 두 확률변수 X, Y의 표준편차를 각각 σ_1, σ_2라 하면 $\sigma_1 = \sigma_2 = 2$이므로 확률밀도함수 $f(x)$의 그래프를 평행이동시키면 확률밀도함수 $g(x)$의 그래프와 일치한다.

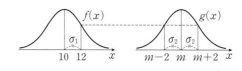

2 이때, $f(12) \leq g(20)$이므로 $m-2 \leq 20 \leq m+2$　　$\therefore 18 \leq m \leq 22$

m이 $\dfrac{21+24}{2} = 22.5$에 가까울수록 $P(21 \leq Y \leq 24)$의 값은 커지므로

$m=22$일 때, $P(21 \leq Y \leq 24)$는 최댓값을 갖는다.

3 즉, 확률변수 Y는 정규분포 $N(22, 2^2)$을 따르므로 확률변수 $Z = \dfrac{Y-22}{2}$는

정규분포 $N(0, 1)$을 따른다.

따라서 구하는 확률의 최댓값은

$$P(21 \leq Y \leq 24) = P\left(\frac{21-22}{2} \leq Z \leq \frac{24-22}{2}\right)$$
$$= P(-0.5 \leq Z \leq 1)$$
$$= P(-0.5 \leq Z \leq 0) + P(0 \leq Z \leq 1)$$
$$= P(0 \leq Z \leq 0.5) + P(0 \leq Z \leq 1)$$
$$= 0.1915 + 0.3413 = 0.5328$$

정답 및 해설 pp.113~114

01 두 확률변수 X, Y가 각각 이항분포 $B(200, p)$, $B(240, p^2)$을 따른다. $V(X)$가 최대가 되도록 하는 p에 대하여 $V\left(\dfrac{1}{3}Y+5\right)$의 값을 구하시오.

02 확률변수 X가 이항분포 $B\left(80, \dfrac{1}{4}\right)$을 따르고 이차함수 $f(x)=E(X^2)-2xE(X)+x^2$은 $x=p$일 때, 최솟값 q를 갖는다. 상수 p, q에 대하여 $p+q$의 값을 구하시오.

서술형

03 흰 공 3개와 검은 공 2개가 들어 있는 주머니에서 2개의 공을 동시에 꺼낼 때, 꺼낸 2개의 공의 색이 같은 사건을 A라 하고 이 시행을 50회 반복할 때, 사건 A가 일어나는 횟수를 X라 하자. 실수 전체의 집합에서 정의된 함수 $f(x)$를

$$f(x)=\sum_{k=0}^{50}(-x^2-6kx+k^2)P(X=k)$$

로 정의할 때, $f(x)$의 값이 최대가 되도록 하는 x의 값을 구하시오. (단, 꺼낸 공은 다시 넣지 않는다.)

수학 I 통합

04 1회의 시행에서 사건 A가 일어날 확률이 p일 때, n회의 독립시행에서 사건 A가 일어나는 횟수를 확률변수 X라 하자. 확률변수 X의 평균이 8이고 분산이 7일 때, $\displaystyle\sum_{r=0}^{n}8^r P(X=r)$의 값은?

① $\left(\dfrac{15}{8}\right)^{32}$ ② 2^{32} ③ $\left(\dfrac{17}{8}\right)^{32}$

④ $\left(\dfrac{15}{8}\right)^{64}$ ⑤ $\left(\dfrac{17}{8}\right)^{64}$

수학 I 통합

05 1이 적힌 공이 10개, 2가 적힌 공이 20개, \cdots, n이 적힌 공이 $10n$개 들어 있는 주머니가 있다. 한 개의 공을 꺼내어 수를 확인하고 공을 다시 넣는 시행을 n회 반복할 때, 4 이하의 수가 적힌 공이 나온 횟수를 확률변수 X라 하자. $E(2X+1)=2$일 때, 자연수 n의 값을 구하시오. (단, 공의 크기와 모양은 모두 같다.)

06 서로 다른 두 개의 주사위를 동시에 던져서 나온 두 눈의 수의 합이 a 이하이면 상금을 받는 게임을 한다. 이 시행을 200번 반복할 때, 상금을 받는 횟수의 평균과 분산을 각각 m, σ^2이라 하자. $8m>9\sigma^2$을 만족시키는 자연수 a의 최솟값을 구하시오.

07 흰 공 3개, 검은 공 4개가 들어 있는 주머니에 2개의 공을 추가로 넣으려고 한다. 추가로 넣으려는 흰 공의 개수가 이항분포 $B\left(2, \dfrac{1}{4}\right)$을 따를 때, 2개의 공을 넣은 후 주머니에 들어 있는 9개의 공 중에서 흰 공의 개수를 확률변수 X라 하자. $E(2X+1)$의 값을 구하시오.

08 정규분포 $N(m, \sigma^2)$을 따르는 확률변수 X가 다음 조건을 만족시킨다.

| (가) $P(X \geq 42) = P(X \leq 48)$ |
| (나) $P(m \leq X \leq m+6) = 0.1915$ |

z	$P(0 \leq Z \leq z)$
0.5	0.1915
1.0	0.3413
1.5	0.4332
2.0	0.4772

$P(X \leq 57)$의 값을 오른쪽 표준정규분포표를 이용하여 구하시오.

09 정규분포를 따르는 두 연속확률변수 X, Y의 확률밀도함수를 각각 $f(x)$, $g(x)$라 하자. 두 함수 $f(x)$, $g(x)$의 그래프가 다음과 같을 때, 〈보기〉에서 옳은 것만을 있는 대로 고르시오.

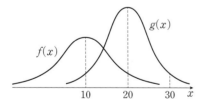

┌─ 보기 ─────────
ㄱ. $E(2X+5) = E\left(\dfrac{1}{2}Y+5\right)$

ㄴ. $V(X) > V(Y)$

ㄷ. $P(0 \leq X \leq 10) < P(10 \leq Y \leq 20)$
└──────────────

10 정규분포 $N(m, 3^2)$을 따르는 연속확률변수 X에 대하여 함수 $f(x)$를
$$f(x) = P(X \geq m+3x)$$
라 할 때, 〈보기〉에서 옳은 것만을 있는 대로 고른 것은?

┌─ 보기 ─────────
ㄱ. $f(0) = \dfrac{1}{2}$

ㄴ. 임의의 두 실수 a, b에 대하여 $a < b$이면 $f(a) < f(b)$이다.

ㄷ. $f(x) < \dfrac{1}{2}$이면 $-f(x) < \dfrac{1}{2} - 2f\left(\dfrac{x}{2}\right)$이다.
└──────────────

① ㄱ ② ㄷ ③ ㄱ, ㄴ
④ ㄴ, ㄷ ⑤ ㄱ, ㄷ

11 다음 그림은 정규분포 $N(40, 10^2)$, $N(50, 5^2)$을 따르는 두 확률변수 X, Y의 정규분포곡선을 나타낸 것이다. 그림과 같이 $40 \leq x \leq 50$인 범위에서 두 곡선과 직선 $x=40$으로 둘러싸인 부분의 넓이를 S_1, 두 곡선과 직선 $x=50$으로 둘러싸인 부분의 넓이를 S_2라 할 때, $S_2 - S_1$의 값을 오른쪽 표준정규분포표를 이용하여 구한 것은? [교육청]

z	$P(0 \leq Z \leq z)$
1	0.3413
2	0.4772
3	0.4987

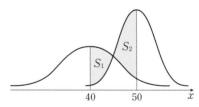

① 0.1248 ② 0.1359 ③ 0.1575
④ 0.1684 ⑤ 0.1839

12 정규분포 $N(16, \sigma^2)$을 따르는 확률변수 X에 대하여 두 함수 $f(x)$, $g(x)$를
$$f(x)=P(X\leq 2x), \; g(x)=P(X\geq x)$$
라 할 때, 〈보기〉에서 옳은 것만을 있는 대로 고른 것은?

┌─ 보기 ─
ㄱ. $P(16-\sigma\leq X\leq 16+\sigma)=2P(16\leq X\leq 16+\sigma)$
ㄴ. $1-f(x)=g(2x-16)$
ㄷ. $f(x)+g(x)=1$
└

① ㄱ ② ㄴ ③ ㄱ, ㄴ
④ ㄴ, ㄷ ⑤ ㄱ, ㄴ, ㄷ

13 어느 게임대회는 참가자 300명이 예선을 치러 예선 점수에 따라 상위 36명을 뽑아 본선 진출 자격을 준다. 참가자 전체의 예선 점수가 평균 85점, 표준편차 5점인 정규분포를 따른다고 할 때, 본선 진출 자격을 얻기 위한 최소 점수를 오른쪽 표준정규분포표를 이용하여 구하시오.

z	$P(0\leq Z\leq z)$
1.0	0.34
1.1	0.36
1.2	0.38
1.3	0.40

14 어떤 과수원에서 수확한 사과는 10개 중 8개의 비율로 판매용 사과로 분류된다고 한다. 이 과수원에서 400개의 사과를 수확할 때, 판매용 사과가 336개 이하일 확률을 오른쪽 표준정규분포표를 이용하여 구하시오.

z	$P(0\leq Z\leq z)$
0.5	0.1915
1.0	0.3413
1.5	0.4332
2.0	0.4772
2.5	0.4938

15 갑은 한 개의 주사위를 던져 3의 배수의 눈이 나오면 10점을 얻고, 3의 배수의 눈이 나오지 않으면 2점을 잃는 게임을 하려고 한다. 이 게임을 72회 시행할 때, 갑이 216점 이상의 점수를 얻을 확률을 오른쪽 표준정규분포표를 이용하여 구하시오.

z	$P(0\leq Z\leq z)$
0.5	0.19
1.0	0.34
1.5	0.43
2.0	0.48

16 한 개의 주사위를 던져 6의 눈이 나오면 A가 B에게서 600원을 받고, 그 이외의 눈이 나오면 A가 B에게서 200원을 주는 게임을 하려고 한다. 이 게임을 180회 시행했을 때, A가 B보다 더 많은 금액의 돈을 가지고 있을 확률을 오른쪽 표준정규분포표를 이용하여 구하시오. (단, A, B 모두 120000원을 갖고 게임을 시작한다.)

z	$P(0\leq Z\leq z)$
0.5	0.1915
1.0	0.3413
1.5	0.4332
2.0	0.4772
3.0	0.4987

17 각 면에 1, 2, 3, 4의 숫자가 하나씩 적혀 있는 정사면체 모양의 상자 2개를 동시에 던졌을 때 바닥에 닿은 면에 적혀 있는 두 눈의 수의 곱이 홀수인 사건을 A라 하자. 이 시행을 1200번 하였을 때, 사건 A가 일어나는 횟수가 270 이하일 확률을 오른쪽 표준정규분포표를 이용하여 구한 값을 p라 하자. $1000p$의 값을 구하시오. [교육청]

z	$P(0\leq Z\leq z)$
1.0	0.341
1.5	0.433
2.0	0.477
2.5	0.494

18 확률변수 X에 대한 확률질량함수가

$$P(X=k)=3^{10}\times {}_{10}C_k\left(\frac{1}{6}\right)^k\times(2p)^{10-k}$$

일 때, p의 값을 구하시오.

(단, $0<p<1$이고, $0\leq k\leq10$인 정수이다.)

19 좌표평면 위의 원점에 점 P가 놓여 있다. 흰 공 4개, 검은 공 2개가 들어 있는 주머니에서 임의로 2개의 공을 동시에 꺼내어 같은 색의 공이 나오면 점 P를 x축의 방향으로 3만큼, 다른 색 공이 나오면 점 P를 y축의 방향으로 1만큼 평행이동시키는 시행을 60회 반복한 후, 점 P가 놓여진 점의 x좌표와 y좌표의 합을 확률변수 X라 하자. E(X)의 값을 구하시오.

20 숫자가 하나씩 적혀 있는 10장의 카드가 있다. 이 10장의 카드 중 적혀 있는 숫자가 2, 3, 5인 카드는 각각 두 장, 세 장, 다섯 장이다. 10장의 카드 중에서 임의로 3장의 카드를 뽑아 숫자를 확인한 후 다시 섞는다. 이 시행을 448번 하였을 때, 세 카드에 쓰여 있는 숫자의 합이 9 이하인 횟수를 확률변수 X라 하자. X가 49 이상 70 이하가 될 확률을 오른쪽 표준정규분포표를 이용하여 구한 것은? [교육청]

z	$P(0\leq Z\leq z)$
1.0	0.3413
1.5	0.4332
2.0	0.4772
2.5	0.4938

① 0.6826 ② 0.7745 ③ 0.8185

④ 0.8351 ⑤ 0.9270

21 이항분포 B$(n,\ p)$를 따르는 확률변수 X에 대하여 E$(X)=120$, $\sigma(X)=\sqrt{30}$일 때, 〈보기〉에서 옳은 것만을 있는 대로 고르시오.

━━ 보기 ━━

ㄱ. $n=160$, $p=\dfrac{3}{4}$

ㄴ. $\dfrac{P(X=81)}{P(X=79)}=9$

ㄷ. $\displaystyle\sum_{k=70}^{79}\dfrac{P(X=k)}{P(X=160-k)}=\dfrac{1}{8}\left\{1-\left(\dfrac{1}{3}\right)^{20}\right\}$

22 어느 공장에서 생산되는 인형의 무게는 평균이 500 g, 표준편차가 25 g인 정규분포를 따르고, 인형의 무게가 450 g 이하이거나 550 g 이상이면 불량품으로 판정하고 폐기 처분한다. 이 공장에서 하루에 2400개의 인형을 생산할 때, 120개 이상 폐기 처분할 확률을 오른쪽 표준정규분포표를 이용하여 구하시오.

z	$P(0\leq Z\leq z)$
0.5	0.19
1.0	0.34
1.5	0.43
2.0	0.48
2.5	0.49

23 어느 쇼핑몰에서 판매되는 태블릿 PC의 $a\%$는 S회사에서 생산된 제품이다. 이 쇼핑몰에서 1주일 동안 36대의 태블릿 PC가 판매되었을 때, 이 중에서 S회사의 제품이 24대 이상일 확률이 0.0228이라 한다. 상수 a의 값을 오른쪽 표준정규분포표를 이용하여 구하시오.

z	$P(0\leq Z\leq z)$
0.5	0.1915
1.0	0.3413
1.5	0.4332
2.0	0.4772
2.5	0.4938
3.0	0.4987

III

통계

개념 01 모집단과 표본

1. 통계 조사
(1) 전수조사 : 통계 조사에서 조사의 대상이 되는 집단 전체를 조사하는 것
(2) 표본조사 : 통계 조사에서 조사의 대상이 되는 집단 전체에서 일부만을 뽑아서 조사하는 것

2. 모집단과 표본
(1) 모집단 : 통계 조사에서 조사의 대상이 되는 집단 전체
(2) 표본 : 통계 조사에서 조사하기 위하여 모집단에서 뽑은 일부분
(3) 표본의 크기 : 통계 조사에서 표본에 포함되어 있는 자료의 개수
모집단에서 표본을 뽑는 것

3. 표본추출의 방법
(1) 임의추출 : 모집단의 각 대상이 같은 확률로 추출되도록 표본을 추출하는 방법
(2) 표본을 추출하는 방법
 ① 복원추출 : 한 개의 자료를 추출한 후 되돌려 놓고 다시 추출하는 것
 ② 비복원추출 : 한 개의 자료를 추출한 후 되돌려 놓지 않고 다시 추출하는 것

1. 모집단과 표본에 대한 이해

전구의 수명, TV 프로그램의 시청률 등 자연현상이나 사회현상을 수량적으로 파악하여 통계를 만드는 과정을 **통계 조사**라 하는데, 통계 조사에는 전수조사와 표본조사가 있다. Ⓐ

전수조사는 인구주택총조사와 같이 조사의 대상이 되는 집단 전체를 조사하는 것으로 모집단에 대한 정확한 정보를 얻을 수 있지만 비용이 많이 들고 시간이 오래 걸리는 단점이 있다.

또한, 자동차 충돌 실험이나 전구의 수명 조사와 같이 조사 대상이 제품인 경우에는 조사 과정에서 제품이 파손되거나 상품가치가 떨어지므로 전수조사를 할 수 없다. 이처럼 전수조사가 어려울 경우 표본을 추출하여 모집단에 대한 정보를 추측하는 방법이 많이 사용되는데 이러한 조사 방법을 **표본조사**라 한다.

통계 조사에서는 표본을 추출하여 모집단에 대한 정보를 추측하는 방법인 표본조사 방법을 많이 사용한다. Ⓑ

Ⓐ **전수조사 vs 표본조사**
(1) 전수조사
 ① 자료의 특성을 정확히 알 수 있다.
 ② 많은 시간과 비용이 필요하다.
(2) 표본조사
 ① 자료의 특성을 근사적으로 알 수 있다.
 ② 시간과 비용을 절약할 수 있다.

Ⓑ 표본조사를 통하여 모집단의 성질을 추측하는 과정을 통계적 추정이라 한다.

확인1 표본조사로 적합한 것을 〈보기〉에서 있는 대로 고르시오. Ⓒ

> ─ 보기 ─
> ㄱ. 컴퓨터 모니터의 수명 ㄴ. A 고등학교 2학년 학생 수
> ㄷ. 우리나라 고등학생의 평균 키 ㄹ. 라디오 프로그램의 청취율

Ⓒ ㄱ : 컴퓨터 모니터의 수명을 전수조사하면 측정 후 상품으로 쓸 수 없다.
ㄷ, ㄹ : 전수조사하기에는 너무 많은 시간과 비용이 필요하다.

풀이 ㄱ, ㄷ, ㄹ

2. 임의추출에 대한 이해

표본조사의 목적은 모집단 전체를 조사하지 않고도 모집단에서 추출한 표본을 바탕으로 모집단의 특성을 추측하는 데 있다.

따라서 모집단을 대표하는 표본을 추출하는 것이 필요하다. **ⓓ** 추출되는 표본이 모집단의 어느 한 부분에 편중되지 않도록 모집단에 속하는 각 대상이 같은 확률로 추출되도록 추출하는 방법을 **임의추출**이라 한다. **ⓔ**

일반적으로 '표본을 뽑는다'는 것은 임의추출을 의미하며, 임의추출의 방법으로는 제비뽑기, 난수 주사위 이용하기, 난수표 이용하기 등이 있다.

공학 도구가 발전된 요즘에는 주로 공학용 계산기나 컴퓨터 프로그램, 모바일 애플리케이션을 이용한다.

임의추출 방법에는 한 번 추출된 자료를 되돌려 놓고 다시 추출하는 **복원추출**과 한번 추출된 자료를 되돌려 놓지 않고 다시 추출하는 **비복원추출**이 있다. **ⓕ** 이때, 복원추출은 추출된 자료를 매번 되돌려 놓고 다시 추출하는 것이기 때문에 독립시행이고, 모집단의 크기가 충분히 큰 경우에는 비복원추출도 복원추출로 볼 수 있다.

일반적으로 자료의 개수가 N인 모집단에서 표본의 크기가 n인 표본을 임의추출하는 방법의 수는 다음과 같다.

(1) 1개씩 복원추출할 때 ➡ $_N\Pi_n = N^n$

(2) 1개씩 비복원추출할 때 ➡ $_N P_n$

(3) 동시에 n개를 추출할 때 ➡ $_N C_n$

> **ⓓ** 표본을 대상으로 자료를 수집하는 경우에 수집한 자료의 처리 결과는 모집단을 대상으로 일반화할 수 있어야 하며 전체 대상의 특성을 대표할 수 있는지의 여부, 즉 표본의 대표성을 가져야 한다.
>
> **ⓔ** 임의추출된 표본을 임의표본이라 한다. 특별한 언급이 없으면 표본은 임의표본으로 생각한다.
>
> **ⓕ** 특별한 언급이 없으면 임의추출은 복원추출로 생각한다.

확인2 1부터 6까지의 자연수가 각각 하나씩 적힌 6개의 공에서 3개의 공을 다음과 같이 꺼낼 때, 그 경우의 수를 구하시오.

(1) 1개씩 추출하고 꺼낸 공을 다시 넣는 경우

(2) 1개씩 추출하고 꺼낸 공을 다시 넣지 않는 경우

(3) 동시에 3개를 추출하는 경우

풀이 (1) 한 개씩 복원추출하는 경우의 수와 같으므로

$$_6\Pi_3 = 6^3 = 216$$

(2) 한 개씩 비복원추출하는 경우의 수와 같으므로

$$_6 P_3 = 6 \times 5 \times 4 = 120$$

(3) 동시에 3개를 추출하는 경우의 수는

$$_6 C_3 = \frac{6 \times 5 \times 4}{3 \times 2 \times 1} = 20$$

모평균과 표본평균

1. 모평균, 모분산, 모표준편차

모집단에서 조사하고자 하는 특성을 나타내는 확률변수를 X라 할 때, X의 평균, 분산, 표준편차를 각각

모평균, 모분산, 모표준편차라 하고, 이것을 각각 기호로

$$m, \ \sigma^2, \ \sigma$$

와 같이 나타낸다.

2. 표본평균, 표본분산, 표본표준편차

모집단에서 임의추출한 크기가 n인 표본을 $X_1, \ X_2, \ X_3, \ \cdots, \ X_n$이라 할 때, 이들의 평균, 분산, 표준편차를 각각

표본평균, 표본분산, 표본표준편차라 하고, 이것을 각각 기호로

$$\overline{X}, \ S^2, \ S$$

와 같이 나타내며, 다음과 같이 정의한다.

(1) $\overline{X} = \dfrac{1}{n}(X_1 + X_2 + X_3 + \cdots + X_n)$

(2) $S^2 = \dfrac{1}{n-1}\{(X_1 - \overline{X})^2 + (X_2 - \overline{X})^2 + (X_3 - \overline{X})^2 + \cdots + (X_n - \overline{X})^2\}$

(3) $S = \sqrt{S^2}$

> 참고) 표본분산 S^2은 모분산 σ^2과의 차이를 줄이기 위해 편차의 제곱의 합을 $n-1$로 나눈 것으로 정의한다.

1. 모평균과 표본평균에 대한 이해 Ⓐ

모평균은 모집단에 속해 있는 자료의 평균으로 일반적으로 사용하는 '평균'을 뜻한다. 즉, 모평균을 구하는 방법은 평균을 구하는 방법과 같이 모든 자료의 값의 합을 자료의 개수로 나누어 계산한다.

모집단에서 조사하고자 하는 특성을 나타내는 확률변수를 X, 모집단에 속한 자료를 $x_1, \ x_2, \ x_3, \ \cdots, \ x_N$이라 할 때, 모평균 m은 다음과 같이 구한다.

$$
\begin{aligned}
\mathrm{E}(X) &= \frac{x_1 + x_2 + x_3 + \cdots + x_N}{N} \\
&= x_1 \times \frac{1}{N} + x_2 \times \frac{1}{N} + x_3 \times \frac{1}{N} + \cdots + x_N \times \frac{1}{N} \ ⓑ \\
&= m
\end{aligned}
$$

한편, 모집단에서 임의추출한 크기가 n인 표본에서 각 자료의 값을
$X_1, \ X_2, \ X_3, \ \cdots, \ X_n$이라 할 때, 이 n개의 자료에 대한 평균을 **표본평균**이라 하고, 표본평균 \overline{X}는 다음과 같이 구한다.

$$\overline{X} = \frac{X_1 + X_2 + X_3 + \cdots + X_n}{n} \ ⓒ \leftarrow \frac{(\text{표본의 합})}{(\text{표본의 크기})}$$

이때, 모평균 m은 상수이지만 표본평균 \overline{X}는 추출한 표본에 따라 여러 가지 값을 가질 수 있으므로 **확률변수**이다.

Ⓐ

(1) 모평균
$$\mathrm{E}(X) = \frac{x_1 + x_2 + \cdots + x_N}{N}$$
$$= m$$

(2) 표본평균
$$\overline{X} = \frac{X_1 + X_2 + \cdots + X_n}{n}$$

Ⓑ 모집단에 속한 자료의 개수가 N이므로 각 자료에 대한 확률은 $\dfrac{1}{N}$이다.

Ⓒ 표본의 자료의 개수가 n이므로 각 자료에 대한 확률은 $\dfrac{1}{n}$이다.

(확인) 어느 모집단의 확률변수 X의 확률분포를 표로 나타내면 다음과 같다.

X	2	4	8	합계
$P(X=x)$	a	$\dfrac{1}{4}$	$\dfrac{1}{4}$	1

이 모집단에서 크기가 2인 표본을 임의추출할 때, 표본평균 \overline{X}에 대하여 $P(\overline{X}=3)$의 값을 구하시오.

풀이 확률의 총합은 1이므로 $a+\dfrac{1}{4}+\dfrac{1}{4}=1$ $\therefore a=\dfrac{1}{2}$

크기가 2인 표본 중 표본평균이 3인 것을 순서쌍으로 나타내면
$(2,\ 4),\ (4,\ 2)$이므로

$P(\overline{X}=3)=\dfrac{1}{2}\times\dfrac{1}{4}+\dfrac{1}{4}\times\dfrac{1}{2}=\dfrac{1}{4}$

위의 (확인)의 모집단에서 크기가 2인 표본 $X_1,\ X_2$를 임의추출하면 가능한 표본의 개수는 $_3\Pi_2=9$(개)이고 표본 $(X_1,\ X_2)$에 대한 표본평균 \overline{X}의 값은 오른쪽 표와 같이 구할 수 있다. ⒟ $\overline{X}=\dfrac{1}{2}(X_1+X_2)$

X_1＼X_2	2	4	8
2	2	3	5
4	3	4	6
8	5	6	8

⒟ $X_1,\ X_2$는 추출된 표본에 따라 2, 4, 8 중에 한 가지 값을 가질 수 있으므로 확률변수이다.

따라서 표본평균 \overline{X}의 확률분포를 표로 나타내면 다음과 같다.

\overline{X}	2	3	4	5	6	8	합계
$P(\overline{X}=\bar{x})$	$\dfrac{1}{4}$	$\dfrac{1}{4}$	$\dfrac{1}{16}$	$\dfrac{1}{4}$	$\dfrac{1}{8}$	$\dfrac{1}{16}$	1
	$\frac{1}{2}\times\frac{1}{2}$	$2\times\frac{1}{2}\times\frac{1}{4}$	$\frac{1}{4}\times\frac{1}{4}$	$2\times\frac{1}{2}\times\frac{1}{4}$	$2\times\frac{1}{4}\times\frac{1}{4}$	$\frac{1}{4}\times\frac{1}{4}$	

2. 모분산과 표본분산에 대한 이해 ⒠

모집단에서 크기가 n인 표본을 추출하여 표본을 조사하고자 할 때 표본에 있는 자료의 값들끼리 얼마만큼 떨어져 있는지를 나타내는 값을 **표본분산**이라 한다.

이때, 크기가 n인 표본의 표본분산 S^2을 구할 때에는 표본분산과 모분산 σ^2의 차이를 줄이기 위하여 편차의 제곱의 합을 n이 아닌 **$n-1$**로 나눈다.
표본의 크기 n이 충분히 크지 않은 경우, 편차의 제곱의 합을 n으로 나누어 표본분산을 구하면 모분산보다 작은 값이 나오므로 <u>표본분산을 약간 크게 나오도록 계산하면</u> 표본분산과 모분산의 차이가 줄어들어 표본분산을 더 유용
└── $n-1$로 나누면
하게 사용할 수 있다.

개념03 표본평균의 분포에서 다룰 표본평균의 평균이 모평균과 일치하는 것과 같이 표본분산의 평균도 모분산과 일치시키기 위하여 표본분산을 구할 때, n이 아닌 $n-1$로 나눈 값을 사용하는 것이 타당하다.

⒠

(1) 모분산
$$V(X)=\dfrac{(x_1-m)^2+(x_2-m)^2+\cdots+(x_N-m)^2}{N}$$

(2) 표본분산
$$S^2=\dfrac{(X_1-\overline{X})^2+(X_2-\overline{X})^2+\cdots+(X_n-\overline{X})^2}{n-1}$$

표본평균의 분포

1. 표본평균의 평균, 분산, 표준편차

모평균이 m이고 모표준편차가 σ인 모집단에서 크기가 n인 표본을 임의추출할 때, 표본평균 \overline{X}에 대하여

$$\mathrm{E}(\overline{X})=m,\ \mathrm{V}(\overline{X})=\frac{\sigma^2}{n},\ \sigma(\overline{X})=\frac{\sigma}{\sqrt{n}}$$

2. 표본평균의 분포

모평균이 m이고 모표준편차가 σ인 모집단에서 크기가 n인 표본을 임의추출할 때, 표본평균 \overline{X}에 대하여

(1) 모집단이 정규분포 $\mathrm{N}(m,\ \sigma^2)$을 따르면 n의 크기에 관계없이 \overline{X}는 정규분포 $\mathrm{N}\left(m,\ \dfrac{\sigma^2}{n}\right)$을 따른다.

(2) 모집단의 분포가 정규분포가 아니어도 \underline{n}이 충분히 크면 \overline{X}는 근사적으로 정규분포 $\mathrm{N}\left(m,\ \dfrac{\sigma^2}{n}\right)$을 따른다.
일반적으로 $n \geq 30$이면 충분히 큰 것으로 본다.

1. 표본평균의 평균, 분산, 표준편차에 대한 이해 Ⓐ

전체 자료의 개수가 N인 모집단에서 크기가 n인 표본을 복원추출하여 만들 수 있는 표본 전체의 개수는

$$_N\Pi_n=N^n$$

이므로 모집단의 자료의 개수인 N보다 크다.

이렇게 만들어진 N^n개의 표본들의 표본평균 \overline{X}를 각각

$$\overline{X}_1,\ \overline{X}_2,\ \overline{X}_3,\ \cdots,\ \overline{X}_{N^n}$$

이라 하면 이 자료들의 평균, 분산, 표준편차를 구할 수 있는데 이것을 각각

표본평균 \overline{X}의 평균, 표본평균 \overline{X}의 분산, 표본평균 \overline{X}의 표준편차

라 하고, 이것을 각각 기호로

$$\mathrm{E}(\overline{X}),\ \mathrm{V}(\overline{X}),\ \sigma(\overline{X})$$

로 나타낸다.

모집단 표본 표본평균

$\Rightarrow \overline{X}_1$

$\Rightarrow \overline{X}_2$

$\Rightarrow \overline{X}_{N^n}$

Ⓐ

모집단	표본크기 n	표본평균
$\mathrm{E}(X)=m$		$\mathrm{E}(\overline{X})=m$
$\mathrm{V}(X)=\sigma^2$		$\mathrm{V}(\overline{X})=\dfrac{\sigma^2}{n}$
$\sigma(X)=\sigma$		$\sigma(\overline{X})=\dfrac{\sigma}{\sqrt{n}}$

2. 확률변수 X와 확률변수 \overline{X} 사이의 관계

모집단의 확률변수 X의 평균, 분산, 표준편차와 표본평균 \overline{X}의 평균, 분산, 표준편차의 관계에 대하여 알아보자.

모평균이 m이고, 모표준편차가 σ인 모집단에서 크기가 n인 표본을 임의추출하면 각각의 표본은 서로 독립이고 동일한 확률분포를 가지므로

$$\mathrm{E}(\overline{X})=m,\ \mathrm{V}(\overline{X})=\frac{\sigma^2}{n},\ \sigma(\overline{X})=\frac{\sigma}{\sqrt{n}}$$

가 성립하고, 이것을 증명하면 다음과 같다.

모집단에서 크기가 n인 표본 $X_1,\ X_2,\ X_3,\ \cdots,\ X_n$을 임의추출하면

$$\overline{X}=\frac{1}{n}(X_1+X_2+X_3+\cdots+X_n)$$

이므로

(1) $\mathrm{E}(\overline{X})=\mathrm{E}\left(\dfrac{1}{n}(X_1+X_2+X_3+\cdots+X_n)\right)$

$\qquad\quad =\dfrac{1}{n}\mathrm{E}(X_1+X_2+X_3+\cdots+X_n)$

$\qquad\quad =\dfrac{1}{n}\{\mathrm{E}(X_1)+\mathrm{E}(X_2)+\mathrm{E}(X_3)+\cdots+\mathrm{E}(X_n)\}$ **Ⓑ**

$\qquad\quad =\dfrac{1}{n}\underbrace{\{\mathrm{E}(X)+\mathrm{E}(X)+\mathrm{E}(X)+\cdots+\mathrm{E}(X)\}}_{n\text{개}}$ **Ⓒ**

$\qquad\quad =\dfrac{1}{n}\underbrace{(m+m+m+\cdots+m)}_{n\text{개}}$

$\qquad\quad =m$

(2) $\mathrm{V}(\overline{X})=\mathrm{V}\left(\dfrac{1}{n}(X_1+X_2+X_3+\cdots+X_n)\right)$

$\qquad\quad =\dfrac{1}{n^2}\mathrm{V}(X_1+X_2+X_3+\cdots+X_n)$

$\qquad\quad =\dfrac{1}{n^2}\{\mathrm{V}(X_1)+\mathrm{V}(X_2)+\mathrm{V}(X_3)+\cdots+\mathrm{V}(X_n)\}$

$\qquad\quad =\dfrac{1}{n^2}\underbrace{\{\mathrm{V}(X)+\mathrm{V}(X)+\mathrm{V}(X)+\cdots+\mathrm{V}(X)\}}_{n\text{개}}$

$\qquad\quad =\dfrac{1}{n^2}\underbrace{(\sigma^2+\sigma^2+\sigma^2+\cdots+\sigma^2)}_{n\text{개}}$

$\qquad\quad =\dfrac{\sigma^2}{n}$

(3) $\sigma(\overline{X})=\sqrt{\mathrm{V}(\overline{X})}=\dfrac{\sigma}{\sqrt{n}}$

Ⓑ $X_i\ (i=1,\ 2,\ 3,\ \cdots,\ n)$는 추출된 표본에 따라 여러 가지 값을 가질 수 있는 확률변수이다. 특정한 값이 아니다.

Ⓒ 크기가 n인 표본 $X_1,\ X_2,\ \cdots,\ X_n$은 평균이 m이고 분산이 σ^2인 어떤 모집단에서 임의추출했으므로 $X_1,\ X_2,\ \cdots,\ X_n$ 각각은 X와 같은 확률분포를 갖는다.
즉, $X_1,\ X_2,\ \cdots,\ X_n$은 모두 크기가 1인 표본이며, 그 각각의 확률분포는 모집단의 확률분포와 같게 되므로 다음이 성립한다.
$\mathrm{E}(X_1)=\mathrm{E}(X_2)=\cdots=\mathrm{E}(X_n)$
$\qquad\ =\mathrm{E}(X)$
$\qquad\ =m$
$\mathrm{V}(X_1)=\mathrm{V}(X_2)=\cdots=\mathrm{V}(X_n)$
$\qquad\ =\mathrm{V}(X)$
$\qquad\ =\sigma^2$

예를 들어, 2, 4, 6, 8의 숫자가 각각 하나씩 적힌 4개의 공이 들어 있는 주머니에서 한 개의 공을 꺼낼 때, 이 공에 적힌 숫자를 확률변수 X라 하고 이 확률변수의 확률분포를 표로 나타내면 다음과 같다. **Ⓓ**

X	2	4	6	8	합계
$\mathrm{P}(X=x)$	$\dfrac{1}{4}$	$\dfrac{1}{4}$	$\dfrac{1}{4}$	$\dfrac{1}{4}$	1

이때, 모평균 m과 모분산 σ^2을 구하면 다음과 같다.

$$m=\mathrm{E}(X)=2\times\frac{1}{4}+4\times\frac{1}{4}+6\times\frac{1}{4}+8\times\frac{1}{4}=5$$

$$\sigma^2=\mathrm{V}(X)=\frac{(2-5)^2+(4-5)^2+(6-5)^2+(8-5)^2}{4}=5$$

Ⓓ X의 확률분포를 그래프로 나타내면 다음 그림과 같다.

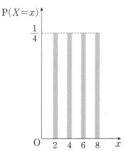

한편, 이 모집단에서 크기가 2인 표본 X_1, X_2를 임의추출하면 가능한 표본의 개수는 $_4\Pi_2=16$(개)이고 표본 $(X_1,\ X_2)$에 대한 표본평균 \overline{X}의 값은 오른쪽 표와 같이 구할 수 있다. Ⓔ

$$\overline{X}=\frac{1}{2}(X_1+X_2)$$

X_1 \ X_2	2	4	6	8
2	2	3	4	5
4	3	4	5	6
6	4	5	6	7
8	5	6	7	8

따라서 표본평균 \overline{X}의 확률분포를 표로 나타내면 다음과 같다. Ⓕ

\overline{X}	2	3	4	5	6	7	8	합계
$\mathrm{P}(\overline{X}=\bar{x})$	$\frac{1}{16}$	$\frac{2}{16}$	$\frac{3}{16}$	$\frac{4}{16}$	$\frac{3}{16}$	$\frac{2}{16}$	$\frac{1}{16}$	1

그러므로 표본평균 \overline{X}의 평균, 분산, 표준편차를 구하면 다음과 같다.

$$\mathrm{E}(\overline{X})=2\times\frac{1}{16}+3\times\frac{2}{16}+4\times\frac{3}{16}+5\times\frac{4}{16}+6\times\frac{3}{16}$$
$$+7\times\frac{2}{16}+8\times\frac{1}{16}$$
$$=5=m$$

$$\mathrm{V}(\overline{X})=2^2\times\frac{1}{16}+3^2\times\frac{2}{16}+4^2\times\frac{3}{16}+5^2\times\frac{4}{16}+6^2\times\frac{3}{16}$$
$$+7^2\times\frac{2}{16}+8^2\times\frac{1}{16}-5^2$$
$$=\frac{5}{2}=\frac{\sigma^2}{n}$$

$$\sigma(\overline{X})=\sqrt{\frac{5}{2}}=\frac{\sqrt{10}}{2}=\frac{\sigma}{\sqrt{n}}$$

위의 예에서 다음을 확인할 수 있다.

(1) 표본평균 \overline{X}의 평균 $\mathrm{E}(\overline{X})=5$는 모평균 $m=5$와 같다.

(2) 표본평균 \overline{X}의 분산 $\mathrm{V}(\overline{X})=\frac{5}{2}$는 모분산 $\sigma^2=5$를 표본의 크기 $n=2$로 나눈 것과 같다.

따라서

$$\mathrm{E}(\overline{X})=m,\ \mathrm{V}(\overline{X})=\frac{\sigma^2}{n},\ \sigma(\overline{X})=\frac{\sigma}{\sqrt{n}}$$

이다.

(확인1) 모평균이 40이고 모표준편차가 8인 모집단에서 크기가 64인 표본을 임의추출할 때, 표본평균 \overline{X}의 평균, 표준편차를 구하시오.

풀이　모평균 m이 40이고 모표준편차 σ가 8인 모집단에서 크기 $n=64$인 표본을 임의추출하므로 표본평균 \overline{X}의 평균 $\mathrm{E}(\overline{X})$와 표준편차 $\sigma(\overline{X})$는 각각
$$\mathrm{E}(\overline{X})=m=40,\ \sigma(\overline{X})=\frac{\sigma}{\sqrt{n}}=\frac{8}{\sqrt{64}}=1$$

Ⓔ 예를 들어, $X_1=2$, $X_2=4$이면
$$\overline{X}=\frac{2+4}{2}=3$$

Ⓕ \overline{X}의 확률분포를 그래프로 나타내면 다음 그림과 같다.

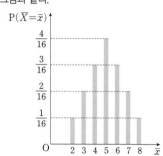

한걸음 더 ✛

3. 표본분산의 평균은 모분산과 같다. (교육과정 外)

> 모평균이 m, 모분산이 σ^2인 모집단에서 크기가 n인 표본을 임의추출할 때,
> 표본평균을 \overline{X}, 표본분산을 S^2이라 하면 다음이 성립한다.
> $$\mathrm{E}(S^2)=\sigma^2$$

위의 성질이 성립함을 증명해 보자.

모집단에서 크기가 n인 표본 $X_1,\ X_2,\ X_3,\ \cdots,\ X_n$을 임의추출하면 정의
에 의하여 ← p.168 참고

$$\overline{X}=\sum_{k=1}^{n}\frac{1}{n}X_k,\ S^2=\sum_{k=1}^{n}\frac{1}{n-1}(X_k-\overline{X})^2$$

이다.

이때, $\sum_{k=1}^{n}(X_k-\overline{X})^2$을 정리하면 다음과 같다.

$$\sum_{k=1}^{n}(X_k-\overline{X})^2$$
$$=\sum_{k=1}^{n}\{(X_k-m)-(\overline{X}-m)\}^2$$
$$=\sum_{k=1}^{n}\{(X_k-m)^2-2(X_k-m)(\overline{X}-m)+(\overline{X}-m)^2\}$$
$$=\sum_{k=1}^{n}(X_k-m)^2-2(\overline{X}-m)\sum_{k=1}^{n}(X_k-m)+\sum_{k=1}^{n}(\overline{X}-m)^2$$
$$=\sum_{k=1}^{n}(X_k-m)^2-2(\overline{X}-m)(n\overline{X}-nm)+n(\overline{X}-m)^2 \ \text{Ⓖ}$$
$$=\sum_{k=1}^{n}(X_k-m)^2-n(\overline{X}-m)^2 \qquad \cdots\cdots \text{㉠}$$
$$\therefore\ \mathrm{E}(S^2)=\mathrm{E}\left(\sum_{k=1}^{n}\frac{1}{n-1}(X_k-\overline{X})^2\right)$$
$$=\frac{1}{n-1}\mathrm{E}\left(\sum_{k=1}^{n}(X_k-\overline{X})^2\right)$$
$$=\frac{1}{n-1}\mathrm{E}\left(\sum_{k=1}^{n}(X_k-m)^2-n(\overline{X}-m)^2\right)\ (\because \text{㉠})$$
$$=\frac{1}{n-1}\left\{\sum_{k=1}^{n}\mathrm{E}((X_k-m)^2)-n\mathrm{E}((\overline{X}-m)^2)\right\}\ \text{Ⓗ}$$
$$=\frac{1}{n-1}\left(n\times\sigma^2-n\times\frac{\sigma^2}{n}\right)$$
$$=\frac{1}{n-1}\times(n-1)\sigma^2$$
$$=\sigma^2$$

Ⓖ $\sum_{k=1}^{n}X_k$
$=X_1+X_2+X_3+\cdots+X_n$
$=n\times\dfrac{X_1+X_2+X_3+\cdots+X_n}{n}$
$=n\overline{X}$

Ⓗ $\mathrm{E}\left(\sum_{k=1}^{n}X_k\right)$
$=\mathrm{E}(X_1+X_2+\cdots+X_n)$
$=\mathrm{E}(X_1)+\mathrm{E}(X_2)+\cdots+\mathrm{E}(X_n)$
$=\sum_{k=1}^{n}\mathrm{E}(X_k)$

또한, 이 증명에서 표본분산의 평균 $\mathrm{E}(S^2)$을 모분산 σ^2과 일치시키기 위하
여 표본분산을 n이 아닌 $\boldsymbol{n-1}$로 나눈 것으로 정의함을 알 수 있다.

p. 171의 예에서 표본분산 S^2의 값은 오른쪽 표와 같으므로 S^2의 확률분포를 표로 나타내면 다음과 같다.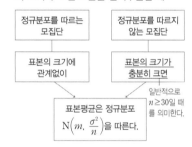

X_1 \\ X_2	2	4	6	8
2	0	2	8	18
4	2	0	2	8
6	8	2	0	2
8	18	8	2	0

S^2	0	2	8	18	합계
$P(S^2=s^2)$	$\dfrac{4}{16}$	$\dfrac{6}{16}$	$\dfrac{4}{16}$	$\dfrac{2}{16}$	1

이때, 표본분산의 평균 $E(S^2)$의 값을 계산하면

$$E(S^2)=0\times\frac{4}{16}+2\times\frac{6}{16}+8\times\frac{4}{16}+18\times\frac{2}{16}=5$$

이므로 $E(S^2)=\sigma^2$이 성립함을 알 수 있다.

4. 표본평균의 분포에 대한 이해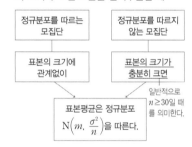

모집단에서 임의추출된 표본의 표본평균 \overline{X}는 그 값이 여러 가지로 나오는 확률변수이고, 이때의 확률분포를 표본평균의 분포라 한다.

이때, 모평균이 m, 모표준편차가 σ인 모집단에서 크기가 n인 표본을 임의추출할 때

(1) 모집단이 정규분포 $N(m,\ \sigma^2)$을 따르면 표본평균 \overline{X}도 표본의 크기 n에 관계없이 정규분포 $N\!\left(m,\ \dfrac{\sigma^2}{n}\right)$을 따른다.

(2) 모집단의 분포가 정규분포가 아니어도 $\underset{n\geq30}{n이\ 충분히\ 크면}$ 표본평균 \overline{X}는 근사적으로 정규분포 $N\!\left(m,\ \dfrac{\sigma^2}{n}\right)$을 따른다.

예를 통하여 (2)를 확인해 보자.

p. 171의 예에서 크기가 3인 표본 X_1, X_2, X_3을 임의추출하고 그 표본평균 $\overline{X}=\dfrac{X_1+X_2+X_3}{3}$의 확률분포를 표로 나타내어 보자.

\overline{X}가 가질 수 있는 값은 2, $\dfrac{8}{3}$, $\dfrac{10}{3}$, 4, $\dfrac{14}{3}$, $\dfrac{16}{3}$, 6, $\dfrac{20}{3}$, $\dfrac{22}{3}$, 8이고 각각의 확률을 구하여 표로 나타내면 다음과 같다.

\overline{X}	2	$\dfrac{8}{3}$	$\dfrac{10}{3}$	4	$\dfrac{14}{3}$	$\dfrac{16}{3}$	6	$\dfrac{20}{3}$	$\dfrac{22}{3}$	8	합계
$P(\overline{X}=\overline{x})$	$\dfrac{1}{64}$	$\dfrac{3}{64}$	$\dfrac{6}{64}$	$\dfrac{10}{64}$	$\dfrac{12}{64}$	$\dfrac{12}{64}$	$\dfrac{10}{64}$	$\dfrac{6}{64}$	$\dfrac{3}{64}$	$\dfrac{1}{64}$	1

이때, X의 확률분포 및 표본의 크기가 $n=2$, $n=3$일 때 표본평균 \overline{X}의 확률분포를 그래프로 나타내면 다음과 같다. ← p. 171, p. 172 참고

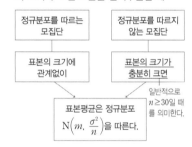 예를 들어, $X_1=2$, $X_2=4$이면

$\overline{X}=\dfrac{2+4}{2}=3$이므로

$$S^2=\frac{1}{2-1}\{(2-3)^2+(4-3)^2\}=2$$

같은 방법으로 각각의 표본에 대하여 \overline{X}와 S^2의 값을 구하면 다음과 같다.

$(X_1,\ X_2)$	\overline{X}	S^2
$(2,\ 2)$	2	0
$(2,\ 4),\ (4,\ 2)$	3	2
$(4,\ 4)$	4	0
$(2,\ 6),\ (6,\ 2)$	4	8
$(2,\ 8),\ (8,\ 2)$	5	18
$(4,\ 6),\ (6,\ 4)$	5	2
$(6,\ 6)$	6	0
$(4,\ 8),\ (8,\ 4)$	6	8
$(6,\ 8),\ (8,\ 6)$	7	2
$(8,\ 8)$	8	0

표본평균의 분포

모평균이 m, 모표준편차가 σ인 모집단에서 크기가 n인 표본을 임의추출할 때

정규분포를 따르는 모집단 → 표본의 크기에 관계없이

정규분포를 따르지 않는 모집단 → 표본의 크기가 충분히 크면 (일반적으로 $n\geq30$일 때를 의미한다.)

→ 표본평균은 정규분포 $N\!\left(m,\ \dfrac{\sigma^2}{n}\right)$을 따른다.

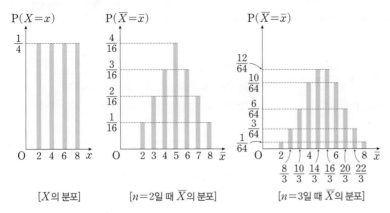

[X의 분포] [n=2일 때 \overline{X}의 분포] [n=3일 때 \overline{X}의 분포]

위의 그래프에서 확인할 수 있듯이 표본의 크기 **n이 커질수록 표본평균 \overline{X}의 분포는 정규분포곡선에 가까워진다.** Ⓚ

한편, 표본평균 \overline{X}가 정규분포를 따르면 \overline{X}를 표준화하여 확률을 구할 수 있다. 예를 들어, 정규분포 $N(50, 8^2)$을 따르는 모집단에서 크기가 64인 표본을 임의추출하여 구한 표본평균을 \overline{X}라 할 때, \overline{X}가 48 이상 52 이하일 확률을 구해 보자. (단, $P(0 \le Z \le 2) = 0.4772$)

모집단이 정규분포 $N(50, 8^2)$을 따르므로 \overline{X}는 정규분포 $N\left(50, \dfrac{8^2}{64}\right)$, 즉 $N(50, 1^2)$을 따른다. Ⓛ

따라서 확률변수 $Z = \dfrac{\overline{X}-50}{1}$은 표준정규분포 $N(0, 1)$을 따르므로

$$P(48 \le \overline{X} \le 52) = P\left(\dfrac{48-50}{1} \le Z \le \dfrac{52-50}{1}\right)$$
$$= P(-2 \le Z \le 2) = 2P(0 \le Z \le 2)$$
$$= 2 \times 0.4772 = 0.9544$$

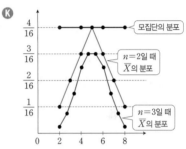

위의 그림에서 표본의 크기 n이 커질수록 표본평균 \overline{X}는 근사적으로 정규분포에 가까워짐을 알 수 있다.

Ⓛ 모집단이 정규분포를 따르므로 표본의 크기에 관계없이 \overline{X}도 정규분포를 따른다.

(확인2) 모평균이 250, 모표준편차가 40인 정규분포를 따르는 모집단에서 크기가 100인 표본을 임의추출할 때, 표본평균 \overline{X}에 대하여 $P(246 \le \overline{X} \le 258)$의 값을 오른쪽 표준정규분포표를 이용하여 구하시오.

z	$P(0 \le Z \le z)$
0.5	0.1915
1.0	0.3413
1.5	0.4332
2.0	0.4772

풀이 \overline{X}는 정규분포 $N\left(250, \dfrac{40^2}{100}\right)$, 즉 $N(250, 4^2)$을 따르므로

확률변수 $Z = \dfrac{\overline{X}-250}{4}$은 표준정규분포 $N(0, 1)$을 따른다.

$$\therefore P(246 \le \overline{X} \le 258) = P\left(\dfrac{246-250}{4} \le Z \le \dfrac{258-250}{4}\right)$$
$$= P(-1 \le Z \le 2)$$
$$= P(0 \le Z \le 1) + P(0 \le Z \le 2)$$
$$= 0.3413 + 0.4772 = 0.8185$$

어느 모집단의 확률변수 X의 확률분포를 표로 나타내면 오른쪽과 같다. 이 모집단에서 크기가 2인 표본을 임의추출하여 구한 표본평균을 \overline{X}라 할 때, $P(1 \leq \overline{X} \leq 2)$의 값을 구하시오.

X	1	2	3	4	합계
$P(X=x)$	$\dfrac{1}{6}$	$\dfrac{1}{3}$	$\dfrac{1}{6}$	$\dfrac{1}{3}$	1

guide 표본평균의 값이 나올 수 있는 순서쌍을 구한 후, 표본평균과 모평균의 관계를 이용한다.

solution 확률변수 \overline{X}가 가질 수 있는 값은 1, $\dfrac{3}{2}$, 2, $\dfrac{5}{2}$, 3, $\dfrac{7}{2}$, 4이므로

$$P(1 \leq \overline{X} \leq 2) = P(\overline{X}=1) + P\left(\overline{X}=\dfrac{3}{2}\right) + P(\overline{X}=2)$$

이때, 크기가 2인 표본을 (X_1, X_2)라 하면 임의추출할 때 나오는 경우는 다음과 같다.

(ⅰ) $\overline{X}=1$일 때,

(1, 1)일 때이므로 이 경우의 확률은 $\dfrac{1}{6} \times \dfrac{1}{6} = \dfrac{1}{36}$

(ⅱ) $\overline{X}=\dfrac{3}{2}$일 때,

(1, 2), (2, 1)일 때이므로 이 경우의 확률은

$$\dfrac{1}{6} \times \dfrac{1}{3} + \dfrac{1}{3} \times \dfrac{1}{6} = \dfrac{1}{9}$$

(ⅲ) $\overline{X}=2$일 때,

(1, 3), (2, 2), (3, 1)일 때이므로 이 경우의 확률은

$$\dfrac{1}{6} \times \dfrac{1}{6} + \dfrac{1}{3} \times \dfrac{1}{3} + \dfrac{1}{6} \times \dfrac{1}{6} = \dfrac{1}{6}$$

(ⅰ), (ⅱ), (ⅲ)에서 구하는 확률은 $\dfrac{1}{36} + \dfrac{1}{9} + \dfrac{1}{6} = \mathbf{\dfrac{11}{36}}$

정답 및 해설 pp.121~122

01-1 어느 모집단의 확률변수 X의 확률분포를 표로 나타내면 오른쪽과 같다. 이 모집단에서 크기가 2인 표본을 임의추출하여 구한 표본평균을 \overline{X}라 할 때, $P(\overline{X} \leq 0)$의 값을 구하시오.

X	-1	0	1	합계
$P(X=x)$	$\dfrac{1}{2}$	$\dfrac{1}{3}$	$\dfrac{1}{6}$	1

01-2 숫자 1이 적힌 공 1개, 숫자 5가 적힌 공 n개가 들어 있는 주머니에서 임의로 1개의 공을 꺼내어 공에 적힌 수를 확인한 후 다시 주머니에 넣는 시행을 2회 반복한다. 꺼낸 공에 적힌 수의 평균을 표본평균 \overline{X}라 할 때, $P(\overline{X}=3)=\dfrac{5}{18}$이다. 자연수 n의 값을 구하시오.

어느 모집단의 확률변수 X의 확률분포를 표로 나타내면 오른쪽
과 같다. 이 모집단에서 크기가 9인 표본을 임의추출하여 구한 표
본평균을 \overline{X}라 할 때, 다음을 구하시오. (단, a는 상수이다.)

X	1	3	5	7	합계
$P(X=x)$	a	$2a$	$3a$	$4a$	1

(1) $E(2\overline{X}+3)$의 값 　　　　　　　　　(2) $V(3\overline{X}-1)$의 값

guide　　확률의 총합이 1임을 이용하여 확률분포를 나타낸 표를 완성한 후, 모평균과 모분산을 이용한다.

solution　　확률의 총합은 1이므로 $a+2a+3a+4a=1$, $10a=1$　 $\therefore a=\dfrac{1}{10}$

즉, X의 확률분포를 표로 나타내면 오른쪽과 같다.

X	1	3	5	7	합계
$P(X=x)$	$\dfrac{1}{10}$	$\dfrac{2}{10}$	$\dfrac{3}{10}$	$\dfrac{4}{10}$	1

$E(X)=1\times\dfrac{1}{10}+3\times\dfrac{2}{10}+5\times\dfrac{3}{10}+7\times\dfrac{4}{10}=5$,

$V(X)=1^2\times\dfrac{1}{10}+3^2\times\dfrac{2}{10}+5^2\times\dfrac{3}{10}+7^2\times\dfrac{4}{10}-5^2=4$

이때, 표본의 크기 $n=9$이므로

$E(\overline{X})=E(X)=5$, $V(\overline{X})=\dfrac{V(X)}{n}=\dfrac{4}{9}$

(1) $E(2\overline{X}+3)=2E(\overline{X})+3=2\times5+3=\mathbf{13}$

(2) $V(3\overline{X}-1)=3^2V(\overline{X})=9\times\dfrac{4}{9}=\mathbf{4}$

정답 및 해설 pp.122~123

**유형
연습**

02-1　어느 모집단의 확률변수 X의 확률분포를
표로 나타내면 오른쪽과 같다. 이 모집단에
서 크기가 4인 표본을 임의추출하여 구한

X	0	2	4	합계
$P(X=x)$	$\dfrac{1}{8}$	a	b	1

표본평균 \overline{X}에 대하여 $E(\overline{X})=2$일 때, $V(\overline{X})$의 값을 구하시오. (단, a, b는 상수이다.)

02-2　어느 모집단의 확률변수 X의 확률분포를
표로 나타내면 오른쪽과 같다. 이 모집단에
서 크기가 2인 표본을 임의추출하여 구한

X	10	20	30	합계
$P(X=x)$	$\dfrac{1}{2}$	a	b	1

표본평균을 \overline{X}라 하자. \overline{X}의 평균이 18일 때, $P(\overline{X}=20)$의 값을 구하시오.

(단, a, b는 상수이다.)

02-3　주머니 안에 1, 3, 5, 7, 9가 각각 하나씩 적힌 5개의 공이 들어 있다. 이 주머니에서 임의로
1개의 공을 꺼내어 공에 적힌 수를 확인한 후 다시 주머니에 넣는 시행을 25회 반복한다. 꺼낸
공에 적힌 수의 평균을 \overline{X}라 할 때, $V(5\overline{X})$의 값을 구하시오.

어느 회사에서 생산하는 제품 1개의 무게는 평균이 400 g, 표준편차가 20 g인 정규분포를 따른다고 한다. 이 제품 중에서 크기가 100인 표본을 임의추출하여 구한 무게의 평균을 \overline{X}라 하자. 표준정규분포를 따르는 확률변수 Z에 대하여 $P(\overline{X} \geq 396) = P(Z \leq k)$를 만족시키는 상수 k의 값을 구하시오.

guide

1　모집단이 정규분포 $N(m, \sigma^2)$을 따르면 표본평균 \overline{X}는 정규분포 $N\left(m, \dfrac{\sigma^2}{n}\right)$을 따른다.

2　$P(\overline{X} \geq 1) = P(\overline{Y} \leq k)$와 같이 부등호의 방향이 반대인 경우, 주어진 식을 표준정규분포를 따르는 확률변수 Z에 대한 식으로 변형한 후, Z의 확률밀도함수의 그래프는 직선 $z=0$에 대하여 대칭임을 이용하여 상수 k의 값을 구한다.

solution

제품 1개의 무게를 확률변수 X라 하면 X는 정규분포 $N(400, 20^2)$을 따르고, 표본의 크기 $n=100$이므로

표본평균 \overline{X}는 정규분포 $N\left(400, \dfrac{20^2}{100}\right)$, 즉 $N(400, 2^2)$을 따른다.

즉, 확률변수 Z에 대하여 $Z = \dfrac{\overline{X}-400}{2}$이므로

$$P(\overline{X} \geq 396) = P\left(Z \geq \dfrac{396-400}{2}\right) = P(Z \geq -2)$$

또한, $P(Z \geq -2) = P(Z \leq 2)$이므로 $P(\overline{X} \geq 396) = P(Z \leq k)$에서 $P(Z \leq 2) = P(Z \leq k)$

\therefore **$k=2$**

정답 및 해설 p.123

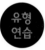
유형
연습

03-1　어느 제과점에서 만드는 빵 1개의 무게는 평균이 150 g, 표준편차가 12 g인 정규분포를 따른다고 한다. 이 빵 중에서 9개를 임의추출하여 구한 무게의 평균을 \overline{X}라 하자. 표준정규분포를 따르는 확률변수 Z에 대하여 $P(\overline{X} \leq 142) = P(Z \geq k-1)$을 만족시키는 상수 k의 값을 구하시오.

03-2　어느 라면 공장에서 생산하는 라면 1개의 무게는 평균 120 g, 표준편차 6 g인 정규분포를 따른다고 한다. 이 공장에서는 생산 시스템의 이상 여부를 점검하기 위하여 하루에 생산된 라면 중에서 64개를 임의추출하여 구한 무게의 평균 \overline{X}를 구한다. \overline{X}가 상수 c보다 작으면 생산 시스템에 이상이 있는 것으로 판단하고 생산을 중단시킨다고 할 때, 이 공장에서 라면 생산을 중단할 확률이 3 % 이하가 되도록 하는 상수 c의 최댓값을 오른쪽 표준정규분포표를 이용하여 구하시오.

z	$P(0 \leq Z \leq z)$
1.75	0.46
1.88	0.47
2.05	0.48
2.33	0.49

정규분포 $N(1, 5^2)$을 따르는 모집단에서 크기가 16인 표본을 임의추출하여 구한 표본평균을 \overline{X}, 정규분포 $N(4, 2^2)$을 따르는 모집단에서 크기가 25인 표본을 임의추출하여 구한 표본평균을 \overline{Y}라 하자. $P\left(\overline{X} \geq \dfrac{7}{2}\right) = P(\overline{Y} \leq a)$를 만족시키는 상수 a의 값을 구하시오.

guide 서로 다른 두 표본평균의 확률 비교 ⇨ 표본평균을 표준화하여 크기를 비교한다.

solution 표본평균 \overline{X}는 정규분포 $N\left(1, \left(\dfrac{5}{4}\right)^2\right)$을 따르므로 확률변수 $Z_{\overline{X}} = \dfrac{\overline{X}-1}{\dfrac{5}{4}}$은

표준정규분포 $N(0, 1)$을 따른다.

또한, 표본평균 \overline{Y}는 정규분포 $N\left(4, \left(\dfrac{2}{5}\right)^2\right)$을 따르므로 확률변수 $Z_{\overline{Y}} = \dfrac{\overline{Y}-4}{\dfrac{2}{5}}$는

표준정규분포 $N(0, 1)$을 따른다.

$P\left(\overline{X} \geq \dfrac{7}{2}\right) = P(\overline{Y} \leq a)$에서

$P\left(Z_{\overline{X}} \geq \dfrac{\dfrac{7}{2}-1}{\dfrac{5}{4}}\right) = P\left(Z_{\overline{Y}} \leq \dfrac{a-4}{\dfrac{2}{5}}\right)$ ∴ $P(Z_{\overline{X}} \geq 2) = P\left(Z_{\overline{Y}} \leq \dfrac{a-4}{\dfrac{2}{5}}\right)$

이때, $P(Z \geq 2) = P(Z \leq -2)$이므로 $\dfrac{a-4}{\dfrac{2}{5}} = -2$ ∴ $a = \dfrac{16}{5}$

정답 및 해설 pp.123~124

유형
연습

04-1 정규분포 $N(20, 4^2)$을 따르는 모집단에서 크기가 36인 표본을 임의추출하여 구한 표본평균을 \overline{X}, 정규분포 $N(12, 6^2)$을 따르는 모집단에서 크기가 9인 표본을 임의추출하여 구한 표본평균을 \overline{Y}라 하자. $P(\overline{X} \geq a) = P(\overline{Y} \leq 18)$을 만족시키는 상수 a의 값을 구하시오.

발전
04-2 정규분포 $N(40, 2^2)$을 따르는 모집단에서 크기가 9인 표본을 임의추출하여 구한 표본평균을 \overline{X}, 정규분포 $N(60, \sigma^2)$을 따르는 모집단에서 크기가 36인 표본을 임의추출하여 구한 표본평균을 \overline{Y}라 하자. $P(\overline{X} \leq 41) + P(\overline{Y} \geq 62) = 1$일 때, σ의 값을 구하시오.

어느 공장에서 생산하는 야구공 1개의 무게는 평균이 $145\,g$이고 표준편차가 $6\,g$인 정규분포를 따른다고 한다. 이 공장에서는 야구공 9개를 한 상자에 넣어 판매하는데, 야구공 한 상자의 무게가 $1269\,g$ 이하이면 불량품으로 판정한다고 한다. 이 공장에서 판매하는 야구공 한 상자를 임의로 선택할 때, 선택한 한 상자가 불량품으로 판정될 확률을 오른쪽 표준정규분포표를 이용하여 구하시오. (단, 상자의 무게는 고려하지 않는다.)

z	$P(0 \le Z \le z)$
0.5	0.1915
1.0	0.3413
1.5	0.4332
2.0	0.4772

solution

이 공장에서 생산한 야구공 1개의 무게를 확률변수 X라 하면 X는 정규분포 $N(145,\ 6^2)$을 따른다.
이 공장에서 판매하는 야구공 한 상자에 담긴 9개의 야구공 무게의 평균을 \overline{X}라 하자.

\overline{X}는 정규분포 $N\left(145,\ \dfrac{6^2}{9}\right)$, 즉 $N(145,\ 2^2)$을 따르므로 $Z = \dfrac{\overline{X}-145}{2}$로 놓으면 확률변수 Z는 표준정규분포 $N(0,\ 1)$을 따른다.

야구공 한 상자의 무게가 $1269\,g$ 이하이면 불량품으로 판정하므로 임의로 선택한 한 상자가 불량품으로 판정되려면 $9\overline{X} < 1269$, 즉 $\overline{X} \le 141$이어야 한다.

따라서 구하는 확률은

$$P(\overline{X} \le 141) = P\left(Z \le \frac{141-145}{2}\right) = P(Z \le -2) = P(Z \ge 2)$$
$$= P(Z \ge 0) - P(0 \le Z \le 2) = 0.5 - 0.4772 = \mathbf{0.0228}$$

정답 및 해설 pp.124~125

05-1 어느 공장에서 생산하는 생수 1병의 무게는 평균이 $500\,g$이고 표준편차가 $10\,g$인 정규분포를 따른다고 한다. 이 공장에서는 생수 25병을 한 세트로 판매하는데, 생수 한 세트의 무게가 $12460\,g$ 이하이면 판매하지 않는다고 한다. 이 공장에서 판매되는 생수 한 세트를 임의로 선택할 때, 선택한 생수 한 세트가 판매되지 못할 확률을 오른쪽 표준정규분포표를 이용하여 구하시오.

z	$P(0 \le Z \le z)$
0.5	0.1915
0.8	0.2881
1.6	0.4452
2.0	0.4772

발전
05-2 어느 회사에서 생산하는 노트북 1대의 무게는 평균이 $900\,g$, 표준편차가 $20\,g$인 정규분포를 따른다고 한다. 이 회사에서 생산하는 노트북 중에서 임의추출한 4대의 무게의 합이 $x\,g$ 이하일 확률은 0.8413이다. 이 회사에서 생산하는 노트북 중에서 임의로 선택한 노트북 1대의 무게가 $\left(\dfrac{1}{4}x + 10\right)g$ 이상일 확률을 오른쪽 표준정규분포표를 이용하여 구하시오.

z	$P(0 \le Z \le z)$
0.5	0.1915
1.0	0.3413
1.5	0.4332
2.0	0.4772

개념 04 모평균의 추정

1. 추정

표본을 조사하여 얻은 정보를 이용하여 모집단의 특성을 나타내는 값인
모평균, 모표준편차 등을 추측하는 것

2. 모평균의 신뢰구간

정규분포 $\mathrm{N}(m, \sigma^2)$을 따르는 모집단에서 크기가 n인 표본을 임의추출할 때,
표본평균 \overline{X}의 값이 \bar{x}이면 모평균 m의 신뢰구간은 다음과 같다.

(1) 신뢰도 95 %의 신뢰구간 : $\bar{x}-1.96\dfrac{\sigma}{\sqrt{n}} \leq m \leq \bar{x}+1.96\dfrac{\sigma}{\sqrt{n}}$

(2) 신뢰도 99 %의 신뢰구간 : $\bar{x}-2.58\dfrac{\sigma}{\sqrt{n}} \leq m \leq \bar{x}+2.58\dfrac{\sigma}{\sqrt{n}}$

3. 신뢰구간의 길이

신뢰구간의 최대와 최소의 차를 **신뢰구간의 길이**라 하며, 신뢰도 α %의 신뢰구간의 길이
l은 다음과 같다.

$$l=2k\dfrac{\sigma}{\sqrt{n}} \left(\text{단, } \sigma\text{는 모표준편차, } n\text{은 표본의 크기, } \mathrm{P}(-k \leq Z \leq k)=\dfrac{\alpha}{100}\right)$$

참고 신뢰구간의 길이는 \sqrt{n}에 반비례하고, σ에 정비례한다.

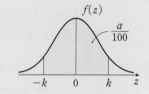

1. 모평균의 신뢰구간에 대한 이해

표본평균 \overline{X}를 이용하여 모평균 m을 추정하는 방법은 다음과 같다.
정규분포 $\mathrm{N}(m, \sigma^2)$을 따르는 모집단에서 크기가 n인 표본을 임의추출하
였을 때, 표본평균 \overline{X}는 정규분포 $\mathrm{N}\left(m, \dfrac{\sigma^2}{n}\right)$을 따르므로 확률변수

$$Z=\dfrac{\overline{X}-m}{\dfrac{\sigma}{\sqrt{n}}}$$

은 표준정규분포 $\mathrm{N}(0, 1)$을 따른다.
한편, 표준정규분포표에서 $\mathrm{P}(-1.96 \leq Z \leq 1.96)=0.95$이므로

$$\mathrm{P}\left(-1.96 \leq \dfrac{\overline{X}-m}{\dfrac{\sigma}{\sqrt{n}}} \leq 1.96\right)=0.95$$

이고, 이 식을 정리하면 다음과 같다.

$$\mathrm{P}\left(\overline{X}-1.96\dfrac{\sigma}{\sqrt{n}} \leq m \leq \overline{X}+1.96\dfrac{\sigma}{\sqrt{n}}\right)=0.95 \;\text{Ⓐ}$$

여기서 표본평균 \overline{X}의 값을 \bar{x}라 할 때,

$$\bar{x}-1.96\dfrac{\sigma}{\sqrt{n}} \leq m \leq \bar{x}+1.96\dfrac{\sigma}{\sqrt{n}}$$

를 모평균 m의 신뢰도 **95 %의 신뢰구간**이라 한다. Ⓑ

Ⓐ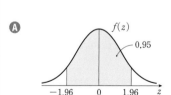

모평균 m이 구간
$$\left[\overline{X}-1.96\dfrac{\sigma}{\sqrt{n}}, \; \overline{X}+1.96\dfrac{\sigma}{\sqrt{n}}\right]$$
에 포함될 확률이 0.95임을 나타낸다.

Ⓑ 신뢰도란 추정하고자 하는 모평균이 신뢰
구간에 포함되어 있을 확률을 의미한다.

같은 방법으로

$$\mathrm{P}(-2.58 \leq Z \leq 2.58)=0.99 \text{ ⓒ}$$

이므로 모평균 m의 신뢰도 99%의 신뢰구간은 다음과 같다.

$$\bar{x}-2.58\frac{\sigma}{\sqrt{n}} \leq m \leq \bar{x}+2.58\frac{\sigma}{\sqrt{n}}$$

예 표준편차가 ⑤인 정규분포를 따르는 모집단에서 크기가 ⑩⓪인 표본을 임의추출하여 구한 표본평균이 ⑤⓪일 때, 모평균 m에 대한 신뢰도 95%의 신뢰구간은 다음과 같다. (단, Z가 표준정규분포를 따르는 확률변수일 때, $\mathrm{P}(|Z|\leq 1.96)=0.95$로 계산한다.)

표본의 크기는 100, 표본평균은 50, 모표준편차는 5이므로 모평균 m에 대한 신뢰도 95%의 신뢰구간은

$$50-1.96\times\frac{5}{\sqrt{100}} \leq m \leq 50+1.96\times\frac{5}{\sqrt{100}}$$

$$50-0.98 \leq m \leq 50+0.98$$

$$\therefore 49.02 \leq m \leq 50.98$$

확인1 표준편차가 3인 정규분포를 따르는 모집단에서 크기가 196인 표본을 임의추출하여 구한 표본평균이 18일 때, 모평균 m에 대한 신뢰도 95%의 신뢰구간을 구하시오. (단, Z가 표준정규분포를 따르는 확률변수일 때, $\mathrm{P}(0\leq Z \leq 1.96)=0.475$로 계산한다.)

풀이 $18-1.96\times\dfrac{3}{\sqrt{196}} \leq m \leq 18+1.96\times\dfrac{3}{\sqrt{196}}$

$18-0.42 \leq m \leq 18+0.42 \qquad \therefore 17.58 \leq m \leq 18.42$

2. '모평균 m의 신뢰도 95%의 신뢰구간'의 의미

모집단에서 크기가 n인 표본을 임의추출하여 구한 표본평균의 값을 \bar{x}라 하면 \bar{x}는 추출되는 표본에 따라 달라지고, 이에 따라 신뢰구간도 달라진다.

예를 들어, 오른쪽 그림과 같이 표본평균 \overline{X}의 값을 $\overline{x_1}$, $\overline{x_2}$로 계산한 신뢰구간은 모평균 m을 포함하고, $\overline{x_3}$으로 계산한 신뢰구간은 모평균 m을 포함하지 않는다.

즉, 신뢰구간에 모평균 m이 속할 수도 있고 속하지 않을 수도 있는데 '모평균의 신뢰도 95%의 신뢰구간'이란 모집단에서 크기가 n인 표본을 여러 번 임의추출하여 신뢰구간을 만드는 일을 반복할 때, 구한 신뢰구간 중에서 약 95%는 모평균 m을 포함한다는 뜻이다. ⓓ

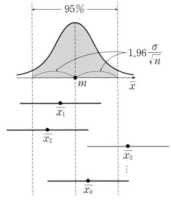

ⓒ
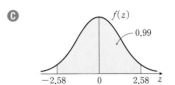

ⓓ 같은 방법으로
'모평균 m의 신뢰도 99%의 신뢰구간'이란 모집단에서 크기가 n인 표본을 여러 번 임의추출하여 신뢰구간을 만드는 일을 반복할 때, 구한 신뢰구간 중에서 약 99%는 모평균 m을 포함한다는 뜻이다.

3. 모표준편차를 알 수 없을 때, 모평균의 추정

일반적으로 모평균의 신뢰구간을 구할 때, 모표준편차 σ를 알 수 없는 경우가 많다. 이때, 표본의 크기 n이 충분히 크면 표본표준편차 S의 값 s는 모표준편차 σ와 큰 차이가 없음이 알려져 있다.

따라서 n이 충분히 크면 모표준편차 σ 대신에 표본표준편차의 값 s를 이용하여 신뢰구간을 구할 수 있다. **E**

E 일반적으로 $n \geq 30$이면 n이 충분히 큰 것으로 본다.

확인2 공장에서 생산된 골프공 64개를 임의추출하여 무게를 조사해 본 결과 평균이 $44\,\mathrm{g}$, 표준편차가 $2\,\mathrm{g}$이었다고 한다. 이 공장에서 생산되는 골프공의 무게가 정규분포를 따른다고 할 때, 골프공의 무게의 평균 m에 대한 신뢰도 95 %의 신뢰구간을 구하시오. (단, Z가 표준정규분포를 따르는 확률변수일 때, $\mathrm{P}(0 \leq Z \leq 1.96) = 0.475$로 계산한다.)

> 풀이 $n = 64$, $\bar{x} = 44$, $s = 2$이고 표본의 크기 $n = 64$가 충분히 크므로 모표준편차 σ 대신 표본표준편차 $s = 2$를 사용하여 골프공의 무게의 평균 m에 대한 신뢰도 95 %의 신뢰구간을 구할 수 있다.
>
> 따라서 모평균 m에 대한 신뢰도 95 %의 신뢰구간은
>
> $$44 - 1.96 \times \frac{2}{\sqrt{64}} \leq m \leq 44 + 1.96 \times \frac{2}{\sqrt{64}}$$
>
> $$\therefore\ 43.51 \leq m \leq 44.49$$

4. 신뢰구간의 길이에 대한 이해

정규분포 $\mathrm{N}(m,\ \sigma^2)$을 따르는 모집단에서 크기가 n인 표본을 임의추출할 때, 표본평균 \overline{X}의 값이 \bar{x}이면 모평균 m의 신뢰도 95 %의 신뢰구간이

$$\bar{x} - 1.96 \frac{\sigma}{\sqrt{n}} \leq m \leq \bar{x} + 1.96 \frac{\sigma}{\sqrt{n}}$$

이므로 신뢰구간의 길이는 다음과 같다.

$$\overset{\text{신뢰구간의 최대와 최소의 차}}{\left(\bar{x} + 1.96 \frac{\sigma}{\sqrt{n}} \right) - \left(\bar{x} - 1.96 \frac{\sigma}{\sqrt{n}} \right)} = 2 \times 1.96 \frac{\sigma}{\sqrt{n}}\ \ \textbf{F}$$

같은 방법으로 모평균 m의 신뢰도 99 %의 신뢰구간의 길이는 다음과 같다.

$$\left(\bar{x} + 2.58 \frac{\sigma}{\sqrt{n}} \right) - \left(\bar{x} - 2.58 \frac{\sigma}{\sqrt{n}} \right) = 2 \times 2.58 \frac{\sigma}{\sqrt{n}}$$

F 신뢰구간이
$$\bar{x} - k \frac{\sigma}{\sqrt{n}} \leq m \leq \bar{x} + k \frac{\sigma}{\sqrt{n}}$$
이면 신뢰구간의 길이 l은
$$l = 2k \frac{\sigma}{\sqrt{n}}$$

일반적으로 표준편차가 일정할 때, 신뢰구간의 길이는 신뢰도와 표본의 크기에 따라 다음과 같이 달라진다.

> (1) 표본의 크기 n이 일정할 때
> → 신뢰도가 높아지면 신뢰구간의 길이는 길어진다.
> (2) 신뢰도가 일정할 때
> → 표본의 크기 n이 커지면 신뢰구간의 길이는 짧아진다.

어느 회사 직원들의 연간 휴가 일수는 평균이 m일, 표준편차가 7일인 정규분포를 따른다고 한다. 이 회사 직원 중 n명을 임의추출하여 구한 연간 휴가 일수의 평균이 15일일 때, 모평균 m에 대한 신뢰도 99 %의 신뢰구간이 $11.99 \leq m \leq 18.01$이다. 자연수 n의 값을 구하시오.

(단, Z가 표준정규분포를 따르는 확률변수일 때, $\mathrm{P}(|Z| \leq 2.58) = 0.99$로 계산한다.)

guide

1 모평균 m에 대한 신뢰도 a %의 신뢰구간 $\Rightarrow \bar{x} - k \dfrac{\sigma}{\sqrt{n}} \leq m \leq \bar{x} + k \dfrac{\sigma}{\sqrt{n}} \left(\text{단, } \mathrm{P}(|Z| \leq k) = \dfrac{a}{100}\right)$

2 표본의 크기 n이 충분히 크면 모표준편차 σ 대신 표본표준편차 S를 이용할 수 있다.

solution

표본의 크기 n, 표본평균 $\bar{x} = 15$, 모표준편차 $\sigma = 7$이므로 모평균 m에 대한 신뢰도 99 %의 신뢰구간은

$$15 - 2.58 \times \frac{7}{\sqrt{n}} \leq m \leq 15 + 2.58 \times \frac{7}{\sqrt{n}}$$

이때, $11.99 \leq m \leq 18.01$이므로

$$15 - 2.58 \times \frac{7}{\sqrt{n}} = 11.99, \quad 15 + 2.58 \times \frac{7}{\sqrt{n}} = 18.01$$

즉, $2.58 \times \dfrac{7}{\sqrt{n}} = 3.01$에서 $\sqrt{n} = 6$ $\therefore n = \mathbf{36}$

정답 및 해설 p.125

유형
연습

06-1 어느 농장에서 수확한 밤의 무게는 정규분포를 따른다고 한다. 이 농장에서 수확한 밤 중에서 임의추출한 n개의 무게를 조사하였더니 평균이 20 g, 표준편차가 5 g이었다. 이 농장에서 수확한 밤의 무게의 평균 m을 신뢰도 99 %로 추정한 신뢰구간이 $18.71 \leq m \leq a$일 때, $n + a$의 값을 구하시오. (단, $n > 50$인 자연수이고 Z가 표준정규분포를 따르는 확률변수일 때, $\mathrm{P}(0 \leq Z \leq 2.58) = 0.495$로 계산한다.)

06-2 어느 제과점에서 생산하는 빵 1개의 무게는 평균이 120 g, 표준편차가 10 g인 정규분포를 따른다고 한다. 이 제과점에서 생산한 빵 중에서 임의추출한 n개의 평균을 \overline{X}라 할 때, $\mathrm{P}\left(|\overline{X} - 120| \leq \dfrac{1}{4}\right) \geq 0.95$가 성립하기 위한 자연수 n의 최솟값을 구하시오.

(단, Z가 표준정규분포를 따르는 확률변수일 때, $\mathrm{P}(0 \leq Z \leq 2) = 0.475$로 계산한다.)

[발전]

06-3 표준편차가 σ인 정규분포를 따르는 모집단에서 크기가 n인 표본을 임의추출하여 얻은 모평균 m에 대한 신뢰도 99 %의 신뢰구간이 $34.36 \leq m \leq 75.64$이다. 같은 표본을 이용하여 얻은 모평균 m에 대한 신뢰도 95 %의 신뢰구간에 속하는 자연수의 개수를 구하시오.

(단, Z가 표준정규분포를 따르는 확률변수일 때, $\mathrm{P}(|Z| \leq 1.96) = 0.95$, $\mathrm{P}(|Z| \leq 2.58) = 0.99$로 계산한다.)

어느 회사에서 생산된 모니터의 수명은 평균이 m개월이고, 표준편차가 1.5개월인 정규분포를 따른다고 한다. 이 모니터 중 임의추출한 n대의 수명의 평균이 63개월이었다고 한다. 이 결과를 이용하여 이 회사에서 생산된 모니터의 수명의 평균을 신뢰도 95 %로 추정한 신뢰구간이 $\alpha \leq m \leq \beta$일 때, $\beta - \alpha \leq 1.96$을 만족시키는 자연수 n의 최솟값을 구하시오. (단, Z가 표준정규분포를 따르는 확률변수일 때, $\mathrm{P}(0 \leq Z \leq 1.96) = 0.475$로 계산한다.)

guide

신뢰구간 $\bar{x} - k\dfrac{\sigma}{\sqrt{n}} \leq m \leq \bar{x} + k\dfrac{\sigma}{\sqrt{n}}$의 길이 $\Rightarrow 2k\dfrac{\sigma}{\sqrt{n}}$

solution

$\beta - \alpha$의 값은 신뢰도 95 %로 추정한 모평균의 신뢰구간의 길이와 같다.

이때, 모표준편차 $\sigma = 1.5$, 표본의 크기는 n이므로

$$\beta - \alpha = 2 \times 1.96 \times \frac{1.5}{\sqrt{n}} \leq 1.96$$

$$\frac{3}{\sqrt{n}} \leq 1, \ \sqrt{n} \geq 3 \qquad \therefore \ n \geq 9$$

따라서 자연수 n의 최솟값은 **9**이다.

<div align="right">정답 및 해설 p.126</div>

07-1 어느 공장에서 생산하는 제품의 무게는 평균이 m kg, 표준편차가 10 kg인 정규분포를 따른다고 한다. 이 공장에서 생산한 제품 중에서 n개를 임의추출하여 구한 무게의 평균이 30 kg이고 이 결과를 이용하여 이 공장에서 생산하는 제품의 무게의 평균을 신뢰도 99 %로 추정한 신뢰구간이 $a - l \leq m \leq a + 2l$일 때, $l < 2$를 만족시키는 자연수 n의 최솟값을 구하시오.
 (단, Z가 표준정규분포를 따르는 확률변수일 때, $\mathrm{P}(0 \leq Z \leq 2.58) = 0.495$로 계산한다.)

07-2 정규분포 $\mathrm{N}(m, \sigma^2)$을 따르는 모집단에서 크기가 각각 16, n인 표본을 임의추출하여 신뢰도 α %로 모평균 m을 추정한 신뢰구간을 각각 $a \leq m \leq b$, $c \leq m \leq d$라 하자. $b - a = 5$, $d - c = \dfrac{5}{2}$일 때, 자연수 n의 값을 구하시오.

07-3 모집단 A는 정규분포 $\mathrm{N}(m_1, \sigma^2)$을 따르고, 모집단 B는 정규분포 $\mathrm{N}(m_2, 4\sigma^2)$을 따른다. 모집단 A에서 크기 n_1, 모집단 B에서 크기 n_2인 표본을 임의추출하여 구한 표본평균을 각각 $\overline{X_A}$, $\overline{X_B}$라 하자. 모평균 m_1에 대한 신뢰도 95 %의 신뢰구간의 길이가 모평균 m_2에 대한 신뢰도 99 %의 신뢰구간의 길이보다 클 때, $n_2 \geq k n_1$을 만족시키는 자연수 k가 존재한다. 자연수 k의 최댓값을 구하시오. (단, Z가 표준정규분포를 따르는 확률변수일 때, $\mathrm{P}(0 \leq Z \leq 2) = 0.475$, $\mathrm{P}(0 \leq Z \leq 2.6) = 0.495$로 계산한다.)

01 모집단의 확률변수가 가질 수 있는 값은 2, 5, 8, 10이다. 이 모집단에서 크기가 2인 표본을 임의추출하여 구한 표본평균을 \overline{X}라 할 때, 서로 다른 \overline{X}의 개수는?

① 6 ② 7 ③ 8

④ 9 ⑤ 10

02 어느 모집단의 확률변수 X의 확률분포를 표로 나타내면 다음과 같다.

X	2	4	6	합계
$P(X=x)$	a	b	b	1

이 모집단에서 크기가 2인 표본을 임의추출하여 구한 평균을 \overline{X}라 할 때, $P(\overline{X}=4)=\dfrac{1}{3}$이다. 두 상수 a, b에 대하여 ab의 값을 구하시오.

수학Ⅰ통합

03 1이 적혀 있는 카드가 1장, 2가 적혀 있는 카드가 2장, \cdots, n이 적혀 있는 카드가 n장 들어 있는 주머니에서 한 번에 한 장씩 카드를 2번 꺼낼 때, 꺼낸 2장의 카드에 적혀 있는 수의 평균을 \overline{X}라 하자.
$P(\overline{X}\leq 2)=\dfrac{1}{15}$일 때, 자연수 n의 값을 구하시오.

(단, 꺼낸 카드는 다시 주머니에 넣는다.)

04 이항분포 $B\left(18, \dfrac{1}{3}\right)$을 따르는 모집단에서 크기가 4인 표본을 임의추출하여 구한 표본평균을 \overline{X}라 할 때, $E(\overline{X}^2)$의 값을 구하시오.

서술형

05 어느 모집단의 확률변수 X의 확률분포를 표로 나타내면 다음과 같다.

X	1	3	6	합계
$P(X=x)$	$\dfrac{1}{6}$	a	b	1

이 모집단에서 크기가 n인 표본을 임의추출하여 구한 평균 \overline{X}에 대하여 $E(\overline{X})=\dfrac{14}{3}$일 때, $V(\overline{X})\leq\dfrac{1}{2}$을 만족시키는 자연수 n의 최솟값을 구하시오. (단, a, b는 상수이다.)

06 숫자 1, 4, 8 중 어느 하나의 숫자가 적힌 여러 개의 공이 들어 있는 주머니가 있다. 이 주머니에서 한 개의 공을 꺼내어 수를 확인한 후 다시 넣는 시행을 3회 반복한다. 꺼낸 공에 적힌 수의 평균을 \overline{X}라 할 때, $P(\overline{X}=1)=\dfrac{1}{27}$, $P(\overline{X}=8)=\dfrac{1}{64}$이다. $E(\overline{X}^2)=\dfrac{q}{p}$일 때, $p+q$의 값을 구하시오.
(단, 주머니에 숫자 1, 4, 8이 적힌 공은 각각 한 개 이상씩 들어 있고, p와 q는 서로소인 자연수이다.)

07 주머니 안에 1, 2, 3, 4가 하나씩 적힌 4개의 공이 들어 있다. 이 주머니에서 한 번에 한 개씩 2번 공을 꺼낼 때, 꺼낸 공에 적힌 두 수의 분산을 S^2이라 하자. S^2의 최댓값을 구하시오. (단, 꺼낸 공은 다시 넣지 않는다.)

08 어느 모집단의 확률변수 X가 정규분포 $N(300, 36^2)$을 따르고, 이 모집단에서 크기가 36인 표본을 임의추출하여 구한 표본평균을 \overline{X}라 할 때, 〈보기〉에서 옳은 것만을 있는 대로 고르시오.

┌─ 보기 ●
ㄱ. $E(X)+E(\overline{X})=600$
ㄴ. $\sigma(X)+\sigma(\overline{X})=42$
ㄷ. $P(X\leq336)+P(\overline{X}\leq294)=1$
└─

09 모평균이 75, 모표준편차가 5인 정규분포를 따르는 모집단에서 임의추출한 크기 25인 표본의 표본평균을 \overline{X}라 하자. 표준정규분포를 따르는 확률변수 Z에 대하여 양의 상수 c가
$$P(|Z|>c)=0.06$$
을 만족시킬 때, 〈보기〉에서 옳은 것을 모두 고른 것은? [수능]

┌─ 보기 ●
ㄱ. $P(Z>a)=0.05$인 상수 a에 대하여 $c>a$이다.
ㄴ. $P(\overline{X}\leq c+75)=0.97$
ㄷ. $P(\overline{X}>b)=0.01$인 상수 b에 대하여 $c<b-75$ 이다.
└─

① ㄱ ② ㄷ ③ ㄱ, ㄴ
④ ㄴ, ㄷ ⑤ ㄱ, ㄴ, ㄷ

10 정규분포 $N(m, 15^2)$을 따르는 모집단에서 크기가 25인 표본을 임의추출하여 구한 표본평균을 \overline{X}라 하자. $P(|\overline{X}-m-3|\leq6)$의 값을 오른쪽 표준정규분포표를 이용하여 구하시오.

z	$P(0\leq Z\leq z)$
1.0	0.3413
2.0	0.4772
3.0	0.4987

11 모평균이 m, 모분산이 9인 정규분포를 따르는 모집단에서 크기가 n인 표본을 임의추출하여 구한 표본평균을 \overline{X}라 하자. $|\overline{X}-m|\leq\dfrac{2}{3}$일 확률이 99 % 이상이 되도록 하는 자연수 n의 최솟값을 구하시오. (단, Z가 표준정규분포를 따르는 확률변수일 때, $P(0\leq Z\leq2.6)=0.495$로 계산한다.)

1등급 ⌐

12 모평균이 m, 모표준편차가 σ인 정규분포를 따르는 모집단이 있다. 이 모집단에서 크기가 n_1인 표본을 임의추출하여 구한 표본평균을 \overline{X}라 하고, 크기가 n_2인 표본을 임의추출하여 구한 표본평균을 \overline{Y}라 하자. 〈보기〉에서 옳은 것만을 있는 대로 고르시오. (단, $m>0$)

┌─ 보기 ●
ㄱ. $E(\overline{X})=E(\overline{Y})$
ㄴ. 두 확률변수 \overline{X}, \overline{Y}의 확률밀도함수를 각각 $f(x)$, $g(x)$라 할 때, $n_1>n_2$이면 함수 $f(x)$의 최댓값이 함수 $g(x)$의 최댓값보다 크다.
ㄷ. m보다 큰 실수 a에 대하여 $$P(m\leq\overline{X}\leq a+3m)=P(-2a\leq\overline{Y}\leq m)$$ 이면 $n_1<n_2$이다.
└─

13 어느 고등학교 학생들의 1개월 자율학습실 이용 시간은 평균이 m, 표준편차가 5인 정규분포를 따른다고 한다. 이 고등학교 학생 25명을 임의추출하여 1개월 자율학습실 이용 시간을 조사한 표본평균이 $\overline{x_1}$일 때, 모평균 m에 대한 신뢰도 95 %의 신뢰구간이 $80-a\leq m\leq 80+a$이었다. 또 이 고등학교 학생 n명을 임의추출하여 1개월 자율학습실 이용 시간을 조사한 표본평균이 $\overline{x_2}$일 때, 모평균 m에 대한 신뢰도 95 %의 신뢰구간이 다음과 같다.

$$\frac{15}{16}\overline{x_1}-\frac{5}{7}a\leq m\leq \frac{15}{16}\overline{x_1}+\frac{5}{7}a$$

$n+\overline{x_2}$의 값을 구하시오. (단, 이용 시간의 단위는 시간이고, Z가 표준정규분포를 따르는 확률변수일 때, $P(0\leq Z\leq 1.96)=0.475$로 계산한다.) [평가원]

14 표준편차가 σ인 정규분포를 따르는 모집단에서 크기가 n_1인 표본을 임의추출하여 신뢰도 α %로 모평균 m을 추정한 신뢰구간이 $a\leq m\leq b$이고, 같은 모집단에서 크기가 n_2인 표본을 임의추출하여 신뢰도 β %로 모평균 m을 추정한 신뢰구간은 $c\leq m\leq d$이다. 이때, 〈보기〉에서 옳은 것만을 있는 대로 고른 것은?

> **보기**
> ㄱ. α, n_1의 값에 관계없이 신뢰구간 $a\leq m\leq b$ 안에 반드시 모평균 m의 값이 존재한다.
> ㄴ. $n_1=n_2$일 때, $c<a<b<d$이면 $\alpha<\beta$이다.
> ㄷ. $d-c=4(b-a)$이고 $\alpha=\beta$이면 $n_1=4n_2$이다.

① ㄱ ② ㄴ ③ ㄱ, ㄴ
④ ㄴ, ㄷ ⑤ ㄱ, ㄴ, ㄷ

15 어느 모집단에서 크기가 81인 표본을 임의추출하여 모평균 m을 신뢰도 α %로 추정하였더니 신뢰구간의 길이가 l이었다. 같은 신뢰도로 모평균을 추정할 때, 신뢰구간의 길이가 $\frac{3}{4}l$이 되도록 하는 표본의 크기를 구하시오.

16 어느 고등학교 수영부 학생들의 50 m 자유형 기록은 정규분포를 따른다고 한다. 이 고등학교 학생 중에서 n명을 임의추출하여 50 m 자유형 기록을 측정하였더니 평균이 60초, 표준편차가 6초이었다고 한다. 이 고등학교 전체 학생의 50 m 자유형 기록의 평균 m에 대한 신뢰도 95 %의 신뢰구간이 $58.53\leq m\leq 61.47$일 때, 자연수 n의 값을 구하시오. (단, $n>50$이고, Z가 표준정규분포를 따르는 확률변수일 때, $P(|Z|\leq 1.96)=0.95$로 계산한다.)

17 평균이 m, 표준편차가 σ인 정규분포를 따르는 모집단에서 크기가 n인 표본을 임의추출하여 모평균을 추정하려 한다. 모평균에 대한 신뢰도 95 %의 신뢰구간이 $a\leq m\leq b$이고, 같은 크기의 표본을 임의추출하여 구한 모평균에 대한 신뢰도 α %의 신뢰구간이 $c\leq m\leq d$이다. $b-a=2(d-c)$일 때, 오른쪽 표준정규분포표를 이용하여 10α의 값을 구하시오.

z	$P(0\leq Z\leq z)$
0.49	0.188
0.98	0.337
1.96	0.475
2.94	0.498

18 모평균이 m, 모표준편차가 4인 정규분포를 따르는 모집단에서 크기가 n인 표본을 임의추출하여 구한 표본평균 \overline{X}에 대하여

$$f(n)=P\left(\overline{X}\geq\frac{1}{\sqrt{n}}\right)$$

이라 할 때, 〈보기〉에서 옳은 것만을 있는 대로 고르시오. (단, Z는 표준정규분포를 따르는 확률변수이다.)

┌ 보기 ────────────────
ㄱ. $m=0$일 때, $f(4)=P\left(Z\geq\dfrac{1}{4}\right)$
ㄴ. $n_1>n_2$일 때, $f(n_1)>f(n_2)$
ㄷ. $f(n)\geq\dfrac{1}{2}$일 때, $m>0$
└──────────────────────

19 ^{수학I 통합}

정규분포 $N(m, \sigma^2)$을 따르는 모집단의 확률변수를 X라 하고 이 모집단에서 크기가 n인 표본을 임의추출하여 구한 표본평균을 \overline{X}라 하자. $P(|X-m|>a_n)=P(|\overline{X}-m|>n)$을 만족시키는 a_n에 대하여 a_{25}의 값을 구하시오.

20 평균이 m, 표준편차가 1인 정규분포를 따르는 모집단에서 크기가 n인 표본을 임의추출하여 구한 표본평균을 \overline{X}라 하자. 함수 $f(m)=P\left(\overline{X}\leq\dfrac{6}{\sqrt{n}}\right)$에 대하여 $f(3)\leq0.9332$, $f(1)\geq0.8413$을 만족시키는 자연수 n의 개수를 오른쪽 표준정규분포표를 이용하여 구하시오.

z	$P(0\leq Z\leq z)$
1.0	0.3413
1.5	0.4332
2.0	0.4772
3.0	0.4987

21 어느 나라에서 작년에 운행된 택시의 연간 주행거리는 모평균이 m인 정규분포를 따른다고 한다. 이 나라에서 작년에 운행된 택시 중에서 16대를 임의추출하여 구한 연간 주행거리의 표본평균이 \overline{x}이고, 이 결과를 이용하여 신뢰도 95 %로 추정한 m에 대한 신뢰구간이 $\overline{x}-c\leq m\leq\overline{x}+c$이었다. 이 나라에서 작년에 운행된 택시 중에서 임의로 1대를 선택할 때, 이 택시의 연간 주행거리가 $m+c$ 이하일 확률을 오른쪽 표준정규분포표를 이용하여 구한 것은? (단, 주행거리의 단위는 km이다.) [평가원]

z	$P(0\leq Z\leq z)$
0.49	0.1879
0.98	0.3365
1.47	0.4292
1.96	0.4750

① 0.6242 ② 0.6635 ③ 0.6879
④ 0.8365 ⑤ 0.9292

22 어떤 제과점에서 만드는 과자 한 개의 무게 X는 평균이 30 g, 표준편차가 3 g인 정규분포를 따른다고 한다. 이 제과점에서는 과자 9개씩을 한 상자에 담아서 판매하는데, 9개의 과자를 담은 상자의 무게가 254.16 g 이하이거나 284.04 g 이상이면 반품된다고 한다. 이 제과점에서 판매하기 위해 준비한 과자 400상자 중에서 반품되는 상자의 수를 확률변수 Y라 할 때, $P(Y\leq n)\leq0.02$를 만족시키는 자연수 n의 최댓값을 오른쪽 표준정규분포표를 이용하여 구하시오. (단, 상자 자체의 무게는 고려하지 않는다.)

z	$P(0\leq Z\leq z)$
1.56	0.44
1.76	0.46
2.00	0.48

● 표준정규분포표

$f(z)=\dfrac{1}{\sqrt{2\pi}}\,e^{-\frac{z^2}{2}}$ $\mathrm{P}(0\le Z\le z)$

$\mathrm{P}(0\le Z\le z)$는 왼쪽 그림에서 색칠한 부분의 넓이이다.

z	0.00	0.01	0.02	0.03	0.04	0.05	0.06	0.07	0.08	0.09
0.0	.0000	.0040	.0080	.0120	.0160	.0199	.0239	.0279	.0319	.0359
0.1	.0398	.0438	.0478	.0517	.0557	.0596	.0636	.0675	.0714	.0753
0.2	.0793	.0832	.0871	.0910	.0948	.0987	.1026	.1064	.1103	.1141
0.3	.1179	.1217	.1255	.1293	.1331	.1368	.1406	.1443	.1480	.1517
0.4	.1554	.1591	.1628	.1664	.1700	.1736	.1772	.1808	.1844	.1879
0.5	.1915	.1950	.1985	.2019	.2054	.2088	.2123	.2157	.2190	.2224
0.6	.2257	.2291	.2324	.2357	.2389	.2422	.2454	.2486	.2517	.2549
0.7	.2580	.2611	.2642	.2673	.2704	.2734	.2764	.2794	.2823	.2852
0.8	.2881	.2910	.2939	.2967	.2995	.3023	.3051	.3078	.3106	.3133
0.9	.3159	.3186	.3212	.3238	.3264	.3289	.3315	.3340	.3365	.3389
1.0	.3413	.3438	.3461	.3485	.3508	.3531	.3554	.3577	.3599	.3621
1.1	.3643	.3665	.3686	.3708	.3729	.3749	.3770	.3790	.3810	.3830
1.2	.3849	.3869	.3888	.3907	.3925	.3944	.3962	.3980	.3997	.4015
1.3	.4032	.4049	.4066	.4082	.4099	.4115	.4131	.4147	.4162	.4177
1.4	.4192	.4207	.4222	.4236	.4251	.4265	.4279	.4292	.4306	.4319
1.5	.4332	.4345	.4357	.4370	.4382	.4394	.4406	.4418	.4429	.4441
1.6	.4452	.4463	.4474	.4484	.4495	.4505	.4515	.4525	.4535	.4545
1.7	.4554	.4564	.4573	.4582	.4591	.4599	.4608	.4616	.4625	.4633
1.8	.4641	.4649	.4656	.4664	.4671	.4678	.4686	.4693	.4699	.4706
1.9	.4713	.4719	.4726	.4732	.4738	.4744	.4750	.4756	.4761	.4767
2.0	.4772	.4778	.4783	.4788	.4793	.4798	.4803	.4808	.4812	.4817
2.1	.4821	.4826	.4830	.4834	.4838	.4842	.4846	.4850	.4854	.4857
2.2	.4861	.4864	.4868	.4871	.4875	.4878	.4881	.4884	.4887	.4890
2.3	.4893	.4896	.4898	.4901	.4904	.4906	.4909	.4911	.4913	.4916
2.4	.4918	.4920	.4922	.4925	.4927	.4929	.4931	.4932	.4934	.4936
2.5	.4938	.4940	.4941	.4943	.4945	.4946	.4948	.4949	.4951	.4952
2.6	.4953	.4955	.4956	.4957	.4959	.4960	.4961	.4962	.4963	.4964
2.7	.4965	.4966	.4967	.4968	.4969	.4970	.4971	.4972	.4973	.4974
2.8	.4974	.4975	.4976	.4977	.4977	.4978	.4979	.4979	.4980	.4981
2.9	.4981	.4982	.4982	.4983	.4984	.4984	.4985	.4985	.4986	.4986
3.0	.4987	.4987	.4987	.4988	.4988	.4989	.4989	.4989	.4990	.4990
3.1	.4990	.4991	.4991	.4991	.4992	.4992	.4992	.4992	.4993	.4993
3.2	.4993	.4993	.4994	.4994	.4994	.4994	.4994	.4995	.4995	.4995
3.3	.4995	.4995	.4995	.4996	.4996	.4996	.4996	.4996	.4996	.4997

틀을
깨는
생각

Happiness is that

state of consciousness which proceeds

from the achievement of one's values

행복은 자기 가치를 이루는 데서부터 얻는

마음의 상태다.

... 아인 랜드(Ayn Rand)

memo

전교1등의
책상위에는 언제나
블랙라벨!

- 문학
- 독서(비문학)
- 문법

- 수학(상)
- 수학 I
- 확률과 통계
- 수학(하)
- 수학 II
- 미적분
- 기하

- 영어 독해
- 커넥티드 VOCA / 1등급 VOCA
- 내신 어법

더 THE 개념
블랙라벨

정답과 해설
확률과 통계

1

등급을 위한
Plus⁺기본서

2015 개정교과

JINHAK

서술형 문항의
원리를 푸는 열쇠

WHITE *label*

화 이 트 라 벨

핵심패턴북

문장완성북

마인드맵으로 쉽게
우선순위로 빠르게

링 크 랭 크 영 단 어

링크랭크 고등 VOCA

링크랭크 수능 VOCA

더 THE 개념
블랙라벨

정답과 해설

BLACKLABEL

I. 경우의 수

01-1 (1) 144 (2) 144 **01**-2 3456
02-1 16 **02**-2 6 **02**-3 864
03-1 6720 **03**-2 168 **04**-1 144
04-2 180 **04**-3 1260 **05**-1 (1) 30 (2) 211
05-2 33 **06**-1 (1) 160 (2) 240 (3) 244
06-2 2752 **07**-1 (1) 12 (2) 18 **07**-2 400
08-1 (1) 360 (2) 2520 (3) 5040 **08**-2 170
09-1 (1) 270 (2) 135 **09**-2 450
10-1 (1) 267 (2) 135 (3) 69 **10**-2 210
11-1 360 **11**-2 42

01-1

(1) 남학생 3명을 한 사람으로 생각하여 5명이 원탁에 둘러 앉는 경우의 수는

$(5-1)!=4!=24$

이때, 각 경우에 대하여 남학생 3명이 자리를 바꾸는 경우의 수는

$3!=6$

따라서 구하는 경우의 수는

$24 \times 6=144$

(2) 여학생을 먼저 원탁에 앉히고 여학생 사이사이에 남학생을 앉히면 남학생끼리 이웃하지 않도록 앉게 된다.

여학생 4명이 원탁에 둘러앉는 경우의 수는

$(4-1)!=3!=6$

여학생 사이사이의 4개의 자리 중에서 3개의 자리에 남학생 3명이 앉는 경우의 수는

$_4P_3=4 \times 3 \times 2=24$

따라서 구하는 경우의 수는

$6 \times 24=144$

답 (1) 144 (2) 144

다른풀이

(2) 남학생끼리 이웃하지 않도록 앉으려면 남학생 3명을 먼저 원탁에 앉힌 후 남학생 사이에 여학생을 2명, 1명, 1명으로 나누어 앉히면 된다.

남학생 3명이 원탁에 둘러앉는 경우의 수는

$(3-1)!=2!=2$

여학생을 2명, 1명, 1명으로 나누는 경우의 수는

$_4C_2 \times _2C_1 \times _1C_1 \times \dfrac{1}{2!}=6 \times 2 \times 1 \times \dfrac{1}{2}=6$

남학생 사이사이에 여학생 2명, 1명, 1명이 앉는 경우의 수는

$3!=6$

이때, 이웃하여 앉은 여학생 2명의 위치를 바꾸는 경우의 수는 2

따라서 구하는 경우의 수는

$2 \times 6 \times 6 \times 2=144$

01-2

A, B가 각각 C, D 중 한 사람과 짝을 이루는 경우의 수는

$2!=2$ ← (AC, BD) 또는 (AD, BC)

A와 B를 포함한 남자 6명이 원형으로 서는 경우의 수는

$(6-1)!=5!=120$

A와 B가 이웃하여 남자 6명이 원형으로 서는 경우의 수는

$(5-1)! \times 2!=4! \times 2!=48$

즉, A와 B가 이웃하지 않고 남자 6명이 원형으로 서는 경우의 수는

$120-48=72$

한편, A와 B의 자리가 결정되면 C와 D의 자리가 결정되므로 나머지 여자 4명을 안쪽에 세우는 경우의 수는

$4!=24$

따라서 구하는 경우의 수는

$2 \times 72 \times 24=3456$

답 3456

다른풀이

A, B가 각각 C, D 중 한 사람과 짝을 이루는 경우의 수는

$2!=2$

C, D를 제외한 여자 4명을 안쪽에 원형으로 세우는 경우의 수는

$(4-1)!=3!=6$

여자 사이사이의 4개의 자리 중에서 2개의 자리에 C, D를 세우는 경우의 수는

$_4P_2 = 4 \times 3 = 12$

한편, C와 D의 자리가 결정되면 A와 B의 자리가 결정되므로 남자 4명을 바깥쪽에 세우는 경우의 수는

$4! = 24$

따라서 구하는 경우의 수는

$2 \times 6 \times 12 \times 24 = 3456$

02-1

같은 학년을 한 사람으로 생각하여 3명을 세 변에 앉히는 경우의 수는 원순열의 수와 같으므로

$(3-1)! = 2! = 2$

이때, 각 학년별로 서로 자리를 바꾸는 경우의 수는 2!이므로 구하는 경우의 수는

$2 \times 2! \times 2! \times 2! = 16$

<div align="right">답 16</div>

02-2

9명이 원형으로 둘러앉는 경우의 수는

$(9-1)! = 8!$

이때, 주어진 정삼각형 모양의 탁자에서는 원형으로 둘러앉는 한 가지 방법에 대하여 다음 그림과 같이 3가지의 서로 다른 경우가 존재한다.

즉, 정삼각형 모양의 탁자에 A, B를 포함한 9명이 둘러앉는 경우의 수는

$a = 8! \times 3$

한편, A, B가 정삼각형의 한 변에 이웃하여 앉는 경우는 다음 그림과 같이 4가지 경우가 있다.

이 각각에 대하여 나머지 7명의 학생이 나머지 자리에 앉는 경우의 수는

$7!$

따라서 A, B가 정삼각형의 한 변에 이웃하여 9명이 앉는 경우의 수는

$b = 7! \times 4$

$$\therefore \frac{a}{b} = \frac{8! \times 3}{7! \times 4} = \frac{8 \times 3}{4} = 6$$

<div align="right">답 6</div>

02-3

4개 학급의 반장을 각각 A, B, C, D라 하고, 각 학급의 부반장을 각각 a, b, c, d라 하자.

정사각형 모양의 탁자의 각 면에 네 명의 반장 A, B, C, D가 앉는 경우의 수는

$(4-1)! = 3! = 6$

이때, 나머지 네 자리에 각 학급의 부반장이 앉는 경우를 수형도로 나타내면 다음과 같이 9가지이다.

```
    A   B   C   D
        a — d — c
b ⟨ c — d — a
        d — a — c
        a — d — b
c ⟨ d ⟨ a — b
            b — a
        a — b — c
d ⟨     a — b
    c ⟨ b — a
```

이때, 각 변에서 반장과 부반장이 자리를 바꾸는 경우의 수는 2!이므로 구하는 경우의 수는

$6 \times 9 \times 2! \times 2! \times 2! \times 2! = 864$

<div align="right">답 864</div>

03-1

서로 다른 8가지 색 중에서 6가지 색을 택하는 경우의 수는

$_8C_6 = {}_8C_2 = \dfrac{8 \times 7}{2 \times 1} = 28$

서로 다른 6가지 색 중에서 3가지 색을 택하여 작은 원의 내부의 세 영역에 칠하는 경우의 수는

$$_6C_3 \times (3-1)! = \frac{6 \times 5 \times 4}{3 \times 2 \times 1} \times 2 = 40$$

나머지 3가지 색을 나머지 세 영역에 칠하는 경우의 수는

$$3! = 3 \times 2 \times 1 = 6$$

따라서 구하는 경우의 수는

$$28 \times 40 \times 6 = 6720$$

답 6720

다른풀이

8가지 색 중에서 6가지 색을 택하여 6개의 영역에 하나씩 칠하는 경우의 수는

$$_8P_6 = 8 \times 7 \times 6 \times 5 \times 4 \times 3$$

이때, 주어진 도형은 회전하여 서로 같은 경우가 3가지씩 생기므로 구하는 경우의 수는

$$\frac{8 \times 7 \times 6 \times 5 \times 4 \times 3}{3} = 6720$$

03-2

서로 다른 9가지 색 중에서 3가지 색을 택하여 작은 원의 내부의 세 영역에 칠하는 경우의 수는

$$_9C_3 \times (3-1)! = \frac{9 \times 8 \times 7}{3 \times 2 \times 1} \times 2 = 8 \times 7 \times 3$$

나머지 6가지 색 중에서 3가지 색을 택하여 정삼각형의 내부에 칠하는 경우의 수는

$$_6P_3 = 6 \times 5 \times 4$$

나머지 3가지 색을 큰 원의 영역에 칠하는 경우의 수는

$$3! = 6$$

$$\therefore n = 8 \times 7 \times 3 \times 6 \times 5 \times 4 \times 6$$

$$\therefore \frac{n}{6!} = \frac{8 \times 7 \times 3 \times 6 \times 5 \times 4 \times 6}{6!} = 168$$

답 168

다른풀이

9개의 영역에 서로 다른 9가지 색을 칠하는 경우의 수는

9!

이때, 도형을 회전하여 같은 경우가 3가지씩 생기므로 구하는 경우의 수는

$$n = \frac{9!}{3}$$

$$\therefore \frac{n}{6!} = \frac{9!}{3 \times 6!} = 168$$

04-1

정오각뿔의 밑면에 색을 칠하는 경우의 수는

$$_6C_1 = 6$$

나머지 5가지 색으로 밑면을 제외한 5개의 옆면을 칠하는 경우의 수는

$$(5-1)! = 24$$

따라서 구하는 경우의 수는

$$6 \times 24 = 144$$

답 144

04-2

직육면체의 두 밑면은 서로 합동이므로 두 밑면을 칠하는 경우의 수는

$$_6C_2 = \frac{6 \times 5}{2 \times 1} = 15$$

4개의 옆면은 크기가 서로 다른 2개씩으로 이루어져 있으므로 나머지 4가지 색으로 옆면을 칠하는 경우의 수는

$$(4-1)! \times 2 = 12$$

따라서 구하는 경우의 수는

$$15 \times 12 = 180$$

답 180

04-3

서로 다른 7가지 색 중에서 정육면체의 옆면에 칠할 4가지 색을 택하는 경우의 수는

$$_7C_4 = {}_7C_3 = 35$$

이 4가지 색을 정육면체의 옆면에 칠하는 경우의 수는
$$(4-1)!=3!=6$$
나머지 3가지 색을 원기둥의 밑면과 옆면, 정육면체의 나머지 한 면에 칠하는 경우의 수는
$$3!=6$$
따라서 구하는 경우의 수는
$$35\times6\times6=1260$$

답 1260

05-1

(1) 서로 다른 5개의 연필을 2명에게 남김없이 나누어 주는 경우의 수는 서로 다른 2개에서 중복을 허용하여 5개를 택하는 중복순열의 수와 같으므로
$$_2\Pi_5=2^5=32$$
이때, 1명이 연필 5개를 다 받는 경우는 제외시켜야 하므로 구하는 경우의 수는
$$32-2=30$$

(2) 세 문자 C, A, R 중에서 중복을 허용하여 5개를 택하여 일렬로 나열하는 경우의 수는 서로 다른 3개에서 중복을 허용하여 5개를 택하는 중복순열의 수와 같으므로
$$_3\Pi_5=3^5=243$$
이 중 문자 C가 포함되지 않는 경우의 수는 서로 다른 2개에서 중복을 허용하여 5개를 택하는 중복순열의 수와 같으므로
$$_2\Pi_5=2^5=32$$
따라서 C가 반드시 포함되는 경우의 수는
$$243-32=211$$

답 (1) 30 (2) 211

다른풀이

(1) 2명에게 나누어 주는 연필의 수를 순서쌍으로 나타내면
$$(1,\ 4),\ (2,\ 3),\ (3,\ 2),\ (4,\ 1)$$
각각의 경우에 대하여 서로 다른 연필 5개를 나눠주는 경우의 수는
$$_5C_1+_5C_2+_5C_3+_5C_4=5+10+10+5=30$$

05-2

세 문자 a, b, c 중에서 중복을 허용하여 4개를 택해 일렬로 나열하는 경우의 수는 서로 다른 3개에서 중복을 허용하여 4개를 택하는 중복순열의 수와 같으므로
$$_3\Pi_4=3^4=81$$
문자 a가 두 번 이상 나오는 경우의 수는 전체 경우의 수에서 a를 택하지 않을 때와 a를 1번 택할 때 일렬로 나열하는 경우의 수를 빼면 된다.

(i) a를 택하지 않을 때,

문자 b, c 중에서 중복을 허용하여 4개를 택해 일렬로 나열하는 경우의 수는 서로 다른 2개에서 중복을 허용하여 4개를 택하는 중복순열의 수와 같으므로
$$_2\Pi_4=2^4=16$$

(ii) a를 1번 택할 때,

4개의 문자를 일렬로 나열할 때, 문자 a가 위치할 수 있는 경우의 수는
$$_4C_1=4$$
문자 b, c 중에서 중복을 허용하여 3개를 택해 일렬로 나열하는 경우의 수는 서로 다른 2개에서 중복을 허용하여 3개를 택하는 중복순열의 수와 같으므로
$$_2\Pi_3=2^3=8$$
따라서 문자 a를 1번 택하여 나열하는 경우의 수는
$$4\times8=32$$

(i), (ii)에서 문자 a가 두 번 이상 나오는 경우의 수는
$$81-(16+32)=33$$

답 33

다른풀이

세 문자 a, b, c 중에서 중복을 허용하여 4개를 택해 일렬로 나열할 때, 문자 a가 2번, 3번, 4번 나오는 경우의 수를 각각 구하여 풀 수도 있다.

(i) a가 2번 나올 때,

4개의 문자를 일렬로 나열할 때, 문자 a가 2번 들어가는 경우의 수는
$$_4C_2=\frac{4\times3}{2\times1}=6$$
나머지 두 자리에 문자 b, c를 중복을 허용하여 나열하는 경우의 수는
$$_2\Pi_2=2^2=4$$
따라서 문자 a가 2번 나오는 경우의 수는

$6 \times 4 = 24$

(ii) a가 3번 나올 때,

4개의 문자를 일렬로 나열할 때, 문자 a가 3번 들어가는 경우의 수는

$_4C_3 = {}_4C_1 = 4$

나머지 한 자리에 문자 b, c 중 하나를 나열하는 경우의 수는 2

따라서 문자 a가 3번 나오는 경우의 수는

$4 \times 2 = 8$

(iii) a가 4번 나올 때,

4개의 문자를 일렬로 나열할 때, 문자 a가 4번 들어가는 경우의 수는 1 ($aaaa$)

(i), (ii), (iii)에서 문자 a가 두 번 이상 나오는 경우의 수는

$24 + 8 + 1 = 33$

06-1

(1) 4의 배수가 되려면 끝의 두 자리가 4의 배수이어야 하므로 가능한 경우는

00, 04, 12, 20, 24, 32, 40, 44

의 8가지이다.

이때, 천의 자리에는 1, 2, 3, 4의 4개, 백의 자리에는 0, 1, 2, 3, 4의 5개가 올 수 있으므로 구하는 네 자리 자연수의 개수는

$8 \times 4 \times 5 = 160$

(2) 백의 자리의 수와 십의 자리의 수의 합이 짝수이기 위한 순서쌍 (백의 자리의 수, 십의 자리의 수)는 (짝수, 짝수), (짝수, 0), (0, 짝수), (홀수, 홀수)의 4가지이다.

백의 자리와 십의 자리에 모두 짝수가 오는 경우의 수는

$_2\Pi_2 = 2^2 = 4$

백의 자리에 짝수, 십의 자리에 0이 오는 경우의 수는

$_2C_1 = 2$

백의 자리에 0, 십의 자리에 짝수가 오는 경우의 수는

$_2C_1 = 2$

백의 자리와 십의 자리에 모두 홀수가 오는 경우의 수는

$_2\Pi_2 = 2^2 = 4$

한편, 천의 자리에는 1, 2, 3, 4의 4개, 일의 자리에는 0, 1, 2, 3, 4의 5개가 올 수 있으므로 구하는 네 자리 자연수의 개수는

$(4+2+2+4) \times 4 \times 5 = 240$

(3) 천의 자리에는 1, 2, 3, 4의 4개, 백의 자리, 십의 자리, 일의 자리에는 5개의 숫자에서 중복을 허용하여 3개를 택하여 나열하면 되므로 네 자리 자연수의 개수는

$4 \times {}_5\Pi_3 = 4 \times 5^3 = 500$

이때, 숫자 0이 포함되지 않는 경우의 수는 1, 2, 3, 4의 4개에서 중복을 허용하여 4개를 택하는 중복순열의 수와 같으므로

$_4\Pi_4 = 4^4 = 256$

따라서 숫자 0이 한 개 이상 포함되는 네 자리 자연수의 개수는

$500 - 256 = 244$

답 (1) 160 (2) 240 (3) 244

보충설명

배수판별법

(1) 2의 배수: 일의 자리의 수가 0 또는 2의 배수인 수

(2) 3의 배수: 각 자리의 수의 합이 3의 배수인 수

(3) 4의 배수: 끝의 두 자리의 수가 00 또는 4의 배수인 수

(4) 5의 배수: 일의 자리의 수가 0 또는 5인 수

(5) 9의 배수: 각 자리의 수의 합이 9의 배수인 수

06-2

한 자리 자연수의 개수는 7

두 자리 자연수를 만들 때, 십의 자리에는 1, 2, 3, …, 7의 7개, 일의 자리에 0, 1, 2, …, 7의 8개가 올 수 있으므로 두 자리 자연수의 개수는

$7 \times 8 = 56$

세 자리 자연수를 만들 때, 백의 자리에는 1, 2, 3, …, 7의 7개가 올 수 있고 십의 자리, 일의 자리에는 8개의 숫자에서 중복을 허용하여 2개를 택하여 나열하면 되므로 세 자리 자연수의 개수는

$7 \times {}_8\Pi_2 = 7 \times 8^2 = 448$

같은 방법으로 천의 자리의 수가 1, 2, 3, 4인 네 자리 자연수의 개수는

$4 \times {}_8\Pi_3 = 4 \times 8^3 = 2048$

천의 자리의 수가 5이고 백의 자리의 수가 0, 1, 2인 네 자리 자연수의 개수는

$3 \times {}_8\Pi_2 = 3 \times 8^2 = 192$

따라서 5300보다 작은 자연수의 개수는

$7+56+448+2048+192=2751$

이므로 5300은 2752번째 수이다.

답 2752

다른풀이

한 자리 자연수를 백의 자리, 십의 자리의 수가 0인 세 자리 자연수로, 두 자리 자연수를 백의 자리의 수가 0인 세 자리 자연수로 생각하면 각 자리에 0, 1, 2, \cdots, 7의 8개가 올 수 있는 세 자리 이하의 자연수의 개수는

$_8\Pi_3-1=8^3-1=511$

네 자리 자연수 중에서 천의 자리의 수가 1, 2, 3, 4인 자연수의 개수는

$4\times_8\Pi_3=4\times8^3=2048$

천의 자리의 수가 5이고 백의 자리의 수가 0, 1, 2인 네 자리 자연수의 개수는

$3\times_8\Pi_2=3\times8^2=192$

따라서 5300보다 작은 자연수의 개수는

$511+2048+192=2751$

이므로 5300은 2752번째 수이다.

(i), (ii)에서 구하는 함수의 개수는

$4\times3=12$

(2) $f(1)f(2)$의 값이 짝수가 되는 경우는

(짝수)×(짝수), (짝수)×(홀수), (홀수)×(짝수)

$\cdots\cdots$㉠

한편, $f(2)f(3)$의 값이 홀수가 되는 경우는

(홀수)×(홀수)

$\cdots\cdots$㉡

㉠, ㉡을 동시에 만족시키려면 $f(2)$의 값이 홀수이어야 한다.

즉, $f(1)$의 값은 짝수, $f(2)$, $f(3)$의 값은 홀수이다.

$f(1)$의 값이 짝수인 경우의 수는 집합 Y의 원소 2, 4의 2개에서 1개를 뽑아 집합 X의 원소 1에 대응시키는 경우의 수와 같으므로

$_2C_1=2$

$f(2)$, $f(3)$의 값이 홀수인 경우의 수는 집합 Y의 원소 1, 3, 5의 3개에서 중복을 허용하여 2개를 뽑아 집합 X의 원소 2, 3에 대응시키는 중복순열의 수와 같으므로

$_3\Pi_2=3^2=9$

따라서 구하는 함수의 개수는

$2\times9=18$

답 (1) 12 (2) 18

07-1

(1) (i) x가 홀수일 때,

$x+f(x)$의 값이 홀수가 되려면 $f(x)$의 값이 짝수이어야 한다.

이때, 경우의 수는 집합 Y의 원소 2, 4의 2개에서 중복을 허용하여 2개를 뽑아 집합 X의 원소 1, 3에 대응시키는 중복순열의 수와 같으므로

$_2\Pi_2=2^2=4$

(ii) x가 짝수일 때,

$x+f(x)$의 값이 홀수가 되려면 $f(x)$의 값이 홀수이어야 한다.

이때, 경우의 수는 집합 Y의 원소 1, 3, 5의 3개에서 1개를 뽑아 집합 X의 원소 2에 대응시키는 경우의 수와 같으므로

$_3C_1=3$

07-2

조건 ㈎에서 $f(3)=1$ 또는 $f(3)=3$ 또는 $f(3)=5$이고, $f(4)=2$ 또는 $f(4)=4$ 또는 $f(4)=6$이다.

이때, $f(3)=1$이면 조건 ㈏를 만족시키는 $f(1)$, $f(2)$의 값이 존재하지 않는다.

같은 방법으로 $f(4)=6$이면 조건 ㈏를 만족시키는 $f(5)$, $f(6)$의 값이 존재하지 않는다.

즉, 다음과 같이 경우를 나누어 함수 f의 개수를 구할 수 있다.

(i) $f(3)=3$, $f(4)=2$일 때,

$f(1)$, $f(2)$의 값은 1, 2 중 하나이어야 하고,

$f(5)$, $f(6)$의 값은 3, 4, 5, 6 중 하나이어야 하므로 조건을 만족시키는 함수의 개수는

$_2\Pi_2\times_4\Pi_2=2^2\times4^2=64$

(ii) $f(3)=3$, $f(4)=4$일 때,

$f(1)$, $f(2)$의 값은 1, 2 중 하나이어야 하고,

$f(5)$, $f(6)$의 값은 5, 6 중 하나이어야 하므로 조건을 만족시키는 함수의 개수는

$$_2\Pi_2 \times {}_2\Pi_2 = 2^2 \times 2^2 = 16$$

(iii) $f(3)=5$, $f(4)=2$일 때,

$f(1)$, $f(2)$의 값은 1, 2, 3, 4 중 하나이어야 하고, $f(5)$, $f(6)$의 값은 3, 4, 5, 6 중 하나이어야 하므로 조건을 만족시키는 함수의 개수는

$$_4\Pi_2 \times {}_4\Pi_2 = 4^2 \times 4^2 = 256$$

(iv) $f(3)=5$, $f(4)=4$일 때,

$f(1)$, $f(2)$의 값은 1, 2, 3, 4 중 하나이어야 하고, $f(5)$, $f(6)$의 값은 5, 6 중 하나이어야 하므로 조건을 만족시키는 함수의 개수는

$$_4\Pi_2 \times {}_2\Pi_2 = 4^2 \times 2^2 = 64$$

(i)~(iv)에서 구하는 함수의 개수는

$$64+16+256+64=400$$

<div align="right">답 400</div>

08-1

(1) $l\square\square\square\square\square\square l$과 같이 양 끝에 l을 고정하고 가운데 나머지 문자 a, b, e, e, h, t를 일렬로 나열하면 되므로 구하는 경우의 수는

$$\frac{6!}{2!} = 360$$

(2) 두 개의 e를 하나의 문자 E로 생각하고 a, b, E, h, l, l, t를 일렬로 나열하면 되므로 구하는 경우의 수는

$$\frac{7!}{2!} = 2520$$

(3) b와 h의 순서가 정해져 있으므로 b, h 모두 x로 생각하여 a, e, e, l, l, t, x, x를 일렬로 나열한 후, 첫 번째 x는 b, 두 번째 x는 h로 바꾸어서 생각하면 된다.

따라서 구하는 경우의 수는

$$\frac{8!}{2!2!2!} = 5040$$

<div align="right">답 (1) 360 (2) 2520 (3) 5040</div>

다른풀이

(1) $l\square\square\square\square\square\square l$에서 두 개의 e가 들어갈 자리를 정하는 경우의 수는

$$_6C_2 = 15$$

나머지 문자 a, b, h, t를 일렬로 나열하는 경우의 수는

$$4! = 24$$

따라서 구하는 경우의 수는

$$15 \times 24 = 360$$

(2) 두 개의 e를 하나의 문자 E로 생각하면 7개의 문자를 나열하는 경우의 수와 같다.

7개의 자리 중 두 개의 l이 들어갈 자리를 구하는 경우의 수는

$$_7C_2 = 21$$

나머지 문자를 일렬로 나열하는 경우의 수는

$$5! = 120$$

따라서 구하는 경우의 수는

$$21 \times 120 = 2520$$

(3) b, h 모두 x로 생각하여 a, e, e, l, l, t, x, x를 일렬로 나열할 때, 8개의 자리 중에서 문자 a가 들어갈 자리를 정하는 경우의 수는

$$_8C_1 = 8$$

나머지 7개의 자리 중에서 문자 e가 들어갈 자리를 정하는 경우의 수는

$$_7C_2 = 21$$

나머지 5개의 자리에 문자 l이 들어갈 자리를 정하는 경우의 수는

$$_5C_2 = 10$$

나머지 3개의 자리에 문자 t가 들어갈 자리를 정하는 경우의 수는

$$_3C_1 = 3$$

나머지 2개의 자리에 문자 x를 나열하면 되므로 구하는 경우의 수는

$$8 \times 21 \times 10 \times 3 = 5040$$

08-2

꼭짓점 A의 위치에 있는 점 P가 시계 방향으로 1만큼 이동하는 것을 a, 시계 반대 방향으로 1만큼 이동하는 것을 b라 하자. 점 P가 9회 이동해서 꼭짓점 D까지 이동할 때 가능한 경우는 다음과 같다.

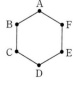

(i) 시계 방향으로 9만큼 이동할 때,
나올 수 있는 경우의 수는 1

(ii) 시계 방향으로 6만큼, 시계 반대 방향으로 3만큼 이동할 때,
9개의 문자 $a, a, a, a, a, a, b, b, b$를 일렬로 나열하는 경우의 수와 같으므로
$$\frac{9!}{6!3!}=84$$

(iii) 시계 방향으로 3만큼, 시계 반대 방향으로 6만큼 이동할 때,
9개의 문자 $a, a, a, b, b, b, b, b, b$를 일렬로 나열하는 경우의 수와 같으므로
$$\frac{9!}{3!6!}=84$$

(iv) 시계 반대 방향으로 9만큼 이동할 때,
나올 수 있는 경우의 수는 1

(i)~(iv)에서 구하는 경우의 수는
$1+84+84+1=170$

답 170

09-1

(1) (i) 1, 1, ▨, ▨, ▨ 꼴로 택할 때,
▨에 들어갈 숫자를 택하는 경우의 수는
$$_3C_1=3$$
1, 1, ▨, ▨, ▨를 일렬로 나열하는 경우의 수는
$$\frac{5!}{2!3!}=10$$
즉, 이 경우의 자연수의 개수는
$3\times10=30$

(ii) 1, 1, ▨, ▨, ▲ 꼴로 택할 때,
▨, ▲에 들어갈 숫자를 택하는 경우의 수는
$$_3P_2=3\times2=6$$
1, 1, ▨, ▨, ▲를 일렬로 나열하는 경우의 수는
$$\frac{5!}{2!2!}=30$$
즉, 이 경우의 자연수의 개수는
$6\times30=180$

(iii) 1, 1, ▨, ▲, ● 꼴로 택할 때,
숫자 2, 3, 4가 모두 한 번씩 사용되므로 숫자를 택하는 경우의 수는 1
1, 1, ▨, ▲, ●를 일렬로 나열하는 경우의 수는

$$\frac{5!}{2!}=60$$
즉, 이 경우의 자연수의 개수는
$1\times60=60$

(i), (ii), (iii)에서 구하는 자연수의 개수는
$30+180+60=270$

(2) 각 자리의 숫자의 합이 11인 경우는 다음과 같이 6가지로 나눌 수 있다.

(i) 1, 1, 1, 4, 4를 택할 때,
1, 1, 1, 4, 4를 일렬로 나열하는 경우의 수는
$$\frac{5!}{3!2!}=10$$

(ii) 1, 1, 2, 3, 4를 택할 때,
1, 1, 2, 3, 4를 일렬로 나열하는 경우의 수는
$$\frac{5!}{2!}=60$$

(iii) 1, 1, 3, 3, 3을 택할 때,
1, 1, 3, 3, 3을 일렬로 나열하는 경우의 수는
$$\frac{5!}{2!3!}=10$$

(iv) 1, 2, 2, 2, 4를 택할 때,
1, 2, 2, 2, 4를 일렬로 나열하는 경우의 수는
$$\frac{5!}{3!}=20$$

(v) 1, 2, 2, 3, 3을 택할 때,
1, 2, 2, 3, 3을 일렬로 나열하는 경우의 수는
$$\frac{5!}{2!2!}=30$$

(vi) 2, 2, 2, 2, 3을 택할 때,
2, 2, 2, 2, 3을 일렬로 나열하는 경우의 수는
$$\frac{5!}{4!}=5$$

(i)~(vi)에서 구하는 경우의 수는
$10+60+10+20+30+5=125$

답 (1) 270 (2) 135

다른풀이

(1) 5개의 자리 중 두 개의 숫자 1이 들어갈 자리를 정하는 경우의 수는
$$_5C_2=\frac{5\times4}{2\times1}=10$$
나머지 3개의 자리에는 숫자 2, 3, 4 중에서 중복을 허용하여 3개를 택해 나열하면 되므로 이때의 경우의 수는

$_3\Pi_3 = 3^3 = 27$

따라서 구하는 자연수의 개수는

$10 \times 27 = 270$

09-2

두 조건 ㈎, ㈏를 모두 만족시키는 경우는 다음 두 가지 경우
뿐이다.

(ⅰ) 홀수 1개, 짝수 4개를 택할 때,

사용할 홀수 1개를 택하는 경우의 수는

$_3C_1 = 3$

짝수는 3개 중에서 2개를 택하여 두 번씩 사용해야 하
므로 사용할 짝수를 택하는 경우의 수는

$_3C_2 = _3C_1 = 3$

이 각각에 대하여 택한 수 5개를 일렬로 나열하는 경우의
수는

$\dfrac{5!}{2!2!} = 30$

즉, 이 경우의 자연수의 개수는

$3 \times 3 \times 30 = 270$

(ⅱ) 홀수 3개, 짝수 2개를 택할 때,

홀수는 1, 3, 5를 모두 사용하므로 경우의 수는 1

짝수는 1개만 택하여 두 번 사용해야 하므로 사용할 짝
수 1개를 택하는 경우의 수는

$_3C_1 = 3$

각각에 대하여 택한 수 5개를 일렬로 나열하는 경우의
수는

$\dfrac{5!}{2!} = 60$

따라서 자연수의 개수는

$1 \times 3 \times 60 = 180$

(ⅰ), (ⅱ)에서 구하는 자연수의 개수는

$270 + 180 = 450$

답 450

다른풀이

조합만을 이용하여 계산할 수도 있다.

(ⅰ) 홀수 1개, 짝수 4개를 택할 때,

사용할 홀수 1개를 택하는 경우의 수는

$_3C_1 = 3$

짝수는 3개 중에서 2개를 택하여 두 번씩 사용해야 하
므로 사용할 짝수를 택하는 경우의 수는

$_3C_2 = _3C_1 = 3$

5개의 자리 중 홀수가 들어갈 자리를 정하는 경우의 수는

$_5C_1 = 5$

나머지 4개의 자리 중 짝수를 2개씩 2번 놓을 자리를 정
하는 경우의 수는

$_4C_2 \times _2C_2 = 6$

즉, 이 경우의 자연수의 개수는

$3 \times 3 \times 5 \times 6 = 270$

(ⅱ) 홀수 3개, 짝수 2개를 택할 때,

홀수 1, 3, 5를 모두 사용하는 경우의 수는 1

짝수는 1개만 택하여 두 번 사용해야 하므로 사용할 짝
수 1개를 택하는 경우의 수는

$_3C_1 = 3$

5개의 자리 중 3개의 홀수가 들어갈 자리를 정하는 경우
의 수는

$_5P_3 = 5 \times 4 \times 3 = 60$

나머지 자리에 짝수를 나열하는 경우의 수는 1

즉, 이 경우의 자연수의 개수는

$1 \times 3 \times 60 \times 1 = 180$

(ⅰ), (ⅱ)에서 구하는 자연수의 개수는

$270 + 180 = 450$

보충설명 ————————————————

숫자 1, 2, 3, 4, 5, 6 중에서 홀수는 1, 3, 5의 3개이므로 조건
㈎에 의하여 다섯 자리의 자연수 중에서 홀수는 3개 이하로 나올
수 있다.

다섯 자리의 자연수의 각 자리에서의 홀수의 개수를 통해 두 조건
㈎, ㈏를 모두 만족시키는 경우를 확인해 보자.

(ⅰ) 홀수가 없을 때,

짝수 3개를 각각 선택하지 않거나 두 번만 선택하여 다섯 자리
의 자연수를 만들 수 있는 방법은 존재하지 않는다.

(∵ 조건 ㈏)

(ⅱ) 홀수가 1개일 때,

다섯 자리의 자연수 중 홀수는 한 번 사용하였으므로 짝수 3개
로 네 자리의 자연수를 만들 수 있는지 확인해 보면 된다.

이때, 짝수 3개 중에 두 개는 두 번씩 선택하고 한 개는 선택
하지 않으면 네 자리의 자연수를 만들 수 있다.

(ⅲ) 홀수가 2개일 때,

다섯 자리의 자연수 중 홀수는 두 번 사용하였으므로 짝수 3개
로 세 자리의 자연수를 만들 수 있는지 확인해 보면 된다.

이때, 짝수 3개를 각각 선택하지 않거나 두 번만 선택하여 세 자리의 자연수를 만들 수 있는 방법은 존재하지 않는다.

(∵ 조건 (나))

(iv) 홀수가 3개일 때,

다섯 자리의 자연수 중 홀수는 세 번 사용하였으므로 짝수 3개로 두 자리의 자연수를 만들 수 있는지 확인해 보면 된다.

이때, 짝수 3개 중 한 개는 두 번씩 선택하고 두 개는 선택하지 않으면 두 자리의 자연수를 만들 수 있다.

(i)~(iv)에서 홀수가 1개일 때와 홀수가 3개일 때 두 조건 (가), (나)를 모두 만족시킨다.

10-1

오른쪽 그림과 같이 두 지점 R, S를 잡자.

(1) A지점에서 B지점까지 최단 거리로 가려면 R, S 중 한 지점을 지나야 한다.

(i) A → R → B로 가는 경우의 수는

$$\frac{4!}{2!2!} \times \left(\frac{7!}{3!4!} - 1\right) = 204$$

_{점선으로 된 길을 지나는 경우를 제외}

(ii) A → S → B로 가는 경우의 수는

$$\left(\frac{4!}{3!} - 1\right) \times \frac{7!}{2!5!} = 63$$

_{점선으로 된 길을 지나는 경우를 제외}

(i), (ii)에서 구하는 경우의 수는

$$204 + 63 = 267$$

(2) A지점에서 P지점으로 가는 경우의 수는

$$\frac{5!}{3!2!} - 1 = 9$$

_{점선으로 된 길을 지나는 경우를 제외}

P지점에서 B지점으로 가는 경우의 수는

$$\frac{6!}{2!4!} = 15$$

따라서 구하는 경우의 수는

$$9 \times 15 = 135$$

(3) (1)에서 A지점에서 B지점까지 최단 거리로 가는 경우의 수는 267

(2)에서 A지점에서 P지점을 지나 B지점까지 최단 거리로 가는 경우의 수는 135

한편, A지점에서 Q지점으로 가려면 R, S 중 한 지점을 지나야 한다.

(i) A → R → Q로 가는 경우의 수는

$$\frac{4!}{2!2!} \times \frac{4!}{2!2!} = 36$$

(ii) A → S → Q로 가는 경우의 수는

$$\left(\frac{4!}{3!} - 1\right) \times \frac{4!}{3!} = 12$$

_{점선으로 된 길을 지나는 경우를 제외}

Q → B로 가는 경우의 수는

$$\frac{3!}{2!} = 3$$

즉, A → Q → B로 가는 경우의 수는

$$(36 + 12) \times 3 = 144$$

이때, A → P → Q → B로 가는 경우의 수는

$$\left(\frac{5!}{3!2!} - 1\right) \times \frac{3!}{2!} \times \frac{3!}{2!} = 81$$

따라서 구하는 경우의 수는

$$267 - (135 + 144 - 81) = 69$$

답 (1) 267 (2) 135 (3) 69

다른풀이 1

다음과 같이 조합만을 이용하여 풀 수도 있다.

(1) (i) A → R → B로 갈 때,

A지점에서 R지점으로 최단 거리로 가려면 오른쪽으로 두 칸, 위쪽으로 두 칸을 가야 한다.

4개의 자리 중 오른쪽으로 두 칸을 나열하는 경우의 수는

$$_4C_2 = 6$$

나머지 2개의 자리에 위쪽으로 두 칸을 나열하는 경우의 수는

$$_2C_2 = 1$$

같은 방법으로 R지점에서 B지점으로 가는 경우의 수는

$$_7C_3 - 1 = 34$$

즉, A → R → B로 가는 경우의 수는

$$(6 \times 1) \times 34 = 204$$

(ii) A → S → B로 갈 때,

A지점에서 S지점으로 최단 거리로 가려면 오른쪽으로 세 칸, 위쪽으로 한 칸을 가야 한다.

4개의 자리 중 오른쪽으로 세 칸을 나열하는 경우의 수는

$$_4C_3 = {}_4C_1 = 4$$

이때, → → → ↑ 의 경로는 불가능하므로 A지점에서

S지점으로 가는 경우의 수는

$_4C_3-1=3$

같은 방법으로 S지점에서 B지점으로 가는 경우의 수는

$_7C_2=21$

즉, A → S → B로 가는 경우의 수는

$3 \times 21=63$

(i), (ii)에서 구하는 경우의 수는

$204+63=267$

다른풀이 2

다음과 같이 일일이 세어서 계산할 수도 있다.

(1)

(2)

(3)

10-2

다음 그림과 같이 C지점의 위치를 도로 PQ를 기준으로 대칭이동한 후, A지점에서 C′지점까지 최단 거리로 가는 경우의 수를 구하면 된다.

따라서 구하는 경우의 수는

$$\frac{10!}{4!6!}=210$$

답 210

다른풀이 1

A지점에서 C′지점으로 가려면 오른쪽으로 네 칸, 위쪽으로 여섯 칸을 가야 한다.

10개의 자리 중 오른쪽으로 네 칸을 나열하는 경우의 수는

$$_{10}C_4=\frac{10 \times 9 \times 8 \times 7}{4 \times 3 \times 2 \times 1}=210$$

나머지 6개의 자리에 위쪽으로 여섯 칸을 나열하는 경우의 수는

$_6C_6=1$

따라서 구하는 경우의 수는

$210 \times 1=210$

다른풀이 2

다음과 같이 일일이 세어서 계산할 수도 있다.

11-1

A지점에서 B지점까지 최단 거리로 가려면 오른쪽 그림과 같이 두 지점 P, Q를 잡을 때, P, Q 중 한 지점을 지나야 한다.

이때, 가로 방향으로 한 칸 가는 것을 a, 세로 방향으로 한 칸 가는 것을 b, 높이 방향으로 한 칸 가는 것을 c라 하자.

(i) P지점을 지날 때,

A → P로 가는 경우의 수는 6개의 문자 a, a, a, b, c, c를 일렬로 나열하는 경우의 수와 같으므로

$$\frac{6!}{3!2!}=60$$

P → B로 가는 경우의 수는 3개의 문자 a, a, b를 일렬로 나열하는 경우의 수와 같으므로

$$\frac{3!}{2!}=3$$

즉, 이 경우의 수는

$60 \times 3 = 180$

(ii) Q지점을 지날 때,

A → Q로 가는 경우의 수는 5개의 문자 a, a, a, b, c를 일렬로 나열하는 경우의 수와 같으므로

$$\frac{5!}{3!}=20$$

Q → B로 가는 경우의 수는 4개의 문자 a, a, b, c를 일렬로 나열하는 경우의 수와 같으므로

$$\frac{4!}{2!}=12$$

즉, 이 경우의 수는

$20 \times 12 = 240$

(iii) P, Q 지점을 모두 지날 때,

A → Q → P → B로 가는 경우의 수는

$$\frac{5!}{3!} \times 1 \times \frac{3!}{2!}=60$$

(i), (ii), (iii)에서 구하는 경우의 수는

$180 + 240 - 60 = 360$

답 360

11-2

A지점에서 B지점까지 최단 거리로 가려면 오른쪽 그림과 같이 네 지점 P, Q, R, S를 잡을 때, P, Q, R, S 중 한 지점을 지나야 한다.

이때, 가로 방향으로 한 칸 가는 것을 a, 세로 방향으로 한 칸 가는 것을 b, 높이 방향으로 한 칸 가는 것을 c라 하자.

(i) P지점을 지날 때,

A → P로 가는 경우의 수는 3개의 문자 b, b, c를 일렬로 나열하는 경우의 수와 같으므로

$$\frac{3!}{2!}=3$$

P → B로 가는 경우의 수는 1
$\underset{a,\ a,\ a의\ 1가지}{}$

즉, 이 경우의 수는

$3 \times 1 = 3$

(ii) Q지점을 지날 때,

A → Q로 가는 경우의 수는 1
$\underset{b,\ b의\ 1가지}{}$

Q → B로 가는 경우의 수는 4개의 문자 a, a, a, c를 일렬로 나열하는 경우의 수와 같으므로

$$\frac{4!}{3!}=4$$

(iii) P, Q 지점을 모두 지날 때,

A → Q → P → B로 가는 경우의 수는

$1 \times 1 \times 1 = 1$

(iv) R지점을 지날 때,

A → R로 가는 경우의 수는 3개의 문자 a, b, c를 일렬로 나열하는 경우의 수와 같으므로

$3! = 6$

R → B로 가는 경우의 수는 3개의 문자 a, a, b를 일렬로 나열하는 경우의 수와 같으므로

$$\frac{3!}{2!}=3$$

즉, 이 경우의 수는

$6 \times 3 = 18$

(v) A → S → B로 갈 때,

A → S로 가는 경우의 수는 2개의 문자 a, b를 일렬로 나열하는 경우의 수와 같으므로

$2! = 2$

S → B로 가는 경우의 수는 4개의 문자 a, a, b, c를 일렬로 나열하는 경우의 수와 같으므로

$$\frac{4!}{2!}=12$$

즉, 이 경우의 수는

$2 \times 12 = 24$

(vi) R, S 지점을 모두 지날 때,

A → S → R → B로 가는 경우의 수는

$$2! \times 1 \times \frac{3!}{2!} = 6$$

(i)~(vi)에서 구하는 경우의 수는

$$(3+4-1)+(18+24-6)=42$$

<div align="right">답 42</div>

고 이때의 경우의 수는

$$_6C_1 \times {}_5C_2 \times {}_3C_3 = 6 \times 10 \times 1 = 60$$

3개의 조가 대학생 사이에 앉는 경우의 수는

$$3! = 6$$

한편, 2명, 3명으로 이루어진 조의 고등학생들이 서로 자리를 바꾸는 경우의 수는 각각

$$2! = 2, \ 3! = 6$$

따라서 구하는 경우의 수는

$$2 \times 60 \times 6 \times 2 \times 6 = 8640$$

개념마무리
본문 pp.32-35

01 ⑤	**02** 288	**03** 76	**04** 72
05 ③	**06** 36	**07** 540	**08** ③
09 801	**10** 1488	**11** ⑤	**12** 136
13 ④	**14** 13	**15** 120	**16** ④
17 84	**18** 648	**19** 160	**20** 3840
21 93	**22** 243	**23** 50	

01

대학생 3명이 원탁에 둘러앉는 경우의 수는

$$(3-1)! = 2$$

각각의 대학생 사이에 고등학생이 앉을 수 있는 자리는 총 3개이다.

이때, 각각의 대학생 사이에 앉은 고등학생의 수는 모두 다르므로 고등학생 6명은 1명, 2명, 3명의 3개의 조로 나누어진다.

서로 다른 3개의 조를 배열하는 경우의 수는

$$3! = 6$$

고등학생 6명을 6개의 자리에 앉히는 경우의 수는

$$6! = 720$$

따라서 구하는 경우의 수는

$$2 \times 6 \times 720 = 8640$$

<div align="right">답 ⑤</div>

다른풀이

대학생 3명이 원탁에 둘러앉는 경우의 수는

$$(3-1)! = 2! = 2$$

각각의 대학생 사이에 고등학생이 앉을 수 있는 자리는 총 3개이다.

이때, 각각의 대학생 사이에 앉은 고등학생 수는 모두 다르므로 고등학생 6명은 1명, 2명, 3명의 3개의 조로 나누어지

02

아이 5명을 한 사람으로 생각하여 어른 4명과 함께 원탁에 둘러앉는 경우의 수는

$$(5-1)! = 4! = 24$$

이때, 각 경우에 대하여 아이 5명끼리 자리를 바꿀 수 있는데 A, B, C 중 어느 2명도 이웃하지 않아야 하므로 나머지 2명을 일렬로 나열한 후, 그 사이사이에 A, B, C를 한 명씩 앉히면 된다.

이때, 이 경우의 수는

$$2! \times 3! = 12$$

따라서 구하는 경우의 수는

$$24 \times 12 = 288$$

<div align="right">답 288</div>

03

10개의 숫자 중 5개를 택할 때, 홀수의 개수가 2보다 크면 5개의 영역 중 이웃한 영역에 홀수가 적힌 공이 있을 수 밖에 없으므로 택한 5개 중 홀수의 개수는 2 이하이다.

(i) 홀수가 적힌 공을 택하지 않을 때,

짝수 5개 중 5개를 택하는 경우의 수는 1

짝수가 적힌 공 5개를 그릇에 놓는 경우의 수는 원순열의 수와 같으므로

$$(5-1)! = 4!$$

즉, 이 경우의 수는

$$1 \times 4! = 4!$$

(ii) 홀수가 적힌 공을 1개 택할 때,

홀수 5개 중 1개를 택하고, 짝수 5개 중 4개를 택하는

경우의 수는

$_5C_1 \times _5C_4 = 5 \times 5 = 25$

5개의 공을 그릇에 놓는 경우의 수는 원순열의 수와 같으므로

$(5-1)! = 4! = 24$

즉, 이 경우의 수는

$25 \times 4!$

(iii) 홀수가 적힌 공을 2개 택할 때,

홀수 5개 중 2개를 택하고, 짝수 5개 중 3개 택하는 경우의 수는

$_5C_2 \times _5C_3 = 10 \times 10 = 100$

이때, 홀수가 적힌 2개의 공이 이웃하지 않게 넣는 경우는 다음 그림과 같이 2가지가 있다.

각 경우에 대하여 나머지 3개의 자리에 짝수가 적힌 공을 놓는 경우의 수는 3!

즉, 이 경우의 수는

$100 \times 2 \times 3!$

(i), (ii), (iii)에서 구하는 경우의 수는

$4! + 25 \times 4! + 100 \times 2 \times 3! = 26 \times 4! + 50 \times 4!$

$= 76 \times 4!$

$\therefore n = 76$

답 76

다른풀이

(iii)에서 공을 놓는 경우의 수를 원탁에 둘러앉는 경우의 수로 생각하면 다음과 같이 구할 수도 있다.

홀수 5개 중 2개를 택하고, 짝수 5개 중 3개 택하는 경우의 수는

$_5C_2 \times _5C_3 = 10 \times 10 = 100$

짝수가 적힌 공 3개를 원형으로 배열하는 경우의 수는 원순열의 수와 같으므로

$(3-1)! = 2!$

짝수가 적힌 공 사이사이의 3개의 자리 중에서 2개의 자리에 홀수가 적힌 공 2개를 배열하는 경우의 수는

$_3P_2 = 3 \times 2 = 6$

$\therefore 100 \times 2! \times 6 = 100 \times 2 \times 3!$

04

A의 자리가 결정되면 B의 자리는 마주 보는 자리로 결정되므로 구하는 경우의 수는 5명을 원형으로 배열하는 경우의 수와 같다.

$\therefore (5-1)! = 4! = 24$

이때, 다음 그림과 같이 직사각형 모양의 탁자에는 서로 다른 경우가 3가지씩 존재한다.

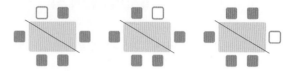

따라서 구하는 경우의 수는

$24 \times 3 = 72$

답 72

05

8개의 색 중에서 2개의 색을 선택한 후 합동인 정삼각형을 먼저 칠하는 경우의 수는

$_8C_2 = \dfrac{8 \times 7}{2 \times 1} = 28$

나머지 6개의 색 중에서 3개의 색을 선택하여 위쪽에 있는 등변사다리꼴 3개를 칠하는 경우의 수는 원순열의 수와 같으므로

$_6C_3 \times (3-1)! = \dfrac{6 \times 5 \times 4}{3 \times 2 \times 1} \times 2 = 40$ ← 원순열

나머지 3개의 색으로 아래쪽에 있는 등변사다리꼴 3개를 칠하는 경우의 수는

$3! = 6$ ← 원순열 아님

따라서 구하는 경우의 수는

$28 \times 40 \times 6 = 6720$

답 ③

06

(i) 1, 2, 3을 쓴 면이 모두 이웃할 때,

정육면체에서 먼저 1과 2를 이웃하게 배치하면 3이 들어갈 수 있는 경우의 수는 2

이때, 3을 배치한 후 나머지 4, 5, 6을 배열하는 경우의 수는

$3!=6$

$\therefore a=2\times3!=12$

(ii) 1, 2를 쓴 면이 이웃할 때,

정육면체는 한 면과 이웃한 면이 4개씩 존재하고 1과 이웃한 한 면에는 2를 써야 하므로 1을 쓴 면과 이웃한 나머지 세 면에 들어갈 숫자를 고르는 경우의 수는

$_4C_3=_4C_1=4$

1을 쓴 면과 이웃한 네 개의 면을 원순열로 배열하는 경우의 수는

$(4-1)!=3!=6$

$\therefore b=4\times6=24$

(i), (ii)에서 $a+b=12+24=36$

답 36

07

4개의 사분원의 영역에 하나씩 놓인 카드에 적힌 수가 각각 1, 2, 3, 4일 때, 4장의 카드에 적힌 수의 합이 최소이고 그 값은

$1+2+3+4=10$

즉, 4개의 사분원의 영역에 놓인 카드에 적힌 수를 각각 a, b, c, d라 하면

$10\leq a+b+c+d\leq12$

(i) $a+b+c+d=10$일 때,

사분원의 영역에 1, 2, 3, 4가 적힌 카드를 놓는 경우의 수는

$(4-1)!=3!=6$

나머지 4장의 카드를 나머지 네 영역에 놓는 경우의 수는

$4!=24$

이때, 직각삼각형의 내부에 놓인 두 장의 카드에 적힌 수의 합은 항상 13 이하이다.

즉, 이 경우의 수는

$6\times24=144$

(ii) $a+b+c+d=11$일 때,

사분원의 영역에 1, 2, 3, 5가 적힌 카드를 놓는 경우의 수는

$(4-1)!=3!=6$

나머지 4장의 카드를 나머지 네 영역에 놓는 경우의 수는

$4!=24$

이때, 직각삼각형의 내부에 놓인 두 장의 카드에 적힌 수의 합은 항상 13 이하이다.

즉, 이 경우의 수는

$6\times24=144$

(iii) $a+b+c+d=12$일 때,

① 사분원의 영역에 1, 2, 3, 6이 적힌 카드를 놓는 경우의 수는

$(4-1)!=3!=6$

이때, 6, 8이 적힌 카드가 한 직각삼각형의 내부에 놓이게 되면 합이 13을 초과하므로 8이 적힌 카드는 6이 적힌 카드와 다른 직각삼각형에 배치해야 한다.

8을 배치하는 경우의 수는 3

나머지 4, 5, 7을 배치하는 경우의 수는

$3!=6$

즉, 이 경우의 수는

$6\times3\times6=108$

② 사분원의 영역에 1, 2, 4, 5가 적힌 카드를 놓는 경우의 수는

$(4-1)!=3!=6$

나머지 4장의 카드를 나머지 네 영역에 놓는 경우의 수는

$4!=24$

이때, 직각삼각형의 내부에 놓인 두 장의 카드에 적힌 수의 합은 항상 13 이하이다.

즉, 이 경우의 수는

$6\times24=144$

①, ②에서 구하는 경우의 수는

$108+44=252$

(i), (ii), (iii)에서 구하는 경우의 수는

$144+144+252=540$

답 540

08

각 상자에 담긴 흰 탁구공의 개수가 서로 달라야 하므로 3개의 상자에 담긴 흰 탁구공의 개수를 나타내면

$(0, 1, 5), (0, 2, 4), (1, 2, 3)$

즉, 흰 탁구공을 담는 경우의 수는 3이다.

이때, 각 상자에 담긴 흰 탁구공의 개수가 모두 다르므로 3개의 상자를 서로 다른 상자로 생각할 수 있다.

서로 다른 종류의 탁구채 5개를 서로 다른 3개의 상자에 나누어 넣는 경우의 수는 서로 다른 3개에서 중복을 허용하여 5개를 택하는 중복순열의 수와 같으므로

$$_3\Pi_5=3^5$$

따라서 구하는 경우의 수는

$$3\times3^5=3^6$$

<div align="right">답 ③</div>

09

홀수는 중복하여 사용할 수 없으므로 사용하는 홀수의 개수에 따라 다음과 같이 경우를 나눌 수 있다.

(i) 홀수를 사용하지 않을 때,

각 자리에는 각각 2, 4, 6이 모두 올 수 있으므로 2, 4, 6 중에서 중복을 허용하여 만들 수 있는 네 자리 자연수의 개수는 서로 다른 3개에서 중복을 허용하여 4개를 택하는 중복순열의 수와 같다. 즉,

$$_3\Pi_4=3^4=81$$

(ii) 홀수를 1개 사용할 때,

1, 3, 5의 3개의 홀수에서 사용할 1개의 수를 택하는 경우의 수는

$$_3C_1=3$$

홀수가 들어갈 자리를 정하는 경우의 수는 4

나머지 세 개의 자리에는 각각 2, 4, 6이 모두 올 수 있으므로 2, 4, 6 중에서 중복을 허용하여 만들 수 있는 세 자리 자연수의 개수는 서로 다른 3개에서 중복을 허용하여 3개를 택하는 중복순열의 수와 같다. 즉,

$$_3\Pi_3=3^3=27$$

따라서 이 경우의 자연수의 개수는

$$3\times4\times27=324$$

(iii) 홀수를 2개 사용할 때,

1, 3, 5의 3개의 홀수에서 사용할 2개의 수를 택하는 경우의 수는

$$_3C_2={}_3C_1=3$$

홀수가 들어갈 자리를 정하는 경우의 수는

$$_4P_2=4\times3=12$$

나머지 두 개의 자리에는 각각 2, 4, 6이 모두 올 수 있으므로 2, 4, 6 중에서 중복을 허용하여 만들 수 있는 두 자리 자연수의 개수는 서로 다른 3개에서 중복을 허용하여 2개를 택하는 중복순열의 수와 같다. 즉,

$$_3\Pi_2=3^2=9$$

따라서 이 경우의 자연수의 개수는

$$3\times12\times9=324$$

(iv) 홀수를 3개 사용할 때,

1, 3, 5의 3개의 홀수를 모두 사용하므로 사용할 홀수를 택하는 경우의 수는

$$_3C_3=1$$

홀수가 들어갈 자리를 정하는 경우의 수는

$$_4P_3=4\times3\times2=24$$

2, 4, 6의 3개의 짝수에서 나머지 한 자리에 사용할 1개의 수를 택하는 경우의 수는

$$_3C_1=3$$

즉, 이 경우의 수는

$$1\times24\times3=72$$

(i)~(iv)에서 구하는 자연수의 개수는

$$81+324+324+72=801$$

<div align="right">답 801</div>

10

조건 (나)에서 양 끝 자리에 들어가는 숫자의 합이 8이므로 나올 수 있는 경우는 (1, 7), (2, 6), (3, 5), (5, 3), (6, 2), (7, 1)의 6가지이다.

이때, 5자리 비밀번호 중 가운데 세 자리에 사용되는 숫자의 개수에 따라 다음과 같이 경우를 나눌 수 있다.

(i) 숫자를 사용하지 않을 때,

구하는 경우의 수는 2개의 서로 다른 기호에서 중복을 허용하여 3개를 택하는 중복순열의 수와 같으므로

$$_2\Pi_3=2^3=8$$

(ii) 숫자를 1개 사용할 때,

사용할 숫자를 고르는 경우의 수는

$$_5C_1=5$$

나머지 세 자리 중에서 숫자가 들어갈 자리를 정하는 경우의 수는

$$_3C_1=3$$

나머지 2개의 자리에 기호를 나열하는 경우의 수는 2개의 서로 다른 기호에서 중복을 허용하여 2개를 택하는 중복순열의 수와 같으므로

$$_2\Pi_2=2^2=4$$

즉, 이 경우의 수는

$$5\times3\times4=60$$

(iii) 숫자를 2개 사용할 때,

사용할 숫자를 고르는 경우의 수는

$$_5C_2=\dfrac{5\times4}{2\times1}=10$$

세 자리 중에서 숫자가 들어갈 두 개의 자리를 정하는 경우의 수는

$$_3P_2=3\times2=6$$

나머지 1개의 자리에 기호를 넣는 경우의 수는

$$_2C_1=2$$

즉, 이 경우의 수는

$$10\times6\times2=120$$

(iv) 숫자를 3개 사용할 때,

구하는 경우의 수는 5개의 숫자에서 3개를 택하여 일렬로 나열하는 순열의 수와 같으므로

$$_5P_3=5\times4\times3=60$$

(i)~(iv)에서 비밀번호의 가운데 세 자리를 만드는 경우의 수는

$$8+60+120+60=248$$

따라서 구하는 경우의 수는

$$6\times248=1488$$

답 1488

11

1을 네 번 이상 사용하게 되면 1끼리 이웃하게 되므로 1은 세 번 이하로 사용해야 한다.

(i) 1을 사용하지 않을 때,

만의 자리에는 2 하나만 올 수 있고, 나머지 자리에는 0, 2가 모두 올 수 있으므로 구하는 자연수의 개수는

$$_2\Pi_4=2^4=16$$

(ii) 1을 한 번 사용할 때,

① 만의 자리의 수가 1일 때,

나머지 자리에는 0, 2가 모두 올 수 있으므로 구하는 경우의 수는

$$_2\Pi_4=2^4=16$$

② 만의 자리의 수가 2일 때,

1이 들어갈 자리를 정하는 경우의 수는 4이고 나머지 세 자리에는 0, 2가 모두 올 수 있으므로 구하는 경우의 수는

$$4\times_2\Pi_3=4\times2^3=32$$

①, ②에서 구하는 자연수의 개수는

$$16+32=48$$

(iii) 1을 두 번 사용할 때,

③ 만의 자리의 수가 1일 때,

1이 들어갈 자리를 정하는 경우의 수는 3이고 나머지 세 자리에는 0, 2가 모두 올 수 있으므로 구하는 자연수의 개수는

$$3\times_2\Pi_3=3\times2^3=24$$

④ 만의 자리의 수가 2일 때,

1이 들어갈 자리를 구하는 경우의 수는 3이고 나머지 두 자리에는 0, 2가 모두 올 수 있으므로 구하는 자연수의 개수는

$$3\times_2\Pi_2=3\times2^2=12$$

③, ④에서 구하는 자연수의 개수는

$$24+12=36$$

(iv) 1을 세 번 사용할 때, ─1□1□1

나머지 자리에는 0, 2가 모두 올 수 있으므로 구하는 경우의 수는

$$_2\Pi_2=2^2=4$$

(i)~(iv)에서 구하는 자연수의 개수는

$$16+48+36+4=104$$

답 ⑤

12

집합 X의 원소 1, 2, 3, 4, 5의 5개 중에서 조건 ㈏를 만족시키는 a, b를 구하는 경우의 수는

$$_5P_2=5\times4=20$$

집합 X의 두 원소 a, b를 제외한 나머지 3개의 원소를 집합 Y의 원소 1, 2에 대응시키는 경우의 수는

$$_2\Pi_3=2^3=8$$

즉, 조건 ㈏를 만족시키는 함수의 개수는

$$20\times8=160$$

이때, $f(1)=f(2)$인 함수의 개수를 제외시키면 주어진 조건을 모두 만족시키는 함수의 개수를 구할 수 있다.

1, 2를 제외한 집합 X의 원소 중 $f(a)=3$, $f(b)=4$를 만족시키는 a, b를 정하는 경우의 수는

$_3P_2=3\times 2=6$

집합 X의 두 원소 a, b를 제외한 나머지 원소를 $f(1)=f(2)$가 되도록 집합 Y의 원소 1, 2에 대응시키는 경우의 수는

$_2\Pi_2=2^2=4$

즉, 조건 ㈏를 만족시키면서 조건 ㈎를 만족시키지 않는 함수의 개수는

$6\times 4=24$

따라서 두 조건 ㈎, ㈏를 모두 만족시키는 함수의 개수는

$160-24=136$

답 136

다른풀이

$a=b$인 경우 조건 ㈏에 의하여 모순이므로 $a\neq b$이다.

이때, a, b의 값에 따라 다음과 같이 경우를 나눌 수 있다.

(ⅰ) a, b가 집합 X의 원소 1 또는 2일 때,

가능한 경우는 $a=1$, $b=2$ 또는 $a=2$, $b=1$이므로 그 경우의 수는 2

이때, 함수 $f:X\longrightarrow Y$의 개수는 집합 Y의 원소 1, 2의 2개에서 중복을 허용하여 3개를 뽑아 집합 X의 원소 3, 4, 5에 대응시키는 중복순열의 수와 같으므로

$_2\Pi_3=2^3=8$

즉, 이 경우의 함수의 개수는

$2\times 8=16$

(ⅱ) a, b 중 하나만 집합 X의 원소 1 또는 2일 때,

a, b 중 하나만 집합 X의 원소 1, 2 중 하나인 경우의 수는 4

a, b 중 나머지 하나는 집합 X의 원소 3 또는 4 또는 5 중의 하나가 되므로 경우의 수는 3

이때, 함수 $f:X\longrightarrow Y$의 개수는 집합 Y의 원소 1, 2의 2개에서 중복을 허용하여 3개를 뽑아 집합 X의 원소에 대응시키는 중복순열의 수와 같으므로

$_2\Pi_3=2^3=8$

즉, 이 경우의 함수의 개수는

$4\times 3\times 8=96$

(ⅲ) a, b가 집합 X의 원소 1 또는 2가 아닐 때,

a, b는 집합 X의 원소 3, 4, 5 중 하나이므로 그 경우

의 수는

$_3P_2=3\times 2=6$ — a, b의 순서쌍 (a, b)는 $(3, 4), (3, 5), (4, 3), (4, 5), (5, 3), (5, 4)$

이때, 집합 Y의 원소 1, 2는 집합 X의 원소 1, 2에 대응되어야 하는데 조건 ㈎에서 $f(1)\neq f(2)$이므로

$f(1)=1$, $f(2)=2$ 또는 $f(2)=1$, $f(1)=2$의 2가지 경우가 나올 수 있다.

또한, 집합 Y의 원소 1, 2를 집합 X의 나머지 하나의 원소에 대응시키는 경우의 수는 2

즉, 이 경우의 함수의 개수는

$6\times 2\times 2=24$

(ⅰ), (ⅱ), (ⅲ)에서 구하는 함수의 개수는

$16+96+24=136$

13

세 자리 자연수에서 백의 자리에는 0을 제외한 4개가 올 수 있고, 십의 자리, 일의 자리에는 5개의 숫자에서 중복을 허용하여 2개를 택하여 나열하면 되므로 만들 수 있는 세 자리 자연수의 개수는

$4\times{_5\Pi_2}=4\times 5^2=100$

이때, 100개의 자연수 중에서 각 자릿수의 개수를 구해 보자.

백의 자리의 수는 1, 2, 3, 4이므로 각각 25개씩 존재한다.

즉, 백의 자리의 수의 합은 $\overline{\dfrac{100}{4}=25}$

$(1+2+3+4)\times 25\times 100=25000$

십의 자리의 수는 0, 1, 2, 3, 4이므로 각각 20개씩 존재한다.

즉, 십의 자리의 수의 합은 $\overline{\dfrac{100}{5}=20}$

$(0+1+2+3+4)\times 20\times 10=2000$

같은 방법으로 일의 자리의 수의 합은

$(0+1+2+3+4)\times 20\times 1=200$

따라서 중복을 허용하여 만들 수 있는 세 자리 자연수의 총합은

$a=25000+2000+200=27200$

두 자리 자연수에서 십의 자리에는 0을 제외한 4개가 올 수 있고, 일의 자리에는 5개가 올 수 있으므로 만들 수 있는 두 자리 자연수의 개수는

$4\times 5=20$

이때, 20개의 자연수 중에서 각 자릿수의 개수를 구해 보자.

십의 자리의 수는 1, 2, 3, 4이므로 각각 5개씩 존재한다. $\overline{\dfrac{20}{4}=5}$

즉, 십의 자리의 수의 합은

$(1+2+3+4) \times 5 \times 10 = 500$

일의 자리의 수는 0, 1, 2, 3, 4이므로 각각 4개씩 존재한다. $\frac{20}{5}=4$

즉, 일의 자리의 수의 합은

$(0+1+2+3+4) \times 4 \times 1 = 40$

따라서 중복을 허용하여 만들 수 있는 두 자리 자연수의 총합은

$b = 500 + 40 = 540$

$\therefore a+b = 27200 + 540 = 27740$

<div align="right">답 ④</div>

14

4분 음표와 8분 음표의 구성에 따라 다음과 같이 경우를 나눌 수 있다.

(i) 4분 음표 3개로 구성할 때,

♩♩♩를 일렬로 나열하는 경우의 수이므로

1

(ii) 4분 음표 2개와 8분 음표 2개로 구성할 때,

♩♩♪♪를 일렬로 나열하는 경우의 수이므로

$\dfrac{4!}{2!2!} = 6$

(iii) 4분 음표 1개와 8분 음표 4개로 구성할 때,

♩♪♪♪♪를 일렬로 나열하는 경우의 수이므로

$\dfrac{5!}{4!} = 5$

(iv) 8분 음표 6개로 구성할 때,

♪♪♪♪♪♪를 일렬로 나열하는 경우의 수이므로

1

(i)~(iv)에서 구하는 경우의 수는

$1+6+5+1 = 13$

<div align="right">답 13</div>

15

수학을 공부하는 3시간을 포함하여 5일 동안 전체 공부 시간의 합계가 12시간이 되도록 공부 계획서를 작성하는 방법은 다음과 같다.

(1, 1, 3, 3, 4), (1, 2, 2, 3, 4),

(1, 2, 3, 3, 3), (2, 2, 2, 3, 3)
<div align="right">—— (가)</div>

(i) (1, 1, 3, 3, 4)일 때,

작성할 수 있는 공부 계획서의 개수는 1, 1, 3, 3, 4를 일렬로 나열하는 경우의 수와 같으므로

$\dfrac{5!}{2!2!} = 30$

(ii) (1, 2, 2, 3, 4)일 때,

작성할 수 있는 공부 계획서의 개수는 1, 2, 2, 3, 4를 일렬로 나열하는 경우의 수와 같으므로

$\dfrac{5!}{2!} = 60$

(iii) (1, 2, 3, 3, 3)일 때,

작성할 수 있는 공부 계획서의 개수는 1, 2, 3, 3, 3을 일렬로 나열하는 경우의 수와 같으므로

$\dfrac{5!}{3!} = 20$

(iv) (2, 2, 2, 3, 3)일 때,

작성할 수 있는 공부 계획서의 개수는 2, 2, 2, 3, 3을 일렬로 나열하는 경우의 수와 같으므로

$\dfrac{5!}{3!2!} = 10$
<div align="right">—— (나)</div>

(i)~(iv)에서 구하는 공부 계획서의 개수는

$30+60+20+10 = 120$
<div align="right">—— (다)</div>

<div align="right">답 120</div>

단계	채점 기준	배점
(가)	주어진 조건을 만족시키도록 공부 계획서를 작성하는 방법을 구한 경우	40%
(나)	같은 것이 있는 순열의 수를 이용하여 각각의 경우의 수를 구한 경우	40%
(다)	작성할 수 있는 공부 계획서의 개수를 구한 경우	20%

보충설명

다음과 같이 조건을 만족시키는 경우를 구할 수도 있다.

수학은 반드시 하루 이상 공부해야 하므로 하루를 수학 공부로 고정시켜 놓고 A가 4일 동안 공부 계획서를 작성하는 경우를 먼저 구한 후, 수학을 공부하는 1일을 포함시키면 된다.

A가 4일 동안 국어를 p일, 영어를 q일, 수학을 r일, 과학을 s일 공부한다고 하면

$p+q+r+s = 4$ ⋯⋯㉠

이때, 공부하는 시간의 총합은 $12-3=9$시간이므로

$p+2q+3r+4s = 9$ ⋯⋯㉡

㉡－㉠을 하면

$q+2r+3s = 5$

위의 식을 만족시키는 p, q, r, s의 값을 각각 구한 후, r 대신

$r+1$을 대입하여 풀 수 있다.

예를 들어, $p=1$, $q=1$, $r=2$, $s=0$일 때 r 대신 $r+1$을 대입하면 p, q, r, s의 값은 각각 $p=1$, $q=1$, $r=3$, $s=0$이다.

이 경우 작성할 수 있는 공부 계획서의 개수는

(국어, 영어, 수학, 수학, 수학)을 일렬로 나열하는 경우의 수와 같으므로

$$\frac{5!}{3!}=20$$

나머지 경우도 같은 방법으로 계산할 수 있다.

16

집합 X의 원소의 개수는 1, 2, 2, 2, 3, 4 중에서 4개를 택하여 만든 네 자리 자연수의 개수와 같으므로 2를 택하는 개수에 따라 다음과 같이 경우를 나눌 수 있다.

(i) 2를 한 개 택할 때,

1, 2, 3, 4를 일렬로 나열하는 경우의 수이므로

$$4!=24$$

(ii) 2를 두 개 택할 때,

2, 2, ▨, ▲ 꼴로 택할 때, 1, 3, 4 중에서 ▨, ▲에 들어갈 숫자를 택하는 경우의 수는

$$_3\mathrm{C}_2=_3\mathrm{C}_1=3$$

이때, 2, 2, ▨, ▲를 일렬로 나열하는 경우의 수는

$$\frac{4!}{2!}=12$$

따라서 구하는 경우의 자연수의 개수는

$$3\times12=36$$

(iii) 2를 세 개 택할 때,

2, 2, 2, ▨ 꼴로 택할 때, 1, 3, 4 중에서 ▨에 들어갈 숫자를 택하는 경우의 수는

$$_3\mathrm{C}_1=3$$

이때, 2, 2, 2, ▨를 일렬로 나열하는 경우의 수는

$$\frac{4!}{3!}=4$$

따라서 구하는 경우의 자연수의 개수는

$$3\times4=12$$

(i), (ii), (iii)에서 구하는 원소의 개수는

$$24+36+12=72$$

답 ④

17

오른쪽 그림과 같이 다섯 지점 P, Q, R, S, T를 잡자.

(i) C지점을 지날 때,

 ① A → P → C → B로 가는 경우의 수는

$$1\times1\times\frac{6!}{3!3!}=20$$

 ② A → Q → C → R → B로 가는 경우의 수는

$$\frac{3!}{2!}\times1\times1\times\frac{5!}{2!3!}=30$$

 ①, ②에서 구하는 경우의 수는

$$20+30=50$$

(ii) D지점을 지날 때,

 ③ A → R → D → B로 가는 경우의 수는

$$\frac{5!}{2!3!}\times1\times\frac{4!}{3!}=40$$

 ④ A → S → D → T → B로 가는 경우의 수는

$$\frac{5!}{3!2!}\times1\times1\times1=10$$

 ③, ④에서 구하는 경우의 수는

$$40+10=50$$

(iii) C, D 지점을 모두 지날 때,

 A → C → D → B로 가는 경우의 수는

$$\frac{4!}{3!}\times1\times\frac{4!}{3!}=16$$

(i), (ii), (iii)에서 구하는 경우의 수는

$$50+50-16=84$$

답 84

18

A지점에서 B지점까지 최단 거리로 가려면 오른쪽 그림과 같이 세 지점 P, Q, R를 잡을 때, P, Q, R 중 한 지점을 지나야 한다.

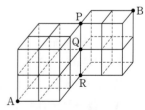

이때, 가로 방향으로 한 칸 가는 것을 a, 세로 방향으로 한 칸 가는 것을 b, 높이 방향으로 한 칸 가는 것을 c라 하자.

구하는 경우의 수는 $A \to P \to B$, $A \to Q \to B$, $A \to R \to B$로 가는 경우의 수를 모두 더한 후 $A \to Q \to P \to B$, $A \to R \to Q \to B$로 가는 경우의 수를 모두 빼서 구할 수 있다.

(ⅰ) P지점을 지날 때,

A → P로 가는 경우의 수는 6개의 문자 a, a, b, b, c, c를 일렬로 나열하는 경우의 수와 같으므로

$$\frac{6!}{2!2!2!} = 90$$

P → B로 가는 경우의 수는 3개의 문자 a, a, b를 일렬로 나열하는 경우의 수와 같으므로

$$\frac{3!}{2!} = 3$$

즉, 이 경우의 수는

$$90 \times 3 = 270$$

(ⅱ) Q지점을 지날 때,

A → Q로 가는 경우의 수는 5개의 문자 a, a, b, b, c를 일렬로 나열하는 경우의 수와 같으므로

$$\frac{5!}{2!2!} = 30$$

Q → B로 가는 경우의 수는 4개의 문자 a, a, b, c를 일렬로 나열하는 경우의 수와 같으므로

$$\frac{4!}{2!} = 12$$

즉, 이 경우의 수는

$$30 \times 12 = 360$$

(ⅲ) R지점을 지날 때,

A → R로 가는 경우의 수는 4개의 문자 a, a, b, b를 일렬로 나열하는 경우의 수와 같으므로

$$\frac{4!}{2!2!} = 6$$

R → B로 가는 경우의 수는 5개의 문자 a, a, b, c, c를 일렬로 나열하는 경우의 수와 같으므로

$$\frac{5!}{2!2!} = 30$$

즉, 이 경우의 수는

$$6 \times 30 = 180$$

(ⅳ) P, Q 지점을 모두 지날 때,

A → Q → P → B로 가는 경우의 수는

$$\frac{5!}{2!2!} \times 1 \times \frac{3!}{2!} = 90$$

(ⅴ) R, Q 지점을 모두 지날 때,

A → R → Q → B로 가는 경우의 수는

$$\frac{4!}{2!2!} \times 1 \times \frac{4!}{2!} = 72$$

(ⅰ)~(ⅴ)에서 구하는 최단 거리로 가는 경우의 수는

$$270 + 360 + 180 - (90 + 72) = 648$$

답 648

19

위에서 내려다 볼 때 보이는 모양은 다음과 같다.

위에서 내려다 볼 때 보이는 정사각형의 개수에 따라 다음과 같이 나눌 수 있다.

(ⅰ) 정사각형의 개수가 1일 때,

나올 수 있는 모양은 (1)이고 이것은 서로 다른 4개의 정육면체에서 1개를 택하는 경우의 수와 같으므로

$$_4C_1 = 4$$

(ⅱ) 정사각형의 개수가 2일 때,

나올 수 있는 모양은 (2)이고 이것은 서로 다른 4개의 정육면체에서 2개를 택한 후 일렬로 나열하는 경우의 수와 같다.

이때, 회전하면 같은 것이 2개씩 나오므로 구하는 경우의 수는

$$_4C_2 \times 2! \times \frac{1}{2} = 6$$

(ⅲ) 정사각형의 개수가 3일 때,

나올 수 있는 모양은 (3), (4)이다.

(3)은 서로 다른 4개의 정육면체에서 3개를 택한 후 일렬로 나열하는 경우의 수와 같다.

이때, 회전하면 같은 것이 2개씩 나오므로 구하는 경우의 수는

$_4C_3 \times 3! \times \dfrac{1}{2} = 12$

(4)는 서로 다른 4개의 정육면체에서 3개를 택한 후 나열하는 경우의 수와 같으므로

$_4C_3 \times 3! = 24$

즉, 이 경우의 수는

$12 + 24 = 36$

(iv) 정사각형의 개수가 4일 때,

나올 수 있는 모양은 (5), (6), (7), (8), (9), (10), (11)이다.

(5)는 서로 다른 4개의 정육면체를 원형으로 배열하는 원순열의 수와 같으므로

$(4-1)! = 3! = 6$

(6), (7), (8)은 서로 다른 4개의 정육면체를 일렬로 나열하는 경우의 수와 같으므로

$3 \times 4! = 72$

(9), (10), (11)은 서로 다른 4개의 정육면체를 나열하는 경우의 수와 같다.

이때, 회전하면 같은 것이 2개씩 나오므로 구하는 경우의 수는

$3 \times \left(4! \times \dfrac{1}{2}\right) = 36$

즉, 이 경우의 수는

$6 + 72 + 36 = 114$

(i)~(iv)에서 구하는 경우의 수는

$4 + 6 + 36 + 114 = 160$

답 160

20

스티커 A는 회전하면 모두 일치하고, 스티커 B, C, E는 회전하면 모두 모양이 다르다.

또한, 스티커 D는 회전하면 모양이 다른 경우가 2가지이다.

이때, 중앙에 어떤 스티커를 붙이냐에 따라 다음과 같이 경우를 나눌 수 있다.

(i) 중앙에 스티커 A를 붙일 때,

나머지 4개의 스티커를 붙이는 경우의 수는 원순열의 수와 같으므로

$(4-1)! = 3! = 6$

각각의 스티커가 회전하여 다른 경우의 수는

$4 \times 4 \times 4 \times 2 = 128$

즉, 이 경우의 서로 다른 문양의 개수는

$6 \times 128 = 768$

(ii) 중앙에 스티커 B 또는 C 또는 E를 붙일 때,

중앙에 스티커 B 또는 C 또는 E를 붙이면 네 방향이 서로 다른 모양이므로 나머지 4개를 붙이는 경우의 수는

$4! = 24$

각각의 모양에서 회전하여 다른 경우의 수는

$1 \times 4 \times 4 \times 2 = 32$

즉, 이 경우의 서로 다른 문양의 개수는

$3 \times 24 \times 32 = 2304$

(iii) 중앙에 스티커 D를 붙일 때,

중앙에 스티커 D를 붙이면 회전하여 일치하는 경우가 2가지씩 생기므로 나머지 4개의 스티커를 붙이는 경우의 수는

$\dfrac{4!}{2} = 12$

각각의 스티커가 회전하여 다른 경우의 수는

$1 \times 4 \times 4 \times 4 = 64$

즉, 이 경우의 서로 다른 문양의 개수는

$12 \times 64 = 768$

(i), (ii), (iii)에서 서로 다른 문양의 개수는

$768 + 2304 + 768 = 3840$

답 3840

다른풀이

중앙에 스티커 A, B, C, D, E 중에서 하나를 붙이는 경우의 수는 $_5C_1 = 5$

나머지 4개의 스티커를 붙이는 경우의 수는

$(4-1)! = 3! = 6$

한편, 스티커 A, B, C, D, E가 회전하여 다른 경우의 수는 각각 1, 4, 4, 2, 4이므로

구하는 경우의 수는 $5 \times 6 \times 1 \times 4^3 \times 2 = 3840$

21

조건 ㈐에서 함수 f의 치역의 원소의 개수는 2 이하이므로 다음과 같이 치역의 원소의 개수가 1일 때와 2일 때로 경우를 나눌 수 있다.

(i) 치역의 원소가 1개일 때,

$(f \circ f)(5) = 5$이므로 함수 f는 $f(x) = 5$로 1개이다.

(ii) 치역의 원소가 2개일 때,

　$f(5)=5$인 경우와　$f(5)\neq5$인 경우로　나누면 다음과
　같다.

　① $f(5)=5$일 때,

　　치역에서 5를 제외한 다른 원소를 정하는 경우의 수는
　　$_4C_1=4$

　　정의역 X에서 5를 제외한 나머지 4개의 원소는 치역
　　의 원소 2개 중 하나에 대응되어야 하고 이것은 서로
　　다른 2개에서 중복을 허용하여 4개를 택하는 중복순
　　열의 수와 같으므로

　　$_2\Pi_4=2^4=16$

　　이때, 정의역 X의 원소가 모두 5에 대응하게 되면 치
　　역의 원소의 개수가 1이 되어 조건에 모순이다.

　　즉, 이 경우의 함수 f의 개수는

　　$4\times(16-1)=60$

　② $f(5)=k$ ($k\neq5$인 자연수)일 때,

　　k는 1, 2, 3, 4 중 하나이어야 하므로 그 경우의 수는
　　$_4C_1=4$

　　조건 ㈎에 의하여 $f(5)=k$이면

　　$(f\circ f)(5)=f(f(5))=f(k)=5$이고 조건 ㈏에 의
　　하여 함수 f의 치역은 $\{k,\ 5\}$이다.

　　이때, 정의역 X에서 k, 5를 제외한 나머지 3개의 원
　　소를 치역의 원소 k, 5에 대응시키는 경우의 수는 서
　　로 다른 2개에서 중복을 허용하여 3개를 택하는 중
　　복순열의 수와 같으므로

　　$_2\Pi_3=2^3=8$

　　즉, 이 경우의 함수 f의 개수는

　　$4\times8=32$

　①, ②에서 구하는 함수 f의 개수는

　$60+32=92$

(i), (ii)에서 구하는 함수 $f:X\longrightarrow X$의 개수는

$1+92=93$

답 93

22

a_1부터 a_p, a_q부터 a_9까지는 커지고 a_p부터 a_q까지는 작아
지므로 a_1과 a_q 중에 최솟값인 1이 있어야 하고 a_p와 a_9 중
에 최댓값인 9가 있어야 한다.

이때, $a_1=2$이므로 $a_q=1$이고 $a_p=8$이므로 $a_9=9$이다.

a_1부터 $a_p=8$까지를 A묶음, $a_p=8$부터 $a_q=1$까지를 B묶
음, $a_q=1$부터 $a_9=9$까지를 C묶음이라 하면 A, B, C의
묶음 안에 있는 순서가 정해져 있으므로 A, B, C의 묶음에
수를 배정하면 된다.

즉, 남은 3, 4, 5, 6, 7이 적혀 있는 공 5개가 각각 A, B,
C의 묶음을 택하는 경우의 수와 같다.

이것은 서로 다른 3개에서 중복을 허용하여 5개를 택하는
중복순열의 수와 같으므로

$_3\Pi_5=3^5=243$

답 243

보충설명

i를 x축으로, a_i를 y축으로 하는 좌표평면을 생각하면 $a_1=2$는
점 $(1,\ 2)$로, $a_p=8$은 점 $(p,\ 8)$로 나타낼 수 있다.

두 조건 ㈎, ㈐에 의하여 $1\leq i<p$, $q\leq i<9$에서 a_i는 증가하고,
조건 ㈏에 의하여 $p\leq i<q$에서 a_i는 감소한다.

이것을 좌표평면 위에 나타내면 다음 그림과 같다.

이때, a_q는 최솟값을 갖고, a_9는 최댓값을 가져야 하므로 $a_q=1$,
$a_9=9$이어야 한다.

23

$A^C\cup B^C=(A\cap B)^C$이므로 두 조건 ㈏, ㈐에서

$(A^C\cup B^C)\cap C^C=(A\cap B)^C\cap C^C$

　　　　　　　　　$=A^C\cap C^C$

　　　　　　　　　$=(A\cup C)^C=\{1,\ 3,\ 5,\ 7,\ 9\}$

$\therefore\ A\cup C=\{2,\ 4,\ 6,\ 8\}$

또한, 두 조건 ㈎, ㈏에서 $S=B\cup C$이고, $A\cap C=\varnothing$이므
로 세 집합 A, B, C를 벤다이어그램으로 나타내면 다음 그
림과 같다.

이때, A, C는 공집합이 아니므로

$n(A) \neq 0$, $n(C) \neq 0$

(i) $n(A)=1$, $n(C)=3$일 때,

집합 A를 정하는 경우의 수는

$_4C_1 = 4$

한편, $B \neq S$이므로 집합 $B \cap C$의 원소의 개수로는 0, 1, 2가 나올 수 있고, 집합 $B \cap C$는 집합 C의 진부분집합이므로

$_2\Pi_3 - \underset{B=S인\ 경우}{1} = 2^3 - 1 = 7$

즉, 이 경우의 수는

$4 \times 7 = 28$

(ii) $n(A)=2$, $n(C)=2$일 때,

집합 A를 정하는 경우의 수는

$_4C_2 = \dfrac{4 \times 3}{2 \times 1} = 6$

한편, $B \neq S$이므로 집합 $B \cap C$의 원소의 개수로는 0, 1이 나올 수 있고, 집합 $B \cap C$는 집합 C의 진부분집합이므로

$_2\Pi_2 - \underset{B=S인\ 경우}{1} = 2^2 - 1 = 3$

즉, 이 경우의 수는

$6 \times 3 = 18$

(iii) $n(A)=3$, $n(C)=1$일 때,

집합 A를 정하는 경우의 수는

$_4C_3 = {}_4C_1 = 4$

한편, $B \neq S$이므로 집합 $B \cap C$의 원소는 없다.

즉, 이 경우의 수는 4

(i), (ii), (iii)에서 구하는 경우의 수는

$28 + 18 + 4 = 50$

답 50

보충설명 ────────────

(i)에서 구한 집합 $B \cap C$의 원소를 모두 나열하면 다음과 같다.

$A = \{2\}$일 때 $C = \{4, 6, 8\}$이므로

$B \cap C = \varnothing$, $\{4\}$, $\{6\}$, $\{8\}$, $\{4, 6\}$, $\{4, 8\}$, $\{6, 8\}$, $\{4, 6, 8\}$

이때, $B \cap C = \{4, 6, 8\}$인 경우 $B = S$가 되어 조건에 모순이므로 성립하지 않는다.

따라서 $n(A)=1$일 때 구하는 경우의 수는

$4 \times 7 = 28$

────────────────

유형연습 **02** 중복조합과 이항정리　　본문 pp.46-62

01-1 1120	**01**-2 78	**01**-3 51
02-1 (1) 24 (2) 500		**02**-2 8
02-3 1	**03**-1 (1) 55 (2) 35	**03**-2 16
03-3 216	**04**-1 9	**04**-2 216
04-3 109	**05**-1 18	**05**-2 48
05-3 148	**06**-1 1008	**06**-2 360
06-3 130	**07**-1 21	**07**-2 120
07-3 220	**08**-1 (1) -267 (2) 135 (3) 16	
08-2 2	**08**-3 160	**09**-1 -2
09-2 3	**09**-3 160	
10-1 (1) 11 (2) 49 (3) 8		**10**-2 1024
10-3 10		

01-1

같은 종류의 우유 3병을 4명에게 남김없이 나누어 주는 경우의 수는 서로 다른 4개에서 중복을 허용하여 3개를 택하는 중복조합의 수와 같으므로

$_4H_3 = {}_{4+3-1}C_3 = {}_6C_3 = \dfrac{6 \times 5 \times 4}{3 \times 2 \times 1} = 20$

같은 종류의 주스 5병을 4명에게 남김없이 나누어 주는 경우의 수는 서로 다른 4개에서 중복을 허용하여 5개를 택하는 중복조합의 수와 같으므로

$_4H_5 = {}_{4+5-1}C_5 = {}_8C_5 = {}_8C_3 = \dfrac{8 \times 7 \times 6}{3 \times 2 \times 1} = 56$

따라서 구하는 경우의 수는

$20 \times 56 = 1120$

답 1120

01-2

A가 이미 5표를 얻은 것으로 가정하고, 나머지 11표는 4명의 후보자 중 A를 제외한 나머지 3명이 얻은 것으로 생각하면 된다.

따라서 구하는 경우의 수는 서로 다른 3개에서 중복을 허용하여 11개를 택하는 중복조합의 수와 같으므로

$_3H_{11} = {}_{3+11-1}C_{11} = {}_{13}C_{11} = {}_{13}C_2 = \dfrac{13 \times 12}{2 \times 1} = 78$

답 78

01-3

6개의 과일에서 선택한 4개의 과일 중 사과, 배, 귤의 개수를 각각 x, y, z라 하고 순서쌍 (x, y, z)로 나타내면

$(0, 2, 2)$, $(2, 0, 2)$, $(2, 2, 0)$, $(1, 1, 2)$, $(1, 2, 1)$, $(2, 1, 1)$

(i) $(x, y, z)=(0, 2, 2)$일 때,

배 2개와 귤 2개를 2명의 학생에게 나누어 주는 경우의 수는 각각 ${}_2H_2$, ${}_2H_2$이고, 과일을 받지 못하는 학생은 없으므로 4개의 과일을 한 명의 학생에게 모두 주는 경우는 제외시켜야 한다.

즉, 이 경우의 수는

$$_2H_2 \times {}_2H_2 - 2 = {}_{2+2-1}C_2 \times {}_{2+2-1}C_2 - 2$$
$$= {}_3C_2 \times {}_3C_2 - 2 = {}_3C_1 \times {}_3C_1 - 2$$
$$= 3 \times 3 - 2 = 7$$

이때, $(x, y, z)=(2, 0, 2)$, $(x, y, z)=(2, 2, 0)$ 인 경우의 수도 모두 7이다.

(ii) $(x, y, z)=(1, 1, 2)$일 때,

사과 1개, 배 1개, 귤 2개를 2명의 학생에게 나누어 주는 경우의 수는 각각 ${}_2H_1$, ${}_2H_1$, ${}_2H_2$이고, 과일을 받지 못하는 학생은 없으므로 4개의 과일을 한 명의 학생에게 모두 주는 경우는 제외시켜야 한다.

즉, 이 경우의 수는

$$_2H_1 \times {}_2H_1 \times {}_2H_2 - 2 = {}_{2+1-1}C_1 \times {}_{2+1-1}C_1 \times {}_{2+2-1}C_2 - 2$$
$$= {}_2C_1 \times {}_2C_1 \times {}_3C_2 - 2$$
$$= {}_2C_1 \times {}_2C_1 \times {}_3C_1 - 2$$
$$= 2 \times 2 \times 3 - 2 = 10$$

이때, $(x, y, z)=(1, 2, 1)$, $(x, y, z)=(2, 1, 1)$ 인 경우의 수도 모두 10이다.

(i), (ii)에서 구하는 경우의 수는

$3 \times 7 + 3 \times 10 = 51$

답 51

보충설명 ─────────

사과, 배, 귤을 선택하는 개수를 각각 x, y, z라 하고 2명의 학생을 각각 A, B라 하자. 이때, 과일을 받지 못하는 학생은 없고 학생 A가 받는 과일이 정해지면 학생 B가 받는 과일도 정해진다.

(i) $(x, y, z)=(0, 2, 2)$일 때,

학생 A가 받는 배와 귤의 개수를 순서쌍으로 나타내면

$(0, 1)$, $(0, 2)$, $(1, 0)$, $(1, 1)$, $(1, 2)$, $(2, 0)$, $(2, 1)$

이므로 경우의 수는 7이다.

이때, $(x, y, z)=(2, 0, 2)$, $(x, y, z)=(2, 2, 0)$인 경우의 수도 모두 7이다.

(ii) $(x, y, z)=(1, 1, 2)$일 때,

학생 A가 받는 사과, 배, 귤의 개수를 순서쌍으로 나타내면

$(0, 0, 1)$, $(0, 0, 2)$, $(0, 1, 0)$, $(0, 1, 1)$, $(0, 1, 2)$,
$(1, 0, 0)$, $(1, 0, 1)$, $(1, 0, 2)$, $(1, 1, 0)$, $(1, 1, 1)$

이므로 경우의 수는 10이다.

이때, $(x, y, z)=(1, 2, 1)$, $(x, y, z)=(2, 1, 1)$인 경우의 수도 모두 10이다.

(i), (ii)에서 구하는 경우의 수는

$3 \times 7 + 3 \times 10 = 51$

02-1

(1) $(x-y-z)^2$의 전개식에서 서로 다른 항의 개수는 서로 다른 3개에서 중복을 허용하여 2개를 택하는 중복조합의 수와 같으므로

$$_3H_2 = {}_{3+2-1}C_2 = {}_4C_2 = \frac{4 \times 3}{2 \times 1} = 6$$

$(a+2b)^3$의 전개식에서 서로 다른 항의 개수는 서로 다른 2개에서 중복을 허용하여 3개를 택하는 중복조합의 수와 같으므로

$$_2H_3 = {}_{2+3-1}C_3 = {}_4C_3 = {}_4C_1 = 4$$

따라서 구하는 서로 다른 항의 개수는

$6 \times 4 = 24$

(2) $(x+y)^4$의 전개식에서 서로 다른 항의 개수는 서로 다른 2개에서 중복을 허용하여 4개를 택하는 중복조합의 수와 같으므로

$$_2H_4 = {}_{2+4-1}C_4 = {}_5C_4 = {}_5C_1 = 5$$

$(p+q+r)^3$의 전개식에서 서로 다른 항의 개수는 서로 다른 3개에서 중복을 허용하여 3개를 택하는 중복조합의 수와 같으므로

$$_3H_3 = {}_{3+3-1}C_3 = {}_5C_3 = {}_5C_2 = \frac{5 \times 4}{2 \times 1} = 10$$

$(a+b+c+d)^2$의 전개식에서 서로 다른 항의 개수는 서로 다른 4개에서 중복을 허용하여 2개를 택하는 중복조합의 수와 같으므로

$$_4H_2 = {}_{4+2-1}C_2 = {}_5C_2 = 10$$

따라서 구하는 서로 다른 항의 개수는

$5 \times 10 \times 10 = 500$

답 (1) 24 (2) 500

02-2

$(x+y+z+w)^n$의 전개식에서 서로 다른 항의 개수는 서로 다른 4개에서 중복을 허용하여 n개를 택하는 중복조합의 수와 같고 이 값이 165이므로

$_4H_n=165$

이때, $_4H_n=_{4+n-1}C_n=_{n+3}C_n=_{n+3}C_3$이므로

$\dfrac{(n+3)(n+2)(n+1)}{3\times2\times1}=165$

$(n+3)(n+2)(n+1)=990=11\times10\times9$

$\therefore n=8$ (\because n은 자연수)

답 8

02-3

$(a+b+c+d)^9$의 전개식에서 문자 d가 포함되지 않는 서로 다른 항의 개수는 <u>서로 다른 3개</u>에서 중복을 허용하여 9개를 택하는 중복조합의 수와 같으므로
└ d를 제외한 3개의 문자 a, b, c

$_3H_9=_{3+9-1}C_9=_{11}C_9=_{11}C_2=\dfrac{11\times10}{2\times1}=55$

$\therefore p=55$ ……㉠

한편, $(a+b+c+d)^9$의 전개식에서 문자 d의 차수가 4 이상인 항은 $a^xb^yc^zd^w$ ($x+y+z+w=9$, x, y, z는 음이 아닌 정수, w는 4 이상의 자연수) 꼴이다.

$w=w'+4$ (w'은 음이 아닌 정수)라 하면

$x+y+z+w=9$에서 $x+y+z+(w'+4)=9$

$\therefore x+y+z+w'=5$

위의 방정식을 만족시키는 음이 아닌 정수 x, y, z, w'의 순서쌍 (x, y, z, w')의 개수는 서로 다른 4개에서 중복을 허용하여 5개를 택하는 중복조합의 수와 같으므로

$_4H_5=_{4+5-1}C_5=_8C_5=_8C_3=\dfrac{8\times7\times6}{3\times2\times1}=56$

$\therefore q=56$ ……㉡

㉠, ㉡에서 $q-p=56-55=1$

답 1

다른풀이

$(a+b+c+d)^9$의 전개식에서 문자 d의 차수가 4 이상인 서로 다른 항의 개수는 $(a+b+c+d)^9$의 전개식의 서로 다른 항의 개수에서 문자 d의 차수가 3 이하인 서로 다른 항의 개수를 빼서 구할 수 있다.

(i) $(a+b+c+d)^9$의 전개식에서 서로 다른 항의 개수는 서로 다른 4개에서 중복을 허용하여 9개를 택하는 중복조합의 수와 같으므로

$_4H_9=_{4+9-1}C_9=_{12}C_9=_{12}C_3=\dfrac{12\times11\times10}{3\times2\times1}=220$

(ii) $(a+b+c+d)^9$의 전개식에서 문자 d의 차수가 0, 1, 2, 3인 서로 다른 항의 개수는 각각 $(a+b+c)^9$, $(a+b+c)^8$, $(a+b+c)^7$, $(a+b+c)^6$의 전개식의 서로 다른 항의 개수와 같으므로

$_3H_9+_3H_8+_3H_7+_3H_6$

$=_{3+9-1}C_9+_{3+8-1}C_8+_{3+7-1}C_7+_{3+6-1}C_6$

$=_{11}C_9+_{10}C_8+_9C_7+_8C_6$

$=_{11}C_2+_{10}C_2+_9C_2+_8C_2$

$=\dfrac{11\times10}{2\times1}+\dfrac{10\times9}{2\times1}+\dfrac{9\times8}{2\times1}+\dfrac{8\times7}{2\times1}$

$=55+45+36+28=164$

(i), (ii)에서 $q=220-164=56$

03-1

(1) $x=2x'+2$, $y=2y'+2$, $z=2z'+2$
 (단, x', y', z'은 음이 아닌 정수)

라 하면 $x+y+z=24$에서 $2(x'+y'+z')+6=24$

$2(x'+y'+z')=18$ $\therefore x'+y'+z'=9$

방정식 $x'+y'+z'=9$를 만족시키는 음이 아닌 정수 x', y', z'의 순서쌍 (x', y', z')의 개수는 서로 다른 3개에서 중복을 허용하여 9개를 택하는 중복조합의 수와 같으므로

$_3H_9=_{3+9-1}C_9=_{11}C_9=_{11}C_2=\dfrac{11\times10}{2\times1}=55$

(2) $x=x'+1$, $y=y'+1$, $z=z'+1$, $w=w'+1$
 (단, x', y', z', w'은 음이 아닌 정수)

이라 하면 $x+y+z+w\le7$에서

$(x'+1)+(y'+1)+(z'+1)+(w'+1)\le7$

$\therefore x'+y'+z'+w'\le3$ ……㉠

㉠을 만족시키는 경우는 $x'+y'+z'+w'=0$ 또는 $x'+y'+z'+w'=1$ 또는 $x'+y'+z'+w'=2$ 또는 $x'+y'+z'+w'=3$

(i) $x'+y'+z'+w'=0$일 때,
 음이 아닌 정수 x', y', z', w'의 순서쌍 (x', y', z', w')의 개수는 $(0, 0, 0, 0)$의 1이다.

(ii) $x'+y'+z'+w'=1$일 때,

음이 아닌 정수 x', y', z', w'의 순서쌍 (x', y', z', w')의 개수는 서로 다른 4개에서 중복을 허용하여 1개를 택하는 중복조합의 수와 같으므로

$$_4H_1={}_{4+1-1}C_1={}_4C_1=4$$

(iii) $x'+y'+z'+w'=2$일 때,

음이 아닌 정수 x', y', z', w'의 순서쌍 (x', y', z', w')의 개수는 서로 다른 4개에서 중복을 허용하여 2개를 택하는 중복조합의 수와 같으므로

$$_4H_2={}_{4+2-1}C_2={}_5C_2=\frac{5\times4}{2\times1}=10$$

(iv) $x'+y'+z'+w'=3$일 때,

음이 아닌 정수 x', y', z', w'의 순서쌍 (x', y', z', w')의 개수는 서로 다른 4개에서 중복을 허용하여 3개를 택하는 중복조합의 수와 같으므로

$$_4H_3={}_{4+3-1}C_3={}_6C_3=\frac{6\times5\times4}{3\times2\times1}=20$$

(i)~(iv)에서 구하는 순서쌍 (x, y, z, w)의 개수는

$$1+4+10+20=35$$

<div align="right">답 (1) 55 (2) 35</div>

다른풀이 1

(1) $x=2x'$, $y=2y'$, $z=2z'$ (x', y', z'은 자연수)이라 하면 $x+y+z=24$에서

$2x'+2y'+2z'=24$ ∴ $x'+y'+z'=12$

방정식 $x'+y'+z'=12$를 만족시키는 자연수 x', y', z'의 순서쌍 (x', y', z')의 개수는 서로 다른 3개에서 중복을 허용하여 9개를 택하는 중복조합의 수와 같으므로

$$_3H_9={}_{3+9-1}C_9={}_{11}C_9={}_{11}C_2=\frac{11\times10}{2\times1}=55$$

(2) $_{n-1}C_{r-1}+{}_{n-1}C_r={}_nC_r$이므로 ㉠에서

$$_4H_0+{}_4H_1+{}_4H_2+{}_4H_3={}_3C_0+{}_4C_1+{}_5C_2+{}_6C_3$$
$$=(\underbrace{_4C_0+{}_4C_1}_{={}_5C_1})+{}_5C_2+{}_6C_3$$
$$(\because {}_3C_0={}_4C_0)$$
$$=(\underbrace{_5C_1+{}_5C_2}_{={}_6C_2})+{}_6C_3={}_6C_2+{}_6C_3$$
$$={}_7C_3=\frac{7\times6\times5}{3\times2\times1}=35$$

다른풀이 2

(2) 부등식 $x+y+z+w\le7$을 만족시키는 자연수 x, y, z, w의 순서쌍 (x, y, z, w)의 개수는 방정식

$x+y+z+w+\delta=7$을 만족시키는 자연수 x, y, z, w와

음이 아닌 정수 δ의 순서쌍 (x, y, z, w, δ)의 개수와 같다.

이때, $x=x'+1$, $y=y'+1$, $z=z'+1$, $w=w'+1$

(단, x', y', z', w'은 음이 아닌 정수)

이라 하면

$x+y+z+w+\delta=7$에서

$(x'+1)+(y'+1)+(z'+1)+(w'+1)+\delta=7$

∴ $x'+y'+z'+w'+\delta=3$

위의 방정식을 만족시키는 음이 아닌 정수 x', y', z', w', δ의 순서쌍 (x', y', z', w', δ)의 개수는 서로 다른 5개에서 중복을 허용하여 3개를 택하는 중복조합의 수와 같으므로

$$_5H_3={}_{5+3-1}C_3={}_7C_3=\frac{7\times6\times5}{3\times2\times1}=35$$

보충설명 ————————————————

(1) 보통 자연수 범위에서 짝수는 $2n$, 홀수는 $2n-1$ (n은 자연수)로 나타내지만 중복조합을 이용할 때에는 변수의 범위가 음이 아닌 정수이어야 하므로 짝수를 $2n+2$, 홀수는 $2n+1$ (n은 음이 아닌 정수)로 나타내는 것이 편리하다.

————————————————

03-2

x, y가 음이 아닌 정수가 되는 z의 값은 0, 3, 6, 9이므로 $3x+3y$의 값은 3의 배수이므로 z의 값에 따라 다음과 같이 경우를 나눌 수 있다.

(i) $z=0$일 때,

$3x+3y+2z=18$에서

$3(x+y)=18$ ∴ $x+y=6$

방정식 $x+y=6$을 만족시키는 음이 아닌 정수 x, y의 순서쌍 (x, y)의 개수는 서로 다른 2개에서 중복을 허용하여 6개를 택하는 중복조합의 수와 같으므로

$$_2H_6={}_{2+6-1}C_6={}_7C_6={}_7C_1=7$$

(ii) $z=3$일 때,

$3x+3y+2z=18$에서

$3(x+y)=12$ ∴ $x+y=4$

방정식 $x+y=4$를 만족시키는 음이 아닌 정수 x, y의 순서쌍 (x, y)의 개수는 서로 다른 2개에서 중복을 허용하여 4개를 택하는 중복조합의 수와 같으므로

$$_2H_4={}_{2+4-1}C_4={}_5C_4={}_5C_1=5$$

(iii) $z=6$일 때,

$3x+3y+2z=18$에서

$3(x+y)=6$ $\therefore x+y=2$

방정식 $x+y=2$를 만족시키는 음이 아닌 정수 x, y의 순서쌍 (x, y)의 개수는 서로 다른 2개에서 중복을 허용하여 2개를 택하는 중복조합의 수와 같으므로

$_2H_2={}_{2+2-1}C_2={}_3C_2={}_3C_1=3$

(iv) $z=9$일 때,

$3x+3y+2z=18$에서

$3(x+y)=0$ $\therefore x+y=0$

방정식 $x+y=0$을 만족시키는 음이 아닌 정수 x, y의 순서쌍 (x, y)의 개수는 $(0, 0)$의 1이다.

(i)~(iv)에서 구하는 순서쌍 (x, y, z)의 개수는

$7+5+3+1=16$

답 16

풀이첨삭

$z=3N$ (N은 음이 아닌 정수)일 때, $3x+3y+2z=18$에서 $x+y+2N=6$ 꼴이 되어 정수 N의 값에 따라 방정식의 해의 개수를 구할 수 있다.

z가 3의 배수가 아닌 수, 예를 들어 $z=1$이면 $3x+3y+2z=18$에서 $3(x+y)=16$이므로 방정식 $x+y=\dfrac{16}{3}$을 만족시키는 정수 x, y의 값은 존재하지 않는다.

03-3

조건 ㈏에서 $a \times b \times c=6^7=2^7 \times 3^7$이므로

$a=2^{A_1} \times 3^{A_2}$, $b=2^{B_1} \times 3^{B_2}$, $c=2^{C_1} \times 3^{C_2}$이라 하면

$A_1+B_1+C_1=7$, $A_2+B_2+C_2=7$

이때, 조건 ㈎에서 a, b는 짝수이므로 A_1, B_1은 자연수이고 A_2, B_2는 음이 아닌 정수이다.

또한, c는 홀수이므로 $C_1=0$이고 C_2는 음이 아닌 정수이다. 즉, A_1, B_1은 자연수이고 $C_1=0$이므로

$A_1=A_1'+1$, $B_1=B_1'+1$ (A_1', B_1'은 음이 아닌 정수)

이라 하면 $A_1+B_1+C_1=7$에서

$(A_1'+1)+(B_1'+1)=7$ ($\because C_1=0$)

$\therefore A_1'+B_1'=5$

방정식 $A_1'+B_1'=5$를 만족시키는 음이 아닌 정수 A_1', B_1'의 순서쌍 (A_1', B_1')의 개수는 서로 다른 2개에서 중복을 허용하여 5개를 택하는 중복조합의 수와 같으므로

$_2H_5={}_{2+5-1}C_5={}_6C_5={}_6C_1=6$

방정식 $A_2+B_2+C_2=7$을 만족시키는 음이 아닌 정수 A_2, B_2, C_2의 순서쌍 (A_2, B_2, C_2)의 개수는 서로 다른 3개에서 중복을 허용하여 7개를 택하는 중복조합의 수와 같으므로

$_3H_7={}_{3+7-1}C_7={}_9C_7={}_9C_2=\dfrac{9 \times 8}{2 \times 1}=36$

따라서 조건을 만족시키는 자연수 a, b, c의 순서쌍 (a, b, c)의 개수는

$6 \times 36=216$

답 216

04-1

$x \geq 1$, $y \geq 1$이므로

$x=x'+1$, $y=y'+1$ (x', y'은 음이 아닌 정수)이라 하면

$x+y+2z=8$에서 $(x'+1)+(y'+1)+2z=8$

$\therefore x'+y'+2z=6$ ……㉠

이때, z의 값에 따라 다음과 같이 경우를 나눌 수 있다.

(i) $z=1$일 때, ㉠에서 $x'+y'=4$

방정식 $x'+y'=4$를 만족시키는 음이 아닌 정수 x', y'의 순서쌍 (x', y')의 개수는 서로 다른 2개에서 중복을 허용하여 4개를 택하는 중복조합의 수와 같으므로

$_2H_4={}_{2+4-1}C_4={}_5C_4={}_5C_1=5$

(ii) $z=2$일 때, ㉠에서 $x'+y'=2$

방정식 $x'+y'=2$를 만족시키는 음이 아닌 정수 x', y'의 순서쌍 (x', y')의 개수는 서로 다른 2개에서 중복을 허용하여 2개를 택하는 중복조합의 수와 같으므로

$_2H_2={}_{2+2-1}C_2={}_3C_2={}_3C_1=3$

(iii) $z=3$일 때, ㉠에서 $x'+y'=0$

방정식 $x'+y'=0$을 만족시키는 음이 아닌 정수 x', y'의 순서쌍 (x', y')의 개수는 $(0, 0)$의 1이다.

(i), (ii), (iii)에서 구하는 순서쌍 (x, y, z)의 개수는

$5+3+1=9$

답 9

04-2

네 자리 자연수의 각 자리의 수를 각각 a, b, c, d라 하면
$a+b+c+d=13$ (단, $a\leq9$, $b\leq9$, $c\leq9$, $d\leq9$인 자연수)
$a=a'+1$, $b=b'+1$, $c=c'+1$, $d=d'+1$
(단, a', b', c', d'은 음이 아닌 정수)
이라 하면 $(a'+1)+(b'+1)+(c'+1)+(d'+1)=13$
\therefore $a'+b'+c'+d'=9$
(단, $a'\leq8$, $b'\leq8$, $c'\leq8$, $d'\leq8$인 음이 아닌 정수)
방정식 $a'+b'+c'+d'=9$를 만족시키는 음이 아닌 정수 a', b', c', d'의 순서쌍 (a', b', c', d')의 개수는 서로 다른 4개에서 중복을 허용하여 9개를 택하는 중복조합의 수와 같으므로

$$_4H_9=_{4+9-1}C_9=_{12}C_9=_{12}C_3=\frac{12\times11\times10}{3\times2\times1}=220$$

이때, a', b', c', d'은 모두 8 이하의 음이 아닌 정수이므로 $(9, 0, 0, 0)$, $(0, 9, 0, 0)$, $(0, 0, 9, 0)$, $(0, 0, 0, 9)$의 4가지 경우는 제외시켜야 한다.
따라서 구하는 자연수의 개수는
$220-4=216$

답 216

04-3

조건 ㈎에서 $a+b+c=2d+7$ ······㉠
조건 ㈏에서 $d\leq2$인 음이 아닌 정수이므로 d의 값에 따라 다음과 같이 경우를 나눌 수 있다.

(ⅰ) $d=0$일 때,
㉠에서 $a+b+c=7$이고, 조건 ㈏의 $c\geq d+1$에서 $c\geq1$이므로 $c=c'+1$ (c'은 음이 아닌 정수)이라 하면
$a+b+(c'+1)=7$ $\quad\therefore$ $a+b+c'=6$
방정식 $a+b+c'=6$을 만족시키는 음이 아닌 정수 a, b, c'의 순서쌍 (a, b, c')의 개수는 서로 다른 3개에서 중복을 허용하여 6개를 택하는 중복조합의 수와 같으므로

$$_3H_6=_{3+6-1}C_6=_8C_6=_8C_2=\frac{8\times7}{2\times1}=28$$

(ⅱ) $d=1$일 때,
㉠에서 $a+b+c=9$이고, 조건 ㈏의 $c\geq d+1$에서 $c\geq2$이므로 $c=c'+2$ (c'은 음이 아닌 정수)라 하면
$a+b+(c'+2)=9$ $\quad\therefore$ $a+b+c'=7$

방정식 $a+b+c'=7$을 만족시키는 음이 아닌 정수 a, b, c'의 순서쌍 (a, b, c')의 개수는 서로 다른 3개에서 중복을 허용하여 7개를 택하는 중복조합의 수와 같으므로

$$_3H_7=_{3+7-1}C_7=_9C_7=_9C_2=\frac{9\times8}{2\times1}=36$$

(ⅲ) $d=2$일 때,
㉠에서 $a+b+c=11$이고, 조건 ㈏의 $c\geq d+1$에서 $c\geq3$이므로 $c=c'+3$ (c'은 음이 아닌 정수)이라 하면
$a+b+(c'+3)=11$ $\quad\therefore$ $a+b+c'=8$
방정식 $a+b+c'=8$을 만족시키는 음이 아닌 정수 a, b, c'의 순서쌍 (a, b, c')의 개수는 서로 다른 3개에서 중복을 허용하여 8개를 택하는 중복조합의 수와 같으므로

$$_3H_8=_{3+8-1}C_8=_{10}C_8=_{10}C_2=\frac{10\times9}{2\times1}=45$$

(ⅰ), (ⅱ), (ⅲ)에서 구하는 순서쌍 (a, b, c, d)의 개수는
$28+36+45=109$

답 109

05-1

각 주머니에 넣는 사탕의 개수를 x, y, z라 하면
$x+y+z=7$ (단, x, y, z는 음이 아닌 정수)
방정식 $x+y+z=7$을 만족시키는 음이 아닌 정수 x, y, z의 순서쌍 (x, y, z)의 개수는 서로 다른 3개에서 중복을 허용하여 7개를 택하는 중복조합의 수와 같으므로

$$_3H_7=_{3+7-1}C_7=_9C_7=_9C_2=\frac{9\times8}{2\times1}=36$$

이때, 각 주머니에 넣는 사탕의 개수의 최댓값은 4이므로
$x\leq4$, $y\leq4$, $z\leq4$
즉, x, y, z 중에서 어느 하나라도 5 이상인 경우는 제외시켜야 한다.
x가 5 이상인 경우의 음이 아닌 정수 x, y, z의 순서쌍 (x, y, z)는 $(5, 2, 0)$, $(5, 0, 2)$, $(5, 1, 1)$, $(6, 1, 0)$, $(6, 0, 1)$, $(7, 0, 0)$의 6개이고 y 또는 z가 5 이상인 경우도 마찬가지이므로 경우의 수는
$3\times6=18$
따라서 구하는 방법의 수는
$36-18=18$

답 18

다른풀이

같은 종류의 사탕 7개를 4 이하의 개수로 서로 다른 3개의 주머니에 나누어 넣는 경우는 다음과 같다.

(4개, 3개, 0개)인 경우의 수는 $3! = 6$

(4개, 2개, 1개)인 경우의 수는 $3! = 6$

(3개, 3개, 1개)인 경우의 수는 $\dfrac{3!}{2!} = 3$

(3개, 2개, 2개)인 경우의 수는 $\dfrac{3!}{2!} = 3$

따라서 구하는 방법의 수는

$6 + 6 + 3 + 3 = 18$

05-2

필통에 넣는 볼펜의 개수에 따라 다음과 같이 경우를 나눌 수 있다.

(i) 필통 하나에 볼펜 2자루를 모두 넣을 때,

세 개의 필통에서 볼펜을 넣을 필통을 고르는 경우의 수는

$_3C_1 = 3$

이때, 빈 필통이 없어야 하므로 볼펜을 넣지 않은 2개의 필통에 샤프를 각각 1자루씩 넣어야 한다.

남은 샤프 2자루를 세 개의 필통에 나누어 넣는 경우의 수는 서로 다른 3개에서 중복을 허용하여 2개를 택하는 중복조합의 수와 같으므로

$_3H_2 = {}_{3+2-1}C_2 = {}_4C_2 = \dfrac{4 \times 3}{2 \times 1} = 6$

즉, 이 경우의 수는

$3 \times 6 = 18$

(ii) 필통 두 개에 볼펜을 1자루씩 넣을 때,

세 개의 필통에서 볼펜을 넣을 두 개의 필통을 고르는 경우의 수는

$_3C_2 = {}_3C_1 = 3$

이때, 빈 필통이 없어야 하므로 볼펜을 넣지 않은 남은 필통에 샤프를 1자루 넣어야 한다.

남은 샤프 3자루를 세 개의 필통에 나누어 넣는 경우의 수는 서로 다른 3개에서 중복을 허용하여 3개를 택하는 중복조합의 수와 같으므로

$_3H_3 = {}_{3+3-1}C_3 = {}_5C_3 = {}_5C_2 = \dfrac{5 \times 4}{2 \times 1} = 10$

즉, 이 경우의 수는

$3 \times 10 = 30$

(i), (ii)에서 구하는 경우의 수는

$18 + 30 = 48$

답 48

05-3

세 명의 학생 A, B, C가 받는 연필의 개수를 각각 a_1, b_1, c_1, 지우개의 개수를 각각 a_2, b_2, c_2라 하면

$a_1 + b_1 + c_1 = 7$, $a_2 + b_2 + c_2 = 4$

(단, a_1, b_1, c_1, a_2, b_2, c_2는 음이 아닌 정수)

이때, 두 조건 ㈎, ㈏에서 학생 A는 연필을 2개 이상, 학생 B는 지우개를 1개 이상 받으므로

$a_1 = a_1' + 2$, $b_2 = b_2' + 1$ (a_1', b_2'은 음이 아닌 정수)이라 하면

$a_1' + b_1 + c_1 = 5$, $a_2 + b_2' + c_2 = 3$㉠

방정식 $a_1' + b_1 + c_1 = 5$를 만족시키는 음이 아닌 정수 a_1', b_1, c_1의 순서쌍 (a_1', b_1, c_1)의 개수는 서로 다른 3개에서 중복을 허용하여 5개를 택하는 중복조합의 수와 같으므로

$_3H_5 = {}_{3+5-1}C_5 = {}_7C_5 = {}_7C_2 = \dfrac{7 \times 6}{2 \times 1} = 21$

방정식 $a_2 + b_2' + c_2 = 3$을 만족시키는 음이 아닌 정수 a_2, b_2', c_2의 순서쌍 (a_2, b_2', c_2)의 개수는 서로 다른 3개에서 중복을 허용하여 3개를 택하는 중복조합의 수와 같으므로

$_3H_3 = {}_{3+3-1}C_3 = {}_5C_3 = {}_5C_2 = \dfrac{5 \times 4}{2 \times 1} = 10$

즉, ㉠을 만족시키는 해의 개수는

$21 \times 10 = 210$

이때, 조건 ㈐에서 학생 C가 받는 연필과 지우개의 개수의 합은 2 이상이어야 하므로 학생 C가 아무것도 받지 못하거나 연필 또는 지우개를 1개 받는 경우는 제외시켜야 한다.

(i) 학생 C가 아무것도 받지 못할 때,

㉠에서

$a_1' + b_1 = 5$, $a_2 + b_2' = 3$ ($\because c_1 = c_2 = 0$)㉡

방정식 $a_1' + b_1 = 5$를 만족시키는 음이 아닌 정수 a_1', b_1의 순서쌍 (a_1', b_1)의 개수는 서로 다른 2개에서 중복을 허용하여 5개를 택하는 중복조합의 수와 같으므로

$_2H_5 = {}_{2+5-1}C_5 = {}_6C_5 = {}_6C_1 = 6$

방정식 $a_2 + b_2' = 3$을 만족시키는 음이 아닌 정수 a_2, b_2'의 순서쌍 (a_2, b_2')의 개수는 서로 다른 2개에서 중복을 허용하여 3개를 택하는 중복조합의 수와 같으므로

$_2H_3 = {}_{2+3-1}C_3 = {}_4C_3 = {}_4C_1 = 4$

즉, ⓒ을 만족시키는 해의 개수는

$6 \times 4 = 24$

(ii) 학생 C가 연필 1개만 받을 때,

ⓐ에서

$a_1' + b_1 = 4$, $a_2 + b_2' = 3$ $(\because c_1 = 1, c_2 = 0)$ ······ⓒ

방정식 $a_1' + b_1 = 4$를 만족시키는 음이 아닌 정수 a_1', b_1의 순서쌍 (a_1', b_1)의 개수는 서로 다른 2개에서 중복을 허용하여 4개를 택하는 중복조합의 수와 같으므로

$_2H_4 = {}_{2+4-1}C_4 = {}_5C_4 = {}_5C_1 = 5$

방정식 $a_2 + b_2' = 3$을 만족시키는 음이 아닌 정수 a_2, b_2'의 순서쌍 (a_2, b_2')의 개수는 서로 다른 2개에서 중복을 허용하여 3개를 택하는 중복조합의 수와 같으므로

$_2H_3 = {}_{2+3-1}C_3 = {}_4C_3 = {}_4C_1 = 4$

즉, ⓒ을 만족시키는 해의 개수는

$5 \times 4 = 20$

(iii) 학생 C가 지우개 1개만 받을 때,

ⓐ에서

$a_1' + b_1 = 5$, $a_2 + b_2' = 2$ $(\because c_1 = 0, c_2 = 1)$ ······ⓔ

방정식 $a_1' + b_1 = 5$를 만족시키는 음이 아닌 정수 a_1', b_1의 순서쌍 (a_1', b_1)의 개수는 서로 다른 2개에서 중복을 허용하여 5개를 택하는 중복조합의 수와 같으므로

$_2H_5 = {}_{2+5-1}C_5 = {}_6C_5 = {}_6C_1 = 6$

방정식 $a_2 + b_2' = 2$를 만족시키는 음이 아닌 정수 a_2, b_2'의 순서쌍 (a_2, b_2')의 개수는 서로 다른 2개에서 중복을 허용하여 2개를 택하는 중복조합의 수와 같으므로

$_2H_2 = {}_{2+2-1}C_2 = {}_3C_2 = {}_3C_1 = 3$

즉, ⓔ을 만족시키는 해의 개수는

$6 \times 3 = 18$

따라서 주어진 조건을 만족시키는 경우의 수는

$210 - (24 + 20 + 18) = 210 - 62 = 148$

답 148

06-1

$f(2)f(3) = 4$를 만족시키는 함숫값 $f(2)$, $f(3)$의 순서쌍 $(f(2), f(3))$의 개수는 $(1, 4)$, $(2, 2)$, $(4, 1)$의 3이다.

또한, $f(4) \leq f(5) \leq f(6)$을 만족시키는 함숫값 $f(4)$, $f(5)$, $f(6)$의 순서쌍 $(f(4), f(5), f(6))$의 개수는 공역 X의 서로 다른 6개의 원소에서 중복을 허용하여 3개를 택하는 중복조합의 수와 같으므로

$_6H_3 = {}_{6+3-1}C_3 = {}_8C_3 = \dfrac{8 \times 7 \times 6}{3 \times 2 \times 1} = 56$

이때, $f(1)$의 값을 정하는 경우의 수는 6

따라서 조건을 만족시키는 함수 f의 개수는

$3 \times 56 \times 6 = 1008$

답 1008

06-2

조건 ㈎에서 a가 홀수이면 $af(a)$는 짝수이므로 $f(a)$는 짝수이다.

또한, 조건 ㈏에서 b가 짝수이면 $b + f(b)$는 짝수이므로 $f(b)$는 짝수이다.

즉, 치역의 원소는 모두 짝수이다. ······ⓐ

이때, 조건 ㈐에서 $f(1) + f(2) = 8$인 함숫값 $f(1)$, $f(2)$의 순서쌍 $(f(1), f(2))$의 개수는 $(2, 6)$, $(4, 4)$, $(6, 2)$의 3이다.

조건 ㈑에서 $3 \leq x_1 < x_2$이면 $f(x_1) \leq f(x_2)$이므로 $f(3)$, $f(4)$, \cdots, $f(9)$의 값을 정하는 경우의 수는 공역 X의 원소 중 4개의 원소 2, 4, 6, 8에서 중복을 허용하여 7개를 택하는 중복조합의 수와 같으므로 (∵ 조건 ⓐ)

$_4H_7 = {}_{4+7-1}C_7 = {}_{10}C_7 = {}_{10}C_3 = \dfrac{10 \times 9 \times 8}{3 \times 2 \times 1} = 120$

따라서 조건을 만족시키는 함수 f의 개수는

$3 \times 120 = 360$

답 360

06-3

조건 ㈎에서 $f(1) + f(4) = 8$인 함숫값 $f(1)$, $f(4)$의 순서쌍 $(f(1), f(4))$는 $(2, 6)$, $(3, 5)$, $(4, 4)$, $(5, 3)$, $(6, 2)$이다.

이때, 조건 ㈏에서 $x_1 < x_2 \leq 4$이면 $f(x_1) \geq f(x_2)$이므로 가능한 $f(1)$, $f(4)$의 순서쌍 $(f(1), f(4))$는 $(4, 4)$, $(5, 3)$, $(6, 2)$의 3가지이다.

(i) $f(1) = 4$, $f(4) = 4$일 때,

조건 ㈏에서 $f(1) \geq f(2) \geq f(3) \geq f(4)$

이때, $f(1) = f(4) = 4$이므로 $4 \geq f(2) \geq f(3) \geq 4$에서 $f(2)$, $f(3)$의 값을 정하는 경우의 수는 1이다.

또한, $f(5) \leq 4$, $f(6) \leq 4$이므로 $f(5)$, $f(6)$의 값을 정하는 경우의 수는 공역 X의 원소 중 4개의 원소 1, 2, 3, 4에서 중복을 허용하여 2개를 택하는 중복순열의 수와 같으므로

$_4\Pi_2 = 4^2 = 16$

즉, 이 경우의 함수 f의 개수는

$1 \times 16 = 16$

(ii) $f(1) = 5$, $f(4) = 3$일 때,

조건 (내)에서 $f(1) \geq f(2) \geq f(3) \geq f(4)$

이때, $f(1) = 5$, $f(4) = 3$이므로 $5 \geq f(2) \geq f(3) \geq 3$에서 $f(2)$, $f(3)$의 값을 정하는 경우의 수는 공역 X의 원소 중 3개의 원소 3, 4, 5에서 중복을 허용하여 2개를 택하는 중복조합의 수와 같으므로

$_3H_2 = {}_{3+2-1}C_2 = {}_4C_2 = \dfrac{4 \times 3}{2 \times 1} = 6$

또한, $f(5) \leq 3$, $f(6) \leq 3$이므로 $f(5)$, $f(6)$의 값을 정하는 경우의 수는 공역 X의 원소 중 3개의 원소 1, 2, 3에서 중복을 허용하여 2개를 택하는 중복순열의 수와 같으므로

$_3\Pi_2 = 3^2 = 9$

즉, 이 경우의 함수 f의 개수는

$6 \times 9 = 54$

(iii) $f(1) = 6$, $f(4) = 2$일 때,

조건 (내)에서 $f(1) \geq f(2) \geq f(3) \geq f(4)$

이때, $f(1) = 6$, $f(4) = 2$이므로 $6 \geq f(2) \geq f(3) \geq 2$에서 $f(2)$, $f(3)$의 값을 정하는 경우의 수는 공역 X의 원소 중 5개의 원소 2, 3, 4, 5, 6에서 중복을 허용하여 2개를 택하는 중복조합의 수와 같으므로

$_5H_2 = {}_{5+2-1}C_2 = {}_6C_2 = \dfrac{6 \times 5}{2 \times 1} = 15$

또한, $f(5) \leq 2$, $f(6) \leq 2$이므로 $f(5)$, $f(6)$의 값을 정하는 경우의 수는 공역 X의 원소 중 2개의 원소 1, 2에서 중복을 허용하여 2개를 택하는 중복순열의 수와 같으므로

$_2\Pi_2 = 2^2 = 4$

즉, 이 경우의 함수 f의 개수는

$15 \times 4 = 60$

(i), (ii), (iii)에서 조건을 만족시키는 함수 f의 개수는

$16 + 54 + 60 = 130$

답 130

보충설명

(ii)에서 $f(2)$, $f(3)$의 값을 정하는 경우의 수는 공역 X의 원소 중 3개의 원소 3, 4, 5에서 중복을 허용하여 2개를 택한 후, 작은 수부터 차례대로 $f(3)$, $f(2)$에 대응시키면 되므로 서로 다른 3개에서 중복을 허용하여 2개를 택하는 중복조합의 수와 같다. $f(5)$, $f(6)$의 값을 정하는 경우의 수는 $f(5)$, $f(6)$을 각각 공역 X의 원소 중 3개의 원소 1, 2, 3에 대응시키면 되므로 서로 다른 3개에서 중복을 허용하여 2개를 택하는 중복순열의 수와 같다.

(i), (iii)도 같은 방법으로 이해할 수 있다.

07-1

$3 \leq a < b \leq c < d \leq e \leq 7$에서 c의 최솟값은 4이고 최댓값은 6이므로 c의 값에 따라 다음과 같이 경우를 나눌 수 있다.

(i) $c = 4$일 때,

$3 \leq a < b \leq 4 < d \leq e \leq 7$에서 a, b를 정하는 경우의 수는 $a = 3$, $b = 4$의 1이다.

이때, d, e를 정하는 경우의 수는 3개의 숫자 5, 6, 7 중에서 중복을 허용하여 2개를 택하는 중복조합의 수와 같으므로

$_3H_2 = {}_{3+2-1}C_2 = {}_4C_2 = \dfrac{4 \times 3}{2 \times 1} = 6$

즉, 이 경우의 순서쌍의 개수는

$1 \times 6 = 6$

(ii) $c = 5$일 때,

$3 \leq a < b \leq 5 < d \leq e \leq 7$에서 a, b를 정하는 경우의 수는 3개의 숫자 3, 4, 5 중에서 2개를 택하는 조합의 수와 같으므로

$_3C_2 = {}_3C_1 = 3$

이때, d, e를 정하는 경우의 수는 2개의 숫자 6, 7 중에서 중복을 허용하여 2개를 택하는 중복조합의 수와 같으므로 $_2H_2 = {}_{2+2-1}C_2 = {}_3C_2 = {}_3C_1 = 3$

즉, 이 경우의 순서쌍의 개수는

$3 \times 3 = 9$

(iii) $c = 6$일 때,

$3 \leq a < b \leq 6 < d \leq e \leq 7$에서 a, b를 정하는 경우의 수는 4개의 숫자 3, 4, 5, 6 중에서 2개를 택하는 조합의 수와 같으므로

$_4C_2 = \dfrac{4 \times 3}{2 \times 1} = 6$

이때, d, e를 정하는 경우의 수는 $d=e=7$의 1이다.

즉, 이 경우의 순서쌍의 개수는

$6 \times 1 = 6$

(i), (ii), (iii)에서 구하는 순서쌍 (a, b, c, d, e)의 개수는

$6+9+6=21$

답 21

07-2

조건 ㈎에서 $a \times b \times c \times d \times e$는 홀수이므로 a, b, c, d, e는 모두 홀수이다.

이때, 조건 ㈏의 $a<b<8$에서 1부터 8까지의 자연수 중 홀수는 1, 3, 5, 7의 4개가 있다.

두 홀수 a, b의 순서쌍 (a, b)의 개수는 서로 다른 4개에서 2개를 택하는 조합의 수와 같으므로

$_4\mathrm{C}_2 = \dfrac{4 \times 3}{2 \times 1} = 6$

이 각각에 대하여 조건 ㈏의 $8 \le c \le d \le e < 16$에서 8부터 16까지의 자연수 중 홀수는 9, 11, 13, 15의 4개가 있다.

세 홀수 c, d, e의 순서쌍 (c, d, e)의 개수는 서로 다른 4개에서 중복을 허용하여 3개를 택하는 중복조합의 수와 같으므로

$_4\mathrm{H}_3 = {}_{4+3-1}\mathrm{C}_3 = {}_6\mathrm{C}_3 = \dfrac{6 \times 5 \times 4}{3 \times 2 \times 1} = 20$

따라서 구하는 순서쌍 (a, b, c, d, e)의 개수는

$6 \times 20 = 120$

답 120

07-3

조건 ㈎에서 $n=1$, 2일 때, $x_{n+1}-x_n \ge n+1$이므로

$x_2-x_1 \ge 2$, $x_3-x_2 \ge 3$ \therefore $x_1 \le x_2-2$, $x_2 \le x_3-3$

조건 ㈏에서 $x_3 \le 14$이므로

$0 \le x_1 \le x_2-2 \le x_3-5 \le 9$

이때, $x_2'=x_2-2$, $x_3'=x_3-5$ (x_2', x_3'은 음이 아닌 정수)

라 하면

$0 \le x_1 \le x_2' \le x_3' \le 9$

$0 \le x_1 \le x_2' \le x_3' \le 9$를 만족시키는 음이 아닌 정수 x_1, x_2', x_3'의 순서쌍 (x_1, x_2', x_3')의 개수는 서로 다른 10개에서 중복을 허용하여 3개를 택하는 중복조합의 수와 같으므로

$_{10}\mathrm{H}_3 = {}_{10+3-1}\mathrm{C}_3 = {}_{12}\mathrm{C}_3 = \dfrac{12 \times 11 \times 10}{3 \times 2 \times 1} = 220$

답 220

다른풀이 1

조건 ㈎에서 $n=1$, 2일 때, $x_{n+1}-x_n \ge n+1$이므로

$x_2-x_1 \ge 2$, $x_3-x_2 \ge 3$ \therefore $x_2 \ge x_1+2$, $x_3 \ge x_2+3$

조건 ㈏에서 $x_3 \le 14$이므로

$5 \le x_1+5 \le x_2+3 \le x_3 \le 14$

이때, $x_1'=x_1+5$, $x_2'=x_2+3$ (x_1', x_2'은 음이 아닌 정수)

이라 하면

$5 \le x_1' \le x_2' \le x_3 \le 14$

$5 \le x_1' \le x_2' \le x_3 \le 14$를 만족시키는 음이 아닌 정수 x_1', x_2', x_3의 순서쌍 (x_1', x_2', x_3)의 개수는 서로 다른 10개에서 중복을 허용하여 3개를 택하는 중복조합의 수와 같으므로

$_{10}\mathrm{H}_3 = {}_{10+3-1}\mathrm{C}_3 = {}_{12}\mathrm{C}_3 = 220$

다른풀이 2

조건 ㈎에서 $n=1$, 2일 때, $x_{n+1}-x_n \ge n+1$이므로

$x_2-x_1 \ge 2$, $x_3-x_2 \ge 3$ \therefore $x_2 \ge x_1+2$, $x_3 \ge x_2+3$

조건 ㈏에서 $x_3 \le 14$이므로 0, 1, 2, \cdots, 14의 15개의 자리 중 3개의 자리에 x_1, x_2, x_3을 배열하고 양 끝 및 그 사이에 들어가는 수의 개수를 각각 a, b, c, d라 하자.

$(a$개$)$, x_1, $(b$개$)$, x_2, $(c$개$)$, x_3, $(d$개$)$

라 하면

$a+b+c+d=12$

(단, b, c는 $b \ge 1$, $c \ge 2$인 정수, a, d는 음이 아닌 정수)

이때, $b=b'+1$, $c=c'+2$ (b', c'은 음이 아닌 정수)라 하면

$a+(b'+1)+(c'+2)+d=12$

\therefore $a+b'+c'+d=9$

따라서 방정식 $a+b'+c'+d=9$를 만족시키는 음이 아닌 정수 a, b', c', d의 순서쌍 (a, b', c', d)의 개수는 서로 다른 4개에서 중복을 허용하여 9개를 택하는 중복조합의 수와 같으므로 구하는 순서쌍의 개수는

$_4\mathrm{H}_9 = {}_{4+9-1}\mathrm{C}_9 = {}_{12}\mathrm{C}_9 = {}_{12}\mathrm{C}_3 = 220$

08-1

(1) $(1-x)+(2-x)^2+(3-x)^3+(4-x)^4+(5-x)^5$의 전개식에서 x^3의 계수는 $(3-x)^3, (4-x)^4, (5-x)^5$의 각각의 전개식의 x^3의 계수를 더하면 된다.

$(3-x)^3$의 전개식의 일반항은

$_3C_{r_1}3^{3-r_1}(-x)^{r_1}=_3C_{r_1}3^{3-r_1}(-1)^{r_1}x^{r_1}$이므로 x^3의 계수는

$_3C_3\times(-1)^3$

$(4-x)^4$의 전개식의 일반항은

$_4C_{r_2}4^{4-r_2}(-x)^{r_2}=_4C_{r_2}4^{4-r_2}(-1)^{r_2}x^{r_2}$이므로 x^3의 계수는

$_4C_3\times4\times(-1)^3$

$(5-x)^5$의 전개식의 일반항은

$_5C_{r_3}5^{5-r_3}(-x)^{r_3}=_5C_{r_3}5^{5-r_3}(-1)^{r_3}x^{r_3}$이므로 x^3의 계수는

$_5C_3\times5^2\times(-1)^3$

따라서 구하는 x^3의 계수는

$_3C_3\times(-1)^3+_4C_3\times4\times(-1)^3+_5C_3\times5^2\times(-1)^3$

$=-1-16-250=-267$

(2) $\left(3x+\dfrac{1}{x^3}\right)^6$의 전개식의 일반항은

$_6C_r(3x)^{6-r}\left(\dfrac{1}{x^3}\right)^r=_6C_r3^{6-r}x^{6-4r}$　　　$\cdots\cdots\bigcirc$

$\dfrac{1}{x^{10}}$의 계수는 $6-4r=-10$일 때이므로

$4r=16$　　$\therefore r=4$

이것을 다시 \bigcirc에 대입하면 $\dfrac{1}{x^{10}}$의 계수는

$_6C_4\times3^2=_6C_2\times3^2=15\times9=135$

(3) 다항식 $(2x-1)^n$의 전개식의 일반항은

$_nC_r(2x)^{n-r}(-1)^r=_nC_r2^{n-r}(-1)^rx^{n-r}$

주어진 식의 전개식에서 x^2의 계수는

$(2x-1)^2, (2x-1)^3, (2x-1)^4$의 각각의 전개식의 x^2의 계수를 더하면 되므로 구하는 x^2의 계수는

$_2C_0\times2^2+_3C_1\times2^2\times(-1)+_4C_2\times2^2\times(-1)^2$

$=4-12+24=16$

답 (1) -267　(2) 135　(3) 16

08-2

$(5+2x)^4$의 전개식의 일반항은

$_4C_r5^{4-r}(2x)^r=_4C_r5^{4-r}2^rx^r$

이때, x^3의 계수는

$_4C_3\times5\times2^3=_4C_1\times5\times2^3=4\times5\times8=160$

$(1-kx)^5$의 전개식의 일반항은

$_5C_s1^{5-s}(-kx)^s=_5C_s(-k)^sx^s$

이때, x^2의 계수는

$_5C_2\times(-k)^2=10k^2\ (\because k>0)$

그런데 $(5+2x)^4$의 전개식에서 x^3의 계수가 $(1-kx)^5$의 전개식에서 x^2의 계수의 4배이므로

$160=4\times10k^2, k^2=4$

$\therefore k=2\ (\because k>0)$

답 2

08-3

$\left(x^2-\dfrac{4}{x^3}-\dfrac{1}{2}y^2\right)^5$을 $\left\{\left(x^2-\dfrac{4}{x^3}\right)-\dfrac{1}{2}y^2\right\}^5$으로 생각하여 이항정리를 이용하면 이 전개식의 일반항은

$_5C_r\left(x^2-\dfrac{4}{x^3}\right)^{5-r}\left(-\dfrac{1}{2}y^2\right)^r$

$r=0$을 위의 식에 대입하면

$\left(x^2-\dfrac{4}{x^3}\right)^5$이고 이 전개식의 일반항은

$_5C_s(x^2)^{5-s}\left(-\dfrac{4}{x^3}\right)^s=_5C_s(-4)^sx^{10-5s}$　　$\cdots\cdots\bigcirc$

이때, 상수항은 $10-5s=0$일 때이므로

$s=2$

$s=2$를 \bigcirc에 대입하면 구하는 상수항은

$_5C_2\times(-4)^2=\dfrac{5\times4}{2\times1}\times16=10\times16=160$

답 160

다른풀이

다항정리를 이용하면 $\left(x^2-\dfrac{4}{x^3}-\dfrac{1}{2}y^2\right)^5$의 전개식의 일반항은

$\dfrac{5!}{p!q!r!}(x^2)^p\left(-\dfrac{4}{x^3}\right)^q\left(-\dfrac{1}{2}y^2\right)^r$

$=\dfrac{5!}{p!q!r!}(-4)^q\left(-\dfrac{1}{2}\right)^rx^{2p-3q}y^{2r}$ (단, $p+q+r=5$)

　　　　　　　　　　　　　　　　　　　　$\cdots\cdots\bigcirc$

이때, 상수항은 $2p-3q=0$, $2r=0$일 때이므로

$p=\dfrac{3}{2}q, r=0$

이것을 $p+q+r=5$에 대입하면 $\dfrac{5}{2}q=5$에서

$q=2$

$\therefore p=3, q=2, r=0$

이것을 다시 ㉠에 대입하면 구하는 상수항은

$$\frac{5!}{3!2!0!}\times(-4)^2\times\left(-\frac{1}{2}\right)^0=10\times16\times1=160$$

09-1

$\left(2x+\dfrac{a}{x^2}\right)^4$의 전개식의 일반항은

$$_4\mathrm{C}_r(2x)^{4-r}\left(\frac{a}{x^2}\right)^r={}_4\mathrm{C}_r2^{4-r}a^rx^{4-r}x^{-2r}$$
$$={}_4\mathrm{C}_r2^{4-r}a^rx^{4-3r}\qquad\cdots\cdots㉠$$

이때, $\left(x^2+\dfrac{3}{x}\right)\left(2x+\dfrac{a}{x^2}\right)^4$의 전개식에서 x^3항이 나오는 경우는 다음과 같이 2가지가 있다.

(i) (x^2항)\times(㉠의 x항)

㉠의 x항은 $4-3r=1$일 때이므로 $r=1$

$r=1$을 다시 ㉠에 대입하면 x^3의 계수는

$$_4\mathrm{C}_1\times2^3\times a=4\times8\times a=32a$$

(ii) $\left(\dfrac{3}{x}항\right)\times$(㉠의 x^4항)

㉠의 x^4항은 $4-3r=4$일 때이므로 $r=0$

$r=0$을 다시 ㉠에 대입하면 x^3의 계수는

$$3\times{}_4\mathrm{C}_0\times2^4\times a^0=3\times1\times16\times1=48$$

(i), (ii)에서 x^3의 계수는 $32a+48$이므로

$32a+48=-16$에서

$32a=-64$ ∴ $a=-2$

답 -2

09-2

$(1+x)^m$의 전개식의 일반항은

$$_m\mathrm{C}_rx^r$$

$(2+x^2)^5$의 전개식의 일반항은

$$_5\mathrm{C}_s2^{5-s}(x^2)^s={}_5\mathrm{C}_s2^{5-s}x^{2s}$$

따라서 $(1+x)^m(2+x^2)^5$의 전개식의 일반항은

$$_m\mathrm{C}_rx^r\times{}_5\mathrm{C}_s2^{5-s}x^{2s}={}_m\mathrm{C}_r\times{}_5\mathrm{C}_s\times2^{5-s}x^{r+2s}\qquad\cdots\cdots㉠$$

㉠의 x^2항은 $r+2s=2$ (r, s는 음이 아닌 정수)일 때이므로 이를 만족시키는 r, s의 순서쌍 (r, s)는 $(2, 0)$, $(0, 1)$이다.

(i) $r=2$, $s=0$일 때, ㉠에서 x^2의 계수는

$$_m\mathrm{C}_2\times{}_5\mathrm{C}_0\times2^5=\frac{m(m-1)}{2}\times1\times32=16m(m-1)$$

(ii) $r=0$, $s=1$일 때, ㉠에서 x^2의 계수는

$$_m\mathrm{C}_0\times{}_5\mathrm{C}_1\times2^4=1\times5\times16=80$$

(i), (ii)에서 x^2의 계수는 $16m(m-1)+80$

즉, $16m(m-1)+80=176$에서

$16m(m-1)=96$, $m^2-m-6=0$

$(m+2)(m-3)=0$ ∴ $m=3$ (\because m은 자연수)

답 3

09-3

$(1+x+x^2)^2$의 전개식의 일반항은

$$\frac{2!}{p!q!r!}x^q(x^2)^r=\frac{2!}{p!q!r!}x^{q+2r}$$
$$(단,\ p+q+r=2,\ p\geq0,\ q\geq0,\ r\geq0)\qquad\cdots\cdots㉠$$

$\left(x^5-\dfrac{2}{x}\right)^5$의 전개식의 일반항은

$$_5\mathrm{C}_s(x^5)^{5-s}\left(-\frac{2}{x}\right)^s={}_5\mathrm{C}_s(-2)^sx^{25-6s}\qquad\cdots\cdots㉡$$

$(1+x+x^2)^2\left(x^5-\dfrac{2}{x}\right)^5$의 전개식에서 x^2항이 나오는 경우는 (㉠의 x항)\times(㉡의 x항)일 때 뿐이다.

$p+q+r=2$, $q+2r=1$을 만족시키는 음이 아닌 정수 p, q, r의 순서쌍 (p, q, r)는 $(1, 1, 0)$이므로 ㉠에서 x의 계수는

$$\frac{2!}{1!1!0!}=2$$

㉡의 x항은 $25-6s=1$일 때이므로

$24=6s$ ∴ $s=4$

$s=4$를 다시 ㉡에 대입하면 x의 계수는

$$_5\mathrm{C}_4\times(-2)^4=5\times16=80$$

따라서 구하는 x^2의 계수는

$$2\times80=160$$

답 160

보충설명

㉡에서 x^2항, 상수항, $\dfrac{1}{x}$항, $\dfrac{1}{x^2}$항이 존재하지 않으므로 주어진 식의 전개식에서 x^2항은 ㉠의 x항과 ㉡의 x항이 곱해질 때만 나타난다.

10-1

(1) $_nC_1 + _nC_2 + \cdots + _nC_n = 2^n - 1$이므로

$\underbrace{_nC_0 + _nC_1 + _nC_2 + \cdots + _nC_n = 2^n}_{}, \ _nC_0 = 1$

$2000 < 2^n - 1 < 3000, \ 2001 < 2^n < 3001$

이때, $2^{11} = 2048, \ 2^{12} = 4096$이므로 $n = 11$

(2) $_{99}C_1 + _{99}C_3 + \cdots + _{99}C_{99} = 2^{99-1} = 2^{98}$이므로

$\log_4(_{99}C_1 + _{99}C_3 + \cdots + _{99}C_{99}) = \log_4 2^{98} = \log_4 4^{49} = 49$

(3) $_3C_2 + _4C_2 + _5C_2 + \cdots + _nC_2$

$= _2C_2 + _3C_2 + _4C_2 + _5C_2 + \cdots + _nC_2 - _2C_2 \ \leftarrow {}_2C_2$를 더하고 뺀다.

$= (\underbrace{_3C_3 + _3C_2}_{= {}_4C_3}) + _4C_2 + \cdots + _nC_2 - 1 \ (\because \ _2C_2 = {}_3C_3)$

$= (_4C_3 + _4C_2) + _5C_2 + \cdots + _nC_2 - 1$

\vdots

$= {}_{n+1}C_3 - 1$

즉, $_{n+1}C_3 - 1 < 100$에서 $_{n+1}C_3 < 101$

$n = 7$일 때, $_8C_3 = \dfrac{8 \times 7 \times 6}{3 \times 2 \times 1} = 56$

$n = 8$일 때, $_9C_3 = \dfrac{9 \times 8 \times 7}{3 \times 2 \times 1} = 84$

$n = 9$일 때, $_{10}C_3 = \dfrac{10 \times 9 \times 8}{3 \times 2 \times 1} = 120$

따라서 자연수 n의 최댓값은 8이다.

답 (1) 11 (2) 49 (3) 8

보충설명

(3) 파스칼의 삼각형에서 확인하면 다음 그림과 같다.

$\therefore \ _2C_2 + _3C_2 + _4C_2 + \cdots + _nC_2 - _2C_2 = {}_{n+1}C_3 - _2C_2$

$= {}_{n+1}C_3 - 1$

10-2

이항정리를 이용하여 $(1+x)^n$의 전개식을 구하면

$(1+x)^n = {}_nC_0 + {}_nC_1 x + {}_nC_2 x^2 + \cdots + {}_nC_n x^n$

위 등식의 양변에 $x = -\dfrac{3}{4}$을 대입하면

$\left(\dfrac{1}{4}\right)^n = {}_nC_0 + \left(-\dfrac{3}{4}\right){}_nC_1 + \left(-\dfrac{3}{4}\right)^2 {}_nC_2 + \cdots + \left(-\dfrac{3}{4}\right)^n {}_nC_n$

$= {}_nC_0 - \dfrac{3}{4}{}_nC_1 + \left(\dfrac{3}{4}\right)^2 {}_nC_2 - \cdots + (-1)^n \left(\dfrac{3}{4}\right)^n {}_nC_n$

$= f(n)$

$\therefore \ \dfrac{1}{f(5)} = \dfrac{1}{\left(\dfrac{1}{4}\right)^5} = 4^5 = 2^{10} = 1024$

답 1024

10-3

집합 $A = \{x_1, \ x_2, \ x_3, \ \cdots, \ x_n\}$에서 집합 A의 원소의 개수는 n이므로 집합 A의 공집합이 아닌 부분집합 중에서 원소의 개수가 $k \ (1 \le k \le n)$인 부분집합의 개수는 $_nC_k$이다.

이때, 집합 A의 부분집합 중 원소의 개수가 짝수인 것의 개수는 다음과 같다.

(i) n이 짝수일 때,

$_nC_2 + {}_nC_4 + {}_nC_6 + \cdots + {}_nC_n$

$= ({}_nC_0 + {}_nC_2 + {}_nC_4 + {}_nC_6 + \cdots + {}_nC_n) - {}_nC_0$

$= 2^{n-1} - 1$

즉, $2^{n-1} - 1 > 400$에서 $2^{n-1} > 401$

이때, $2^7 = 128, \ 2^9 = 512$이므로

$n - 1 \ge 9 \quad \therefore \ n \ge 10$

$\therefore \ n = 10, \ 12, \ 14, \ \cdots$

(ii) n이 홀수일 때,

$_nC_2 + {}_nC_4 + {}_nC_6 + \cdots + {}_nC_{n-1}$

$= ({}_nC_0 + {}_nC_2 + {}_nC_4 + {}_nC_6 + \cdots + {}_nC_{n-1}) - {}_nC_0$

$= 2^{n-1} - 1$

즉, $2^{n-1} - 1 > 400$에서 $2^{n-1} > 401$

이때, $2^8 = 256, \ 2^{10} = 1024$이므로

$n - 1 \ge 10 \quad \therefore \ n \ge 11$

$\therefore \ n = 11, \ 13, \ 15, \ \cdots$

(i), (ii)에서 자연수 n의 최솟값은 10이다.

답 10

01 15	**02** 141	**03** 462	**04** 156
05 ②	**06** 16	**07** 13	**08** 27
09 ④	**10** 46	**11** 704	**12** 150
13 28	**14** 252	**15** 11	**16** 28
17 ②	**18** 5	**19** ①	**20** 금요일
21 31	**22** 188	**23** 410	

01

택한 세 자연수의 곱이 10 이상이 되는 경우의 수는 네 개의 자연수에서 중복을 허용하여 세 개를 택하는 경우의 수에서 세 자연수의 곱이 10 미만이 되는 경우의 수를 뺀 것과 같다.

네 개의 자연수 1, 2, 6, 12 중에서 중복을 허용하여 세 개를 택하는 경우의 수는

$$_4H_3 = {}_{4+3-1}C_3 = {}_6C_3 = \frac{6 \times 5 \times 4}{3 \times 2 \times 1} = 20$$

택한 세 자연수의 곱이 10 미만이 되는 경우의 수는

$1 \times 1 \times 1 = 1$, $1 \times 1 \times 2 = 2$, $1 \times 1 \times 6 = 6$, $1 \times 2 \times 2 = 4$, $2 \times 2 \times 2 = 8$의 5이다.

따라서 구하는 경우의 수는

$$20 - 5 = 15$$

답 15

02

주머니 3개에 넣는 빵의 개수에 따라 다음과 같이 경우를 나눌 수 있다.

(ⅰ) 빵을 주머니 3개에 각각 3개, 0개, 0개로 나누어 넣을 때, 서로 다른 3개의 주머니 중 빵 3개를 넣을 1개의 주머니를 택하는 경우의 수는

$$_3C_1 = 3$$

빵이 들어 있지 않은 2개의 주머니에 각각 음료수를 1개씩 넣은 후, 나머지 음료수 3개를 서로 다른 3개의 주머니에 나누어 넣으면 된다.

이 경우의 수는 서로 다른 3개에서 중복을 허용하여 3개를 택하는 중복조합의 수와 같으므로

$$_3H_3 = {}_{3+3-1}C_3 = {}_5C_3 = {}_5C_2 = \frac{5 \times 4}{2 \times 1} = 10$$

즉, 이 경우의 수는

$$3 \times 10 = 30$$

(ⅱ) 빵을 주머니 3개에 각각 2개, 1개, 0개로 나누어 넣을 때, 서로 다른 3개의 주머니 중 빵 2개, 1개, 0개를 넣을 주머니를 택하는 경우의 수는

$$3! = 6$$

빵이 들어 있지 않은 1개의 주머니에 음료수를 1개 넣은 후, 나머지 음료수 4개를 서로 다른 3개의 주머니에 나누어 넣으면 된다.

이 경우의 수는 서로 다른 3개에서 중복을 허용하여 4개를 택하는 중복조합의 수와 같으므로

$$_3H_4 = {}_{3+4-1}C_4 = {}_6C_4 = {}_6C_2 = \frac{6 \times 5}{2 \times 1} = 15$$

즉, 이 경우의 수는

$$6 \times 15 = 90$$

(ⅲ) 빵을 주머니 3개에 각각 1개, 1개, 1개로 나누어 넣을 때, 모든 주머니에 빵이 있으므로 음료수 5개를 서로 다른 3개의 주머니에 나누어 넣으면 된다.

이 경우의 수는 서로 다른 3개에서 중복을 허용하여 5개를 택하는 중복조합의 수와 같으므로

$$_3H_5 = {}_{3+5-1}C_5 = {}_7C_5 = {}_7C_2 = \frac{7 \times 6}{2 \times 1} = 21$$

(ⅰ), (ⅱ), (ⅲ)에서 구하는 경우의 수는

$$30 + 90 + 21 = 141$$

답 141

보충설명

같은 종류의 빵 3개를 서로 다른 3개의 주머니에 나누어 넣는 경우는 다음과 같다.

(3개, 0개, 0개)인 경우의 수는 $\frac{3!}{2!} = 3$

(2개, 1개, 0개)인 경우의 수는 $3! = 6$

(1개, 1개, 1개)인 경우의 수는 1

03

조건 ㈎에서 $a \times b \times c$는 짝수이므로 구하는 자연수 a, b, c의 순서쌍의 개수는 전체 순서쌍의 개수에서 세 자연수 a, b, c가 모두 홀수인 경우의 수를 빼면 된다.

조건 ㈏에서 $2 \le a \le b+2 \le c \le 15$이므로

$b+2 = b'$ (b'은 3 이상의 자연수)라 하면

$$2 \le a \le b' \le c \le 15$$

이때, $2 \le a \le b' \le c \le 15$를 만족시키는 자연수 a, b', c의 순서쌍 (a, b', c)의 개수는 서로 다른 14개에서 중복을 허용하여 3개를 택하는 중복조합의 수와 같으므로

$${}_{14}H_3 = {}_{14+3-1}C_3 = {}_{16}C_3 = \frac{16 \times 15 \times 14}{3 \times 2 \times 1} = 560$$

이때, $b' = 2$이면 $b = 0$이 되어 주어진 조건에 모순이므로 이때의 경우의 수는 제외시켜야 한다.

$b' = 2$이면 $2 \le a \le 2 \le c \le 15$이므로 $a = 2$이고 $2 \le c \le 15$를 만족시키는 경우의 수는 14

즉, 조건 (나)를 만족시키는 자연수 a, b', c의 순서쌍 (a, b', c)의 개수는

$$560 - 14 = 546 \hspace{3em} \text{──────── (가)}$$

한편, b가 홀수이면 b'도 홀수이다.

$2 \le a \le b' \le c \le 15$에서 세 자연수 a, b', c가 모두 홀수인 순서쌍 (a, b', c)의 개수는 3, 5, 7, 9, 11, 13, 15의 서로 다른 7개에서 중복을 허용하여 3개를 택하는 중복조합의 수와 같으므로

$${}_7H_3 = {}_{7+3-1}C_3 = {}_9C_3 = \frac{9 \times 8 \times 7}{3 \times 2 \times 1} = 84 \hspace{2em} \text{──── (나)}$$

따라서 구하는 순서쌍 (a, b, c)의 개수는

$$546 - 84 = 462 \hspace{3em} \text{──────── (다)}$$

$$\text{답 } 462$$

단계	채점 기준	배점
(가)	조건 (나)를 만족시키는 순서쌍 (a, b, c)의 개수를 구한 경우	40%
(나)	조건 (나)를 만족시키면서 a, b, c가 모두 홀수인 순서쌍 (a, b, c)의 개수를 구한 경우	30%
(다)	두 조건 (가), (나)를 만족시키는 순서쌍의 개수를 구한 경우	30%

04

$2 \le |a| \le |b| \le |c| + 2 \le 5$에서 $|c| + 2$의 최솟값은 2이고 최댓값은 5이므로 $|c| + 2$의 값에 따라 다음과 같이 경우를 나눌 수 있다.

(i) $|c| + 2 = 2$일 때,

$|c| + 2 = 2$에서 c의 개수는 $c = 0$의 1이다.

이때, $2 \le |a| \le |b| \le 2$이므로 $|a| = |b| = 2$이고 두 정수 a, b는 각각 절댓값이 같고 부호가 다른 두 개의 값을 가질 수 있으므로 경우의 수는 $2^2 = 4$이다.

즉, 이 경우의 순서쌍의 개수는

$$1 \times 4 = 4$$

(ii) $|c| + 2 = 3$일 때,

$|c| = 1$이고 $2 \le |a| \le |b| \le 3$이므로 $|a|$, $|b|$의 순서쌍 $(|a|, |b|)$의 개수는 서로 다른 2개에서 중복을 허용하여 2개를 택하는 중복조합의 수와 같다. 즉,

$${}_2H_2 = {}_{2+2-1}C_2 = {}_3C_2 = {}_3C_1 = 3$$

이때, 세 정수 a, b, c는 각각 절댓값이 같고 부호가 다른 두 개의 값을 가질 수 있으므로 경우의 수는 $2^3 = 8$이다.

즉, 이 경우의 순서쌍의 개수는

$$3 \times 8 = 24$$

(iii) $|c| + 2 = 4$일 때,

$|c| = 2$이고 $2 \le |a| \le |b| \le 4$이므로 $|a|$, $|b|$의 순서쌍 $(|a|, |b|)$의 개수는 서로 다른 3개에서 중복을 허용하여 2개를 택하는 중복조합의 수와 같다. 즉,

$${}_3H_2 = {}_{3+2-1}C_2 = {}_4C_2 = \frac{4 \times 3}{2 \times 1} = 6$$

이때, 세 정수 a, b, c는 각각 절댓값이 같고 부호가 다른 두 개의 값을 가질 수 있으므로 경우의 수는 $2^3 = 8$이다.

즉, 이 경우의 순서쌍의 개수는

$$6 \times 8 = 48$$

(iv) $|c| + 2 = 5$일 때,

$|c| = 3$이고 $2 \le |a| \le |b| \le 5$이므로 $|a|$, $|b|$의 순서쌍 $(|a|, |b|)$의 개수는 서로 다른 4개에서 중복을 허용하여 2개를 택하는 중복조합의 수와 같다. 즉,

$${}_4H_2 = {}_{4+2-1}C_2 = {}_5C_2 = \frac{5 \times 4}{2 \times 1} = 10$$

이때, 세 정수 a, b, c는 각각 절댓값이 같고 부호가 다른 두 개의 값을 가질 수 있으므로 경우의 수는 $2^3 = 8$이다.

즉, 이 경우의 순서쌍의 개수는

$$10 \times 8 = 80$$

(i)~(iv)에서 구하는 순서쌍 (a, b, c)의 개수는

$$4 + 24 + 48 + 80 = 156$$

$$\text{답 } 156$$

다른풀이

$|c| + 2 = C$ (C는 2 이상의 자연수)라 하면

$2 \le |a| \le |b| \le C \le 5$이고 이것을 만족시키는 정수 $|a|$, $|b|$, C의 순서쌍 $(|a|, |b|, C)$의 개수는 서로 다른 4개에서 중복을 허용하여 3개를 택하는 중복조합의 수와 같으므로

$${}_4H_3 = {}_{4+3-1}C_3 = {}_6C_3 = \frac{6 \times 5 \times 4}{3 \times 2 \times 1} = 20$$

이때, 세 정수 a, b, c는 각각 절댓값이 같고 부호가 다른 두

개의 값을 가질 수 있으므로 각각의 경우는 2

즉, 순서쌍 $(a,\ b,\ c)$의 개수는

$20\times2^3=160$ ……㉠

한편, $C=2$이면 $c=0$이 되어 주어진 조건에 모순이므로 ㉠의 경우에서 제외시켜야 한다.

$C=2$이면 $2\le|a|\le|b|\le2$에서 $|a|=|b|=2$이므로 순서쌍 $(a,\ b)$의 개수는

$2\times2=4$

따라서 구하는 순서쌍 $(a,\ b,\ c)$의 개수는

$160-4=156$

05

$(a+b+c)(x+y)=15$를 만족시키는 경우는 다음과 같이 나눌 수 있다.

(i) $a+b+c=1$, $x+y=15$일 때,

　방정식 $a+b+c=1$을 만족시키는 음이 아닌 정수 a, b, c의 순서쌍 $(a,\ b,\ c)$의 개수는 $(1,\ 0,\ 0)$, $(0,\ 1,\ 0)$, $(0,\ 0,\ 1)$의 3이다.

　$x=x'+1$, $y=y'+1$ (x', y'은 음이 아닌 정수)이라 하면 $x+y=15$에서 $(x'+1)+(y'+1)=15$

　$\therefore\ x'+y'=13$

　방정식 $x'+y'=13$을 만족시키는 음이 아닌 정수 x', y'의 순서쌍 $(x',\ y')$의 개수는 서로 다른 2개에서 중복을 허용하여 13개를 택하는 중복조합의 수와 같으므로

　${}_2H_{13}={}_{2+13-1}C_{13}={}_{14}C_{13}={}_{14}C_1=14$

　즉, 순서쌍 $(a,\ b,\ c,\ x',\ y')$의 개수는

　$3\times14=42$

(ii) $a+b+c=3$, $x+y=5$일 때,

　방정식 $a+b+c=3$을 만족시키는 음이 아닌 정수 a, b, c의 순서쌍 $(a,\ b,\ c)$의 개수는 서로 다른 3개에서 중복을 허용하여 3개를 택하는 중복조합의 수와 같으므로

　${}_3H_3={}_{3+3-1}C_3={}_5C_3={}_5C_2=\dfrac{5\times4}{2\times1}=10$

　$x=x'+1$, $y=y'+1$ (x', y'은 음이 아닌 정수)이라 하면 $x+y=5$에서 $(x'+1)+(y'+1)=5$

　$\therefore\ x'+y'=3$

　방정식 $x'+y'=3$을 만족시키는 음이 아닌 정수 x', y'의 순서쌍 $(x',\ y')$의 개수는 서로 다른 2개에서 중복을 허용하여 3개를 택하는 중복조합의 수와 같으므로

${}_2H_3={}_{2+3-1}C_3={}_4C_3={}_4C_1=4$

　즉, 순서쌍 $(a,\ b,\ c,\ x',\ y')$의 개수는

　$10\times4=40$

(iii) $a+b+c=5$, $x+y=3$일 때,

　방정식 $a+b+c=5$를 만족시키는 음이 아닌 정수 a, b, c의 순서쌍 $(a,\ b,\ c)$의 개수는 서로 다른 3개에서 중복을 허용하여 5개를 택하는 중복조합의 수와 같으므로

　${}_3H_5={}_{3+5-1}C_5={}_7C_5={}_7C_2=\dfrac{7\times6}{2\times1}=21$

　$x=x'+1$, $y=y'+1$ (x', y'은 음이 아닌 정수)이라 하면 $x+y=3$에서 $(x'+1)+(y'+1)=3$

　$\therefore\ x'+y'=1$

　방정식 $x'+y'=1$을 만족시키는 음이 아닌 정수 x', y'의 순서쌍 $(x',\ y')$의 개수는 $(1,\ 0)$, $(0,\ 1)$의 2이다.

　즉, 순서쌍 $(a,\ b,\ c,\ x',\ y')$의 개수는

　$21\times2=42$

(iv) $a+b+c=15$, $x+y=1$일 때,

　$x+y=1$을 만족시키는 자연수 x, y는 존재하지 않는다.

(i)~(iv)에서 구하는 순서쌍 $(a,\ b,\ c,\ x,\ y)$의 개수는

$42+40+42=124$

답 ②

06

$(x+y+a)^3$의 전개식에서 서로 다른 항의 개수는 서로 다른 3개에서 중복을 허용하여 3개를 택하는 중복조합의 수와 같으므로

${}_3H_3={}_{3+3-1}C_3={}_5C_3={}_5C_2=\dfrac{5\times4}{2\times1}=10$

같은 방법으로 $(x+y+b)^3$의 전개식에서 서로 다른 항의 개수는

${}_3H_3={}_5C_2=10$

이때, 두 다항식 $(x+y+a)^3$과 $(x+y+b)^3$의 전개식에서 $(x+y)^3$의 전개식은 동류항이므로 겹치는 경우의 수는 한 번 제외시켜야 한다.

$(x+y)^3$의 전개식에서 서로 다른 항의 개수는 서로 다른 2개에서 중복을 허용하여 3개를 택하는 중복조합의 수와 같으므로

${}_2H_3={}_{2+3-1}C_3={}_4C_3={}_4C_1=4$

따라서 구하는 항의 개수는

$10+10-4=16$

<div align="right">답 16</div>

07

$(a+b-c+d)^6$의 전개식에서 a, b의 차수가 1 이상인 항은 $a^p b^q (-c)^r d^s$ ($p+q+r+s=6$, p, q는 자연수, r, s는 음이 아닌 정수) 꼴로 나타낼 수 있다.

$p=p'+1$, $q=q'+1$ (p', q'은 음이 아닌 정수)이라 하면 $p+q+r+s=6$에서

$(p'+1)+(q'+1)+r+s=6$

$\therefore p'+q'+r+s=4$ ······㉠

한편, $(a+b-c+d)^6$의 전개식에서 계수가 음수인 항은 c의 차수가 4 이하의 홀수인 1, 3일 때이다.

(ⅰ) c의 차수가 1일 때,

$r=1$을 ㉠에 대입하면 $p'+q'+s=3$이고 이 방정식을 만족시키는 음이 아닌 정수 p', q', s의 순서쌍 (p', q', s)의 개수는 서로 다른 3개에서 중복을 허용하여 3개를 택하는 중복조합의 수와 같으므로

$${}_3H_3={}_{3+3-1}C_3={}_5C_3={}_5C_2=\frac{5\times4}{2\times1}=10$$

(ⅱ) c의 차수가 3일 때,

$r=3$을 ㉠에 대입하면 $p'+q'+s=1$이고 이 방정식을 만족시키는 음이 아닌 정수 p', q', s의 순서쌍 (p', q', s)의 개수는 $(1, 0, 0)$, $(0, 1, 0)$, $(0, 0, 1)$의 3이다.

(ⅰ), (ⅱ)에서 구하는 항의 개수는

$10+3=13$

<div align="right">답 13</div>

08

x, y, z가 주사위의 눈의 수이므로

$1\leq x\leq6$, $1\leq y\leq6$, $1\leq z\leq6$

$x=x'+1$, $y=y'+1$, $z=z'+1$

<div align="right">(단, x', y', z'은 음이 아닌 정수)</div>

이라 하면 $x+y+z=10$에서

$(x'+1)+(y'+1)+(z'+1)=10$ $\therefore x'+y'+z'=7$

방정식 $x'+y'+z'=7$을 만족시키는 음이 아닌 정수 x', y', z'의 순서쌍 (x', y', z')의 개수는 서로 다른 3개에서 중복을 허용하여 7개를 택하는 중복조합의 수와 같으므로

$${}_3H_7={}_{3+7-1}C_7={}_9C_7={}_9C_2=\frac{9\times8}{2\times1}=36$$

이때, $0\leq x'\leq5$, $0\leq y'\leq5$, $0\leq z'\leq5$이므로 x', y', z'의 값 중 어느 하나라도 6 이상인 경우는 제외시켜야 한다.

x', y', z'의 값 중 어느 하나라도 6 이상인 순서쌍 (x', y', z')의 개수는 $(7, 0, 0)$, $(6, 1, 0)$, $(6, 0, 1)$, $(0, 7, 0)$, $(0, 6, 1)$, $(1, 6, 0)$, $(0, 0, 7)$, $(0, 1, 6)$, $(1, 0, 6)$의 9이다.

따라서 구하는 순서쌍 (x, y, z)의 개수는

$36-9=27$

<div align="right">답 27</div>

09

구하는 항의 개수는 $(a+b+c+d+e)^{10}$의 전개식에서 a, b를 모두 포함하는 서로 다른 항의 개수를 구한 후, 이 중에서 d, e를 모두 포함하는 서로 다른 항의 개수를 빼면 된다.

$(a+b+c+d+e)^{10}$을 전개하여 동류항끼리 정리하면 각 항은 $a^p b^q c^r d^s e^t$ 꼴이고, a, b를 모두 포함하는 서로 다른 항의 개수는 방정식 $p+q+r+s+t=10$을 만족시키는 $p\geq1$, $q\geq1$, $r\geq0$, $s\geq0$, $t\geq0$인 정수 p, q, r, s, t의 순서쌍 (p, q, r, s, t)의 개수와 같다.

$p=p'+1$, $q=q'+1$ (p', q'은 음이 아닌 정수)이라 하면 $p+q+r+s+t=10$에서

$(p'+1)+(q'+1)+r+s+t=10$

$\therefore p'+q'+r+s+t=8$

방정식 $p'+q'+r+s+t=8$을 만족시키는 음이 아닌 정수 p', q', r, s, t의 순서쌍 (p', q', r, s, t)의 개수는 서로 다른 5개에서 중복을 허용하여 8개를 택하는 중복조합의 수와 같으므로

$${}_5H_8={}_{5+8-1}C_8={}_{12}C_8={}_{12}C_4$$
$$=\frac{12\times11\times10\times9}{4\times3\times2\times1}=495 \quad ······㉠$$

같은 방법으로 $(a+b+c+d+e)^{10}$의 전개식에서 a, b, d, e를 모두 포함하는 서로 다른 항의 개수는 방정식 $p+q+r+s+t=10$을 만족시키는 $p\geq1$, $q\geq1$, $r\geq0$, $s\geq1$, $t\geq1$인 정수 p, q, r, s, t의 순서쌍 (p, q, r, s, t)의 개수와 같다.

$p=p'+1$, $q=q'+1$, $s=s'+1$, $t=t'+1$ (p', q', s', t' 은 음이 아닌 정수)이라 하면 $p+q+r+s+t=10$에서

$(p'+1)+(q'+1)+r+(s'+1)+(t'+1)=10$

$\therefore p'+q'+r+s'+t'=6$

방정식 $p'+q'+r+s'+t'=6$을 만족시키는 음이 아닌 정수 p', q', r, s', t'의 순서쌍 (p', q', r, s', t')의 개수는 서로 다른 5개에서 중복을 허용하여 6개를 택하는 중복조합의 수와 같으므로

$_5H_6 = {}_{5+6-1}C_6 = {}_{10}C_6 = {}_{10}C_4$

$\qquad = \dfrac{10\times 9\times 8\times 7}{4\times 3\times 2\times 1} = 210$ ······ⓒ

따라서 ㉠, ⓒ에서 구하는 항의 개수는

$495-210=285$

답 ④

다른풀이

$(a+b+c+d+e)^{10}$의 전개식에서 a, b를 모두 포함하고 d, e 중 적어도 하나는 포함하지 않는 서로 다른 항의 개수는 d를 포함하지 않고 a, b를 모두 포함하는 항의 개수와 e를 포함하지 않고 a, b를 모두 포함하는 항의 개수를 더한 후, d, e를 모두 포함하지 않고 a, b를 모두 포함하는 항의 개수를 빼서 구할 수도 있다.

(i) d를 포함하지 않을 때,

$(a+b+c+d+e)^{10}$의 전개식에서 d를 포함하지 않는 서로 다른 항의 개수는 $(a+b+c+e)^{10}$의 전개식의 서로 다른 항의 개수와 같다.

이때, $(a+b+c+e)^{10}$을 전개하여 동류항끼리 정리하면 각 항은 $a^p b^q c^r e^t$ 꼴이고, a, b를 모두 포함하는 서로 다른 항의 개수는 방정식 $p+q+r+t=10$을 만족시키는 $p \geq 1$, $q \geq 1$, $r \geq 0$, $t \geq 0$인 정수 p, q, r, t의 순서쌍 (p, q, r, t)의 개수와 같다.

$p=p'+1$, $q=q'+1$ (p', q'은 음이 아닌 정수)이라 하면 $p+q+r+t=10$에서

$(p'+1)+(q'+1)+r+t=10$

$\therefore p'+q'+r+t=8$

방정식 $p'+q'+r+t=8$을 만족시키는 음이 아닌 정수 p', q', r, t의 순서쌍 (p', q', r, t)의 개수는 서로 다른 4개에서 중복을 허용하여 8개를 택하는 중복조합의 수와 같으므로

$_4H_8 = {}_{4+8-1}C_8 = {}_{11}C_8 = {}_{11}C_3 = 165$

(ii) e를 포함하지 않을 때,

$(a+b+c+d+e)^{10}$의 전개식에서 e를 포함하지 않는 서로 다른 항의 개수는 $(a+b+c+d)^{10}$의 전개식의 서로 다른 항의 개수와 같다.

이때, $(a+b+c+d)^{10}$을 전개하여 동류항끼리 정리하면 각 항은 $a^p b^q c^r d^s$ 꼴이고, a, b를 모두 포함하는 서로 다른 항의 개수는 방정식 $p+q+r+s=10$을 만족시키는 $p \geq 1$, $q \geq 1$, $r \geq 0$, $s \geq 0$인 정수 p, q, r, s의 순서쌍 (p, q, r, s)의 개수와 같다.

$p=p'+1$, $q=q'+1$ (p', q'은 음이 아닌 정수)이라 하면 $p+q+r+s=10$에서

$(p'+1)+(q'+1)+r+s=10$

$\therefore p'+q'+r+s=8$

방정식 $p'+q'+r+s=8$을 만족시키는 음이 아닌 정수 p', q', r, s의 순서쌍 (p', q', r, s)의 개수는 서로 다른 4개에서 중복을 허용하여 8개를 택하는 중복조합의 수와 같으므로

$_4H_8 = {}_{4+8-1}C_8 = {}_{11}C_8 = {}_{11}C_3 = 165$

(iii) d, e를 모두 포함하지 않을 때,

$(a+b+c+d+e)^{10}$의 전개식에서 d, e를 모두 포함하지 않는 서로 다른 항의 개수는 $(a+b+c)^{10}$의 전개식의 서로 다른 항의 개수와 같다.

이때, $(a+b+c)^{10}$을 전개하여 동류항끼리 정리하면 각 항은 $a^p b^q c^r$ 꼴이고, a, b를 모두 포함하는 서로 다른 항의 개수는 방정식 $p+q+r=10$을 만족시키는 $p \geq 1$, $q \geq 1$, $r \geq 0$인 정수 p, q, r의 순서쌍 (p, q, r)의 개수와 같다.

$p=p'+1$, $q=q'+1$ (p', q'은 음이 아닌 정수)이라 하면 $p+q+r=10$에서

$(p'+1)+(q'+1)+r=10$

$\therefore p'+q'+r=8$

방정식 $p'+q'+r=8$을 만족시키는 음이 아닌 정수 p', q', r의 순서쌍 (p', q', r)의 개수는 서로 다른 3개에서 중복을 허용하여 8개를 택하는 중복조합의 수와 같으므로

$_3H_8 = {}_{3+8-1}C_8 = {}_{10}C_8 = {}_{10}C_2 = 45$

(i), (ii), (iii)에서 구하는 항의 개수는

$165+165-45=285$

10

선택한 청포도 맛 사탕, 자두 맛 사탕, 우유 맛 사탕, 박하 맛 사탕의 개수를 각각 p, q, r, s라 하면

$p+q+r+s=8$

(단, $0 \leq p \leq 2$, $q \geq 1$, $r \geq 1$, $s \geq 1$인 정수) $\cdots\cdots$ ㉠

이때, p의 값에 따라 다음과 같이 경우를 나눌 수 있다.

(i) $p=0$일 때,

㉠에서 $q+r+s=8$

$q=q'+1$, $r=r'+1$, $s=s'+1$ (q', r', s'은 음이 아닌 정수)이라 하면 $q+r+s=8$에서

$(q'+1)+(r'+1)+(s'+1)=8$

$\therefore q'+r'+s'=5$

방정식 $q'+r'+s'=5$를 만족시키는 음이 아닌 정수 q', r', s'의 순서쌍 (q', r', s')의 개수는 서로 다른 3개에서 중복을 허용하여 5개를 택하는 중복조합의 수와 같으므로

$_3H_5 = {}_{3+5-1}C_5 = {}_7C_5 = {}_7C_2 = \dfrac{7\times 6}{2\times 1} = 21$

(ii) $p=1$일 때,

㉠에서 $q+r+s=7$

$q=q'+1$, $r=r'+1$, $s=s'+1$ (q', r', s'은 음이 아닌 정수)이라 하면 $q+r+s=7$에서

$(q'+1)+(r'+1)+(s'+1)=7$

$\therefore q'+r'+s'=4$

방정식 $q'+r'+s'=4$를 만족시키는 음이 아닌 정수 q', r', s'의 순서쌍 (q', r', s')의 개수는 서로 다른 3개에서 중복을 허용하여 4개를 택하는 중복조합의 수와 같으므로

$_3H_4 = {}_{3+4-1}C_4 = {}_6C_4 = {}_6C_2 = \dfrac{6\times 5}{2\times 1} = 15$

(iii) $p=2$일 때,

㉠에서 $q+r+s=6$

$q=q'+1$, $r=r'+1$, $s=s'+1$ (q', r', s'은 음이 아닌 정수)이라 하면 $q+r+s=6$에서

$(q'+1)+(r'+1)+(s'+1)=6$

$\therefore q'+r'+s'=3$

방정식 $q'+r'+s'=3$을 만족시키는 음이 아닌 정수 q', r', s'의 순서쌍 (q', r', s')의 개수는 서로 다른 3개에서 중복을 허용하여 3개를 택하는 중복조합의 수와 같으므로

$_3H_3 = {}_{3+3-1}C_3 = {}_5C_3 = {}_5C_2 = \dfrac{5\times 4}{2\times 1} = 10$

(i), (ii), (iii)에서 구하는 경우의 수는

$21+15+10=46$

답 46

11

$a=2^{x_1}\times 3^{y_1}$, $b=2^{x_2}\times 3^{y_2}$, $c=2^{x_3}\times 3^{y_3}$, $d=2^{x_4}\times 3^{y_4}$이라 하면

$x_1+x_2+x_3+x_4=5$, $y_1+y_2+y_3+y_4=5$

(단, $i=1$, 2, 3, 4에 대하여 x_i, y_i는 음이 아닌 정수)

이때, $a+b+c+d$가 짝수이려면 a, b, c, d가 모두 짝수이거나 a, b, c, d 중에서 2개만 짝수이어야 한다.

(i) a, b, c, d가 모두 짝수일 때,

자연수 a, b, c, d가 모두 2의 배수이므로

$x_1 \geq 1$, $x_2 \geq 1$, $x_3 \geq 1$, $x_4 \geq 1$

$x_1=x_1'+1$, $x_2=x_2'+1$, $x_3=x_3'+1$, $x_4=x_4'+1$

(단, x_1', x_2', x_3', x_4'은 음이 아닌 정수)

이라 하면 $x_1+x_2+x_3+x_4=5$에서

$(x_1'+1)+(x_2'+1)+(x_3'+1)+(x_4'+1)=5$

$\therefore x_1'+x_2'+x_3'+x_4'=1$

방정식 $x_1'+x_2'+x_3'+x_4'=1$을 만족시키는 음이 아닌 정수 x_1', x_2', x_3', x_4'의 순서쌍 (x_1', x_2', x_3', x_4')의 개수는 $(1, 0, 0, 0)$, $(0, 1, 0, 0)$, $(0, 0, 1, 0)$, $(0, 0, 0, 1)$의 4이다.

한편, 방정식 $y_1+y_2+y_3+y_4=5$를 만족시키는 음이 아닌 정수 y_1, y_2, y_3, y_4의 순서쌍 (y_1, y_2, y_3, y_4)의 개수는 서로 다른 4개에서 중복을 허용하여 5개를 택하는 중복조합의 수와 같으므로

$_4H_5 = {}_{4+5-1}C_5 = {}_8C_5 = {}_8C_3 = \dfrac{8\times 7\times 6}{3\times 2\times 1} = 56$

즉, 이 경우의 순서쌍의 개수는

$4\times 56 = 224$

(ii) a, b, c, d 중에서 2개만 짝수일 때,

x_1, x_2, x_3, x_4 중에서 자연수가 2개이고 0이 2개이어야 한다.

서로 다른 4개에서 자연수일 2개를 택하는 경우의 수는

$_4C_2 = \dfrac{4\times 3}{2\times 1} = 6$

택한 두 자연수가 x_1, x_2이면 $x_3=0$, $x_4=0$

이때, $x_1=x_1{}'+1$, $x_2=x_2{}'+1$ ($x_1{}'$, $x_2{}'$은 음이 아닌 정수)이라 하면 $x_1+x_2+x_3+x_4=5$에서

$(x_1{}'+1)+(x_2{}'+1)=5$ \therefore $x_1{}'+x_2{}'=3$

방정식 $x_1{}'+x_2{}'=3$을 만족시키는 음이 아닌 정수 $x_1{}'$, $x_2{}'$의 순서쌍 $(x_1{}', x_2{}')$의 개수는 서로 다른 2개에서 중복을 허용하여 3개를 택하는 중복조합의 수와 같으므로

${}_2H_3={}_{2+3-1}C_3={}_4C_3={}_4C_1=4$

한편, $x_3=0$, $x_4=0$이고, a, b, c, d 중 홀수인 두 수는 1이 될 수 없으므로 $y_3\geq1$, $y_4\geq1$이어야 한다.

$y_3=y_3{}'+1$, $y_4=y_4{}'+1$ ($y_3{}'$, $y_4{}'$은 음이 아닌 정수)이라 하면 $y_1+y_2+y_3+y_4=5$에서

$y_1+y_2+(y_3{}'+1)+(y_4{}'+1)=5$

\therefore $y_1+y_2+y_3{}'+y_4{}'=3$

방정식 $y_1+y_2+y_3{}'+y_4{}'=3$을 만족시키는 음이 아닌 정수 y_1, y_2, $y_3{}'$, $y_4{}'$의 순서쌍 $(y_1, y_2, y_3{}', y_4{}')$의 개수는 서로 다른 4개에서 중복을 허용하여 3개를 택하는 중복조합의 수와 같으므로

${}_4H_3={}_{4+3-1}C_3={}_6C_3=\dfrac{6\times5\times4}{3\times2\times1}=20$

즉, 이 경우의 순서쌍의 개수는

$6\times4\times20=480$

(i), (ii)에서 구하는 순서쌍의 개수는

$224+480=704$

<div align="right">답 704</div>

12

주어진 두 집합 X, Y를 원소나열법으로 나타내면

$X=\{2,\ 3,\ 5,\ 7,\ 11,\ 13,\ 17\}$, $Y=\{1,\ 3,\ 5,\ 7,\ 9\}$

조건 ㈎에서 함수 f의 치역에 속하는 집합 Y의 원소 3개를 택하는 경우의 수는 집합 Y의 서로 다른 5개의 원소에서 3개를 택하는 조합의 수와 같으므로

${}_5C_3={}_5C_2=\dfrac{5\times4}{2\times1}=10$ ……㉠

치역에 속하는 3개의 원소에 각각 대응하는 집합 X의 원소의 개수를 a, b, c라 하자.

집합 X의 원소의 개수는 7이므로 $a+b+c=7$

이때, 치역의 각 원소에 적어도 정의역의 원소 하나는 대응되어야 하므로 $a\geq1$, $b\geq1$, $c\geq1$

$a=a'+1$, $b=b'+1$, $c=c'+1$ (a', b', c'은 음이 아닌 정수)이라 하면 $a+b+c=7$에서

$(a'+1)+(b'+1)+(c'+1)=7$ \therefore $a'+b'+c'=4$

방정식 $a'+b'+c'=4$를 만족시키는 음이 아닌 정수 a', b', c'의 순서쌍 (a', b', c')의 개수는 서로 다른 3개에서 중복을 허용하여 4개를 택하는 중복조합의 수와 같으므로

${}_3H_4={}_{3+4-1}C_4={}_6C_4={}_6C_2=\dfrac{6\times5}{2\times1}=15$ ……㉡

따라서 ㉠, ㉡에서 구하는 함수 f의 개수는

$10\times15=150$

<div align="right">답 150</div>

보충설명

다음 그림은 조건을 만족시키는 함수 $f:X\longrightarrow Y$ 중 하나이다.

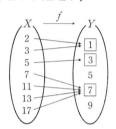

13

조건 ㈎에서 $1\leq f(5)\leq f(3)\leq f(1)\leq6$,

조건 ㈏에서 $1\leq f(2)<f(4)<f(6)\leq6$,

조건 ㈐에서 $f(1)<f(2)$이므로

$1\leq f(5)\leq f(3)\leq f(1)<f(2)<f(4)<f(6)\leq6$ ……㉠

이때, $f(1)>4$이면 $f(2)$, $f(4)$, $f(6)$의 값이 존재하지 않으므로 $f(1)\leq3$

(i) $f(1)=1$일 때,

㉠에서 $1\leq f(5)\leq f(3)\leq1<f(2)<f(4)<f(6)\leq6$

$f(3)$, $f(5)$의 값을 정하는 경우의 수는 1

$f(2)$, $f(4)$, $f(6)$의 값을 정하는 경우의 수는 서로 다른 5개에서 3개를 택하는 조합의 수와 같으므로

${}_5C_3={}_5C_2=\dfrac{5\times4}{2\times1}=10$

즉, 이 경우의 함수 f의 개수는

$1\times10=10$

(ii) $f(1)=2$일 때,

㉠에서 $1 \leq f(5) \leq f(3) \leq 2 < f(2) < f(4) < f(6) \leq 6$

$f(3)$, $f(5)$의 값을 정하는 경우의 수는 서로 다른 2개에서 중복을 허용하여 2개를 택하는 중복조합의 수와 같으므로

$_2H_2 = {}_{2+2-1}C_2 = {}_3C_2 = {}_3C_1 = 3$

$f(2)$, $f(4)$, $f(6)$의 값을 정하는 경우의 수는 서로 다른 4개에서 3개를 택하는 조합의 수와 같으므로

$_4C_3 = {}_4C_1 = 4$

즉, 이 경우의 함수 f의 개수는

$3 \times 4 = 12$

(iii) $f(1)=3$일 때,

㉠에서 $1 \leq f(5) \leq f(3) \leq 3 < f(2) < f(4) < f(6) \leq 6$

$f(3)$, $f(5)$의 값을 정하는 경우의 수는 서로 다른 3개에서 중복을 허용하여 2개를 택하는 중복조합의 수와 같으므로

$_3H_2 = {}_{3+2-1}C_2 = {}_4C_2 = \dfrac{4 \times 3}{2 \times 1} = 6$

$f(2)$, $f(4)$, $f(6)$의 값을 정하는 경우의 수는 1

즉, 이 경우의 함수 f의 개수는

$6 \times 1 = 6$

(i), (ii), (iii)에서 구하는 함수 f의 개수는

$10 + 12 + 6 = 28$

답 28

14

$(1+x^2)^n$ $(n \geq 4)$의 전개식의 일반항은

$_nC_r 1^{n-r}(x^2)^r = {}_nC_r x^{2r}$

x^8항은 $2r=8$, 즉 $r=4$일 때이므로 x^8의 계수 a_n은

$a_n = {}_nC_4$

$\therefore a_4 + a_5 + a_6 + a_7 + a_8 + a_9$

$\quad = {}_4C_4 + {}_5C_4 + {}_6C_4 + {}_7C_4 + {}_8C_4 + {}_9C_4$

$\quad = (\underbrace{{}_5C_5 + {}_5C_4}_{= {}_6C_5}) + {}_6C_4 + {}_7C_4 + {}_8C_4 + {}_9C_4$

$\hspace{4cm} (\because {}_4C_4 = {}_5C_5 = 1)$

$\quad = (\underbrace{{}_6C_5 + {}_6C_4}_{= {}_7C_5}) + {}_7C_4 + {}_8C_4 + {}_9C_4$

$\quad \vdots$

$\quad = {}_{10}C_5 = \dfrac{10 \times 9 \times 8 \times 7 \times 6}{5 \times 4 \times 3 \times 2 \times 1} = 252$

답 252

15

$22^5 = (2+20)^5$

$\quad = {}_5C_0 \times 2^5 + {}_5C_1 \times 2^4 \times 20 + {}_5C_2 \times 2^3 \times 20^2$

$\hspace{4cm} + \cdots + {}_5C_5 \times 20^5$

위의 전개식에서 $_5C_0 \times 2^5$, $_5C_1 \times 2^4 \times 20$을 제외한 항은 모두 1000의 배수이므로 $_5C_0 \times 2^5 + {}_5C_1 \times 2^4 \times 20$만 계산하면 백의 자리의 수, 십의 자리의 수, 일의 자리의 수를 각각 구할 수 있다.

이때, $_5C_0 \times 2^5 + {}_5C_1 \times 2^4 \times 20 = 32 + 1600 = 1632$이므로

$a=6$, $b=3$, $c=2$

$\therefore a+b+c = 6+3+2 = 11$

답 11

16

$(1+x)^8 = {}_8C_0 + {}_8C_1 x + {}_8C_2 x^2 + \cdots + {}_8C_8 x^8$,

$(1+x)^{12} = {}_{12}C_0 + {}_{12}C_1 x + {}_{12}C_2 x^2 + \cdots + {}_{12}C_{12} x^{12}$

이므로

$(1+x)^8 (1+x)^{12}$

$= ({}_8C_0 + {}_8C_1 x + {}_8C_2 x^2 + \cdots + {}_8C_8 x^8)$

$\hspace{1.5cm} \times ({}_{12}C_0 + {}_{12}C_1 x + {}_{12}C_2 x^2 + \cdots + {}_{12}C_{12} x^{12})$

이때, x^8의 계수는

$_8C_0 \times {}_{12}C_8 + {}_8C_1 \times {}_{12}C_7 + {}_8C_2 \times {}_{12}C_6 + \cdots + {}_8C_8 \times {}_{12}C_0$

$= {}_8C_0 \times {}_{12}C_4 + {}_8C_1 \times {}_{12}C_5 + {}_8C_2 \times {}_{12}C_6 + \cdots + {}_8C_8 \times {}_{12}C_{12}$

한편, $(1+x)^8 (1+x)^{12} = (1+x)^{20}$이므로 $(1+x)^{20}$의 전개식에서 x^8의 계수는 $_{20}C_8$이다.

$\therefore {}_8C_0 \times {}_{12}C_4 + {}_8C_1 \times {}_{12}C_5 + {}_8C_2 \times {}_{12}C_6 + \cdots + {}_8C_8 \times {}_{12}C_{12}$

$\quad = {}_{20}C_8$

따라서 $n=20$, $r=8$이므로

$n+r = 20+8 = 28$

답 28

17

$144 = 2^4 \times 3^2$에서 집합 S의 원소의 개수는

$(4+1) \times (2+1) = 5 \times 3 = 15$

조건 ㈎에서 $\{2, 4, 9\} \cap A = \{2, 4\}$이므로 집합 A는 2, 4를 원소로 갖고 9는 원소로 갖지 않는다.

한편, 조건 ㈏에서 집합 A의 원소의 개수는 5 이상이므로 2, 4, 9를 제외한 12개의 원소에서 3개 이상의 원소를 가져야 한다.

따라서 구하는 부분집합 A의 개수는

$_{12}C_3+_{12}C_4+_{12}C_5+\cdots+_{12}C_{12}$

$=(_{12}C_0+_{12}C_1+_{12}C_2+_{12}C_3+\cdots+_{12}C_{12})$
$\qquad\qquad\qquad\qquad\qquad\qquad -(_{12}C_0+_{12}C_1+_{12}C_2)$

$=2^{12}-\left(1+12+\dfrac{12\times11}{2\times1}\right)$

$=4096-(1+12+66)$

$=4017$

답 ②

18

$(1+x)+(1+x)^2+(1+x)^3+\cdots+(1+x)^{10}$의 전개식에서 x^n의 계수는 $(1+x)$, $(1+x)^2$, $(1+x)^3$, \cdots, $(1+x)^{10}$의 각각의 전개식의 x^n의 계수를 더하면 된다.

다항식 $(1+x)^n$의 전개식의 일반항은 $_nC_rx^r$이므로 이항계수의 성질에 의하여

$f(1)=_1C_1+_2C_1+_3C_1+\cdots+_{10}C_1=_{11}C_2$

$f(2)=_2C_2+_3C_2+_4C_2+\cdots+_{10}C_2=_{11}C_3$

$f(3)=_3C_3+_4C_3+_5C_3+\cdots+_{10}C_3=_{11}C_4$

$\qquad\qquad\vdots$

$f(10)=_{10}C_{10}=_{11}C_{11}$

$\therefore\ f(n)=_{11}C_{n+1}$

이때, $f(1)<f(2)<f(3)<f(4)=f(5)$,

$f(5)>f(6)>\cdots>f(10)$이므로 $f(n)>f(n+1)$이 되도록 하는 자연수 n의 최솟값은 5이다.

답 5

다른풀이

$(1+x)+(1+x)^2+(1+x)^3+\cdots+(1+x)^{10}$

$=\dfrac{(1+x)\{(1+x)^{10}-1\}}{(1+x)-1}$

$=\dfrac{(1+x)^{11}-1-x}{x}$

이므로 위의 전개식에서 x^n의 계수는 $(1+x)^{11}-1-x$의 전개식에서 x^{n+1}의 계수와 같다.

즉, $(1+x)^{11}$의 전개식에서 x^{n+1}의 계수와 같으므로

$f(n)=_{11}C_{n+1}=\dfrac{11!}{(n+1)!\,(10-n)!}$

$f(n)>f(n+1)$에서

$\dfrac{11!}{(n+1)!\,(10-n)!}>\dfrac{11!}{(n+2)!\,(9-n)!}$

$\dfrac{1}{10-n}>\dfrac{1}{n+2}$, $10-n<n+2$

$2n>8$ $\therefore\ n>4$

따라서 조건을 만족시키는 자연수 n의 최솟값은 5이다.

보충설명 1 ——————————

이항계수의 성질에 의하여 다음이 성립한다.

$f(1)=_1C_1+_2C_1+_3C_1+\cdots+_{10}C_1$

$\qquad=(_2C_2+_2C_1)+_3C_1+\cdots+_{10}C_1\ (\because\ _1C_1=_2C_2=1)$

$\qquad\underset{=_3C_2}{\underbrace{\qquad\quad}}$

$\qquad=(_3C_2+_3C_1)+\cdots+_{10}C_1$

$\qquad\underset{=_4C_2}{\underbrace{\qquad\quad}}$

$\qquad\vdots$

$\qquad=_{11}C_2$

$f(2)$, $f(3)$, \cdots, $f(10)$의 경우에도 마찬가지이다.

이것을 파스칼의 삼각형에서 확인하면 다음 그림과 같다.

보충설명 2 ——————————

등비수열의 합

첫째항이 a, 공비가 r인 등비수열의 첫째항부터 제n항까지의 합 S_n은 다음과 같다.

(1) $r\neq1$일 때, $S_n=\dfrac{a(1-r^n)}{1-r}=\dfrac{a(r^n-1)}{r-1}$

(2) $r=1$일 때, $S_n=na$

19

$(1+x)^{2n}$의 전개식의 일반항은 $_{2n}C_rx^r$이므로 x^n의 계수는 $\boxed{_{2n}C_n}$이다.

$(1+x)^n(1+x)^n$의 전개식에서 x^n의 계수는

$$\sum_{k=0}^{n}(_nC_k \times {}_nC_{n-k}) = \sum_{k=0}^{n}(_nC_k)^2$$

이므로 $\sum_{k=0}^{n}(_nC_k)^2 = {}_{2n}C_n$이 성립한다.

따라서

$$\sum_{k=1}^{n}\{2k \times (_nC_k)^2\}$$

$$= \sum_{k=1}^{n}\{k \times (_nC_k)^2\} + \sum_{k=1}^{n}\{k \times (_nC_{n-k})^2\}$$

$$= \{(_nC_1)^2 + 2\times(_nC_2)^2 + \cdots + n\times(_nC_n)^2\}$$
$$\qquad + \{(_nC_{n-1})^2 + 2\times(_nC_{n-2})^2 + \cdots + n\times(_nC_0)^2\}$$

$$= \{(_nC_1)^2 + 2\times(_nC_2)^2 + \cdots + n\times(_nC_n)^2\}$$
$$\qquad + \{n\times(_nC_0)^2 + (n-1)\times(_nC_1)^2 + \cdots + (_nC_{n-1})^2\}$$

$$= n\times(_nC_0)^2 + n\times(_nC_1)^2 + \cdots + n\times(_nC_n)^2$$

$$= \boxed{n} \times \{(_nC_0)^2 + (_nC_1)^2 + \cdots + (_nC_n)^2\}$$

$$= \boxed{n} \times \sum_{k=0}^{n}(_nC_k)^2$$

$$= \boxed{n} \times \boxed{_{2n}C_n}$$

이다.

한편, $\sum_{k=1}^{n}\{2k \times (_nC_k)^2\} \geq 10 \times {}_{2n}C_{n+1}$에서

$$n \times {}_{2n}C_n \geq 10 \times {}_{2n}C_{n+1}$$

$$n \times \frac{(2n)!}{n!n!} \geq 10 \times \frac{(2n)!}{(n+1)!(n-1)!}$$

$$n \times \frac{1}{n} \geq 10 \times \frac{1}{n+1}$$

$$n+1 \geq 10 \qquad \therefore n \geq 9$$

그러므로 주어진 부등식을 만족시키는 자연수 n의 최솟값은 $\boxed{9}$이다.

즉, $f(n) = {}_{2n}C_n$, $g(n) = n$, $p = 9$이므로

$$f(3) + g(3) + p = {}_6C_3 + 3 + 9$$
$$= \frac{6\times5\times4}{3\times2\times1} + 3 + 9$$
$$= 20 + 3 + 9 = 32$$

답 ①

20

$$33^7 = (2+31)^7$$
$$= {}_7C_0 \times 2^7 + {}_7C_1 \times 2^6 \times 31 + {}_7C_2 \times 2^5 \times 31^2$$
$$+ \cdots + {}_7C_7 \times 31^7$$

위의 전개식에서 ${}_7C_0 \times 2^7$, ${}_7C_7 \times 31^7$을 제외한 항은 모두 7의 배수이다.

즉, ${}_7C_0 \times 2^7 + {}_7C_7 \times 31^7$만 계산하면 33^7째 되는 날이 무슨 요일인지 알 수 있다.

$${}_7C_0 \times 2^7 + {}_7C_7 \times 31^7 = 128 + 31^7 = 7\times18 + 2 + 31^7$$

이때, 오늘부터 31^7째 되는 날이 수요일이므로 33^7째 되는 날은 수요일로부터 2일 뒤인 금요일이다.

답 금요일

21

4 $(x+a)^n$의 전개식의 일반항은 $4{}_nC_r a^r x^{n-r}$

x^{n-1}항은 $n-r = n-1$, 즉 $r=1$일 때이므로 x^{n-1}의 계수는

$$4{}_nC_1 a^1 = 4an \qquad \cdots\cdots \text{㉠}$$

$(x-1)(x+a)^n$에서 $(x+a)^n$의 전개식의 일반항은

$${}_nC_s a^s x^{n-s} \qquad \cdots\cdots \text{㉡}$$

$(x-1)(x+a)^n$의 전개식에서 x^{n-1}항이 나오는 경우는 다음과 같이 2가지가 있다.

(i) (x항) × (㉡의 x^{n-2}항)

㉡의 x^{n-2}항은 $n-s = n-2$, 즉 $s=2$일 때이므로 x^{n-1}의 계수는

$${}_nC_2 a^2 = \frac{n(n-1)}{2}a^2$$

(ii) (-1) × (㉡의 x^{n-1}항)

㉡의 x^{n-1}항은 $n-s = n-1$, 즉 $s=1$일 때이므로 x^{n-1}의 계수는

$$(-1) \times {}_nC_1 a^1 = -an$$

(i), (ii)에 의하여 $(x-1)(x+a)^n$의 전개식에서 x^{n-1}의 계수는

$$\frac{n(n-1)}{2}a^2 - an \qquad \cdots\cdots \text{㉢}$$

㉠, ㉢에서 $4an = \frac{n(n-1)}{2}a^2 - an$

$$5an = \frac{n(n-1)}{2}a^2, \quad 5 = \frac{n-1}{2}a \ (\because a\neq0, \ n\neq0)$$

$$\therefore a(n-1) = 10$$

위의 식을 만족시키는 두 자연수 a, n의 경우를 표로 나타내면 다음과 같다.

a	$n-1$	n	an
1	10	11	11
2	5	6	12
5	2	3	15
10	1	2	20

따라서 an의 최댓값은 20, 최솟값은 11이므로 최댓값과 최솟값의 합은

$20+11=31$

<div align="right">답 31</div>

22

조건 ㈎에서 $x_1 \geq 1$, $x_2 \geq 1$이므로

$x_1 = x_1'+1$, $x_2 = x_2'+1$ (단, x_1', x_2'은 음이 아닌 정수)

이라 하면 조건 ㈏의 $x_1+y_1+x_2+y_2=18$에서

$(x_1'+1)+y_1+(x_2'+1)+y_2=18$

$\therefore x_1'+y_1+x_2'+y_2=16$

조건 ㈎에서 y_1, y_2는 $y_1 \leq 4$, $y_2 \leq 4$인 자연수이므로 y_1+y_2의 값에 대한 순서쌍 (y_1, y_2)을 표로 나타내면 다음과 같다.

y_1 \ y_2	1	2	3	4
1	2	3	4	5
2	3	4	5	6
3	4	5	6	7
4	5	6	7	8

$y_1+y_2=k$라 하면 $x_1'+y_1+x_2'+y_2=16$에서

$x_1'+x_2'=16-k$ (단, $2 \leq k \leq 8$)

이때, 방정식 $x_1'+x_2'=16-k$를 만족시키는 음이 아닌 정수 x_1', x_2'의 순서쌍 (x_1', x_2')의 개수는 서로 다른 2개에서 중복을 허용하여 $(16-k)$개를 택하는 중복조합의 수와 같으므로

$_2H_{16-k} = _{2+(16-k)-1}C_{16-k} = _{17-k}C_{16-k} = _{17-k}C_1$

$\qquad = 17-k$ ······㉠

$2 \leq k \leq 8$인 자연수이므로 k의 값에 따라 다음과 같이 경우를 나눌 수 있다.

(ⅰ) $k=2$일 때,

㉠에서 $17-2=15$이고, 방정식 $y_1+y_2=2$를 만족시키는 y_1, y_2의 순서쌍 (y_1, y_2)의 개수는 위의 표에서 $(1, 1)$의 1이므로 이 경우의 수는 $15 \times 1 = 15$

(ⅱ) $k=3$일 때,

㉠에서 $17-3=14$이고, 방정식 $y_1+y_2=3$을 만족시키는 y_1, y_2의 순서쌍 (y_1, y_2)의 개수는 위의 표에서 $(1, 2)$, $(2, 1)$의 2이므로 이 경우의 수는 $14 \times 2 = 28$

(ⅲ) $k=4$일 때,

㉠에서 $17-4=13$이고, 방정식 $y_1+y_2=4$를 만족시키는 y_1, y_2의 순서쌍 (y_1, y_2)의 개수는 위의 표에서 $(1, 3)$, $(2, 2)$, $(3, 1)$의 3이므로 이 경우의 수는 $13 \times 3 = 39$

(ⅳ) $k=5$일 때,

㉠에서 $17-5=12$이고, 방정식 $y_1+y_2=5$를 만족시키는 y_1, y_2의 순서쌍 (y_1, y_2)의 개수는 위의 표에서 $(1, 4)$, $(2, 3)$, $(3, 2)$, $(4, 1)$의 4이므로 이 경우의 수는 $12 \times 4 = 48$

(ⅴ) $k=6$일 때,

㉠에서 $17-6=11$이고, 방정식 $y_1+y_2=6$을 만족시키는 y_1, y_2의 순서쌍 (y_1, y_2)의 개수는 위의 표에서 $(2, 4)$, $(3, 3)$, $(4, 2)$의 3이므로 이 경우의 수는 $11 \times 3 = 33$

(ⅵ) $k=7$일 때,

㉠에서 $17-7=10$이고, 방정식 $y_1+y_2=7$을 만족시키는 y_1, y_2의 순서쌍 (y_1, y_2)의 개수는 위의 표에서 $(3, 4)$, $(4, 3)$의 2이므로 이 경우의 수는 $10 \times 2 = 20$

(ⅶ) $k=8$일 때,

㉠에서 $17-8=9$이고, 방정식 $y_1+y_2=8$을 만족시키는 y_1, y_2의 순서쌍 (y_1, y_2)의 개수는 위의 표에서 $(4, 4)$의 1이므로 이 경우의 수는 $9 \times 1 = 9$

(ⅰ)~(ⅶ)에서 구하는 경우의 수는

$15+28+39+48+33+20+9=192$

이때, 두 점 A, B는 서로 다른 점이므로 $x_1=x_2$, $y_1=y_2$인 경우는 제외시켜야 한다.

두 점이 서로 같은 경우의 수는 x_1, y_1, x_2, y_2의 순서쌍 (x_1, y_1, x_2, y_2)에서 $(5, 4, 5, 4)$, $(6, 3, 6, 3)$, $(7, 2, 7, 2)$, $(8, 1, 8, 1)$의 4이다.

따라서 구하는 경우의 수는

$192-4=188$

<div align="right">답 188</div>

23

조건에 맞는 자연수 a, b, c, d의 순서쌍 (a, b, c, d)의 개수를 구하려면 $a+b+c+d=16$을 만족시키는 경우에서 두 점 (a, b), (c, d)가 서로 같은 경우와 점 (a, b) 또는 점 (c, d)가 직선 $y=3x$ 위에 있는 경우를 제외시키면 된다.

$a=a'+1$, $b=b'+1$, $c=c'+1$, $d=d'+1$
(단, a', b', c', d'은 음이 아닌 정수) ······㉠

이라 하면 $a+b+c+d=16$에서

$(a'+1)+(b'+1)+(c'+1)+(d'+1)=16$

\therefore $a'+b'+c'+d'=12$

방정식 $a'+b'+c'+d'=12$를 만족시키는 음이 아닌 정수 a', b', c', d'의 순서쌍 (a', b', c', d')의 개수는 서로 다른 4개에서 중복을 허용하여 12개를 택하는 중복조합의 수와 같으므로

$${}_4H_{12}={}_{4+12-1}C_{12}={}_{15}C_{12}={}_{15}C_3=\frac{15\times14\times13}{3\times2\times1}=455$$

(i) 두 점 (a, b), (c, d)가 서로 같을 때,

$a=c$, $b=d$이므로 $a+b+c+d=16$에서

$2a+2b=16$, $a+b=8$

$(a'+1)+(b'+1)=8$ (\because ㉠) $\quad\therefore$ $a'+b'=6$

방정식 $a'+b'=6$을 만족시키는 음이 아닌 정수 a', b'의 순서쌍 (a', b')의 개수는 서로 다른 2개에서 중복을 허용하여 6개를 택하는 중복조합의 수와 같으므로

${}_2H_6={}_{2+6-1}C_6={}_7C_6={}_7C_1=7$

이때, 위의 경우의 자연수 a, b, c, d의 순서쌍 (a, b, c, d)는

$(1, 7, 1, 7)$, $(2, 6, 2, 6)$, $(3, 5, 3, 5)$, $(4, 4, 4, 4)$, $(5, 3, 5, 3)$, $(6, 2, 6, 2)$, $(7, 1, 7, 1)$

(ii) 점 (a, b)가 직선 $y=3x$ 위에 있을 때,

$b=3a$이므로 $a+b+c+d=16$에서

$4a+c+d=16$

$4(a'+1)+(c'+1)+(d'+1)=16$ (\because ㉠)

\therefore $4a'+c'+d'=10$

① $a'=0$일 때,

방정식 $c'+d'=10$을 만족시키는 음이 아닌 정수 c', d'의 순서쌍 (c', d')의 개수는 서로 다른 2개에서 중복을 허용하여 10개를 택하는 중복조합의 수와 같으므로

${}_2H_{10}={}_{2+10-1}C_{10}={}_{11}C_{10}={}_{11}C_1=11$

② $a'=1$일 때,

방정식 $c'+d'=6$을 만족시키는 음이 아닌 정수 c', d'의 순서쌍 (c', d')의 개수는 서로 다른 2개에서 중복을 허용하여 6개를 택하는 중복조합의 수와 같으므로

${}_2H_6={}_{2+6-1}C_6={}_7C_6={}_7C_1=7$

③ $a'=2$일 때,

방정식 $c'+d'=2$를 만족시키는 음이 아닌 정수 c', d'의 순서쌍 (c', d')의 개수는 서로 다른 2개에서 중복을 허용하여 2개를 택하는 중복조합의 수와 같으므로

${}_2H_2={}_{2+2-1}C_2={}_3C_2={}_3C_1=3$

①, ②, ③에서 점 (a, b)가 직선 $y=3x$ 위에 있을 때의 순서쌍의 개수는 $11+7+3=21$

이 중에서 (i)과 중복되는 순서쌍 $(2, 6, 2, 6)$을 제외시켜야 하므로 이때의 순서쌍의 개수는 20

(iii) 점 (c, d)가 직선 $y=3x$ 위에 있을 때,

(ii)와 같은 방법으로 구하면 순서쌍의 개수는 20

(iv) 두 점 (a, b), (c, d)가 모두 직선 $y=3x$ 위에 있을 때,

$b=3a$, $d=3c$이므로 $a+b+c+d=16$에서

$4a+4c=16$ $\quad\therefore$ $a+c=4$

방정식 $a+c=4$를 만족시키는 자연수 a, b, c, d의 순서쌍 (a, b, c, d)의 개수는 $(1, 3, 3, 9)$, $(2, 6, 2, 6)$, $(3, 9, 1, 3)$의 3

이 중에서 (i)과 중복되는 순서쌍 $(2, 6, 2, 6)$을 제외시켜야 하므로 이때의 순서쌍의 개수는 2이다.

(i)~(iv)에서 구하는 순서쌍 (a, b, c, d)의 개수는

$455-7-(20+20-2)=410$

답 410

II. 확률

01-1 36 **01-2** 52 **01-3** 45

02-1 (1) $\dfrac{1}{2}$ (2) $\dfrac{1}{5}$ (3) $\dfrac{7}{20}$ **02-2** $\dfrac{1}{7}$

02-3 $\dfrac{48}{125}$ **03-1** (1) $\dfrac{1}{12}$ (2) $\dfrac{13}{18}$

03-2 $\dfrac{8}{21}$ **04-1** $\dfrac{1}{6}$ **04-2** $\dfrac{13}{36}$

04-3 $\dfrac{1}{3}$ **05-1** $\dfrac{8}{15}$ **05-2** 0.29

06-1 $\dfrac{1}{2}$ **06-2** $\dfrac{9}{25}$ **06-3** $\dfrac{2}{3}$

07-1 $\dfrac{11}{36}$ **07-2** $\dfrac{19}{84}$ **07-3** $\dfrac{3}{14}$

08-1 $\dfrac{49}{55}$ **08-2** $\dfrac{83}{105}$ **08-3** 89

09-1 (1) $\dfrac{11}{12}$ (2) $\dfrac{4}{7}$ **09-2** $\dfrac{2}{3}$

09-3 $\dfrac{5}{12}$

01-1

표본공간 $S=\{1, 2, 3, 4, 5, 6, 7\}$에서

$A=\{1, 2, 3, 6\}$이므로

$A^C=\{4, 5, 7\}$

$B_n=\{x \,|\, x$는 n의 약수$\}$에서

$B_1=\{1\}$, $B_2=\{1, 2\}$, $B_3=\{1, 3\}$, $B_4=\{1, 2, 4\}$,

$B_5=\{1, 5\}$, $B_6=\{1, 2, 3, 6\}$, $B_7=\{1, 7\}$

따라서 $A^C \cap B_n=\varnothing$인 n의 값은 1, 2, 3, 6이므로 모든 자연수 n의 값의 곱은

$1 \times 2 \times 3 \times 6=36$

답 36

01-2

$2<a+b<5$에서 $a+b=3$ 또는 $a+b=4$

즉, 자연수 a, b의 순서쌍 (a, b)는

$(1, 2)$, $(2, 1)$, $(1, 3)$, $(3, 1)$

$\therefore A=\{(1, 2), (2, 1), (1, 3), (3, 1)\}$

이때, 사건 A의 원소 (a, b)에 대하여 등식 $ab=n+1$, 즉 $n=ab-1$을 만족시키는 n의 값은 다음과 같다.

(i) (a, b)가 $(1, 2)$ 또는 $(2, 1)$일 때

$ab=2$이므로 $n=2-1=1$

(ii) (a, b)가 $(1, 3)$ 또는 $(3, 1)$일 때

$ab=3$이므로 $n=3-1=2$

(i), (ii)에서 $n=1$ 또는 $n=2$

두 사건 A, B_n이 서로 배반사건이 되려면 $A \cap B_n=\varnothing$이어야 하므로 조건을 만족시키는 10 이하의 자연수 n의 값은

3, 4, 5, \cdots, 10

따라서 모든 자연수 n의 값의 합은

$3+4+5+\cdots+10=52$

답 52

다른풀이

$2<a+b<5$를 만족시키는 순서쌍 (a, b)는

$(1, 2)$, $(2, 1)$, $(1, 3)$, $(3, 1)$이므로

$A=\{(1, 2), (2, 1), (1, 3), (3, 1)\}$

이때, 두 수 a, b가 등식 $ab=n+1$을 만족시키는 사건이 B_n이므로

$B_1=\{(1, 2), (2, 1)\}$, $B_2=\{(1, 3), (3, 1)\}$,

_{$ab=2$를 만족시키는 순서쌍 (a, b)}

$B_3=\{(1, 4), (4, 1)\}$, $B_4=\{(1, 5), (5, 1)\}$,

$B_5=\{(2, 3), (3, 2)\}$, $B_6=\varnothing$, $B_7=\{(2, 4), (4, 2)\}$,

$B_8=\varnothing$, $B_9=\{(2, 5), (5, 2)\}$, $B_{10}=\varnothing$

따라서 $A \cap B_n=\varnothing$인 n의 값은 3, 4, 5, \cdots, 10이므로 구하는 자연수 n의 값의 합은

$3+4+5+\cdots+10=52$

01-3

두 사건 A, C가 서로 배반사건이므로 $A \cap C=\varnothing$

$\therefore C \subset A^C$

또한, 두 사건 B, C^C가 서로 배반사건이므로

$B \cap C^C=\varnothing$ $\therefore B \subset C$

$\therefore B \subset C \subset A^C$

$B=\{3, 5, 7\}$, $A^C=\{3, 5, 6, 7, 9\}$, $n(C)=4$이므로 사건 C의 모든 원소의 합의 최대일 때는 $C=\{3, 5, 7, 9\}$이고 사건 C의 모든 원소의 합이 최소일 때는 $C=\{3, 5, 6, 7\}$이다.

따라서 $M=3+5+7+9=24$, $m=3+5+6+7=21$이므로

$M+m=24+21=45$

<div align="right">답 45</div>

02-1

6개의 숫자 중에서 5개를 택하여 만들 수 있는 다섯 자리 자연수의 개수는

$_6P_5=6\times5\times4\times3\times2=720$

(1) 홀수는 1, 3, 5의 3개이므로 일의 자리에 들어갈 홀수를 택하는 경우의 수는

$_3C_1=3$

나머지 5개의 숫자 중에서 4개를 택하여 일렬로 나열하는 경우의 수는

$_5P_4=5\times4\times3\times2=120$

따라서 구하는 확률은

$\dfrac{3\times120}{720}=\dfrac{1}{2}$

(2) 짝수는 2, 4, 6의 3개이므로 짝수를 맨 앞자리와 맨 뒷자리에 배열하는 경우의 수는

$_3P_2=3\times2=6$

나머지 4개의 숫자 중에서 3개를 택하여 가운데 세 자리에 일렬로 나열하는 경우의 수는

$_4P_3=4\times3\times2=24$

따라서 구하는 확률은

$\dfrac{6\times24}{720}=\dfrac{1}{5}$

(3) 택하는 홀수의 개수에 따라 다음과 같이 경우를 나눌 수 있다.

(i) 홀수를 2개 택할 때,

3개의 홀수 중에서 2개를 택하는 경우의 수는

$_3C_2=_3C_1=3$

나머지 3개의 자리에 들어갈 짝수를 택하는 경우의 수는 1

2개의 홀수를 하나의 숫자로 생각하여 4개의 숫자를 일렬로 나열하는 경우의 수는

$4!=24$

2개의 홀수가 서로 자리를 바꾸는 경우의 수는

$2!=2$

즉, 2개의 홀수끼리 이웃하는 경우의 수는

$3\times1\times24\times2=144$

(ii) 홀수를 3개 택할 때,

3개의 홀수 중에서 3개를 택하는 경우의 수는 1

나머지 2개의 자리에 들어갈 짝수를 택하는 경우의 수는

$_3C_2=_3C_1=3$

3개의 홀수를 하나의 숫자로 생각하여 3개의 숫자를 일렬로 나열하는 경우의 수는

$3!=6$

3개의 홀수가 서로 자리를 바꾸는 경우의 수는

$3!=6$

즉, 3개의 홀수끼리 이웃하는 경우의 수는

$1\times3\times6\times6=108$

(i), (ii)에서 홀수끼리 이웃하는 자연수의 개수는

$144+108=252$

따라서 구하는 확률은

$\dfrac{252}{720}=\dfrac{7}{20}$

<div align="right">답 (1) $\dfrac{1}{2}$ (2) $\dfrac{1}{5}$ (3) $\dfrac{7}{20}$</div>

02-2

8명이 원형으로 둘러앉는 경우의 수는

$(8-1)!=7!$

남학생 2명 중 1명의 자리가 결정되면 남은 1명의 남학생의 자리는 마주 보는 자리로 고정되므로 남학생 1명, 여학생 3명, 선생님 3명이 원형으로 둘러앉는 경우의 수는

$(7-1)!=6!$

따라서 구하는 확률은

$\dfrac{6!}{7!}=\dfrac{1}{7}$

<div align="right">답 $\dfrac{1}{7}$</div>

02-3

5개의 숫자 0, 1, 2, 3, 4에서 중복을 허용하여 만들 수 있는 네 자리 자연수의 개수는

$4\times_5\Pi_3=4\times5^3=500$

맨 앞자리에 올 수 있는 숫자는 1, 2, 3, 4의 4가지

이때, 네 자리 자연수 중에서

일의 자리의 숫자만 0인 자연수의 개수는

$_4\Pi_3=4^3=64$

십의 자리의 숫자만 0인 자연수의 개수는

$_4\Pi_3=4^3=64$

백의 자리의 숫자만 0인 자연수의 개수는

$_4\Pi_3=4^3=64$

이므로 0을 오직 하나만 포함하는 네 자리 자연수의 개수는

$64+64+64=192$

따라서 구하는 확률은

$\dfrac{192}{500}=\dfrac{48}{125}$

답 $\dfrac{48}{125}$

다른풀이

5개의 숫자 0, 1, 2, 3, 4에서 중복을 허용하여 만들 수 있는 네 자리 자연수의 개수는

$4\times {_5\Pi_3}=4\times 5^3=500$

0을 제외한 1, 2, 3, 4에서 중복을 허용하여 3개를 택하여 일렬로 나열하는 경우의 수는

$_4\Pi_3=4^3=64$

세 수 사이사이 또는 맨 끝자리에 0을 넣는 경우의 수는 3이므로 0을 오직 하나만 포함하는 네 자리 자연수의 개수는

$64\times 3=192$

따라서 구하는 확률은

$\dfrac{192}{500}=\dfrac{48}{125}$

03-1

9개의 공에서 2개의 공을 꺼내는 경우의 수는

$_9C_2=\dfrac{9\times 8}{2\times 1}=36$

(1) 공에 적힌 두 수의 곱이 홀수가 되려면 각각의 공에 적힌 수는 모두 홀수이어야 한다.

즉, 3이 적힌 공 3개에서 2개를 꺼내야 하므로 그 경우의 수는

$_3C_2=_3C_1=3$

따라서 구하는 확률은

$\dfrac{3}{36}=\dfrac{1}{12}$

(2) 공에 적힌 두 수가 서로 다른 경우는 다음과 같이 나눌 수 있다.

(i) 2가 적힌 공과 3이 적힌 공을 각각 하나씩 꺼낼 때,

$_2C_1\times {_3C_1}=2\times 3=6$

(ii) 2가 적힌 공과 4가 적힌 공을 각각 하나씩 꺼낼 때,

$_2C_1\times {_4C_1}=2\times 4=8$

(iii) 3이 적힌 공과 4가 적힌 공을 각각 하나씩 꺼낼 때,

$_3C_1\times {_4C_1}=3\times 4=12$

(i), (ii), (iii)에서 공에 적힌 두 수가 서로 다른 경우의 수는

$6+8+12=26$

따라서 구하는 확률은

$\dfrac{26}{36}=\dfrac{13}{18}$

답 (1) $\dfrac{1}{12}$ (2) $\dfrac{13}{18}$

다른풀이

(2) **개념 07**에서 배울 여사건의 확률을 이용하여 다음과 같이 풀 수도 있다.

공에 적힌 두 수가 서로 다른 사건을 A라 하면 A^c는 공에 적힌 두 수가 서로 같은 사건이다.

공에 적힌 두 수가 서로 같으려면 2가 적힌 공 2개에서 2개를 뽑거나 3이 적힌 공 3개에서 2개를 뽑거나 4가 적힌 공 4개에서 2개를 뽑아야 하므로 그 경우의 수는

$_2C_2+_3C_2+_4C_2=1+{_3C_1}+\dfrac{4\times 3}{2\times 1}=1+3+6=10$

따라서 $P(A^c)=\dfrac{10}{36}=\dfrac{5}{18}$이므로

$P(A)=1-\dfrac{5}{18}=\dfrac{13}{18}$

03-2

10장의 카드 중에서 임의로 4장의 카드를 뒤집는 경우의 수는

$_{10}C_4=\dfrac{10\times 9\times 8\times 7}{4\times 3\times 2\times 1}=210$

앞면이 보이는 카드를 x장, 뒷면이 보이는 카드를 $(4-x)$장 뒤집었을 때, 뒷면이 보이는 카드가 4장이라 하면

$x+\{6-(4-x)\}=4,\ 2x=2$

$\therefore\ x=1$

즉, 앞면이 보이는 카드 1장과 뒷면이 보이는 카드 3장을 뒤집어야 한다.

앞면이 보이는 4장의 카드에서 1장을 택하는 경우의 수는
$_4C_1=4$
뒷면이 보이는 6장의 카드에서 3장을 택하는 경우의 수는
$_6C_3=\dfrac{6\times5\times4}{3\times2\times1}=20$
즉, 뒷면이 보이는 카드가 4장이 되는 경우의 수는
$4\times20=80$
따라서 구하는 확률은
$\dfrac{80}{210}=\dfrac{8}{21}$

<div align="right">답 $\dfrac{8}{21}$</div>

04-1

한 개의 주사위를 두 번 던질 때, 나올 수 있는 모든 경우의 수는
$6\times6=36$
이차방정식 $3x^2+ax+b=0$이 실근을 가져야 하므로 이차방정식의 판별식을 D라 하면
$D=a^2-12b\geq0$ \therefore $a^2\geq12b$
부등식 $a^2\geq12b$를 만족시키는 a, b의 순서쌍 $(a,\ b)$는
$(4,\ 1),\ (5,\ 1),\ (6,\ 1),\ (5,\ 2),\ (6,\ 2),\ (6,\ 3)$
의 6개이다.
따라서 구하는 확률은
$\dfrac{6}{36}=\dfrac{1}{6}$

<div align="right">답 $\dfrac{1}{6}$</div>

04-2

두 개의 주사위를 동시에 던질 때, 나올 수 있는 모든 경우의 수는
$6\times6=36$
직선 $y=x+a$와 원 $x^2+y^2=b$가 만나려면 연립방정식
$\begin{cases} y=x+a \\ x^2+y^2=b \end{cases}$ 의 실수인 해가 존재해야 한다.

$y=x+a$를 $x^2+y^2=b$에 대입하면 $x^2+(x+a)^2=b$에서
$2x^2+2ax+a^2-b=0$
x에 대한 이차방정식 $2x^2+2ax+a^2-b=0$이 실근을 가져야 하므로 이차방정식의 판별식을 D라 하면
$\dfrac{D}{4}=a^2-2(a^2-b)=-a^2+2b\geq0$ \therefore $a^2\leq2b$
부등식 $a^2\leq2b$를 만족시키는 a, b의 순서쌍 $(a,\ b)$는
$(1,\ 1),\ (1,\ 2),\ (1,\ 3),\ (1,\ 4),\ (1,\ 5),\ (1,\ 6),\ (2,\ 2),$
$(2,\ 3),\ (2,\ 4),\ (2,\ 5),\ (2,\ 6),\ (3,\ 5),\ (3,\ 6)$
의 13개이다.
따라서 구하는 확률은 $\dfrac{13}{36}$

<div align="right">답 $\dfrac{13}{36}$</div>

다른풀이

직선 $y=x+a$와 원 $x^2+y^2=b$
가 만나려면 오른쪽 그림과 같이
원 $x^2+y^2=b$의 중심과 직선
$y=x+a$ 사이의 거리가 원의 반
지름의 길이인 \sqrt{b}보다 작거나 같
아야 한다.

원의 중심인 원점과 직선 $y=x+a$, 즉 $x-y+a=0$ 사이의
거리를 d라 하면
$d=\dfrac{|a|}{\sqrt{1^2+(-1)^2}}\leq\sqrt{b},\ |a|\leq\sqrt{2b}$ \therefore $a^2\leq2b$
부등식 $a^2\leq2b$를 만족시키는 a, b의 순서쌍 $(a,\ b)$는
$(1,\ 1),\ (1,\ 2),\ (1,\ 3),\ (1,\ 4),\ (1,\ 5),\ (1,\ 6),\ (2,\ 2),$
$(2,\ 3),\ (2,\ 4),\ (2,\ 5),\ (2,\ 6),\ (3,\ 5),\ (3,\ 6)$
의 13개이다.
따라서 구하는 확률은 $\dfrac{13}{36}$

04-3

집합 A의 원소는 4개이므로 집합 A의 부분집합의 개수는
$2^4=16$
집합 A의 부분집합 중에서 임의로 서로 다른 두 집합을 택하는 경우의 수는
$_{16}C_2=\dfrac{16\times15}{2\times1}=120$

택한 두 집합의 합집합이 집합 A가 되는 경우는 다음과 같이 나눌 수 있다.

(ⅰ) 공통인 원소가 없을 때,

두 집합의 원소의 개수는 각각 0, 4 또는 1, 3 또는 2, 2이므로 그 경우의 수는

$$_4C_0 \times {}_4C_4 + {}_4C_1 \times {}_3C_3 + {}_4C_2 \times {}_2C_2 \times \frac{1}{2!}$$

$$= 1 \times 1 + 4 \times 1 + \frac{4 \times 3}{2 \times 1} \times 1 \times \frac{1}{2} = 1 + 4 + 3 = 8$$

(ⅱ) 공통인 원소가 1개 있을 때,

공통인 원소를 1개 택하는 경우의 수는

$$_4C_1 = 4$$

두 집합의 공통인 원소를 제외한 나머지 원소의 개수는 각각 0, 3 또는 1, 2이므로 그 경우의 수는

$$_3C_0 \times {}_3C_3 + {}_3C_1 \times {}_2C_2 = 1 + 3 = 4$$

즉, 공통인 원소가 1개인 경우의 수는

$$4 \times 4 = 16$$

(ⅲ) 공통인 원소가 2개 있을 때,

공통인 원소를 2개 택하는 경우의 수는

$$_4C_2 = \frac{4 \times 3}{2 \times 1} = 6$$

두 집합의 공통인 원소를 제외한 나머지 원소의 개수는 각각 0, 2 또는 1, 1이므로 그 경우의 수는

$$_2C_0 \times {}_2C_2 + {}_2C_1 \times {}_1C_1 \times \frac{1}{2!}$$

$$= 1 \times 1 + 2 \times 1 \times \frac{1}{2} = 1 + 1 = 2$$

즉, 공통인 원소가 2개인 경우의 수는

$$6 \times 2 = 12$$

(ⅳ) 공통인 원소가 3개 있을 때,

공통인 원소를 3개 택하는 경우의 수는

$$_4C_3 = {}_4C_1 = 4$$

두 집합의 공통인 원소를 제외한 나머지 원소의 개수는 각각 0, 1이므로 그 경우의 수는 1

즉, 공통인 원소가 3개인 경우의 수는

$$4 \times 1 = 4$$

(ⅰ)~(ⅳ)에서 합집합이 집합 A인 경우의 수는

$$8 + 16 + 12 + 4 = 40$$

따라서 구하는 확률은 $\dfrac{40}{120} = \dfrac{1}{3}$

답 $\dfrac{1}{3}$

05-1

10개의 제비에서 2개를 꺼내는 경우의 수는

$$_{10}C_2 = \frac{10 \times 9}{2 \times 1} = 45$$

바구니 속에 들어 있는 당첨 제비의 개수를 n이라 하면 꺼낸 2개의 제비가 모두 당첨 제비일 확률은

$$\frac{_nC_2}{_{10}C_2} = \frac{n(n-1)}{10 \times 9}$$

즉, $\dfrac{n(n-1)}{10 \times 9} = \dfrac{1}{3}$이므로 $n(n-1) = 30$, $n^2 - n - 30 = 0$

$(n+5)(n-6) = 0$ $\therefore n = 6 \ (\because n > 0)$

당첨 제비가 오직 하나만 나오려면 6개의 당첨 제비에서 하나를 뽑고, 나머지 4개의 제비에서 하나를 뽑아야 하므로 그 경우의 수는

$$_6C_1 \times {}_4C_1 = 6 \times 4 = 24$$

따라서 구하는 확률은

$$\frac{24}{45} = \frac{8}{15}$$

답 $\dfrac{8}{15}$

05-2

조사에 응한 전체 학생은 972명이고, 아르바이트 시간이 4시간 이하인 학생은 $32 + 253 = 285$(명)이므로 구하는 확률은

$$\frac{285}{972} = 0.293 \times \times \times$$

이때, 소수점 아래 셋째 자리에서 반올림하면 0.29이다.

답 0.29

06-1

이차방정식 $12x^2 - 7ax + a^2 = 0$에서

$(4x - a)(3x - a) = 0$ $\therefore x = \dfrac{a}{4}$ 또는 $x = \dfrac{a}{3}$

표본공간을 S, $\dfrac{a}{4}$가 정수인 사건을 A, $\dfrac{a}{3}$가 정수인 사건을 B라 하면

$S = \{1, 2, 3, \cdots, 40\}$, $A = \{a \mid a$는 4의 배수$\}$,

$B = \{a \mid a$는 3의 배수$\}$, $A \cap B = \{a \mid a$는 12의 배수$\}$

이므로 각각의 확률은

$$P(A) = \frac{10}{40}, \ P(B) = \frac{13}{40}, \ P(A \cap B) = \frac{3}{40}$$

이때, 이차방정식 $12x^2-7ax+a^2=0$이 정수인 해를 가질
확률은 $P(A\cup B)$이므로 구하는 확률은
$$P(A\cup B)=P(A)+P(B)-P(A\cap B)$$
$$=\frac{10}{40}+\frac{13}{40}-\frac{3}{40}=\frac{1}{2}$$

답 $\dfrac{1}{2}$

06-2

X에서 Y로의 함수의 개수는 집합 Y의 서로 다른 5개의 원
소에서 중복을 허용하여 3개를 택하는 중복순열의 수와 같
으므로
$${}_5\Pi_3=5^3=125$$
$f(1)=0$인 사건을 A, $f(3)=0$인 사건을 B라 하면
$f(1)f(3)=0$인 사건은 $A\cup B$, $f(1)=f(3)=0$인 사건은
$A\cap B$이다.
(i) $f(1)=0$일 때,

 $f(1)=0$을 만족시키는 함수 f의 개수는 집합 Y의 서로
 다른 5개의 원소에서 중복을 허용하여 2개를 택하는 중
 복순열의 수와 같으므로
 $${}_5\Pi_2=5^2=25$$
(ii) $f(3)=0$일 때,

 $f(3)=0$을 만족시키는 함수 f의 개수는 집합 Y의 서로
 다른 5개의 원소에서 중복을 허용하여 2개를 택하는 중
 복순열의 수와 같으므로
 $${}_5\Pi_2=5^2=25$$
(iii) $f(1)=f(3)=0$일 때,

 $f(1)=f(3)=0$을 만족시키는 함수 f의 개수는 집합 Y
 의 서로 다른 5개의 원소에서 1개를 택하여 집합 X의
 원소 5에 대응시키는 경우의 수와 같으므로
 $${}_5C_1=5$$
(i), (ii), (iii)에서
$$P(A)=\frac{25}{125},\ P(B)=\frac{25}{125},\ P(A\cap B)=\frac{5}{125}$$
따라서 구하는 확률은
$$P(A\cup B)=P(A)+P(B)-P(A\cap B)$$
$$=\frac{25}{125}+\frac{25}{125}-\frac{5}{125}=\frac{9}{25}$$

답 $\dfrac{9}{25}$

06-3

X에서 Y로의 일대일함수 f의 개수는
$${}_6P_4=6\times5\times4\times3=360$$
$f(a)<f(b)$인 사건을 A, $f(a)<f(c)$인 사건을 B라 하자.
$f(a)<f(b)$일 때, $f(a)$, $f(b)$의 값을 정하는 경우의 수는
$${}_6C_2=\frac{6\times5}{2\times1}=15$$
집합 Y의 나머지 원소 4개에서 2개를 택하여 정의역의 나
머지 원소 c, d에 대응시키는 경우의 수는
$${}_4P_2=4\times3=12$$
즉, 사건 A가 일어나는 경우의 수는
$$15\times12=180$$
$$\therefore P(A)=\frac{180}{360}=\frac{1}{2}$$
같은 방법으로 사건 B가 일어나는 경우의 수는
$$15\times12=180$$
$$\therefore P(B)=\frac{180}{360}=\frac{1}{2}$$
또한, $f(a)<f(b)$이고 $f(a)<f(c)$일 때, 즉
$f(a)<f(b)<f(c)$ 또는 $f(a)<f(c)<f(b)$일 때
$f(a)$, $f(b)$, $f(c)$의 값을 정하는 경우의 수는
$${}_6C_3\times2!=\frac{6\times5\times4}{3\times2\times1}\times2=40$$
$$\underset{f(b),\ f(c)\text{의 값을 바꾸는 경우의 수}}{\underline{\quad\quad\quad\quad\quad\quad}}$$
이때, 집합 Y의 나머지 원소 3개에서 1개를 택하여 정의역
의 나머지 원소 d에 대응시키는 경우의 수는 3
즉, 사건 $A\cap B$가 일어나는 경우의 수는
$$40\times3=120$$
$$\therefore P(A\cap B)=\frac{120}{360}=\frac{1}{3}$$
따라서 구하는 확률은
$$P(A\cup B)=P(A)+P(B)-P(A\cap B)$$
$$=\frac{1}{2}+\frac{1}{2}-\frac{1}{3}=\frac{2}{3}$$

답 $\dfrac{2}{3}$

07-1

한 개의 주사위를 두 번 던질 때, 나올 수 있는 모든 경우의
수는
$$6\times6=36$$

$(a-3)(b-5)>0$에서

$a-3>0$, $b-5>0$ 또는 $a-3<0$, $b-5<0$

$a-3>0$, $b-5>0$인 사건을 A, $a-3<0$, $b-5<0$인 사건을 B라 하고 두 번 던져 나온 두 눈의 수 a, b를 순서쌍 $(a,\ b)$로 나타내면

$A=\{(4,\ 6),\ (5,\ 6),\ (6,\ 6)\}$,

$B=\{(1,\ 1),\ (1,\ 2),\ (1,\ 3),\ (1,\ 4),\ (2,\ 1),\ (2,\ 2),$
$\qquad (2,\ 3),\ (2,\ 4)\}$

$\therefore\ \mathrm{P}(A)=\dfrac{3}{36}$, $\mathrm{P}(B)=\dfrac{8}{36}$

이때, 두 사건 A, B는 서로 배반사건이므로 구하는 확률은
$$\mathrm{P}(A\cup B)=\mathrm{P}(A)+\mathrm{P}(B)$$
$$=\frac{3}{36}+\frac{8}{36}=\frac{11}{36}$$

답 $\dfrac{11}{36}$

보충설명

주사위의 눈의 수는 1부터 6까지의 자연수로 이루어져 있으므로 표를 그려 나타내면 조건을 만족시키는 경우의 수를 찾기 쉽다.

즉, 다음과 같이 표를 그려 $(a-3)(b-5)>0$을 만족시키는 a, b의 순서쌍 $(a,\ b)$의 개수를 구할 수 있다.

b＼a	1	2	3	4	5	6
1	○	○				
2	○	○				
3	○	○				
4	○	○				
5						
6				○	○	○

따라서 $(a-3)(b-5)>0$인 경우의 수는 $8+3=11$

07-2

9개의 공 중에서 임의로 3개의 공을 동시에 꺼내는 경우의 수는
$$_9\mathrm{C}_3=\frac{9\times8\times7}{3\times2\times1}=84$$

이 중 흰 공이 2개 나오는 사건을 A, 흰 공이 3개 나오는 사건을 B라 하자.

(i) 흰 공이 2개 나올 때,

흰 공 3개에서 2개를 꺼내고, 검은 공 6개에서 1개를 꺼내야 하므로 이 경우의 수는
$$_3\mathrm{C}_2\times{}_6\mathrm{C}_1={}_3\mathrm{C}_1\times{}_6\mathrm{C}_1=3\times6=18$$

(ii) 흰 공이 3개 나올 때,

흰 공 3개에서 3개를 꺼내는 경우의 수는 1

(i), (ii)에서 각각의 확률을 구하면
$$\mathrm{P}(A)=\frac{18}{84},\ \mathrm{P}(B)=\frac{1}{84}$$

이때, 두 사건 A, B는 서로 배반사건이므로 구하는 확률은
$$\mathrm{P}(A\cup B)=\mathrm{P}(A)+\mathrm{P}(B)$$
$$=\frac{18}{84}+\frac{1}{84}=\frac{19}{84}$$

답 $\dfrac{19}{84}$

07-3

방정식 $a+b+c=6$을 만족시키는 음이 아닌 정수 a, b, c의 순서쌍 $(a,\ b,\ c)$의 개수는 서로 다른 3개에서 중복을 허용하여 6개를 택하는 중복조합의 수와 같으므로
$$_3\mathrm{H}_6={}_{3+6-1}\mathrm{C}_6={}_8\mathrm{C}_6={}_8\mathrm{C}_2=\frac{8\times7}{2\times1}=28$$

$a=2c$인 사건을 A, $c=2b$인 사건을 B라 하면

$A=\{(0,\ 6,\ 0),\ (2,\ 3,\ 1),\ (4,\ 0,\ 2)\}$,

$B=\{(6,\ 0,\ 0),\ (3,\ 1,\ 2),\ (0,\ 2,\ 4)\}$

$\therefore\ \mathrm{P}(A)=\dfrac{3}{28}$, $\mathrm{P}(B)=\dfrac{3}{28}$

이때, 두 사건 A, B는 서로 배반사건이므로 구하는 확률은
$$\mathrm{P}(A\cup B)=\mathrm{P}(A)+\mathrm{P}(B)$$
$$=\frac{3}{28}+\frac{3}{28}=\frac{3}{14}$$

답 $\dfrac{3}{14}$

보충설명

$a=2c$인 사건을 A, $c=2b$인 사건을 B라 할 때, 두 사건 A, B가 서로 배반사건인지 확인해 보자.

두 조건을 동시에 만족시키려면 방정식 $a=2c=4b$이어야 하므로 $a+b+c=6$에 $a=4b$, $c=2b$를 대입하면

$4b+b+2b=6$, $7b=6$

이때, 주어진 등식을 만족시키는 음이 아닌 정수 b의 값은 존재하지 않으므로 두 사건 A, B는 서로 배반사건이다.

08-1

카드에 적힌 두 수의 합을 X라 하면 $3 \leq X \leq 21$

11장의 카드에서 임의로 2장을 동시에 꺼낼 때, 나올 수 있는 모든 경우의 수는

$$_{11}C_2 = \frac{11 \times 10}{2 \times 1} = 55$$

카드에 적힌 두 수의 합이 7 이상인 사건을 A라 하면 여사건 A^C는 카드에 적힌 두 수의 합이 7 미만인 사건이다.

이때, 카드에 적힌 두 수의 합이 7 미만인 경우는 다음과 같이 나눌 수 있다.

(ⅰ) $X=3$일 때,

1, 2가 나오는 경우이므로 경우의 수는 1

(ⅱ) $X=4$일 때,

1, 3이 나오는 경우이므로 경우의 수는 1

(ⅲ) $X=5$일 때,

1, 4 또는 2, 3이 나오는 경우이므로 경우의 수는 2

(ⅳ) $X=6$일 때,

1, 5 또는 2, 4가 나오는 경우이므로 경우의 수는 2

(ⅰ)~(ⅳ)에서 카드에 적힌 두 수의 합이 7 미만인 경우의 수는

$1+1+2+2=6$

$$\therefore P(A^C) = \frac{6}{55}$$

따라서 구하는 확률은

$$P(A) = 1 - P(A^C) = 1 - \frac{6}{55} = \frac{49}{55}$$

답 $\dfrac{49}{55}$

08-2

15개의 점 중에서 임의로 서로 다른 2개의 점을 택하는 경우의 수는

$$_{15}C_2 = \frac{15 \times 14}{2 \times 1} = 105$$

서로 다른 두 점 사이의 거리는 항상 1 이상이므로 서로 다른 두 점 사이의 거리가 1보다 큰 사건을 A라 하면 여사건 A^C는 두 점 사이의 거리가 1인 사건이다.

이때, 두 점 사이의 거리가 1인 두 점을 택하는 경우의 수는

$3 \times 4 + 5 \times 2 = 22$ ← 가로로 4쌍씩, 세로로 2쌍씩

$$\therefore P(A^C) = \frac{22}{105}$$

따라서 구하는 확률은

$$P(A) = 1 - P(A^C) = 1 - \frac{22}{105} = \frac{83}{105}$$

답 $\dfrac{83}{105}$

보충설명

두 점 사이의 거리가 1인 두 점을 택하는 경우의 수는 길이가 1인 선분을 택하는 경우의 수로 이해할 수 있다.

오른쪽 그림과 같은 좌표평면에서 길이가 1인 선분의 개수를 구해 보자.

가로 방향의 선분에서 길이가 1인 선분은 4개이고 각 경우에 대하여 $y=1$, 2, 3의 3가지 경우가 있으므로 가로 방향의 선분의 개수는

$4 \times 3 = 12$

세로 방향의 선분에서 길이가 1인 선분은 2개이고 $x=1$, 2, 3, 4, 5의 5가지 경우가 있으므로 세로 방향의 선분의 개수는

$5 \times 2 = 10$

따라서 두 점 사이의 거리가 1인 두 점을 택하는 경우의 수는

$3 \times 4 + 5 \times 2 = 22$

08-3

방정식 $a+b+c=9$를 만족시키는 음이 아닌 정수 a, b, c의 순서쌍 (a, b, c)의 개수는 서로 다른 3개에서 중복을 허용하여 9개를 택하는 중복조합의 수와 같으므로

$$_3H_9 = {}_{3+9-1}C_9 = {}_{11}C_9 = {}_{11}C_2 = \frac{11 \times 10}{2 \times 1} = 55$$

이때, $a<2$ 또는 $b<2$인 사건을 A라 하면 여사건 A^C는 $a \geq 2$이고 $b \geq 2$인 사건이다.

$a=a'+2$, $b=b'+2$ (a', b'은 음이 아닌 정수)라 하면 $a+b+c=9$에서

$(a'+2)+(b'+2)+c=9$

$$\therefore a'+b'+c=5$$

방정식 $a'+b'+c=5$를 만족시키는 음이 아닌 정수 a', b', c의 순서쌍 (a', b', c)의 개수는 서로 다른 3개에서 중복을 허용하여 5개를 택하는 중복조합의 수와 같으므로

$$_3H_5 = {}_{3+5-1}C_5 = {}_7C_5 = {}_7C_2 = \frac{7 \times 6}{2 \times 1} = 21$$

따라서 $P(A^C)=\dfrac{21}{55}$이므로

$$P(A)=1-P(A^C)=1-\dfrac{21}{55}=\dfrac{34}{55}$$

즉, $p=55$, $q=34$이므로

$$p+q=55+34=89$$

<div align="right">답 89</div>

다른풀이

방정식 $a+b+c=9$를 만족시키는 음이 아닌 정수 a, b, c의 순서쌍 (a, b, c)의 개수는 서로 다른 3개에서 중복을 허용하여 9개를 택하는 중복조합의 수와 같으므로

$$_3H_9={}_{3+9-1}C_9={}_{11}C_9={}_{11}C_2=\dfrac{11\times10}{2\times1}=55$$

$a<2$인 사건을 A, $b<2$인 사건을 B라 하면

$a<2$이고 $b<2$인 사건은 $A\cap B$,

$a<2$ 또는 $b<2$인 사건은 $A\cup B$이다.

(ⅰ) $a<2$일 때,

 ① $a=0$일 때,

 $a=0$이면 $a+b+c=9$에서 $b+c=9$

 방정식 $b+c=9$를 만족시키는 음이 아닌 정수 b, c의 순서쌍 (b, c)의 개수는 $(0, 9)$, $(1, 8)$, \cdots, $(9, 0)$의 10이다.

 ② $a=1$일 때,

 $a=1$이면 $a+b+c=9$에서 $b+c=8$

 방정식 $b+c=8$을 만족시키는 음이 아닌 정수 b, c의 순서쌍 (b, c)의 개수는 $(0, 8)$, $(1, 7)$, \cdots, $(8, 0)$의 9이다.

 ①, ②에서 $a<2$인 경우의 수는

 $10+9=19$

(ⅱ) $b<2$일 때,

 (ⅰ)과 같은 방법으로 $b<2$인 경우의 수는 19

(ⅲ) $a<2$이고 $b<2$일 때,

 $a<2$, $b<2$에서 $a+b<4$이고 $a+b$의 값이 정해지면 c의 값은 자동으로 정해지므로 다음과 같이 경우를 나눌 수 있다.

 ③ $a+b=0$일 때,

 조건을 만족시키는 a, b의 순서쌍 (a, b)는 $(0, 0)$이므로 경우의 수는 1

 ④ $a+b=1$일 때,

 조건을 만족시키는 a, b의 순서쌍 (a, b)는 $(1, 0)$,

$(0, 1)$이므로 경우의 수는 2

 ⑤ $a+b=2$일 때,

 조건을 만족시키는 a, b의 순서쌍 (a, b)는 $(1, 1)$이므로 경우의 수는 1

 ③, ④, ⑤에서 $a<2$이고 $b<2$인 경우의 수는

 $1+2+1=4$

(ⅰ), (ⅱ), (ⅲ)에서 각각의 확률을 구하면

$$P(A)=\dfrac{19}{55}, \ P(B)=\dfrac{19}{55}, \ P(A\cap B)=\dfrac{4}{55}$$

따라서 $a<2$ 또는 $b<2$일 확률은

$$P(A\cup B)=P(A)+P(B)-P(A\cap B)$$
$$=\dfrac{19}{55}+\dfrac{19}{55}-\dfrac{4}{55}=\dfrac{34}{55}$$

즉, $p=55$, $q=34$이므로

$$p+q=55+34=89$$

09-1

(1) $P(A^C\cup B^C)=P((A\cap B)^C)=\dfrac{2}{3}$이므로

$$P(A\cap B)=1-P((A\cap B)^C)$$
$$=1-\dfrac{2}{3}=\dfrac{1}{3}$$

이때, $P(A\cup B)=P(A)+P(B)-P(A\cap B)$에서

$$P(A\cup B)=\dfrac{3}{4}+\dfrac{1}{2}-\dfrac{1}{3}=\dfrac{11}{12}$$

(2) 두 사건 A, B가 서로 배반사건이므로

$A\cap B=\varnothing$에서 $P(A\cap B)=0$

$A\cup B=S$이므로 $P(A\cup B)=1$

즉, $P(A\cup B)=P(A)+P(B)$에서

$P(A)+P(B)=1$ $\cdots\cdots$ ㉠

$P(A\cup B)=5P(A)-2P(B)$에서

$5P(A)-2P(B)=1$ $\cdots\cdots$ ㉡

㉠, ㉡을 연립하여 풀면

$$P(A)=\dfrac{3}{7}, \ P(B)=\dfrac{4}{7}$$

<div align="right">답 (1) $\dfrac{11}{12}$ (2) $\dfrac{4}{7}$</div>

09-2

$P(A \cap B^C) = P(A) - P(A \cap B)$,
$P(A^C \cap B) = P(B) - P(A \cap B)$에서
$P(A) = P(A \cap B^C) + P(A \cap B)$,
$P(B) = P(A^C \cap B) + P(A \cap B)$이므로
$$P(A \cup B) = P(A) + P(B) - P(A \cap B)$$
$$= P(A \cap B^C) + P(A \cap B) + P(A^C \cap B)$$
$$+ P(A \cap B) - P(A \cap B)$$
$$= P(A \cap B^C) + P(A \cap B) + P(A^C \cap B)$$
$$\therefore P(A \cap B) = P(A \cup B) - P(A \cap B^C) - P(A^C \cap B)$$
$$= \frac{5}{9} - \frac{1}{3} - \frac{1}{9} = \frac{1}{9}$$

이때, $P(A \cup B) = P(A) + P(B) - P(A \cap B)$에서
$$P(A) + P(B) = P(A \cup B) + P(A \cap B)$$
$$= \frac{5}{9} + \frac{1}{9} = \frac{2}{3}$$

답 $\dfrac{2}{3}$

다른풀이

$$P(A \cap B^C) = P(A) - P(A \cap B) = \frac{1}{3} \quad \cdots\cdots \text{㉠}$$

$$P(A^C \cap B) = P(B) - P(A \cap B) = \frac{1}{9} \quad \cdots\cdots \text{㉡}$$

㉠＋㉡을 하면

$$P(A) + P(B) - 2P(A \cap B) = \frac{4}{9} \quad \cdots\cdots \text{㉢}$$

이때, $P(A \cup B) = P(A) + P(B) - P(A \cap B)$에서

$$P(A) + P(B) - P(A \cap B) = \frac{5}{9} \quad \cdots\cdots \text{㉣}$$

㉢, ㉣을 연립하여 풀면

$$P(A) + P(B) = \frac{2}{3}$$

09-3

$P(A \cap B^C) = P((A^C \cup B)^C) = 1 - P(A^C \cup B)$에서
$$\frac{1}{6} = 1 - P(A^C \cup B) \quad \therefore P(A^C \cup B) = \frac{5}{6}$$

이때, 두 사건 A^C, B가 서로 배반사건이므로
$A^C \cap B = \varnothing$에서 $P(A^C \cap B) = 0$
즉, $P(A^C \cup B) = P(A^C) + P(B)$에서
$$\frac{5}{6} = P(A^C) + \frac{1}{4} \quad \therefore P(A^C) = \frac{5}{6} - \frac{1}{4} = \frac{7}{12}$$

이때, $P(A) = 1 - P(A^C)$에서
$$P(A) = 1 - \frac{7}{12} = \frac{5}{12}$$

답 $\dfrac{5}{12}$

다른풀이

두 사건 A^C, B가 서로 배반사건이므로
$A^C \cap B = \varnothing \iff B - A = \varnothing \iff B \subset A$
즉, $A \cap B = B$이므로
$$P(A \cap B^C) = P(A) - P(A \cap B) = P(A) - P(B)$$
$$\frac{1}{6} = P(A) - \frac{1}{4} \quad \therefore P(A) = \frac{1}{6} + \frac{1}{4} = \frac{5}{12}$$

개념마무리

본문 pp.89~92

01 $\frac{3}{8}$	**02** $\frac{1}{3}$	**03** $\frac{5}{32}$	**04** $\frac{3}{7}$
05 $\frac{2}{5}$	**06** ①	**07** $\frac{1}{3}$	**08** 60
09 $\frac{11}{20}$	**10** $\frac{9}{44}$	**11** 255	**12** ②
13 ④	**14** $\frac{49}{60}$	**15** $\frac{109}{120}$	**16** ③
17 $\frac{2}{5}$	**18** $\frac{97}{114}$	**19** $\frac{42}{143}$	**20** $\frac{8}{27}$
21 $\frac{1}{2}$	**22** 7	**23** $\frac{7}{10}$	**24** 424

01

4명의 학생에게 1, 2, 3, 4의 숫자가
적힌 카드를 나누어 주는 경우의 수는
$4! = 24$
이때, 자신의 번호와 다른 번호가 적힌
카드를 받는 경우의 수는 오른쪽 수형
도와 같이 9이다.
따라서 구하는 확률은
$$\frac{9}{24} = \frac{3}{8}$$

답 $\dfrac{3}{8}$

1번 2번 3번 4번

$2 \begin{cases} 1 - 4 - 3 \\ 3 - 4 - 1 \\ 4 - 1 - 3 \end{cases}$

$3 \begin{cases} 1 - 4 - 2 \\ 4 < \begin{matrix} 1 - 2 \\ 2 - 1 \end{matrix} \end{cases}$

$4 \begin{cases} 1 - 2 - 3 \\ 3 < \begin{matrix} 1 - 2 \\ 2 - 1 \end{matrix} \end{cases}$

02

x축과 두 직선 $y=x+2$, $y=-x+2$로 둘러싸인 도형은 다음 그림과 같은 이등변삼각형이다.

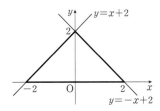

한편, 한 개의 주사위를 한 번 던질 때 나올 수 있는 모든 경우의 수는 6이고, 위의 이등변삼각형과 원 $x^2+(y-1)^2=k^2$의 위치 관계는 k의 값에 따라 다음 그림과 같다.

즉, $k=1$, $k=2$일 때 두 도형은 서로 만나고, $k \geq 3$이면 두 도형은 만나지 않는다.
따라서 구하는 확률은

$$\frac{2}{6}=\frac{1}{3}$$

답 $\dfrac{1}{3}$

03

X에서 Y로의 함수 f의 개수는 집합 Y의 서로 다른 8개의 원소에서 중복을 허용하여 4개를 택하는 중복순열의 수와 같으므로

$$_8\Pi_4=8^4 \qquad\text{(가)}$$

조건 (가)에서 $f(1)$의 값은 홀수이므로 $f(1)$의 값에 따라 다음과 같이 경우를 나눌 수 있다.

(i) $f(1)=1$일 때,
 $f(2)$의 값은 1보다 큰 짝수이므로 경우의 수는 2, 4, 6, 8의 4

(ii) $f(1)=3$일 때,
 $f(2)$의 값은 3보다 큰 짝수이므로 경우의 수는 4, 6, 8의 3

(iii) $f(1)=5$일 때,
 $f(2)$의 값은 5보다 큰 짝수이므로 경우의 수는 6, 8의 2

(iv) $f(1)=7$일 때,
 $f(2)$의 값은 7보다 큰 짝수이므로 경우의 수는 8의 1

(i)~(iv)에서 $f(1)$, $f(2)$의 값을 정하는 경우의 수는

$$4+3+2+1=10 \qquad\text{(나)}$$

한편, $f(3)$, $f(4)$의 값을 정하는 경우의 수는 집합 Y의 서로 다른 8개의 원소에서 중복을 허용하여 2개를 택하는 중복순열의 수와 같으므로

$$_8\Pi_2=8^2 \qquad\text{(다)}$$

따라서 조건을 만족시키는 함수 f의 개수는 10×8^2이므로 구하는 확률은

$$\frac{10 \times 8^2}{8^4}=\frac{5}{32} \qquad\text{(라)}$$

답 $\dfrac{5}{32}$

단계	채점 기준	배점
(가)	X에서 Y로의 함수의 개수를 구한 경우	20%
(나)	$f(1)$, $f(2)$의 값을 정하는 경우의 수를 구한 경우	30%
(다)	$f(3)$, $f(4)$의 값을 정하는 경우의 수를 구한 경우	30%
(라)	조건을 만족시킬 확률을 구한 경우	20%

04

만들 수 있는 삼각형의 개수는 8개의 점 중에서 임의로 3개의 점을 택하는 경우의 수와 같으므로

$$_8C_3=\frac{8 \times 7 \times 6}{3 \times 2 \times 1}=56$$

이때, 오른쪽 그림과 같이 한 꼭짓점에 대하여 3개의 이등변삼각형을 만들 수 있고, 점은 모두 8개가 있으므로 나올 수 있는 이등변삼각형의 개수는
$3 \times 8=24$

따라서 구하는 확률은 $\dfrac{24}{56}=\dfrac{3}{7}$

답 $\dfrac{3}{7}$

05

의자는 6개이고 앉는 사람은 5명이므로 남학생 3명이 앉은 의자 3개, 여학생 2명이 앉은 의자 2개, 비어 있는 의자 1개를 원형으로 배열한다고 생각하자.

6개의 의자를 원형으로 배열하는 경우의 수는

$(6-1)!=5!=120$

여학생 2명이 이웃하여 앉으려면 여학생 2명을 한 사람으로 생각하여 5개의 의자를 원형으로 배열하면 된다.

5개의 의자를 원형으로 배열하는 경우의 수는

$(5-1)!=4!=24$

여학생 2명이 서로 자리를 바꾸어 앉는 경우의 수는

$2!=2$

즉, 여학생끼리 이웃하여 앉는 경우의 수는

$24 \times 2 = 48$

따라서 구하는 확률은

$\dfrac{48}{120} = \dfrac{2}{5}$

답 $\dfrac{2}{5}$

다른풀이

5명의 학생이 원탁에 둘러앉는 경우의 수는

$(5-1)!=4!=24$

학생 사이사이에 빈 의자 1개를 배열하는 경우의 수는

$_5C_1=5$

즉, 6개의 의자가 놓인 원탁에 5명의 학생이 둘러앉는 경우의 수는

$24 \times 5 = 120$

여학생 2명을 한 사람으로 생각하여 4명의 학생이 원탁에 둘러앉는 경우의 수는

$(4-1)!=3!=6$

학생 사이사이에 빈 의자 1개를 배열하는 경우의 수는

$_4C_1=4$

여학생 2명이 서로 자리를 바꾸어 앉는 경우의 수는

$2!=2$

즉, 여학생끼리 이웃하여 원탁에 둘러앉는 경우의 수는

$6 \times 4 \times 2 = 48$

따라서 구하는 확률은

$\dfrac{48}{120} = \dfrac{2}{5}$

06

주머니에서 임의로 4개의 공을 동시에 꺼내어 일렬로 나열하는 경우를 1이 적혀 있는 공의 개수에 따라 다음과 같이 나눌 수 있다.

(ⅰ) 1이 적혀 있는 공을 한 개 꺼낸 경우

꺼낸 4개의 공에 적혀 있는 숫자는 1, 2, 3, 4이므로 4개의 공을 일렬로 나열하는 경우의 수는

$4!=24$

(ⅱ) 1이 적혀 있는 공을 두 개 꺼낸 경우

2, 3, 4가 적혀 있는 공에서 2개를 택하는 경우의 수는

$_3C_2={}_3C_1=3$

1이 적혀 있는 공 2개와 위에서 택한 2개의 공을 일렬로 나열하는 경우의 수는

$\dfrac{4!}{2!}=12$

즉, 이 경우의 수는

$3 \times 12 = 36$

(ⅰ), (ⅱ)에서 4개의 공을 동시에 꺼내어 일렬로 나열하는 경우의 수는

$24+36=60$

한편, 나열된 순서대로 공에 적혀 있는 수를 a, b, c, d라 할 때, $a \leq b \leq c \leq d$인 경우를 1이 적혀 있는 공의 개수에 따라 다음과 같이 나눌 수 있다.

(ⅲ) 1이 적혀 있는 공을 한 개 꺼낸 경우

2, 3, 4가 적혀 있는 공을 모두 꺼내는 경우의 수는 1

(ⅳ) 1이 적혀 있는 공을 두 개 꺼낸 경우

2, 3, 4가 적혀 있는 공에서 2개를 택하는 경우의 수와 같으므로

$_3C_2={}_3C_1=3$

(ⅲ), (ⅳ)에서

$a \leq b \leq c \leq d$인 경우의 수는

$1+3=4$

따라서 구하는 확률은

$\dfrac{4}{60}=\dfrac{1}{15}$

답 ①

다른풀이 1

1이 적혀 있는 공의 개수에 따라 다음과 같이 경우를 나눌 수 있다.

(i) 1이 적혀 있는 공을 1개 꺼낸 경우

1, 2, 3, 4가 적혀 있는 공을 꺼낼 확률은

$$\frac{{}_2C_1 \times {}_3C_3}{{}_5C_4} = \frac{{}_2C_1 \times {}_3C_3}{{}_5C_1} = \frac{2 \times 1}{5} = \frac{2}{5}$$

이것을 일렬로 나열할 때, $a \leq b \leq c \leq d$를 만족시킬 확률은

$$\frac{1}{4!} = \frac{1}{24}$$

즉, 이 경우의 확률은

$$\frac{2}{5} \times \frac{1}{24} = \frac{1}{60}$$

(ii) 1이 적혀 있는 공을 2개 꺼낸 경우

1이 적혀 있는 공을 2개 꺼내고, 2, 3, 4가 적혀 있는 공에서 2개를 꺼낼 확률은

$$\frac{{}_2C_2 \times {}_3C_2}{{}_5C_4} = \frac{{}_2C_2 \times {}_3C_1}{{}_5C_1} = \frac{1 \times 3}{5} = \frac{3}{5}$$

이것을 일렬로 나열할 때, $a \leq b \leq c \leq d$를 만족시킬 확률은

$$\frac{1}{\frac{4!}{2!}} = \frac{1}{12}$$

즉, 이 경우의 확률은

$$\frac{3}{5} \times \frac{1}{12} = \frac{3}{60}$$

(i), (ii)에서 구하는 확률은

$$\frac{1}{60} + \frac{3}{60} = \frac{1}{15}$$

다른풀이 2

공에 적혀 있는 수 1, 1, 2, 3, 4를 1_a, 1_b, 2, 3, 4로 생각하면 4개의 공을 꺼내어 일렬로 나열하는 경우의 수는

${}_5C_4 \times 4! = {}_5C_1 \times 4! = 5 \times 24 = 120$

이때, 나열된 순서대로 공에 적혀 있는 수를 a, b, c, d라 할 때, $a \leq b \leq c \leq d$인 경우의 수를 1이 적혀 있는 공의 개수에 따라 나누어 순서쌍 (a, b, c, d)의 개수로 구하면 다음과 같다.

(i) 1이 적혀 있는 공을 한 개 꺼낸 경우

$(1_a, 2, 3, 4)$, $(1_b, 2, 3, 4)$의 2가지

(ii) 1이 적혀 있는 공을 두 개 꺼낸 경우

$(1_a, 1_b, X, Y)$, $(1_b, 1_a, X, Y)$의 2가지이고, 각 경우에 대하여 X, Y에 들어갈 수를 택하는 경우의 수는 2, 3, 4가 적혀 있는 공에서 2개를 택하는 경우의 수와 같으므로

$2 \times {}_3C_2 = 2 \times {}_3C_1 = 2 \times 3 = 6$

(i), (ii)에서 구하는 경우의 수는 $2 + 6 = 8$이므로 구하는 확률은

$$\frac{8}{120} = \frac{1}{15}$$

보충설명

5개의 공에서 4개의 공을 택하기만 하면 공에 적혀 있는 수에 따라 크기 순서대로 나열할 수 있다. 즉, 택한 4개의 공을 일렬로 나열하였을 때 공에 적혀 있는 수의 크기 순서대로 나열하는 경우의 수는 5개의 공에서 4개의 공을 택하는 경우의 수와 같다.

이때, 주머니에 들어 있는 공은 1이 적혀 있는 공만 2개이므로 택한 4개의 공 중에서 1이 적혀 있는 공의 개수에 따라 경우를 나눌 수 있다.

07

9개의 구슬을 일렬로 나열하는 경우의 수는

$$\frac{9!}{4!3!2!} = 1260$$

노란 색 구슬을 Y라 할 때, 노란 색 구슬 사이에 놓이는 다른 색 구슬의 개수가 짝수일 경우를 다음과 같이 나눌 수 있다.

(i) 노란 색 구슬 사이에 2개의 구슬이 놓일 때,
노란 색 구슬이 들어갈 수 있는 위치는 다음과 같으므로 경우의 수는 6

(ii) 노란 색 구슬 사이에 4개의 구슬이 놓일 때,
노란 색 구슬이 들어갈 수 있는 위치는 다음과 같으므로 경우의 수는 4

(iii) 노란 색 구슬 사이에 6개의 구슬이 놓일 때,
노란 색 구슬이 들어갈 수 있는 위치는 다음과 같으므로
경우의 수는 2

| Y | | | | | Y | |

| | Y | | | | | Y |

(i), (ii), (iii)에서 노란 색 구슬 사이에 놓이는 다른 색 구슬의
개수가 짝수인 경우의 수는

$6+4+2=12$

이때, 각의 경우에 대하여 나머지 자리에 흰 색 구슬 4개, 파
란 색 구슬 3개를 일렬로 나열하는 경우의 수는

$\dfrac{7!}{4!3!}=35$

따라서 조건을 만족시키는 경우의 수는 $12 \times 35 = 420$이므
로 구하는 확률은

$\dfrac{420}{1260}=\dfrac{1}{3}$

답 $\dfrac{1}{3}$

08

총을 60번 쏘았을 때의 성공률이 0.8이므로 이 선수는 과녁
을 $60 \times 0.8 = 48$(번) 맞혔다.

총을 더 쏘는 횟수를 최소한으로 하면서 성공률을 높이려면
앞으로 쏘는 모든 총알을 과녁에 맞혀야 한다.

앞으로 총을 x번 더 쏘아 모두 과녁에 맞힌다고 하면

$\dfrac{48+x}{60+x} \geq 0.9$에서

$48+x \geq 54+0.9x, \ 0.1x \geq 6$

$\therefore \ x \geq 60$

따라서 성공률이 0.9 이상이 되게 하려면 총을 최소 60번 더
쏘아야 한다.

답 60

09

최근 5번의 경기에서 이 농구 선수가 시도한 2점 슛의 개수
를 x, 3점 슛의 개수를 y라 하자.

2점 슛의 총합이 78점이므로 성공한 2점 슛의 개수는

$\dfrac{78}{2}=39$

이때, 2점 슛의 성공률이 65 %이므로

$\dfrac{39}{x}=\dfrac{65}{100}$에서 $x=60$

3점 슛의 총합이 48점이므로 성공한 3점 슛의 개수는

$\dfrac{48}{3}=16$

이때, 3점 슛의 성공률이 40 %이므로

$\dfrac{16}{y}=\dfrac{40}{100}$에서 $y=40$

즉, 전체 시도한 슛의 개수는

$60+40=100$

이고 성공한 슛의 개수는

$39+16=55$

이므로 이 농구 선수가 슛을 한 번 던져서 득점할 확률은

$\dfrac{55}{100}=\dfrac{11}{20}$

답 $\dfrac{11}{20}$

10

12개의 구슬에서 임의로 3개의 구슬을 꺼내는 경우의 수는

$_{12}\mathrm{C}_3 = \dfrac{12 \times 11 \times 10}{3 \times 2 \times 1} = 220$

이때, 2와 3이 적힌 구슬의 개수의 합은 2 이상 3 이하이어
야 하므로 다음과 같이 경우를 나눌 수 있다.

(i) 2와 3이 적힌 구슬을 각각 1개씩 꺼낼 때,
2와 3이 적힌 구슬을 각각 1개씩 꺼내는 경우의 수는
$_{3}\mathrm{C}_1 \times _{3}\mathrm{C}_1 = 3 \times 3 = 9$
1이 적힌 구슬을 1개 꺼내는 경우의 수는 $_{3}\mathrm{C}_1 = 3$
즉, 이 경우의 확률은
$\dfrac{9 \times 3}{220}=\dfrac{27}{220}$

(ii) 2가 적힌 구슬을 1개, 3이 적힌 구슬을 2개 꺼낼 때,
2가 적힌 구슬을 1개 꺼내는 경우의 수는 $_{3}\mathrm{C}_1 = 3$
3이 적힌 구슬을 2개 꺼내는 경우의 수는 $_{3}\mathrm{C}_2 = _{3}\mathrm{C}_1 = 3$
즉, 이 경우의 확률은
$\dfrac{3 \times 3}{220}=\dfrac{9}{220}$

(iii) 2가 적힌 구슬을 2개, 3이 적힌 구슬을 1개 꺼낼 때,
2가 적힌 구슬을 2개 꺼내는 경우의 수는 $_{3}\mathrm{C}_2 = _{3}\mathrm{C}_1 = 3$
3이 적힌 구슬을 1개 꺼내는 경우의 수는 $_{3}\mathrm{C}_1 = 3$

즉, 이 경우의 확률은

$$\frac{3\times3}{220}=\frac{9}{220}$$

(i), (ii), (iii)에서 구하는 확률은

$$\frac{27}{220}+\frac{9}{220}+\frac{9}{220}=\frac{9}{44}$$

<div align="right">답 $\dfrac{9}{44}$</div>

11

두 사건 A, B가 서로 배반사건이므로

$\mathrm{P}(A\cup B)=\mathrm{P}(A)+\mathrm{P}(B)\leq1$ ······㉠

이때, $0<\mathrm{P}(A^C)\leq\mathrm{P}(B)$에서

$0<1-\mathrm{P}(A)\leq\mathrm{P}(B)$

$0<1-\mathrm{P}(A)$에서 $\mathrm{P}(A)<1$

$\therefore A\neq S$ ······㉡

$1-\mathrm{P}(A)\leq\mathrm{P}(B)$에서 $1\leq\mathrm{P}(A)+\mathrm{P}(B)$

이때, ㉠에서 $\mathrm{P}(A)+\mathrm{P}(B)\leq1$이므로

$\mathrm{P}(A)+\mathrm{P}(B)=1$

즉, $\mathrm{P}(A\cup B)=\mathrm{P}(A)+\mathrm{P}(B)=1$이므로

$A\cup B=S$

따라서 $B=A^C$이므로 사건 A가 정해지면 사건 B가 하나로 정해진다.

이때, S의 원소의 개수가 8이므로 사건 A를 택하는 경우의 수는

$_8\mathrm{C}_0+{}_8\mathrm{C}_1+{}_8\mathrm{C}_2+\cdots+{}_8\mathrm{C}_7=2^8-1=255$ (\because ㉡)

<div align="right">답 255</div>

12

8개의 좌석에 6명이 앉는 경우의 수는

$_8\mathrm{P}_6=\underset{=20160}{8\times7\times6\times5\times4\times3}$

부부끼리 같은 열에 이웃하여 앉는 경우의 수는 다음과 같이 경우를 나누어 구할 수 있다.

(i) 1열에 2쌍의 부부가 앉을 때,

　　1열에 앉을 2쌍의 부부를 정하는 경우의 수는

　　$_3\mathrm{P}_2=3\times2=6$

2열에 남은 1쌍의 부부가 앉을 자리를 정하는 경우의 수는 다음 그림과 같으므로 3

이때, 세 쌍의 부부가 각각 자리를 바꾸는 경우의 수는

$2!\times2!\times2!=8$

즉, 이 경우의 수는

$6\times3\times8=144$

(ii) 2열에 2쌍의 부부가 앉을 때,

　　(i)의 경우의 수와 같으므로 이 경우의 수는 144

(i), (ii)에서 구하는 경우의 수는

$144+144=288$

따라서 구하는 확률은

$$\frac{288}{8\times7\times6\times5\times4\times3}=\frac{1}{70}$$

<div align="right">답 ②</div>

다른풀이

8개의 좌석에 6명이 앉는 경우의 수는

$_8\mathrm{P}_6=8\times7\times6\times5\times4\times3$

이때, 부부끼리 같은 열에 이웃하여 앉을 수 있는 경우는 다음과 같이 나눌 수 있다.

[2열]　[1열]　[그림 1]　[2열]　[1열]　[그림 2]　[2열]　[1열]　[그림 3]

(i) [그림 1]과 같이 앉을 때,

　　세 쌍의 부부가 4쌍의 이웃한 좌석 중에서 한 쌍을 택한 후 부부끼리 같은 열에 이웃하여 앉는 경우의 수는

　　$_4\mathrm{P}_3\times2^3=24\times8=192$

(ii) [그림 2]와 같이 앉을 때,

　　세 쌍의 부부가 3쌍의 이웃한 좌석 중에서 한 쌍을 택한 후 부부끼리 같은 열에 이웃하여 앉는 경우의 수는

　　$_3\mathrm{P}_3\times2^3=6\times8=48$

(iii) [그림 3]과 같이 앉을 때,

　　(ii)와 같은 방법으로 구하면 경우의 수는 48

(i), (ii), (iii)에서 부부끼리 이웃하여 앉는 경우의 수는

$192+48+48=288$

따라서 구하는 확률은

$$\frac{288}{8\times7\times6\times5\times4\times3}=\frac{1}{70}$$

13

10개의 공에서 임의로 2개의 공을 꺼내는 경우의 수는

$$_{10}C_2=\frac{10\times 9}{2\times 1}=45$$

2개의 공의 색깔이 같은 사건을 A, 2개의 공에 적힌 숫자가 같은 사건을 B라 하면 2개의 공의 색깔이 같거나 공에 적힌 숫자가 같은 사건은 $A\cup B$, 2개의 공의 색깔과 공에 적힌 숫자가 모두 같은 사건은 $A\cap B$이다.

(i) 2개의 공의 색깔이 같을 때,

빨간색 공 5개에서 2개의 공을 꺼내는 경우의 수는
$$_{5}C_2=\frac{5\times 4}{2\times 1}=10$$

노란색 공 5개에서 2개의 공을 꺼내는 경우의 수는
$$_{5}C_2=10$$

$$\therefore \text{ P}(A)=\frac{10+10}{45}=\frac{20}{45}$$

(ii) 2개의 공에 적힌 숫자가 같을 때,

숫자 1이 적힌 공 8개에서 2개의 공을 꺼내는 경우의 수는
$$_{8}C_2=\frac{8\times 7}{2\times 1}=28$$

숫자 2가 적힌 공 2개에서 2개의 공을 꺼내는 경우의 수는
$$_{2}C_2=1$$

$$\therefore \text{ P}(B)=\frac{28+1}{45}=\frac{29}{45}$$

(iii) 2개의 공의 색깔과 공에 적힌 숫자가 모두 같을 때,

숫자 1이 적힌 빨간색 공 4개에서 2개의 공을 꺼내는 경우의 수는
$$_{4}C_2=\frac{4\times 3}{2\times 1}=6$$

숫자 1이 적힌 노란색 공 4개에서 2개의 공을 꺼내는 경우의 수는
$$_{4}C_2=6$$

$$\therefore \text{ P}(A\cap B)=\frac{6+6}{45}=\frac{12}{45}$$

(i), (ii), (iii)에서 구하는 확률은
$$\text{P}(A\cup B)=\text{P}(A)+\text{P}(B)-\text{P}(A\cap B)$$
$$=\frac{20}{45}+\frac{29}{45}-\frac{12}{45}=\frac{37}{45}$$

답 ④

14

세 자리 자연수의 백의 자리에 올 수 있는 숫자는 1, 2, 3, \cdots, 9의 9개, 십의 자리와 일의 자리에 올 수 있는 숫자는 각각 0, 1, 2, \cdots, 9의 10개이므로 세 자리 자연수의 개수는
$$9\times 10\times 10=900$$

이때, $a>b$인 사건을 A, $b>c$인 사건을 B라 하면 $a>b$ 또는 $b>c$인 사건은 $A\cup B$, $a>b>c$인 사건은 $A\cap B$이다.

(i) $a>b$일 때,

$a>b$를 만족시키는 경우의 수는 서로 다른 10개에서 2개를 택하는 조합의 수와 같으므로
$$_{10}C_2=\frac{10\times 9}{2\times 1}=45$$

이때, c는 10개의 숫자 0, 1, 2, \cdots, 9에서 하나를 택하면 되므로 경우의 수는 10이다.

$$\therefore \text{ P}(A)=\frac{45\times 10}{900}=\frac{450}{900}$$

(ii) $b>c$일 때,

$b>c$를 만족시키는 경우의 수는 서로 다른 10개에서 2개를 택하는 조합의 수와 같으므로
$$_{10}C_2=45$$

이때, a는 9개의 숫자 1, 2, 3, \cdots, 9에서 하나를 택하면 되므로 경우의 수는 9이다.

$$\therefore \text{ P}(B)=\frac{45\times 9}{900}=\frac{405}{900}$$

(iii) $a>b>c$일 때,

$a>b>c$를 만족시키는 세 자리 자연수의 개수는 서로 다른 10개에서 3개를 택하는 조합의 수와 같으므로
$$_{10}C_3=\frac{10\times 9\times 8}{3\times 2\times 1}=120$$

$$\therefore \text{ P}(A\cap B)=\frac{120}{900}$$

(i), (ii), (iii)에서 구하는 확률은
$$\text{P}(A\cup B)=\text{P}(A)+\text{P}(B)-\text{P}(A\cap B)$$
$$=\frac{450}{900}+\frac{405}{900}-\frac{120}{900}=\frac{49}{60}$$

답 $\dfrac{49}{60}$

다른풀이

세 자리 자연수의 백의 자리에 올 수 있는 숫자는 1, 2, 3, \cdots, 9의 9개, 십의 자리와 일의 자리에 올 수 있는 숫자는 각

각 0, 1, 2, …, 9의 10개이므로 세 자리 자연수의 개수는
$9 \times 10 \times 10 = 900$

이때, $a > b$ 또는 $b > c$를 만족시키는 사건을 A라 하면 여사건 A^C는 $a \leq b \leq c$인 사건이다.

$a \leq b \leq c$를 만족시키는 한 자리의 자연수 a, b, c의 순서쌍의 개수는 $1 \leq a \leq b \leq c \leq 9$를 만족시키는 순서쌍 (a, b, c)의 개수와 같다.

이것은 9개의 숫자 1, 2, 3, …, 9에서 중복을 허용하여 3개를 택하는 중복조합의 수와 같으므로

$${}_9H_3 = {}_{9+3-1}C_3 = {}_{11}C_3 = \frac{11 \times 10 \times 9}{3 \times 2 \times 1} = 165$$

$$\therefore \ \mathrm{P}(A^C) = \frac{165}{900}$$

$$\therefore \ \mathrm{P}(A) = 1 - \mathrm{P}(A^C)$$

$$= 1 - \frac{165}{900} = \frac{49}{60}$$

15

집합 S의 원소의 개수는 7이므로 집합 S의 부분집합의 개수는
$$2^7 = 128$$

이때, 원소가 2개 이상인 부분집합은 전체 부분집합에서 공집합과 원소의 개수가 1인 부분집합을 제외시킨 것과 같으므로 집합 S의 부분집합 중 원소가 2개 이상인 집합의 개수는
$$128 - (1 + 7) = 120$$

원소가 2개 이상인 부분집합의 모든 원소의 곱이 짝수인 사건을 A라 하면 여사건 A^C는 원소가 2개 이상인 부분집합의 모든 원소의 곱이 홀수인 사건이다.

이때, 부분집합의 모든 원소의 곱이 홀수이려면 집합 S의 원소 중 홀수인 1, 3, 5, 7만으로 원소가 2개 이상인 부분집합을 만들어야 한다.

즉, 원소가 2개 이상이면서 모든 원소의 곱이 홀수인 집합의 개수는
$$\underset{\text{공집합}}{2^4} - (\underset{\text{원소의 개수가 1인 집합}}{1 + 4}) = 16 - 5 = 11$$

$$\therefore \ \mathrm{P}(A^C) = \frac{11}{120}$$

따라서 구하는 확률은

$$\mathrm{P}(A) = 1 - \mathrm{P}(A^C) = 1 - \frac{11}{120} = \frac{109}{120}$$

답 $\dfrac{109}{120}$

16

ㄱ. $\mathrm{P}(A) + \mathrm{P}(A^C) = \mathrm{P}(A \cup A^C) = \mathrm{P}(S)$이므로
$\mathrm{P}(A) + \mathrm{P}(A^C) = 1$ (참)

ㄴ. (반례) $S = \{1, 2, 3\}$, $A = \{1, 2\}$, $B = \{2, 3\}$이면
$A \cup B = S$이므로 $\mathrm{P}(A \cup B) = 1$이지만 $B \neq A^C$ (거짓)

ㄷ. (반례) $S = \{1, 2, 3\}$, $A = \{1, 2\}$, $B = \{1\}$이면
$$\mathrm{P}(A) + \mathrm{P}(B) = \frac{2}{3} + \frac{1}{3} = 1$$이지만 $A \cap B = \{1\}$이므
로 두 사건 A, B는 서로 배반사건이 아니다. (거짓)

ㄹ. 두 사건 A, B가 서로 배반사건이면
$\mathrm{P}(A \cup B) = \mathrm{P}(A) + \mathrm{P}(B)$
이때, $(A \cup B) \subset S$이므로
$0 \leq \mathrm{P}(A \cup B) \leq 1$
$\therefore \ 0 \leq \mathrm{P}(A) + \mathrm{P}(B) \leq 1$ (참)

따라서 옳은 것은 ㄱ, ㄹ이다.

답 ③

17

$\mathrm{P}(A^C \cap B) = \mathrm{P}(B) - \mathrm{P}(A \cap B)$이므로
$\mathrm{P}(A^C \cap B) = \dfrac{1}{4}$에서

$$\mathrm{P}(B) - \mathrm{P}(A \cap B) = \frac{1}{4} \qquad \cdots\cdots \ \text{㉠}$$

또한, $\mathrm{P}(A^C) = 1 - \mathrm{P}(A)$이므로 $\dfrac{2}{5} \leq \mathrm{P}(A^C) \leq \dfrac{1}{2}$에서

$$\frac{2}{5} \leq 1 - \mathrm{P}(A) \leq \frac{1}{2}, \ -\frac{3}{5} \leq -\mathrm{P}(A) \leq -\frac{1}{2}$$

$$\therefore \ \frac{1}{2} \leq \mathrm{P}(A) \leq \frac{3}{5} \qquad \cdots\cdots \ \text{㉡}$$

한편, $\mathrm{P}(A^C \cap B^C) = \mathrm{P}((A \cup B)^C) = 1 - \mathrm{P}(A \cup B)$이고
$\mathrm{P}(A \cup B) = \mathrm{P}(A) + \mathrm{P}(B) - \mathrm{P}(A \cap B)$이므로
㉠, ㉡에 의하여

$$\frac{1}{2} + \frac{1}{4} \leq \mathrm{P}(A \cup B) \leq \frac{3}{5} + \frac{1}{4}$$

즉, $\dfrac{3}{4} \leq \mathrm{P}(A \cup B) \leq \dfrac{17}{20}$에서

$$-\frac{17}{20} \leq -\mathrm{P}(A \cup B) \leq -\frac{3}{4}$$

$$\frac{3}{20} \leq 1 - \mathrm{P}(A \cup B) \leq \frac{1}{4}$$

$$\therefore \ \frac{3}{20} \leq \mathrm{P}(A^C \cap B^C) \leq \frac{1}{4}$$

따라서 $M=\dfrac{1}{4}$, $m=\dfrac{3}{20}$이므로

$$M+m=\dfrac{1}{4}+\dfrac{3}{20}=\dfrac{2}{5}$$

답 $\dfrac{2}{5}$

18

서로 다른 20개에서 임의로 3개를 택하는 경우의 수는

$$_{20}C_3=\dfrac{20\times19\times18}{3\times2\times1}=1140$$

$7^1=7$, $7^2=49$, $7^3=343$, $7^4=2401$, $7^5=16807$, \cdots이므로 7^n의 일의 자리의 숫자는 7, 9, 3, 1이 이 순서대로 반복된다.

즉, $a_1=a_5=a_9=a_{13}=a_{17}=7$,

$a_2=a_6=a_{10}=a_{14}=a_{18}=9$,

$a_3=a_7=a_{11}=a_{15}=a_{19}=3$,

$a_4=a_8=a_{12}=a_{16}=a_{20}=1$

이때, 임의로 택한 3개의 수의 합이 10보다 큰 사건을 A라 하면 여사건 A^c는 3개의 수의 합이 10 이하인 사건이고, 3개의 수의 합이 10 이하인 경우는 $1+1+1$, $1+1+3$, $1+1+7$, $1+3+3$, $3+3+3$일 때이다.

(i) $1+1+1$ 또는 $3+3+3$일 때,

각 경우의 수는 서로 다른 5개에서 3개를 택하는 조합의 수와 같으므로

$$_5C_3=_5C_2=\dfrac{5\times4}{2\times1}=10$$

즉, 이 경우의 수는

$$10\times2=20$$

(ii) $1+1+3$ 또는 $1+1+7$ 또는 $1+3+3$일 때,

각 경우의 수는 서로 다른 5개에서 2개, 1개를 택하는 조합의 수의 곱과 같으므로

$$_5C_2\times_5C_1=10\times5=50$$

즉, 이 경우의 수는

$$50\times3=150$$

(i), (ii)에서 3개의 수의 합이 10 이하인 경우의 수는

$$20+150=170$$

$$\therefore \mathrm{P}(A^c)=\dfrac{170}{1140}=\dfrac{17}{114}$$

따라서 구하는 확률은

$$\mathrm{P}(A)=1-\mathrm{P}(A^c)=1-\dfrac{17}{114}=\dfrac{97}{114}$$

답 $\dfrac{97}{114}$

19

13개의 좌석에 4명의 관객이 일렬로 앉는 경우의 수는

$$_{13}P_4=13\times12\times11\times10$$

4명의 관객을 A, B, C, D라 하고, 관객 사이사이와 양 끝의 빈 자리의 개수를 a, b, c, d, e라 하면 4명의 관객이 서로 이웃하지 않게 앉는 경우는 다음과 같이 배열할 때이다.

| a | A | b | B | c | C | d | D | e |

이때, 모든 좌석의 개수는 13이고 A, B, C, D가 앉는 좌석의 개수는 4이므로

$$a+b+c+d+e=9$$

($b\geq1$, $c\geq1$, $d\geq1$인 정수이고, a, e는 음이 아닌 정수)

$b=b'+1$, $c=c'+1$, $d=d'+1$

(b', c', d'은 음이 아닌 정수)

이라 하면 $a+b+c+d+e=9$에서

$$a+b'+c'+d'+e=6$$

방정식 $a+b'+c'+d'+e=6$을 만족시키는 음이 아닌 정수 a, b', c', d', e의 순서쌍 (a, b', c', d', e)의 개수는 서로 다른 5개에서 중복을 허용하여 6개를 택하는 중복조합의 수와 같으므로

$$_5H_6=_{5+6-1}C_6=_{10}C_6=_{10}C_4=\dfrac{10\times9\times8\times7}{4\times3\times2\times1}=210$$

이때, 4명의 관객이 서로 자리를 바꾸어 앉는 경우의 수는

$$4!=24$$

따라서 구하는 확률은

$$\dfrac{210\times24}{13\times12\times11\times10}=\dfrac{42}{143}$$

답 $\dfrac{42}{143}$

20

4명의 학생을 각각의 열에 배열하는 경우의 수는

$$4!=24$$

각 열에서 학생들이 물품보관함을 고르는 경우의 수는

$$_3\Pi_4=3^4=81$$

즉, 모든 경우의 수는

$$24\times81$$

4명의 학생을 A, B, C, D라 하고, 차례대로 물품보관함에 1열부터 배열했다고 하자.

학생 A가 1열에서 1번 물품보관함을 배정받았다고 할 때, 2열에서 학생 B가 선택할 수 있는 물품보관함은 6, 10의 2가지이다.

각 경우에 대하여 3열, 4열에서 학생 C, D가 선택할 수 있는 경우의 수는 2가지씩 존재하므로 이 경우의 수는

$2 \times 2 \times 2 = 8$

이때, 학생 A가 선택할 수 있는 물품보관함의 수는 3이므로 구하는 경우의 수는

$8 \times 3 = 24$

4명의 학생을 각각의 열에 배열하는 경우의 수는

$4! = 24$

따라서 구하는 확률은

$$\frac{24 \times 24}{24 \times 81} = \frac{8}{27}$$

답 $\dfrac{8}{27}$

21

한 개의 주사위를 세 번 던질 때, 나올 수 있는 모든 경우의 수는

$6^3 = 216$

$\dfrac{M}{m} > \dfrac{5}{2}$, 즉 $M > \dfrac{5m}{2}$이고, $M \leq 6$이므로 다음과 같이 경우를 나눌 수 있다.

(i) $m = 1$일 때,

$\dfrac{5}{2} < M \leq 6$이므로

① $M = 3$일 때,
나온 눈의 수가 $(1, 3, 1)$, $(1, 3, 2)$, $(1, 3, 3)$일 때이다.

② $M = 4$일 때,
나온 눈의 수가 $(1, 4, 1)$, $(1, 4, 2)$, $(1, 4, 3)$, $(1, 4, 4)$일 때이다.

③ $M = 5$일 때,
나온 눈의 수가 $(1, 5, 1)$, $(1, 5, 2)$, $(1, 5, 3)$, $(1, 5, 4)$, $(1, 5, 5)$일 때이다.

④ $M = 6$일 때,
나온 눈의 수가 $(1, 6, 1)$, $(1, 6, 2)$, $(1, 6, 3)$, $(1, 6, 4)$, $(1, 6, 5)$, $(1, 6, 6)$일 때이다.

①~④에서 각 순서쌍을 일렬로 나열하는 경우의 수는

$$\underbrace{10 \times 3!}_{\text{세 눈의 수가 모두 다른 경우}} + \underbrace{8 \times \frac{3!}{2!}}_{\text{세 눈 중 두 눈의 수가 같은 경우}} = 60 + 24 = 84$$

(ii) $m = 2$일 때,
$5 < M \leq 6$에서 $M = 6$이므로 나온 눈의 수가 $(2, 6, 2)$, $(2, 6, 3)$, $(2, 6, 4)$, $(2, 6, 5)$, $(2, 6, 6)$일 때이다.
각 순서쌍을 일렬로 나열하는 경우의 수는

$$3 \times 3! + 2 \times \frac{3!}{2!} = 18 + 6 = 24$$

(i), (ii)에서 $m = 1$인 사건을 A, $m = 2$인 사건을 B라 하면

$\mathrm{P}(A) = \dfrac{84}{216}$, $\mathrm{P}(B) = \dfrac{24}{216}$

이때, 두 사건 A, B는 서로 배반사건이므로 구하는 확률은

$\mathrm{P}(A \cup B) = \mathrm{P}(A) + \mathrm{P}(B)$

$\qquad = \dfrac{84}{216} + \dfrac{24}{216} = \dfrac{1}{2}$

답 $\dfrac{1}{2}$

22

방정식 $a + b + c + d = 6$을 만족시키는 음이 아닌 정수 a, b, c, d의 순서쌍 (a, b, c, d)의 개수는 서로 다른 4개에서 중복을 허용하여 6개를 택하는 중복조합의 수와 같으므로

$_4\mathrm{H}_6 = {}_{4+6-1}\mathrm{C}_6 = {}_9\mathrm{C}_6 = {}_9\mathrm{C}_3 = \dfrac{9 \times 8 \times 7}{3 \times 2 \times 1} = 84$

$a = 2b$인 사건을 A, $c = 2d$인 사건을 B라 하면 $a \neq 2b$이고 $c \neq 2d$인 사건은 $A^c \cap B^c = (A \cup B)^c$이다.

(i) $a = 2b$일 때,
$a + b + c + d = 6$에서 $3b + c + d = 6$이므로

① $b = 0$일 때,
방정식 $c + d = 6$을 만족시키는 음이 아닌 정수 c, d의 순서쌍 (c, d)의 개수는 $(0, 6)$, $(1, 5)$, \cdots, $(6, 0)$의 7이다. ← 서로 다른 2개에서 중복을 허용하여 6개를 택하는 중복조합의 수 $_2\mathrm{H}_6 = 7$과 같다.

② $b = 1$일 때,
방정식 $c + d = 3$을 만족시키는 음이 아닌 정수 c, d의 순서쌍 (c, d)의 개수는 $(0, 3)$, $(1, 2)$, $(2, 1)$, $(3, 0)$의 4이다. ← 서로 다른 2개에서 중복을 허용하여 3개를 택하는 중복조합의 수 $_2\mathrm{H}_3 = 4$와 같다.

③ $b = 2$일 때,
방정식 $c + d = 0$을 만족시키는 음이 아닌 정수 c, d의 순서쌍 (c, d)의 개수는 $(0, 0)$의 1이다.

①, ②, ③에서 사건 A가 일어나는 경우의 수는

$7+4+1=12$

(ii) $c=2d$일 때,

(i)과 같은 방법으로 구하면 경우의 수는 12

(iii) $a=2b$이고 $c=2d$일 때,

$a+b+c+d=6$에서

$3b+3d=6$ $\therefore b+d=2$

방정식 $b+d=2$를 만족시키는 음이 아닌 정수 b, d의 순서쌍 $(b,\ d)$의 개수는 $(0,\ 2)$, $(1,\ 1)$, $(2,\ 0)$의 3 이다. ← 서로 다른 2개에서 중복을 허용하여 2개를 택하는 중복조합의 수 $_2H_2=3$과 같다.

(i), (ii), (iii)에서 각각의 확률은

$\mathrm{P}(A)=\dfrac{12}{84}$, $\mathrm{P}(B)=\dfrac{12}{84}$, $\mathrm{P}(A \cap B)=\dfrac{3}{84}$

$\therefore \ \mathrm{P}(A \cup B)=\mathrm{P}(A)+\mathrm{P}(B)-\mathrm{P}(A \cap B)$

$=\dfrac{12}{84}+\dfrac{12}{84}-\dfrac{3}{84}=\dfrac{1}{4}$

따라서 $a \neq 2b$이고 $c \neq 2d$를 만족시킬 확률은

$\mathrm{P}((A \cup B)^C)=1-\mathrm{P}(A \cup B)$

$=1-\dfrac{1}{4}=\dfrac{3}{4}$

즉, $p=4$, $q=3$이므로

$p+q=4+3=7$

답 7

23

자동차 B의 운전자는 자리를 바꾸지 않으므로 자동차 B에서 운전자를 제외한 나머지 6명이 자리에 앉는 경우의 수는

$6!=720$

처음부터 자동차 B에 탔던 2명이 모두 처음 좌석이 아닌 다른 좌석에 앉는 사건을 A라 하면 여사건 A^C는 처음부터 자동차 B에 탔던 2명 중 적어도 1명이 처음 좌석에 앉는 사건이다.

처음부터 자동차 B에 탔던 운전자가 아닌 두 사람을 a, b라 하면 다음과 같이 경우를 나눌 수 있다.

(i) a가 처음 좌석에 앉을 때,

나머지 5명이 5개의 좌석에 앉으면 되므로 경우의 수는

$5!=120$

(ii) b가 처음 좌석에 앉을 때,

(i)과 같은 방법으로 구하면 경우의 수는

$5!=120$

(iii) a, b 모두 처음 좌석에 앉을 때,

나머지 4명이 4개의 좌석에 앉으면 되므로 경우의 수는

$4!=24$

(i), (ii), (iii)에서 처음부터 자동차 B에 탔던 2명 중 적어도 1명이 처음 좌석에 앉는 경우의 수는

$120+120-24=216$

$\therefore \ \mathrm{P}(A^C)=\dfrac{216}{720}=\dfrac{3}{10}$

따라서 구하는 확률은

$\mathrm{P}(A)=1-\mathrm{P}(A^C)$

$=1-\dfrac{3}{10}=\dfrac{7}{10}$

답 $\dfrac{7}{10}$

다른풀이

자동차 B의 운전자는 자리를 바꾸지 않으므로 자동차 B에서 운전자를 제외한 나머지 6명이 자리에 앉는 경우의 수는

$6!=720$

처음부터 자동차 B에 탔던 운전자가 아닌 두 사람을 a, b라 하자.

(i) a가 b의 자리에 앉을 때,

b와 자동차 A에 타고 있던 4명이 나머지 5개의 자리에 앉는 경우의 수는

$5!=120$

(ii) a가 a, b가 앉았던 자리를 제외한 다른 자리에 앉을 때,

a가 앉을 수 있는 자리의 수는 4, ← a, b가 앉았던 자리 제외

b가 앉을 수 있는 자리의 수는 4, ← b가 앉았던 자리와 a가 앉은 자리 제외

자동차 A에 타고 있던 4명이 나머지 4개의 자리에 앉는 경우의 수는 $4!$이므로 이 경우의 수는

$4 \times 4 \times 4!=384$

(i), (ii)에서 구하는 확률은

$\dfrac{120+384}{720}=\dfrac{7}{10}$

24

6명의 학생이 가위바위보를 할 때, 나올 수 있는 모든 경우의 수는

$_3\Pi_6=3^6$

어떤 사람도 이기지 못하는 사건을 A라 하면 여사건 A^C는 적어도 한 사람이 이기는 사건이다.

6명의 학생이 가위바위보를 해서 $n\,(n=1,\ 2,\ 3,\ 4,\ 5)$명이 이기는 경우는 다음과 같다.

6명 중 n명을 택하는 경우의 수는

$${}_6\mathrm{C}_n$$

n명이 가위, 바위, 보 중 하나를 택하면 지는 학생들이 택하는 것은 각각 보, 가위, 바위로 정해진다.

이때, 가위바위보를 이기는 학생이 가위, 바위, 보 중 하나를 택하는 경우의 수는 3이므로 6명의 학생이 가위바위보를 했을 때 n명의 학생이 이기는 경우의 수는

$${}_6\mathrm{C}_n\times3$$

$$\therefore\ \mathrm{P}(A^C)=\frac{({}_6\mathrm{C}_1+{}_6\mathrm{C}_2+{}_6\mathrm{C}_3+{}_6\mathrm{C}_4+{}_6\mathrm{C}_5)\times3}{3^6}$$

$$=\frac{2^6-2}{3^5}=\frac{62}{243}$$

따라서 어떤 사람도 이기지 못할 확률은

$$\mathrm{P}(A)=1-\mathrm{P}(A^C)$$

$$=1-\frac{62}{243}=\frac{181}{243}$$

즉, $p=243$, $q=181$이므로

$$p+q=243+181=424$$

<div align="right">답 424</div>

다른풀이

여사건을 이용하여 다음과 같이 풀 수도 있다.

6명의 학생이 가위바위보를 할 때, 나올 수 있는 모든 경우의 수는

$${}_3\Pi_6=3^6=729$$

어떤 사람도 이기지 못하는 사건을 A라 하면 여사건 A^C는 적어도 한 사람이 이기는 사건이다.

6명의 학생이 가위바위보를 할 때, 승자가 나오려면 6명이 가위, 바위, 보 중에서 2개만을 택해야 한다.

가위, 바위, 보 중에서 2개를 택하는 경우의 수는

$${}_3\mathrm{C}_2={}_3\mathrm{C}_1=3$$

가위, 바위로 승부가 정해졌다고 할 때, 6명이 가위, 바위 중에서 하나를 택하는 경우의 수는 서로 다른 2개에서 중복을 허용하여 6개를 택하는 중복순열의 수와 같으므로

$${}_2\Pi_6=2^6=64$$

이때, 6명이 모두 가위 또는 바위만을 내는 경우는 제외시켜야 하므로 이 경우의 수는

$$64-2=62$$

즉, 6명이 가위바위보를 했을 때 승부가 나는 경우의 수는

$$62\times3=186$$

따라서 적어도 한 사람이 이길 확률은

$$\mathrm{P}(A^C)=1-\frac{186}{729}=\frac{181}{243}$$

즉, $p=243$, $q=181$이므로

$$p+q=243+181=424$$

01-1 $\dfrac{7}{9}$	**01**-2 $\dfrac{2}{3}$	**01**-3 ㄱ, ㄷ, ㄹ
02-1 $\dfrac{8}{15}$	**02**-2 72	**03**-1 $\dfrac{2}{49}$
03-2 6	**04**-1 $\dfrac{1}{3}$	**04**-2 $\dfrac{13}{55}$
04-3 $\dfrac{1}{37}$	**05**-1 (1) $\dfrac{1}{4}$ (2) $\dfrac{3}{10}$	**05**-2 $\dfrac{31}{45}$
05-3 $\dfrac{39}{64}$	**06**-1 $\dfrac{1}{4}$	**06**-2 39
07-1 $\dfrac{432}{625}$	**07**-2 $\dfrac{127}{512}$	**08**-1 $\dfrac{4}{27}$
08-2 $\dfrac{89}{140}$	**08**-3 115	

01-1

$\mathrm{P}(A\cup B)=\mathrm{P}(A)+\mathrm{P}(B)-\mathrm{P}(A\cap B)$에서

$\mathrm{P}(A\cup B)=\dfrac{2}{5}+\dfrac{1}{3}-\dfrac{1}{5}=\dfrac{8}{15}$이므로

$\mathrm{P}((A\cup B)^C)=1-\mathrm{P}(A\cup B)$

$\qquad\qquad\quad =1-\dfrac{8}{15}=\dfrac{7}{15}$

한편, $\mathrm{P}(A^C)=1-\mathrm{P}(A)$에서

$\mathrm{P}(A^C)=1-\dfrac{2}{5}=\dfrac{3}{5}$

$\therefore\ \mathrm{P}(B^C|A^C)=\dfrac{\mathrm{P}(A^C\cap B^C)}{\mathrm{P}(A^C)}$

$\qquad\qquad\qquad =\dfrac{\mathrm{P}((A\cup B)^C)}{\mathrm{P}(A^C)}$

$\qquad\qquad\qquad =\dfrac{\frac{7}{15}}{\frac{3}{5}}=\dfrac{7}{9}$

답 $\dfrac{7}{9}$

01-2

$\mathrm{P}(B|A)=\dfrac{\mathrm{P}(A\cap B)}{\mathrm{P}(A)}$에서

$\mathrm{P}(A\cap B)=\mathrm{P}(A)\mathrm{P}(B|A)$

$\qquad\qquad\ =\dfrac{2}{3}\times\dfrac{1}{4}=\dfrac{1}{6}$

$\mathrm{P}(A\cup B)=\mathrm{P}(A)+\mathrm{P}(B)-\mathrm{P}(A\cap B)$에서

$\mathrm{P}(B)=\mathrm{P}(A\cup B)+\mathrm{P}(A\cap B)-\mathrm{P}(A)$

$\qquad\ =\mathrm{P}(A\cup B)+\dfrac{1}{6}-\dfrac{2}{3}$

$\qquad\ =\mathrm{P}(A\cup B)-\dfrac{1}{2}$

$\mathrm{P}(B)$의 값이 최대이려면 $\mathrm{P}(A\cup B)=1$이어야 하므로

$M=1-\dfrac{1}{2}=\dfrac{1}{2}$

$\mathrm{P}(B)$의 값이 최소이려면 $B\subset A$이어야 하므로

$\underset{\substack{B\subset A\text{이면}\ A\cup B=A\text{이므로}\\ \mathrm{P}(A\cup B)=\mathrm{P}(A)=\frac{2}{3}}}{m=\dfrac{2}{3}-\dfrac{1}{2}=\dfrac{1}{6}}$

$\therefore\ M+m=\dfrac{1}{2}+\dfrac{1}{6}=\dfrac{2}{3}$

답 $\dfrac{2}{3}$

01-3

ㄱ. $A\subset B$이면 $A\cap B=A$이므로

$\quad \mathrm{P}(B|A)=\dfrac{\mathrm{P}(A\cap B)}{\mathrm{P}(A)}$

$\qquad\qquad =\dfrac{\mathrm{P}(A)}{\mathrm{P}(A)}=1$ (참)

ㄴ. (반례) $S=\{1,\ 2,\ 3,\ 4,\ 5,\ 6\}$, $A=\{1\}$,

$\quad B=\{2,\ 3,\ 4\}$, $C=\{1,\ 5\}$라 하면

$\quad \mathrm{P}(A)=\dfrac{1}{6}$, $\mathrm{P}(B)=\dfrac{1}{2}$이므로 $\mathrm{P}(A)\leq\mathrm{P}(B)$이지만

$\quad A\cap C=\{1\}$, $B\cap C=\varnothing$이므로

$\quad \mathrm{P}(A\cap C)=\dfrac{1}{6}$, $\mathrm{P}(B\cap C)=0$

\quad 즉, $\mathrm{P}(A|C)=\dfrac{\mathrm{P}(A\cap C)}{\mathrm{P}(C)}=\dfrac{\frac{1}{6}}{\frac{2}{6}}=\dfrac{1}{2}$,

$\quad \mathrm{P}(B|C)=\dfrac{\mathrm{P}(B\cap C)}{\mathrm{P}(C)}=\dfrac{0}{\frac{2}{6}}=0$이므로

$\quad \mathrm{P}(B|C)<\mathrm{P}(A|C)$ (거짓)

ㄷ. $A\cup B=D$에서 $A\subset D$이므로

$\quad (A\cap C)\subset(C\cap D)$

\quad 즉, $\mathrm{P}(A\cap C)\leq\mathrm{P}(C\cap D)$이므로

$\quad \mathrm{P}(A|C)=\dfrac{\mathrm{P}(A\cap C)}{\mathrm{P}(C)}$, $\mathrm{P}(D|C)=\dfrac{\mathrm{P}(C\cap D)}{\mathrm{P}(C)}$에서

$\quad \mathrm{P}(A|C)\leq\mathrm{P}(D|C)$ (참)

ㄹ. $A \cap B = E$에서 $E \subset A$이므로
$(E \cap C) \subset (A \cap C)$
즉, $P(E \cap C) \leq P(A \cap C)$이므로
$P(E|C) = \dfrac{P(E \cap C)}{P(C)}$, $P(A|C) = \dfrac{P(A \cap C)}{P(C)}$에서
$P(E|C) \leq P(A|C)$ (참)
따라서 옳은 것은 ㄱ, ㄷ, ㄹ이다.

답 ㄱ, ㄷ, ㄹ

02-1

두 직업 A와 B를 모두 체험한 학생인 사건을 A, 2학년 학생인 사건을 B라 하면 구하는 확률은 $P(B|A)$이다.
직업 A를 체험한 학생 160명 중 1학년 학생이 45 %이므로
직업 A를 체험한 1학년 학생의 수는 $160 \times 0.45 = 72$,
직업 A를 체험한 2학년 학생의 수는 $160 - 72 = 88$
직업 B를 체험한 학생 150명 중 1학년 학생이 60 %이므로
직업 B를 체험한 1학년 학생의 수는 $150 \times 0.6 = 90$,
직업 B를 체험한 2학년 학생의 수는 $150 - 90 = 60$
즉, 직업 A와 B를 모두 체험한 1학년 학생의 수는 42,
<small>$(72+90)-120=42$</small>
직업 A와 B를 모두 체험한 2학년 학생의 수는 48이므로
<small>$(88+60)-100=48$</small>
직업 A와 B를 모두 체험한 학생의 수는
$42 + 48 = 90$
따라서 구하는 확률은
$P(B|A) = \dfrac{P(A \cap B)}{P(A)}$
$= \dfrac{\dfrac{48}{220}}{\dfrac{90}{220}} = \dfrac{8}{15}$

답 $\dfrac{8}{15}$

02-2

(단위 : 명)

구분	19세 이하	20대	30대	40세 이상	합계
남성	40	a	$60-a$	100	200
여성	35	$45-b$	b	20	100
합계	75	$45+a-b$	$60-a+b$	120	300

도서관 이용자 300명 중에서 30대가 차지하는 비율이 12 %이므로 위의 표에서

$\dfrac{60-a+b}{300} = \dfrac{12}{100}$
$\therefore a-b = 24$㉠
도서관 이용자 300명 중에서 임의로 선택한 1명이 남성인 사건을 A, 20대인 사건을 B, 30대인 사건을 C라 하면
$P(B|A) = P(C|A^c)$이므로
$\dfrac{P(A \cap B)}{P(A)} = \dfrac{P(A^c \cap C)}{P(A^c)}$
$\dfrac{\dfrac{a}{300}}{\dfrac{200}{300}} = \dfrac{\dfrac{b}{300}}{\dfrac{100}{300}}$, $\dfrac{a}{200} = \dfrac{b}{100}$
$\therefore a = 2b$㉡
㉠, ㉡을 연립하여 풀면 $a = 48$, $b = 24$
$\therefore a+b = 48 + 24 = 72$

답 72

03-1

흰 공 3개와 검은 공 4개가 들어 있는 상자에서 임의로 꺼낸 2개의 공이 같은 색인 사건을 A, 주어진 시행 후 8개의 공이 들어 있는 상자에서 임의로 꺼낸 3개의 공이 모두 흰색인 사건을 B라 하자.

이때, $P(A) = \dfrac{_3C_2 + _4C_2}{_7C_2} = \dfrac{3+6}{21} = \dfrac{3}{7}$이므로

$P(A^c) = 1 - P(A) = 1 - \dfrac{3}{7} = \dfrac{4}{7}$

(i) 처음 상자에서 꺼낸 2개의 공이 같은 색일 때,
$P(A \cap B) = P(A)P(B|A)$
<small>흰 공 4개와 검은 공 4개에서 흰 공 3개를 꺼낼 확률</small>
$= \dfrac{3}{7} \times \dfrac{_4C_3}{_8C_3}$
$= \dfrac{3}{7} \times \dfrac{1}{14} = \dfrac{3}{98}$

(ii) 처음 상자에서 꺼낸 2개의 공이 다른 색일 때,
$P(A^c \cap B) = P(A^c)P(B|A^c)$
<small>흰 공 3개와 검은 공 5개에서 흰 공 3개를 꺼낼 확률</small>
$= \dfrac{4}{7} \times \dfrac{_3C_3}{_8C_3}$
$= \dfrac{4}{7} \times \dfrac{1}{56} = \dfrac{1}{98}$

(i), (ii)에서 구하는 확률은

$$\mathrm{P}(B)=\mathrm{P}(A\cap B)+\mathrm{P}(A^C\cap B)=\frac{3}{98}+\frac{1}{98}=\frac{2}{49}$$

<div align="right">답 $\dfrac{2}{49}$</div>

03-2

A가 ♥가 그려진 카드를 꺼내는 사건을 A, B가 ♥가 그려진 카드를 꺼내는 사건을 B라 하자.

(i) A, B가 모두 ♥가 그려진 카드를 꺼낼 때,

$$\mathrm{P}(A\cap B)=\mathrm{P}(A)\underline{\mathrm{P}(B|A)}$$

<small>♥가 그려진 카드 4장과 ♣가 그려진 카드 n장 중에서 ♥가 그려진 카드를 뽑을 확률</small>

$$=\frac{5}{n+5}\times\frac{4}{n+4}$$

$$=\frac{20}{(n+5)(n+4)}$$

(ii) A, B가 모두 ♣가 그려진 카드를 꺼낼 때,

$$\mathrm{P}(A^C\cap B^C)=\mathrm{P}(A^C)\underline{\mathrm{P}(B^C|A^C)}$$

<small>♥가 그려진 카드 5장과 ♣가 그려진 카드 $(n-1)$장 중에서 ♣가 그려진 카드를 뽑을 확률</small>

$$=\frac{n}{n+5}\times\frac{n-1}{n+4}$$

$$=\frac{n^2-n}{(n+5)(n+4)}$$

(i), (ii)에서 A, B가 꺼낸 카드의 모양이 같을 확률은

$$\frac{20}{(n+5)(n+4)}+\frac{n^2-n}{(n+5)(n+4)}=\frac{n^2-n+20}{(n+5)(n+4)}$$

즉, $\dfrac{n^2-n+20}{(n+5)(n+4)}=\dfrac{5}{11}$이므로

$$11n^2-11n+220=5n^2+45n+100$$

$$3n^2-28n+60=0,\ (3n-10)(n-6)=0$$

$$\therefore\ n=6\ (\because\ n은\ 자연수)$$

<div align="right">답 6</div>

04-1

상자 A를 택하는 사건을 A, 상자 B를 택하는 사건을 B, 상자에서 검은 공 2개를 꺼내는 사건을 C라 하면

$$\mathrm{P}(A\cap C)=\mathrm{P}(A)\underline{\mathrm{P}(C|A)}$$

<small>상자 A에서 검은 공 2개를 꺼낼 확률</small>

$$=\frac{1}{2}\times\frac{{}_3\mathrm{C}_2}{{}_6\mathrm{C}_2}$$

$$=\frac{1}{2}\times\frac{3}{15}=\frac{1}{10}$$

$$\mathrm{P}(B\cap C)=\mathrm{P}(B)\underline{\mathrm{P}(C|B)}$$

<small>상자 B에서 검은 공 2개를 꺼낼 확률</small>

$$=\frac{1}{2}\times\frac{{}_2\mathrm{C}_2}{{}_5\mathrm{C}_2}$$

$$=\frac{1}{2}\times\frac{1}{10}=\frac{1}{20}$$

이때, 두 사건 $A\cap C$, $B\cap C$는 서로 배반사건이므로

$$\mathrm{P}(C)=\mathrm{P}(A\cap C)+\mathrm{P}(B\cap C)$$

$$=\frac{1}{10}+\frac{1}{20}=\frac{3}{20}$$

상자에서 검은 공 2개를 꺼냈을 때, 상자에 남은 공이 모두 흰 공이려면 상자 B에서 공을 꺼냈어야 한다.

따라서 구하는 확률은

$$\mathrm{P}(B|C)=\frac{\mathrm{P}(B\cap C)}{\mathrm{P}(C)}=\frac{\dfrac{1}{20}}{\dfrac{3}{20}}=\frac{1}{3}$$

<div align="right">답 $\dfrac{1}{3}$</div>

04-2

갑을 지지하던 유권자 중 $x\,\%$가 갑에게 투표했을 때, 갑의 득표율은

$$\frac{40}{100}\times\frac{x}{100}+\frac{60}{100}\times\frac{70}{100}=\frac{4x+420}{1000}$$

이때, 갑의 득표율이 $55\,\%$이므로

$$\frac{4x+420}{1000}=\frac{55}{100},\ 4x+420=550$$

$$\therefore\ x=\frac{130}{4}$$

즉, 갑과 을의 지지율과 득표율을 표로 나타내면 다음과 같다.

	갑에게 투표	을에게 투표	합계
갑 지지	0.13	0.27	0.4
을 지지	0.42	0.18	0.6
합계	0.55	0.45	1

따라서 선거 운동 시작 전 갑을 지지하던 유권자 중 한 명을 선택하는 사건을 A, 갑에게 투표한 유권자 중 한 명을 선택하는 사건을 B라 하면 구하는 확률은

$$\mathrm{P}(A|B)=\frac{\mathrm{P}(A\cap B)}{\mathrm{P}(B)}=\frac{0.13}{0.55}=\frac{13}{55}$$

<div align="right">답 $\dfrac{13}{55}$</div>

보충설명

주어진 조건을 이용하여 표를 작성하고 나머지 칸을 다음과 같은 순서로 계산하면 편리하게 답을 구할 수 있다.

	갑에게 투표	을에게 투표	합계
갑 지지	0.13 ⑤	0.27 ④	0.4
을 지지	0.42 ②	0.18 ③	0.6
합계	0.55	0.45 ①	1

04-3

공을 서로 교환한 후 두 주머니 A, B에 들어 있는 검은 공과 흰 공의 개수가 같으려면 주머니 A는 공을 서로 교환한 후 검은 공의 개수가 1개 줄어들어야 한다.

주머니 A에서 꺼내는 공에 따라 다음과 같이 경우를 나눌 수 있다.

(i) 주머니 A에서 검은 공 3개를 꺼낼 때,

주머니 A에서 검은 공 3개, 주머니 B에서 검은 공 2개를 꺼내어 교환해야 하므로

$$\frac{_4C_3}{_7C_3} \times \frac{_2C_2}{_5C_2} = \frac{4}{35} \times \frac{1}{10} = \frac{2}{175}$$

(ii) 주머니 A에서 검은 공 2개와 흰 공 1개를 꺼낼 때,

주머니 A에서 검은 공 2개와 흰 공 1개를 꺼내고 주머니 B에서 검은 공 1개와 흰 공 1개를 꺼내어 교환해야 하므로

$$\frac{_4C_2 \times {}_3C_1}{_7C_3} \times \frac{_2C_1 \times {}_3C_1}{_5C_2} = \frac{18}{35} \times \frac{6}{10} = \frac{54}{175}$$

(iii) 주머니 A에서 검은 공 1개와 흰 공 2개를 꺼낼 때,

주머니 A에서 검은 공 1개와 흰 공 2개를 꺼내고 주머니 B에서 흰 공 2개를 꺼내어 교환해야 하므로

$$\frac{_4C_1 \times {}_3C_2}{_7C_3} \times \frac{_3C_2}{_5C_2} = \frac{12}{35} \times \frac{3}{10} = \frac{18}{175}$$

(i), (ii), (iii)에서 공을 서로 교환한 후 두 주머니 A, B에 들어 있는 검은 공과 흰 공의 개수가 각각 같을 확률은

$$\frac{2}{175} + \frac{54}{175} + \frac{18}{175} = \frac{74}{175}$$

이때, 검은 공만 서로 교환되는 경우는 (i)이므로 구하는 확률은

$$\frac{\frac{2}{175}}{\frac{74}{175}} = \frac{1}{37}$$

답 $\dfrac{1}{37}$

05-1

(1) 두 사건 A, B가 서로 독립이므로

$$P(A \cap B) = P(A)P(B)$$

이때, $P(A) = \dfrac{1}{6}$이므로

$$P(A \cap B) = \frac{1}{6}P(B)$$

$$P(A \cap B^C) + P(A^C \cap B)$$
$$= \{P(A) - P(A \cap B)\} + \{P(B) - P(A \cap B)\}$$
$$= P(A) + P(B) - 2P(A \cap B)$$
$$= \frac{1}{6} + P(B) - \frac{1}{3}P(B)$$
$$= \frac{1}{6} + \frac{2}{3}P(B)$$

즉, $\dfrac{1}{6} + \dfrac{2}{3}P(B) = \dfrac{1}{3}$이므로

$$\frac{2}{3}P(B) = \frac{1}{6} \qquad \therefore P(B) = \frac{1}{4}$$

(2) 두 사건 A, B가 서로 독립이므로

$$P(A) = P(A|B) = \frac{3}{8}$$

즉, $P(A \cap B) = P(A)P(B) = \dfrac{3}{8}P(B)$이므로

$P(A \cup B) = P(A) + P(B) - P(A \cap B)$에서

$$\frac{1}{2} = \frac{3}{8} + P(B) - \frac{3}{8}P(B)$$

$$\frac{5}{8}P(B) = \frac{1}{8} \qquad \therefore P(B) = \frac{1}{5}$$

이때, $P(A \cap B^C) = P(A) - P(A \cap B)$이므로

$$P(A \cap B^C) = P(A) - P(A)P(B)$$
$$= \frac{3}{8} - \frac{3}{8} \times \frac{1}{5}$$
$$= \frac{3}{8} - \frac{3}{40} = \frac{3}{10}$$

답 (1) $\dfrac{1}{4}$ (2) $\dfrac{3}{10}$

다른풀이

(1) 두 사건 A, B가 서로 독립이므로 A와 B^C, A^C와 B도 모두 서로 독립이다. 즉,

$$P(A \cap B^C) = P(A)P(B^C) = P(A)\{1 - P(B)\}$$
$$P(A^C \cap B) = P(A^C)P(B) = \{1 - P(A)\}P(B)$$

이때, $P(A) = \dfrac{1}{6}$, $P(A \cap B^C) + P(A^C \cap B) = \dfrac{1}{3}$

이므로

$$\frac{1}{6}\{1-P(B)\}+\frac{5}{6}P(B)=\frac{1}{3}$$

$$\frac{2}{3}P(B)=\frac{1}{6} \qquad \therefore \ P(B)=\frac{1}{4}$$

(2) 두 사건 A, B가 서로 독립이므로

$$P(A)=P(A|B)=\frac{3}{8}$$

즉, $P(A\cap B)=P(A)P(B)=\frac{3}{8}P(B)$이므로

$P(A\cup B)=P(A)+P(B)-P(A\cap B)$에서

$$\frac{1}{2}=\frac{3}{8}+P(B)-\frac{3}{8}P(B)$$

$$\frac{5}{8}P(B)=\frac{1}{8} \qquad \therefore \ P(B)=\frac{1}{5}$$

두 사건 A, B가 서로 독립이면 A와 B^C도 서로 독립이므로

$$P(A\cap B^C)=P(A)P(B^C)$$
$$=P(A)\{1-P(B)\}$$
$$=\frac{3}{8}\times\frac{4}{5}=\frac{3}{10}$$

05-2

두 사건 A, B가 서로 독립이므로

$$P(A)=P(A|B)=\frac{1}{3} \qquad \cdots\cdots\ ㉠$$

두 사건 A, B가 서로 독립이므로 A와 B^C, A^C와 B, A^C와 B^C도 모두 서로 독립이다.

즉, $P(A\cap B^C)+P(A^C\cap B)=P(A^C\cap B^C)+\frac{1}{5}$에서

$$P(A)P(B^C)+P(A^C)P(B)=P(A^C)P(B^C)+\frac{1}{5}$$

$$\frac{1}{3}\{1-P(B)\}+\frac{2}{3}P(B)=\frac{2}{3}\{1-P(B)\}+\frac{1}{5} \ (\because ㉠)$$

$$\frac{1}{3}-\frac{1}{3}P(B)+\frac{2}{3}P(B)=\frac{2}{3}-\frac{2}{3}P(B)+\frac{1}{5}$$

$$\therefore \ P(B)=\frac{8}{15}$$

따라서 $P(A\cup B)=P(A)+P(B)-P(A\cap B)$에서

$$P(A\cup B)=P(A)+P(B)-P(A)P(B)$$

$$=\frac{1}{3}+\frac{8}{15}-\frac{1}{3}\times\frac{8}{15}$$

$$=\frac{1}{3}+\frac{8}{15}-\frac{8}{45}=\frac{31}{45}$$

답 $\dfrac{31}{45}$

05-3

두 사건 A, B가 서로 독립이므로 A와 B^C도 서로 독립이다.

즉, $P(A|B^C)+P(B^C|A)=\frac{3}{4}$에서

$$P(A)+P(B^C)=\frac{3}{4} \qquad \cdots\cdots㉠$$

$P(A\cup B^C)=P(A)+P(B^C)-P(A\cap B^C)$에서

$$P(A\cup B^C)=P(A)+P(B^C)-P(A)P(B^C)$$

$$=\frac{3}{4}-P(A)P(B^C) \ (\because ㉠)$$

이때, $P(A)P(B^C)$가 최대이면 $P(A\cup B^C)$는 최소이다.

한편, $P(A)>0$, $P(B^C)>0$이므로 산술평균과 기하평균의 관계에 의하여

$$P(A)+P(B^C)\geq 2\sqrt{P(A)P(B^C)}$$

$$\frac{3}{4}\geq 2\sqrt{P(A)P(B^C)} \ (\because ㉠)$$

$$\therefore \ P(A)P(B^C)\leq\frac{9}{64}$$

$$\left(단, \ 등호는 \ P(A)=P(B^C)=\frac{3}{8}일 \ 때 \ 성립\right)$$

따라서 $P(A)P(B^C)$의 최댓값이 $\dfrac{9}{64}$이므로 $P(A\cup B^C)$의 최솟값은

$$\frac{3}{4}-\frac{9}{64}=\frac{39}{64}$$

답 $\dfrac{39}{64}$

06-1

A, B가 10점에 화살을 쏘는 사건을 각각 A, B라 하면

$$P(A)=\frac{3}{5}, \ P(A\cup B)=\frac{9}{10}$$

이때, 두 사건 A, B는 서로 독립이므로

$P(A \cap B) = P(A)P(B) = \dfrac{3}{5}P(B)$

$P(A \cup B) = P(A) + P(B) - P(A \cap B)$에서

$\dfrac{9}{10} = \dfrac{3}{5} + P(B) - \dfrac{3}{5}P(B)$

$\dfrac{3}{10} = \dfrac{2}{5}P(B)$ \therefore $P(B) = \dfrac{3}{4}$

따라서 B가 10점에 화살을 쏘지 못할 확률은

$P(B^C) = 1 - P(B) = 1 - \dfrac{3}{4} = \dfrac{1}{4}$

<div align="right">답 $\dfrac{1}{4}$</div>

06-2

두 주머니 A, B에서 짝수가 적힌 공을 꺼내는 사건을 각각 A, B라 하면

$P(A) = \dfrac{1}{5}$, $P(B) = \dfrac{2}{5}$, $P(A^C) = \dfrac{4}{5}$, $P(B^C) = \dfrac{3}{5}$

두 수의 합이 짝수일 확률은 다음과 같이 두 가지 경우로 나누어 구할 수 있다.

(i) (짝수)+(짝수)일 때,

두 사건 A, B는 서로 독립이므로

$P(A \cap B) = P(A)P(B)$

$\qquad\qquad = \dfrac{1}{5} \times \dfrac{2}{5} = \dfrac{2}{25}$

(ii) (홀수)+(홀수)일 때,

두 주머니 A, B에서 홀수가 적힌 공을 꺼내는 사건은 각각 A^C, B^C이고 두 사건 A, B가 서로 독립이므로 A^C와 B^C도 서로 독립이다.

\therefore $P(A^C \cap B^C) = P(A^C)P(B^C)$

$\qquad\qquad\qquad = \dfrac{4}{5} \times \dfrac{3}{5} = \dfrac{12}{25}$

(i), (ii)에서 두 수의 합이 짝수일 확률은

$\dfrac{2}{25} + \dfrac{12}{25} = \dfrac{14}{25}$

따라서 $p = 25$, $q = 14$이므로

$p + q = 25 + 14 = 39$

<div align="right">답 39</div>

07-1

주머니에서 두 개의 공을 동시에 꺼낼 때 두 공의 색이 서로 같은 사건을 A라 하자.

두 공의 색이 서로 같으려면 동시에 꺼낸 두 공이 모두 흰 공이거나 모두 검은 공이어야 하므로 두 공의 색이 서로 같을 확률은

$P(A) = \dfrac{{}_2C_2}{{}_5C_2} + \dfrac{{}_3C_2}{{}_5C_2} = \dfrac{1}{10} + \dfrac{3}{10} = \dfrac{2}{5}$

두 공이 서로 다른 색인 사건은 A^C이므로

$P(A^C) = 1 - P(A) = 1 - \dfrac{2}{5} = \dfrac{3}{5}$

이때, 원점에 있던 점 P가 4번의 시행 후에 원 $(x-1)^2 + (y-2)^2 = 4$의 내부에 있는 경우는 다음의 2가지 뿐이다.

(i) 점 P가 점 (1, 3)에 있을 때,

원점에 있던 P가 x축의 양의 방향으로 1만큼, y축의 양의 방향으로 3만큼 평행이동해야 하므로 4번의 시행 중 두 공의 색이 서로 같은 사건은 1번 일어나야 한다.

이때의 확률은

${}_4C_1 \left(\dfrac{2}{5}\right)^1 \left(\dfrac{3}{5}\right)^3 = \dfrac{216}{625}$

(ii) 점 P가 점 (2, 2)에 있을 때,

원점에 있던 P가 x축의 양의 방향으로 2만큼, y축의 양의 방향으로 2만큼 평행이동해야 하므로 4번의 시행 중 두 공의 색이 서로 같은 사건은 2번 일어나야 한다.

이때의 확률은

${}_4C_2 \left(\dfrac{2}{5}\right)^2 \left(\dfrac{3}{5}\right)^2 = \dfrac{216}{625}$

(i), (ii)에서 두 사건은 서로 배반사건이므로 구하는 확률은

$\dfrac{216}{625} + \dfrac{216}{625} = \dfrac{432}{625}$

<div align="right">답 $\dfrac{432}{625}$</div>

07-2

두 개의 동전을 동시에 던질 때, 앞면이 2개 나올 확률은 $\dfrac{1}{4}$, 앞면이 1개 나올 확률은 $\dfrac{1}{2}$, 앞면이 나오지 않을 확률은 $\dfrac{1}{4}$이다.

꼭짓점 A에서 출발한 말이 다시 꼭짓점 A로 돌아오려면 5의 배수만큼 이동해야 하므로 다음과 같이 경우를 나눌 수 있다.

(i) 말이 5만큼 이동할 때,

2만큼 이동하는 횟수를 a, 1만큼 이동하는 횟수를 b, 이동하지 않는 횟수를 c라 하자.

앞면이 1개 나오는 사건
앞면이 2개 나오는 사건
앞면이 나오지 않는 사건

두 개의 동전을 5회 던져 5만큼 이동하려면 a, b, c의 순서쌍 (a, b, c)는 $(0, 5, 0)$, $(1, 3, 1)$, $(2, 1, 2)$의 3가지 경우가 나올 수 있다.

① $(a, b, c) = (0, 5, 0)$일 때,

두 개의 동전을 5회 던져 앞면이 1개 나오는 시행이 5번 연속으로 일어나야 하므로 이 경우의 확률은

$${}_5C_5\left(\frac{1}{2}\right)^5 = \frac{1}{32}$$

② $(a, b, c) = (1, 3, 1)$일 때,

두 개의 동전을 5회 던져 앞면이 2개 나오는 시행이 1번, 앞면이 1개 나오는 시행이 3번, 앞면이 나오지 않는 시행이 1번 나와야 하므로 이 경우의 확률은

$${}_5C_1\left(\frac{1}{4}\right)^1 \times {}_4C_3\left(\frac{1}{2}\right)^3 \times {}_1C_1\left(\frac{1}{4}\right)^1$$
$$= \frac{5}{4} \times \frac{4}{8} \times \frac{1}{4} = \frac{5}{32}$$

③ $(a, b, c) = (2, 1, 2)$일 때,

두 개의 동전을 5회 던져 앞면이 2개 나오는 시행이 2번, 앞면이 1개 나오는 시행이 1번, 앞면이 나오지 않는 시행이 2번 나와야 하므로 이 경우의 확률은

$${}_5C_2\left(\frac{1}{4}\right)^2 \times {}_3C_1\left(\frac{1}{2}\right)^1 \times {}_2C_2\left(\frac{1}{4}\right)^2$$
$$= \frac{10}{16} \times \frac{3}{2} \times \frac{1}{16} = \frac{15}{256}$$

(ii) 말이 10만큼 이동할 때,

두 개의 동전을 5회 던져 앞면이 2개 나오는 시행이 5번 연속으로 일어나야 하므로 이 경우의 확률은

$${}_5C_5\left(\frac{1}{4}\right)^5 = \frac{1}{1024}$$

(iii) 말이 이동하지 않을 때,

두 개의 동전을 5회 던져 앞면이 나오지 않는 시행이 5번 연속으로 일어나야 하므로 이 경우의 확률은

$${}_5C_5\left(\frac{1}{4}\right)^5 = \frac{1}{1024}$$

(i), (ii), (iii)에서 각 사건은 서로 배반사건이므로 구하는 확률은

$$\frac{1}{32} + \frac{5}{32} + \frac{15}{256} + \frac{1}{1024} + \frac{1}{1024} = \frac{127}{512}$$

답 $\dfrac{127}{512}$

08-1

1번의 시행에서 A가 쿠폰을 받을 확률은 $\dfrac{1}{2}$, B가 쿠폰을 받을 확률은 $\dfrac{2}{3}$이다.

A, B 순서대로 번갈아가며 게임을 할 때, B가 주사위를 세 번 던져서 이기려면 다섯 번째 순서까지 B는 한 개의 쿠폰을 받아야 한다. ← 여섯 번째 순서에 B가 두 번째 쿠폰을 받아야 한다.

이때, A가 받은 쿠폰의 개수에 따라 다음과 같이 경우를 나눌 수 있다.

(i) A가 받은 쿠폰의 개수가 0일 때,

A는 한 개의 동전을 세 번 던져 세 번 모두 동전의 뒷면이 나와야 하고 B는 한 개의 주사위를 두 번 던져 한 번은 4 이하의 눈이, 한 번은 5 이상의 눈이 나와야 한다.

또한, 마지막에 B가 던진 주사위는 4 이하의 눈이 나와야 하므로 이 경우의 확률은

$${}_3C_3\left(\frac{1}{2}\right)^3 \times {}_2C_1\left(\frac{2}{3}\right)^1\left(\frac{1}{3}\right)^1 \times \frac{2}{3}$$
$$= \frac{1}{8} \times \frac{4}{9} \times \frac{2}{3} = \frac{1}{27}$$

(ii) A가 받은 쿠폰의 개수가 1일 때,

A는 한 개의 동전을 세 번 던져 동전의 뒷면이 두 번, 앞면이 한 번 나와야 하고 B는 한 개의 주사위를 두 번 던져 한 번은 4 이하의 눈이, 한 번은 5 이상의 눈이 나와야 한다.

또한, 마지막에 B가 던진 주사위는 4 이하의 눈이 나와야 하므로 이 경우의 확률은

$${}_3C_1\left(\frac{1}{2}\right)^1\left(\frac{1}{2}\right)^2 \times {}_2C_1\left(\frac{2}{3}\right)^1\left(\frac{1}{3}\right)^1 \times \frac{2}{3}$$
$$= \frac{3}{8} \times \frac{4}{9} \times \frac{2}{3} = \frac{1}{9}$$

(i), (ii)에서 두 사건은 서로 배반사건이므로 구하는 확률은

$$\frac{1}{27} + \frac{1}{9} = \frac{4}{27}$$

답 $\dfrac{4}{27}$

08-2

5번의 경기만에 우승팀이 결정되는 사건을 A, K팀이 첫 번째 경기에서 이기는 사건을 B라 하자.

한 팀이 5번째 경기에서 이겨 우승하려면 4번째 경기까지 세 번을 이기고 한 번을 진 뒤 마지막 5번째 경기에서 이겨야 한다.

(i) K팀이 5번째 경기에서 이겨 우승했을 때,

K팀이 N팀을 이길 확률은 $\frac{3}{5}$이므로 K팀이 5번째 경기에서 이겨 우승할 확률은

$$_4C_3\left(\frac{3}{5}\right)^3\left(\frac{2}{5}\right)^1\times\frac{3}{5}=\frac{2^3\times3^3}{5^4}\times\frac{3}{5}=\frac{2^3\times3^4}{5^5}$$

(ii) N팀이 5번째 경기에서 이겨 우승했을 때,

N팀이 K팀을 이길 확률은 $\frac{2}{5}$이므로 N팀이 5번째 경기에서 이겨 우승할 확률은

$$_4C_3\left(\frac{2}{5}\right)^3\left(\frac{3}{5}\right)^1\times\frac{2}{5}=\frac{2^5\times3}{5^4}\times\frac{2}{5}=\frac{2^6\times3}{5^5}$$

(i), (ii)에서 두 사건은 서로 배반사건이므로 5번의 경기만에 우승팀이 결정될 확률은

$$P(A)=\frac{2^3\times3^4}{5^5}+\frac{2^6\times3}{5^5}=\frac{840}{5^5}$$

이때, K팀이 첫 번째 경기에서 이기고 5번 만에 우승팀이 결정되는 사건은

KKKNK, KKNKK, KNKKK, KNNNN

의 4가지이므로 사건 $A\cap B$의 확률은

$$P(A\cap B)=3\times\left(\frac{3}{5}\right)^4\left(\frac{2}{5}\right)^1+\frac{3}{5}\times\left(\frac{2}{5}\right)^4$$

$$=\frac{3^5\times2+3\times2^4}{5^5}=\frac{534}{5^5}$$

따라서 5번의 경기만에 우승팀이 결정되었을 때, K팀이 첫 번째 경기에서 이겼을 확률은

$$P(B|A)=\frac{P(A\cap B)}{P(A)}=\frac{\frac{534}{5^5}}{\frac{840}{5^5}}=\frac{89}{140}$$

답 $\frac{89}{140}$

08-3

6의 약수의 개수는 1, 2, 3, 6의 4이므로 주사위를 한 번 던질 때, 갑이 1점을 얻을 확률은 $\frac{2}{3}$, 을이 2점을 얻을 확률은 $\frac{1}{3}$이다.

게임을 중단하지 않고 계속 진행했을 때, 갑이 먼저 10점을 얻어 상금을 받으려면 갑이 6번을 더 이겨야 하므로 갑이 상금을 받을 확률은 다음과 같이 경우를 나누어 구할 수 있다.

(i) 갑이 6번째 게임에서 상금을 탈 때,

6번의 게임에서 모두 갑이 이길 확률은

$$_6C_6\left(\frac{2}{3}\right)^6=\frac{64}{729}$$

(ii) 갑이 7번째 경기에서 상금을 탈 때,

| | | | | | | 갑 | 에서 6번째 게임까지 갑이 5번, 을이 1번 이기고 7번째 게임에서 갑이 이겨야 하므로 그 확률은

$$_6C_5\left(\frac{2}{3}\right)^5\left(\frac{1}{3}\right)^1\times\frac{2}{3}=\frac{128}{729}$$

(i), (ii)에서 두 사건은 서로 배반사건이므로 갑이 상금을 탈 확률은

$$\frac{64}{729}+\frac{128}{729}=\frac{64}{243}$$

즉, 을이 상금을 탈 확률은

$$1-\frac{64}{243}=\frac{179}{243}$$

따라서 $m:n=64:179$이므로

$$n-m=179-64=115$$

답 115

개념마무리

본문 pp.113~116

01 13	**02** $\frac{11}{70}$	**03** $\frac{1}{4}$	**04** $\frac{1}{2}$
05 ④	**06** $\frac{7}{12}$	**07** ②	**08** $\frac{1}{5}$
09 $\frac{9}{11}$	**10** $\frac{9}{13}$	**11** $\frac{7}{13}$	**12** $\frac{8}{25}$
13 180	**14** $\frac{1}{4}$	**15** ④	**16** 0.81
17 ⑤	**18** 6	**19** 80	**20** $\frac{4}{31}$
21 50	**22** $\frac{8}{15}$	**23** $\frac{1}{14}$	

01

C가 혼자 이길 확률은 다음과 같이 경우를 나누어 구할 수 있다.

(i) C가 가위를 내어 혼자 이겼을 때,
A, B는 모두 보를 내야 하므로
$$\frac{1}{4} \times \frac{1}{6} \times \frac{1}{6} = \frac{1}{144}$$

(ii) C가 바위를 내어 혼자 이겼을 때,
A, B는 모두 가위를 내야 하므로
$$\frac{1}{4} \times \frac{1}{2} \times \frac{1}{2} = \frac{1}{16}$$

(iii) C가 보를 내어 혼자 이겼을 때,
A, B는 모두 바위를 내야 하므로
$$\frac{1}{2} \times \frac{1}{3} \times \frac{1}{3} = \frac{1}{18}$$

(i), (ii), (iii)에서 각 사건은 서로 배반사건이므로 C가 혼자 이길 확률은
$$\frac{1}{144} + \frac{1}{16} + \frac{1}{18} = \frac{1}{8}$$

따라서 C가 혼자 이겼을 때, C가 '보'를 내었을 확률은
$$\frac{\frac{1}{18}}{\frac{1}{8}} = \frac{4}{9}$$

즉, $p=9$, $q=4$이므로
$$p+q=9+4=13$$

답 13

02

조건 (나)에서 어느 두 사건도 동시에 일어나지 않으므로 각 사건은 서로 배반사건이다.

즉, $A \cap B = \varnothing$, $B \cap C = \varnothing$, $A \cap C = \varnothing$

이때, $P(C)=p$라 하면 조건 (다)에서
$P(B)=2p$, $P(A)=4p$이므로
$$P(A \cup B \cup C) = P(A) + P(B) + P(C)$$
$$= 4p + 2p + p = 7p$$

조건 (가)에서 $A \cup B \cup C = S$이므로 $P(A \cup B \cup C) = 1$

즉, $7p=1$이므로 $p=\dfrac{1}{7}$

\therefore $P(A) = \dfrac{4}{7}$, $P(B) = \dfrac{2}{7}$, $P(C) = \dfrac{1}{7}$

$$P(D|A) = \frac{P(A \cap D)}{P(A)}$$에서
$$P(A \cap D) = P(A)P(D|A) = \frac{4}{7} \times \frac{1}{10} = \frac{2}{35}$$

$$P(D|B) = \frac{P(B \cap D)}{P(B)}$$에서
$$P(B \cap D) = P(B)P(D|B) = \frac{2}{7} \times \frac{1}{5} = \frac{2}{35}$$

$$P(D|C) = \frac{P(C \cap D)}{P(C)}$$에서
$$P(C \cap D) = P(C)P(D|C) = \frac{1}{7} \times \frac{3}{10} = \frac{3}{70}$$

따라서 $D = (A \cap D) \cup (B \cap D) \cup (C \cap D)$에서
$$P(D) = P(A \cap D) + P(B \cap D) + P(C \cap D)$$
$$= \frac{2}{35} + \frac{2}{35} + \frac{3}{70} = \frac{11}{70}$$

답 $\dfrac{11}{70}$

03

남학생 수와 여학생 수의 비가 $3:2$이므로 이 고등학교의 전체 학생의 60%는 남학생, 40%는 여학생이다.

전체 학생의 80%가 스마트폰을 2시간 이상, 20%가 스마트폰을 2시간 미만 사용하고 있고, 스마트폰을 2시간 이상 사용하는 여학생의 비율은 $\dfrac{1}{4} = 0.25$이므로 주어진 조건을 표로 나타내면 다음과 같다.

	남학생	여학생	합계
2시간 이상 사용	0.55	0.25	0.8
2시간 미만 사용	0.05	0.15	0.2
합계	0.6	0.4	1

임의로 택한 한 명이 스마트폰 사용 시간이 2시간 미만인 학생인 사건을 A, 남학생인 사건을 B라 하면
$$P(A) = 0.2, \quad P(A \cap B) = 0.05$$

따라서 구하는 확률은
$$P(B|A) = \frac{P(A \cap B)}{P(A)}$$
$$= \frac{0.05}{0.2} = \frac{1}{4}$$

답 $\dfrac{1}{4}$

주어진 조건을 이용하여 표를 작성하고 나머지 칸을 다음과 같은 순서로 계산하면 편리하게 답을 구할 수 있다.

	남학생	여학생	합계
2시간 이상 사용	0.55 ③	0.25 ①	0.8
2시간 미만 사용	0.05 ④	0.15 ②	0.2
합계	0.6	0.4	1

04

집합 S의 공집합이 아닌 모든 부분집합의 개수는
$2^4-1=15$
집합 S의 공집합이 아닌 모든 부분집합 중에서 서로 다른 두 개의 부분집합 A, B를 택하는 경우의 수는
$_{15}P_2=15\times14=210$
A, B는 S의 공집합이 아닌 부분집합이므로
$1\le n(A)\le4$, $1\le n(B)\le4$
또한, 한 번 택한 집합은 다시 택하지 않으므로 $A\ne B$
이때, $n(A\cap B)$의 가능한 값은 0, 1, 2, 3이다.
① $n(A\cap B)=0$일 때,
 $n(A)\times n(B)=2\times n(A\cap B)$에서
 $n(A)\times n(B)=0$
 그런데 $n(A)\ge1$, $n(B)\ge1$이므로 이를 만족시키는 A, B는 존재하지 않는다.
② $n(A\cap B)=1$일 때,
 $n(A)\times n(B)=2\times n(A\cap B)$에서
 $n(A)\times n(B)=2$
 $\therefore n(A)=1$, $n(B)=2$ 또는 $n(A)=2$, $n(B)=1$
③ $n(A\cap B)=2$일 때,
 $n(A)\times n(B)=2\times n(A\cap B)$에서
 $n(A)\times n(B)=4$
 그런데 $n(A\cap B)=2$에서 $n(A)\ge2$, $n(B)\ge2$이고 $A\ne B$이므로 이를 만족시키는 A, B는 존재하지 않는다.
④ $n(A\cap B)=3$일 때,
 $n(A)\times n(B)=2\times n(A\cap B)$에서
 $n(A)\times n(B)=6$
 그런데 $n(A\cap B)=3$에서 $n(A)\ge3$, $n(B)\ge3$이므로 이를 만족시키는 A, B는 존재하지 않는다.

①~④에서 $n(A)\times n(B)=2\times n(A\cap B)$를 만족시키는 경우는 다음과 같이 2가지이다.
(i) $n(A)=1$, $n(B)=2$, $n(A\cap B)=1$일 때,
 집합 A는 집합 S에서 하나의 원소를 택하면 되므로 경우의 수는
 $_4C_1=4$
 집합 B는 집합 S에서 집합 A에서 택한 원소 한 개와 나머지 세 원소 중 한 개의 원소를 택하면 되므로 경우의 수는
 $_3C_1=3$
 즉, 이 경우의 수는 $4\times3=12$이므로 구하는 확률은
 $\dfrac{12}{210}=\dfrac{2}{35}$
(ii) $n(A)=2$, $n(B)=1$, $n(A\cap B)=1$일 때,
 (i)과 같은 방법으로 하면 구하는 확률은 $\dfrac{2}{35}$
(i), (ii)에서 구하는 확률은

$$\dfrac{\dfrac{2}{35}}{\dfrac{2}{35}+\dfrac{2}{35}}=\dfrac{1}{2}$$

답 $\dfrac{1}{2}$

다른풀이

벤다이어그램을 이용하여 주어진 조건을 만족시키는 $n(A)$, $n(B)$, $n(A\cap B)$의 값을 구할 수도 있다.
오른쪽 그림과 같이
$n(A-B)=p$, $n(B-A)=q$,
$n(A\cap B)=r$라 하면
$n(A)=p+r$, $n(B)=q+r$이고
A와 B는 공집합이 아니므로
$p+r>0$, $q+r>0$
즉, $n(A)\times n(B)=2\times n(A\cap B)$에서
$(p+r)(q+r)=2r$
$\therefore r^2+(p+q-2)r+pq=0$
(i) $r=0$일 때,
 $pq=0$에서 $p=0$ 또는 $q=0$
 그런데 A와 B는 공집합이 아니므로 조건에 모순이다.
(ii) $r=1$일 때,
 $pq+p+q-1=0$에서 $(p+1)(q+1)=2$
 이때, p, q는 정수이므로

$p=0$, $q=1$ 또는 $p=1$, $q=0$

(iii) $r \geq 2$일 때,

$r^2 + (p+q-2)r + pq = 0$에서

$r(r+p+q-2) + pq = 0$

이때, $r(r+p+q-2) > 0$, $pq \geq 0$이므로 조건을 만족

시키는 p, q의 순서쌍 (p, q)는 존재하지 않는다.┐

(i), (ii), (iii)에서 나올 수 있는 경우는

$n(A)=1$, $n(B)=2$, $n(A \cap B)=1$ 또는

$n(A)=2$, $n(B)=1$, $n(A \cap B)=1$의 2가지이다.

> $p=0$, $q=0$, $r=2$이면 $A=B$이므로 조건에 모순이다.

보충설명 ————

$n(A)=1$, $n(B)=2$, $n(A \cap B)=1$일 때, 가능한 집합 A, B의 경우의 수는 다음과 같다.

집합 $A=\{a\}$일 때, 집합 B는 $\{a, b\}$, $\{a, c\}$, $\{a, d\}$의 3가지 경우가 가능하다.

같은 방법으로 집합 A가 $\{b\}$, $\{c\}$, $\{d\}$일 때에도 구하면 모든 경우의 수는

$3 \times 4 = 12$

————————————

05

카드 A를 뽑는 사건을 A, 카드 B를 뽑는 사건을 B, 카드 C를 뽑는 사건을 C, 보이는 면에 숫자 1이 쓰여 있는 사건을 E라 하면

$P(A \cap E) = P(A)P(E|A) = \dfrac{1}{3} \times 1 = \dfrac{1}{3}$

$P(B \cap E) = P(B)P(E|B) = \dfrac{1}{3} \times 0 = 0$

$P(C \cap E) = P(C)P(E|C) = \dfrac{1}{3} \times \dfrac{1}{2} = \dfrac{1}{6}$

$\therefore \ P(E) = P(A \cap E) + P(B \cap E) + P(C \cap E)$

$= \dfrac{1}{3} + 0 + \dfrac{1}{6} = \dfrac{1}{2}$

이때, 양면에 숫자 1이 모두 쓰여 있는 카드는 A이므로 구하는 확률은

$P(A|E) = \dfrac{P(A \cap E)}{P(E)}$

$= \dfrac{\dfrac{1}{3}}{\dfrac{1}{2}} = \dfrac{2}{3}$

답 ④

06

갑이 1회, 2회, 3회에 주사위를 던지는 것을 중단하는 사건을 각각 A, B, C라 하고 짝수의 눈이 나오는 사건을 D라 하면 각 사건의 확률은 다음과 같이 경우를 나누어 구할 수 있다.

(i) 1회에서 게임이 끝나고 그 눈의 수가 짝수일 때,

1회에서 4 이상의 짝수인 눈이 나올 때이므로 그 확률은

$P(A \cap D) = \dfrac{1}{3}$

(ii) 2회에서 게임이 끝나고 그 눈의 수가 짝수일 때,

1회에서 3 이하의 눈이 나오고, 2회에서 3 이상의 짝수인 눈이 나올 때이므로 그 확률은

$P(B \cap D) = \dfrac{1}{2} \times \dfrac{1}{3} = \dfrac{1}{6}$

(iii) 3회에서 게임이 끝나고 그 눈의 수가 짝수일 때,

1회에서 3 이하의 눈이 나오고, 2회에서 2 이하의 눈이 나오고, 3회에서 짝수인 눈이 나올 때이므로 그 확률은

$P(C \cap D) = \dfrac{1}{2} \times \dfrac{1}{3} \times \dfrac{1}{2} = \dfrac{1}{12}$

(i), (ii), (iii)에서 각 사건은 서로 배반사건이므로 구하는 확률은

$P(D) = P(A \cap D) + P(B \cap D) + P(C \cap D)$

$= \dfrac{1}{3} + \dfrac{1}{6} + \dfrac{1}{12} = \dfrac{7}{12}$

답 $\dfrac{7}{12}$

07

친구 A, B, C의 집에 휴대 전화를 두고 오는 사건을 각각 A, B, C라 하고 세 친구의 집 중 어딘가에 휴대 전화를 두고 온 사건을 D라 하자.

(i) A의 집에 휴대 전화를 두고 왔을 때,

A의 집에 휴대 전화를 놓고 올 확률은 $\dfrac{1}{5}$이므로

$P(A \cap D) = \dfrac{1}{5}$

(ii) B의 집에 휴대 전화를 두고 왔을 때,

A의 집에서는 휴대 전화를 두고 오지 않고, B의 집에서 휴대 전화를 두고 와야 하므로

$P(B \cap D) = \dfrac{4}{5} \times \dfrac{1}{5} = \dfrac{4}{25}$

(iii) C의 집에 휴대 전화를 두고 왔을 때,

　　A, B의 집에서는 휴대 전화를 두고 오지 않고, C의 집
　　에서 휴대 전화를 두고 와야 하므로

$$\mathrm{P}(C \cap D) = \frac{4}{5} \times \frac{4}{5} \times \frac{1}{5} = \frac{16}{125}$$

(i), (ii), (iii)에서 각 사건은 서로 배반사건이므로

$$\mathrm{P}(D) = \mathrm{P}(A \cap D) + \mathrm{P}(B \cap D) + \mathrm{P}(C \cap D)$$

$$= \frac{1}{5} + \frac{4}{25} + \frac{16}{125} = \frac{61}{125}$$

따라서 구하는 확률은

$$\mathrm{P}(B \mid D) = \frac{\mathrm{P}(B \cap D)}{\mathrm{P}(D)}$$

$$= \frac{\frac{4}{25}}{\frac{61}{125}} = \frac{20}{61}$$

답 ②

08

A가 우승하는 사건을 A, 대진표에서
A의 위치가 ①인 사건을 B, ②인 사
건을 C라 하자.

(i) A의 위치가 ①일 때,

　　위치를 정할 확률은 $\mathrm{P}(B) = \dfrac{6}{7}$

　　A가 우승하려면 3번의 경기를 모두 이겨야 하므로

$$\mathrm{P}(A \mid B) = \left(\frac{2}{3}\right)^3$$

$$\therefore \ \mathrm{P}(A \cap B) = \mathrm{P}(B)\mathrm{P}(A \mid B) = \frac{6}{7} \times \left(\frac{2}{3}\right)^3$$

(ii) A의 위치가 ②일 때,

　　위치를 정할 확률은 $\mathrm{P}(C) = \dfrac{1}{7}$

　　A가 우승하려면 2번의 경기를 모두 이겨야 하므로

$$\mathrm{P}(A \mid C) = \left(\frac{2}{3}\right)^2$$

$$\therefore \ \mathrm{P}(A \cap C) = \mathrm{P}(C)\mathrm{P}(A \mid C) = \frac{1}{7} \times \left(\frac{2}{3}\right)^2$$

(i), (ii)에서 두 사건은 서로 배반사건이므로

$$\mathrm{P}(A) = \mathrm{P}(A \cap B) + \mathrm{P}(A \cap C)$$

$$= \frac{6}{7} \times \left(\frac{2}{3}\right)^3 + \frac{1}{7} \times \left(\frac{2}{3}\right)^2 = \frac{5}{7} \times \left(\frac{2}{3}\right)^2$$

이때, A가 2번의 경기만 치루려면 ②의 위치에서 경기해야
하므로 구하는 확률은

$$\mathrm{P}(C \mid A) = \frac{\mathrm{P}(A \cap C)}{\mathrm{P}(A)}$$

$$= \frac{\dfrac{1}{7} \times \left(\dfrac{2}{3}\right)^2}{\dfrac{5}{7} \times \left(\dfrac{2}{3}\right)^2} = \frac{1}{5}$$

답 $\dfrac{1}{5}$

09

갑이 꺼낸 검은 공의 개수가 을이 꺼낸 검은 공의 개수보다 많
은 사건을 A, 을이 검은 공을 1개 꺼내는 사건을 B, 을이
모두 흰 공을 꺼내는 사건을 C라 하자.

(i) 을이 검은 공을 1개 꺼낼 때,

　　갑이 꺼낸 검은 공의 개수가 을이 꺼낸 검은 공의 개수보
　　다 많으려면 갑은 검은 공을 2개 꺼내고, 을은 흰 공 4개
　　와 검은 공 1개가 들어 있는 주머니에서 흰 공 1개, 검은
　　공 1개를 꺼내야 하므로

$$\mathrm{P}(A \cap B) = \frac{{}_3\mathrm{C}_2}{{}_7\mathrm{C}_2} \times \frac{{}_4\mathrm{C}_1 \times {}_1\mathrm{C}_1}{{}_5\mathrm{C}_2} = \frac{2}{35}$$

(ii) 을이 모두 흰 공을 꺼낼 때,

　　갑이 꺼낸 검은 공의 개수가 을이 꺼낸 검은 공의 개수보
　　다 많으려면 갑은 검은 공을 1개 또는 2개를 꺼내야 한다.

　　① 갑이 검은 공을 1개 꺼낼 때,

　　　갑은 검은 공을 1개, 흰 공을 1개 꺼내고, 을은 흰 공
　　　3개와 검은 공 2개가 들어 있는 주머니에서 흰 공 2
　　　개를 꺼내야 하므로

$$\frac{{}_3\mathrm{C}_1 \times {}_4\mathrm{C}_1}{{}_7\mathrm{C}_2} \times \frac{{}_3\mathrm{C}_2}{{}_5\mathrm{C}_2} = \frac{6}{35}$$

　　② 갑이 검은 공을 2개 꺼낼 때,

　　　갑은 검은 공을 2개 꺼내고, 을은 흰 공 4개와 검은
　　　공 1개가 들어 있는 주머니에서 흰 공 2개를 꺼내야
　　　하므로

$$\frac{{}_3\mathrm{C}_2}{{}_7\mathrm{C}_2} \times \frac{{}_4\mathrm{C}_2}{{}_5\mathrm{C}_2} = \frac{3}{35}$$

　　①, ②에서 두 사건은 서로 배반사건이므로

$$\mathrm{P}(A \cap C) = \frac{6}{35} + \frac{3}{35} = \frac{9}{35}$$

(i), (ii)에서 두 사건은 서로 배반사건이므로
$$P(A)=P(A\cap B)+P(A\cap C)$$
$$=\frac{2}{35}+\frac{9}{35}=\frac{11}{35}$$
따라서 구하는 확률은
$$P(C|A)=\frac{P(A\cap C)}{P(A)}$$
$$=\frac{\frac{9}{35}}{\frac{11}{35}}=\frac{9}{11}$$

답 $\dfrac{9}{11}$

이때, $(A\cap E)\cup(B\cap E)=E$이고 두 사건 $A\cap E$, $B\cap E$
는 서로 배반사건이므로
$$P(E)=P(A\cap E)+P(B\cap E)$$
$$=P(A)P(E|A)+P(B)P(E|B)$$
$$=0.7\times0.0001+0.3\times0.0002$$
$$=0.00013$$
따라서 구하는 확률은
$$P(A|E)=\frac{P(A\cap E)}{P(E)}$$
$$=\frac{0.00007}{0.00013}=\frac{7}{13}$$

답 $\dfrac{7}{13}$

10

목격자가 A팀 선수라고 진술하는 사건을 X, 실제로 범인이
A팀 선수인 사건을 A라 하자.
(i) 목격자의 진술이 옳을 때,
$$P(X\cap A)=P(A)P(X|A)$$
$$=0.2\times0.9=0.18$$
(ii) 목격자의 진술이 옳지 않을 때,
$$P(X\cap A^{C})=P(A^{C})P(X|A^{C})$$
$$=(0.5+0.3)\times0.1$$
$$=0.8\times0.1=0.08$$
(i), (ii)에서 두 사건은 서로 배반사건이므로
$$P(X)=P(X\cap A)+P(X\cap A^{C})$$
$$=0.18+0.08=0.26$$
따라서 구하는 확률은
$$P(A|X)=\frac{P(A\cap X)}{P(X)}$$
$$=\frac{0.18}{0.26}=\frac{9}{13}$$

답 $\dfrac{9}{13}$

11

K자동차가 A공장에서 생산한 것인 사건을 A, B공장에서
생산한 것인 사건을 B, 자동차가 불량인 사건을 E라 하면
$$P(A)=0.7,\ P(B)=0.3,$$
$$P(E|A)=0.0001,\ P(E|B)=0.0002$$

12

1학기 수행평가에서 A, B, C를 받는 사건을 각각 A, B,
C라 하고, 2학기 수행평가에서 A, B, C를 받는 사건을 각
각 A', B', C'이라 하면 각 사건에 대한 확률은
$$P(A)=P(A')=\frac{1}{5},\ P(B)=P(B')=\frac{2}{5},$$
$$P(C)=P(C')=\frac{2}{5}$$
이때, 보민이의 수행평가 점수가 85점이 되는 경우는 다음과
같이 나눌 수 있다.
(i) 1학기에 A, 2학기에 C를 받을 때,
두 사건 A, C'은 서로 독립이므로
$$P(A\cap C')=P(A)P(C')=\frac{1}{5}\times\frac{2}{5}=\frac{2}{25}$$
(ii) 1학기에 B, 2학기에 B를 받을 때,
두 사건 B, B'은 서로 독립이므로
$$P(B\cap B')=P(B)P(B')=\frac{2}{5}\times\frac{2}{5}=\frac{4}{25}$$
(iii) 1학기에 C, 2학기에 A를 받을 때,
두 사건 C, A'은 서로 독립이므로
$$P(C\cap A')=P(C)P(A')=\frac{2}{5}\times\frac{1}{5}=\frac{2}{25}$$
(i), (ii), (iii)에서 각 사건은 서로 배반사건이므로 구하는 확률은
$$\frac{2}{25}+\frac{4}{25}+\frac{2}{25}=\frac{8}{25}$$

답 $\dfrac{8}{25}$

13

조건 ㈎에서 두 사건 A, B는 서로 독립이므로

$$P(A \cap B) = P(A)P(B)$$
$$= \frac{2}{3} \times \frac{1}{2} = \frac{1}{3}$$

이때, $P(A) = \frac{2}{3}$, $P(B) = \frac{1}{2}$이므로 $n(S) = 6$에서

$n(A) = 4$, $n(B) = 3$, $n(A \cap B) = 2$

$\therefore n(A-B) = 2$, $n(A \cap B) = 2$, $n(B-A) = 1$

A, B의 순서쌍 (A, B)의 개수는 서로 다른 6개의 원소 중 5개를 $A-B$, $A \cap B$, $B-A$에 각각 배분하는 경우의 수와 같다.

6개의 원소 중 $A-B$에 들어갈 원소를 정하는 경우의 수는

$$_6C_2 = \frac{6 \times 5}{2 \times 1} = 15$$

나머지 4개의 원소 중 $A \cap B$에 들어갈 원소를 정하는 경우의 수는

$$_4C_2 = \frac{4 \times 3}{2 \times 1} = 6$$

나머지 2개의 원소 중 $B-A$에 들어갈 원소를 정하는 경우의 수는

$$_2C_1 = 2$$

따라서 두 사건 A, B의 순서쌍 (A, B)의 개수는

$$15 \times 6 \times 2 = 180$$

답 180

보충설명 ─────

이것을 벤다이어그램으로 나타내면 다음 그림과 같다.

14

두 조건 ㈏, ㈐에서

$$P(A \cap B) = 0, \ P(A \cap C) = P(A)P(C) = \frac{1}{4} \quad \cdots\cdots \text{㉠}$$

───── ㈎

$\therefore P(A \cup B \cup C)$

$$\begin{aligned} &= P(A) + P(B) + P(C) - P(A \cap B) - P(B \cap C) \\ &\qquad - P(A \cap C) + P(A \cap B \cap C) \end{aligned}$$

$$= P(A) + P(B) + P(C) - P(B \cap C) - \frac{1}{4} \ (\because \text{㉠})$$

$$\cdots\cdots \text{㉡}$$

한편, $P(A) > 0$, $P(C) > 0$이므로 산술평균과 기하평균의 관계에 의하여

$$P(A) + P(C) \geq 2\sqrt{P(A)P(C)}$$

(단, 등호는 $P(A) = P(C)$일 때 성립)

$$= 2\sqrt{\frac{1}{4}} \ (\because \text{㉠})$$

$$= 2 \times \frac{1}{2} = 1$$

───── ㈏

㉡에서

$$P(A \cup B \cup C) \geq 1 + P(B) - P(B \cap C) - \frac{1}{4}$$

$$= \frac{3}{4} + P(B \cap C^C)$$

이때, 조건 ㈎에서 $S = A \cup B \cup C$이므로

$$1 \geq \frac{3}{4} + P(B \cap C^C) \qquad \therefore P(B \cap C^C) \leq \frac{1}{4}$$

따라서 $P(B \cap C^C)$의 최댓값은 $\frac{1}{4}$이다.

───── ㈐

답 $\dfrac{1}{4}$

단계	채점 기준	배점
㈎	두 사건 A, C가 서로 독립임을 이용하여 $P(A)P(C)$의 값을 구한 경우	20%
㈏	산술평균과 기하평균의 관계를 이용하여 $P(A) + P(C)$의 최솟값을 구한 경우	40%
㈐	$P(B \cap C^C)$의 최댓값을 구한 경우	40%

15

오늘 행운권의 당첨 결과에 따라 다음과 같이 경우를 나눌 수 있다.

(i) 오늘 행운권이 당첨되었을 때,

행운권이 당첨된 날의 다음 날에 행운권이 당첨될 확률은 $\frac{1}{4}$이므로 행운권이 당첨된 날의 다음 날에 행운권이 당첨되지 않을 확률은 $1 - \frac{1}{4} = \frac{3}{4}$이다.

즉, 오늘 행운권이 당첨되고, 내일 행운권이 당첨되지 않을 확률은

$$\frac{1}{4} \times \frac{3}{4} = \frac{3}{16}$$

(ii) 오늘 행운권이 당첨되지 않았을 때,

행운권이 당첨된 날의 다음 날에 행운권에 당첨되지 않을 확률은 $\frac{3}{4}$이고 행운권이 당첨되지 않은 날의 다음 날에 행운권이 당첨되지 않을 확률은 $1 - \frac{3}{5} = \frac{2}{5}$이다.

즉, 오늘 행운권이 당첨되지 않고, 내일도 행운권이 당첨되지 않을 확률은

$$\frac{3}{4} \times \frac{2}{5} = \frac{3}{10}$$

(i), (ii)에서 두 사건은 서로 배반사건이므로 구하는 확률은

$$\frac{3}{16} + \frac{3}{10} = \frac{39}{80}$$

답 ④

16

세 번의 자유투를 던질 때, 2점 이상을 얻는 경우는 다음과 같다.

(i) 2점을 얻을 때,

① (성공-성공-실패)할 확률은

$$0.75 \times 0.8 \times (1-0.8) = 0.12$$

② (성공-실패-성공)할 확률은

$$0.75 \times (1-0.8) \times (1-0.4) = 0.09$$

③ (실패-성공-성공)할 확률은

$$(1-0.75) \times (1-0.4) \times 0.8 = 0.12$$

①, ②, ③에서 2점을 얻을 확률은

$$0.12 + 0.09 + 0.12 = 0.33$$

(ii) 3점을 얻을 때,

세 번의 자유투를 모두 성공할 확률은

$$0.75 \times 0.8 \times 0.8 = 0.48$$

(i), (ii)에서 두 사건은 서로 배반사건이므로 구하는 확률은

$$0.33 + 0.48 = 0.81$$

답 0.81

17

시합을 중단하지 않고 이어갔을 때, B가 게임을 이기는 경우는 다음과 같이 나누어 생각할 수 있다.

(i) B가 7번째 시합에서 이길 때,

| A | A | B | B | B | B | B |

에서 경우의 수는 1이므로 이 경우의 확률은

$$\left(\frac{1}{2}\right)^5 = \frac{1}{32}$$

(ii) B가 8번째 시합에서 이길 때,

| A | A | | | | | B |

에서 3번째 시합부터 7번째 시합까지 A가 1번, B가 4번 이기고 마지막 시합은 B가 이겨야 한다.

즉, 이 경우의 확률은

$${}_5C_1 \left(\frac{1}{2}\right)^1 \left(\frac{1}{2}\right)^4 \times \frac{1}{2} = \frac{5}{64}$$

(iii) B가 9번째 시합에서 이길 때,

| A | A | | | | | | B |

에서 3번째 시합부터 8번째 시합까지 A가 2번, B가 4번 이기고 마지막 시합은 B가 이겨야 한다.

즉, 이 경우의 확률은

$${}_6C_2 \left(\frac{1}{2}\right)^2 \left(\frac{1}{2}\right)^4 \times \frac{1}{2} = \frac{15}{128}$$

(i), (ii), (iii)에서 각 사건은 서로 배반사건이므로 B가 이길 확률은

$$\frac{1}{32} + \frac{5}{64} + \frac{15}{128} = \frac{29}{128}$$

즉, A가 이길 확률은

$$1 - \frac{29}{128} = \frac{99}{128}$$

이므로 A가 받을 수 있는 상금은

$$\frac{99}{128} \times \frac{2}{3} + \frac{29}{128} \times \frac{1}{3} = \frac{227}{384}$$

B가 받을 수 있는 상금은

$$\frac{99}{128} \times \frac{1}{3} + \frac{29}{128} \times \frac{2}{3} = \frac{157}{384}$$

따라서 두 사람이 갖는 상금의 비는 227 : 157이므로

$$m = 227, \quad n = 157$$

$$\therefore \quad m - n = 227 - 157 = 70$$

답 ⑤

18

$P(A)=\dfrac{1}{2}$, $P(B)=\dfrac{k}{6}$이고 k의 값에 따른 $P(A)$, $P(B)$, $P(A)P(B)$, $P(A\cap B)$의 값은 다음 표와 같다.

k	$P(A)$	$P(B)$	$P(A)P(B)$	$P(A\cap B)$
1	$\dfrac{1}{2}$	$\dfrac{1}{6}$	$\dfrac{1}{12}$	$\dfrac{1}{6}$
2	$\dfrac{1}{2}$	$\dfrac{1}{3}$	$\dfrac{1}{6}$	$\dfrac{1}{6}$
3	$\dfrac{1}{2}$	$\dfrac{1}{2}$	$\dfrac{1}{4}$	$\dfrac{1}{3}$
4	$\dfrac{1}{2}$	$\dfrac{2}{3}$	$\dfrac{1}{3}$	$\dfrac{1}{3}$
5	$\dfrac{1}{2}$	$\dfrac{5}{6}$	$\dfrac{5}{12}$	$\dfrac{1}{2}$

두 사건 A, B가 서로 독립이려면 $P(A\cap B)=P(A)P(B)$
이어야 하므로
$k=2$ 또는 $k=4$
따라서 모든 상수 k의 값의 합은
$2+4=6$

답 6

다른풀이

$P(A)=\dfrac{1}{2}$, $P(B)=\dfrac{k}{6}$이므로

$P(A)P(B)=\dfrac{k}{12}$

(i) k가 짝수일 때,

$P(A\cap B)=\dfrac{\dfrac{k}{2}}{6}=\dfrac{k}{12}$이므로

$P(A)P(B)=P(A\cap B)$

즉, 두 사건 A, B는 서로 독립이다.

(ii) k가 홀수일 때,

$P(A\cap B)=\dfrac{\dfrac{k+1}{2}}{6}=\dfrac{k+1}{12}$이므로 두 사건 A, B가

서로 독립이려면

$\dfrac{k+1}{12}=\dfrac{k}{12}$, $k+1=k$

이를 만족시키는 자연수 k는 존재하지 않는다.

(i), (ii)에서 $k=2$ 또는 $k=4$이므로 모든 상수 k의 값의 합은
$2+4=6$

19

$(n-1)$번째 시행까지의 숫자의 합이 짝수인 경우에는 n번째 시행에서 짝수가 나와야 하고, $(n-1)$번째 시행까지의 숫자의 합이 홀수인 경우에는 n번째 시행에서 홀수가 나와야 한다.

$(n-1)$번째 시행까지의 숫자의 합이 짝수일 확률은 p_{n-1}, 홀수일 확률은 $1-p_{n-1}$이고, 매회 시행에서 짝수가 나올 확률은 $\dfrac{2}{5}$, 홀수가 나올 확률은 $\dfrac{3}{5}$이므로

$p_n=p_{n-1}\times\dfrac{2}{5}+(1-p_{n-1})\times\dfrac{3}{5}$

$\therefore\ p_n=-\dfrac{1}{5}p_{n-1}+\dfrac{3}{5}$

따라서 $a=-\dfrac{1}{5}$, $b=\dfrac{3}{5}$이므로

$100(b-a)=100\times\dfrac{4}{5}=80$

답 80

다른풀이

5개의 공 중에서 짝수가 적힌 공이 나올 확률은 $\dfrac{2}{5}$,

홀수가 적힌 공이 나올 확률은 $\dfrac{3}{5}$이다.

이때, 시행을 n번 반복하여 기록한 숫자의 합이 짝수이려면 홀수가 적힌 공이 나오지 않거나 짝수번 나와야 한다.

(i) n이 짝수일 때,

$$p_n={}_n C_0\left(\dfrac{2}{5}\right)^n+{}_n C_2\left(\dfrac{3}{5}\right)^2\left(\dfrac{2}{5}\right)^{n-2}$$
$$+{}_n C_4\left(\dfrac{3}{5}\right)^4\left(\dfrac{2}{5}\right)^{n-4}+\cdots+{}_n C_n\left(\dfrac{3}{5}\right)^n$$
$$=\dfrac{1}{5^n}({}_n C_0 2^n+{}_n C_2 3^2 2^{n-2}+{}_n C_4 3^4 2^{n-4}+\cdots+{}_n C_n 3^n)$$
$$=\dfrac{1}{5^n}\times\underbrace{\dfrac{5^n+(-1)^n}{2}}_{*}=\dfrac{1}{2}+\dfrac{(-1)^n}{2\times 5^n}$$

위 식에 n 대신 $n-1$을 대입하면

$$p_{n-1}=\dfrac{1}{2}+\dfrac{(-1)^{n-1}}{2\times 5^{n-1}}$$

$p_n=ap_{n-1}+b$에서

$$\dfrac{1}{2}+\dfrac{(-1)^n}{2\times 5^n}=a\left\{\dfrac{1}{2}+\dfrac{(-1)^{n-1}}{2\times 5^{n-1}}\right\}+b$$
$$=\dfrac{1}{2}a+b+\dfrac{a\times(-1)^{n-1}}{2\times 5^{n-1}}$$
$$=\dfrac{1}{2}a+b+\dfrac{5a\times(-1)^{n-1}}{2\times 5^n}$$

이므로 $\dfrac{1}{2}a+b=\dfrac{1}{2}$, $5a=-1$

$\therefore \ a=-\dfrac{1}{5}$, $b=\dfrac{3}{5}$

(ⅱ) n이 홀수일 때,

 n이 짝수일 때와 마찬가지로

 $a=-\dfrac{1}{5}$, $b=\dfrac{3}{5}$

(ⅰ), (ⅱ)에서 $a=-\dfrac{1}{5}$, $b=\dfrac{3}{5}$이므로

$100(b-a)=100\times\dfrac{4}{5}=80$

풀이첨삭

* 이항정리를 이용하면 다음과 같이 풀 수 있다.

$5^n=(2+3)^n$

$\quad ={}_nC_0 3^0 2^n+{}_nC_1 3^1 2^{n-1}+{}_nC_2 3^2 2^{n-2}+\cdots+{}_nC_n 3^n \quad\quad\cdots\cdots ㉠$

$(-1)^n=(2-3)^n$

$\quad ={}_nC_0(-3)^0 2^n+{}_nC_1(-3)^1 2^{n-1}+{}_nC_2(-3)^2 2^{n-2}$

$\quad\quad\quad\quad\quad\quad\quad +\cdots+{}_nC_n(-3)^n \quad\quad\cdots\cdots ㉡$

$(㉠+㉡)\div2$를 하면

$\dfrac{5^n+(-1)^n}{2}={}_nC_0 2^n+{}_nC_2 3^2 2^{n-2}+{}_nC_4 3^4 2^{n-4}+\cdots+{}_nC_n 3^n$

20

직선 P_2P_6이 원점을 지나는 사건을 A, 점 P가 시계 방향으로 3번 이상 회전하는 사건을 B라 하자.

직선 P_2P_6이 원점을 지나려면 점 P_2의 위치에 상관없이 점 P_6은 점 P_2에서 시계 반대 방향으로 $180°$ 회전한 위치에 있거나 시계 방향으로 $180°$ 회전한 위치에 있으면 된다.

└─ 두 점 P_2, P_6이 원점에 대하여 대칭이다.

(ⅰ) 점 P_6이 점 P_2에서 시계 반대 방향으로 $180°$ 회전한 위치에 있을 때,

 주사위를 4번 던지는 시행에서 점 P가 시계 반대 방향으로 $180°$ 회전하려면 시계 반대 방향으로 $60°$씩 3번 회전하고 1번은 움직이지 않아야 한다.

 즉, 주사위를 4번 던졌을 때 3 이하의 눈이 3번 나오고 4의 눈이 한 번 나와야 하므로 그 확률은

 ${}_4C_3\left(\dfrac{1}{2}\right)^3\left(\dfrac{1}{6}\right)^1=\dfrac{1}{12}$

(ⅱ) 점 P_6이 점 P_2에서 시계 방향으로 $180°$ 회전한 위치에 있을 때,

주사위를 4번 던지는 시행에서 점 P가 시계 방향으로 $180°$ 회전하려면 시계 방향으로 $45°$씩 4번 회전해야 한다. 즉, 주사위를 4번 던졌을 때 모두 5 이상의 눈이 나와야 하므로 그 확률은

${}_4C_4\left(\dfrac{1}{3}\right)^4=\dfrac{1}{81}$

(ⅰ), (ⅱ)에서 두 사건은 서로 배반사건이므로 직선 P_2P_6이 원점을 지날 확률은

$P(A)=\dfrac{1}{12}+\dfrac{1}{81}=\dfrac{31}{324}$

직선 P_2P_6이 원점을 지나고 점 P가 시계 방향으로 3번 이상 회전하는 경우는 (ⅱ)이므로

$P(A\cap B)=\dfrac{1}{81}$

따라서 구하는 확률은

$P(B|A)=\dfrac{P(A\cap B)}{P(A)}$

$\qquad\quad =\dfrac{\frac{1}{81}}{\frac{31}{324}}=\dfrac{4}{31}$

답 $\dfrac{4}{31}$

21

갑이 꺼낸 카드에 적힌 수가 을이 꺼낸 카드에 적힌 수보다 큰 사건을 A, 갑이 꺼낸 카드에 적힌 수가 을과 병이 꺼낸 카드에 적힌 수의 합보다 큰 사건을 B라 하면 구하는 확률은 $P(B|A)$이다.

나올 수 있는 모든 경우의 수는 $6\times3\times3=54$이고, 갑, 을, 병이 꺼낸 카드에 적힌 수를 각각 a, b, c라 하자.

(ⅰ) $a>b$일 때,

① $b=1$일 때, $a=2$, 3, 4, 5, 6이고 $c=1$, 2, 3이므로 경우의 수는

$5\times3=15$

② $b=2$일 때, $a=3$, 4, 5, 6이고 $c=1$, 2, 3이므로 경우의 수는

$4\times3=12$

③ $b=3$일 때, $a=4$, 5, 6이고 $c=1$, 2, 3이므로 경우의 수는

$3\times3=9$

①, ②, ③에서 $a>b$인 경우의 수는 $15+12+9=36$이므로

$$P(A)=\frac{36}{54}=\frac{2}{3}$$

(ii) $a>b$, $a>b+c$일 때,

④ $a=1$ 또는 $a=2$인 경우는 없다.

⑤ $a=3$일 때, $b=1$, $c=1$의 1가지

⑥ $a=4$일 때, 순서쌍 $(b,\ c)$는

$(1,\ 1),\ (1,\ 2),\ (2,\ 1)$

이므로 경우의 수는 3이다.

⑦ $a=5$일 때, 순서쌍 $(b,\ c)$는

$(1,\ 1),\ (1,\ 2),\ (1,\ 3),\ (2,\ 1),\ (2,\ 2),\ (3,\ 1)$

이므로 경우의 수는 6이다.

⑧ $a=6$일 때, 순서쌍 $(b,\ c)$는

$(1,\ 1),\ (1,\ 2),\ (1,\ 3),\ (2,\ 1),\ (2,\ 2),\ (2,\ 3),$
$(3,\ 1),\ (3,\ 2)$

이므로 경우의 수는 8이다.

④~⑧에서 $a>b$, $a>b+c$인 경우의 수는

$1+3+6+8=18$이므로

$$P(A\cap B)=\frac{18}{54}=\frac{1}{3}$$

(i), (ii)에서

$$k=P(B|A)=\frac{P(A\cap B)}{P(A)}$$

$$=\frac{\frac{1}{3}}{\frac{2}{3}}=\frac{1}{2}$$

$$\therefore\ 100k=100\times\frac{1}{2}=50$$

답 50

22

$S_6=2$인 사건을 A, $S_2=0$인 사건을 B라 하자.

동전을 6번 던지는 시행에서 앞면이 나오는 횟수를 a라 하면 뒷면이 나오는 횟수는 $6-a$이므로 $S_6=2$이려면

$a-(6-a)=2$ $\quad\therefore\ a=4$

즉, 동전을 6번 던지는 시행에서 앞면이 4번, 뒷면이 2번 나와야 하므로

$$P(A)={}_6C_4\left(\frac{1}{2}\right)^4\left(\frac{1}{2}\right)^2=\frac{15}{64}$$

한편, $S_2=0$이려면 동전을 2번 던지는 시행에서 앞면이 한 번, 뒷면이 한 번 나와야 하므로

$$P(B)=\frac{1}{2}\times\frac{1}{2}+\frac{1}{2}\times\frac{1}{2}=\frac{1}{2}$$

$S_6=S_2+X_3+X_4+X_5+X_6$에서 $S_2=0$이므로 $S_6=2$이려면

$X_3+X_4+X_5+X_6=2$

이 시행에서 앞면이 나오는 횟수를 b라 하면 뒷면이 나오는 횟수는 $4-b$이므로

$b-(4-b)=2$ $\quad\therefore\ b=3$

즉, 동전을 4번 던지는 시행에서 앞면이 3번, 뒷면이 1번 나와야 하므로

$$P(A|B)={}_4C_3\left(\frac{1}{2}\right)^3\left(\frac{1}{2}\right)^1=\frac{1}{4}$$

$$\therefore\ P(A\cap B)=P(B)P(A|B)=\frac{1}{2}\times\frac{1}{4}=\frac{1}{8}$$

따라서 구하는 확률은

$$P(B|A)=\frac{P(A\cap B)}{P(A)}$$

$$=\frac{\frac{1}{8}}{\frac{15}{64}}=\frac{8}{15}$$

답 $\dfrac{8}{15}$

23

두 조건 (가), (나)에서 $a_1\times a_2\times a_3\times\cdots\times a_9=3$, $a_{10}=6$

또는 $a_1\times a_2\times a_3\times\cdots\times a_9=6$, $a_{10}=3$

또는 $a_1\times a_2\times a_3\times\cdots\times a_9=9$, $a_{10}=2$

(i) $a_1\times a_2\times a_3\times\cdots\times a_9=3$, $a_{10}=6$일 때,

$a_1\times a_2\times a_3\times\cdots\times a_9=3$을 만족시키려면 9개의 수 중에서 1개의 수만 3이고 나머지는 모두 1이어야 하므로

$a_1\times a_2\times a_3\times\cdots\times a_9=3$일 확률은

$${}_9C_1\left(\frac{1}{6}\right)^1\left(\frac{1}{6}\right)^8=\frac{9}{6^9}$$

$a_{10}=6$일 확률은 $\dfrac{1}{6}$이므로 이때의 확률은

$$\frac{9}{6^9}\times\frac{1}{6}=\frac{9}{6^{10}}$$

(ii) $a_1 \times a_2 \times a_3 \times \cdots \times a_9 = 6$, $a_{10} = 3$일 때,

$a_1 \times a_2 \times a_3 \times \cdots \times a_9 = 6$일 확률은 다음과 같이 구할 수 있다.

① 9개의 수 중에서 1개의 수만 6이고 나머지는 모두 1일 때,

$$_9C_1 \left(\frac{1}{6}\right)^1 \left(\frac{1}{6}\right)^8 = \frac{9}{6^9}$$

② 9개의 수 중에서 2와 3이 하나씩 있고 나머지는 모두 1일 때,

$$\frac{9!}{7!1!1!}\left(\frac{1}{6}\right)^9 = \frac{72}{6^9}$$

①, ②에서 $a_1 \times a_2 \times a_3 \times \cdots \times a_9 = 6$일 확률은

$$\frac{9+72}{6^9} = \frac{81}{6^9}$$

$a_{10} = 3$일 확률은 $\frac{1}{6}$이므로 이때의 확률은

$$\frac{81}{6^9} \times \frac{1}{6} = \frac{81}{6^{10}}$$

(iii) $a_1 \times a_2 \times a_3 \times \cdots \times a_9 = 9$, $a_{10} = 2$일 때,

$a_1 \times a_2 \times a_3 \times \cdots \times a_9 = 9$를 만족시키려면 9개의 수 중에서 2개의 수가 3이고 나머지는 모두 1이어야 하므로

$a_1 \times a_2 \times a_3 \times \cdots \times a_9 = 9$일 확률은

$$_9C_2 \left(\frac{1}{6}\right)^2 \left(\frac{1}{6}\right)^7 = \frac{36}{6^9}$$

$a_{10} = 2$일 확률은 $\frac{1}{6}$이므로 이때의 확률은

$$\frac{36}{6^9} \times \frac{1}{6} = \frac{36}{6^{10}}$$

(i), (ii), (iii)에서 각 사건은 서로 배반사건이므로 두 조건 ㈎, ㈏를 모두 만족시킬 확률은

$$\frac{9}{6^{10}} + \frac{81}{6^{10}} + \frac{36}{6^{10}} = \frac{126}{6^{10}}$$

이때, $a_{10} = 6$인 사건은 (i)이므로 구하는 확률은

$$\frac{\frac{9}{6^{10}}}{\frac{126}{6^{10}}} = \frac{1}{14}$$

답 $\dfrac{1}{14}$

Ⅲ. 통계

01-1 $\frac{1}{2}$	**01-2** $\frac{3}{16}$	**01-3** $\frac{7}{12}$
02-1 (1) $\frac{1}{12}$ (2) $\frac{5}{12}$		**02-2** $\frac{1}{3}$
02-3 $\frac{1}{4}$	**03-1** (1) $\frac{1}{4}$ (2) $-\frac{1}{2}$	
03-2 $\frac{25}{3}$	**03-3** $\frac{1}{8}$	**04-1** $\frac{3}{2}$
04-2 56	**04-3** $\frac{17}{36}$	**05-1** 23
05-2 2	**05-3** 80	**06-1** $\frac{1}{2}$
06-2 6	**06-3** $\frac{5}{6}$	

01-1

확률변수 X가 가질 수 있는 값은 다음과 같다.

(i) 숫자 2가 적힌 면이 바닥에 닿을 때,

$X = 4 + 6 + 8 = 18$

(ii) 숫자 4가 적힌 면이 바닥에 닿을 때,

$X = 2 + 6 + 8 = 16$

(iii) 숫자 6이 적힌 면이 바닥에 닿을 때,

$X = 2 + 4 + 8 = 14$

(iv) 숫자 8이 적힌 면이 바닥에 닿을 때,

$X = 2 + 4 + 6 = 12$

(i)~(iv)에서 확률변수 X가 가질 수 있는 값은 12, 14, 16, 18이다.

이때, 각각의 확률은 모두 $\frac{1}{4}$이므로 확률변수 X의 확률분포를 표로 나타내면 다음과 같다.

X	12	14	16	18	합계
$P(X=x)$	$\frac{1}{4}$	$\frac{1}{4}$	$\frac{1}{4}$	$\frac{1}{4}$	1

$$\begin{aligned} P(X^2 - 15X \geq 0) &= P(X \leq 0 \text{ 또는 } X \geq 15) \\ &= P(X=16) + P(X=18) \\ &= \frac{1}{4} + \frac{1}{4} = \frac{1}{2} \end{aligned}$$

답 $\dfrac{1}{2}$

01-2

짝수의 눈이 나올 확률과 홀수의 눈이 나올 확률은 모두 $\dfrac{1}{2}$
이다.

이때, 확률변수 X가 가질 수 있는 값은 0, 1, 2, 3이므로
각각의 확률을 구하면 다음과 같다.

$$P(X=0)=\dfrac{1}{2}\times{}_2C_0\left(\dfrac{1}{2}\right)^2+\dfrac{1}{2}\times{}_3C_0\left(\dfrac{1}{2}\right)^3=\dfrac{3}{16}$$

$$P(X=1)=\dfrac{1}{2}\times{}_2C_1\left(\dfrac{1}{2}\right)\left(\dfrac{1}{2}\right)+\dfrac{1}{2}\times{}_3C_1\left(\dfrac{1}{2}\right)\left(\dfrac{1}{2}\right)^2$$
$$=\dfrac{7}{16}$$

$$P(X=2)=\dfrac{1}{2}\times{}_2C_2\left(\dfrac{1}{2}\right)^2+\dfrac{1}{2}\times{}_3C_2\left(\dfrac{1}{2}\right)^2\left(\dfrac{1}{2}\right)=\dfrac{5}{16}$$

$$P(X=3)=\dfrac{1}{2}\times{}_3C_3\left(\dfrac{1}{2}\right)^3=\dfrac{1}{16}$$

즉, 확률변수 X의 확률분포를 표로 나타내면 다음과 같다.

X	0	1	2	3	합계
$P(X=x)$	$\dfrac{3}{16}$	$\dfrac{7}{16}$	$\dfrac{5}{16}$	$\dfrac{1}{16}$	1

$$\therefore P(X=1)-P(X=2)+P(X=3)$$
$$=\dfrac{7}{16}-\dfrac{5}{16}+\dfrac{1}{16}=\dfrac{3}{16}$$

답 $\dfrac{3}{16}$

01-3

4개의 공을 상자에 넣을 때 나올 수 있는 모든 경우의 수는
$4!=24$

이때, 확률변수 X가 가질 수 있는 값은 0, 1, 2, 4이다.
$P(X^2-3X+2=0)=P(X=1)+P(X=2)$이므로
$P(X=1)$, $P(X=2)$의 값을 구하면 다음과 같다.

(i) $X=1$일 때,

상자와 번호가 같은 공을 한 개 택하는 경우의 수는
$_4C_1=4$

나머지 3개의 상자에는 서로 다른 숫자가 적힌 공이 들어
가야 하므로 나올 수 있는 경우의 수는 다음 수형도와 같
이 2가지이다.

상자 번호 　1　2　3

공 번호　 $2-3-1$
　　　　　$3-1-2$

따라서 $X=1$인 경우의 수는 $4\times2=8$이므로
$$P(X=1)=\dfrac{8}{24}$$

(ii) $X=2$일 때,

상자와 번호가 같은 공을 두 개 택하는 경우의 수는
$_4C_2=6$

나머지 두 개의 상자에는 서로 다른 숫자가 적힌 공이 들
어가므로 나올 수 있는 경우의 수는 1이다.

따라서 $X=2$인 경우의 수는 $6\times1=6$이므로
$$P(X=2)=\dfrac{6}{24}$$

$$\therefore P(X^2-3X+2=0)$$
$$=P(X=1)+P(X=2)$$
$$=\dfrac{8}{24}+\dfrac{6}{24}=\dfrac{7}{12}$$

답 $\dfrac{7}{12}$

보충설명

$X=0$일 때와 $X=4$일 때의 확률은 다음과 같다.

(i) $X=0$일 때,

각 상자의 번호와 상자에 들어간 공의 숫자가 모두 달라야 하므
로 나올 수 있는 경우의 수는 다음 수형도와 같이 9가지이다.

상자 번호 　1　2　3　4

공 번호
$$2\left\langle\begin{array}{l}1-4-3\\3-4-1\\4-1-3\end{array}\right.$$
$$3\left\langle\begin{array}{l}1-4-2\\4\left\langle\begin{array}{l}1-2\\2-1\end{array}\right.\end{array}\right.$$
$$4\left\langle\begin{array}{l}1-2-3\\3\left\langle\begin{array}{l}1-2\\2-1\end{array}\right.\end{array}\right.$$

따라서 $X=0$인 경우의 수는 9이므로
$$P(X=0)=\dfrac{9}{24}$$

(ii) $X=4$일 때,

모든 상자와 상자에 담긴 공의 숫자가 같은 경우의 수는 1이
므로
$$P(X=4)=\dfrac{1}{24}$$

즉, 확률분포 X의 확률분포를 표로 나타내면 다음과 같다.

X	0	1	2	4	합계
$P(X=x)$	$\dfrac{9}{24}$	$\dfrac{8}{24}$	$\dfrac{6}{24}$	$\dfrac{1}{24}$	1

02-1

(1) 확률변수 X의 확률분포를 표로 나타내면 다음과 같다.

X	-1	0	1	2	합계
$P(X=x)$	$-\frac{1}{6}+3k$	$\frac{1}{3}$	$\frac{1}{6}+3k$	$\frac{1}{3}-2k$	1

확률의 총합은 1이므로

$$\left(-\frac{1}{6}+3k\right)+\frac{1}{3}+\left(\frac{1}{6}+3k\right)+\left(\frac{1}{3}-2k\right)=1$$에서

$$4k+\frac{2}{3}=1, \ 4k=\frac{1}{3}$$

$$\therefore \ k=\frac{1}{12}$$

(2) $X^2+4X\leq 0$에서 $X(X+4)\leq 0$

$$\therefore \ -4\leq X\leq 0$$

$$\therefore \ P(X^2+4X\leq 0)$$

$$=P(-4\leq X\leq 0)$$

$$=P(X=-1)+P(X=0)$$

$$=\left(-\frac{1}{6}+\frac{1}{4}\right)+\frac{1}{3}=\frac{5}{12}$$

답 (1) $\frac{1}{12}$ (2) $\frac{5}{12}$

02-2

$$P(X=x)=\frac{a}{\sqrt{2x+1}+\sqrt{2x-1}}$$

$$=\frac{a(\sqrt{2x+1}-\sqrt{2x-1})}{(\sqrt{2x+1}+\sqrt{2x-1})(\sqrt{2x+1}-\sqrt{2x-1})}$$

$$=\frac{a}{2}(\sqrt{2x+1}-\sqrt{2x-1})$$

이때, 확률의 총합은 1이므로

$$\frac{a}{2}\{(\sqrt{3}-\sqrt{1})+(\sqrt{5}-\sqrt{3})+(\sqrt{7}-\sqrt{5})+\cdots+(\sqrt{49}-\sqrt{47})\}$$

$$=1$$에서

$$\frac{a}{2}(-1+7)=1, \ 3a=1$$

$$\therefore \ a=\frac{1}{3}$$

따라서 확률변수 X의 확률질량함수는

$$P(X=x)=\frac{1}{6}(\sqrt{2x+1}-\sqrt{2x-1})$$

(단, $x=1, \ 2, \ 3, \ \cdots, \ 24$)

$$\therefore \ P(5\leq X\leq 12)$$

$$=P(X=5)+P(X=6)+P(X=7)+\cdots+P(X=12)$$

$$=\frac{1}{6}\{(\sqrt{11}-\sqrt{9})+(\sqrt{13}-\sqrt{11})+(\sqrt{15}-\sqrt{13})$$

$$+\cdots+(\sqrt{25}-\sqrt{23})\}$$

$$=\frac{1}{6}(-3+5)=\frac{1}{3}$$

답 $\frac{1}{3}$

02-3

$p_{n+2}-p_n=d$에서 $n=1, \ 2, \ 3, \ \cdots, \ 6$을 차례대로 대입하면 다음과 같다.

$$p_3=p_1+d$$

$$p_4=p_2+d$$

$$p_5=p_3+d=p_1+2d$$

$$p_6=p_4+d=p_2+2d$$

$$p_7=p_5+d=p_1+3d$$

$$p_8=p_6+d=p_2+3d$$

확률의 총합은 1이므로 $p_1+p_2+p_3+\cdots+p_8=1$에서

$$(p_1+p_3+p_5+p_7)+(p_2+p_4+p_6+p_8)$$

$$=\{p_1+(p_1+d)+(p_1+2d)+(p_1+3d)\}$$

$$+\{p_2+(p_2+d)+(p_2+2d)+(p_2+3d)\}$$

$$=4p_1+4p_2+12d=1$$

$$\therefore \ p_1+p_2+3d=\frac{1}{4}$$

$$\therefore \ p_1+p_8=p_1+p_2+3d=\frac{1}{4}$$

답 $\frac{1}{4}$

03-1

(1) 확률의 총합은 1이므로 $a+\frac{1}{3}+b=1$

$$\therefore \ a+b=\frac{2}{3}$$

$$E(X)=-1\times a+0\times\frac{1}{3}+1\times b=-a+b$$

$$E(X^2)=(-1)^2\times a+0^2\times\frac{1}{3}+1^2\times b=a+b=\frac{2}{3}$$

$V(X)=E(X^2)-\{E(X)\}^2$에서

$V(X)=\dfrac{5}{12}$이므로

$\dfrac{5}{12}=\dfrac{2}{3}-(-a+b)^2$

$\therefore (a-b)^2=\dfrac{2}{3}-\dfrac{5}{12}=\dfrac{1}{4}$

(2) (1)에서 $(a-b)^2=\dfrac{1}{4}$이므로

$a-b=\dfrac{1}{2}\ (\because\ a>b)$

한편, $E(X)=-a+b=-(a-b)$이므로

$E(X)=-\dfrac{1}{2}$

답 (1) $\dfrac{1}{4}$　(2) $-\dfrac{1}{2}$

03-2

확률의 총합은 1이므로 $a+\dfrac{1}{6}+\dfrac{1}{3}+b=1$에서

$a+b=\dfrac{1}{2}$

$\therefore\ a=\dfrac{1}{2}-b$　　……㉠

$E(X)=1\times a+3\times\dfrac{1}{6}+5\times\dfrac{1}{3}+7\times b$

$\qquad =a+7b+\dfrac{13}{6}$

$\qquad =\left(\dfrac{1}{2}-b\right)+7b+\dfrac{13}{6}\ (\because\ ㉠)$

$\qquad =6b+\dfrac{8}{3}$　　……㉡

이때, $a\geq0,\ b\geq0$이고 $a+b=\dfrac{1}{2}$이므로

$0\leq b\leq\dfrac{1}{2}$

$E(X)$는 $b=\dfrac{1}{2}$일 때 최댓값 M을 가지므로 ㉡에서

$M=6\times\dfrac{1}{2}+\dfrac{8}{3}=\dfrac{17}{3}$

$E(X)$는 $b=0$일 때 최솟값 m을 가지므로 ㉡에서

$m=6\times0+\dfrac{8}{3}=\dfrac{8}{3}$

$\therefore\ M+m=\dfrac{17}{3}+\dfrac{8}{3}=\dfrac{25}{3}$

답 $\dfrac{25}{3}$

03-3

확률의 총합은 1이므로

$a+\dfrac{1}{4}+a+2b=1,\ 2a+2b=\dfrac{3}{4}$

$\therefore\ a+b=\dfrac{3}{8}$

$\therefore\ a=\dfrac{3}{8}-b$　　……㉠

$E(X)=(-1)\times a+0\times\dfrac{1}{4}+1\times a+2\times2b$

$\qquad =4b$

$E(X^2)=(-1)^2\times a+0^2\times\dfrac{1}{4}+1^2\times a+2^2\times2b$

$\qquad\ \ =2a+8b$

$\therefore\ V(X)=E(X^2)-\{E(X)\}^2$

$\qquad\qquad =2a+8b-(4b)^2$

$\qquad\qquad =-16b^2+8b+2\times\left(\dfrac{3}{8}-b\right)\ (\because\ ㉠)$

$\qquad\qquad =-16b^2+6b+\dfrac{3}{4}$

이때, $V(X)=\dfrac{5}{4}$이므로

$-16b^2+6b+\dfrac{3}{4}=\dfrac{5}{4}$

$16b^2-6b+\dfrac{1}{2}=0$

$32b^2-12b+1=0$

$(4b-1)(8b-1)=0$

$\therefore\ b=\dfrac{1}{4}\ \text{또는}\ b=\dfrac{1}{8}$

(i) $b=\dfrac{1}{4}$일 때,

㉠에서 $a=\dfrac{1}{8}$

이는 $a>b$를 만족시키지 않는다.

(ii) $b=\dfrac{1}{8}$일 때,

㉠에서 $a=\dfrac{1}{4}$이므로 $a-b=\dfrac{1}{8}$

(i), (ii)에서

$a-b=\dfrac{1}{8}$

답 $\dfrac{1}{8}$

04-1

짝수의 눈이 나올 확률과 홀수의 눈이 나올 확률은 모두 $\dfrac{1}{2}$ 이다.

짝수의 눈이 3번 나올 때, 바둑돌이 위치한 점의 좌표는

$3+3+3=9$

짝수인 눈이 2번, 홀수의 눈이 1번 나올 때, 바둑돌이 위치한 점의 좌표는

$3+3-2=4$

짝수인 눈이 1번, 홀수의 눈이 2번 나올 때, 바둑돌이 위치한 점의 좌표는

$3-2-2=-1$

홀수의 눈이 3번 나올 때, 바둑돌이 위치한 점의 좌표는

$-2-2-2=-6$

즉, 확률변수 X가 가질 수 있는 값은 -6, -1, 4, 9이고 각각의 확률을 구하면 다음과 같다.

$$P(X=-6)={}_3C_0\left(\dfrac{1}{2}\right)^3=\dfrac{1}{8}$$

$$P(X=-1)={}_3C_1\left(\dfrac{1}{2}\right)\left(\dfrac{1}{2}\right)^2=\dfrac{3}{8}$$

$$P(X=4)={}_3C_2\left(\dfrac{1}{2}\right)^2\left(\dfrac{1}{2}\right)=\dfrac{3}{8}$$

$$P(X=9)={}_3C_3\left(\dfrac{1}{2}\right)^3=\dfrac{1}{8}$$

따라서 확률변수 X의 확률분포를 표로 나타내면 다음과 같다.

X	-6	-1	4	9	합계
$P(X=x)$	$\dfrac{1}{8}$	$\dfrac{3}{8}$	$\dfrac{3}{8}$	$\dfrac{1}{8}$	1

$$\therefore \ E(X)=(-6)\times\dfrac{1}{8}+(-1)\times\dfrac{3}{8}+4\times\dfrac{3}{8}+9\times\dfrac{1}{8}$$

$$=\dfrac{3}{2}$$

답 $\dfrac{3}{2}$

04-2

첫 번째 시행에서 흰 공이 나올 때 $X=1$

첫 번째 시행에서 검은 공이 나오고, 두 번째 시행에서 흰 공이 나올 때 $X=2$

첫 번째와 두 번째 시행에서 모두 검은 공이 나오고, 세 번째 시행에서 흰 공이 나올 때 $X=3$

즉, 확률변수 X가 가질 수 있는 값은 1, 2, 3이고 각각의 확률을 구하면 다음과 같다.

$$P(X=1)=\dfrac{4}{6}=\dfrac{2}{3}$$

$$P(X=2)=\dfrac{2}{6}\times\dfrac{4}{5}=\dfrac{4}{15}$$

$$P(X=3)=\dfrac{2}{6}\times\dfrac{1}{5}\times\dfrac{4}{4}=\dfrac{1}{15}$$

따라서 확률변수 X의 확률분포를 표로 나타내면 다음과 같다.

X	1	2	3	합계
$P(X=x)$	$\dfrac{2}{3}$	$\dfrac{4}{15}$	$\dfrac{1}{15}$	1

$$E(X)=1\times\dfrac{2}{3}+2\times\dfrac{4}{15}+3\times\dfrac{1}{15}=\dfrac{7}{5}$$

$$E(X^2)=1^2\times\dfrac{2}{3}+2^2\times\dfrac{4}{15}+3^2\times\dfrac{1}{15}=\dfrac{7}{3}$$

$$\therefore \ 15\{E(X)+E(X^2)\}=56$$

답 56

04-3

확률변수 X가 가질 수 있는 값은 0, 1, 2, 3이고 각각의 확률을 구하면 다음과 같다.

$$P(X=0)=\dfrac{2}{3}\times\dfrac{{}_4C_3}{{}_6C_3}+\dfrac{1}{3}\times\dfrac{{}_3C_3}{{}_6C_3}=\dfrac{9}{60}$$

$$P(X=1)=\dfrac{2}{3}\times\dfrac{{}_4C_2\times{}_2C_1}{{}_6C_3}+\dfrac{1}{3}\times\dfrac{{}_3C_2\times{}_3C_1}{{}_6C_3}=\dfrac{33}{60}$$

$$P(X=2)=\dfrac{2}{3}\times\dfrac{{}_4C_1\times{}_2C_2}{{}_6C_3}+\dfrac{1}{3}\times\dfrac{{}_3C_1\times{}_3C_2}{{}_6C_3}=\dfrac{17}{60}$$

$$P(X=3)=\dfrac{1}{3}\times\dfrac{{}_3C_3}{{}_6C_3}=\dfrac{1}{60}$$

따라서 확률변수 X의 확률분포를 표로 나타내면 다음과 같다.

X	0	1	2	3	합계
$P(X=x)$	$\dfrac{9}{60}$	$\dfrac{33}{60}$	$\dfrac{17}{60}$	$\dfrac{1}{60}$	1

$$E(X)=0\times\dfrac{9}{60}+1\times\dfrac{33}{60}+2\times\dfrac{17}{60}+3\times\dfrac{1}{60}=\dfrac{7}{6}$$

$$E(X^2)=0^2\times\dfrac{9}{60}+1^2\times\dfrac{33}{60}+2^2\times\dfrac{17}{60}+3^2\times\dfrac{1}{60}=\dfrac{11}{6}$$

$$\therefore \ V(X)=E(X^2)-\{E(X)\}^2=\dfrac{11}{6}-\left(\dfrac{7}{6}\right)^2=\dfrac{17}{36}$$

답 $\dfrac{17}{36}$

05-1

확률의 총합은 1이므로

$P(X=-1)+P(X=0)+P(X=2)+P(X=5)=1$에서

$\dfrac{-a+2}{6}+\dfrac{2}{6}+\dfrac{2a+2}{6}+\dfrac{5a+2}{6}=1$

$\dfrac{6a+8}{6}=1$

$6a+8=6,\ 6a=-2$

$\therefore\ a=-\dfrac{1}{3}$

즉, 확률변수 X의 확률분포를 표로 나타내면 다음과 같다.

X	-1	0	2	5	합계
$P(X=x)$	$\dfrac{7}{18}$	$\dfrac{6}{18}$	$\dfrac{4}{18}$	$\dfrac{1}{18}$	1

$E(X)=-1\times\dfrac{7}{18}+0\times\dfrac{6}{18}+2\times\dfrac{4}{18}+5\times\dfrac{1}{18}=\dfrac{1}{3}$

$E(X^2)=(-1)^2\times\dfrac{7}{18}+0^2\times\dfrac{6}{18}+2^2\times\dfrac{4}{18}+5^2\times\dfrac{1}{18}$

$\qquad=\dfrac{8}{3}$

$\therefore\ V(X)=E(X^2)-\{E(X)\}^2=\dfrac{8}{3}-\left(\dfrac{1}{3}\right)^2=\dfrac{23}{9}$

$\therefore\ V(3X-1)=3^2V(X)=9\times\dfrac{23}{9}=23$

답 23

05-2

$E(Y)=E(aX+b)=aE(X)+b=9$에서

$E(X)=10$이므로

$10a+b=9$ ······㉠

또한, $V(Y)=V(aX+b)=a^2V(X)=4$에서

$V(X)=25$이므로

$25a^2=4,\ a^2=\dfrac{4}{25}$

$\therefore\ a=\dfrac{2}{5}\ (\because\ a>0)$

이 값을 ㉠에 대입하여 풀면 $b=5$

$\therefore\ ab=\dfrac{2}{5}\times5=2$

답 2

05-3

X의 값에 따라 다음과 같이 경우를 나눌 수 있다.

(i) $X=1$일 때,

앞면이 3번, 뒷면이 2번 또는 앞면이 2번, 뒷면이 3번
나올 때이므로

$P(X=1)={}_5C_3\left(\dfrac{1}{2}\right)^3\left(\dfrac{1}{2}\right)^2+{}_5C_2\left(\dfrac{1}{2}\right)^2\left(\dfrac{1}{2}\right)^3=\dfrac{20}{32}$

(ii) $X=3$일 때,

앞면이 4번, 뒷면이 1번 또는 앞면이 1번, 뒷면이 4번
나올 때이므로

$P(X=3)={}_5C_4\left(\dfrac{1}{2}\right)^4\left(\dfrac{1}{2}\right)+{}_5C_1\left(\dfrac{1}{2}\right)\left(\dfrac{1}{2}\right)^4=\dfrac{10}{32}$

(iii) $X=5$일 때,

모두 앞면이 나오거나 모두 뒷면이 나올 때이므로

$P(X=5)={}_5C_5\left(\dfrac{1}{2}\right)^5+{}_5C_0\left(\dfrac{1}{2}\right)^5=\dfrac{2}{32}$

(i), (ii), (iii)에서 $a=\dfrac{20}{32},\ b=\dfrac{10}{32},\ c=\dfrac{2}{32}$이므로

$E(X)=1\times\dfrac{20}{32}+3\times\dfrac{10}{32}+5\times\dfrac{2}{32}=\dfrac{15}{8}$

$\therefore\ E\left(\dfrac{4a}{c}X+\dfrac{b}{c}\right)=\dfrac{4a}{c}E(X)+\dfrac{b}{c}$

$\qquad\qquad=40E(X)+5=80$

답 80

06-1

함수 $y=f(x)$의 그래프는 오른쪽 그림과 같다.

함수 $y=f(x)$의 그래프와 x축 및 두 직선 $x=0$, $x=\dfrac{5}{2}$로 둘러싸인 도형의 넓이는 1이므로

$\dfrac{1}{2}\times2\times\left\{m+\left(m-\dfrac{1}{2}\right)\right\}$

$\qquad\qquad+\dfrac{1}{2}\times\dfrac{1}{2}\times\left\{\left(m+\dfrac{3}{2}\right)+\left(m-\dfrac{1}{2}\right)\right\}$

$=2m-\dfrac{1}{2}+\dfrac{1}{4}(2m+1)=\dfrac{5}{2}m-\dfrac{1}{4}=1$

$\therefore\ m=\dfrac{1}{2}$

답 $\dfrac{1}{2}$

06-2

함수 $y=f(x)$의 그래프는 오른
쪽 그림과 같다.

함수 $y=f(x)$의 그래프와 x축,

직선 $x=\dfrac{a}{2}$로 둘러싸인 도형의

넓이는 1이므로

$$\frac{1}{2}\times\frac{a}{2}\times\frac{ab}{9}=1,\ \frac{a^2b}{36}=1$$

$$\therefore\ a^2b=36$$

$a^2b=36$을 만족시키는 자연수 a, b의 순서쌍 $(a,\ b)$는

$(1,\ 36),\ (2,\ 9),\ (3,\ 4),\ (6,\ 1)$

따라서 ab의 최솟값은 6이다.

답 6

06-3

조건 (나)에서 함수 $y=f(x)$의 그래프는 직선 $x=1$에 대하
여 대칭이므로

$$P(0\le x<1)=P(1\le x\le2)=\frac{1}{2}$$

즉, $0\le x<1$에서 함수 $y=f(x)$의 그래프와 x축 및 두 직선

$x=0$, $x=1$로 둘러싸인 도형의 넓이는 $\dfrac{1}{2}$이므로

$$\frac{1}{2}\times1\times(b+a+b)=\frac{1}{2}$$

$$\therefore\ a+2b=1\qquad\cdots\cdots\ \bigcirc$$

한편, $y=f(x)$의 그래프는 직선 $x=1$에 대하여 대칭이므로

$$P\Big(1\le X\le\frac{3}{2}\Big)=P\Big(\frac{1}{2}\le X\le1\Big)=\frac{1}{6}$$

$$\frac{1}{2}\times\frac{1}{2}\times\Big(a+b+\frac{1}{2}a+b\Big)=\frac{1}{4}\times\Big(\frac{3}{2}a+2b\Big)$$

$$=\frac{3}{8}a+\frac{1}{2}b=\frac{1}{6}$$

$$\therefore\ 9a+12b=4\qquad\cdots\cdots\ \bigcirc$$

\bigcirc, \bigcirc을 연립하여 풀면 $a=-\dfrac{2}{3}$, $b=\dfrac{5}{6}$

즉, $0\le x<1$일 때 $f(x)=-\dfrac{2}{3}x+\dfrac{5}{6}$이므로 $0\le x\le2$에

서 함수 $f(x)$의 최댓값은 $\dfrac{5}{6}$이다.

답 $\dfrac{5}{6}$

개 념 마 무 리 본문 pp.134~137

01 $\dfrac{3}{7}$	02 $\dfrac{1}{4}$	03 ④	04 $\dfrac{2}{3}$
05 87	06 2	07 3	08 ①
09 55	10 28	11 ④	12 146
13 ③	14 ③	15 1025	16 $\dfrac{5}{8}$
17 $\dfrac{3}{4}$	18 ②	19 13	20 $\dfrac{12}{5}$
21 40	22 5		

01

꺼낸 4개의 공에 적힌 수 중에서 가장 작은 수를 k라 하면
나머지 3개의 공에는 k보다 큰 수가 적혀 있어야 한다.

따라서 확률변수 X가 가질 수 있는 값은 1, 2, 3, 4이고 각
각의 확률을 구하면 다음과 같다.

$$P(X=1)=\frac{{}_6C_3}{{}_7C_4}=\frac{20}{35},\ P(X=2)=\frac{{}_5C_3}{{}_7C_4}=\frac{10}{35},$$

$$P(X=3)=\frac{{}_4C_3}{{}_7C_4}=\frac{4}{35},\ P(X=4)=\frac{{}_3C_3}{{}_7C_4}=\frac{1}{35}$$

즉, X의 확률변수를 표로 나타내면 다음과 같다.

X	1	2	3	4	합계
$P(X=x)$	$\dfrac{20}{35}$	$\dfrac{10}{35}$	$\dfrac{4}{35}$	$\dfrac{1}{35}$	1

$$\therefore\ P(X\ge2)=P(X=2)+P(X=3)+P(X=4)$$

$$=\frac{10}{35}+\frac{4}{35}+\frac{1}{35}=\frac{3}{7}$$

답 $\dfrac{3}{7}$

다른풀이

여사건의 확률을 이용하면 답을 쉽게 구할 수 있다.

$$P(X\le2)=1-P(X=1)=1-\frac{20}{35}=\frac{3}{7}$$

02

확률변수 X의 확률분포를 표로 나타내면 다음과 같다.

X	1	2	3	4	5	6	합계
$P(X=x)$	p_1	p_2	$\dfrac{1}{6}$	p_4	p_5	$\dfrac{1}{12}$	1

X의 값 중 3의 배수는 3, 6이므로
$$\mathrm{P}(A)=\mathrm{P}(X=3)+\mathrm{P}(X=6)$$
$$=\frac{1}{6}+\frac{1}{12}=\frac{1}{4}$$
X의 값 중 4 이상인 수는 4, 5, 6이므로
$$\mathrm{P}(B)=\mathrm{P}(X=4)+\mathrm{P}(X=5)+\mathrm{P}(X=6)$$
$$=p_4+p_5+\frac{1}{12}$$
이때, 조건 (내)에서 두 사건 A, B가 서로 독립이므로
$$\mathrm{P}(A\cap B)=\mathrm{P}(A)\mathrm{P}(B)$$
$A\cap B$는 X의 값이 4 이상의 3의 배수인 사건이므로
$X=6$일 때이다.
$$\frac{1}{12}=\frac{1}{4}\times\left(p_4+p_5+\frac{1}{12}\right),\ p_4+p_5+\frac{1}{12}=\frac{1}{3}$$
$$\therefore\ p_4+p_5=\frac{1}{4}$$
$$\therefore\ \mathrm{P}(A^c\cap B)=\mathrm{P}(B-A)$$
$$=\mathrm{P}(X=4)+\mathrm{P}(X=5)$$
$$=p_4+p_5=\frac{1}{4}$$

<div align="right">답 $\dfrac{1}{4}$</div>

다른풀이

$A\cap B$는 X의 값이 4 이상의 3의 배수인 사건이므로
$X=6$일 때이다.
$$\therefore\ \mathrm{P}(A\cap B)=\mathrm{P}(X=6)=\frac{1}{12}$$
이때, 조건 (내)에서 두 사건 A, B가 서로 독립이므로
$$\mathrm{P}(A)=\mathrm{P}(A\,|\,B)=\frac{1}{4}$$
$$\therefore\ \mathrm{P}(A\,|\,B)=\frac{\mathrm{P}(A\cap B)}{\mathrm{P}(A\cap B)+\mathrm{P}(A^c\cap B)}$$
$$=\frac{\dfrac{1}{12}}{\dfrac{1}{12}+\mathrm{P}(A^c\cap B)}=\frac{1}{4}$$
$$\therefore\ \mathrm{P}(A^c\cap B)=\frac{1}{4}$$

03

직사각형의 가로 두 변을 택하는 경우의 수는 가로의 점 4개
중 2개를 택하는 경우의 수와 같으므로

$$_4\mathrm{C}_2=6$$
직사각형의 세로 두 변을 택하는 경우의 수는 세로의 점 3개
중 2개를 택하는 경우의 수와 같으므로
$$_3\mathrm{C}_2=3$$
따라서 나올 수 있는 모든 직사각형의 개수는
$$6\times3=18$$
이때, 확률변수 X가 가질 수 있는 값은 1, 2, 3, 4, 6이다.

(i) $X=1$일 때,

다음 그림과 같이 넓이가 1인 직사각형의 개수는 6

$$\therefore\ \mathrm{P}(X=1)=\frac{6}{18}$$

(ii) $X=2$일 때,

다음 그림과 같이 넓이가 2인 직사각형의 개수는 7

$$\therefore\ \mathrm{P}(X=2)=\frac{7}{18}$$

(iii) $X=3$일 때,

다음 그림과 같이 넓이가 3인 직사각형의 개수는 2

$$\therefore\ \mathrm{P}(X=3)=\frac{2}{18}$$

(iv) $X=4$일 때,

다음 그림과 같이 넓이가 4인 직사각형의 개수는 2

$$\therefore\ \mathrm{P}(X=4)=\frac{2}{18}$$

(v) $X=6$일 때,

다음 그림과 같이 넓이가 6인 직사각형의 개수는 1

$$\therefore\ \mathrm{P}(X=6)=\frac{1}{18}$$

(i)~(v)에서 확률변수 X의 확률분포를 표로 나타내면 다음과 같다.

X	1	2	3	4	6	합계
$P(X=x)$	$\dfrac{6}{18}$	$\dfrac{7}{18}$	$\dfrac{2}{18}$	$\dfrac{2}{18}$	$\dfrac{1}{18}$	1

$$\begin{aligned}
\therefore\ P(X^2-X-6 \leq 0)&=P((X+2)(X-3) \leq 0)\\
&=P(-2 \leq X \leq 3)\\
&=P(X=1)+P(X=2)+P(X=3)\\
&=\frac{6}{18}+\frac{7}{18}+\frac{2}{18}\\
&=\frac{5}{6}
\end{aligned}$$

<div align="right">답 ④</div>

04

확률의 총합은 1이므로 주어진 함수에 $x=1,\ 2,\ 3,\ \cdots,\ 15$를 대입하여 합하면

$$\begin{aligned}
&k\log_4 \frac{2}{1}+k\log_4 \frac{3}{2}+k\log_4 \frac{4}{3}+\cdots+k\log_4 \frac{16}{15}\\
&=k\log_4\left(\frac{2}{1}\times\frac{3}{2}\times\frac{4}{3}\times\cdots\times\frac{16}{15}\right)\\
&=k\log_4 16\\
&=2k=1
\end{aligned}$$

$$\therefore\ k=\frac{1}{2}$$

따라서 확률변수 X의 확률질량함수는

$$P(X=x)=\frac{1}{2}\log_4 \frac{x+1}{x}\ (x=1,\ 2,\ 3,\ \cdots,\ 15)$$

이때, $P(X \geq 4 \mid X \geq 2)$에서 $X \geq 4$인 사건을 A, $X \geq 2$인 사건을 B라 하면 $A \cap B = A$이므로

$$\begin{aligned}
\therefore\ P(X \geq 4 \mid X \geq 2)&=\frac{P(X \geq 4)}{P(X \geq 2)}\\
&=\frac{1-\dfrac{1}{2}\left(\log_4 \dfrac{2}{1}+\log_4 \dfrac{3}{2}+\log_4 \dfrac{4}{3}\right)}{1-\dfrac{1}{2}\log_4 \dfrac{2}{1}}\\
&=\frac{1-\dfrac{1}{2}\log_4 4}{1-\dfrac{1}{2}\times\dfrac{1}{2}}=\frac{2}{3}
\end{aligned}$$

<div align="right">답 $\dfrac{2}{3}$</div>

05

조건 ㈎에서 $p_6=\dfrac{1}{2}p_5,\ p_7=\dfrac{1}{2}p_6,\ p_8=\dfrac{1}{2}p_7,\ p_9=\dfrac{1}{2}p_8$

조건 ㈏에서 $p_1=p_8,\ p_2=p_7,\ p_3=p_6,\ p_4=p_5$

즉, 확률변수 X의 확률분포를 표로 나타내면 다음과 같다.

X	1	2	3	4	5	6	7	8	9	합계
$P(X=x)$	$2p_9$	$4p_9$	$8p_9$	$16p_9$	$16p_9$	$8p_9$	$4p_9$	$2p_9$	p_9	1

확률의 총합은 1이므로

$$2p_9(2+4+8+16)+p_9=1,\ 61p_9=1$$

$$\therefore\ p_9=\frac{1}{61}$$

$X^3-9X^2+23X-15=0$에서

$$(X-1)(X^2-8X+15)=0$$

$$(X-1)(X-3)(X-5)=0$$

$$\begin{array}{r|rrrr}
1 & 1 & -9 & 23 & -15\\
& & 1 & -8 & 15\\
\hline
& 1 & -8 & 15 & 0
\end{array}$$

$\therefore\ X=1$ 또는 $X=3$ 또는 $X=5$

$$\begin{aligned}
\therefore\ P(X^3-9X^2+23X-15=0)&=P(X=1)+P(X=3)+P(X=5)\\
&=\frac{2}{61}+\frac{8}{61}+\frac{16}{61}\\
&=\frac{26}{61}
\end{aligned}$$

즉, $p=61,\ q=26$이므로 $p+q=87$

<div align="right">답 87</div>

06

확률의 총합은 1이므로

$$\frac{1}{4}+a+\frac{1}{8}+b+\frac{1}{8}=1$$

$$\therefore\ a+b=\frac{1}{2}\qquad \cdots\cdots \text{㉠}$$

$P(1 \leq X \leq 3)=\dfrac{1}{2}$에서

$$\frac{1}{4}+a+\frac{1}{8}=\frac{1}{2}$$

$$\therefore\ a=\frac{1}{8}$$

이 값을 ㉠에 대입하여 풀면

$$b=\frac{3}{8}$$

즉, 확률변수 X의 확률분포를 표로 나타내면 다음과 같다.

X	1	2	3	4	5	합계
$\mathrm{P}(X=x)$	$\frac{1}{4}$	$\frac{1}{8}$	$\frac{1}{8}$	$\frac{3}{8}$	$\frac{1}{8}$	1

$$\mathrm{E}(X)=1\times\frac{1}{4}+2\times\frac{1}{8}+3\times\frac{1}{8}+4\times\frac{3}{8}+5\times\frac{1}{8}=3$$

$$\mathrm{E}(X^2)=1^2\times\frac{1}{4}+2^2\times\frac{1}{8}+3^2\times\frac{1}{8}+4^2\times\frac{3}{8}+5^2\times\frac{1}{8}$$
$$=11$$

$$\therefore\ \mathrm{V}(X)=\mathrm{E}(X^2)-\{\mathrm{E}(X)\}^2$$
$$=11-3^2=2$$

<div align="right">답 2</div>

07

$$\mathrm{P}(X=x)=\begin{cases} a & (x=3m) \\ \frac{1}{3}b & (x=3m-1) \\ \frac{1}{6}b & (x=3m-2) \end{cases}$$ (단, m은 자연수)

에서

$$\mathrm{P}(X=3)=\mathrm{P}(X=6)=a$$

$$\mathrm{P}(X=2)=\mathrm{P}(X=5)=\mathrm{P}(X=8)=\frac{1}{3}b$$

$$\mathrm{P}(X=1)=\mathrm{P}(X=4)=\mathrm{P}(X=7)=\frac{1}{6}b$$

즉, 확률변수 X의 확률분포를 표로 나타내면 다음과 같다.

X	1	2	3	4	5	6	7	8	합계
$\mathrm{P}(X=x)$	$\frac{1}{6}b$	$\frac{1}{3}b$	a	$\frac{1}{6}b$	$\frac{1}{3}b$	a	$\frac{1}{6}b$	$\frac{1}{3}b$	1

확률의 총합은 1이므로

$$2a+3\times\frac{1}{6}b+3\times\frac{1}{3}b=1,\ 2a+\frac{3}{2}b=1$$

$$\therefore\ 4a+3b=2 \quad\cdots\cdots\ \bigcirc$$

$$\mathrm{E}(X)=(3+6)\times a+(1+4+7)\times\frac{1}{6}b+(2+5+8)\times\frac{1}{3}b$$
$$=9a+7b$$

$$\therefore\ 9a+7b=\frac{55}{12} \quad\cdots\cdots\ \bigcirc$$

\bigcirc, \bigcirc을 연립하여 풀면

$$a=\frac{1}{4},\ b=\frac{1}{3}$$

$$\therefore\ 36ab=3$$

<div align="right">답 3</div>

08

전체 공의 개수는

$$n+(n-1)+(n-2)+\cdots+1=\frac{n(n+1)}{2}$$ 이므로

$$\mathrm{P}(X=k)=\frac{n-k+1}{\frac{n(n+1)}{2}}=\frac{2(n-k+1)}{\boxed{n(n+1)}}$$

$$(k=1,\ 2,\ 3,\ \cdots,\ n)$$

확률변수 X의 평균은

$$\mathrm{E}(X)=\sum_{k=1}^{n}k\mathrm{P}(X=k)$$
$$=\frac{2}{\boxed{n(n+1)}}\times\sum_{k=1}^{n}k(n-k+1)$$
$$=\frac{2}{n(n+1)}\times\left((n+1)\sum_{k=1}^{n}k-\sum_{k=1}^{n}k^2\right)$$
$$=\frac{2}{n(n+1)}\times\left\{(n+1)\times\frac{n(n+1)}{2}\right.$$
$$\left.-\frac{n(n+1)(2n+1)}{6}\right\}$$
$$=n+1-\frac{2n+1}{3}$$
$$=\boxed{\frac{n+2}{3}}$$

$\mathrm{E}(X)\geq5$에서

$$\frac{n+2}{3}\geq5,\ n+2\geq15$$

$$\therefore\ n\geq13$$

$\mathrm{E}(X)\geq5$에서 n의 최솟값은 $\boxed{13}$ 이다.

따라서 $f(n)=n(n+1)$, $g(n)=\frac{n+2}{3}$, $a=13$이므로

$$f(7)=56,\ g(7)=3$$

$$\therefore\ f(7)+g(7)+a=56+3+13=72$$

<div align="right">답 ①</div>

보충설명 ─────────

자연수의 거듭제곱의 합

(1) $\displaystyle\sum_{k=1}^{n}k=\frac{n(n+1)}{2}$

(2) $\displaystyle\sum_{k=1}^{n}k^2=\frac{n(n+1)(2n+1)}{6}$

(3) $\displaystyle\sum_{k=1}^{n}k^3=\left\{\frac{n(n+1)}{2}\right\}^2$

09

$\mathrm{P}(X\leq k)=ak^3$이므로

$\mathrm{P}(X=k)=\mathrm{P}(X\leq k)-\mathrm{P}(X\leq k-1)$

$\qquad =ak^3-a(k-1)^3=a\{k^3-(k-1)^3\}$

$\qquad =a(3k^2-3k+1)$

즉, $\mathrm{P}(X=1)=a$, $\mathrm{P}(X=2)=7a$, $\mathrm{P}(X=3)=19a$,

$\mathrm{P}(X=4)=37a$에서 확률의 총합은 1이므로

$a+7a+19a+37a=1$, $64a=1$

$\therefore a=\dfrac{1}{64}$

확률변수 X의 확률분포를 표로 나타내면 다음과 같다.

X	1	2	3	4	합계
$\mathrm{P}(X=x)$	$\dfrac{1}{64}$	$\dfrac{7}{64}$	$\dfrac{19}{64}$	$\dfrac{37}{64}$	1

$\mathrm{E}(X)=1\times\dfrac{1}{64}+2\times\dfrac{7}{64}+3\times\dfrac{19}{64}+4\times\dfrac{37}{64}=\dfrac{55}{16}$

따라서 $m=\dfrac{55}{16}$이므로 $16m=55$

답 55

10

X가 1, 2, 3, 4, 5의 값을 갖는 확률을 각각 a, b, c, d, e라 하면

$\mathrm{E}(X)=a+2b+3c+4d+5e=4$ ······㉠

한편, $\mathrm{P}(Y=k)=\dfrac{1}{2}\mathrm{P}(X=k)+\dfrac{1}{10}$이므로 확률변수 Y

의 확률분포를 표로 나타내면 다음과 같다.

Y	1	2	3	4	5	합계
$\mathrm{P}(Y=y)$	$\dfrac{1}{2}a+\dfrac{1}{10}$	$\dfrac{1}{2}b+\dfrac{1}{10}$	$\dfrac{1}{2}c+\dfrac{1}{10}$	$\dfrac{1}{2}d+\dfrac{1}{10}$	$\dfrac{1}{2}e+\dfrac{1}{10}$	1

$\mathrm{E}(Y)$

$=1\times\left(\dfrac{1}{2}a+\dfrac{1}{10}\right)+2\times\left(\dfrac{1}{2}b+\dfrac{1}{10}\right)+3\times\left(\dfrac{1}{2}c+\dfrac{1}{10}\right)$

$\qquad +4\times\left(\dfrac{1}{2}d+\dfrac{1}{10}\right)+5\times\left(\dfrac{1}{2}e+\dfrac{1}{10}\right)$

$=\dfrac{1}{2}(a+2b+3c+4d+5e)+\dfrac{1+2+3+4+5}{10}$

$=\dfrac{1}{2}\times4+\dfrac{3}{2}$ (\because ㉠)

$=\dfrac{7}{2}$

따라서 $a=\dfrac{7}{2}$이므로 $8a=28$

답 28

11

조건 ㈎에서 확률변수 X가 가질 수 있는 값은 3, 4, 5, 6, 7

이다.

2, 4, 6, 8의 4개에서 2개를 택하는 경우의 수는

$_4\mathrm{C}_2=6$

(ⅰ) $X=3$일 때,

2, 4를 택할 때이므로

$\mathrm{P}(X=3)=\dfrac{1}{_4\mathrm{C}_2}=\dfrac{1}{6}$

(ⅱ) $X=4$일 때,

2, 6을 택할 때이므로

$\mathrm{P}(X=4)=\dfrac{1}{_4\mathrm{C}_2}=\dfrac{1}{6}$

(ⅲ) $X=5$일 때,

2, 8 또는 4, 6을 택할 때이므로

$\mathrm{P}(X=5)=\dfrac{2}{_4\mathrm{C}_2}=\dfrac{2}{6}$

(ⅳ) $X=6$일 때,

4, 8을 택할 때이므로

$\mathrm{P}(X=6)=\dfrac{1}{_4\mathrm{C}_2}=\dfrac{1}{6}$

(ⅴ) $X=7$일 때,

6, 8을 택할 때이므로

$\mathrm{P}(X=7)=\dfrac{1}{_4\mathrm{C}_2}=\dfrac{1}{6}$

(ⅰ)~(ⅴ)에서 확률변수 X의 확률분포를 표로 나타내면 다음과 같다.

X	3	4	5	6	7	합계
$\mathrm{P}(X=x)$	$\dfrac{1}{6}$	$\dfrac{1}{6}$	$\dfrac{2}{6}$	$\dfrac{1}{6}$	$\dfrac{1}{6}$	1

조건 ㈏에서 확률변수 Y가 가질 수 있는 값은 6, 8, 10, 12, 14이고 Y의 확률분포를 표로 나타내면 다음과 같다.

Y	6	8	10	12	14	합계
$\mathrm{P}(Y=y)$	$\dfrac{1}{6}$	$\dfrac{1}{6}$	$\dfrac{2}{6}$	$\dfrac{1}{6}$	$\dfrac{1}{6}$	1

조건 (다)에서 확률변수 Z가 가질 수 있는 값은 5, 9, 13, 17, 21이고 Z의 확률분포를 표로 나타내면 다음과 같다.

Z	5	9	13	17	21	합계
$P(Z=z)$	$\dfrac{1}{6}$	$\dfrac{1}{6}$	$\dfrac{2}{6}$	$\dfrac{1}{6}$	$\dfrac{1}{6}$	1

ㄱ. $P(X=5)=\dfrac{2}{6}=\dfrac{1}{3}$ (거짓)

ㄴ. 확률변수 X가 가질 수 있는 값은 3, 4, 5, 6, 7이고 확률변수 Y가 가질 수 있는 값은 6, 8, 10, 12, 14이다.
또한, 각 값에 대응되는 확률이 동일하므로
$Y=2X$
\therefore $E(Y)=E(2X)=2E(X)$ (참)

ㄷ. 확률변수 Y가 가질 수 있는 값은 6, 8, 10, 12, 14이고 확률변수 Z가 가질 수 있는 값은 5, 9, 13, 17, 21이다.
또한, 각 값에 대응되는 확률이 동일하므로
$Z=2Y-7$
\therefore $V(Z)=V(2Y-7)=4V(Y)$ (참)

따라서 옳은 것은 ㄴ, ㄷ이다.

답 ④

다른풀이

ㄴ. 다음과 같이 직접 $E(X)$, $E(Y)$의 값을 구할 수도 있다.

$E(X)=3\times\dfrac{1}{6}+4\times\dfrac{1}{6}+5\times\dfrac{2}{6}+6\times\dfrac{1}{6}+7\times\dfrac{1}{6}$
$\qquad=5$

$E(Y)=6\times\dfrac{1}{6}+8\times\dfrac{1}{6}+10\times\dfrac{2}{6}+12\times\dfrac{1}{6}+14\times\dfrac{1}{6}$
$\qquad=10$

\therefore $E(Y)=2E(X)$ (참)

12

확률변수 X가 가질 수 있는 값은 1, 2, 3, 4, 5이고 각각의 확률을 구하면 다음과 같다.

(i) $X=1$일 때,
주머니 A에서 1이 적힌 공을 꺼내고 주머니 B에서 0이 적힌 공을 꺼내야 하므로
$P(X=1)=\dfrac{1}{3}\times\dfrac{1}{3}=\dfrac{1}{9}$

(ii) $X=2$일 때,
주머니 A에서 1이 적힌 공을 꺼내고 주머니 B에서 2가 적힌 공을 꺼내야 하므로
$P(X=2)=\dfrac{1}{3}\times\dfrac{1}{3}=\dfrac{1}{9}$

(iii) $X=3$일 때,
주머니 A에서 3이 적힌 공을 꺼내고 주머니 B에서 0 또는 2가 적힌 공을 꺼내야 하므로
$P(X=3)=\dfrac{1}{3}\times\dfrac{2}{3}=\dfrac{2}{9}$

(iv) $X=4$일 때,
주머니 A에서 1 또는 3이 적힌 공을 꺼내고 주머니 B에서 4가 적힌 공을 꺼내야 하므로
$P(X=4)=\dfrac{2}{3}\times\dfrac{1}{3}=\dfrac{2}{9}$

(v) $X=5$일 때,
주머니 A에서 5가 적힌 공을 꺼내면 항상 성립하므로
$P(X=5)=\dfrac{1}{3}$

(i)~(v)에서 확률변수 X의 확률분포를 표로 나타내면 다음과 같다.

X	1	2	3	4	5	합계
$P(X=x)$	$\dfrac{1}{9}$	$\dfrac{1}{9}$	$\dfrac{2}{9}$	$\dfrac{2}{9}$	$\dfrac{3}{9}$	1

$\qquad\qquad\qquad\qquad\qquad\qquad\qquad\qquad\qquad$ (가)

$E(X)=1\times\dfrac{1}{9}+2\times\dfrac{1}{9}+3\times\dfrac{2}{9}+4\times\dfrac{2}{9}+5\times\dfrac{3}{9}$
$\qquad=\dfrac{32}{9}$

$E(X^2)=1^2\times\dfrac{1}{9}+2^2\times\dfrac{1}{9}+3^2\times\dfrac{2}{9}+4^2\times\dfrac{2}{9}+5^2\times\dfrac{3}{9}$
$\qquad=\dfrac{130}{9}$

$V(X)=E(X^2)-\{E(X)\}^2$에서
$V(X)=\dfrac{130}{9}-\left(\dfrac{32}{9}\right)^2=\dfrac{146}{81}$

$\qquad\qquad\qquad\qquad\qquad\qquad\qquad\qquad\qquad$ (나)

\therefore $V(9X+3)=81V(X)=81\times\dfrac{146}{81}=146$

$\qquad\qquad\qquad\qquad\qquad\qquad\qquad\qquad\qquad$ (다)

답 146

단계	채점 기준	배점
(가)	확률변수 X의 확률분포를 표로 나타낸 경우	50%
(나)	$V(X)$의 값을 구한 경우	30%
(다)	$V(9X+3)$의 값을 구한 경우	20%

13

E$(X)=0$, V$(X)=1$이므로

확률변수 $Y=aX+b$의 평균과 분산은

E$(Y)=$E$(aX+b)=a$E$(X)+b$

$\qquad =a\times 0+b=b$

V$(Y)=$V$(aX+b)=a^2$V(X)

$\qquad =a^2\times 1=a^2$

V$(Y)=$E$(Y^2)-\{$E$(Y)\}^2$에서

$a^2=$E$(Y^2)-b^2$

\therefore E$(Y^2)=a^2+b^2$

\therefore E$((Y-2)^2)=$E(Y^2-4Y+4)

$\qquad\qquad\qquad =$E$(Y^2)-4$E$(Y)+4$

$\qquad\qquad\qquad =a^2+b^2-4b+4$

E$((Y-2)^2)\leq 5$에서 $a^2+(b-2)^2\leq 5$

이때, a, b는 자연수이므로

(i) $a=1$일 때,

$\qquad 1^2+(b-2)^2\leq 5$, $(b-2)^2\leq 4$

$\qquad \therefore b=1,\ 2,\ 3,\ 4$

(ii) $a=2$일 때,

$\qquad 2^2+(b-2)^2\leq 5$, $(b-2)^2\leq 1$

$\qquad \therefore b=1,\ 2,\ 3$

(i), (ii)에서 E$((Y-2)^2)\leq 5$를 만족시키는 자연수 a, b의

순서쌍 $(a,\ b)$의 개수는

$4+3=7$

답 ③

다른풀이

치환을 이용해서 다음과 같이 풀 수도 있다.

$Z=Y-2$로 놓으면

$Z=Y-2=aX+b-2$

E$(Z)=$E$(aX+b-2)$

$\qquad =a$E$(X)+b-2=b-2$ $(\because$ E$(X)=0)$

V$(Z)=$V$(aX+b-2)$

$\qquad =a^2$V$(X)=a^2$ $(\because$ V$(X)=1)$

이때, E$((Y-2)^2)=$E$(Z^2)\leq 5$이므로

E$(Z^2)=$V$(Z)+\{$E$(Z)\}^2$

$\qquad =a^2+(b-2)^2\leq 5$

(i) $a=1$일 때,

$\qquad 1^2+(b-2)^2\leq 5$, $(b-2)^2\leq 4$

$\qquad \therefore b=1,\ 2,\ 3,\ 4$

(ii) $a=2$일 때,

$\qquad 2^2+(b-2)^2\leq 5$, $(b-2)^2\leq 1$

$\qquad \therefore b=1,\ 2,\ 3$

(i), (ii)에서 E$(Z^2)\leq 5$를 만족시키는 자연수 a, b의 순서쌍

$(a,\ b)$의 개수는 $4+3=7$

14

만들 수 있는 삼각형의 개수는 서로 다른 8개의 점에서 3개

를 택하는 경우의 수와 같으므로

$_8C_3=\dfrac{8\times 7\times 6}{3\times 2\times 1}=56$

이때, 확률변수 X가 가질 수 있는 값은 2, $2\sqrt{2}$, $2\sqrt{3}$이고

각각의 확률을 구하면 다음과 같다.

(i) $X=2$일 때,

삼각형 ABD와 합동인 직각이등변삼각형, 즉 넓이가 2

인 삼각형의 개수는 $4\times 6=24$

따라서 $X=2$일 확률은

$P(X=2)=\dfrac{24}{56}=\dfrac{3}{7}$

(ii) $X=2\sqrt{2}$일 때,

삼각형 ABG와 합동인 직각삼각형, 즉 넓이가 $2\sqrt{2}$인 삼

각형의 개수는 $2\times 12=24$

따라서 $X=2\sqrt{2}$일 확률은

$P(X=2\sqrt{2})=\dfrac{24}{56}=\dfrac{3}{7}$

(iii) $X=2\sqrt{3}$일 때,

삼각형 ACF와 합동인 정삼각형, 즉 넓이가 $2\sqrt{3}$인 정삼

각형의 개수는 $56-(24+24)=8$

따라서 $X=2\sqrt{3}$일 확률은

$P(X=2\sqrt{3})=\dfrac{8}{56}=\dfrac{1}{7}$

(i), (ii), (iii)에서 확률변수 X의 확률분포를 표로 나타내면 다

음과 같다.

X	2	$2\sqrt{2}$	$2\sqrt{3}$	합계
$P(X=x)$	$\dfrac{3}{7}$	$\dfrac{3}{7}$	$\dfrac{1}{7}$	1

$$E(X)=2\times\frac{3}{7}+2\sqrt{2}\times\frac{3}{7}+2\sqrt{3}\times\frac{1}{7}$$

$$=\frac{6}{7}+\frac{6\sqrt{2}}{7}+\frac{2\sqrt{3}}{7}$$

$$\therefore E\left(\frac{7}{2}X-\sqrt{3}\right)=\frac{7}{2}E(X)-\sqrt{3}$$

$$=\frac{7}{2}\left(\frac{6}{7}+\frac{6\sqrt{2}}{7}+\frac{2\sqrt{3}}{7}\right)-\sqrt{3}$$

$$=3+3\sqrt{2}$$

답 ③

15

$0\le X\le4$에서 확률의 총합은 1이므로 $x=0$을 대입하면

$$P(0\le X\le4)=16a=1\qquad\therefore a=\frac{1}{16}$$

$$\therefore P(x\le X\le4)=\frac{1}{16}(x+4)(4-x)\ (0\le x\le4)$$

$$\therefore P(0\le X\le2a)=P\left(0\le X\le\frac{1}{8}\right)$$

$$=P\left(0\le X<\frac{1}{8}\right)$$

$$=P(0\le X\le4)-P\left(\frac{1}{8}\le X\le4\right)$$

$$=1-\frac{1}{16}\left(\frac{1}{8}+4\right)\left(4-\frac{1}{8}\right)$$

$$=1-\frac{1023}{1024}$$

$$=\frac{1}{1024}$$

따라서 $p=1024$, $q=1$이므로 $p+q=1025$

답 1025

16

함수 $y=f(x)$의 그래프와 x축, y축으로 둘러싸인 도형의 넓이가 1이므로

$$\frac{1}{2}\times(a+2)\times\frac{9a}{8}=1,\ \frac{9a^2+18a}{16}=1$$

$9a^2+18a-16=0$, $(3a+8)(3a-2)=0$

$$\therefore a=\frac{2}{3}\ (\because a>0)$$

이때, $P\left(\frac{1}{2}\le X\le2\right)$의 값은 오른쪽 그림에서 어두운 부분의 넓이와 같으므로

$$P\left(\frac{1}{2}\le X\le2\right)=\left(\frac{2}{3}-\frac{1}{2}\right)\times\frac{3}{4}+\frac{1}{2}\times\left(2-\frac{2}{3}\right)\times\frac{3}{4}$$

$$=\frac{5}{8}$$

답 $\frac{5}{8}$

보충설명 ─────────

주어진 그래프와 x축, y축으로 둘러싸인 도형의 넓이가 1이므로

$$P\left(\frac{1}{2}\le X\le2\right)=1-P\left(0\le X<\frac{1}{2}\right)$$

이때, $P\left(0\le X<\frac{1}{2}\right)=\frac{1}{2}\times\frac{3}{4}=\frac{3}{8}$이므로

$$P\left(\frac{1}{2}\le X\le2\right)=1-\frac{3}{8}=\frac{5}{8}$$

────────────────────

17

$f(x)$가 확률밀도함수이므로 함수 $y=f(x)$의 그래프와 x축 및 두 직선 $x=0$, $x=4$로 둘러싸인 부분의 넓이는 1이다.

조건 ㈎에서 함수 $y=f(x)$의 그래프는 직선 $x=2$에 대하여 대칭이므로

$$P(0\le X\le2)=P(2\le X\le4)=\frac{1}{2}\qquad\cdots\cdots\ ㉠$$

조건 ㈏에서 $P(2\le X\le x)=a-\frac{(4-x)^2}{8}$에 $x=4$를 대입하면

$$P(2\le X\le4)=a에서$$

$$a=\frac{1}{2}\ (\because ㉠)$$

$$\therefore P(2\le X\le x)=\frac{1}{2}-\frac{(4-x)^2}{8}$$

따라서 구하는 값은
$$P(1 \le X \le 3) = P(1 \le X \le 2) + P(2 \le X \le 3)$$
$$= 2P(2 \le X \le 3)$$
$$= 2 \times \left(\frac{1}{2} - \frac{1}{8}\right)$$
$$= \frac{3}{4}$$

답 $\frac{3}{4}$

18

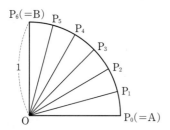

$n=3$이므로 위의 그림과 같이 호 AB를 6등분한다.
이때, 부채꼴 $P_m OP_{m+1}$ ($m=0,\ 1,\ 2,\ 3,\ 4,\ 5$)의 중심각의 크기는

$$\angle P_m OP_{m+1} = \frac{\pi}{2} \times \frac{1}{6} = \frac{\pi}{12}$$

부채꼴 $P_m OP_{m+1}$의 반지름의 길이는 1이므로 넓이는

$$\frac{1}{2} \times 1^2 \times \frac{\pi}{12} = \frac{\pi}{24}$$

다섯 개의 점 $P_1,\ P_2,\ P_3,\ P_4,\ P_5$ 중에서 임의로 선택한 한 개의 점 P에 대하여 부채꼴 OPA의 넓이와 부채꼴 OPB의 넓이의 차가 확률변수 X이므로 X가 가질 수 있는 값을 구하면 다음과 같다.

$P=P_1$ 또는 $P=P_5$일 때, $X = 5 \times \frac{\pi}{24} - \frac{\pi}{24} = \frac{\pi}{6}$

$P=P_2$ 또는 $P=P_4$일 때, $X = 4 \times \frac{\pi}{24} - 2 \times \frac{\pi}{24} = \frac{\pi}{12}$

$P=P_3$일 때, $X = 3 \times \frac{\pi}{24} - 3 \times \frac{\pi}{24} = 0$

즉, 확률변수 X의 확률분포를 표로 나타내면 다음과 같다.

X	0	$\frac{\pi}{12}$	$\frac{\pi}{6}$	합계
$P(X=x)$	$\frac{1}{5}$	$\frac{2}{5}$	$\frac{2}{5}$	1

$$\therefore\ E(X) = 0 \times \frac{1}{5} + \frac{\pi}{12} \times \frac{2}{5} + \frac{\pi}{6} \times \frac{2}{5}$$
$$= \frac{3}{30}\pi = \frac{\pi}{10}$$

답 ②

19

주머니 안에 들어 있는 검은 공의 개수를 x라 하면 흰 공의 개수는 $(8-x)$이다.
검은 공이 한 개가 나올 확률은 동전 2개 중 앞면이 한 개 나오고 검은 공을 1개 꺼내는 경우 또는 동전 2개 모두 앞면이 나오고 흰 공을 1개, 검은 공을 1개 꺼내는 경우이므로

$$P(X=1) = {}_2C_1 \times \left(\frac{1}{2}\right)^2 \times \frac{x}{8} + {}_2C_2 \times \left(\frac{1}{2}\right)^2 \times \frac{{}_xC_1 \times {}_{8-x}C_1}{{}_8C_2}$$
$$= \frac{1}{16}x + \frac{x(8-x)}{112}$$
$$= \frac{x(15-x)}{112}$$

즉, $P(X=1) = \frac{9}{28}$에서

$$\frac{9}{28} = \frac{x(15-x)}{112}$$
$$x^2 - 15x + 36 = 0,\ (x-3)(x-12) = 0$$
$$\therefore\ x = 3\ (\because\ x < 8)$$

따라서 주머니 안에는 검은 공 3개와 흰 공 5개가 들어 있고, 확률변수 X가 가질 수 있는 값은 0, 1, 2이다.
$X=2$인 경우는 동전 2개 중 앞면이 두 개 나오고 검은 공을 2개 꺼내는 경우이므로 그 확률은

$$P(X=2) = {}_2C_2 \left(\frac{1}{2}\right)^2 \times \frac{{}_3C_2}{{}_8C_2} = \frac{1}{4} \times \frac{3}{28} = \frac{3}{112}$$

$$P(X=0)=1-\{P(X=1)+P(X=2)\}$$
$$=1-\left(\frac{9}{28}+\frac{3}{112}\right)$$
$$=\frac{73}{112}$$

$$\therefore E(X)=0\times\frac{73}{112}+1\times\frac{9}{28}+2\times\frac{3}{112}=\frac{3}{8}$$

$$\therefore E(24X+4)=24E(X)+4=24\times\frac{3}{8}+4=13$$

<div align="right">답 13</div>

보충설명 ──────────

$X=0$인 경우는 다음과 같다.

(i) 동전 2개 중 앞면이 한 개도 나오지 않을 때,

구하는 확률은

$$_2C_0\left(\frac{1}{2}\right)^2=\frac{1}{4}$$

(ii) 동전 2개 중 앞면이 한 개 나오고 검은 공을 꺼내지 않을 때,

구하는 확률은

$$_2C_1\left(\frac{1}{2}\right)^2\times\frac{5}{8}=\frac{5}{16}$$

(iii) 동전 2개 중 앞면이 두 개 나오고 검은 공을 꺼내지 않을 때,

$$_2C_2\left(\frac{1}{2}\right)^2\times\frac{_5C_2}{_8C_2}=\frac{5}{56}$$

(i), (ii), (iii)에서 $X=0$일 확률은

$$\frac{1}{4}+\frac{5}{16}+\frac{5}{56}=\frac{73}{112}$$

──────────

20

5장의 카드에서 임의로 3장의 카드를 뽑는 경우의 수는

$$_5C_3=_5C_2=10$$

뽑은 3장의 카드에 숫자 1, 2, 3을 적는 경우의 수는

$$3!=6$$

따라서 나올 수 있는 모든 경우의 수는

$$10\times6=60$$

확률변수 X가 가질 수 있는 값은 0, 1, 2, 3이고 각각의 확률을 구하면 다음과 같다.

(i) $X=0$일 때,

1, 2, 3이 적힌 카드를 꺼내고 1이 적힌 카드에 1, 2가

적힌 카드에 2, 3이 적힌 카드에 3을 적어야 하므로 그 경우의 수는 1

따라서 $X=0$일 확률은

$$P(X=0)=\frac{1}{60}$$

(ii) $X=1$일 때,

1, 2, 3이 적힌 카드에서 2개를 꺼내어 카드와 같은 숫자를 적고, 4, 5가 적힌 카드에서 1개의 카드를 꺼내어 남은 숫자를 적어야 하므로 그 경우의 수는

$$_3C_2\times_2C_1=3\times2=6$$

따라서 $X=1$일 확률은

$$P(X=1)=\frac{6}{60}$$

(iii) $X=2$일 때,

① 1, 2, 3이 적힌 카드에서 3개를 꺼낼 때,

3개의 카드 중에서 1개의 카드에는 같은 숫자를 적고, 남은 2개의 카드에는 다른 숫자를 적어야 하므로 그 경우의 수는

$$_3C_1\times1=3$$

② 1, 2, 3이 적힌 카드에서 2개를 꺼낼 때,

4, 5가 적힌 카드 중에서 나머지 1개를 뽑아야 한다. 1, 2, 3이 적힌 카드에서 뽑은 2개의 카드 중에서 1개에는 같은 숫자를 적어야 하고 남은 카드에는 적힌 숫자와 다른 숫자를 적어야 하므로 그 경우의 수는

$$_3C_2\times_2C_1\times_2C_1\times1=12$$

③ 1, 2, 3이 적힌 카드에서 1개를 꺼낼 때,

4, 5가 적힌 카드 2개에 숫자를 적어야 하므로 그 경우의 수는

$$_3C_1\times_2C_2\times2!=6$$

①, ②, ③에서 $X=2$일 확률은

$$P(X=2)=\frac{3+12+6}{60}=\frac{21}{60}$$

(iv) $X=3$일 때,

④ 1, 2, 3이 적힌 카드에서 3개를 꺼낼 때,

모두 서로 다른 숫자가 적혀야 하므로 그 경우의 수는 2

⑤ 1, 2, 3이 적힌 카드에서 2개를 꺼낼 때,

4, 5가 적힌 카드 중에서 나머지 1개를 뽑고 그 카드에 1, 2, 3 중에서 하나를 적어야 하므로 그 경우의 수는

$$_3C_2\times_2C_1\times3=18$$

⑥ 1, 2, 3이 적힌 카드에서 1개를 꺼낼 때,
1, 2, 3이 적힌 카드 중에서 뽑은 1개의 카드에 자신
과 다른 숫자를 적고 4, 5가 적힌 카드 2개에 숫자를
적어야 하므로 그 경우의 수는

$$_3C_1 \times _2C_1 \times 2! = 12$$

④, ⑤, ⑥에서 $X=3$일 확률은

$$P(X=3) = \frac{2+18+12}{60} = \frac{32}{60}$$

(i)~(iv)에서 확률변수 X의 확률분포를 표로 나타내면 다음
과 같다.

X	0	1	2	3	합계
$P(X=x)$	$\frac{1}{60}$	$\frac{6}{60}$	$\frac{21}{60}$	$\frac{32}{60}$	1

$$\therefore\ E(X) = 0 \times \frac{1}{60} + 1 \times \frac{6}{60} + 2 \times \frac{21}{60} + 3 \times \frac{32}{60}$$

$$= \frac{12}{5}$$

답 $\frac{12}{5}$

보충설명 ─────

$P(X=0)$, $P(X=1)$, $P(X=2)$의 값을 모두 구한 후, (iv)에서
$P(X=3) = 1 - P(X=0) - P(X=1) - P(X=2)$를 이용하면
$P(X=3)$의 값을 쉽게 구할 수 있다.

즉, $P(X=3) = 1 - \left(\frac{1}{60} + \frac{6}{60} + \frac{21}{60}\right) = \frac{32}{60}$이다.

─────────

21

함수 $y=f(x)$의 그래프와 x축으로 둘러싸인 도형의 넓이는
1이므로

$\frac{1}{2} \times 2a \times b = 1$에서

$ab = 1$ ······㉠

한편, 주어진 그래프에서 함수 $f(x)$는 다음과 같다.

$$f(x) = \begin{cases} \dfrac{b}{a}x + b & (-a \le x < 0) \\ -\dfrac{b}{a}x + b & (0 \le x \le a) \end{cases}$$

이때, $f\left(-\frac{1}{2}a\right) = \frac{1}{2}b$, $f(a-b) = \frac{b^2}{a}$이므로

$P\left(-\frac{1}{2}a \le X \le a-b\right)$의 값은

오른쪽 그림에서 어두운 부분의
넓이와 같다.

어두운 부분의 넓이는

$$\frac{1}{2} \times \frac{1}{2}a \times \left(b + \frac{1}{2}b\right) + \frac{1}{2} \times (a-b) \times \left(b + \frac{b^2}{a}\right)$$

$$= \frac{3}{8}ab + \frac{1}{2}ab - \frac{b^3}{2a}$$

$$= \frac{7}{8}ab - \frac{b^3}{2a}$$

$$= \frac{7}{8} - \frac{1}{2a^4}\ (\because ㉠)$$

즉, $\frac{7}{8} - \frac{1}{2a^4} = \frac{19}{32}$에서

$$\frac{1}{2a^4} = \frac{9}{32},\ \frac{1}{a^4} = \frac{9}{16}$$

$$a^4 = \frac{16}{9} \qquad \therefore\ a^2 = \frac{4}{3}$$

$$\therefore\ 30a^2 = 40$$

답 40

보충설명 ─────

$$P\left(-\frac{1}{2}a \le X \le 0\right) = \frac{1}{2} \times \frac{1}{2}a \times \left(\frac{1}{2}b + b\right)$$

$$= \frac{3}{8} < \frac{19}{32}$$

즉, $P\left(-\frac{1}{2}a \le X \le 0\right) < P\left(-\frac{1}{2}a \le X \le a-b\right)$이므로
$a-b > 0$임을 확인할 수 있다.

$$\therefore\ P\left(-\frac{1}{2}a \le X \le a-b\right) = P\left(-\frac{1}{2}a \le X \le 0\right)$$
$$+ P(0 \le X \le a-b)$$

─────────

22

확률변수 X의 확률분포를 표로 나타내면 다음과 같다.

X	1	2	3	\cdots	n	합계
$P(X=x)$	0	a	$2a$	\cdots	$(n-1)a$	1

확률의 총합은 1이므로

$a\{1+2+3+\cdots+(n-1)\}=1,\ \dfrac{n(n-1)}{2}a=1$

$\therefore\ a=\dfrac{2}{n(n-1)}\qquad \cdots\cdots\ \bigcirc$

$\begin{aligned}\mathrm{E}(X)&=1\times0+2\times a+3\times2a+\cdots+n\times(n-1)a\\&=a\{2\times1+3\times2+4\times3+\cdots+n\times(n-1)\}\\&=a\sum_{k=1}^{n}k(k-1)\\&=a\left(\sum_{k=1}^{n}k^2-\sum_{k=1}^{n}k\right)\\&=a\left\{\dfrac{n(n+1)(2n+1)}{6}-\dfrac{n(n+1)}{2}\right\}\\&=a\times\dfrac{(n-1)n(n+1)}{3}\\&=\dfrac{2(n+1)}{3}\ (\because\ \bigcirc)\end{aligned}$

$\begin{aligned}\mathrm{E}(X^2)&=1^2\times0+2^2\times a+3^2\times2a+\cdots+n^2\times(n-1)a\\&=a\{2^2\times1+3^2\times2+4^2\times3+\cdots+n^2\times(n-1)\}\\&=a\sum_{k=1}^{n}k^2(k-1)\\&=a\left(\sum_{k=1}^{n}k^3-\sum_{k=1}^{n}k^2\right)\\&=a\left[\left\{\dfrac{n(n+1)}{2}\right\}^2-\dfrac{n(n+1)(2n+1)}{6}\right]\\&=a\times\dfrac{n(n-1)(n+1)(3n+2)}{12}\\&=\dfrac{(n+1)(3n+2)}{6}\ (\because\ \bigcirc)\end{aligned}$

$\mathrm{V}(X)=\mathrm{E}(X^2)-\{\mathrm{E}(X)\}^2$에서

$\begin{aligned}\mathrm{V}(X)&=\dfrac{(n+1)(3n+2)}{6}-\left\{\dfrac{2(n+1)}{3}\right\}^2\\&=\dfrac{(n+1)(n-2)}{18}\end{aligned}$

즉, $\dfrac{(n+1)(n-2)}{18}\geq1$에서

$n^2-n-2\geq18$

$n^2-n-20\geq0$

$(n+4)(n-5)\geq0$

$\therefore\ n\geq5\ (\because\ n$은 자연수$)$

따라서 자연수 n의 최솟값은 5이다.

답 5

본문 pp.145~159

유형연습 06 이항분포와 정규분포

01-1 15	**01**-2 7	**01**-3 10
02-1 18	**02**-2 20	**02**-3 4
03-1 5	**03**-2 145	**03**-3 $75\sqrt{3}$
04-1 6100	**04**-2 1점	**04**-3 28
05-1 0.383	**05**-2 ㄱ, ㄷ	**06**-1 175
06-2 0.5328	**07**-1 55	**07**-2 80점
08-1 0.9772	**08**-2 365	

01-1

두 개의 동전을 동시에 던져 2개 모두 앞면이 나올 확률은 $\dfrac{1}{4}$

이므로 확률변수 X는 이항분포 $\mathrm{B}\!\left(n,\ \dfrac{1}{4}\right)$을 따른다.

즉, X의 확률질량함수는

$\mathrm{P}(X=x)={}_n\mathrm{C}_x\left(\dfrac{1}{4}\right)^x\left(\dfrac{3}{4}\right)^{n-x}\ (x=0,\ 1,\ 2,\ \cdots,\ n)$

$\therefore\ \mathrm{P}(X=3)={}_n\mathrm{C}_3\left(\dfrac{1}{4}\right)^3\left(\dfrac{3}{4}\right)^{n-3},$

$\qquad\mathrm{P}(X=4)={}_n\mathrm{C}_4\left(\dfrac{1}{4}\right)^4\left(\dfrac{3}{4}\right)^{n-4}$

이때, $\mathrm{P}(X=3)=\mathrm{P}(X=4)$를 만족시키므로

$\dfrac{n(n-1)(n-2)}{6}\times\left(\dfrac{1}{4}\right)^3\left(\dfrac{3}{4}\right)^{n-3}$

$=\dfrac{n(n-1)(n-2)(n-3)}{24}\times\left(\dfrac{1}{4}\right)^4\left(\dfrac{3}{4}\right)^{n-4}$

$\dfrac{3}{4}=\dfrac{n-3}{4}\times\dfrac{1}{4},\ n-3=12$

$\therefore\ n=15$

답 15

01-2

확률변수 X는 이항분포 $\mathrm{B}\!\left(25,\ \dfrac{1}{5}\right)$을 따르므로 X의 확률

질량함수는

$\mathrm{P}(X=x)={}_{25}\mathrm{C}_x\left(\dfrac{1}{5}\right)^x\left(\dfrac{4}{5}\right)^{25-x}\ (x=0,\ 1,\ 2,\ \cdots,\ 25)$

$\therefore\ \mathrm{P}(X=n)={}_{25}\mathrm{C}_n\left(\dfrac{1}{5}\right)^n\left(\dfrac{4}{5}\right)^{25-n},$

$\qquad\mathrm{P}(X=n+1)={}_{25}\mathrm{C}_{n+1}\left(\dfrac{1}{5}\right)^{n+1}\left(\dfrac{4}{5}\right)^{24-n}$

이때, $\dfrac{\mathrm{P}(X=n)}{\mathrm{P}(X=n+1)}<2$를 만족시켜야 하므로

$\mathrm{P}(X=n)<2\mathrm{P}(X=n+1)\ (\because\ \mathrm{P}(X=n+1)>0)$

$\dfrac{25!}{n!(25-n)!}\times\left(\dfrac{1}{5}\right)^{n}\left(\dfrac{4}{5}\right)^{25-n}$

$\qquad\qquad <2\times\dfrac{25!}{(n+1)!(24-n)!}\times\left(\dfrac{1}{5}\right)^{n+1}\left(\dfrac{4}{5}\right)^{24-n}$

$\dfrac{1}{25-n}\times\dfrac{4}{5}<2\times\dfrac{1}{n+1}\times\dfrac{1}{5}$

$2n+2<25-n$

$3n<23$

$\therefore\ n<\dfrac{23}{3}$

따라서 자연수 n의 최댓값은 7이다.

<div align="right">답 7</div>

01-3

확률변수 X가 이항분포 $\mathrm{B}(4,\ p)$를 따르므로 X의 확률질량함수는

$\mathrm{P}(X=x)={}_{4}\mathrm{C}_{x}p^{x}(1-p)^{4-x}\ (x=0,\ 1,\ 2,\ 3,\ 4)$

확률변수 Y가 이항분포 $\mathrm{B}(4,\ 1-p)$를 따르므로 Y의 확률질량함수는

$\mathrm{P}(Y=y)={}_{4}\mathrm{C}_{y}(1-p)^{y}p^{4-y}\ (y=0,\ 1,\ 2,\ 3,\ 4)$

이때, $\mathrm{P}(X<2)=\mathrm{P}(Y=2)$에서

$\mathrm{P}(X<2)=\mathrm{P}(X=0)+\mathrm{P}(X=1)$

$\qquad\qquad={}_{4}\mathrm{C}_{0}(1-p)^{4}+{}_{4}\mathrm{C}_{1}p(1-p)^{3}$

$\qquad\qquad=(1-p)^{4}+4p(1-p)^{3},$

$\mathrm{P}(Y=2)={}_{4}\mathrm{C}_{2}(1-p)^{2}p^{2}=6(1-p)^{2}p^{2}$

이므로

$(1-p)^{4}+4p(1-p)^{3}=6(1-p)^{2}p^{2}$

$(1-p)^{2}+4p(1-p)=6p^{2}\ (\because\ 0<1-p<1)$

$p^{2}-2p+1+4p-4p^{2}=6p^{2}$

$\therefore\ 9p^{2}=2p+1\quad\cdots\cdots\text{㉠}$

$\therefore\ (9p-1)^{2}=81p^{2}-18p+1$

$\qquad\qquad=9(2p+1)-18p+1\ (\because\ \text{㉠})$

$\qquad\qquad=18p+9-18p+1$

$\qquad\qquad=10$

<div align="right">답 10</div>

02-1

확률변수 X가 이항분포 $\mathrm{B}(n,\ p)$를 따르므로

$\mathrm{E}(X)=np,\ \mathrm{V}(X)=np(1-p)$

$\mathrm{E}(3X)=3\mathrm{E}(X)=3np=18$에서

$np=6\quad\cdots\cdots\text{㉠}$

$\mathrm{E}(3X^{2})=3\mathrm{E}(X^{2})$

$\qquad\qquad=3[\mathrm{V}(X)+\{\mathrm{E}(X)\}^{2}]\leftarrow\mathrm{V}(X)=\mathrm{E}(X^{2})-\{\mathrm{E}(X)\}^{2}$

$\qquad\qquad=3\{np(1-p)+(np)^{2}\}$

$\qquad\qquad=3\{6(1-p)+36\}\ (\because\ \text{㉠})$

$\qquad\qquad=3(42-6p)$

즉, $3(42-6p)=120$이므로

$42-6p=40,\ 6p=2\qquad\therefore\ p=\dfrac{1}{3}$

이 값을 ㉠에 대입하면

$\dfrac{1}{3}n=6\qquad\therefore\ n=18$

<div align="right">답 18</div>

02-2

확률변수 X가 이항분포 $\mathrm{B}\left(n,\ \dfrac{1}{2}\right)$을 따르므로

$\mathrm{E}(X)=\dfrac{n}{2},\ \mathrm{V}(X)=n\times\dfrac{1}{2}\times\dfrac{1}{2}=\dfrac{n}{4}$

$\therefore\ \displaystyle\sum_{k=0}^{n}(k-2)^{2}\mathrm{P}(X=k)$

$\qquad=\displaystyle\sum_{k=0}^{n}(k^{2}-4k+4)\mathrm{P}(X=k)$

$\qquad=\displaystyle\sum_{k=0}^{n}k^{2}\mathrm{P}(X=k)-4\sum_{k=0}^{n}k\mathrm{P}(X=k)+4\sum_{k=0}^{n}\mathrm{P}(X=k)$

$\qquad=\mathrm{E}(X^{2})-4\mathrm{E}(X)+4\leftarrow\text{확률의 총합은 1}$

$\qquad=\mathrm{V}(X)+\{\mathrm{E}(X)\}^{2}-4\mathrm{E}(X)+4$
$\qquad\qquad\qquad\ \ {}_{\llcorner\mathrm{E}(X^{2})=\mathrm{V}(X)+\{\mathrm{E}(X)\}^{2}}$

$\qquad=\dfrac{n}{4}+\left(\dfrac{n}{2}\right)^{2}-4\times\dfrac{n}{2}+4$

$\qquad=\dfrac{n^{2}}{4}-\dfrac{7n}{4}+4$

즉, $\dfrac{n^{2}}{4}-\dfrac{7n}{4}+4=69$이므로

$\dfrac{n^{2}}{4}-\dfrac{7n}{4}-65=0,\ n^{2}-7n-260=0$

$(n+13)(n-20)=0$

$\therefore\ n=20\ (\because\ n>0)$

<div align="right">답 20</div>

02-3

확률변수 X가 이항분포 $B\left(100, \dfrac{1}{40}\right)$을 따르므로

$E(X)=100\times\dfrac{1}{40}=\dfrac{5}{2}$,

$V(X)=100\times\dfrac{1}{40}\times\dfrac{39}{40}=\dfrac{39}{16}$

이때, $V(X)=E(X^2)-\{E(X)\}^2$이므로

$\dfrac{39}{16}=E(X^2)-\left(\dfrac{5}{2}\right)^2$에서

$E(X^2)=\dfrac{39}{16}+\dfrac{25}{4}=\dfrac{139}{16}$

$\therefore f(x)=\displaystyle\sum_{k=0}^{100}(x-ak)^2 P(X=k)$

$\quad=\displaystyle\sum_{k=0}^{100}(x^2-2akx+a^2k^2)P(X=k)$

$\quad=x^2\displaystyle\sum_{k=0}^{100}P(X=k)-2ax\displaystyle\sum_{k=0}^{100}kP(X=k)$

$\qquad\qquad\qquad+a^2\displaystyle\sum_{k=0}^{100}k^2P(X=k)$

$\quad=x^2\times1-2ax\times E(X)+a^2\times E(X^2)$

$\quad=x^2-5ax+\dfrac{139}{16}a^2$

$\quad=\left(x-\dfrac{5}{2}a\right)^2+\dfrac{39}{16}a^2$

함수 $f(x)$의 최솟값이 39이므로

$\dfrac{39}{16}a^2=39,\ a^2=16$

$\therefore a=4\ (\because a>0)$

<div align="right">답 4</div>

03-1

주사위를 던져 나올 수 있는 모든 경우의 수는 6

이때, 오른쪽 그림에서

$f(1)>0,\ f(2)>0$이므로

사건 A가 일어날 확률은

$\dfrac{2}{6}=\dfrac{1}{3}$

즉, 확률변수 X는 이항분포 $B\left(15, \dfrac{1}{3}\right)$을 따르므로

$E(X)=15\times\dfrac{1}{3}=5$

<div align="right">답 5</div>

03-2

두 주사위 A, B를 동시에 던져 나올 수 있는 모든 경우의 수는

$6\times6=36$

이차방정식 $x^2-ax+b=0$의 두 실근을 α, β (α, β는 자연수)라 하자.

$x^2-ax+b=(x-\alpha)(x-\beta)=x^2-(\alpha+\beta)x+\alpha\beta$에서

$\alpha+\beta=a,\ \alpha\beta=b$ \quad……㉠

(i) $b=1$일 때,

$\quad\alpha=1,\ \beta=1$일 때이므로 ㉠에서

$\quad a=2$

(ii) $b=2$일 때,

$\quad\alpha=1,\ \beta=2$ 또는 $\alpha=2,\ \beta=1$일 때이므로 ㉠에서

$\quad a=3$

(iii) $b=3$일 때,

$\quad\alpha=1,\ \beta=3$ 또는 $\alpha=3,\ \beta=1$일 때이므로 ㉠에서

$\quad a=4$

(iv) $b=4$일 때,

$\quad\alpha=1,\ \beta=4$ 또는 $\alpha=4,\ \beta=1$ 또는 $\alpha=2,\ \beta=2$일 때이므로 ㉠에서

$\quad a=4$ 또는 $a=5$

(v) $b=5$일 때,

$\quad\alpha=1,\ \beta=5$ 또는 $\alpha=5,\ \beta=1$일 때이므로 ㉠에서

$\quad a=6$

(vi) $b=6$일 때,

$\quad\alpha=2,\ \beta=3$ 또는 $\alpha=3,\ \beta=2$ 또는 $\alpha=1,\ \beta=6$ 또는 $\alpha=6,\ \beta=1$일 때이므로 ㉠에서

$\quad a=5$ 또는 $a=7$

\quad이때, a는 6 이하의 자연수이므로 $a=5$

(i)~(vi)에서 자연수 a, b의 순서쌍 (a, b)는

$(2,\ 1),\ (3,\ 2),\ (4,\ 3),\ (4,\ 4),\ (5,\ 4),\ (5,\ 6),\ (6,\ 5)$

의 7가지이므로

$P(N)=\dfrac{7}{36}$

즉, 확률변수 X는 이항분포 $B\left(240, \dfrac{7}{36}\right)$을 따르므로

$E(X)=240\times\dfrac{7}{36}=\dfrac{140}{3}$

$\therefore E(3X+5)=3E(X)+5=3\times\dfrac{140}{3}+5=145$

<div align="right">답 145</div>

03-3

5개의 동전을 동시에 던져 나올 수 있는 모든 경우의 수는
$$_2\Pi_5=2^5=32$$
이때, $mn<5$를 만족시키는 음이 아닌 정수 m, n의 순서쌍 $(m,\ n)$은 $(0,\ 5)$, $(1,\ 4)$, $(4,\ 1)$, $(5,\ 0)$의 4개이다.

(i) $(m,\ n)=(0,\ 5)$ 또는 $(m,\ n)=(5,\ 0)$일 때,

5개의 동전 모두 앞면 또는 뒷면만 나올 확률은
$$_5C_0\left(\frac{1}{2}\right)^5+{}_5C_5\left(\frac{1}{2}\right)^5=\frac{1}{32}+\frac{1}{32}=\frac{1}{16}$$

(ii) $(m,\ n)=(1,\ 4)$ 또는 $(m,\ n)=(4,\ 1)$일 때,

5개의 동전 중 앞면이 1개, 뒷면이 4개 또는 앞면이 4개, 뒷면이 1개 나올 확률은
$$_5C_1\left(\frac{1}{2}\right)^5+{}_5C_4\left(\frac{1}{2}\right)^5=\frac{5}{32}+\frac{5}{32}=\frac{5}{16}$$

(i), (ii)에서 사건 A가 일어날 확률은
$$\frac{1}{16}+\frac{5}{16}=\frac{3}{8}$$

즉, 확률변수 X는 이항분포 $B\left(20,\ \frac{3}{8}\right)$을 따르므로
$$E(X)=20\times\frac{3}{8}=\frac{15}{2}$$
$$\sigma(X)=\sqrt{20\times\frac{3}{8}\times\frac{5}{8}}=\frac{5}{4}\sqrt{3}$$
$$\therefore\ E(2X)=2E(X)$$
$$=2\times\frac{15}{2}=15,$$
$$\sigma(4X-1)=4\sigma(X)$$
$$=4\times\frac{5}{4}\sqrt{3}=5\sqrt{3}$$
$$\therefore\ E(2X)\times\sigma(4X-1)=15\times5\sqrt{3}=75\sqrt{3}$$

답 $75\sqrt{3}$

04-1

10회의 시행 중에서 동전의 앞면이 나오는 횟수를 확률변수 Y라 하면 동전을 한 번 던져 앞면이 나올 확률은 $\frac{1}{2}$이므로 Y는 이항분포 $B\left(10,\ \frac{1}{2}\right)$을 따른다.
$$\therefore\ E(Y)=10\times\frac{1}{2}=5$$

이때, 동전의 뒷면이 나오는 횟수는 $10-Y$이므로
$$X=500Y+100(10-Y)$$
$$=400Y+1000$$
$$\therefore\ E(X)=E(400Y+1000)$$
$$=400E(Y)+1000$$
$$=400\times5+1000=3000$$
$$\therefore\ E(2X+100)=2E(X)+100$$
$$=2\times3000+100=6100$$

답 6100

04-2

답을 임의로 고른 응시자가 맞힌 문항 수를 확률변수 X라 하면 오지선다형 객관식 한 문항을 맞힐 확률은 $\frac{1}{5}$이므로 확률변수 X는 이항분포 $B\left(40,\ \frac{1}{5}\right)$을 따른다.
$$\therefore\ E(X)=40\times\frac{1}{5}=8$$

이때, 틀린 문항 수는 $40-X$이므로 틀린 문항당 감점해야 하는 점수를 k라 하고, 답을 임의로 고른 응시자의 점수를 확률변수 Y라 하면
$$Y=5X-k(40-X)=(k+5)X-40k$$
따라서 답을 임의로 고른 응시자의 평균 점수는
$$E(Y)=E((k+5)X-40k)$$
$$=(k+5)E(X)-40k$$
$$=8(k+5)-40k$$
$$=-32k+40$$
즉, $-32k+40=8$에서 $k=1$
따라서 틀린 문항당 감점해야 하는 점수는 1점이다.

답 1점

04-3

100원짜리 동전의 개수를 Y라 하면 500원짜리 동전의 개수는 $20-Y$이다.
이때, 1개의 동전을 던져 앞면과 뒷면이 나올 확률은 각각 $\frac{1}{2}$이므로 상금의 기댓값은
$$100\times\frac{1}{2}Y+500\times\frac{1}{2}(20-Y)=50Y+250(20-Y)$$
$$=-200Y+5000$$

이때, 이 게임에서 상금의 기댓값이 3600원이므로

$-200Y+5000=3600$, $200Y=1400$

$\therefore Y=7$

즉, 100원짜리 동전은 7개이므로 확률변수 X는 이항분포 $\mathrm{B}\left(7,\ \dfrac{1}{2}\right)$을 따른다.

$\therefore \mathrm{V}(X)=7\times\dfrac{1}{2}\times\dfrac{1}{2}=\dfrac{7}{4}$

$\therefore \mathrm{V}(4X)=4^2\mathrm{V}(X)=16\times\dfrac{7}{4}=28$

<div align="right">답 28</div>

05-1

확률변수 X는 정규분포 $\mathrm{N}(m,\ \sigma^2)$을 따르므로 확률변수 $Z=\dfrac{X-m}{\sigma}$은 표준정규분포 $\mathrm{N}(0,\ 1)$을 따른다.

$\mathrm{P}(X\geq32)=\mathrm{P}(Z\geq-1)$에서

$\begin{aligned}\mathrm{P}(X\geq32)&=\mathrm{P}\left(Z\geq\dfrac{32-m}{\sigma}\right)\\&=\mathrm{P}(Z\geq-1)\end{aligned}$

이므로 $\dfrac{32-m}{\sigma}=-1$, $32-m=-\sigma$

$\therefore m=32+\sigma$ ······㉠

$\mathrm{P}(X\leq18)=\mathrm{P}(Z\geq2)$에서

$\begin{aligned}\mathrm{P}(X\leq18)&=\mathrm{P}\left(Z\leq\dfrac{18-m}{\sigma}\right)\\&=\mathrm{P}\left(Z\geq\dfrac{m-18}{\sigma}\right)\\&=\mathrm{P}(Z\geq2)\end{aligned}$

이므로 $\dfrac{m-18}{\sigma}=2$, $m-18=2\sigma$

$\therefore m=2\sigma+18$ ······㉡

㉠, ㉡을 연립하여 풀면 $m=46$, $\sigma=14$

즉, 확률변수 X는 정규분포 $\mathrm{N}(46,\ 14^2)$을 따른다.

$\begin{aligned}\therefore \mathrm{P}(39\leq X\leq53)&=\mathrm{P}\left(\dfrac{39-46}{14}\leq Z\leq\dfrac{53-46}{14}\right)\\&=\mathrm{P}(-0.5\leq Z\leq0.5)\\&=2\mathrm{P}(0\leq Z\leq0.5)\\&=2\times0.1915\\&=0.383\end{aligned}$

<div align="right">답 0.383</div>

05-2

확률변수 X, Y는 각각 정규분포 $\mathrm{N}(m,\ (2\sigma)^2)$, $\mathrm{N}(m+2,\ \sigma^2)$을 따르므로 표준정규분포를 따르는 확률변수 Z에 대하여

ㄱ. $\mathrm{P}(X\leq-2)=\mathrm{P}\left(Z\leq-\dfrac{m+2}{2\sigma}\right)$

$\begin{aligned}\mathrm{P}\left(Y\geq\dfrac{3}{2}m+3\right)&=\mathrm{P}\left(Z\geq\dfrac{\dfrac{3}{2}m+3-m-2}{\sigma}\right)\\&=\mathrm{P}\left(Z\geq\dfrac{\dfrac{1}{2}m+1}{\sigma}\right)\\&=\mathrm{P}\left(Z\geq\dfrac{m+2}{2\sigma}\right)\end{aligned}$

이때, $-\dfrac{m+2}{2\sigma}$와 $\dfrac{m+2}{2\sigma}$는 크기가 같고 부호가 반대이므로

$\mathrm{P}\left(Z\leq-\dfrac{m+2}{2\sigma}\right)=\mathrm{P}\left(Z\geq\dfrac{m+2}{2\sigma}\right)$

$\therefore \mathrm{P}(X\leq-2)=\mathrm{P}\left(Y\geq\dfrac{3}{2}m+3\right)$ (참)

ㄴ. $\begin{aligned}\mathrm{P}(m\leq X\leq m+2)&=\mathrm{P}\left(\dfrac{m-m}{2\sigma}\leq Z\leq\dfrac{m+2-m}{2\sigma}\right)\\&=\mathrm{P}\left(0\leq Z\leq\dfrac{1}{\sigma}\right)\end{aligned}$

$\begin{aligned}&\dfrac{1}{2}\mathrm{P}(m+2\leq Y\leq m+4)\\&=\dfrac{1}{2}\mathrm{P}\left(\dfrac{m+2-m-2}{\sigma}\leq Z\leq\dfrac{m+4-m-2}{\sigma}\right)\\&=\dfrac{1}{2}\mathrm{P}\left(0\leq Z\leq\dfrac{2}{\sigma}\right)\end{aligned}$

이때, $\mathrm{P}\left(0\leq Z\leq\dfrac{1}{\sigma}\right)\neq\dfrac{1}{2}\mathrm{P}\left(0\leq Z\leq\dfrac{2}{\sigma}\right)$이므로

$\mathrm{P}(m\leq X\leq m+2)\neq\dfrac{1}{2}\mathrm{P}(m+2\leq Y\leq m+4)$ (거짓)

ㄷ. $\mathrm{P}(X\geq a)=\mathrm{P}\left(Z\geq\dfrac{a-m}{2\sigma}\right)$

$\mathrm{P}(Y\leq b)=\mathrm{P}\left(Z\leq\dfrac{b-m-2}{\sigma}\right)$

이때, $\mathrm{P}(X\geq a)+\mathrm{P}(Y\leq b)=1$이 되려면

$\dfrac{a-m}{2\sigma}=\dfrac{b-m-2}{\sigma}$이어야 하므로

$a-m=2b-2m-4$

$\therefore 2b-a=m+4$ (참)

따라서 옳은 것은 ㄱ, ㄷ이다.

<div align="right">답 ㄱ, ㄷ</div>

06-1

파인애플의 무게를 $X\,\mathrm{g}$이라 하면 확률변수 X는 정규분포 $\mathrm{N}(1250,\ 50^2)$을 따르므로 확률변수 $Z=\dfrac{X-1250}{50}$ 은 표준정규분포 $\mathrm{N}(0,\ 1)$을 따른다.

파인애플의 무게가 $1325\,\mathrm{g}$ 이상일 확률은

$$\begin{aligned}
\mathrm{P}(X\geq 1325) &=\mathrm{P}\Big(Z\geq \frac{1325-1250}{50}\Big)\\
&=\mathrm{P}(Z\geq 1.5)\\
&=\mathrm{P}(Z\geq 0)-\mathrm{P}(0\leq Z\leq 1.5)\\
&=0.5-0.43=0.07
\end{aligned}$$

따라서 2500개의 파인애플 중에서 무게가 $1325\,\mathrm{g}$ 이상인 것은 $2500\times 0.07=175$(개)이다.

<div align="right">답 175</div>

06-2

타이어 A의 무게를 $X\,\mathrm{g}$이라 하면 확률변수 X는 정규분포 $\mathrm{N}(m,\ \sigma^2)$을 따르므로 확률변수 $Z_1=\dfrac{X-m}{\sigma}$ 은 표준정규분포 $\mathrm{N}(0,\ 1)$을 따른다.

이때, $\mathrm{P}(X\leq m-3)=0.1587$에서

$$\begin{aligned}
\mathrm{P}(X\leq m-3) &=\mathrm{P}\Big(Z_1\leq -\frac{3}{\sigma}\Big)\\
&=\mathrm{P}\Big(Z_1\geq \frac{3}{\sigma}\Big)\\
&=0.5-\mathrm{P}\Big(0\leq Z_1\leq \frac{3}{\sigma}\Big)\\
&=0.1587
\end{aligned}$$

즉, $\mathrm{P}\Big(0\leq Z_1\leq \dfrac{3}{\sigma}\Big)=0.5-0.1587=0.3413$

주어진 표준정규분포표에서 $\mathrm{P}(0\leq Z\leq 1)=0.3413$이므로

$\dfrac{3}{\sigma}=1$ $\quad \therefore\ \sigma=3$

또한, 타이어 B의 무게를 $Y\,\mathrm{g}$이라 하면 확률변수 Y는 정규분포 $\mathrm{N}(m+6,\ (2\sigma)^2)$, 즉 $\mathrm{N}(m+6,\ 6^2)$을 따르므로 확률변수 $Z_2=\dfrac{Y-(m+6)}{6}$ 은 표준정규분포 $\mathrm{N}(0,\ 1)$을 따른다.

따라서 구하는 확률은

$$\begin{aligned}
&\mathrm{P}(m\leq Y\leq m+9)\\
&=\mathrm{P}\Big(\frac{m-(m+6)}{6}\leq Z_2\leq \frac{m+9-(m+6)}{6}\Big)\\
&=\mathrm{P}(-1\leq Z_2\leq 0.5)\\
&=\mathrm{P}(0\leq Z_2\leq 1)+\mathrm{P}(0\leq Z_2\leq 0.5)\\
&=0.3413+0.1915=0.5328
\end{aligned}$$

<div align="right">답 0.5328</div>

07-1

학생들의 시험 성적을 X점이라 하면 확률변수 X는 정규분포 $\mathrm{N}(m,\ 15^2)$을 따르므로 확률변수 $Z=\dfrac{X-m}{15}$ 은 표준정규분포 $\mathrm{N}(0,\ 1)$을 따른다.

이때, 재시험 대상이 될 확률이 0.16이므로

$\mathrm{P}(X\leq 40)=\mathrm{P}\Big(Z\leq \dfrac{40-m}{15}\Big)=0.16$에서

$\mathrm{P}\Big(Z\geq -\dfrac{40-m}{15}\Big)=0.16$

$\mathrm{P}(Z\geq 0)-\mathrm{P}\Big(0\leq Z\leq -\dfrac{40-m}{15}\Big)=0.16$

$0.5-\mathrm{P}\Big(0\leq Z\leq -\dfrac{40-m}{15}\Big)=0.16$

$\therefore\ \mathrm{P}\Big(0\leq Z\leq -\dfrac{40-m}{15}\Big)=0.34$

주어진 표준정규분포표에서 $\mathrm{P}(0\leq Z\leq 1)=0.34$이므로

$-\dfrac{40-m}{15}=1$

$\therefore\ m=55$

<div align="right">답 55</div>

07-2

지원한 학생 200명의 입학 시험 점수를 X점이라 하면 확률변수 X는 정규분포 $\mathrm{N}(70,\ 5^2)$을 따르므로 확률변수 $Z=\dfrac{X-70}{5}$ 은 표준정규분포 $\mathrm{N}(0,\ 1)$을 따른다.

이때, 추가 합격자의 최저 점수가 75점이므로

$$P(X \geq 75) = P\left(Z \geq \frac{75-70}{5}\right)$$
$$= P(Z \geq 1)$$
$$= P(Z \geq 0) - P(0 \leq Z \leq 1)$$
$$= 0.5 - 0.34 = 0.16$$

즉, 200명의 지원자 중 시험 점수가 75점 이상인 지원자는 $200 \times 0.16 = 32$(명)이다.

이때, 추가 합격자가 28명이므로 최초 합격자는 $32 - 28 = 4$(명)이다.

최초 합격자의 최저 점수를 k점이라 하면

$$P(X \geq k) = P\left(Z \geq \frac{k-70}{5}\right)$$
$$= \frac{4}{200} = 0.02$$

$$P(Z \geq 0) - P\left(0 \leq Z \leq \frac{k-70}{5}\right) = 0.02$$

$$0.5 - P\left(0 \leq Z \leq \frac{k-70}{5}\right) = 0.02$$

$$\therefore P\left(0 \leq Z \leq \frac{k-70}{5}\right) = 0.48$$

이때, 주어진 표준정규분포표에서 $P(0 \leq Z \leq 2) = 0.48$이므로

$$\frac{k-70}{5} = 2, \ k-70 = 10$$

$$\therefore k = 80$$

따라서 최초 합격자의 최저 점수는 80점이다.

답 80점

08-1

구내식당에서 점심 식사를 하는 직원의 수를 X라 하면 확률변수 X는 이항분포 $B\left(1600, \frac{9}{10}\right)$를 따르므로

$$E(X) = 1600 \times \frac{9}{10} = 1440$$

$$\sigma(X) = \sqrt{1600 \times \frac{9}{10} \times \frac{1}{10}} = 12$$

이때, 1600은 충분히 큰 수이므로 X는 근사적으로 정규분포 $N(1440, 12^2)$을 따른다.

따라서 $Z = \frac{X-1440}{12}$은 표준정규분포 $N(0, 1)$을 따른다.

이때, 식당에 온 직원들이 모두 식사를 하려면 구내식당에 온 직원의 수가 1464명 이하이어야 하므로 구하는 확률은

$$P(X \leq 1464) = P\left(Z \leq \frac{1464-1440}{12}\right)$$
$$= P(Z \leq 2)$$
$$= P(Z \leq 0) + P(0 \leq Z \leq 2)$$
$$= 0.5 + 0.4772 = 0.9772$$

답 0.9772

08-2

상자에서 임의로 3개의 공을 꺼낼 때, 꺼낸 검은 공의 개수가 2일 확률은

$$\frac{{}_4C_2 \times {}_5C_1}{{}_9C_3} = \frac{5}{14}$$

즉, 확률변수 X는 이항분포 $B\left(980, \frac{5}{14}\right)$를 따르므로

$$E(X) = 980 \times \frac{5}{14} = 350$$

$$\sigma(X) = \sqrt{980 \times \frac{5}{14} \times \frac{9}{14}} = \sqrt{225} = 15$$

이때, 980은 충분히 큰 수이므로 확률변수 X는 근사적으로 정규분포 $N(350, 15^2)$을 따른다.

따라서 확률변수 $Z = \frac{X-350}{15}$은 표준정규분포 $N(0, 1)$을 따르므로

$$P(X \leq n) = P\left(Z \leq \frac{n-350}{15}\right) \geq 0.8413$$

$$P(Z \leq 0) + P\left(0 \leq Z \leq \frac{n-350}{15}\right) \geq 0.8413$$

$$0.5 + P\left(0 \leq Z \leq \frac{n-350}{15}\right) \geq 0.8413$$

$$\therefore P\left(0 \leq Z \leq \frac{n-350}{15}\right) \geq 0.3413$$

이때, 주어진 표준정규분포표에서 $P(0 \leq Z \leq 1) = 0.3413$이므로

$$\frac{n-350}{15} \geq 1$$

$$\therefore n \geq 365$$

따라서 자연수 n의 최솟값은 365이다.

답 365

01 5	02 35	03 -60	04 ④
05 39	06 4	07 8	08 0.8413
09 ㄴ, ㄷ	10 ⑤	11 ②	12 ①
13 91점	14 0.9772	15 0.07	16 0.0013
17 23	18 $\frac{1}{12}$	19 116	20 ③
21 ㄱ, ㄴ, ㄷ	22 0.01	23 50	

01

확률변수 X가 이항분포 B$(200,\ p)$를 따르므로

$$V(X)=200p(1-p)$$
$$=-200(p^2-p)$$
$$=-200\left(p-\frac{1}{2}\right)^2+50$$

따라서 $V(X)$는 $p=\frac{1}{2}$일 때 최댓값을 가지므로 확률변수 Y는 이항분포 B$\left(240,\ \frac{1}{4}\right)$을 따른다.

$$\therefore\ V(Y)=240\times\frac{1}{4}\times\frac{3}{4}=45$$

$$\therefore\ V\left(\frac{1}{3}Y+5\right)=\frac{1}{9}V(Y)$$
$$=\frac{1}{9}\times45=5$$

답 5

02

확률변수 X가 이항분포 B$\left(80,\ \frac{1}{4}\right)$을 따르므로

$$E(X)=80\times\frac{1}{4}=20,\ V(X)=80\times\frac{1}{4}\times\frac{3}{4}=15$$
 (가)

$$\therefore\ f(x)=E(X^2)-2xE(X)+x^2$$
$$=15+20^2-2x\times20+x^2 \leftarrow E(X^2)=V(X)+\{E(X)\}^2$$
$$=x^2-40x+415=(x-20)^2+15$$
 (나)

즉, 함수 $f(x)$는 $x=20$일 때 최솟값 15를 갖는다.
따라서 $p=20,\ q=15$이므로
$p+q=20+15=35$
 (다)

답 35

단계	채점 기준	배점
(가)	확률변수 X의 평균과 분산을 구한 경우	30%
(나)	확률변수 X의 평균과 분산을 이용하여 이차함수 $f(x)$의 식을 구한 경우	40%
(다)	$p+q$의 값을 구한 경우	30%

03

각 시행은 독립시행이고 한 번의 시행에서 꺼낸 2개의 공의 색이 같을 확률은

$$\frac{{}_3C_2+{}_2C_2}{{}_5C_2}=\frac{2}{5}$$

즉, 확률변수 X는 이항분포 B$\left(50,\ \frac{2}{5}\right)$를 따르므로

$$E(X)=50\times\frac{2}{5}=20,\ V(X)=50\times\frac{2}{5}\times\frac{3}{5}=12$$

이때, $V(X)=E(X^2)-\{E(X)\}^2$이므로
$12=E(X^2)-20^2$에서 $E(X^2)=12+400=412$

$$\therefore\ f(x)=\sum_{k=0}^{50}(-x^2-6kx+k^2)P(X=k)$$
$$=-x^2\sum_{k=0}^{50}P(X=k)-6x\sum_{k=0}^{50}kP(X=k)$$
$$+\sum_{k=0}^{50}k^2P(X=k)$$
$$=-x^2\times1-6x\times E(X)+E(X^2)$$
$$=-x^2-120x+412$$
$$=-(x+60)^2+4012$$

따라서 함수 $f(x)$의 값이 최대가 되도록 하는 x의 값은 -60이다.

답 -60

04

확률변수 X는 이항분포 B$(n,\ p)$를 따르므로
$E(X)=8,\ V(X)=7$에서
$np=8,\ np(1-p)=7$

위의 두 식을 연립하여 풀면 $n=64,\ p=\frac{1}{8}$

즉, 확률변수 X는 이항분포 B$\left(64,\ \frac{1}{8}\right)$을 따르므로 X의 확률질량함수는

$$P(X=r)={}_{64}C_r\left(\frac{1}{8}\right)^r\left(\frac{7}{8}\right)^{64-r}\ (단,\ r=0,\ 1,\ 2,\ \cdots,\ 64)$$

$$\therefore \sum_{r=0}^{n} 8^r \mathrm{P}(X=r) = \sum_{r=0}^{64} \left\{ 8^r \times {}_{64}\mathrm{C}_r \left(\frac{1}{8}\right)^r \left(\frac{7}{8}\right)^{64-r} \right\}$$
$$= \sum_{r=0}^{64} {}_{64}\mathrm{C}_r \left(\frac{7}{8}\right)^{64-r}$$
$$= \left(1+\frac{7}{8}\right)^{64}$$
$$= \left(\frac{15}{8}\right)^{64}$$

답 ④

05

주머니에 들어 있는 모든 공의 개수는
$$10+20+30+\cdots+10n = 10(1+2+3+\cdots+n)$$
$$= 10 \times \frac{n(n+1)}{2}$$
$$= 5n(n+1)$$

이때, 4 이하의 수가 적힌 공의 개수는
$$10+20+30+40 = 100$$

각 시행은 독립시행이고 한 번의 시행에서 4 이하의 수가 적힌 공이 나올 확률은
$$\frac{100}{5n(n+1)} = \frac{20}{n(n+1)}$$

즉, 확률변수 X는 이항분포 $\mathrm{B}\left(n, \frac{20}{n(n+1)}\right)$을 따르므로

$$\mathrm{E}(X) = n \times \frac{20}{n(n+1)} = \frac{20}{n+1}$$
$$\therefore \mathrm{E}(2X+1) = 2\mathrm{E}(X)+1$$
$$= \frac{40}{n+1}+1$$

즉, $\frac{40}{n+1}+1=2$에서 $40=n+1$

$$\therefore n=39$$

답 39

06

200회의 독립시행에서 상금을 받는 횟수를 X라 하고 던진 주사위의 두 눈의 수의 합이 a 이하일 확률을 p라 하면 확률변수 X는 이항분포 $\mathrm{B}(200, p)$를 따르므로
$$m=\mathrm{E}(X)=200p, \quad \sigma^2=\mathrm{V}(X)=200p(1-p)$$

즉, $8m>9\sigma^2$에서
$$1600p>1800p(1-p)$$
$$8p>9p(1-p)$$
$$9p^2-p>0, \quad p(9p-1)>0$$
$$\therefore p>\frac{1}{9} \ (\because \ 0<p<1)$$

이때, 서로 다른 두 개의 주사위를 동시에 던져서 나온 두 눈의 수의 합이 a일 확률은 다음과 같다.

X	2	3	4	5	6	7	8	9	10	11	12	합
$\mathrm{P}(X=a)$	$\frac{1}{36}$	$\frac{2}{36}$	$\frac{3}{36}$	$\frac{4}{36}$	$\frac{5}{36}$	$\frac{6}{36}$	$\frac{5}{36}$	$\frac{4}{36}$	$\frac{3}{36}$	$\frac{2}{36}$	$\frac{1}{36}$	1

따라서 $\mathrm{P}(X=2)+\mathrm{P}(X=3)=\frac{1}{12}$,

$\mathrm{P}(X=2)+\mathrm{P}(X=3)+\mathrm{P}(X=4)=\frac{1}{6}$이므로 $p>\frac{1}{9}$을 만족시키는 자연수 a의 최솟값은 4이다.

답 4

07

추가로 넣는 흰 공의 개수를 확률변수 Y라 하면 Y는 이항분포 $\mathrm{B}\left(2, \frac{1}{4}\right)$을 따른다.

$$\therefore \mathrm{E}(Y)=2 \times \frac{1}{4}=\frac{1}{2}$$

이때, 주머니에 들어 있는 9개의 공 중에서 흰 공의 개수는
$$X=3+Y$$
$$\therefore \mathrm{E}(2X+1)=\mathrm{E}(6+2Y+1)$$
$$= \mathrm{E}(2Y+7)$$
$$= 2\mathrm{E}(Y)+7$$
$$= 2 \times \frac{1}{2}+7=8$$

답 8

다른풀이

확률변수 X가 가질 수 있는 값은 3, 4, 5이고 각각의 확률을 구하면 다음과 같다.

(i) $\mathrm{P}(X=3)={}_2\mathrm{C}_0 \left(\frac{1}{4}\right)^0 \left(\frac{3}{4}\right)^2=\frac{9}{16}$

(ii) $\mathrm{P}(X=4)={}_2\mathrm{C}_1 \left(\frac{1}{4}\right) \left(\frac{3}{4}\right)=\frac{6}{16}$

(iii) $\mathrm{P}(X=5)={}_2\mathrm{C}_2 \left(\frac{1}{4}\right)^2 \left(\frac{3}{4}\right)^0=\frac{1}{16}$

(i), (ii), (iii)에서 X의 확률분포를 표로 나타내면 다음과 같다.

X	3	4	5	합계
$P(X=x)$	$\dfrac{9}{16}$	$\dfrac{6}{16}$	$\dfrac{1}{16}$	1

$$\therefore \ E(X)=3\times\frac{9}{16}+4\times\frac{6}{16}+5\times\frac{1}{16}=\frac{7}{2}$$

$$\therefore \ E(2X+1)=2E(X)+1=2\times\frac{7}{2}+1=8$$

08

확률변수 X가 정규분포 $N(m,\ \sigma^2)$을 따르므로 확률변수 $Z=\dfrac{X-m}{\sigma}$은 표준정규분포 $N(0,\ 1)$을 따른다.

이때, 정규분포곡선은 직선 $x=m$에 대하여 대칭이고

조건 (가)에서 $P(X\geq42)=P(X\leq48)$이므로

$$m=\frac{42+48}{2}=45$$

조건 (나)에서

$$P(m\leq X\leq m+6)=P\left(\frac{m-m}{\sigma}\leq Z\leq\frac{m+6-m}{\sigma}\right)$$
$$=P\left(0\leq Z\leq\frac{6}{\sigma}\right)=0.1915$$

주어진 표준정규분포표에서
$P(0\leq Z\leq0.5)=0.1915$이므로

$$\frac{6}{\sigma}=0.5 \quad \therefore \ \sigma=12$$

$$\therefore \ P(X\leq57)=P\left(Z\leq\frac{57-45}{12}\right)$$
$$=P(Z\leq1)$$
$$=P(Z\leq0)+P(0\leq Z\leq1)$$
$$=0.5+0.3413=0.8413$$

<div align="right">답 0.8413</div>

09

ㄱ. 정규분포곡선에서 $E(X)=10$, $E(Y)=20$이므로
$$E(2X+5)=2E(X)+5=2\times10+5=25,$$
$$E\left(\frac{1}{2}Y+5\right)=\frac{1}{2}E(Y)+5=\frac{1}{2}\times20+5=15$$
$$\therefore \ E(2X+5)\neq E\left(\frac{1}{2}Y+5\right) \ (거짓)$$

ㄴ. 표준편차의 값이 클수록 정규분포곡선의 가운데 부분의 높이는 낮아지고 양쪽으로 퍼진 모양이 된다.

함수 $f(x)$의 그래프가 함수 $g(x)$의 그래프보다 가운데 부분의 높이는 낮고 양쪽으로 더 퍼진 모양이므로
$$\sigma(X)>\sigma(Y)$$
이때, 표준편차는 양의 값을 갖고 분산은 표준편차의 제곱이므로
$$V(X)>V(Y) \ (참)$$

ㄷ. $\sigma(X)=\sigma_1$이라 하면 확률변수 X는 정규분포 $N(10,\ \sigma_1^2)$을 따르므로 확률변수 $Z_X=\dfrac{X-10}{\sigma_1}$은 표준정규분포 $N(0,\ 1)$을 따른다.

$$\therefore \ P(0\leq X\leq10)=P\left(-\frac{10}{\sigma_1}\leq Z_X\leq0\right)$$

$\sigma(Y)=\sigma_2$라 하면 확률변수 Y는 정규분포 $N(20,\ \sigma_2^2)$을 따르므로 확률변수 $Z_Y=\dfrac{Y-20}{\sigma_2}$은 표준정규분포 $N(0,\ 1)$을 따른다.

$$\therefore \ P(10\leq Y\leq20)=P\left(-\frac{10}{\sigma_2}\leq Z_Y\leq0\right)$$

이때, ㄴ에서 $\sigma(X)>\sigma(Y)$, 즉 $\sigma_1>\sigma_2$이므로
$$P\left(-\frac{10}{\sigma_1}\leq Z_X\leq0\right)<P\left(-\frac{10}{\sigma_2}\leq Z_Y\leq0\right)$$
$$\therefore \ P(0\leq X\leq10)<P(10\leq Y\leq20) \ (참)$$

따라서 옳은 것은 ㄴ, ㄷ이다.

<div align="right">답 ㄴ, ㄷ</div>

10

확률변수 X가 정규분포 $N(m,\ 3^2)$을 따르므로 확률변수 $Z=\dfrac{X-m}{3}$은 표준정규분포 $N(0,\ 1)$을 따른다.

$$\therefore \ f(x)=P(X\geq m+3x)$$
$$=P\left(Z\geq\frac{m+3x-m}{3}\right)$$
$$=P(Z\geq x)$$

ㄱ. $f(0)=P(Z\geq0)=\dfrac{1}{2}$ (참)

ㄴ. $f(a)=P(Z\geq a)$, $f(b)=P(Z\geq b)$이므로 $a<b$이면
$$P(Z\geq a)>P(Z\geq b)$$
$$\therefore \ f(a)>f(b) \ (거짓)$$

ㄷ. $f(x)<\dfrac{1}{2}$이 성립하려면 $x>0$이어야 한다.

$-f(x)<\dfrac{1}{2}-2f\left(\dfrac{x}{2}\right)$의 양변에 $\dfrac{1}{2}$을 더하면

$\dfrac{1}{2}-f(x)<1-2f\left(\dfrac{x}{2}\right)$

이때, $\mathrm{P}(Z\geq 0)=0.5$이므로

$\dfrac{1}{2}-f(x)=\mathrm{P}(Z\geq 0)-\mathrm{P}(Z\geq x)$

$\qquad\quad =\mathrm{P}(0\leq Z\leq x)$

즉, $\dfrac{1}{2}-f(x)$의 값은 다음 그림의 어두운 부분의 넓이와 같다.

또한, $f\left(\dfrac{x}{2}\right)=\mathrm{P}\left(Z\geq\dfrac{x}{2}\right)$이므로

$1-2f\left(\dfrac{x}{2}\right)=2\left\{\dfrac{1}{2}-f\left(\dfrac{x}{2}\right)\right\}$

$\qquad\qquad\quad =2\left\{\mathrm{P}(Z\geq 0)-\mathrm{P}\left(Z\geq\dfrac{x}{2}\right)\right\}$

$\qquad\qquad\quad =2\mathrm{P}\left(0\leq Z\leq\dfrac{x}{2}\right)$

즉, $1-2f\left(\dfrac{x}{2}\right)$의 값은 다음 그림의 어두운 부분의 넓이와 같다.

두 부분의 넓이를 비교하면 $\dfrac{1}{2}-f(x)<1-2f\left(\dfrac{x}{2}\right)$이므로

$-f(x)<\dfrac{1}{2}-2f\left(\dfrac{x}{2}\right)$ (참)

따라서 옳은 것은 ㄱ, ㄷ이다.

<div align="right">답 ⑤</div>

풀이첨삭 ─────────────────────

$\mathrm{P}(0\leq Z\leq x)-\mathrm{P}\left(0\leq Z\leq\dfrac{x}{2}\right)=\mathrm{P}\left(\dfrac{x}{2}\leq Z\leq x\right)$

$2\mathrm{P}\left(0\leq Z\leq\dfrac{x}{2}\right)-\mathrm{P}\left(0\leq Z\leq\dfrac{x}{2}\right)=\mathrm{P}\left(0\leq Z\leq\dfrac{x}{2}\right)$

이때, $\mathrm{P}\left(\dfrac{x}{2}\leq Z\leq x\right)<\mathrm{P}\left(0\leq Z\leq\dfrac{x}{2}\right)$이므로

$\mathrm{P}(0\leq Z\leq x)<2\mathrm{P}\left(0\leq Z\leq\dfrac{x}{2}\right)$

─────────────────────

11

다음 그림에서 어두운 부분의 넓이를 S라 하자.

$\mathrm{P}(40\leq X\leq 50)=S_1+S$이므로

$S_1=\mathrm{P}(40\leq X\leq 50)-S$

또한, $\mathrm{P}(40\leq Y\leq 50)=S_2+S$이므로

$S_2=\mathrm{P}(40\leq Y\leq 50)-S$

$S_2-S_1=\mathrm{P}(40\leq Y\leq 50)-S-\mathrm{P}(40\leq X\leq 50)+S$

$\qquad\quad =\mathrm{P}(40\leq Y\leq 50)-\mathrm{P}(40\leq X\leq 50)$

이때, 두 확률변수 X, Y는 각각 정규분포 $\mathrm{N}(40,\ 10^2)$, $\mathrm{N}(50,\ 5^2)$을 따르므로 확률변수 $Z_X=\dfrac{X-40}{10}$,

$Z_Y=\dfrac{Y-50}{5}$은 각각 표준정규분포 $\mathrm{N}(0,\ 1)$을 따른다.

$\therefore\ S_2-S_1=\mathrm{P}(40\leq Y\leq 50)-\mathrm{P}(40\leq X\leq 50)$

$\qquad\qquad =\mathrm{P}\left(\dfrac{40-50}{5}\leq Z_Y\leq\dfrac{50-50}{5}\right)$

$\qquad\qquad\qquad -\mathrm{P}\left(\dfrac{40-40}{10}\leq Z_X\leq\dfrac{50-40}{10}\right)$

$\qquad\qquad =\mathrm{P}(-2\leq Z_Y\leq 0)-\mathrm{P}(0\leq Z_X\leq 1)$

$\qquad\qquad =\mathrm{P}(0\leq Z_Y\leq 2)-\mathrm{P}(0\leq Z_X\leq 1)$

$\qquad\qquad =0.4772-0.3413=0.1359$

<div align="right">답 ②</div>

12

확률변수 X가 정규분포 $\mathrm{N}(16,\ \sigma^2)$을 따르므로 확률변수 $Z=\dfrac{X-16}{\sigma}$은 표준정규분포 $\mathrm{N}(0,\ 1)$을 따른다.

ㄱ. $P(16-\sigma \leq X \leq 16+\sigma)$

$\quad = P\left(\dfrac{16-\sigma-16}{\sigma} \leq Z \leq \dfrac{16+\sigma-16}{\sigma}\right)$

$\quad = P(-1 \leq Z \leq 1)$

$\quad P(16 \leq X \leq 16+\sigma)$

$\quad = P\left(\dfrac{16-16}{\sigma} \leq Z \leq \dfrac{16+\sigma-16}{\sigma}\right)$

$\quad = P(0 \leq Z \leq 1)$

이때, $P(-1 \leq Z \leq 1) = 2P(0 \leq Z \leq 1)$이므로

$\quad P(16-\sigma \leq X \leq 16+\sigma) = 2P(16 \leq X \leq 16+\sigma)$ (참)

ㄴ. $1-f(x) = 1-P(X \leq 2x)$

$\quad = 1-P\left(Z \leq \dfrac{2x-16}{\sigma}\right)$

$\quad = P\left(Z \geq \dfrac{2x-16}{\sigma}\right)$

$\quad g(2x-16) = P(X \geq 2x-16)$

$\quad = P\left(Z \geq \dfrac{2x-16-16}{\sigma}\right)$

$\quad = P\left(Z \geq \dfrac{2x-32}{\sigma}\right)$

이때, $\dfrac{2x-16}{\sigma} \neq \dfrac{2x-32}{\sigma}$이므로

$\quad 1-f(x) \neq g(2x-16)$ (거짓)

ㄷ. $f(x) = P(X \leq 2x) = P\left(Z \leq \dfrac{2x-16}{\sigma}\right)$

$\quad g(x) = P(X \geq x) = P\left(Z \geq \dfrac{x-16}{\sigma}\right)$

$\quad P(Z \geq m) + P(Z \leq n) = 1$이려면 $m=n$이어야 하므로

$\quad f(x) + g(x) \neq 1$ (거짓)

따라서 옳은 것은 ㄱ이다.

답 ①

13

게임대회 참가자의 예선 점수를 X점이라 하면 확률변수 X는 정규분포 $N(85, 5^2)$을 따르므로 확률변수 $Z = \dfrac{X-85}{5}$는 표준정규분포 $N(0, 1)$을 따른다.

상위 36명 안에 들기 위한 최소 점수를 k라 하면

$P(X \geq k) = \dfrac{36}{300} = 0.12$

$P(X \geq k) = P\left(Z \geq \dfrac{k-85}{5}\right)$

$\quad = P(Z \geq 0) - P\left(0 \leq Z \leq \dfrac{k-85}{5}\right)$

$\quad = 0.5 - P\left(0 \leq Z \leq \dfrac{k-85}{5}\right) = 0.12$

$\therefore\ P\left(0 \leq Z \leq \dfrac{k-85}{5}\right) = 0.38$

주어진 표준정규분포표에서 $P(0 \leq Z \leq 1.2) = 0.38$이므로

$\dfrac{k-85}{5} = 1.2,\ k-85 = 6$

$\therefore\ k = 91$

따라서 본선 진출 자격을 얻기 위한 최소 점수는 91점이다.

답 91점

14

판매용 사과로 분류된 사과의 수를 X라 하면 확률변수 X는 이항분포 $B\left(400, \dfrac{8}{10}\right)$을 따르므로

$E(X) = 400 \times \dfrac{8}{10} = 320,\ \sigma(X) = \sqrt{400 \times \dfrac{8}{10} \times \dfrac{2}{10}} = 8$

이때, 400은 충분히 큰 수이므로 확률변수 X는 근사적으로 정규분포 $N(320, 8^2)$을 따르고 확률변수 $Z = \dfrac{X-320}{8}$은 표준정규분포 $N(0, 1)$을 따른다.

따라서 판매용 사과가 336개 이하일 확률은

$P(X \leq 336) = P\left(Z \leq \dfrac{336-320}{8}\right)$

$\quad = P(Z \leq 2)$

$\quad = P(Z \leq 0) + P(0 \leq Z \leq 2)$

$\quad = 0.5 + 0.4772 = 0.9772$

답 0.9772

15

72회의 주사위를 던지는 시행에서 3의 배수의 눈이 나오는 횟수를 확률변수 Y라 하면 한 개의 주사위를 던져 3의 배수의 눈이 나올 확률은 $\dfrac{2}{6} = \dfrac{1}{3}$이므로 확률변수 Y는 이항분포 $B\left(72, \dfrac{1}{3}\right)$을 따른다.

$$\therefore \mathrm{E}(Y)=72\times\frac{1}{3}=24,\ \sigma(Y)=\sqrt{72\times\frac{1}{3}\times\frac{2}{3}}=4$$

이때, 72는 충분히 큰 수이므로 확률변수 Y는 근사적으로 정규분포 $\mathrm{N}(24,\ 4^2)$을 따르고 확률변수 $Z=\dfrac{Y-24}{4}$는 표준정규분포 $\mathrm{N}(0,\ 1)$을 따른다.

한편, 갑이 얻은 총점을 확률변수 X라 하면
$$X=10Y-2(72-Y)$$
$$=12Y-144$$

따라서 이 게임에서 갑이 216점 이상의 점수를 얻을 확률은
$$\begin{aligned}\mathrm{P}(X\ge216)&=\mathrm{P}(12Y-144\ge216)\\&=\mathrm{P}(Y\ge30)\\&=\mathrm{P}\left(Z\ge\frac{30-24}{4}\right)\\&=\mathrm{P}(Z\ge1.5)\\&=\mathrm{P}(Z\ge0)-\mathrm{P}(0\le Z\le1.5)\\&=0.5-0.43=0.07\end{aligned}$$

<div align="right">답 0.07</div>

16

주사위를 180회 던지는 시행에서 6의 눈이 나오는 횟수를 확률변수 Y라 하면 한 개의 주사위를 던져 6의 눈이 나오는 확률이 $\dfrac{1}{6}$이므로 확률변수 Y는 이항분포 $\mathrm{B}\left(180,\ \dfrac{1}{6}\right)$을 따른다.

$$\therefore\ \mathrm{E}(Y)=180\times\frac{1}{6}=30,\ \sigma(Y)=\sqrt{180\times\frac{1}{6}\times\frac{5}{6}}=5$$

이때, 180은 충분히 큰 수이므로 확률변수 Y는 근사적으로 정규분포 $\mathrm{N}(30,\ 5^2)$을 따르고 확률변수 $Z=\dfrac{Y-30}{5}$은 표준정규분포 $\mathrm{N}(0,\ 1)$을 따른다.

한편, 180회 시행 후 A와 B가 갖게 되는 돈을 각각 확률변수 $X_{\mathrm{A}},\ X_{\mathrm{B}}$라 하면
$$\begin{aligned}X_{\mathrm{A}}&=120000+600Y-200(180-Y)\\&=800Y+84000\end{aligned}$$
$$\begin{aligned}X_{\mathrm{B}}&=120000-600Y+200(180-Y)\\&=-800Y+156000\end{aligned}$$

A가 B보다 더 많은 금액을 갖고 있으려면
$800Y+84000>-800Y+156000$에서
$1600Y>72000$ $\quad\therefore\ Y>45$

따라서 구하는 확률은
$$\begin{aligned}\mathrm{P}(Y>45)&=\mathrm{P}\left(Z>\frac{45-30}{5}\right)\\&=\mathrm{P}(Z>3)\\&=\mathrm{P}(Z\ge0)-\mathrm{P}(0\le Z\le3)\\&=0.5-0.4987=0.0013\end{aligned}$$

<div align="right">답 0.0013</div>

17

정사면체 모양의 상자 2개를 던져 나온 두 눈의 수의 곱이 홀수이려면 두 눈의 수가 모두 홀수이어야 하므로
$$\mathrm{P}(A)=\frac{1}{2}\times\frac{1}{2}=\frac{1}{4}$$

사건 A가 일어나는 횟수를 확률변수 X라 하면 X는 이항분포 $\mathrm{B}\left(1200,\ \dfrac{1}{4}\right)$을 따르므로
$$\mathrm{E}(X)=1200\times\frac{1}{4}=300,$$
$$\sigma(X)=\sqrt{1200\times\frac{1}{4}\times\frac{3}{4}}=\sqrt{225}=15$$

이때, 1200은 충분히 큰 수이므로 확률변수 X는 근사적으로 정규분포 $\mathrm{N}(300,\ 15^2)$을 따른다.

따라서 확률변수 $Z=\dfrac{X-300}{15}$은 표준정규분포 $\mathrm{N}(0,\ 1)$을 따르므로 구하는 확률은
$$\begin{aligned}\mathrm{P}(X\le270)&=\mathrm{P}\left(Z\le\frac{270-300}{15}\right)\\&=\mathrm{P}(Z\le-2)=\mathrm{P}(Z\ge2)\\&=\mathrm{P}(Z\ge0)-\mathrm{P}(0\le Z\le2)\\&=0.5-0.477=0.023\end{aligned}$$

즉, $p=0.023$이므로 $1000p=1000\times0.023=23$

<div align="right">답 23</div>

18

확률변수 X의 모든 값에 대한 확률의 총합은 1이므로
$$\mathrm{P}(X=0)+\mathrm{P}(X=1)+\mathrm{P}(X=2)+\cdots+\mathrm{P}(X=10)$$
$$=3^{10}\left\{{}_{10}\mathrm{C}_0\left(\frac{1}{6}\right)^0(2p)^{10}+{}_{10}\mathrm{C}_1\left(\frac{1}{6}\right)^1(2p)^9\right.$$
$$\left.+{}_{10}\mathrm{C}_2\left(\frac{1}{6}\right)^2(2p)^8+\cdots+{}_{10}\mathrm{C}_{10}\left(\frac{1}{6}\right)^{10}(2p)^0\right\}$$
$$=3^{10}\left(\frac{1}{6}+2p\right)^{10}=1$$

즉, $\left(\dfrac{3}{6}+6p\right)^{10}=1$이므로

$\dfrac{3}{6}+6p=1$, $6p=\dfrac{1}{2}$ $\qquad \therefore p=\dfrac{1}{12}$

답 $\dfrac{1}{12}$

19

주머니에서 2개의 공을 꺼낼 때, 다른 색 공이 나올 확률은

$\dfrac{{}_4C_1 \times {}_2C_1}{{}_6C_2}=\dfrac{8}{15}$

주머니에서 2개의 공을 동시에 꺼내는 시행을 60회 반복할 때, 다른 색 공이 나오는 횟수를 확률변수 Y라 하면 Y는 이항분포 $B\left(60, \dfrac{8}{15}\right)$를 따르므로

$E(Y)=60 \times \dfrac{8}{15}=32$

한편, 주머니에서 2개의 공을 동시에 꺼내는 시행을 60회 반복할 때, 다른 색 공이 나오는 횟수가 Y이면 같은 색 공이 나오는 횟수는 $60-Y$이다.

이때, 점 P의 x좌표는 $3(60-Y)=180-3Y$, y좌표는 Y이므로 점 P의 x좌표와 y좌표의 합은

$X=180-3Y+Y=180-2Y$

$\therefore E(X)=E(180-2Y)=180-2E(Y)$
$\qquad\qquad =180-2 \times 32$
$\qquad\qquad =116$

답 116

20

한 번의 시행에서 세 카드에 쓰여 있는 숫자의 합이 9 이하인 경우는 다음과 같다.

(i) 5가 적혀 있는 카드를 택하지 않을 때,
10장의 카드 중 3장의 카드를 뽑을 때, 5를 제외한 5장의 카드 중 3장의 카드를 택할 확률은

$\dfrac{{}_5C_3}{{}_{10}C_3}=\dfrac{5 \times 4 \times 3}{10 \times 9 \times 8}=\dfrac{1}{12}$

(ii) 5가 적혀 있는 카드를 1개 택할 때,
나머지 2장의 카드가 모두 2가 적혀 있는 카드이어야만 세 수의 합이 9 이하가 된다.

10장의 카드 중 3장의 카드를 뽑을 때, 2가 적혀 있는 카드 2개에서 2개를 택하고 5가 적혀 있는 카드 5개에서 1개를 택할 확률은

$\dfrac{{}_2C_2 \times {}_5C_1}{{}_{10}C_3}=\dfrac{5}{120}=\dfrac{1}{24}$

(i), (ii)에서 한 번의 시행에서 세 카드에 쓰여 있는 숫자의 합이 9 이하일 확률은 $\dfrac{1}{12}+\dfrac{1}{24}=\dfrac{1}{8}$

즉, 확률변수 X는 이항분포 $B\left(448, \dfrac{1}{8}\right)$을 따르므로

$E(X)=448 \times \dfrac{1}{8}=56$

$\sigma(X)=\sqrt{448 \times \dfrac{1}{8} \times \dfrac{7}{8}}=7$

이때, 448은 충분히 큰 수이므로 확률변수 X는 근사적으로 정규분포 $N(56, 7^2)$을 따르고 확률변수 $Z=\dfrac{X-56}{7}$은 표준정규분포 $N(0, 1)$을 따른다.

따라서 구하는 확률은

$P(49 \leq X \leq 70)=P\left(\dfrac{49-56}{7} \leq Z \leq \dfrac{70-56}{7}\right)$
$\qquad\qquad\qquad\quad =P(-1 \leq Z \leq 2)$
$\qquad\qquad\qquad\quad =P(0 \leq Z \leq 1)+P(0 \leq Z \leq 2)$
$\qquad\qquad\qquad\quad =0.3413+0.4772$
$\qquad\qquad\qquad\quad =0.8185$

답 ③

21

ㄱ. 확률변수 X가 이항분포 $B(n, p)$를 따르므로
$E(X)=np=120$ $\qquad\qquad$ ……㉠
$\sigma(X)=\sqrt{np(1-p)}=\sqrt{30}$ \qquad ……㉡
㉠, ㉡을 연립하여 풀면
$n=160$, $p=\dfrac{3}{4}$ (참)

ㄴ. $P(X=79)={}_{160}C_{79}\left(\dfrac{3}{4}\right)^{79}\left(\dfrac{1}{4}\right)^{81}$

$P(X=81)={}_{160}C_{81}\left(\dfrac{3}{4}\right)^{81}\left(\dfrac{1}{4}\right)^{79}$

$\therefore \dfrac{P(X=81)}{P(X=79)}=\dfrac{{}_{160}C_{81}\left(\dfrac{3}{4}\right)^{81}\left(\dfrac{1}{4}\right)^{79}}{{}_{160}C_{79}\left(\dfrac{3}{4}\right)^{79}\left(\dfrac{1}{4}\right)^{81}}=9$ (참)

ㄷ. $P(X=k) = {}_{160}C_k \left(\frac{3}{4}\right)^k \left(\frac{1}{4}\right)^{160-k}$

$P(X=160-k) = {}_{160}C_{160-k} \left(\frac{3}{4}\right)^{160-k} \left(\frac{1}{4}\right)^k$

$\therefore \dfrac{P(X=k)}{P(X=160-k)} = \dfrac{{}_{160}C_k \left(\frac{3}{4}\right)^k \left(\frac{1}{4}\right)^{160-k}}{\underset{={}_{160}C_k}{{}_{160}C_{160-k}} \left(\frac{3}{4}\right)^{160-k} \left(\frac{1}{4}\right)^k}$

$\qquad = \left(\frac{3}{4}\right)^{2k-160} \left(\frac{1}{4}\right)^{160-2k}$

$\qquad = 3^{2k-160}$

$\therefore \displaystyle\sum_{k=70}^{79} \dfrac{P(X=k)}{P(X=160-k)}$

$\quad = \displaystyle\sum_{k=70}^{79} 3^{2k-160} = \sum_{k=70}^{79} \left(\frac{1}{3}\right)^{160-2k}$

$\quad = \left(\frac{1}{3}\right)^{20} + \left(\frac{1}{3}\right)^{18} + \left(\frac{1}{3}\right)^{16} + \cdots + \left(\frac{1}{3}\right)^2$

이 값은 첫째항이 $\left(\frac{1}{3}\right)^2 = \frac{1}{9}$ 이고 공비가 $\left(\frac{1}{3}\right)^2 = \frac{1}{9}$ 인

등비수열의 첫째항부터 제 10항까지의 합과 같으므로

$\displaystyle\sum_{k=70}^{79} \dfrac{P(X=k)}{P(X=160-k)} = \dfrac{\frac{1}{9}\left\{1-\left(\frac{1}{9}\right)^{10}\right\}}{1-\frac{1}{9}}$

$\qquad = \frac{1}{8}\left\{1-\left(\frac{1}{9}\right)^{10}\right\}$

$\qquad = \frac{1}{8}\left\{1-\left(\frac{1}{3}\right)^{20}\right\}$ (참)

따라서 옳은 것은 ㄱ, ㄴ, ㄷ이다.

답 ㄱ, ㄴ, ㄷ

22

이 공장에서 생산되는 인형의 무게를 $X\,\mathrm{g}$이라 하면 확률변수 X는 정규분포 $N(500,\ 25^2)$을 따르므로 확률변수 $Z_1 = \dfrac{X-500}{25}$ 은 표준정규분포 $N(0,\ 1)$을 따른다.

이때, 인형의 무게가 $450\,\mathrm{g}$ 이하이거나 $550\,\mathrm{g}$ 이상일 확률은
$P(X \le 450) + P(X \ge 550)$

$= P\left(Z_1 \le \dfrac{450-500}{25}\right) + P\left(Z_1 \ge \dfrac{550-500}{25}\right)$

$= P(Z_1 \le -2) + P(Z_1 \ge 2) = 2P(Z_1 \ge 2)$

$= 2\{0.5 - P(0 \le Z_1 \le 2)\} = 2(0.5 - 0.48)$

$= 2 \times 0.02 = 0.04$

따라서 폐기 처분하는 인형의 개수를 Y라 하면 확률변수 Y는 이항분포 $B(2400,\ 0.04)$를 따르므로
$E(Y) = 2400 \times 0.04 = 96$

$\sigma(Y) = \sqrt{2400 \times 0.04 \times 0.96} = \sqrt{\left(\frac{96}{10}\right)^2} = \frac{48}{5}$

이때, 2400은 충분히 큰 수이므로 확률변수 Y는 근사적으로 정규분포 $N\left(96,\ \left(\frac{48}{5}\right)^2\right)$을 따르고 확률변수 $Z_2 = \dfrac{Y-96}{\frac{48}{5}}$ 은 표준정규분포 $N(0,\ 1)$을 따른다.

그러므로 구하는 확률은
$P(Y \ge 120) = P\left(Z_2 \ge \dfrac{120-96}{\frac{48}{5}}\right)$

$\qquad = P(Z_2 \ge 2.5)$

$\qquad = P(Z_2 \ge 0) - P(0 \le Z_2 \le 2.5)$

$\qquad = 0.5 - 0.49 = 0.01$

답 0.01

23

이 쇼핑몰에서 판매되는 S회사의 태블릿 PC의 개수를 X라 하면 확률변수 X는 이항분포 $B\left(36,\ \frac{a}{100}\right)$를 따르므로

$E(X) = 36 \times \dfrac{a}{100} = \dfrac{9}{25}a$

$\sigma(X) = \sqrt{36 \times \dfrac{a}{100} \times \left(1-\dfrac{a}{100}\right)} = \dfrac{3\sqrt{a(100-a)}}{50}$

이때, 36은 충분히 큰 수이므로 확률변수 X는 근사적으로 정규분포 $N\left(\dfrac{9}{25}a,\ \left(\dfrac{3\sqrt{a(100-a)}}{50}\right)^2\right)$을 따르고 확률변수 $Z = \dfrac{X-\frac{9}{25}a}{\frac{3\sqrt{a(100-a)}}{50}}$ 는 표준정규분포 $N(0,\ 1)$을 따른다.

$P(X \ge 24) = 0.0228$에서

$P\left(Z \ge \dfrac{24-\frac{9}{25}a}{\frac{3\sqrt{a(100-a)}}{50}}\right) = 0.0228$

이때, 주어진 표준정규분포표에서
$P(Z \geq 2) = 0.5 - 0.4772 = 0.0228$이므로

$$\frac{24 - \frac{9}{25}a}{\frac{3\sqrt{a(100-a)}}{50}} = 2$$

$$24 - \frac{9}{25}a = \frac{3\sqrt{a(100-a)}}{25}$$

$$200 - 3a = \sqrt{a(100-a)} \quad \cdots\cdots \bigcirc$$

$$9a^2 - 1200a + 40000 = -a^2 + 100a$$

$$10a^2 - 1300a + 40000 = 0, \quad a^2 - 130a + 4000 = 0$$

$$(a-50)(a-80) = 0$$

$$\therefore \ a = 50 \left(\because \bigcirc \text{에서} \ a \leq \frac{200}{3} \right)$$

답 50

본문 pp.176~185

유형연습 07 통계적 추정

01-1 $\frac{31}{36}$	01-2 5	02-1 $\frac{1}{4}$
02-2 $\frac{17}{50}$	02-3 8	03-1 3
03-2 118.59	04-1 18	04-2 8
05-1 0.2119	05-2 0.1587	06-1 121.29
06-2 6400	06-3 31	07-1 74
07-2 64	07-3 6	

01-1

확률변수 \overline{X}가 가질 수 있는 값은 -1, $-\frac{1}{2}$, 0, $\frac{1}{2}$, 1
이므로

$$P(\overline{X} \leq 0) = P(\overline{X} = -1) + P\left(\overline{X} = -\frac{1}{2}\right) + P(\overline{X} = 0)$$

크기가 2인 표본을 (X_1, X_2)라 하면 임의추출할 때 나오는
경우는 다음과 같다.

(i) $\overline{X} = -1$일 때,

$(-1, -1)$일 때이므로 이 경우의 확률은

$$\frac{1}{2} \times \frac{1}{2} = \frac{1}{4}$$

(ii) $\overline{X} = -\frac{1}{2}$일 때,

$(-1, 0)$, $(0, -1)$일 때이므로 이 경우의 확률은

$$\frac{1}{2} \times \frac{1}{3} + \frac{1}{3} \times \frac{1}{2} = \frac{1}{3}$$

(iii) $\overline{X} = 0$일 때,

$(-1, 1)$, $(0, 0)$, $(1, -1)$일 때이므로 이 경우의 확률은

$$\frac{1}{2} \times \frac{1}{6} + \frac{1}{3} \times \frac{1}{3} + \frac{1}{6} \times \frac{1}{2} = \frac{5}{18}$$

(i), (ii), (iii)에서 구하는 확률은

$$\frac{1}{4} + \frac{1}{3} + \frac{5}{18} = \frac{31}{36}$$

답 $\frac{31}{36}$

01-2

주머니에 숫자 1이 적힌 공 1개, 숫자 5가 적힌 공 n개가 들
어 있으므로 이 주머니에서 임의로 1개의 공을 꺼낼 때, 꺼낸
공에 적힌 수를 확률변수 X라 하면

$P(X=1)=\dfrac{1}{n+1}$, $P(X=5)=\dfrac{n}{n+1}$

첫 번째 꺼낸 공에 적힌 수를 X_1, 두 번째 꺼낸 공에 적힌 수를 X_2라 하면

$\overline{X}=\dfrac{X_1+X_2}{2}$

$\overline{X}=3$, 즉 $X_1+X_2=6$인 경우를 X_1, X_2의 순서쌍 $(X_1,\ X_2)$로 나타내면 $(1,\ 5)$, $(5,\ 1)$이므로

$P(\overline{X}=3)=\dfrac{1}{n+1}\times\dfrac{n}{n+1}+\dfrac{n}{n+1}\times\dfrac{1}{n+1}$

$\qquad\qquad\ =\dfrac{2n}{(n+1)^2}=\dfrac{5}{18}$

$36n=5(n+1)^2$, $5n^2-26n+5=0$

$(5n-1)(n-5)=0$

$\therefore\ n=\dfrac{1}{5}$ 또는 $n=5$

따라서 구하는 자연수 n의 값은 5이다.

답 5

02-1

확률의 총합은 1이므로 $\dfrac{1}{8}+a+b=1$

$\therefore\ a+b=\dfrac{7}{8}$ ······㉠

모집단에서 평균을 구하면

$E(X)=0\times\dfrac{1}{8}+2\times a+4\times b=2a+4b$

이때, $E(\overline{X})=E(X)=2$이므로 $2a+4b=2$

$\therefore\ a+2b=1$ ······㉡

㉠, ㉡을 연립하여 풀면

$a=\dfrac{3}{4}$, $b=\dfrac{1}{8}$

즉, X의 확률분포를 표로 나타내면 다음과 같다.

X	0	2	4	합계
$P(X=x)$	$\dfrac{1}{8}$	$\dfrac{3}{4}$	$\dfrac{1}{8}$	1

모집단에서 분산을 구하면

$V(X)=0^2\times\dfrac{1}{8}+2^2\times\dfrac{3}{4}+4^2\times\dfrac{1}{8}-2^2=1$

이때, 표본의 크기 $n=4$이므로

$V(\overline{X})=\dfrac{V(X)}{n}=\dfrac{1}{4}$

답 $\dfrac{1}{4}$

02-2

확률의 총합은 1이므로 $\dfrac{1}{2}+a+b=1$

$\therefore\ a+b=\dfrac{1}{2}$ ······㉠

모집단에서 평균을 구하면

$E(X)=10\times\dfrac{1}{2}+20\times a+30\times b$

$\qquad\ =20a+30b+5$

이때, $E(\overline{X})=E(X)=18$이므로 $20a+30b+5=18$

$\therefore\ 20a+30b=13$ ······㉡

㉠, ㉡을 연립하여 풀면

$a=\dfrac{1}{5}$, $b=\dfrac{3}{10}$

즉, X의 확률분포를 표로 나타내면 다음과 같다.

X	10	20	30	합계
$P(X=x)$	$\dfrac{1}{2}$	$\dfrac{1}{5}$	$\dfrac{3}{10}$	1

크기가 2인 표본을 $(X_1,\ X_2)$라 할 때, $\overline{X}=\dfrac{X_1+X_2}{2}$이므로 $\overline{X}=20$, 즉 $X_1+X_2=40$인 경우는

$(10,\ 30)$, $(20,\ 20)$, $(30,\ 10)$

$\therefore\ P(\overline{X}=20)=\dfrac{1}{2}\times\dfrac{3}{10}+\dfrac{1}{5}\times\dfrac{1}{5}+\dfrac{3}{10}\times\dfrac{1}{2}$

$\qquad\qquad\qquad\ =\dfrac{17}{50}$

답 $\dfrac{17}{50}$

02-3

주머니에서 임의로 1개의 공을 꺼낼 때, 공에 적힌 숫자를 확률변수 X라 하고 X의 확률분포를 표로 나타내면 다음과 같다.

X	1	3	5	7	9	합계
$P(X=x)$	$\dfrac{1}{5}$	$\dfrac{1}{5}$	$\dfrac{1}{5}$	$\dfrac{1}{5}$	$\dfrac{1}{5}$	1

모집단에서 평균과 분산을 각각 구하면

$E(X)=1\times\dfrac{1}{5}+3\times\dfrac{1}{5}+5\times\dfrac{1}{5}+7\times\dfrac{1}{5}+9\times\dfrac{1}{5}$

$\qquad\ =5$

$$V(X) = 1^2 \times \frac{1}{5} + 3^2 \times \frac{1}{5} + 5^2 \times \frac{1}{5} + 7^2 \times \frac{1}{5} + 9^2 \times \frac{1}{5} - 5^2$$
$$= 8$$

이때, 표본의 크기 $n=25$이므로

$$V(\overline{X}) = \frac{V(X)}{n} = \frac{8}{25}$$

$$\therefore V(5\overline{X}) = 5^2 V(\overline{X}) = 25 \times \frac{8}{25} = 8$$

<div align="right">답 8</div>

03-1

빵 1개의 무게를 확률변수 X라 하면 X는 정규분포 $N(150, 12^2)$을 따르고, 표본의 크기 $n=9$이므로 표본평균 \overline{X}는 정규분포 $N\left(150, \frac{12^2}{9}\right)$, 즉 $N(150, 4^2)$을 따른다.

즉, 확률변수 Z에 대하여 $Z = \frac{\overline{X} - 150}{4}$이므로

$$P(\overline{X} \leq 142) = P\left(Z \leq \frac{142-150}{4}\right) = P(Z \leq -2)$$

또한, $P(Z \leq -2) = P(Z \geq 2)$이므로
$P(\overline{X} \leq 142) = P(Z \geq k-1)$에서
$P(Z \geq 2) = P(Z \geq k-1)$
따라서 $k-1=2$이므로
$k=3$

<div align="right">답 3</div>

03-2

라면 1개의 무게를 확률변수 X라 하면 X는 정규분포 $N(120, 6^2)$을 따르고 표본의 크기 $n=64$이므로 표본평균 \overline{X}는 정규분포 $N\left(120, \frac{6^2}{64}\right)$, 즉 $N\left(120, \left(\frac{3}{4}\right)^2\right)$을 따른다.

이때, $Z = \frac{\overline{X} - 120}{\frac{3}{4}}$으로 놓으면 확률변수 Z는 표준정규분

포 $N(0, 1)$을 따르므로
$P(\overline{X} < c) \leq 0.03$에서

$$P\left(Z < \frac{c-120}{\frac{3}{4}}\right) \leq 0.03$$

$$= 0.5 - 0.47$$
$$= P(Z \leq 0) - P(-1.88 \leq Z \leq 0)$$
$$= P(Z < -1.88)$$

즉, $\dfrac{c-120}{\frac{3}{4}} \leq -1.88$이므로

$$c \leq -1.88 \times \frac{3}{4} + 120$$

$$= 118.59$$

따라서 상수 c의 최댓값은 118.59이다.

<div align="right">답 118.59</div>

04-1

표본평균 \overline{X}는 정규분포 $N\left(20, \left(\frac{2}{3}\right)^2\right)$을 따르므로

$Z_{\overline{X}} = \dfrac{\overline{X} - 20}{\frac{2}{3}}$으로 놓으면 확률변수 $Z_{\overline{X}}$는 표준정규분포

$N(0, 1)$을 따른다.

또한, 표본평균 \overline{Y}는 정규분포 $N(12, 2^2)$을 따르므로

$Z_{\overline{Y}} = \dfrac{\overline{Y} - 12}{2}$로 놓으면 확률변수 $Z_{\overline{Y}}$는 표준정규분포

$N(0, 1)$을 따른다.
$P(\overline{X} \geq a) = P(\overline{Y} \leq 18)$에서

$$P\left(Z_{\overline{X}} \geq \frac{a-20}{\frac{2}{3}}\right) = P\left(Z_{\overline{Y}} \leq \frac{18-12}{2}\right)$$

$$\therefore P\left(Z_{\overline{X}} \geq \frac{a-20}{\frac{2}{3}}\right) = P(Z_{\overline{Y}} \leq 3)$$

이때, $P(Z \leq 3) = P(Z \geq -3)$이므로 $\dfrac{a-20}{\frac{2}{3}} = -3$

$$\therefore a = 18$$

<div align="right">답 18</div>

04-2

표본평균 \overline{X}는 정규분포 $N\left(40, \left(\frac{2}{3}\right)^2\right)$을 따르므로

$Z_{\overline{X}} = \dfrac{\overline{X} - 40}{\frac{2}{3}}$으로 놓으면 확률변수 $Z_{\overline{X}}$는 표준정규분포

$N(0, 1)$을 따른다.

또한, 표본평균 \overline{Y}는 정규분포 $N\left(60,\ \left(\dfrac{\sigma}{6}\right)^2\right)$을 따르므로

$Z_{\overline{Y}}=\dfrac{\overline{Y}-60}{\dfrac{\sigma}{6}}$으로 놓으면 확률변수 $Z_{\overline{Y}}$는 표준정규분포

$N(0,\ 1)$을 따른다.

$$\begin{aligned}P(\overline{X}\leq41)&=P\left(Z_{\overline{X}}\leq\dfrac{41-40}{\dfrac{2}{3}}\right)\\&=P(Z_{\overline{X}}\leq1.5)\\&=P(Z_{\overline{X}}\leq0)+P(0\leq Z_{\overline{X}}\leq1.5)\\&=0.5+P(0\leq Z_{\overline{X}}\leq1.5)\end{aligned}$$

$$\begin{aligned}P(\overline{Y}\geq62)&=P\left(Z_{\overline{Y}}\geq\dfrac{62-60}{\dfrac{\sigma}{6}}\right)\\&=P\left(Z_{\overline{Y}}\geq\dfrac{12}{\sigma}\right)\\&=P(Z_{\overline{Y}}\geq0)-P\left(0\leq Z_{\overline{Y}}\leq\dfrac{12}{\sigma}\right)\\&=0.5-P\left(0\leq Z_{\overline{Y}}\leq\dfrac{12}{\sigma}\right)\end{aligned}$$

이때, $P(\overline{X}\leq41)+P(\overline{Y}\geq62)=1$이므로

$\{0.5+P(0\leq Z_{\overline{X}}\leq1.5)\}+\left\{0.5-P\left(0\leq Z_{\overline{Y}}\leq\dfrac{12}{\sigma}\right)\right\}=1$

$\therefore\ P(0\leq Z_{\overline{X}}\leq1.5)=P\left(0\leq Z_{\overline{Y}}\leq\dfrac{12}{\sigma}\right)$

따라서 $1.5=\dfrac{12}{\sigma}$이므로 $\sigma=8$

답 8

05-1

이 공장에서 생산한 생수 1병의 무게를 확률변수 X라 하면 X는 정규분포 $N(500,\ 10^2)$을 따른다.

이 공장에서 생산하는 생수 한 세트에 담긴 생수 25병의 무게의 평균을 \overline{X}라 하자.

\overline{X}는 정규분포 $N\left(500,\ \dfrac{10^2}{25}\right)$, 즉 $N(500,\ 2^2)$을 따르므로

$Z=\dfrac{\overline{X}-500}{2}$으로 놓으면 확률변수 Z는 표준정규분포

$N(0,\ 1)$을 따른다.

생수 한 세트의 무게가 $12460\,\mathrm{g}$ 이하이면 판매하지 않으므로 임의로 선택한 생수 한 세트가 판매되지 않으려면

$25\overline{X}\leq12460$, 즉 $\overline{X}\leq498.4$이어야 한다.

따라서 구하는 확률은

$$\begin{aligned}P(\overline{X}\leq498.4)&=P\left(Z\leq\dfrac{498.4-500}{2}\right)\\&=P(Z\leq-0.8)\\&=P(Z\geq0.8)\\&=P(Z\geq0)-P(0\leq Z\leq0.8)\\&=0.5-0.2881=0.2119\end{aligned}$$

답 0.2119

05-2

이 회사에서 생산하는 노트북 1대의 무게를 확률변수 X라 하면 X는 정규분포 $N(900,\ 20^2)$을 따른다. 이 회사에서 생산하는 노트북 중에서 임의추출한 4대의 무게의 평균을 \overline{X}라 하자.

\overline{X}는 정규분포 $N\left(900,\ \dfrac{20^2}{4}\right)$, 즉 $N(900,\ 10^2)$을 따르므

로 $Z=\dfrac{\overline{X}-900}{10}$으로 놓으면 확률변수 Z는 표준정규분포

$N(0,\ 1)$을 따른다.

이 회사에서 생산하는 노트북 중에서 임의추출한 4대의 무게의 합이 $x\,\mathrm{g}$ 이하일 확률이 0.8413이므로

$$\begin{aligned}P(4\overline{X}\leq x)&=P\left(\overline{X}\leq\dfrac{x}{4}\right)\\&=P\left(Z\leq\dfrac{\dfrac{x}{4}-900}{10}\right)\\&=0.8413\end{aligned}$$

주어진 표준정규분포표에서 $P(0\leq Z\leq1)=0.3413$이므로

$$\begin{aligned}0.8413&=0.5+0.3413\\&=P(Z\leq0)+P(0\leq Z\leq1)\\&=P(Z\leq1)\end{aligned}$$

즉, $\dfrac{\dfrac{x}{4}-900}{10}=1$이므로

$\dfrac{1}{4}x=910$

따라서 노트북 1대의 무게가 $\left(\dfrac{1}{4}x+10\right)\mathrm{g}$, 즉 $920\,\mathrm{g}$ 이상일 확률을 구하면

$$P(X \geq 920) = P\left(Z \geq \frac{920-900}{20}\right)$$
$$= P(Z \geq 1)$$
$$= P(Z \geq 0) - P(0 \leq Z \leq 1)$$
$$= 0.5 - 0.3413 = 0.1587$$

<div align="right">답 0.1587</div>

06-1

$n > 50$에서 표본의 크기 n이 충분히 크므로 모표준편차 대신 표본표준편차 5를 이용할 수 있다.

표본평균 $\bar{x} = 20$, 표본표준편차 $s = 5$이므로 모평균 m에 대한 신뢰도 99%의 신뢰구간을 구하면

$$20 - 2.58 \times \frac{5}{\sqrt{n}} \leq m \leq 20 + 2.58 \times \frac{5}{\sqrt{n}}$$

이때, 주어진 신뢰구간이 $18.71 \leq m \leq a$이므로

$$20 - 2.58 \times \frac{5}{\sqrt{n}} = 18.71$$에서

$$2.58 \times \frac{5}{\sqrt{n}} = 1.29$$

$$\sqrt{n} = 10 \qquad \therefore n = 100$$

또한, $20 + 2.58 \times \frac{5}{\sqrt{n}} = a$에서

$$a = 21.29$$

$$\therefore n + a = 100 + 21.29 = 121.29$$

<div align="right">답 121.29</div>

06-2

표본평균 \bar{X}는 정규분포 $N\left(120, \left(\frac{10}{\sqrt{n}}\right)^2\right)$을 따르므로

$Z = \dfrac{\bar{X} - 120}{\dfrac{10}{\sqrt{n}}}$으로 놓으면 확률변수 Z는 표준정규분포

$N(0, 1)$을 따른다.

$$\therefore P\left(|\bar{X} - 120| \leq \frac{1}{4}\right)$$
$$= P\left(-\frac{1}{4} \leq \bar{X} - 120 \leq \frac{1}{4}\right)$$
$$= P\left(120 - \frac{1}{4} \leq \bar{X} \leq 120 + \frac{1}{4}\right)$$
$$= P\left(\frac{120 - \frac{1}{4} - 120}{\frac{10}{\sqrt{n}}} \leq Z \leq \frac{120 + \frac{1}{4} - 120}{\frac{10}{\sqrt{n}}}\right)$$
$$= P\left(-\frac{\sqrt{n}}{40} \leq Z \leq \frac{\sqrt{n}}{40}\right)$$

이때, $P(0 \leq Z \leq 2) = 0.475$에서

$P(-2 \leq Z \leq 2) = 2 \times 0.475 = 0.95$이므로

$P\left(|\bar{X} - 120| \leq \frac{1}{4}\right) \geq 0.95$가 성립하려면

$$-\frac{\sqrt{n}}{40} \leq -2, \frac{\sqrt{n}}{40} \geq 2$$이어야 한다.

즉, $\sqrt{n} \geq 80$에서 $n \geq 6400$

따라서 자연수 n의 최솟값은 6400이다.

<div align="right">답 6400</div>

06-3

표본평균을 \bar{x}라 하면 모표준편차가 σ, 표본의 크기가 n이므로 모평균 m에 대한 신뢰도 99%의 신뢰구간은

$$\bar{x} - 2.58 \times \frac{\sigma}{\sqrt{n}} \leq m \leq \bar{x} + 2.58 \times \frac{\sigma}{\sqrt{n}} \qquad \cdots\cdots \ㄱ$$

ㄱ이 $34.36 \leq m \leq 75.64$와 같으므로

$$\bar{x} - 2.58 \times \frac{\sigma}{\sqrt{n}} = 34.36, \ \bar{x} + 2.58 \times \frac{\sigma}{\sqrt{n}} = 75.64$$

위의 두 식을 연립하여 풀면 $\bar{x} = 55, \frac{\sigma}{\sqrt{n}} = 8$

즉, 모평균 m에 대한 신뢰도 95%의 신뢰구간은

$$\bar{x} - 1.96 \times \frac{\sigma}{\sqrt{n}} \leq m \leq \bar{x} + 1.96 \times \frac{\sigma}{\sqrt{n}}$$에서

$$55 - 1.96 \times 8 \leq m \leq 55 + 1.96 \times 8$$
$$55 - 15.68 \leq m \leq 55 + 15.68$$
$$\therefore 39.32 \leq m \leq 70.68$$

따라서 모평균 m에 대한 신뢰도 95%의 신뢰구간에 속하는 자연수의 개수는 40, 41, 42, \cdots, 70의 31이다.

<div align="right">답 31</div>

07-1

$a-l \le m \le a+2l$에서

$(a+2l)-(a-l)=3l$

즉, $3l$은 신뢰도 99%로 추정한 모평균의 신뢰구간의 길이이다.

이때, 모표준편차 $\sigma=10$, 표본의 크기는 n이므로

$3l=2\times2.58\times\dfrac{10}{\sqrt{n}}$ ∴ $l=\dfrac{17.2}{\sqrt{n}}$

그런데 $l<2$이므로 $\dfrac{17.2}{\sqrt{n}}<2$, $\sqrt{n}>8.6$

∴ $n>73.96$

따라서 조건을 만족시키는 자연수 n의 최솟값은 74이다.

답 74

07-2

크기가 16인 표본에서 모평균 m에 대한 신뢰도 $\alpha\%$의 신뢰구간의 길이는

$b-a=2k\times\dfrac{\sigma}{\sqrt{16}}=5$ (단, k는 양수)

∴ $k\sigma=10$ ······㉠

크기가 n인 표본에서 모평균에 대한 신뢰도 $\alpha\%$의 신뢰구간의 길이는

$d-c=2k\times\dfrac{\sigma}{\sqrt{n}}$

$=\dfrac{2}{\sqrt{n}}\times10$ (∵ ㉠) $=\dfrac{5}{2}$

$\sqrt{n}=8$ ∴ $n=64$

답 64

다른풀이

신뢰도가 $\alpha\%$로 일정하고 신뢰구간의 길이 $d-c=\dfrac{5}{2}$는

$b-a$의 $\dfrac{1}{2}$배이므로 표본의 크기는 $2^2=4$배이다.

∴ $n=16\times4=64$

07-3

표본평균 $\overline{X_A}$는 정규분포 $\mathrm{N}\left(m_1,\left(\dfrac{\sigma}{\sqrt{n_1}}\right)^2\right)$을 따르고 표본평균 $\overline{X_B}$는 정규분포 $\mathrm{N}\left(m_2,\left(\dfrac{2\sigma}{\sqrt{n_2}}\right)^2\right)$을 따른다.

모평균 m_1에 대한 신뢰도 95%의 신뢰구간의 길이는

$2\times2\times\dfrac{\sigma}{\sqrt{n_1}}=\dfrac{4\sigma}{\sqrt{n_1}}$

모평균 m_2에 대한 신뢰도 99%의 신뢰구간의 길이는

$2\times2.6\times\dfrac{2\sigma}{\sqrt{n_2}}=\dfrac{10.4\sigma}{\sqrt{n_2}}$

즉, $\dfrac{4\sigma}{\sqrt{n_1}}>\dfrac{10.4\sigma}{\sqrt{n_2}}$이어야 하므로

$\sqrt{\dfrac{n_2}{n_1}}>2.6$, $\dfrac{n_2}{n_1}>6.76$

∴ $n_2>6.76n_1$

따라서 $n_2\ge kn_1$을 만족시키는 자연수 k의 최댓값은 6이다.

답 6

본문 pp.186~189

개념마무리

01 ④	**02** $\dfrac{1}{9}$	**03** 5	**04** 37
05 8	**06** 58	**07** $\dfrac{9}{2}$	**08** ㄱ, ㄴ, ㄷ
09 ⑤	**10** 0.84	**11** 137	**12** ㄱ, ㄴ
13 124	**14** ②	**15** 144	**16** 64
17 674	**18** ㄱ, ㄷ	**19** 125	**20** 23
21 ③	**22** 28		

01

크기가 2인 표본을 임의추출하여 구한 표본평균이 \overline{X}이므로 임의추출한 표본을 X_1, X_2라 하면

$\overline{X}=\dfrac{X_1+X_2}{2}$

X_1, X_2에 따른 확률변수 \overline{X}의 값을 표로 나타내면 다음과 같다.

X_2＼X_1	2	5	8	10
2	2	$\dfrac{7}{2}$	5	6
5	$\dfrac{7}{2}$	5	$\dfrac{13}{2}$	$\dfrac{15}{2}$
8	5	$\dfrac{13}{2}$	8	9
10	6	$\dfrac{15}{2}$	9	10

따라서 서로 다른 \overline{X}의 개수는

2, $\dfrac{7}{2}$, 5, 6, $\dfrac{13}{2}$, $\dfrac{15}{2}$, 8, 9, 10의 9이다.

<div align="right">답 ④</div>

02

확률의 총합은 1이므로 $a+2b=1$

$\therefore a=1-2b$ ······㉠

크기가 2인 표본을 (X_1, X_2)라 하면 임의추출할 때 $\overline{X}=4$,
즉 $X_1+X_2=8$인 경우는 다음과 같다.

(ⅰ) $(2, 6)$ 또는 $(6, 2)$일 때,

이 경우의 확률은 $ab+ba=2ab$

(ⅱ) $(4, 4)$일 때,

이 경우의 확률은 $b\times b=b^2$

이때, $\mathrm{P}(\overline{X}=4)=\dfrac{1}{3}$이므로 (ⅰ), (ⅱ)에 의하여

$2ab+b^2=\dfrac{1}{3}$

위 등식에 ㉠을 대입하면 $2b(1-2b)+b^2=\dfrac{1}{3}$

$-3b^2+2b=\dfrac{1}{3}$, $9b^2-6b+1=0$

$(3b-1)^2=0$ $\therefore b=\dfrac{1}{3}$

이 값을 ㉠에 대입하여 풀면 $a=\dfrac{1}{3}$

$\therefore ab=\dfrac{1}{3}\times\dfrac{1}{3}=\dfrac{1}{9}$

<div align="right">답 $\dfrac{1}{9}$</div>

03

주머니 속에 들어 있는 총 카드의 장수는

$1+2+3+\cdots+n=\dfrac{n(n+1)}{2}$

이때, 확률변수 \overline{X}가 가질 수 있는 값은 1, $\dfrac{3}{2}$, 2, \cdots, n이
고 크기가 2인 표본을 (X_1, X_2)라 하면 임의추출할 때
$\overline{X}\leq2$인 경우는 다음과 같다.

(ⅰ) $\overline{X}=1$, 즉 $X_1+X_2=2$일 때,

$(1, 1)$일 때이므로 $\overline{X}=1$일 확률은

$$\dfrac{1}{\dfrac{n(n+1)}{2}}\times\dfrac{1}{\dfrac{n(n+1)}{2}}=\dfrac{4}{n^2(n+1)^2}$$

(ⅱ) $\overline{X}=\dfrac{3}{2}$, 즉 $X_1+X_2=3$일 때,

$(1, 2)$ 또는 $(2, 1)$일 때이므로 $\overline{X}=\dfrac{3}{2}$일 확률은

$$2\times\dfrac{1}{\dfrac{n(n+1)}{2}}\times\dfrac{2}{\dfrac{n(n+1)}{2}}=\dfrac{16}{n^2(n+1)^2}$$

(ⅲ) $\overline{X}=2$, 즉 $X_1+X_2=4$일 때,

① $(1, 3)$ 또는 $(3, 1)$일 때, 이 경우의 확률은

$$2\times\dfrac{1}{\dfrac{n(n+1)}{2}}\times\dfrac{3}{\dfrac{n(n+1)}{2}}=\dfrac{24}{n^2(n+1)^2}$$

② $(2, 2)$일 때, 이 경우의 확률은

$$\dfrac{2}{\dfrac{n(n+1)}{2}}\times\dfrac{2}{\dfrac{n(n+1)}{2}}=\dfrac{16}{n^2(n+1)^2}$$

①, ②에서 $\overline{X}=2$일 확률은

$$\dfrac{24}{n^2(n+1)^2}+\dfrac{16}{n^2(n+1)^2}=\dfrac{40}{n^2(n+1)^2}$$

(ⅰ), (ⅱ), (ⅲ)에서

$\mathrm{P}(\overline{X}\leq2)=\mathrm{P}(\overline{X}=1)+\mathrm{P}\left(\overline{X}=\dfrac{3}{2}\right)+\mathrm{P}(\overline{X}=2)$

$\qquad=\dfrac{4}{n^2(n+1)^2}+\dfrac{16}{n^2(n+1)^2}+\dfrac{40}{n^2(n+1)^2}$

$\qquad=\dfrac{60}{n^2(n+1)^2}$

이때, $\mathrm{P}(\overline{X}\leq2)=\dfrac{1}{15}$이므로 $\dfrac{60}{n^2(n+1)^2}=\dfrac{1}{15}$

$n^2(n+1)^2=900$, $n(n+1)=30$ $(\because n>0)$

$\therefore n=5$

<div align="right">답 5</div>

04

모집단의 확률변수를 X라 하면 X는 이항분포 $\mathrm{B}\left(18, \dfrac{1}{3}\right)$
을 따르므로

$$E(X) = 18 \times \frac{1}{3} = 6$$

$$V(X) = 18 \times \frac{1}{3} \times \frac{2}{3} = 4$$

이때, 표본의 크기 $n=4$이므로

$$E(\overline{X}) = E(X) = 6$$

$$V(\overline{X}) = \frac{V(X)}{4} = 1$$

따라서 $V(\overline{X}) = E(\overline{X}^2) - \{E(\overline{X})\}^2$이므로

$$E(\overline{X}^2) = V(\overline{X}) + \{E(\overline{X})\}^2$$
$$= 1 + 6^2 = 37$$

<div align="right">답 37</div>

05

확률의 총합은 1이므로 $\frac{1}{6} + a + b = 1$에서

$$a + b = \frac{5}{6} \qquad \cdots\cdots \text{㉠}$$

모집단에서 평균을 구하면

$$E(X) = 1 \times \frac{1}{6} + 3 \times a + 6 \times b = 3a + 6b + \frac{1}{6}$$

$E(\overline{X}) = E(X) = \frac{14}{3}$이므로

$$3a + 6b + \frac{1}{6} = \frac{14}{3}, \ 3a + 6b = \frac{9}{2}$$

$$\therefore a + 2b = \frac{3}{2} \qquad \cdots\cdots \text{㉡}$$

㉠, ㉡을 연립하여 풀면 $a = \frac{1}{6}$, $b = \frac{2}{3}$ —— (가)

모집단에서 분산을 구하면

$$V(X) = 1^2 \times \frac{1}{6} + 3^2 \times \frac{1}{6} + 6^2 \times \frac{2}{3} - \left(\frac{14}{3}\right)^2$$
$$= \frac{35}{9}$$

이때, 표본의 크기가 n이므로

$$V(\overline{X}) = \frac{V(X)}{n} = \frac{35}{9n}$$ —— (나)

$V(\overline{X}) \leq \frac{1}{2}$에서 $\frac{35}{9n} \leq \frac{1}{2}$, $n \geq \frac{70}{9}$

따라서 자연수 n의 최솟값은 8이다. —— (다)

<div align="right">답 8</div>

단계	채점 기준	배점
(가)	확률의 총합이 1이고, $E(\overline{X}) = \frac{14}{3}$임을 이용하여 a, b의 값을 각각 구한 경우	40%
(나)	표본평균의 분산과 모분산의 관계를 이용하여 $V(\overline{X})$를 n을 이용하여 나타낸 경우	40%
(다)	자연수 n의 최솟값을 구한 경우	20%

06

주머니에서 1개의 공을 꺼냈을 때, 공에 적힌 수를 확률변수 X라 하자.

공을 세 번 꺼내어 공에 적힌 수의 평균이 1이려면 세 번 모두 1이 적힌 공을 꺼내야 하므로

$$P(\overline{X} = 1) = \{P(X = 1)\}^3$$

같은 방법으로 $P(\overline{X} = 8) = \{P(X = 8)\}^3$

이때, $P(\overline{X} = 1) = \frac{1}{27}$, $P(\overline{X} = 8) = \frac{1}{64}$이므로

$$P(X = 1) = \frac{1}{3}, \ P(X = 8) = \frac{1}{4}$$

$$\therefore P(X = 4) = 1 - \{P(X = 1) + P(X = 8)\}$$
$$= 1 - \left(\frac{1}{3} + \frac{1}{4}\right) = \frac{5}{12}$$

즉, 확률변수 X의 확률분포를 표로 나타내면 다음과 같다.

X	1	4	8	합계
$P(X=x)$	$\frac{1}{3}$	$\frac{5}{12}$	$\frac{1}{4}$	1

$$\therefore E(X) = 1 \times \frac{1}{3} + 4 \times \frac{5}{12} + 8 \times \frac{1}{4} = 4$$

$$V(X) = 1^2 \times \frac{1}{3} + 4^2 \times \frac{5}{12} + 8^2 \times \frac{1}{4} - 4^2 = 7$$

이때, 표본의 크기 $n = 3$이므로

$$E(\overline{X}) = E(X) = 4, \ V(\overline{X}) = \frac{V(X)}{n} = \frac{7}{3}$$

$$\therefore E(\overline{X}^2) = V(\overline{X}) + \{E(\overline{X})\}^2 = \frac{7}{3} + 4^2 = \frac{55}{3}$$

따라서 $p = 3$, $q = 55$이므로 $p + q = 58$

<div align="right">답 58</div>

07

주머니에서 한 개의 공을 2번 꺼내어 얻은 숫자를 X_1, X_2, 두 수의 표본평균을 \overline{X}라 하면

$$\overline{X}=\frac{X_1+X_2}{2}$$

각 X_1, X_2에 따른 확률변수 \overline{X}의 값을 표로 나타내면 다음과 같다.

X_2＼X_1	1	2	3	4
1	✕	$\frac{3}{2}$	2	$\frac{5}{2}$
2	$\frac{3}{2}$	✕	$\frac{5}{2}$	3
3	2	$\frac{5}{2}$	✕	$\frac{7}{2}$
4	$\frac{5}{2}$	3	$\frac{7}{2}$	✕

각 X_1, X_2에 따른 표본분산
$$S^2=\frac{1}{2-1}\{(X_1-\overline{X})^2+(X_2-\overline{X})^2\}$$
의 값을 표로 나타내면 다음과 같다.

X_2＼X_1	1	2	3	4
1	✕	$\frac{1}{2}$	2	$\frac{9}{2}$
2	$\frac{1}{2}$	✕	$\frac{1}{2}$	2
3	2	$\frac{1}{2}$	✕	$\frac{1}{2}$
4	$\frac{9}{2}$	2	$\frac{1}{2}$	✕

따라서 X_1, X_2의 순서쌍 $(X_1,\ X_2)$가 $(1,\ 4)$ 또는 $(4,\ 1)$일 때, 분산 S^2은 최댓값 $\frac{9}{2}$를 갖는다.

답 $\frac{9}{2}$

08

확률변수 X가 정규분포 $N(300,\ 36^2)$을 따르므로 이 모집단에서 임의추출한 크기가 36인 표본의 표본평균 \overline{X}에 대하여
$$E(\overline{X})=300,\ \sigma(\overline{X})=\frac{36}{\sqrt{36}}=6$$

ㄱ. $E(X)+E(\overline{X})=300+300=600$ (참)

ㄴ. $\sigma(X)+\sigma(\overline{X})=36+6=42$ (참)

ㄷ. $Z_X=\frac{X-300}{36}$으로 놓으면 확률변수 Z_X는 표준정규분포 $N(0,\ 1)$을 따르므로
$$P(X\leq336)=P\left(Z_X\leq\frac{336-300}{36}\right)$$
$$=P(Z_X\leq1)\quad\cdots\cdots\text{ㄱ}$$

한편, 확률변수 \overline{X}는 정규분포 $N(300,\ 6^2)$을 따르므로 $Z_{\overline{X}}=\frac{\overline{X}-300}{6}$으로 놓으면 확률변수 $Z_{\overline{X}}$는 표준정규분포 $N(0,\ 1)$을 따른다.
$$\therefore\ P(\overline{X}\leq294)=P\left(Z_{\overline{X}}\leq\frac{294-300}{6}\right)$$
$$=P(Z_{\overline{X}}\leq-1)$$
$$=P(Z_{\overline{X}}\geq1)\quad\cdots\cdots\text{ㄴ}$$

㉠, ㉡에서
$$P(X\leq336)+P(\overline{X}\leq294)$$
$$=P(Z_X\leq1)+P(Z_{\overline{X}}\geq1)$$
$$=1\ (참)$$
따라서 옳은 것은 ㄱ, ㄴ, ㄷ이다.

답 ㄱ, ㄴ, ㄷ

09

모평균 $m=75$, 모표준편차 $\sigma=5$, 표본의 크기 $n=25$이므로
$$E(\overline{X})=m=75,\ V(\overline{X})=\frac{\sigma^2}{n}=\frac{25}{25}=1$$
즉, 확률변수 \overline{X}는 정규분포 $N(75,\ 1^2)$을 따르므로 $Z=\overline{X}-75$로 놓으면 확률변수 Z는 표준정규분포 $N(0,\ 1)$을 따른다.

ㄱ. $P(|Z|\leq c)=1-0.06=0.94$이므로
$$P(0\leq Z\leq c)=\frac{1}{2}P(|Z|\leq c)=0.47$$
이때, $P(Z>a)=0.05$에서
$$P(0\leq Z\leq a)=0.5-0.05=0.45$$
따라서 $P(0\leq Z\leq a)<P(0\leq Z\leq c)$이므로
$a<c$ (참)

ㄴ. $P(\overline{X}\leq c+75)=P(Z\leq c)$
$$=0.5+P(0\leq Z\leq c)$$
$$=0.5+0.47\ (\because\ \text{ㄱ})$$
$$=0.97\ (참)$$

ㄷ. $P(\overline{X}>b)=P(Z>b-75)=0.01$이므로
$$P(0\leq Z\leq b-75)=0.5-0.01=0.49$$
$$P(0\leq Z\leq c)<P(0\leq Z\leq b-75)$$이므로
$c<b-75$ (참)

그러므로 옳은 것은 ㄱ, ㄴ, ㄷ이다.

답 ⑤

10

정규분포 $N(m, 15^2)$을 따르는 모집단에서 임의추출한 크기가 25인 표본평균 \overline{X}는 정규분포 $N(m, 3^2)$을 따르므로

$Z=\dfrac{\overline{X}-m}{3}$으로 놓으면 확률변수 Z는 표준정규분포 $N(0, 1)$을 따른다.

$\therefore P(|\overline{X}-m-3|\leq 6)$
$=P(-6\leq \overline{X}-m-3\leq 6)$
$=P(-3+m\leq \overline{X}\leq 9+m)$
$=P\left(\dfrac{-3+m-m}{3}\leq Z\leq \dfrac{9+m-m}{3}\right)$
$=P(-1\leq Z\leq 3)$
$=P(0\leq Z\leq 1)+P(0\leq Z\leq 3)$
$=0.3413+0.4987=0.84$

답 0.84

11

표본평균 \overline{X}는 정규분포 $N\left(m, \left(\dfrac{3}{\sqrt{n}}\right)^2\right)$을 따르므로

$Z=\dfrac{\overline{X}-m}{\dfrac{3}{\sqrt{n}}}$으로 놓으면 확률변수 Z는 표준정규분포

$N(0, 1)$을 따른다.

이때, $|\overline{X}-m|\leq \dfrac{2}{3}$일 확률이 99 % 이상이어야 하므로

$P\left(|\overline{X}-m|\leq \dfrac{2}{3}\right)\geq 0.99$

$P\left(|\overline{X}-m|\leq \dfrac{2}{3}\right)=P\left(-\dfrac{2}{3}\leq \overline{X}-m\leq \dfrac{2}{3}\right)$

$=P\left(-\dfrac{\dfrac{2}{3}}{\dfrac{3}{\sqrt{n}}}\leq \dfrac{\overline{X}-m}{\dfrac{3}{\sqrt{n}}}\leq \dfrac{\dfrac{2}{3}}{\dfrac{3}{\sqrt{n}}}\right)$

$=P\left(-\dfrac{2\sqrt{n}}{9}\leq Z\leq \dfrac{2\sqrt{n}}{9}\right)$

이때, $P(0\leq Z\leq 2.6)=0.495$에서

$P(|Z|\leq 2.6)=2\times 0.495=0.99$이므로

$P\left(|\overline{X}-m|\leq \dfrac{2}{3}\right)\geq 0.99$가 성립하려면

$-\dfrac{2\sqrt{n}}{9}\leq -2.6,\ \dfrac{2\sqrt{n}}{9}\geq 2.6$이어야 한다.

즉, $\sqrt{n}\geq 11.7$에서 $n\geq 136.89$

따라서 자연수 n의 최솟값은 137이다.

답 137

12

정규분포 $N(m, \sigma^2)$을 따르는 모집단에서 크기가 n_1, n_2인 표본을 임의추출하여 구한 표본평균이 각각 \overline{X}, \overline{Y}이므로 확률변수 \overline{X}는 정규분포 $N\left(m, \left(\dfrac{\sigma}{\sqrt{n_1}}\right)^2\right)$을 따르고, 확률변수 \overline{Y}는 정규분포 $N\left(m, \left(\dfrac{\sigma}{\sqrt{n_2}}\right)^2\right)$을 따른다.

ㄱ. $E(\overline{X})=m$, $E(\overline{Y})=m$이므로
$E(\overline{X})=E(\overline{Y})$ (참)

ㄴ. $\sigma(\overline{X})=\dfrac{\sigma}{\sqrt{n_1}}$, $\sigma(\overline{Y})=\dfrac{\sigma}{\sqrt{n_2}}$이므로
$n_1>n_2$이면 $\sigma(\overline{X})<\sigma(\overline{Y})$
즉, 곡선 $y=g(x)$는 곡선 $y=f(x)$보다 가운데 부분의 높이는 낮고 양쪽으로 더 퍼진 모양이므로 함수 $f(x)$의 최댓값이 함수 $g(x)$의 최댓값보다 크다. (참)

ㄷ. $Z_{\overline{X}}=\dfrac{\overline{X}-m}{\dfrac{\sigma}{\sqrt{n_1}}}$, $Z_{\overline{Y}}=\dfrac{\overline{Y}-m}{\dfrac{\sigma}{\sqrt{n_2}}}$으로 놓으면 두 확률변수
$Z_{\overline{X}}$, $Z_{\overline{Y}}$는 각각 표준정규분포 $N(0, 1)$을 따르므로
$P(m\leq \overline{X}\leq a+3m)$
$=P\left(\dfrac{m-m}{\dfrac{\sigma}{\sqrt{n_1}}}\leq Z_{\overline{X}}\leq \dfrac{(a+3m)-m}{\dfrac{\sigma}{\sqrt{n_1}}}\right)$
$=P\left(0\leq Z_{\overline{X}}\leq \dfrac{\sqrt{n_1}(a+2m)}{\sigma}\right)$
$P(-2a\leq \overline{Y}\leq m)$
$=P\left(\dfrac{-2a-m}{\dfrac{\sigma}{\sqrt{n_2}}}\leq Z_{\overline{Y}}\leq \dfrac{m-m}{\dfrac{\sigma}{\sqrt{n_2}}}\right)$
$=P\left(-\dfrac{\sqrt{n_2}(2a+m)}{\sigma}\leq Z_{\overline{Y}}\leq 0\right)$
$=P\left(0\leq Z_{\overline{Y}}\leq \dfrac{\sqrt{n_2}(2a+m)}{\sigma}\right)$
$P(m\leq \overline{X}\leq a+3m)=P(-2a\leq \overline{Y}\leq m)$이므로
$\dfrac{\sqrt{n_1}(a+2m)}{\sigma}=\dfrac{\sqrt{n_2}(2a+m)}{\sigma}$
이때, $a>m>0$이므로 $a+2m<2a+m$에서
$\sqrt{n_1}>\sqrt{n_2}$
$\therefore n_1>n_2$ (거짓)

따라서 옳은 것은 ㄱ, ㄴ이다.

답 ㄱ, ㄴ

13

25명을 임의추출하여 구한 표본평균이 $\overline{x_1}$이므로 모평균 m에 대한 신뢰도 95%의 신뢰구간은

$$\overline{x_1}-1.96\times\frac{5}{\sqrt{25}}\leq m\leq\overline{x_1}+1.96\times\frac{5}{\sqrt{25}}$$

$$\therefore\ \overline{x_1}-1.96\leq m\leq\overline{x_1}+1.96$$

이때, 주어진 신뢰구간이 $80-a\leq m\leq 80+a$이므로

$$\overline{x_1}=80,\ a=1.96$$

또한, n명을 임의추출하여 구한 표본평균이 $\overline{x_2}$이므로 모평균 m에 대한 신뢰도 95%의 신뢰구간은

$$\overline{x_2}-1.96\times\frac{5}{\sqrt{n}}\leq m\leq\overline{x_2}+1.96\times\frac{5}{\sqrt{n}}$$

이 신뢰구간이 $\dfrac{15}{16}\overline{x_1}-\dfrac{5}{7}a\leq m\leq\dfrac{15}{16}\overline{x_1}+\dfrac{5}{7}a$와 같으므로

$$\overline{x_2}=\frac{15}{16}\overline{x_1}=\frac{15}{16}\times 80=75$$

$1.96\times\dfrac{5}{\sqrt{n}}=\dfrac{5}{7}a$에서 $1.96\times\dfrac{5}{\sqrt{n}}=\dfrac{5}{7}\times 1.96$

$$\frac{5}{\sqrt{n}}=\frac{5}{7}\qquad\therefore\ n=49$$

$$\therefore\ n+\overline{x_2}=49+75=124$$

답 124

14

ㄱ. 모평균 m에 대한 신뢰도 α%의 신뢰구간이란 크기가 n_1인 표본을 여러 번 추출하여 신뢰구간을 각각 구하면 그 중에서 약 α% 정도는 모평균 m을 포함할 것으로 기대된다는 뜻이다.

즉, 모평균 m이 신뢰구간 안에 반드시 존재한다고 할 수 없다. (거짓)

ㄴ. $c<a<b<d$이면 신뢰구간 $c\leq m\leq d$ 안에 신뢰구간 $a\leq m\leq b$가 포함되므로 신뢰도 β%의 신뢰구간의 길이가 신뢰도 α%의 신뢰구간의 길이보다 길다.

$$\therefore\ \alpha<\beta\ (\text{참})$$

ㄷ. 표준정규분포를 따르는 확률변수 Z에 대하여

$\mathrm{P}(|Z|\leq k)=\dfrac{\alpha}{100}$라 하자.

표본의 크기가 n_1일 때, 신뢰도 α%로 추정한 모평균 m의 신뢰구간의 길이는

$$b-a=2k\times\frac{\sigma}{\sqrt{n_1}}\qquad\cdots\cdots\ \bigcirc$$

또한, $\alpha=\beta$이므로 표본의 크기가 n_2일 때, 신뢰도 β%로 추정한 모평균 m의 신뢰구간의 길이는

$$d-c=2k\times\frac{\sigma}{\sqrt{n_2}}\qquad\cdots\cdots\ \bigcirc$$

$\bigcirc\div\bigcirc$을 하면

$$\frac{d-c}{b-a}=\frac{\sqrt{n_1}}{\sqrt{n_2}}=\sqrt{\frac{n_1}{n_2}}=4$$

$$\frac{n_1}{n_2}=16$$

$$\therefore\ n_1=16n_2\ (\text{거짓})$$

따라서 옳은 것은 ㄴ이다.

답 ②

15

모표준편차를 σ라 하고 표준정규분포를 따르는 확률변수 Z에 대하여 $\mathrm{P}(|Z|\leq k)=\dfrac{\alpha}{100}$라 하자.

이때, 표본의 크기는 81이고 신뢰도 α%로 모평균을 추정할 때 신뢰구간의 길이가 l이므로

$$l=2k\times\frac{\sigma}{\sqrt{81}}$$

같은 신뢰도로 신뢰구간의 길이가 $\dfrac{3}{4}l$이 되도록 하는 표본의 크기를 n이라 하면

$$2k\times\frac{\sigma}{\sqrt{n}}=\frac{3}{4}\times 2k\times\frac{\sigma}{\sqrt{81}}$$

$$\frac{1}{\sqrt{n}}=\frac{3}{4}\times\frac{1}{9}=\frac{1}{12}$$

$$\therefore\ n=144$$

따라서 구하는 표본의 크기는 144이다.

답 144

16

표본의 크기 n이 충분히 크므로 모표준편차 대신 표본표준편차 6을 사용할 수 있다.

표본평균 $\overline{x}=60$, 표본표준편차 $s=6$이므로 모평균 m에 대한 신뢰도 95%의 신뢰구간은

$$60-1.96\times\frac{6}{\sqrt{n}}\leq m\leq 60+1.96\times\frac{6}{\sqrt{n}}$$

이때, 주어진 신뢰구간이 $58.53 \leq m \leq 61.47$이므로

$60 - 1.96 \times \dfrac{6}{\sqrt{n}} = 58.53$, $60 + 1.96 \times \dfrac{6}{\sqrt{n}} = 61.47$

즉, $1.96 \times \dfrac{6}{\sqrt{n}} = 1.47$이므로 $\sqrt{n} = 8$

$\therefore n = 64$

답 64

17

모표준편차가 σ, 표본의 크기가 n이므로 신뢰도 95%로 추정한 모평균의 신뢰구간의 길이는

$b - a = 2 \times 1.96 \times \dfrac{\sigma}{\sqrt{n}}$

표준정규분포를 따르는 확률변수 Z에 대하여

$P(|Z| \leq k) = \dfrac{\alpha}{100}$라 하면 신뢰도 α%로 추정한 모평균의

신뢰구간의 길이는

$d - c = 2 \times k \times \dfrac{\sigma}{\sqrt{n}}$

$b - a = 2(d - c)$에서

$2 \times 1.96 \times \dfrac{\sigma}{\sqrt{n}} = 2 \times 2 \times k \times \dfrac{\sigma}{\sqrt{n}}$

$\therefore k = 0.98$

주어진 표준정규분포표에서

$P(|Z| \leq 0.98) = 2 \times 0.337 = 0.674$이므로

$\dfrac{\alpha}{100} = 0.674$ $\therefore \alpha = 67.4$

$\therefore 10\alpha = 674$

답 674

18

ㄱ. 표본평균 \overline{X}는 정규분포 $N\left(m, \left(\dfrac{4}{\sqrt{n}}\right)^2\right)$을 따르므로

$m = 0$, $n = 4$일 때, \overline{X}는 정규분포 $N(0, 2^2)$을 따른다.

확률변수 Z에 대하여 $Z = \dfrac{\overline{X} - m}{\dfrac{4}{\sqrt{n}}}$, 즉 $Z = \dfrac{\overline{X}}{2}$이므로

$f(4) = P\left(\overline{X} \geq \dfrac{1}{\sqrt{4}}\right) = P\left(\overline{X} \geq \dfrac{1}{2}\right)$

$= P\left(Z \geq \dfrac{\frac{1}{2}}{2}\right) = P\left(Z \geq \dfrac{1}{4}\right)$ (참)

ㄴ. $P\left(\overline{X} \geq \dfrac{1}{\sqrt{n}}\right) = P\left(Z \geq \dfrac{\frac{1}{\sqrt{n}} - m}{\frac{4}{\sqrt{n}}}\right)$

$= P\left(Z \geq \dfrac{1 - m\sqrt{n}}{4}\right)$

$\therefore f(n) = P\left(Z \geq \dfrac{1 - m\sqrt{n}}{4}\right)$

이때, $m \leq 0$이면 $n_1 > n_2$일 때 $f(n_1) < f(n_2)$이다.

(거짓)

ㄷ. $f(n) = P\left(\overline{X} \geq \dfrac{1}{\sqrt{n}}\right) \geq \dfrac{1}{2}$이 성립하려면 다음 그림과 같

이 $\dfrac{1}{\sqrt{n}} \leq m$이어야 한다.

이때, 자연수 n에 대하여 $\dfrac{1}{\sqrt{n}} > 0$이므로

$m \geq \dfrac{1}{\sqrt{n}} > 0$ $\therefore m > 0$ (참)

따라서 옳은 것은 ㄱ, ㄷ이다.

답 ㄱ, ㄷ

19

확률변수 X는 정규분포 $N(m, \sigma^2)$을 따르므로

$Z_X = \dfrac{X - m}{\sigma}$으로 놓으면 확률변수 Z_X는 표준정규분포

$N(0, 1)$을 따른다.

또한, 확률변수 \overline{X}는 정규분포 $N\left(m, \left(\dfrac{\sigma}{\sqrt{n}}\right)^2\right)$을 따르므로

$Z_{\overline{X}} = \dfrac{\overline{X} - m}{\dfrac{\sigma}{\sqrt{n}}}$으로 놓으면 확률변수 $Z_{\overline{X}}$ 역시 표준정규분포

$N(0, 1)$을 따른다.

$P(|X - m| > a_n) = P(|\overline{X} - m| > n)$에서

$P\left(\left|\dfrac{X - m}{\sigma}\right| > \dfrac{a_n}{\sigma}\right) = P\left(\left|\dfrac{\overline{X} - m}{\frac{\sigma}{\sqrt{n}}}\right| > \dfrac{n}{\frac{\sigma}{\sqrt{n}}}\right)$

$P\left(|Z_X| > \dfrac{a_n}{\sigma}\right) = P\left(|Z_X| > \dfrac{n\sqrt{n}}{\sigma}\right)$

따라서 $a_n=n\sqrt{n}$이므로
$$a_{25}=25\sqrt{25}=25\times5=125$$

<div align="right">답 125</div>

20

모집단이 정규분포 $N(m,\ 1^2)$을 따르므로 크기가 n인 표본

평균 \overline{X}는 정규분포 $N\!\left(m,\ \left(\dfrac{1}{\sqrt{n}}\right)^2\right)$을 따른다.

$Z=\dfrac{\overline{X}-m}{\frac{1}{\sqrt{n}}}$으로 놓으면 확률변수 Z는 표준정규분포

$N(0,\ 1)$을 따르므로

$$f(m)=P\!\left(\overline{X}\le\dfrac{6}{\sqrt{n}}\right)$$

$$=P\!\left(Z\le\dfrac{\frac{6}{\sqrt{n}}-m}{\frac{1}{\sqrt{n}}}\right)$$

$$=P(Z\le6-m\sqrt{n})$$

$f(3)\le0.9332$에서

$$f(3)=P(Z\le6-3\sqrt{n})$$

$$=0.5+P(0\le Z\le6-3\sqrt{n})\le0.9332$$

$\therefore\ P(0\le Z\le6-3\sqrt{n})\le0.4332$

주어진 표준정규분포표에서 $P(0\le Z\le1.5)=0.4332$이므로

$6-3\sqrt{n}\le1.5$에서 $\sqrt{n}\ge\dfrac{3}{2}$

$\therefore\ n\ge\dfrac{9}{4}\quad\cdots\cdots\ \bigcirc$

또한, $f(1)\ge0.8413$에서

$$f(1)=P(Z\le6-\sqrt{n})$$

$$=0.5+P(0\le Z\le6-\sqrt{n})\ge0.8413$$

$\therefore\ P(0\le Z\le6-\sqrt{n})\ge0.3413$

주어진 표준정규분포표에서 $P(0\le Z\le1)=0.3413$이므로

$6-\sqrt{n}\ge1$에서 $\sqrt{n}\le5$

$\therefore\ n\le25\quad\cdots\cdots\ \bigcirc$

\bigcirc, \bigcirc에서 $\dfrac{9}{4}\le n\le25$

따라서 조건을 만족시키는 자연수 n의 개수는

$3,\ 4,\ 5,\ \cdots,\ 25$의 23이다.

<div align="right">답 23</div>

21

이 나라에서 작년에 운행된 택시의 연간 주행거리를 $X\,\text{km}$라

하고, 확률변수 X가 정규분포 $N(m,\ \sigma^2)$을 따른다고 하자.

이 나라에서 작년에 운행된 택시 중에서 16대를 임의추출하

여 구한 연간 주행거리의 표본평균이 \bar{x}이고, 이 결과를 이용

하여 신뢰도 95%로 추정한 m에 대한 신뢰구간이

$\bar{x}-c\le m\le\bar{x}+c$이므로

$$c=1.96\times\dfrac{\sigma}{\sqrt{16}}=1.96\times\dfrac{\sigma}{4}=0.49\sigma\quad\cdots\cdots\bigcirc$$

이때, $Z=\dfrac{X-m}{\sigma}$으로 놓으면 확률변수 Z는 표준정규분포

$N(0,\ 1)$을 따르므로 임의로 선택한 1대의 택시의 연간 주행

거리가 $m+c$ 이하일 확률은

$$P(X\le m+c)=P\!\left(Z\le\dfrac{c}{\sigma}\right)=P\!\left(Z\le\dfrac{0.49\sigma}{\sigma}\right)(\because\ \bigcirc)$$

$$=P(Z\le0.49)$$

$$=0.5+P(0\le Z\le0.49)$$

$$=0.5+0.1879$$

$$=0.6879$$

<div align="right">답 ③</div>

오답피하기

임의로 선택한 1대의 택시의 연간 주행거리가 $m+c$ 이하일 확률

을 구하라고 했으므로 표본평균 \overline{X}가 아니라 확률변수 X에 대

한 확률을 계산해야 한다. 통계 문제에서는 용어와 단어 하나하나

가 중요하기 때문에 위에서 표본평균에 관한 계산을 했다고 다음

계산도 그러할 것이라는 착각을 해서는 안된다.

22

확률변수 X는 정규분포 $N(30,\ 3^2)$을 따르므로 이 제과점

에서 판매하는 과자 한 상자에 담긴 9개의 과자 무게의 표본

평균을 \overline{X}라 하면 확률변수 \overline{X}는 정규분포 $N(30,\ 1^2)$을

따른다.

이때, 확률변수 $Z_{\overline{X}}=\overline{X}-30$으로 놓으면 확률변수 $Z_{\overline{X}}$는

표준정규분포 $N(0,\ 1)$을 따른다.

이 제과점에서 판매하는 과자 한 상자에는 임의추출한 9개의

과자가 들어 있고, 한 상자의 무게가 $254.16\,\text{g}$ 이하이거나

$284.04\,\text{g}$ 이상이면 반품되므로 제과점에서 판매하는 상자 하

나가 반품될 확률은

$$P\left(\overline{X} \le \frac{254.16}{9} \ \text{또는} \ \overline{X} \ge \frac{284.04}{9}\right)$$

$$=P(\overline{X} \le 28.24 \ \text{또는} \ \overline{X} \ge 31.56)$$

$$=P(\overline{X} \le 28.24)+P(\overline{X} \ge 31.56)$$

$$=P(Z_{\overline{X}} \le 28.24-30)+P(Z_{\overline{X}} \ge 31.56-30)$$

$$=P(Z_{\overline{X}} \le -1.76)+P(Z_{\overline{X}} \ge 1.56)$$

$$=\{P(Z_{\overline{X}} \ge 0)-P(0 \le Z_{\overline{X}} \le 1.76)\}$$
$$+\{P(Z_{\overline{X}} \ge 0)-P(0 \le Z_{\overline{X}} \le 1.56)\}$$

$$=(0.5-0.46)+(0.5-0.44)$$

$$=0.1$$

즉, 확률변수 Y는 이항분포 $B(400, 0.1)$을 따르고 시행 횟수가 충분히 크므로 Y는 정규분포 $N(40, 6^2)$을 따른다.

이때, $Z_Y = \dfrac{Y-40}{6}$으로 놓으면 확률변수 Z_Y는 표준정규분포 $N(0, 1)$을 따르므로

$$P(Y \le n)=P\left(Z_Y \le \frac{n-40}{6}\right)$$

이때,

$$0.02=0.5-0.48$$
$$=P(Z_Y \ge 0)-P(0 \le Z_Y \le 2)$$
$$=P(Z_Y \ge 2)$$
$$=P(Z_Y \le -2)$$

이므로

$P(Y \le n) \le 0.02$에서

$$P\left(Z_Y \le \frac{n-40}{6}\right) \le P(Z_Y \le -2)$$

$$\frac{n-40}{6} \le -2, \ n-40 \le -12$$

$$\therefore \ n \le 28$$

따라서 자연수 n의 최댓값은 28이다.

답 28

memo

수능·내신을 위한
상위권 명품 영단어장

블 랙 라 벨

커넥티드 VOCA
─────────
1등급 VOCA
─────────

내신 중심 시대
단 하나의
내신 어법서

블 랙 라 벨

영어 내신 어법
─────────

impossible

\+

 땀 한 방울

=

i'm possible

불가능을 가능으로 바꾸는 것은
한 방울의 땀입니다.

틀을 / 깨는 / 생각 / J i n h a k

1등급을 위한 **플러스 기본서**

더 개념 블랙라벨 확률과 통계

Tomorrow
better than today

www.jinhak.com

합격, 현실이 되다!
대학 합격을 위한 최고의 선택

- **모의지원** 대학별 환산점과 내 등수 확인! 경쟁자들과 비교
- **합격예측** 합격안정성과 커트라인 확인
- **추천대학** 내 성적에 맞춘 최적의 맞춤 추천대학

합격 가능대학 알아보고

진학닷컴 & 진학어플라이

jinhak.com

쉽고 빠르게 접수하라!

60만 수험생의 선택,
원서접수 1위

- **올인원** 전국 350여개 대학교 원서 접수 가능
- **공통원서** 한번에 작성하는 공통원서와 공통자소서
- **실시간 경쟁률** 대학별 실시간 경쟁률 확인

jinhakapply.com

전교 1등의 책상 위에는 **블랙라벨**	국어	문학 / 독서(비문학) / 문법
	영어	커넥티드 VOCA / 1등급 VOCA / 내신 어법 / 독해
	수학	수학(상) / 수학(하) / 수학 I / 수학 II / 확률과 통계 / 미적분 / 기하
	중학 수학	1-1 / 1-2 / 2-1 / 2-2 / 3-1 / 3-2
	수학 공식집	중학 / 고등
1등급을 위한 플러스 기본서 **THE 개념 블랙라벨**	국어	문학 / 독서 / 문법
	수학	수학(상) / 수학(하) / 수학 I / 수학 II / 확률과 통계 / 미적분
내신 서술형 명품 영어 **WHITE** *label*	영어	서술형 문장완성북 / 서술형 핵심패턴북
친절한 기본서 **한권에 잡히는**	국어	고전문학 / 어휘
	한국사	한국사
꿈에서도 떠오르는 **그림어원 VOCA**	영어	중학 / 수능 / 토익
마인드맵 + 우선순위 **링크랭크 VOCA**	영어	고등 / 수능

완벽한 학습을 위한

블 랙 라 벨 BLACKLABEL

수학 공식집

• 중학 수학 • 고등 수학